U0106424

光影裏的浪花

魏君子 编著

香港電影 ✖ 脈絡回憶

中華書局

主編

⁘

魏君子

編委

⁘

孟巧樂（邁子）

蒙瑋迪（阿蒙）

周曉曉（泉的向日葵）

付帥（燕小六）

金磊（阿隨向前衝）

鄧飛矛（竹聿名）

風流總被雨打風吹去

———

古語有云，愛屋及烏。

癡迷一件事物，總想弄明白當中的來龍去脈；喜歡一個人，總想了解關於她的情感經歷和她的各種故事，於我而言，香港電影亦然。少年時代浸淫港產片日久，眼見「心頭好」的類型多元且極具娛樂豐富，一份極欲打聽當中的台前幕後、歷史發展的心情是無比急切、渴望。可惜上世紀八九十年代身處資訊封閉的內地小縣鎮，四處探尋搜集，能窺見雲裏霧裏的一鱗半爪已是難得。

其時雖然辛苦，但樂在其中，至今我仍懷念那時候為買一張附有訪談花絮的港產電影影碟而騎着自行車奔波幾十里，甚至不惜坐火車跑去北京淘購相關書籍的日子。一旦有所獲，便視如珍寶，如飢似渴。如今互聯網發達，海量的電影和書籍可以透過很多管道平台一鍵到手，手機更可即時觀看。然而，得來太易，反而不知珍惜，連駐足自家書架碟櫃這份儀式感也不再需要了。時代變化之快，可歎！

後來踏入千禧年，我開始在 BBS 發表關於香港電影的文章，繼而再走進媒體領域，有機會面對面訪問諸位香港影人前輩。及至近年，投身到電影創製領域，更有幸與徐克、杜琪峯、袁和平、程小東多位名家合作；期間因為興趣（影迷）、行業研究（影評人）、業務需要（電影從業者）這三個階段的源由，我與幾位有相似經歷的同好（阿蒙、邁子、小葵、阿隨、燕小六、竹聿名），經過多年的整理和寫作，完成了一本相對有系統的《光影裏的浪花 —— 香港電影脈絡回憶》。

關於電影，我們深知其感受是主觀，見仁見智，更大可各抒己見。但對於影史，則是根據客觀事實形成的發展軌跡，應該是任憑風浪，它自巋然不動的。其實它亦是任人打扮的小姑娘，因為各花入各眼，大家的切入點亦會有不同，所謂讀史知今的意義也自行體會。我們對電影的回憶和視角是從企業出發、以人物為中心，參考《史記》體例，反映香港電影產業歷史演變，盡量遵循出身、來歷、淵源來劃分這百年來香港電影發展的版圖。如此規劃，當中難免會刻板、有很多的考慮或欠周全，若有遺憾遺珠，還請方家海涵。

　　行文至此，已是 2018 年末，僅下半年，便有劉以鬯、金庸、鄒文懷三位重要的香港文化人相繼辭世。雖說「風流總被風吹雨打去」，但香港電影能以一城之地躋身到世界電影產量前三而成為「東方荷里活」，已是穿越時光的經典傳奇。有關它的故事，是不會缺乏讀者的。本書是欣賞香港電影風景眾多視窗中的一個，希望對你有所裨益。

　　是誰，在敲打我窗……

<div align="right">

魏君子

2018 年 11 月 10 日

</div>

目錄

卷二　風雲本紀：左右陣營

卷四　風雲本紀：南洋市場

卷五　風雲本紀：港台聯動

幕後列傳

書

卷六　風雲本紀：進軍海外

企業本紀

世家

導演列傳

影星列傳

幕後列傳

卷八　風雲本紀：九七前後的香港電影

企業本紀

世家

卷九　風雲本紀：合拍片

細數光影裏的浪花

①
導演李鐵與銀幕下的
任劍輝

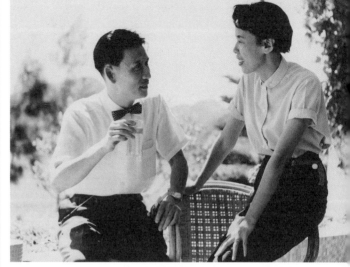

②
白雪仙在《李後主》
的造型

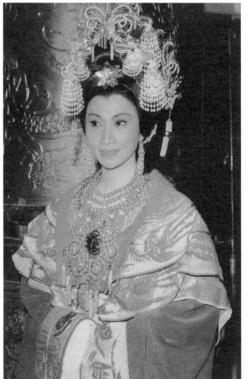

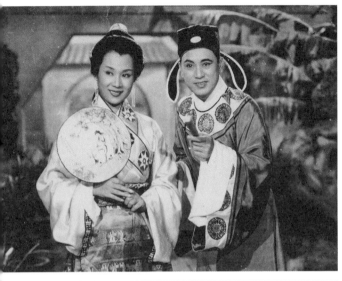

③
白燕與張活游合演
《孔雀東南飛》

④
《風火鬼頭刀》劇照，
左起曹達華、于素秋、
關德興、石堅。

⑤
《十號風波》中的
吳楚帆和周聰

⑥
紅線女

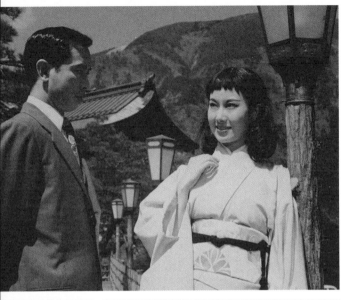

⑦

《蝴蝶夫人》中的
李麗華與黃河

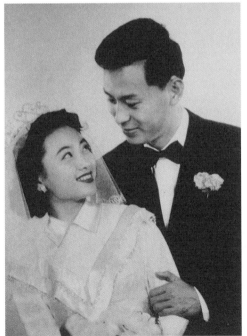

⑧

石慧與丈夫傅奇

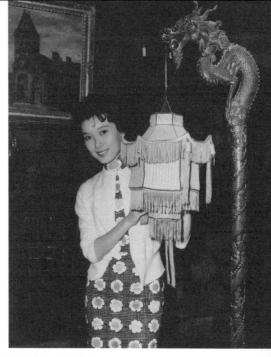

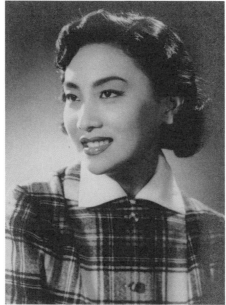

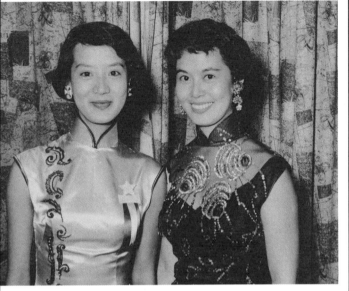

⑪

尤敏與林黛的合

⑫

能歌擅舞的葛蘭

⑬
初入影壇的葉楓

⑭
《啼笑姻緣》中的
林翠、葛蘭和趙雷

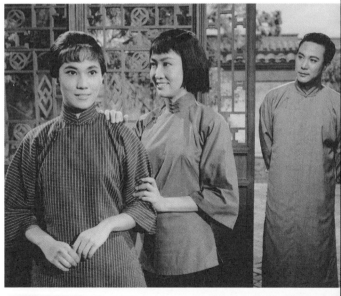

⑰
左起龍剛、蕭芳芳、
周聰、謝賢，四人在
《神探智破美人計》
中合作。

⑱
陳寶珠和呂奇合演
《迷人小鳥》

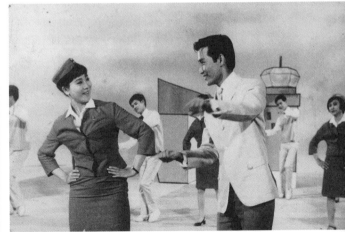

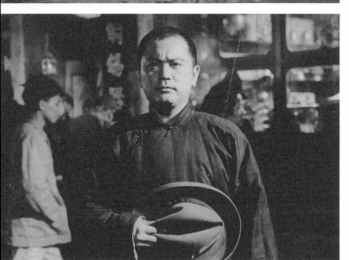

⑲
胡金銓在首部獨立執
導的抗戰片《大地兒
女》中出演一角

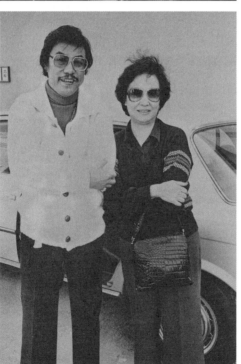

⑳
李翰祥與太太張翠英

㉑
嘉禾創辦人鄒文懷，
與洪金寶、何冠昌、
元彪合影。

㉒
洪金寶與梅艷芳

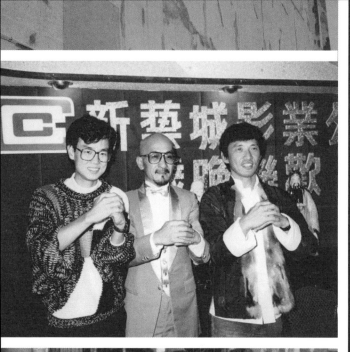

㉓
新藝城時代的黃百鳴、
麥嘉和石天。

㉔
《瘋劫》的拍攝場景，
圖中為許鞍華。

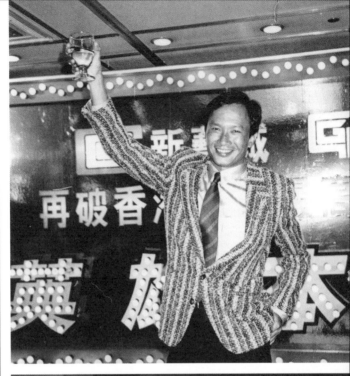

㉕
吳宇森導演的《英雄本色》於當年票房大收

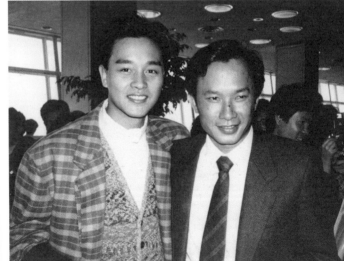

㉖
張國榮與吳宇森合影

㉗
鍾楚紅與繆騫人曾於
《女人心》合作

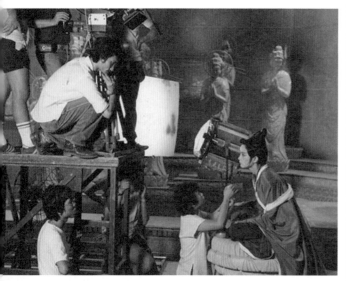

㉘
《新蜀山劍俠》的拍攝
場景，徐克與飾演瑤池
仙堡堡主的林青霞。

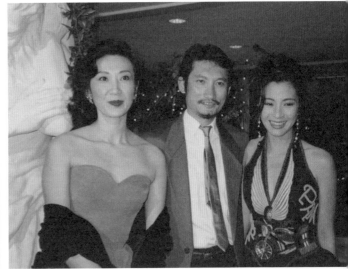

㉙
施南生、徐克與楊紫
瓊合影

㉚
黃秋生、梁朝偉、周
潤發、毛舜筠、歐陽
震華、林保怡曾在吳
宇森導演的《辣手神
探》合作，左為該片
的剪接師胡大為。

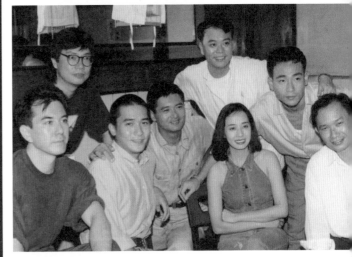

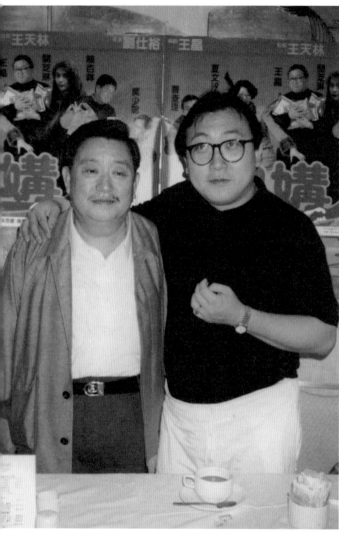

㉛
王天林與兒子王晶,
父子二人同為導演。

圖片來源 連民安 ①、③、⑤—⑨、⑪—⑲

吳貴龍 ②、④、⑩

阮紫瑩 ㉑—㉓、㉕—㉖、㉙—㉛

《電影雙周刊》 ⑳、㉔、㉗—㉘

你可曾記起他與她……

卷
1

風雲本紀

開荒與南遷

● 誕生 —— 香港早期電影的謎霧

回溯香港早期電影的誕生，「界定」始終是一個爭論不休的片語，通過總結多年來各專業人士的研究，至少有以下幾個版本的說法。

最早的香港電影眾說紛紜：若以出現香港元素的影片來界定，那麼應是托瑪斯愛迪生公司（愛迪生創辦）在香港拍攝的四部風光短片：《香港總督府》、《香港商團》、《香港碼頭》及《香港街景》；若以在香港為地點拍攝的影片界定，則是由上海亞細亞影戲公司〔班傑明·布拉斯基（Benjamin Brodsky）成立〕出品的《偷燒鴨》；若以在香港創辦的第一家電影公司界定，那麼則是由布拉斯基與「香港電影之父」黎民偉合作的華美影片公司拍攝的《莊子試妻》；甚至若以完全由香港人成立的電影公司公映的影片時間界定，那麼香港兩儀影片公司出品，公映於 1924 年 10 月 18 日的《金錢孽》（盧覺非導演），亦是最早的「香港電影」。其中，《偷燒鴨》普遍被電影界認為是首部香港電影，但史料中便出現了拍攝年份的衝突。同樣的困擾也發生在對《莊子試妻》拍攝時間的考據中。這部是香港電影史上最具意義的影片之一，由黎民偉以「人我鏡劇社」的名義與華美公司聯合製作。它不僅是香港電影史上第一部時長兩本（約 15 分鐘）的影片，也是史上首部在海外放映的香港電影。故黎民偉對香港電影是有「開荒性」的成就。

儘管香港早期電影誕生的起點，依然是一個謎團。不過可以肯定的是，真正屬於香港的電影，確實是以這三部作品為始，並為這歷史長河揭幕。

● 院線 —— 從戲院放映到資源交換

香港早期電影的誕生，伴隨而來的是影院以至院線的誕生。

香港影史上的首間戲院，是位於香港荷李活道 68 號（荷李活道與伊利近街交界處）的喜來園。喜來園於 1901 年 1 月 16 日開業，每逢週二、四及六會放映半小時影片，放映的題材基本為風光紀錄片，票價是一毛錢。

但是，當時香港戲院的建設進程頗為緩慢，據資料顯示，至二十年代末，全港只有六間影院有電影放映，其中作專業放映的只有四家，分別是：新比照電影院、香港影畫戲院、新域多利影劇場及廣智戲院，前三家位於香港，最後一家是在九龍。畢竟當時電影業不發達，看電影對民眾而言其娛樂性不及粵劇。

而真正將「院線」概念引入香港影壇的功臣，則要數人稱「華南影院王」的盧根。他除了在上海、漢口、廣州及香港等地建立戲院，形成規模頗大且可作相互聯線的放映網絡外，亦可自行製作影片，並在完成後用來換取影片的上映及發行權的手段，為香港早期院線制度奠定了「交換」的模式。其後，這種「交換」模式亦促成盧根與「華北影院王」羅明佑的合作。當時雙方各自在香港及上海拍片（盧氏在港租用的名園片場便是由羅氏搭橋而成），影片完成後會互相「交換」供對方旗下的院線上映。儘管這模式後來因盧根破產而無疾而終，但對香港院線的發展歷程而言，卻有着積極的意義。

● 夭折 —— 香港早期電影工業險毀一旦

1925 年 5 月上海發生「五卅慘案」，其後，香港工會以「全國總工會」名義召集各路工會召開聯席會議，由此成立「全國工團聯合會」，並決議罷工。結果由 6 月 19 日起，在三日內有多達二萬名工人離崗前往廣州，而 6 月 21 日廣州發生「沙基慘案」，令香港罷工人數大幅增加，至 7 月 8 日，離開香港的工人多達十三四萬人。期間省港罷工委員會更成立工人武裝糾察隊，實行封鎖香港，凡是輸出香港的糧食及運經香港的貨物都一律被堵截，導致香港經濟蕭條，更使香港迅速淪為「死港」和「臭港」（當時街上堆滿各種垃圾，沒有人清掃）。

這場曠日持久的罷工行動，直至 1926 年 10 月才告結束，成為了中國工運史上規模最大、時間最久的省港大罷工。

在這之前，全港已有多家電影公司（包括獨立製片），除民新外，尚有兩儀、光亞、滿天紅、大漢、四匙、龍華、揚子江、晨鐘、東方、中

南、新少年、新中國等共約 17 家，但能出產影片的其實並不多；而說到當時香港電影公司在廣州拍攝的最著名影片，則屬民新出品、香港影史上首部劇情長片 ——《胭脂》（黎北海導演），該片長九本，拍攝成本為港幣九千元，於 1924 年 10 月開拍，並於 1925 年 2 月 20 日在港首映，全片只有部分外景是在香港拍攝。《胭脂》在廣州拍攝，基於民新在成立後一直向香港政府申請興建片場，但遲遲不獲批准，唯有移師廣州另建影棚，這成為省港大罷工前香港早期電影的一大名作。

罷工開始後，香港許多商店紛紛倒閉，且在時任港督司徒拔的命令下，1922 年用以針對海員罷工的戒嚴令進一步擴大，所有娛樂場所的活動一概停止，因此莫說拍電影，戲院也接連關門。

當時香港有不少電影公司都紛紛北上，遷往廣州（光亞）或上海（民新）；除了有電影公司選擇遷址，也有部分電影人在廣州另設公司，如關文清的南越影片公司及梁少坡的鑽石影片公司等，並在廣州拍攝了約 12 部電影，不僅比先前香港出產的影片總和還要多，更一度令廣州成為南方電影的中心。

省港大罷工令香港所有電影工作陷入停滯的狀態，對尚處於萌芽期的香港電影工業幾乎造成毀滅性的打擊。1926 年罷工結束後，雖戲院已重新經營，卻依然沒有劇情片問世，而這段時期更維持了四年多，成為香港電影史上第一個大低谷。直至 1930 年 1 月才開始逐步恢復運作。

● 紀錄 —— 香港早期電影的重要片種

在香港早期電影的「開荒期」，其中一個不可不提的片種是紀錄片，尤其在罷工期間，它是唯一上映的電影類型。這不由得讓人想起 1898 年由外國人來港拍攝的四部風光短片，自此亦讓香港與電影結下不解之緣。

1926 年 2 月 28 日，由香港滿天紅影畫公司（由導演陳皮創辦）製作的《滿天紅時事畫》在港上映，雖僅放映了短短三天，卻是由香港出產的

首部大型新聞紀錄片──當中的內容並非全都在香港拍攝，而且有一大部分是關於廣州的影像（包括紀錄省港大罷工之畫面），但足以在影史上留下承前啟後的一筆。

但要數有更深遠影響的拍攝紀錄片的機構，則是黎氏兄弟的民新製造影畫片有限公司：其創業作是 1923 年的《中國競技員赴日本第六屆遠東運動會》，而在 1924 至 1927 年，民新還陸續拍攝了《孫大元帥出巡廣東東北江記》、《國民革命軍海陸空大戰記》、《孫大元帥誓師北伐》、《孫大元帥檢閱全省警衞軍武裝員警及商團》等多部新聞紀錄片。這批紀錄片更剪輯成《勳業千秋》於 1941 年公映，以鼓舞戰場的士氣。

早期的香港紀錄片無甚市場可言，但從整個香港電影歷史而言，它卻堪稱最早誕生的類型片之一，尤其到了八十年代，紀錄片甚至一度躋身賣座前列，即使在百年之後，在香港芸芸電影題材中也仍有紀錄片一脈，故其起源實在不可忽視。

● 復甦──黎北海與《左慈戲曹操》

經歷省港大罷工的重創，復原香港電影成為香港電影工業極需履行的任務，而說到當中的先行者，就不得不提成立香港影片公司的黎北海。

香港影片公司雖於 1928 年已成立，但直至 1931 年 3 月 14 日，其創業作《左慈戲曹操》才公映，這非但是大罷工結束後首部在港上映的影片，更是香港電影史上首部大製作的影片，全片在本港取景（尤其在利園山搭建出香港第一座攝影棚），更重金搭建佈景及聘請大量臨時演員參演，黎北海更在片中兼任編、導、演三職。

《左慈戲曹操》的誕生，迄今仍被視作香港早期電影重歸銀幕的分水嶺，其後，黎北海又以香港電影公司名義出品了改編自木魚書的《客途秋恨》（1931）。後因公司創辦人之一、利園山擁有人利希慎去世，及聯華影業公司在港成立聯華港廠，並聘黎北海為廠長，香港電影公司也隨之結束。

● 有聲 —— 新類型電影時代

　　雖然結束了香港影片公司，但黎北海對處於開荒期的香港電影工業的影響不但未止，反而繼續延展下去：1933 年，他及唐醒圖創辦了中華製造聲默影片有限公司，同年 11 月 28 日，隨着一部《良心》（黎北海導演）的上映，為香港有聲電影時代正式拉開帷幕；此外，香港首部有聲喜劇片《傻仔洞房》（1933），也同樣由中華出品。

　　據統計，中華成立以來只製作了六部影片中，有五部屬有聲片。若要追溯最早拍攝的有聲粵語片，發源地並非香港或上海，而是廣州。1929年，廣州亞洲影片公司專程邀錄音師鄺贊攜器材南下，在東山龜崗片場拍攝了首部全有聲粵語電影《鐵馬貞禽》（梁少坡導演）。

　　後來，《鐵》片在廣州等地公映後，頗為賣座，但當時香港電影工業尚未恢復，未能在當地引發反響，所以《鐵》片不能說是對香港有聲影片有真正影響的作品。

　　那麼，能成功打入香港的有聲粵語片，是哪部影片呢？這就要說到由上海天一公司製作，湯曉丹導演、薛覺先主演的《白金龍》。不過，《白》片也不是首部在港公映的有聲粵語片，雖其早於 1932 年便告完成，卻待到 1933 年 11 月 28 日才正式上映，而在這之前，趙樹燊在美國成立的大觀公司拍攝的《歌侶情潮》（1933）已經推出。但值得一提的是，《白金龍》上映後，在香港引起了巨大的反響，單是香港就已連續放映一個月，創下空前最長映期和最高賣座的紀錄。

　　除了賣座，《白金龍》的成功也令更多片商看到粵語片大有前景，除了天一南下設廠，許多本地電影公司也投身其中，終令香港電影於三十年代的產量暴增，邁入第一個在意義上真正發展的階段。

● 延展 —— 上海影人第一次南遷

　　上文提到，因《白金龍》的賣座，來港設廠拍攝粵語片便隨之成為上海影人首次南遷的重要標誌。當時的代表者包括有邵醉翁的天一港廠、

黎民偉及羅明佑的聯華港廠、竺清賢的南粵影片公司、朱箕如的全球影片公司、嚴春堂的藝華公司，以及盧根的鳳凰影片公司等。而這些公司旗下的主要創作及製作人才，大多來自上海，如導演有文逸民（天一）、蘇怡（全球）、莫康時（鳳凰）、湯曉丹（藝華）等。其他如攝影及錄音等方面，亦同樣多聘請來自上海的電影人來執行製作，這對香港早期電影的技術有着一定的推動作用。

這些由滬南下的現象，基本可總結為一個原因，就是瞄準粵語片的市場潛力，在香港延展出另一個穩定而可觀的地域市場。當然，除了天一最後演變為邵氏且繼續發揚光大之外，其他由上海南下的電影公司大多未能走得更遠，尤其是鳳凰，若非盧根在半途破產，其製片策略對香港早期電影工業無疑會有更大的影響。

無論如何，上海影人的首次南遷大潮為香港早期電影帶來更多的技術與人才，對其日後的發展歷程都有關鍵的影響。此外，即使在類型片的拓展上，南遷也有着自身的正面作用。

● 發展 —— 來自多元化的題材

粵語片在香港影壇大行其道，自然也帶起不同的題材產生，包括喜劇片、倫理片、民間劇情片及粵劇片。其後因日本侵華，抗日愛國片（即國防電影）也隨之成為一大類別。它們被稱為三十年代香港早期電影的「五大潮流」。

事實上，喜劇片、粵劇片及民間劇情片，是香港電影「開荒」之初誕生的類型，如《偷燒鴨》在情節來說是屬於喜劇，《莊子試妻》改編自粵劇《莊周蝴蝶夢》，《胭脂》（1925）的藍本則來自《聊齋誌異》的同名故事，人物及劇情都近似原著。

此外，到了三十年代後期，隨着上海影人的南下大潮，其他類型片亦由滬到港。據李以莊、周承人在《早期香港電影史》統計，包括：艷情片（從 1936 至 1939 年共拍攝了 4 部）、功夫片（從 1936 至 1941 年共拍攝了 9 部）、武俠片（從 1939 至 1941 年共拍攝了 19 部）、神怪片（從

1939 至 1941 年共拍攝了 7 部）、恐怖片（從 1939 至 1941 年共拍攝了 13 部）、偵探片（4 部）、歌唱片（3 部）及歌舞片（2 部）。

就產量而言，這批外來片種自然無法與「五大潮流」相提並論，但在後來的發展中，它們卻各自成為在不同階段的賣座類型（如偵探片便在五、六十年代大行其道，甚至延伸為後來的警匪片），可見當中的淵源。

當然，也有「生不逢時」之片種。1939 年，抗日片一度退潮，此時南洋影片公司則製作了一部《女攝青鬼》〔後來拍攝出第二集《續女攝青鬼》（1939）〕，同期其他影片尚有《棺材精》、《掃把精》、《打雀遇鬼》（1940）等，整體而言談不上形成風潮，但卻惹來「宣揚封建意識」、「導人迷信」、「投機附逆」等輿論批判，這類片種也隨之無疾而終。直到四十年代末，神怪片充斥影壇的現象在當時的「粵語片清潔運動」中被先行擯棄，所以嚴格來說，兩類片種雖在初衷上皆是因票房而出，但在特定環境之下，只淪為影人眼中的「糟粕」。

● 救國──香港抗日電影湧現

1934 年，國聯影片公司製作了首部抗日題材的《戰地歸來》，由吳楚帆、黃曼梨主演；其後，關文清執導的《生命線》（1935）很受歡迎，令他接連拍出《抵抗》（1936）、《邊防血淚》（1937）及《公敵》（1938），統稱為「抗戰三部曲」的影片。

這批抗日電影中最具代表性者，應推由全港粵語片工作者合力義拍的《最後關頭》（1938）──該片由邵邨人（南洋）、趙樹燊（大觀）、竺清賢（南粵）及翁國堯（四達）四家電影公司的老闆發起。這四家公司各提供四至五位編導人員及旗下片場進行創作和拍攝，參演的演員及伶人人數多達百名，並在短時間內順利完成拍攝。如今看來，《最後關頭》無疑是香港電影史上的首次大團結。

但要注意的是，雖然當時香港上映了許多抗日愛國影片，但因英國尚未對日宣戰，所以在檢查制度上，並不允許一些抗日意識過濃的作品上映，即不可直接將日本人稱作「侵略者」。其中一例就是司徒慧敏執

導的《正氣歌》(又名《游擊進行曲》,1941):該片實質拍攝於1938年,因內容涉及號召人民發動游擊戰爭,結果香港當局在日本駐港領事抗議下,要求剪去每幕的激烈場面才可通過,總計剪去二千餘尺的菲林。

● 孤島 ── 上海影人第二次南遷

1937年8月13日,日軍進攻上海,淞滬會戰爆發。不久,上海便淪陷,租界淪為「孤島」,電影工作者紛紛南下香港,包括:歐陽予倩、蔡楚生、譚友六、沈西苓、但杜宇、卜萬蒼、司徒慧敏、夏衍、蝴蝶、黎灼灼、黎莉莉、陳玉梅、梁賽珍姊妹、林楚楚、張翼、蔣君超、黎民偉、章志直、陳娟娟、葛佐治、黎鏗等。加上之前已來港的同業,當時在香港的上海電影工作者陣容可謂相當龐大。

那段時期,蔡楚生等人最重要的舉措,便是通過與香港進步電影工作者的交往與溝通,彼此結成戰線,聯手拍攝抗日愛國影片,成為後來「華南國防電影運動」的先聲。而雙方合作的方式,主要是「掛靠」各電影公司,由對方提供拍攝資金,影人則負責創作和製作(如蔡楚生就常親自擔任編導)。其中被譽為香港早期愛國影片代表作之一的《血濺寶山城》(1938),就是與香港的新時代影片公司合作;其後蔡楚生、司徒慧敏等人又以同樣方式先後與啟明公司合作拍製《正氣歌》,及與大地影業公司合作國語片《孤島天堂》(1939)、《白雲故鄉》(1940)等;1941年,蔡楚生又跟司徒慧敏、譚友留等另創立新生影業公司,拍攝了《前程萬里》,這些影片在當時叫好也叫座。

此外,蔡楚生等人也積極推動改善當時粵語片的質素。尤其1938年2月在港成立中國電影教育協會香港分會時,在立會聲明中提出為香港電影界清除劣質影片,主張「將電影納入正軌,成為宣傳國策,表現、調劑、美化、改造人生的工具」,此外,還推舉羅明佑為協會總幹事,並向香港政府申請拍攝愛國影片的經費,更致函各電影公司,懇請他們不要濫拍神怪片,從而掀起香港電影史上新一輪的「清潔運動」。

值得一提的是,在1940至1941年年底(香港淪陷之前),香港早期

電影在產量上已達到另一高峰：共計生產了 158 部粵語片（1940 年 84 部，1941 年 74 部），及 11 部國語片（其中 1940 年 5 部，為《白雲故鄉》、《絕代佳人》、《打漁殺家》、《潘巧雲》及《薛仁貴與柳迎春》；1941 年 6 部，為《前程萬里》、《美人計》、《賽金花》、《歌女紅牡丹》及《孔雀東南飛》）。

此外，直至 1941 年，本地戲院數量也呈直線增長之勢，終達 27 家，比二十年代初將近 7 倍之多。包括位於香港的（以下皆為戲院名）：娛樂、皇后、東方、國泰、新世界、中央、利舞臺、太平、香港、國民、九如坊；及位於九龍的：大華、文明、平安、光明、明星、旺角、油麻地、東樂、長樂、景星、第一新、新九龍、廣智、北河、彌敦、新華。

除了全由南下的上海影人拍攝的國語片，在芸芸粵語片中，也有多達 109 部是出自他們之手，換言之，那段時期的上海電影工作者共為香港影壇貢獻了 120 部電影，佔產量總數的百分之七十。

● 淪陷 —— 香港早期電影第二次停滯

1941 年 12 月 25 日，時任香港總督楊慕琦（Sir Mark Aitchison Young）代表港英政府向日軍投降，翌日凌晨，日軍正式佔領香港，自此開始了長達三年零八個月的淪陷時期。

淪陷之時，電影工業遭到巨大的打擊（大觀電影廠及不少技術設施都在日軍入侵時遭炸毀，許多戰前製作的影片拷貝未及留存，戲院因電力系統被破壞而關閉），但電影工業並非如省港大罷工時期般完全停滯，戲院亦於 1942 年 4 月 7 日得以重開，然而，這不過是日軍粉飾太平的手段。當時，除了全港被禁止上映荷里活影片，連規模最大的皇后戲院更被改名為「明治戲院」並專門放映日本片外，由於日軍在港推行各種日化政策，電影便一度成為其宣揚立場的工具，其中最為人所知的，便是由日本大映公司拍製的《香港攻略戰》（1942），該片以日軍擊敗護港英軍之「英勇事跡」為劇情。

《香港攻略戰》的拍攝概念卻多少與《最後關頭》「有關」：當時，在

香港總督部報道部電影班擔任班長的和久田幸助看過《最》片後，企圖發動香港影界拍攝一部褒揚「中日親善」、「大東亞聖戰」的大製作，並同時成立「香港電影協會」以示「團結」，因此曾邀吳楚帆、白燕、黃曼梨、謝益之等飾演《香港攻略戰》之主角，但他們堅拒為日軍服務，故先後逃離香港，只有紫羅蓮在不知情而受騙的情況下參演該片。

《香港攻略戰》在日軍侵佔香港一周年，即 1942 年 12 月 19 日上映，但港人並不買賬。事實上，這也是淪陷時期在香港拍攝的唯一一部劇情片，其他「新片」也只有《香港》、《香港戰事大寫真》、《新生的香港》等幾部由日本電影公司拍攝的紀錄片，而這種情況一直持續到 1946 年，為香港電影史上的第二個大低谷。

香港電影工作者對日軍的抵制，是導致香港淪陷時期沒有影片製作的原因之一；另一方面，日軍在淪陷區推行的「審查制度」，也同樣令電影難以生產 —— 先是總督部報道部映畫班組成的「映畫檢閱所」，規定任何上映的影片都要將拷貝送至此審查方發許可證。其後，日本當局更於 1942 年 6 月 5 日（即全港戲院恢復經營後的兩個月）之際頒佈「映畫影劇檢閱規則」，若有觸犯此規則，不僅一概禁演電影，且沒有上訴的機會，同時還要沒收拷貝。到了 1943 年，日本當局又另行成立「社會法人映畫配給社」，命令「凡現存管區內或行將運到管區內之一切影片，務須於登記期內，到本社調查科依照所定格式重新登記」。

在這種處處受制的環境下，根本無法生產及製作任何影片。結果在長期沒有影片公映下，各影院只好反覆放映淪陷前的舊片作招徠，當時慘澹的形勢是可想而知。加上沒有妥善保存影片的拷貝，有些電影後來更因而失佚了。而淪陷時期的電影不但再次陷入停滯的局面，也是影片失傳最頻繁的階段。據統計，1945 年前香港一共生產了 600 部影片，但最後留存下來的尚不足十分之一。

所幸，在本地電影工業癱瘓的同時，香港電影依然在外地繼續運作，尤其在美國的大觀分廠，更加速製作粵語片，據資料顯示，從 1942 至 1946 年，大觀共製作了 21 部黑白片及 4 部 16 毫米彩色片並在美國公映，其中黃鶴聲導演的《金粉霓裳》（1947 年）更是戰後在香港上映的首部 16 毫米全彩色粵語片（專程以由美國運來 Amire 式放映機放映）。

● 內戰──上海影人第三次南遷

　　1946 年正值抗戰結束不久，國共內戰又隨之而起，國內政局的動盪不安，促使了上海影人的第三次南遷大潮。

　　從內戰爆發到中共建國期間，先後有不少電影公司成立，包括：戰後首家大規模兼擁有獨立製片廠的大中華電影企業有限公司（1946），擁有當時全港乃至全中國最先進技術及製片機構的永華影業公司（1948），由中共指示左派影人成立的大光明影業公司、南群影業公司、民生影業公司、大江影業公司（皆為 1948 年，等同中共在文化上的「周邊組織」），拍攝粵語片的南國影業公司（1948），及後期的舊長城影業公司（1949）等，皆是當時香港影壇的代表。這批電影公司大多由南下的上海影人成立，如創辦大中華的朱旭華和蔣伯英、創辦永華的李祖永、創辦南國的夏雲瑚和袁耀鴻、創辦舊長城的張善琨，以及創辦大光明、南群、民生、大江等的左派進步影人（蔡楚生、司馬文森、史東山、顧而已、高占非、顧也魯、歐陽予倩等），無一不是出身於上海。

　　以當時的永華為例，創立之初的一大核心環節便是招攬大批南下影人，且幾乎達到「一網打盡」的程度：在編劇方面，邀來了歐陽予倩、顧仲彝、周貽白、姚克、柯靈；導演則有卜萬蒼、朱石麟、李萍倩、吳祖光、張駿祥、程步高；演員有劉瓊、陶金、顧而已、王元龍、徐莘園、徐立、顧也魯、王斑、喬奇、尤光照、韓蘭根、舒適、羅維、洪波、鮑方、王熙春、袁美雲、孫景路、周璇、唐若青、陳琦等。

　　當然，這批電影工作者在香港成立公司，原因也不盡相同，如大光明等是為了保證內戰期間依然能生產左派思想影片而設，也讓他們避免在內地受國民黨的迫害，後來隨着一眾影人被召回內地（或被港英政府驅逐出境），這些公司也陸續結束；而大中華、永華等的誕生，是因蔣伯英、李祖永等人將香港視為一個新的電影生產基地，加上他們本身在上海也有固定資產，兩者並無衝突，他們攜帶大量資金南下，對戰後香港電影工業也起着重要的推動作用；至於舊長城，一方面固然是張善琨與李祖永的理念不合，但更重要的是，它強化了張氏以香港作為重振電影事業舞台的理想，後因他曾被控「附逆影人」，導致其在上海的大部分財產

都被國民黨特務控制，所以選擇南下發展，而這可視作是一種迫於身份與政治壓力的流亡。

說到「附逆影人」這個詞，亦同樣促使一批曾於上海淪陷時被迫在「中聯」、「華影」等工作的電影人，如朱石麟、卜萬蒼、李麗華、陳燕燕、陳雲裳、張石川、岳楓、梅熹、胡心靈、袁美雲等，在飽受輿論指責，甚至侮辱及騷擾的情況下南來香港，並與香港的電影公司合作。當時，大中華旗下的 107 位演員中，大多數是受此類指控而來港的上海影人。直至 1948 年內戰白熱化，對「附逆影人」的指控才慢慢淡化，不少影人也得以往返香港及上海為各電影公司拍片（如李麗華及周璇）。

還有一點要提及的是，有些上海影人南下後，卻失去了本可擁有的利潤及產業，這方面尤其體現在李祖永身上：在成立永華及拍出《國魂》（1948）和《清宮秘史》（1948）後，本大可憑影片的受歡迎程度而在內地市場大賺票房，但偏偏遇上江山變色，其收入無法匯回香港，便等於沒賺到錢，而當解放軍攻佔上海後，李祖永的家族產業也被充公；同樣，張善琨成立舊長城後，不但很快便因政權更替而失去整個內地市場，甚至因左派影人的趁虛而入，連公司大權也告喪失，南來香港終究成為一條有去無回的「不歸路」。

本 紀 【企業】

● 黎氏兄弟本紀：香港早期電影的開荒者（1912－1945）

> ## 黎北海 ▶ 1889—1955
>
> 廣東新會人，香港電影事業開拓者。
>
> ## 黎民偉 ▶ 1893—1953
>
> 黎北海之弟，黎氏兄弟拍攝了香港電影史上第一部故事短片《莊子試妻》，創建了香港第一家華人自資電影公司 —— 民新製造影畫片有限公司，是香港電影事業的先驅和早期代表人物。

　　據 1897 年《孖剌西報》（*Hong Kong Daily Press*）所載，莫里斯·薩維特教授（Professor Maurice Charvet）於 4 月 26 日在香港放映短片，自此將電影傳入香港。1899 年，香港開始有商業性的電影放映活動，1907 年出現第一間完全屬於華人資本的電影院，直到 1909 年由班傑明·布拉斯基（Benjamin Brodsky）在上海開辦的亞細亞影戲公司期間，才在香港攝製出《瓦盆伸冤》和《偷燒鴨》這兩部電影。其中，《偷燒鴨》的導演為梁少坡，由黃仲文、黎北海、梁少坡演出。

　　後來黎北海與六弟黎民偉組建「人我鏡劇社」，適逢 1913 年布拉斯基轉讓亞細亞影戲公司，及來香港開設華美影片公司，邀請了「人我鏡劇社」拍攝《莊子試妻》。該片由黎民偉編劇，黎北海導演，改編自當時的粵劇《莊周蝴蝶夢》，演員方面則是黎北海飾莊周，黎民偉飾莊妻，黎民偉第一任妻子嚴珊珊飾婢女，由此正式拉開了香港電影歷史的開端。

　　據美國攝影師萬維沙（R.F. *Van Velzer*）在 1914 年接受美國雜誌《電影世界》（*Moving Picture World*）的訪問所言，他在 1913 年 9 月受聘往中

國，並在香港工作了八個月。期間他首先拍攝了《莊子試妻》，然後又拍攝了《瓦盆伸冤》、《偷燒鴨》和《艇家的夢想》三片。這與《瓦盆伸冤》和《偷燒鴨》兩片拍於 1909 年一說有衝突。到底這三部作品的拍攝先後時間是如何，有待進一步的研究。

有研究者認為，華美由黎民偉創辦，至少也是他與布拉斯基合資或合股開設，而實際情況或非如此。黎民偉、黎北海兄弟的「人我鏡劇社」與布拉斯基的華美公司合製《莊子試妻》，是兩家獨立機構就一個專案展開的合作，並由華美付酬勞予「人我鏡劇社」，屬於僱傭性質。其時黎氏兄弟對電影不甚了解，後來黎民偉撰文回憶道：「我觀片（即《莊子試妻》）後甚為驚奇，莫名其妙，何以莊子的靈魂，忽隱忽現？如何製法？由好奇心驅使，乃與羅永祥君從美國購買攝影書籍回來研究，互相經數年之浸潤。」

拍畢《莊子試妻》後不久，布拉斯基結束華美離開香港，屬門外漢的黎民偉要創建電影公司拍製影片便只能仰仗攝影師萬維沙，但對方在 1914 年返美後一直未歸，黎氏兄弟只好自行研究。期間經營電影設備的法國百代公司在香港開設分店，推動了香港電影放映業的重大發展。

1921 年黎海山、黎北海、黎民偉三兄弟投資創建新世界影院，1922年年底在報上招股創辦民新製造影畫片有限公司，但因二十年代的香港社會對電影的了解有限，是次參股者並不多，民新主要投資者仍是黎氏三兄弟。

1923 年香港第一家華人自資電影公司 —— 民新製造影畫片有限公司正式成立。大哥黎海山任董事長，六弟黎民偉任總經理，四哥黎北海任經理，羅永祥為技術主任，梁少坡為公司秘書。民新更斥資十萬元港幣從美國訂購大批電影器材，又以 450 元港幣月薪及包往來船費、食宿費的高額工資聘請德國攝影師，準備大展拳腳。與此同時，基於黎民偉的同盟會會員身份，民新成立時還得到孫中山的鼓勵，並獲贈「天下為公」的橫幅。黎民偉當時的主要業務是負責經紀買賣，並用賺來的錢投資拍製電影，嚴格來說，他辦電影公司的原因是業餘的愛好。

創辦民新後，由於拍攝場地遲遲不獲港英當局批准，攝影師無法開展工作，只能在露天的戶外試拍一些鏡頭，黎民偉有感諸事掣肘，之後只

好轉為拍攝不受場地限制的新聞紀錄片，更將鏡頭轉向孫中山及其一系列革命活動，為此孫中山曾簽署大元帥令：「茲有民新影畫製片公司，來前敵攝映，仰各軍一體知照。此令」。據說這是孫中山對中國電影所作的唯一手令。此後，黎民偉與羅永祥及攝影師彭年隨軍經歷八省，紀錄北伐過程。而在等待港英當局批准拍攝場地的同時，黎民偉在羅明佑的幫助下到北平拍攝梅蘭芳的京劇戲曲片段，開創了香港戲曲片的先河。但直到黎民偉從北平回來，香港廠房用地仍未獲批，無奈之下，民新只得在廣州開設分支行，並公開招聘演員及開辦培訓班，由關文清、黎北海、梁少坡任教，所錄取的 30 名學員後來亦參與了民新創業作《胭脂》（1925）的攝製工作。

《胭脂》改編自蒲松齡的著作《聊齋誌異》，黎北海擔任編導兼飾宿介一角，黎民偉飾男主角鄂秋隼，女主角胭脂由黎民偉第二任妻子林楚楚飾演，羅永祥擔任攝影，關文清負責化妝。影片將原著古代時空背景移植到民國初年，主題以「萬惡淫為首」的傳統倫理警戒世人。拍攝歷時三個月，片長八本，耗資港幣九千元，並於 1925 年 2 月 23 日在黎氏兄弟的新世界影院公映，映期一周，場場爆滿，票房拆賬達港幣六千餘元，創下當時在香港公映的票房紀錄。

《胭脂》雖然成功，但票房所得的利潤並未足以收回成本，加上黎氏兄弟為籌建民新投入的大量資金（如訂購器材），他們已無力再拍第二部電影。後來黎民偉與黎北海對公司日後的發展產生分歧，經協商後，黎民偉拿了留在香港的機器，攜眷屬到上海另組民新，至於在廣州的班底則全部交給黎北海處理。長兄黎海山雖然是董事長，但屬電影的門外漢，當初做股東只是為了完成兩個弟弟的心願，眼見黎北海與黎民偉分道揚鑣，他也就不加干涉，不再過問電影的事了。

1925 年 5 月 4 日，民新宣告解散，距 1923 年成立之日還不到兩年。但在這兩年間，香港社會紛紛投資創辦電影公司，至 1925 年省港大罷工前夕，就已有 17 家公司，包括大漢、兩儀、光亞等。其中盧覺非導演的短片《金錢孽》（1924，兩儀影片公司出品）公映時間比《胭脂》還早近四個月，是第一部在香港拍攝、由香港人投資及拍攝的香港早期電影。值得注意的是，這時期的香港電影公司已有跟風投機的弊端，17 家公司中

只有 6 家生產影片，其餘卻一片皆無。當然，這也跟 1925 年的省港大罷工有關，港英政府下令停止所有娛樂活動，包括電影放映，迫使所有電影公司相繼倒閉。

1928 年，省港大罷工造成的惡劣局面仍在，市面上已經沒有一家電影公司。後來黎北海重出江湖，並與香港富商利希慎合作，以黎民偉於民新時期留下的部分器材為資本，創建當時香港唯一的電影公司——香港影片公司。有過在廣州創辦的成功經驗，黎北海這回繼續在香港公開招生，亦成立「香港演員養成所」，培養了演員朱普泉、許夢痕，編導麥嘯霞等電影從業人員。與此同時，黎北海籌拍香港影片公司創業作《左慈戲曹操》（1931）可謂不惜工本，服裝佈景務必精益求精。而拍畢第二部《客途秋恨》（1931）後更併入聯華影業製片印刷有限公司（聯華影業），並改名為聯華三廠，黎北海任廠長，當時是 1931 年。聯華三廠除了有關文清、梁少坡、羅永祥，演員則有黃曼梨和吳楚帆，公司從規模到人才都有很大的擴充。

聯華三廠共出品了四部電影，分別是《鐵骨蘭心》（1931）、《古寺鵑聲》（1932）、《夜半槍聲》（1932）和《暗室明珠》（1933），題材各異，分屬於愛情片、倫理片、偵探片和農村片，對香港早期電影具有開創性的影響。黎北海僅在《鐵骨蘭心》中擔任製片主任，後中途離開並與學生唐醒圖創辦中華製造聲默影片有限公司，創業作《傻仔洞房》（1933）為香港首部有聲片，之後接連拍了《良心》（1933）、《繁華夢》（1934）、《扭計祖宗》（1934）等片，但因公司資金不足、出片緩慢導致運轉不靈、負債纍纍。1934 年 7 月《薄倖》上映，是黎北海及其公司拍製的最後一部粵語片。此後，黎北海退出影壇，靠經營小食品店為生，直到 1936 年黎民偉在上海恢復民新，請他出任總經理，才有了一次短暫的「復出」機會。

原來，黎民偉與黎北海分道揚鑣後，與李應生在上海再組民新，那與香港民新關係不大。黎民偉一生共執導（包括合導）四部影片都是在上海經營的民新完成，分別是《復活的玫瑰》（1926）、《戰地情天》（1928）、《祖國山河淚》（1928）和《蔡公時》（1928）。1929 年，上海民新倒閉，黎民偉隨後加入聯華影業公司，1936 年公司內部改組，黎民偉隨羅明佑退出，宣佈在上海重新成立民新，並稱之為復興。縱然黎氏兄弟再度聯手，

但大勢已去，只一年多的時間剛拍了三部電影，上海便告淪陷，黎民偉於是攜眷返港，黎北海則留守上海，重組民新又成泡影。

1948 年，黎北海返回廣州、香港居住，靠賣小食品度過餘生（於 1955 年病逝）。而黎民偉在抗戰期間在香港借債組建啟明製片公司繼續拍戲，抗戰勝利後，黎民偉在永華影業公司擔任洗印技術顧問，終身為電影事業奮鬥（於 1953 年病逝）。彼時彼刻，同樣經歷過「淪陷」的香港影壇已是今非昔比，黎氏兄弟的電影傳奇雖然告一段落，但香港早期電影的開拓大業才剛剛拉開序幕……

● 永華：李祖永大手筆，曇花一現

李祖永 ▶ 1903—1959

香港製片家。浙江寧波人，出身於江南望族。年輕時從事印刷行業，並曾為國民政府管轄的中央銀行印刷鈔票。1947 年在香港獨資組建永華影業公司，聲勢浩大，但曇花一現，永華片場後被電懋收購。

國共內戰爆發後，內地時局動盪，香港成為許多內地影人、文人紛紛南下的地方，國語片亦因而興起。1947 年，由上海來港定居的寧波闊少李祖永與「上海電影大王」張善琨一拍即合，決定組建永華影業公司。因有張善琨助陣，李祖永信心滿滿，拿出高達 300 萬美元的天價資金籌劃他的電影王國。而在張氏的策劃及實施下，永華最終成為擁有製片廠、辦公室、化妝間、沖印室、放映室及片庫等設施的大型電影機構，這亦是當時中國影壇規模最大的電影機構。

「硬體」齊全後，李祖永又在「軟體」上下足功夫，一方面從國外購買大批最先進的器材設施，另一方面又聘請多名荷里活專家為其把關。由此可見，當時的永華在規模與設施上非但是中國電影之翹楚，更可比肩荷里活一流的電影公司！與此同時，永華還建立起較完善的組織架構，除李祖永任總經理，尚有協理、經理等管理層職位；在電影環節方面，非

但設立編導部、宣傳部、劇務科、美術科、服裝道具科等部門科室，更成立演員訓練班，並於北平及上海兩地選拔有志青年，而這批獲選者當中更包括初出茅廬的李翰祥。

這時內戰正打得不可開交，大批影人因躲避戰亂而由上海南下香港，李祖永又趁機讓張善琨出面，將多位才華橫溢的編導、演員羅致旗下，包括劉瓊、陶金、周璇、舒適、錢千里、鮑方、羅維、歐陽予倩、朱石麟、卜萬蒼、李萍倩、程步高、吳祖光等，幾乎是「一網打盡」的程度。

台前幕後盡佔天時、地利與人和，永華於 1948 年推出創業作《國魂》。這部改編自吳祖光的舞台劇《正氣歌》，以文天祥殉國事跡為藍本的古裝歷史巨製，投資高達百萬港元，在當時而言是創下了中國電影的成本紀錄。而這筆巨款用於購買大批先進攝影器材、多達 72 堂的大小佈景及 2,146 套之多的道具服裝，還有一眾大明星的片酬及支付超過 1,500 名臨時演員的費用。《國魂》的票房相當喜人，尤其在香港與廣州兩地，皆成功刷新賣座紀錄，且在李祖永「遠銷海外」的策略下，《國魂》還得以於部分的歐美國家放映，因而成為香港電影史上首部進入國際市場的影片。

《國魂》後，永華又以宮闈片《清宮秘史》（1948）奠定基礎，這部傑作除擁有嚴謹的製作、奢華的佈景及一眾演員的傾力演出，還首次在中國電影中使用了背景放映機，非但在商業上獲得更大成就，而且於歐美及中東地區的多個國家進行放映，更先後入選瑞士羅卡洛國際電影節及第七屆世界電影節，並獲得後者頒發的銅制「紀念獎」。如今看來，《清》片是首部參選海外電影節並獲得獎項的香港電影。

然而，由於公司運營乃至影片成本太高，加上內地局勢動盪致多地的票房收入無法匯回香港，《國魂》與《清宮秘史》最終並沒有為永華帶來甚麼收益。期間李祖永亦與張善琨發生矛盾，結果張氏於 1949 年另組長城，永華由李祖永一人獨大。

踏入五十年代，眼見張善琨因左派影人掌控舊長城而被迫退出，持反共立場的李祖永亦不免擔憂永華將同受左傾思想滲透，因而決定親自審閱劇本，並加強對片場運作的控制。豈料「百密一疏」，李萍倩在現場改劇本的方式拍出立場偏「左」的《落難公子》，李祖永發現後怒將拷貝

燒毀，自此與公司旗下的進步影人矛盾頻生；1951 年，因永華陷入財政困難無法發放員工薪金，部分影人於該年下半年罷工討薪，成為震驚一時的「永華工潮」，亦成為八名左派影人被港英當局驅逐出境的導火線。

經歷工潮事件，永華的經濟狀況仍未好轉，到 1952 年便因資金周轉不靈而不得不向國際影片發行公司（陸運濤主持）借貸。與此同時，永華先後開拍多部商業題材的影片，如《拜金的人》（1952）、《翠翠》（1953）、《巫山盟》（1953）、《春天不是讀書天》（1954）、《嫦娥》（1954）、《玫瑰玫瑰我愛你》（1954）、《金鳳》（1956）等，企圖在票房上挽回頹勢，但最後事倍功半，莫說令公司起死回生，連債務亦一拖再拖⋯⋯

1954 年，一場突如其來的大火燒毀了永華的片庫，令李祖永雪上加霜。1955 年，國際向法院申請將永華清盤，李祖永唯有向台灣當局求助，並獲得當局通過中央電影事業公司提供的 50 萬港元的貸款，由此令永華暫時避過遭清盤的厄運。台灣當局這個忙可沒白幫，資金入駐永華後，公司隨之被改組，並增加了三名董事，除陸運濤和亞洲影業公司的張國興，還有時任台灣中央電影事業公司董事長的戴安國（這亦可解釋為何 1956 年永華僅出產了唯一一部歌頌國民黨空軍的《飛虎將軍》）。此時李祖永對公司已是回天乏術，甚至失去自主拍片的權力，因董事會又將歐德爾聘為永華廠長（實質為代管人），李氏若想拍片，必須得他點頭同意。

1956 年始，永華命運漸至尾聲。該年，陸運濤將公司全盤接收，繼而成立了國泰機構。1952 年，永華在出品了最後一部影片《狗兇手》後徹底結業。1959 年 12 月 23 日，56 歲的李祖永中風病逝。儘管永華在香港電影史上僅停留了短短十年，但它為提升本土電影工業作出的貢獻卻無法磨滅。六十年代，《清宮秘史》在內地遭受政治批判，亦為永華添上了更傳奇的色彩。

● 聯華：羅明佑毀約海外聯華

羅明佑 ▶ 1900—1967

生於香港，廣東番禺人。為中國電影事業家。他與黎氏兄弟淵源頗深，組建聯華影業公司時，黎民偉曾與之共進退。三十年代將黎北海的香港影片公司改組為聯華三廠。

聯華影業公司是三十年代中國最大的民營電影機構，是集製片、發行、放映及印刷業於一身，並倣仿美國荷里活，意圖成為中國影壇的「托拉斯」，興盛時期旗下有多達七間製片廠。

創辦聯華影業公司的發起人為羅明佑，於 1919 年在北平開辦真光影戲院；1927 年，羅明佑擔任華北電影公司總經理，掌管平津六家頗具規模的影戲院；1929 年華北電影公司與黎民偉的上海民新公司在北平合拍《故都春夢》（1930，阮玲玉主演）。影片上映後反響熱烈，羅明佑遂以華北電影公司和上海民新為基礎成立聯華影業公司，同時拉攏吳性裁的大中華百合影片公司、但杜宇的上海影戲公司、陳鏗然的友聯影片公司入夥。其時正逢黎北海的香港電影公司賣盤，經與羅明佑、黎民偉協商後，將公司改組為聯華三廠。

聯華總部設在香港，運營中樞卻在上海，奉行獨立製片，各製片廠皆歸羅明佑領導，雖製作影片對外統稱是聯華出品，但拍攝成本是獨立核算，彼此只是鬆散的聯盟關係。在時局動盪的三十年代，聯華這種管理體制直接形成了不同的利益集團和派系，令各廠的題材、審美存在差異，作品在藝術上自然也出現參差、傾向不一，如此種種，令公司在運營過程中險象環生。

以聯華三廠為例，或因羅明佑居於香港之故而主導了該廠的製片工作，導致與黎北海的關係緊張。黎北海名為廠長，卻只在聯華三廠創業作《鐵骨蘭心》（1931）中擔任製片主任，隨後出品的兩部電影他也沒有參與。不久，黎北海選擇離開，由攝影師羅永祥接任廠長，拍畢《暗室明珠》（1933）後，聯華三廠陷入停頓。期間羅明佑與大觀公司的老闆趙樹燊協商合建海外聯華，針對海外華僑的觀眾，並擬用聯華三廠作為基地，隨後又專門赴歐洲、美國、日本考察，一度到具體實施的階段。誰知羅明佑返回上海後，發現聯華經營狀況不佳，只好縮減架構，並宣佈裁撤聯華三廠，他因而將海外聯華的發展計劃毀約。與此同時，趙樹燊已在聯華三廠的香港基地拍攝了三部電影，並於1934年以海外聯華的名義發行，故周承人、李以莊在其所著的《早期香港電影史》中，將海外聯華視為實有而名虛的公司。

隨着中日戰局的變化，聯華幾經改組，羅明佑遭遇內外交困的危機，在求助國民黨政府無功而返之後，最終退出了聯華。羅明佑晚年大多在香港活動，信奉基督教的他，在五十年代雖然仍從事電影拍攝工作，但已轉為從事佈道及與此相關的製片工作，所拍的《重生》（1950）、《人道》（1955）可以視作為香港「福音電影」的前聲。

● 大觀：開創彩色闊銀幕身歷聲港片

趙樹燊 ▶ 1904—1987

廣東中山人。為香港電影事業家，監製、編劇、導演，香港彩色電影、身歷聲、闊銀幕創始人，因羅明佑的海外聯華計劃而成立大觀影片公司，後將公司從美國遷至香港。

1932年，羅明佑派關文清到美國三藩市推銷聯華的作品，同時考察錄音設備和有聲電影的拍攝情況。期間他與當地華僑領袖趙俊堯之子趙樹燊結交，籌劃成立了大觀聲片有限公司。趙樹燊從小熱愛電影，父親曾

向一家荷里活公司認股 3,000 元，只為了讓兒子參與製片工作，他因此得以擔任攝影和佈景助手，亦積累了一些製作經驗。在關文清的指導下，趙樹燊組建大觀聲片有限公司，發掘粵語青年演員新靚就（關德興）和胡蝶影主演其粵語片創業作《歌侶情潮》（1933）。由於反響不錯，羅明佑遂邀趙樹燊來港商談合組計劃：將聯華和大觀合組一間大公司，以聯華三廠為基地，添置錄音設備，開拍大量有聲片，此為海外聯華之來歷。趙樹燊遂來港攝製《破浪》（1934）、《難兄》（1934）、《浪花村》（1934）三部默片，以海外聯華名義發行，其中《破浪》為香港第一部體育片。

誰料羅明佑因聯華經營狀況不佳而單方面毀約。毀約之前，他曾在美國三藩市當着趙父俊堯與華僑名流的面進行合組決議，但最後只安排趙樹燊和關文清帶着大觀的錄音設備來上海，並以在聯華場地拍片和聯華使用大觀錄音設備而不計租用費來作交換。趙樹燊聞此大怒，對關文清道：「叫我們去上海拍粵語片？笑話！……我料（美國的）董事們一定不答應遷滬，既不遷滬，則聯華便無形中脫離。由大觀承擔一切，那時我和你可以放手大幹一番了。」（關文清：《中國銀壇外史》）大觀遂由美國遷至香港，第一炮為《昨日之歌》（1935），講述有婦之夫拋棄糟糠在外面鬼混墮落，最終浪子回頭的故事。男主角為關德興，女主角則從社會招考，最終選中李綺年。其後二人又連袂主演了改編自舞台劇的《殘歌》（1935）。兩片皆由趙樹燊執導。

三四十年代，大觀是香港最重要的製片公司之一，該公司主要導演為關文清和趙樹燊，影片多由關德興、吳楚帆、李綺年出演，影響最大的作品當屬關文清於 1935 年執導的抗日題材《生命線》一片。1937 年，趙樹燊與蘇怡等聯合執導由全港電影工作者義演的抗日愛國片《最後關頭》（1938），傳為佳話。除嚴肅題材及愛國電影外，大觀還攝製了諷刺喜劇《摩登新娘》（1935）和《大傻出城》（1935），皆有不錯的收益。趙樹燊本人亦是香港彩色闊銀幕身歷聲影片的創始者，1951 年又以太太之名創辦麗兒彩色影片公司，開拍多部由麗兒主演的彩色劇情片。大觀在香港鑽石山興建片場，後數度易手，是香港歷史最悠久的片場之一。

● 鳳凰：盧根壯志未酬

盧根 ▶ 1888—1968

1919 年從事電影事業，曾一度壟斷香港與內地的西片發行，與「北方影院大王」羅明佑曾合組華北電影公司，後成立鳳凰影片公司，並建於聯華三廠舊址上。

　　於二十年代，早已在香港經營影院的盧根開始獨家代理西片在香港和內地的發行，進而大量收購及經營在香港、上海、北京的影院，亦與羅明佑合作成立華北電影公司，同時出任當年中國影院托拉斯組織聯合公司的董事長，人稱「中國電影院大王」。1933 年，盧根開辦代理國外 S-MPLEX 放映機和 R.C.A 電影聲機等電影設備的振業公司。不久也效仿羅明佑進軍製片業，並由彭年主持製片業務，更從上海聘請侯曜來執導喜劇片《呆佬拜壽》（1933），因票房大獲成功，盧根逐於 1935 年斥資百萬創辦鳳凰影片公司，試圖建立香港第一家集製片、發行、放映一條龍的電影企業。

　　鳳凰建在聯華三廠的舊址，盧根除興建新的攝影棚、添置新型錄音及攝影設備外，還網羅各地人才 ——《呆佬拜壽》的主創侯曜，以及演員子喉七、黃曼梨和彭年為基本班底，又從上海請來導演李應源、莫康時，演員王元龍、王次龍，技術人員李文光等；同時在港開辦演員訓練班，錄取二百多人，其中男女老幼，各式人等均有，亦開設表演、國語、粵語課程。當時香港人平均每月的生活費大約六元便足夠，而鳳凰給學生每人每月十元，三個月後更增至三十元，這比後來影視公司培養新人的待遇還要優厚。凡此種種，可見盧根雄心勃勃，不僅要「做大」公司，而且視野發展不止於香港本土的粵語片，從開設課程看，他也有意開拍國語片。

　　鳳凰影片公司在 1935 及 1936 年先後公映了兩部電影，分別為《傻佬祝壽》和《標準老婆》，這都可視作《呆佬拜壽》的延續。《傻佬祝壽》只是在《呆佬拜壽》的基礎上進行了擴展，添加了一些笑料而已；《標準老婆》則是《傻佬拜壽》的續集，講述傻佬在老婆的耐心引導下終於成材的

故事。前者由彭年導演，後者則由李應源導演，兩片都是由子喉七和黃曼梨主演。

盧根本想借鳳凰大展宏圖，不料後來卻破產，導致莫康時所執導的《落日》還未來得及上映，公司就被迫停產結業。當然，歷史是不能假設的，盧根的鳳凰壯志未酬，亦是香港電影史上的一段遺憾。

● 全球、南粵：朱箕如、竺清賢與粵劇名伶聯手

朱箕如 ▶（生卒年不詳）

商人、美國華僑領袖，後成立全球影片公司。

竺清賢 ▶ 1905—1983

浙江寧波人。為攝影師，後成立南粵影片公司，與朱箕如是三十年代香港早期電影公司的代表人物，分別與粵劇名伶聯手開拍粵劇電影，最終因生活困境而相繼退出電影業。

1933年，上海天一影片公司製作的粵語片《白金龍》成功打開南洋市場，贏得高額票房利潤，不僅讓邵醉翁兄弟籌建天一港廠，還引發香港內外投資粵語片的熱潮，不少電影公司紛紛成立，其中最有名者當屬朱箕如的全球影片公司和竺清賢的南粵影片公司。這兩家公司的共同之處在於借具票房號召力的粵劇巨星打開局面：全球與薛覺先聯手，南粵則力邀馬師曾。

1934年，曾在上海天一擔任編劇的蘇怡應美國華僑領袖朱箕如之邀，出任全球廠長並兼任編導主任。蘇怡後來回憶說：「因為粵劇名伶薛覺先的《白金龍》賺了大錢。當年薛覺先和馬師曾是齊名的。『全球』的股東和馬師曾淵源甚深，特別是朱箕如對馬師曾有過恩惠。他們認為如果馬師曾把他的舞台名劇搬上銀幕也會賺大錢。該廠宗旨力矯神怪及令社會發生不良影響之片，營業性質，一方雖在謀利，然一方亦必顧及社

會。」全球廠址選香港灣仔，又請來曾在美國環球電影公司擔任攝影師的李文光負責公司影片的攝影和技術工作，高威廉則負責美術。

全球影片公司自1934年營運，1937年結業，共拍攝了七部半電影，其中《野花香》（1935）、《回首當年》（1935）、《二世祖》（1935）和《婦人心》（1936）都改編自馬師曾的舞台粵劇，除《回首當年》由游觀仁和陳波兒主演外，其他三部皆為馬師曾和譚蘭卿領銜主演。在香港影史上，全球還創造了兩個第一，分別是改編自西班牙作家易班雅作品的創業作、愛情悲劇片《夕陽》（1934），以及拍製香港首部歌舞片《紅伶歌女》（1935），這兩部電影都由從美國回來的關鼎任編導。

1935年，發明中國第一部答錄機的攝影師竺清賢與曾任上海晨鐘電影公司製片主任的王鵬翼，在香港合夥創辦南粵影片公司。竺清賢看好粵語片市場的前景，又因與薛覺先、唐雪卿夫婦交好，雙方便聯合拍戲。南粵創業作為取材於廣東民間故事的《梁天來告御狀》（1935），第二部作品便是由薛覺先執導的《沙三少》（1935），該片同樣改編自廣東民間傳奇，由薛覺先、薛覺明、薛覺非三兄妹聯合演出，成績喜人。南粵乘勝追擊，開拍由湯曉丹與薛覺先聯合執導的《俏郎君》（1935），薛覺先和唐雪卿在片中各分飾孿生兄弟及姐妹。該片是香港首次利用「分身術」的攝影特技，在銀幕上同時出現互相對話甚至打鬧的畫面，成為該片最大的賣點，因而吸引觀眾踴躍觀看，票房成績喜人。薛覺先與南粵合作期間，還發掘了張瑛出演《桃李爭春》（1939）的配角，為後者將來在影壇大放異彩打下基礎。1935至1940年間，南粵共拍了30部片，主要為粵語片，其他有兩部國語片、兩部越南語片和一部廈語片。

南粵和全球另外一個相似之處是除了自己拍片，還為其他公司代拍、包拍電影。基於全球的資金周轉不靈而被迫改變經營方針，代別人拍片以賺取廠租費，比如曾先後代和樂公司拍《兒女債》（1936），代麗影拍《新青年》（1936），代醒圖拍《溫生才炸孚琦》（1937）等。1937年，朱箕如將片場與設備以廉價轉予導演馮志剛，結束了全球的歷史。南粵最賣座的作品是粵語片《第八天堂》（1939），創下當年香港最高票房紀錄。1941年，竺清賢移居印尼，轉而經營日用品工廠，作為香港早期電影史最重要的電影公司之一的南粵也畫上句號。

列傳【影人】

● **關文清：香港早期電影先驅者**

> ## 關文清 ▶ **1894—1995**
>
> 廣東開平人。為導演、編劇，香港早期電影開拓者，曾加入黎氏兄弟的民新和黎北海主導的聯華三廠工作。

　　關文清是香港早期電影的先驅，從二十年代開始就與黎氏兄弟一起為港片開荒。作為曾參與攝製荷里活影片《殘花淚》（*Broken Blossom*，1919）和在加州明星電影學院學習的「海歸派」，關文清被黎氏兄弟成立的民新公司聘為顧問，先是擔任第一期「演員養成所」的教員，然後在香港第一部故事長片《胭脂》（1925）中負責化妝，當時亦只有從美國科班出身的關文清懂得化時裝片的妝容。

　　拍畢《胭脂》不久，香港時局動盪，包括民新在內的香港電影公司或倒閉或遷往內地，關文清也離開香港在廣州創辦南越影片公司，出品了《添丁發財》（1926），期間數度赴歐美考察。1926 至 1927 年間，他相繼擔任美國東方影業公司英文獨幕劇《太子求劍》（1926）的編導和美國米高梅公司影片《吳先生》的顧問。1928 年，關文清帶着多部教育片回國，並在家鄉廣東開平縣創辦英文學校。1930 年，羅明佑成立聯華影業公司，關文清應邀擔任黎北海主導的聯華三廠的編導，執導《鐵骨蘭心》（1931）、《暗室明珠》（1933）等默片，其中《夜半槍聲》（1932）為香港第一部偵探片。

1933 年，關文清受羅明佑之託，攜聯華攝製的紀錄片《十九路軍抗敵光榮史》（1932）赴美國、加拿大公映，希望在海外募集資金。到達三藩市時，關文清與當地華僑領袖趙俊堯之子趙樹燊一見如故，後來二人合組大觀公司，並啟用年輕粵劇演員新靚就（即關德興）和胡蝶影主演粵語有聲片《歌侶情潮》（1933），好評如潮。1935 年，因大觀與羅明佑籌備的海外聯華擱置，趙樹燊將公司總部搬到香港，並改組為香港大觀聲片有限公司，關文清作為核心主創，陸續執導了《生命線》（1935）、《抵抗》（1936）、《邊防血淚》（1937）、《公敵》（1938）等抗戰愛國影片。台兒莊大捷後，關文清攜紀錄片《台兒莊大會戰》赴美公演，更親自登台演出自編自導的愛國宣傳劇。

在大觀期間，關文清還執導了諷刺舊式婚姻的喜劇粵語片《摩登新娘》（上及續集，1935 年）。他與趙樹燊曾在美國學過電影，故在電影道具、服裝、舞美、攝影及主題方面追求新潮，相比邵醉翁、文逸民注重傳統風格的「土派」導演更顯洋氣。關文清在香港影壇德高望重，一度為粵語片事業奔波吶喊。1937 年，南京國民黨政府宣佈將執行禁止粵語片拍攝的法令，關文清受香港粵語電影工作者組織華南電影協會的委派，與蔣愛民、曹綺文一同前往南京請願，據理力爭。

1941 年，香港淪陷，關文清成為日軍爭取的對象，被要求參與拍攝《香港攻略戰》（1942），他只好相約香港影界九位著名的編導及演員集體逃亡。

1945 年香港光復後，關文清回港自組山月影片公司，從創業作《復員淚》（1947）至 1969 年最後一部《差利理捉貓記》，加上戰前執導的影片，合計五十多部。在七十年代，關文清出版了《中國銀壇外史》一書，對香港早期電影和影人進行了詳細的回顧和論述，是研究香港早期電影的珍貴史料。1995 年，關文清病逝於美國，終年 101 歲。

● 薛覺先、馬師曾：名伶爭雄 —— 開創粵劇電影潮流

馬師曾 ▶ 1900—1964

廣東順德人。為粵劇名家，人稱「一代伶王」。與薛覺先將粵劇搬上銀幕，令粵劇電影風行香港四十年之久，並成為一個獨特的電影類型。

薛覺先 ▶ 1904—1956

廣東順德人。為粵劇名伶，人稱「萬能老倌」。

　　三十年代，香港電影步入有聲片時代，邵氏兄弟的天一港廠將薛覺先戲班的粵劇名作《白金龍》（1933）搬上銀幕，大獲成功的結果之一便是開創了香港早期電影的新類型 —— 改編自粵劇的歌唱片開始風行。作為當時最紅的「粵劇老倌」，薛覺先與馬師曾自然成為電影界爭相拉攏的寵兒，粵劇界雙雄之戰因此延續到大銀幕上，他們的「粉絲」縱然水火不容，二人也時有不和傳聞，但都無損彼此之間的友誼。

　　早在默片時代，薛覺先便化名為章非，在上海創辦非非影片公司開拍《浪蝶》（1926），後與招聘演出的女演員唐雪卿結為夫婦。1933 年，邵氏兄弟的天一港廠有意打開廣東市場，更與薛覺先一拍即合，遂將其代表劇碼《白金龍》搬上銀幕。《白金龍》是改編自美國影片《郡主與侍者》（*The Grand Duchess and the Waiter*，1926）的中國情景粵劇，片名和主人公名字均來自南洋煙草公司的白金龍牌香煙。電影版的《白金龍》一經上映，不僅在廣東、香港、澳門賣座鼎盛，更在南洋一帶大收旺場，薛覺先便與天一港廠乘勝追擊拍了《歌台艷史》，這是薛覺先在上海拍攝的最後一部粵語片，也是上海在新中國成立前拍攝的最後一部粵語片。1934 年年底，薛覺先去香港為天一港廠拍攝《毒玫瑰》，該片也很賣座，但因版權問題而引起訴訟，糾紛長達兩年才告解決。

1935 年，薛覺先加盟竺清賢的南粵影片公司，執導了《沙三少》、《俏郎君》（與湯曉丹聯合導演）等片。不久薛覺先又自組覺先影片公司，出品《荼薇香》（1936）等。1937 年，薛覺先又為邵氏兄弟天一港廠的「後身」南洋影片公司開拍《續白金龍》，攝製期間連遭火災，上映卻無阻其瘋狂賣座之勢。1940 年，薛覺先連演四部粵劇歌舞片，其中《風流皇后》是他戰前唯一的古裝片，而在戰前改編自粵劇的香港早期電影絕大部分為時裝劇，如果是古裝劇，觀眾會認為去看舞台演出還更好，由此可見當時粵劇仍是很興盛。

　　粵劇界「薛馬」爭雄時代，以改良粵劇為己任，改變了舊戲班依靠「開班師爺」撰寫劇本的習慣，薛覺先和幾個編劇一起「度橋」，馬師曾則設立編劇部，這種集體創作的方式迅速提高了粵劇的品質和產量。馬師曾因與薛覺先齊名，在《白金龍》大賣之後，也被全球公司邀請入股，開拍其粵劇代表作，首部電影即為曾被廣州禁演的名作《野花香》（1935）。其後全球出品的《回首當年》（1935）、《二世祖》（1935）、《婦人心》（1936）皆改編自馬師曾的粵劇代表作。值得注意的是，馬師曾拍粵劇電影都是在自己的「太平劇團」夏休時進行的，而相比薛覺先經常集編、導於一身，馬師曾則專注於表演。

　　抗戰結束後，薛覺先與馬師曾繼續投身粵劇和電影事業，與當年「薛馬爭雄」對峙的情形不同，彼時二人時而聯合於舞台演出，或聯手拍攝影片，還曾合組「真善美劇團」，與紅線女等演出《蝴蝶夫人》（1948）、《清宮恨史》（1958）等劇。五十年代，這對「粵劇雙雄」相繼從香港回到廣州，薛覺先於 1956 年演出《花染狀元紅》時腦溢血突發病逝，終年 53 歲。馬師曾於 1964 年因氣管癌合併心力衰竭搶救無效，於北京逝世，終年 64 歲。

● 周璇、白光：歌女妖姬

周璇 ▶ 1920—1957

原名蘇璞，為四十年代上海紅歌星，被譽為「金嗓子」，在銀幕上多演清貧單純的女子。

白光 ▶ 1921—1999

原名史永芬，為四十年代上海紅歌星，在銀幕上多演荒淫的壞女人，被譽為「一代妖姬」。

　　四十年代，上海最著名的七大歌星包括李香蘭（山口淑子）、周璇、姚莉、龔秋霞、白光、白虹、吳鶯音。其中「天涯歌女」周璇與「一代妖姬」白光先後赴港拍片，前者多扮演清麗淑女，後者則常出演狡詐荒淫的壞女人。在上海影人南下的熱潮中，她們將滬式歌舞片的血脈注入仍發展混沌的香港早期電影之中。

　　周璇自幼身世坎坷，經兩任養父母照料，在 13 歲時加入黎錦暉創建的「明月歌舞團」（又名「聯華歌舞班」）。她容貌清麗，加上其創新自然發聲的唱法，不久便成為大上海最當紅的歌星，且有「金嗓子」之稱。較周璇而言，白光受到過良好的藝術教育，學生時代曾參加「北平沙龍劇團」，出演過曹禺的名劇《日出》，1937 年更赴日本東京女子大學攻讀藝術學，後在《東亞平和之道》一片中擔任女主角。

　　抗戰前，周璇和白光不僅位列上海七大歌星之列，更各自有電影代表作問世，二人亦歌亦影，在當年大放異彩。周璇主演的《馬路天使》（1937）更成了三十年代中國電影的代表作，片中歌曲〈天涯歌女〉和〈四季歌〉更是當年家家傳唱的時代之音。白光於成名作《桃李爭春》（1943）演反派，妖嬈肉感的角色令她一鳴驚人。周璇與白光其銀幕最經典的形象，早已在她們的成名作中一錘定音。

抗戰勝利後，周璇應大中華公司老闆蔣伯英之邀赴港拍攝《長相思》（1947）、《各有千秋》（1947）及喜劇《花外流鶯》（1948）、《歌女之歌》（1948），更出演由吳祖光導演、編劇的《莫負青春》（1949），該片根據《聊齋誌異》改編。周璇在該片中扮演女主角阿繡，並演唱片中的插曲〈小小洞房〉、〈莫負青春〉、〈阿彌陀佛天知道〉、〈月下的祈禱〉和〈桃李春風〉。

1948 年周璇在宮闈歷史巨片《清宮秘史》中飾演珍妃一角，該片由多位巨星連袂出演，耗時半年拍攝完成。周璇在片中演唱了〈御香飄渺歌〉和〈冷宮怨〉兩首插曲。這部電影是繼《馬路天使》外，成為周璇最重要的代表作。

1948 至 1959 年期間，白光主演了 18 部香港電影，其中更親自監製及自編自導自演了《鮮牡丹》（1956）和《接財神》（1959）。在電影中，白光多演風騷荒淫的壞女人，「一代妖姬」名號就此叫響。最令白光引以為榮的，是根據俄國作家托爾斯泰（Leo Tolstoy）的小說《復活》（*Resurrection*）改編的《蕩婦心》（1949），是第一部在香港西片院線上映的華人影片，連香港總督也前往捧場。

1950 年周璇回滬發展，翌年一病不起，於 1957 年離世。1953 年，白光赴東京經商，自此亦遠離喧囂的電影圈。

● 影畫戲

　　電影誕生之初的說法，在英語中被稱為 Motion picture，即活動畫面，又名「奇巧洋畫」、「西洋影戲」。1896 年 1 月，法國人路易・盧米埃爾（Louis Lumière）僱用了二十多名攝影師到世界各地放映盧米埃爾電影廠拍攝的影片。1897 年 4 月 23 日，莫里斯・薩維特教授（Professor Maurice Charvet）乘坐「秘魯號」從三藩市抵港，幸運地香港成為電影傳入中國的第一站。當時出現了蔚為壯觀的「影畫戲」放映熱潮，重慶戲院、高陞戲院、喜來園是最主要的放映場所。

● 禁拍粵語片風波

　　1936 年，南京國民政府的「中央電影檢查會」提出，為統一國語，禁止方言電影的拍攝，該會又在 1937 年年初頒佈從當年 7 月 1 日起執行禁止粵語片拍攝的法令，而且凡在香港拍攝的粵語片，都禁止進入內地發行。南京政府的禁拍令引起了香港粵語電影人的強烈反對。當時正在杭州拍攝西湖外景的關文清，受香港粵語電影工作者組織華南電影協會的委派，與蔣愛民、曹綺文一同前往南京請願，並提出了五個疑問和建議，要求國民政府解除法令。其中兩條更道出了香港眾多粵語影人的內心不平：「（1）粵語與其他各省的方言，是我國幾千年歷史的結果，並非影片所造成。若無罪被禁，何以服眾？（2）按廣東全省學校，仍用本地語言授課，大戲依然用粵語詞曲演唱。今兩者不禁，而只禁電影，於理似不公平。」隨着抗日戰爭全面爆發，國民政府無暇顧及禁拍令的實施，而且抗戰全面爆發後，內地資深的電影人大量南遷，才改變了粵語片的命運。

● 國防電影

　　左翼文藝運動領導人於 1936 年 2 月提出的電影創作口號，以及隨後攝製的一批以抗戰為題材的影片都被稱為國防電影。香港國防電影的拍攝始於 1937 年抗戰爆發後，蔡楚生、司徒慧敏、夏衍、湯曉丹、譚友六等一批上海電影人南移：由袁耀泓投資的新時代公司，支持蔡楚生與司徒慧敏拍攝《血濺寶山城》（1938）；中國電影製片廠派羅靜予組建大地公司專拍國語片。同時，香港本地進步電影人成立華南電影賑災會，拍攝了《大義滅親》（1937）、《最後關頭》（1938）、《女戰士》（1938）、《血肉長城》（1938）、《戰雲清淚》（1938）等抗戰愛國電影。大觀公司董事趙樹燊導演了《肉搏》、《四十八小時》等反映香港民眾抗戰決心的國防電影。

● 粵劇電影

　　粵劇電影泛指內容與粵劇有關的電影，粗略可分為粵劇紀錄片、粵劇劇情片、粵劇歌唱片等。粵劇電影於五、六十年代達到頂峰，僅於五十年代便生產了 515 部（同期電影產量為 1,519 部）。至於個別製作週期短、品質粗陋的粵劇電影被稱為「五日鮮」、「七日鮮」。七十年代後，隨着香港其他類型電影蓬勃的發展，粵劇電影逐漸衰落，到八十年代走向沒落。從 1913 到 1986 年，據非正式統計，粵劇片出產 963 部，四十年間平均拍攝了不足十部。粵劇電影影響深遠，例如神怪片、武俠片、黃飛鴻系列，甚至是周星馳的「無厘頭」電影，均能從其獨特藝術形式與文化觀念中找到創作靈感。

卷
2

左右陣營

1949 年 10 月 1 日，中華人民共和國成立，逃往台灣的國民黨當局則偏安一隅，自此兩岸陷入長達近 40 年的隔絕形勢。

內戰時期，大批影人南下，香港隨之成為戰後電影工業復甦的先行地，這批影人在政治立場上或「親左」或「親右」，但他們並沒有回到內地或前往台灣，而是選擇留在香港延續事業，久而久之，香港影圈漸以左右兩派形成角力狀態，你爭我奪數十載，對整個香港電影工業產生了深遠影響。

● 組織篇

○ 華南影聯的誕生 ●

1949 年國共內戰勝負已分，中共建國幾成定數。在該年的 7 月 10 日，由「製片家 32 人，編導者 63 人，演員 118 人，技術人員 55 人，各片場職工 99 人，共 367 人」（余慕雲：《香港電影史話（卷三）－四十時代》，頁 214）組成的「華南電影工作者聯合會」（「華南影聯」）正式成立。

「華南影聯」中不少主幹成員其後都成為中聯的 21 位股東之一，如羅明佑、關文清、翁國堯、趙樹燊等人代表了三十年代的一批進步影人勢力。該會是戰後香港左派影人的「大本營」，也是香港有史以來首個電影從業人員團體。據其創會宗旨為「聯絡同人感情、發揚電影藝術、促進同人康樂」，加上其後為購買會址、成立福利基金而合力義拍電影等舉動，都頗明顯有無產階級的理念。

其後，「華南影聯」的數任會長、理事長及監事長一概來自「長鳳新」（長城、鳳凰、新聯）和中聯，包括朱石麟、李萍倩、盧敦、廖一原、李晨風、黃曼梨、李鐵、傅奇、石慧等。

「華南影聯」成立後最具代表性的兩件大事，其一是催生了四部經典的義拍群戲：《人海萬花筒》（1950）、《錦繡人生》（1954）、《豪門夜宴》（1959）及《男男女女》（1964）。五、六十年代粵語片得以多次發起義拍行動，「華南影聯」的團結意義功不可沒。

○ 波折的「讀書會」 ●

相比之下，同一時期左派組織的命運就顯得有許多波折。由司馬文森等成立的「讀書會」，會員包括劉瓊、舒適、韓非、羅維、李麗華、程步高、陶金、費穆、胡小峰、姜明等。「讀書會」成立後，很快便出現了兩件大事——其一是張善琨控制的舊長城。據童月娟回憶，當時公司所有的成員都加入該會，繼而剝奪了兩人的實權，其後由呂健康、費彝民、袁仰安等人掌權，便將長城變為左派電影公司；「讀書會」趕走張善琨之事被張氏的老拍檔李祖永得悉，遂防止永華落入左派的手中，但其後永華因財政問題而欠薪，最終引發「永華工潮」，主要的發動者及參與者也同樣是「讀書會」的成員。

當時，港英政府並不允許組織公開聚會，「讀書會」卻接二連三地弄出「亂子」，其成員自然成為極需要拔除的「眼中釘」。結果在 1952 年 1 月 10 日，港府秘密將劉瓊、舒適、白沉、蔣偉、司馬文森等八位左派影人驅逐出境，其後顧而已、陶金等人回國從事電影業，隨着羅維、李麗華等投入右派陣營，費穆的去世，「讀書會」也隨之瓦解，不復存在。

● 自由電影陣營形成 ○

關於右派電影的陣營，可追溯至 1947 年由李祖永、張善琨成立的永華影業公司，當時這家「財大氣粗」的企業曾以巨額投資及引入先進器材在香港拍出《國魂》（1948）及《清宮秘史》（1948），但基於前者在立場上（包括拍攝於 1949 年的《大涼山恩仇記》）更迎合國民政府，故被打上「右派」的標籤。

1949 年張善琨另行成立長城影業公司，但隨着國內政權易手市場轉向，左派影人又漸掌控大權，張善琨於 1952 年再組新華影業公司，加上 1953 年由美國自由亞洲協會出資成立的亞洲影業公司（由香港亞洲出版社創辦人張國興主持），結成香港「自由影人」的主要力量。

在整個五十年代，這三家電影公司皆遵循「市場至上，商業掛帥」的金科玉律，但當中亦會有立場右傾之作：如新華出品的《碧血黃花》

（1954）便以黃花崗七十二烈士為題材，且為慶祝蔣介石連任總統而拍製，意義不言而喻；亞洲出品的《楊娥》（1955）及《半下流社會》（1957）也有很明顯的反共意識；到 1954 年永華因負債及改組，台灣當局人事及資金介入其中，拍攝了歌頌國民黨空軍的《飛虎將軍》（1956）。

● 自由總會面世 ○

1956 年 6 月 17 日，名為港九電影從業人員自由總會的機構正式成立，首任主席為王元龍，運作經費主要靠台灣新聞局接濟及會費的收入。1957 年，該會會員已發展至千人之多，繼而正式改稱為港九電影戲劇事業自由總會（「自由總會」）。「自由總會」的成立，普遍被看作為香港電影左、右陣營正式形成的標誌。

作為台灣市場在港的「代言人」及香港影人入台的「擔保人」，「自由總會」其中一項主要工作是，在影片開拍前經受理電影公司登記，並發出證明書交予台灣方面審查通過，電影公司拍攝的影片才可進口入台。當時如「長鳳新」及中聯等公司的影片及影人便完全沒有台灣市場可言。

至於「爭取自由影人」一環，「自由總會」成立後的首個經典案例，就是搶得當時仍是長城童星的蕭芳芳，而在接下來的十多年間，也先後拉攏多位原屬左派陣營的影人投奔「自由」，包括關山、陳思思、龔秋霞、高遠、樂蒂、袁仰安、文逸民、秦劍等。對於這批人士，「自由總會」勸說的方式多是提出「有更多拍片機會，能獲得更高片酬」等利益條件。

此外，「自由總會」還會積極向台灣當局爭取各項福利。早在 1956 年，王元龍就曾向台灣當局呼籲撥款援助在港失業的電影工作者，最終得中華民國大陸救災總會撥出兩萬元港幣並分發予相應人士；其後，「自由總會」多位骨幹成員也數度赴台，向台灣當局提出支持香港電影發展、完善相關電影政策、提供更多合作平台等要求，最終促成當局每年向「自由總會」會員提供 200 萬元（新台幣）貸款拍片及 30 萬元國語片獎勵金等政策，可謂貢獻良多。

● 審查篇

● 內地影片香港遭拒 ○

雖然英國早在 1950 年 1 月 6 日便承認中華人民共和國政府，但並不代表願意將香港變成宣傳共產主義的基地，甚至更不遺餘力地防止「赤色影片」滲入香港。

因此，「宣共」電影頻頻被審查制度拒之門外或進行不同程度的內容刪減。南方從 1953 至 1956 年，在合共送檢 93 部各類影片中，獲准公映的劇情片只有 5 部、戲曲片 6 部及紀錄片 6 部。由 1950 至 1958 年，有 72 部及 26 部國產影片分別遭禁映及刪改內容，甚至通過審查後又追回重檢。

在芸芸被禁映、刪改的國產片中，許多影片最為內地觀眾熟悉的，包括《白毛女》、《渡江偵察記》、《祝福》、《女籃五號》、《林則徐》、《紅色娘子軍》、《南征北戰》、《冰山上的來客》、《洪湖赤衛隊》、《雷鋒》等，其中有不少是反映國共內戰的作品，但當時右派勢力仍大，1956 年又發生「雙十暴動」，所以若在港上映共產黨打敗國民黨的影片，便很易引起騷動；另外許多展示新中國各項成就或節日閱兵的紀錄片，甚至如《黃河大合唱》這類音樂片，也同樣不允放映。

但為何港英政府在六十年代末至七十年代初始對國產片「開綠燈」呢？一個最直接的誘因是 1965 年香港左派對電檢處發起「文攻」，抗議其對國產影片審查存在偏見，最終經兩度抗爭後令港英政府作出讓步；其後，「六七暴動」再令當局對觸怒左派一事諱莫如深，因而調整了審查方針。

而另一方面，「六七暴動」令港人對中共產生了抗拒心理，此時港英當局遂意識到，民眾早就不再吃共產黨那套，何況對岸正值文革，除樣板戲已無其他片種，甚至「長鳳新」這些左派電影公司拍攝的影片，也因被中國政府批判為「執行文藝黑線，在港澳及海外大量放毒」而致產量急劇下降，所以這時給國產片開禁，實質已是「安全」了。

● 台反共片接連被禁 ○

前文提到，從七十年代後期開始，港英政府的電檢策略已由堵截國產片變為禁映台灣的「反共」片，雖然受留難的台灣電影比當年的國產電影沒有那麼多，但同樣是命運多舛。

其中最早的事例可追溯至 1981 年 3 月 27 日，當時由台灣中影出品、以文化大革命為背景的《皇天后土》，在上映一天後，即遭電檢處下令禁映，並駁回中影的上訴，而負責該片發行的邵逸夫甚至為此專程求見港督，也不獲理會；同年，電檢處又先後禁映了《古寧頭大戰》（以國軍在金門擊敗登陸解放軍為劇情）及《假如我是真的》（改編自內地作家沙葉新的同名劇本）。

1982 年後，電檢處再以同樣理由禁映台灣製作的《苦戀》（1982）及《上海社會檔案》（1983）。這兩部影片皆改編自內地的傷痕文學作品；1986 年，《日內瓦的黃昏》則是最後一部因政治原因在港被禁的台灣劇情片。由此可見，港英政府為不得罪中方而屢次干涉審查制度。

但嚴格來說，這批影片除《皇天后土》及《古寧頭大戰》外，基本上都是以內地的文學原著為基礎（如拍攝《苦戀》前，內地已有改編自白樺劇本的《太陽和人》，由彭寧導演，但遭禁映），影片對中共的批評程度，較早年的《惡夢初醒》、《梅崗春回》、《一萬四千個證人》等已弱化很多。所以，它們之所以連吃「閉門羹」，就只有「用他人黑幕達成自己政宣目的」這樣的理由能說得通。

1989 年，得益於電檢處推行的「三級制」，《假如我是真的》、《皇天后土》及《上海社會檔案》等在新政策下先後解禁，而前兩部片在「六四」前後上映，反響也頗不俗。

○ 左派片進口、合拍與獨立公司模式 ●

建國後，中國政府整體上雖關閉了香港電影進入內地市場的大門，但部分由左派電影陣營生產的影片，卻在國務院頒佈的《國外影片輸入暫行辦法》條例下得以放映，而負責將之進口內地的是南方影業公司。這情況一直持續到 1962 年左右，多為長城及鳳凰生產的國語片。

六十年代初，內地也准許部分香港左派公司的影片北上取景，包括由新聯出品，在杭州取景的《湖山盟》及《蘇小小》（皆為 1962）；及鳳凰出品，在北京太和殿取景的《董小宛》（1963）、在長白山取景的《雪地情仇》（1963），以及在內蒙古取景的《金鷹》（1964）和《變色龍》（1965）等。這些影片對觀眾而言，較本港或韓國等到台灣拍攝「仿造」內地外景的影片自然更具真實感，因而有一定反響。其中《金鷹》更成為香港電影史上首部百萬票房影片。

值得一提的是，當時左派電影陣營亦開啟了獨立公司模式，即另行成立製作機構。

期間，左派陣營各有數家獨立公司問世，如長城旗下有大鵬，鳳凰旗下有金聲，新聯旗下有鴻圖、飛龍，南方旗下有繁華等。

總括而言，從五十年代至六十年代中期，正是香港左派電影與內地的互動策略達到高峰的一段時期。

○ 背靠祖國的雙南線 ●

中國政府通過幕後出資，支持成立專供左派陣營影片（長城、鳳凰出品）及內地影片（由南方引進）放映的雙南院線（即後來的銀都院線）。此前，長城、鳳凰的國語片主要在麗都與仙樂的聯合線放映，內地影片則主要在國泰與新華的聯合線放映，而這也是五十年代中期前香港僅有的兩條國語片院線（直至 1957 年 3 月增開利舞台和東樂聯合線）。

雙南旗下除南華（當年購買價格高達七百萬港元）、南洋這兩家龍頭戲院外，尚有珠江、銀都、高陞等；1972 年，在擁有新建成的新光戲院後，雙南才算是真正擁有一條完整院線。

由於其左派背景，雙南排片量較其他主流院線始終偏低，但正好於其影片採用「拖映期」的方式賺取票房收入，且沒有因「趕供片」而出現在影片票房仍大賣時被迫落畫的情況。因此，當年較賣座如《少林寺》（1982）、《今古奇觀》（1982）、《少林小子》（1984）等片，映期都長達一個多月。以 1982 年為例，雙南總票房較 1981 年增長近三分之一，是得益於「拖映期」這舉動。

○ 文革教條下的左派電影 ●

然而，在 1966 年文革爆發後，香港左派影業隨即遭遇巨大破壞，更一律禁拍諸如帝王將相、才子佳人、武俠奇幻等題材，一切拍片宗旨都只為工農兵服務，因此對此全不熟悉的「長鳳新」的創作者而言，顯然是令他們無從入手。結果，為了拍出「符合要求」的電影，他們不得不在接受「靈魂深處鬧革命」的說法下分批返回國內學習或勞動。

有關部門更強令當時左派的雙南院線上映《紅燈記》、《沙家浜》等樣板戲電影。除此之外，更要求影人拍攝如《沙家浜殲敵記》（1968）、《大學生》（1970）等同樣是左傾立場、模式僵化的樣板戲。這與當時香港的社會文化環境嚴重脫節，故沒有觀眾願意捧場。

總括而言，「長鳳新」電影受制於文革教條式政策下，是香港左派電影陣營經歷的一大低谷。

○ 銀都機構的「入台」對策 ●

八十年代後期，國共之間的政治隔閡開始破冰，但台灣當局對擁有左派資金及工作人員的影片依然採取封殺的態度，繼而也導致一些新導演既不敢接受左派電影機構的邀請和支持，又無法獲得其他「自由電影」

公司的青睞拍片，一來二去，自然容易丟失展示才華的機會。

對此，由「長鳳新」合併而來的銀都機構準備了相關的對策，如成立一片公司來保護電影人不受限制。其中，《人在紐約》（1990）便是由銀都與蔡松林的學甫公司合作，前者投資拍攝，後者發行入台，而當時台灣當局對此是並不知情，該片最終在金馬獎上贏得八項大獎；此外，張之亮成立於 1989 年的夢工廠電影公司〔曾出品《飛越黃昏》（1989）〕及成立於 1990 年的影幻製作〔曾出品《籠民》（1992）〕，亦皆得銀都的幕後支持；而劉國昌在 1988 年首次與銀都合作《童黨》後，雙方又於 1990 年以銀都「不掛名」的方式合作成立映之道電影公司，而該公司的唯一一部作品則是劉國昌執導的《廟街皇后》（1990）。

凡此種種，皆可視作為左右陣營角力中，左派陣營的一次成功策略。

● 「自由影人」赴台 ○

早期，在香港的「自由影人」這個身份往往都要透過一種方式來印證：前往台灣參加各種勞軍及祝壽活動。在戰後香港影人能到台灣地區實現到訪互動，是基於 1953 年 4 月在港籌建的香港自由影人協會（雖並未獲港英政府批准註冊），其發起人包括張善琨、王元龍、胡晉康、屠光啟等。

同年 10 月 29 日，在該協會組織下，由 18 名香港影人組成的「祝壽勞軍團」赴台訪問，成為 1949 年後首個赴台的香港影人團體；1954 年 5 月 18 日，團長王元龍、副團長李麗華帶領共計 64 位影人組成的「香港自由影劇人代表團」再次赴台，參加總統就職典禮及勞軍活動。

其後，此類交流活動方式亦不斷擴展，除一貫的總統就職典禮、為蔣介石祝壽、赴金馬勞軍外，每年也會固定在港舉行「雙十國慶同樂晚會」維護影人團結。而自金馬獎創辦後，每年也有香港電影公司率團赴台參加，從而進一步提升兩地的來往。如今看來，邀「自由影人」來台參加各種活動的政策，對增進雙方感情和溝通而言，無疑是一個成功的典範。

● 台灣協助的「愛國影片」 ○

在冷戰時期，台灣當局除了積極爭取更多香港影人投奔「自由」，更委派電影機構來港支持本地公司拍攝「愛國影片」，其宣揚的主題除反共國策外，亦號召百姓團結起來共渡難關云云。

期間，先是台灣聯邦公司來港，在「自由總會」的配合下，先後支持多家獨立公司拍出如《新漁光曲》（1955 於泰國上映）、《苦兒流浪記》（1960）、《馬路小天使》（原名為《烏夜啼》，1957）、《一年一度燕歸來》（1958）等帶有反共及流亡色彩的影片，尤其當時許多國民黨軍眷來港後聚居調景嶺，這些影片中流露出的嚮往自由中國的意識，自然能引起普遍的共鳴。

1956 年，由台灣中央電影公司出品的《關山行》，是早期港台影人合拍片中較有代表性的一部，其香港班底主要來自電懋。全片走「公路片」風格，以一輛巴士在山路行駛時遇暴風雨，道路遭巨石阻塞後車上乘客的不同經歷為劇情，藉此宣揚社會不同階層人士團結互助的人性精神，與台灣當局的愛國理念不謀而合。

● 聯華院線的風波 ○

1976 年內地結束文革，香港左派電影的創作逐漸抬頭。儘管冷戰局面未止，如五十年代般劍拔弓張的形勢已被香港電影的商業氛圍所掩蓋。面對這政治環境，右派勢力始終強烈抵制左派電影公司的影片及影人。

此外，右派勢力亦「處罰」於左派戲院排片的電影公司，如繽繽電影公司與台灣方面簽約的《我踏浪而來》，這部影片被安排在聯華院線公映，而該院線旗下包括有南洋、南華、珠江這等香港左派控制的影院。故此，「自由總會」通報新聞局下令停止受理繽繽影片的進口、出口及受檢等審理工作；同年 5 月 23 日，新聞局局長宋楚瑜發出聲明：若有港產片在港九左派戲院排映，則該片的出品、發行公司皆要受處罰，包括不允許其參與的所有影片入台。

● 困擾港星的政治聲明 ○

　　台灣對香港電影圈的影響，體現在一紙的「悔過書」上：當時台灣當局規定，凡進入內地拍片或與內地有其他聯繫的香港影人，該影片一律被封殺，若欲解禁，輕者須寫「悔過書」或登報表明「反共愛國」的政治立場，更甚者還要親自去新聞局作解釋。

　　在左右對壘時期，雖然香港影人大多都已加入「自由總會」，但在內地開放之後，卻時有機會赴內地拍戲。另一方面，如無線等電視台也會為劇集取景及舉辦演出等原因，指派旗下藝員北上工作。於此「自由總會」發揮了作用，包括負責報備藝員的演出行程，並代表台灣新聞局受理他們的反共聲明，以免遭台灣杯葛。

　　如以下幾個案例，更體現了台灣當局對「自由影人」身份的緊密追蹤：1974 年新聞局強制要求蕭芳芳（曾是左派公司的童星）及梁醒波（曾在左派戲院表演粵劇）公開表態政治立場，否則將拒絕兩人的影片入台，結果在該年 7 月 31 日及 8 月 10 日，蕭與梁先後借「自由總會」證明是「反共愛國藝人」身份，事件方告一段落；1981 年許鞍華赴海南島拍攝《投奔怒海》引起新聞局調查，最終令她放棄台灣市場並改用真名拍攝。而該片在台灣遭禁，多位台前幕後人員亦受牽連。

　　1982 年李翰祥與內地合作，到北京執導清宮片《火燒圓明園》（1983）及《垂簾聽政》（1983），亦被台灣方面封殺，連主演這兩片的梁家輝也被「自由總會」列入黑名單；1981 至 1984 年，幾位香港新浪潮導演也受到影響，先是方育平與左派公司合作的《父子情》（1981）及《半邊人》（1983）遭到留難，繼而是嚴浩赴廣東拍的《似水流年》（1984）及翁維銓赴新疆拍的《荒漠人》（1982）也被凍結……

　　因此，為避免被台灣市場拒之門外，香港影人在出入內地後，需要發表聲明以「劃清界線」。如 1988 年，萬梓良赴內地參演《我要逃亡》（1988）被台灣發現後提出處罰，於是要親自赴台聲稱「去大陸是拍攝反共影片」，可謂無不戰戰兢兢。

● 內地影星兜兜轉轉入台 ○

此外，參演港產片的內地影星也同樣被台灣當局嚴格審核國籍，當中的基本要求是：因中共不承認「雙重國籍」，因此要放棄中國護照而加入第三國國籍的影人，可被視為「自由影人」。

1986 年《惡男》中的女主角陳沖因不獲「自由總會」證明其身份，令影片在台被禁映；翌年，同樣由陳沖主演的西片《末代皇帝》（*The Last Emperor*，1987）也因當局未能確定她的國籍，最終影片在台公映時其名字亦被取消，直至 1989 年 8 月，陳沖擁有的美國公民身份方獲承認。

1987 年內地女星斯琴高娃加入瑞士國籍，1989 年，她參演的港片《人在紐約》才能在台放映；1990 年她參演的《販母案考》及《異域》等台片均獲金馬獎提名。

1991 年由李連杰主演的《黃飛鴻》在台上映，雖然他持有厄瓜多爾護照，但仍需「自由總會」證明他已為會員，並提供已放棄中國護照的「切結書」。

● 附：「左右逢源」的本土電影公司

左右陣營在「冷戰」期間一直角力，此時，邵氏則扮演「中間人」的角色行「左右逢源」之事。

邵氏作為「自由總會」的核心成員，在身份上與「長鳳新」勢不兩立。但左派陣營生產的影片在東南亞等地反響熱烈、賣座可觀，邵氏以暗中推進的方式支持其拍片。七十年代初，毛澤東愛看的電影中不乏邵氏的電影，這亦推動了邵逸夫與內地的關係。

到了八十年代，眼見銀都製作的「少林系列」很受歡迎，邵氏也想趁機分一杯羹，繼而與對方合拍了一部《南北少林》（1986）。那時候的邵氏已近停產，參與該片的主因是只求賺錢，結果 1,600 多萬的票房雖算可觀，卻連累該片導演的劉家良三年不可進入台灣拍戲。

● 尾聲

　　1996 年 7 月「自由總會」改名為香港電影戲劇總會，在 1999 年 5 月再度改名為港澳電影戲劇總會，褪去其政治色彩。2003 年 1 月 6 日，隨着童月娟病逝，所謂的「右派」及「自由」徹底成為香港電影的歷史，取而代之的是大批北望神州的香港影人，及被冠以「合拍片」之名的電影大潮。

● 長鳳新／銀都：飛躍黃昏（1949－　　）

抗戰結束後，國共內戰隨之而起，為躲避戰亂，從 1947 至 1949 年，大批電影人陸續從上海赴香港定居，以及重新發展電影事業，而在一眾南下影人當中，親共（產黨）的左派與親國（民黨）的右派也在有意無意地分化，成為兩大力量。

內戰期間，不少來港影人曾加入李祖永的永華影業公司，先後拍攝了《國魂》（1948）、《清宮秘史》（1948）、《大涼山恩仇記》（1949）等片。當時主理永華的李祖永和張善琨雖非左派影人，但也無礙彼此的合作；此外，蔡楚生、史東山、歐陽予倩、司馬文森等左派影人也在此時來港成立大光明、南國、南群等電影公司製作愛國影片。但這幾家電影公司並非如後來的「長鳳新」紮根香港。在新中國成立後，多位影人陸續回內地拍片，其電影公司也先後解散，但它們大可被視為「長鳳新」的先聲。

1949 年張善琨因與李祖永經營理念不合而離開永華，另行成立長城影業公司，袁仰安、胡晉康分別被委任為總經理及經理；同年 7 月，舊長城推出創業作《蕩婦心》（岳楓導演），其後在一年半的時間內製作了七部影片，在市場上有一定的反響。1950 年 1 月，基於公司財政混亂、市場失守及政治立場等因素張善琨因而離開舊長城，袁仰安隨之與費彝民及呂健康等攜手將之改組為長城電影製片有限公司，並將多位由上海來港的國語片影人羅致旗下。隨着同年創業作《說謊世界》（李萍倩導演）以連滿 82 場的放映紀錄獲評為「1950 年香港電影代表作」，左派電影陣營的重要力量正式興起。

1950 年，南方影業公司、五十年代影業公司及龍馬影片公司等同屬立場「親左」的電影公司相繼成立，一方面提升了左派電影的聲勢，另一

方面亦順應本土國語片興起的市場潮流。但在 1951 年，主理龍馬的費穆病逝，「永華工潮」又令十位愛國影人遭港英當局驅逐出境，五十年代也分崩離析，兩家公司遂於 1952 年 10 月被朱石麟合併為鳳凰影業公司，並於 1953 年推出創業作《中秋月》（朱石麟導演）。當時，鳳凰出品的國語片大多由朱石麟掛名為「總導演」。

在鳳凰尚未誕生前，另一家由盧敦、鄧榮邦、陳文等創辦的新聯影業公司已於 1952 年 2 月 29 日成立。與長城、鳳凰不同的是，新聯一貫以拍攝粵語片、依靠港澳及南洋市場為主，且無論在政治立場抑或運作理念上皆與成立於 1949 年的華南電影工作者聯合會（「華南影聯」）不謀而合，故整個五十年代，新聯非但與「華南影聯」關係密切，更支持其成立中聯，而「華南影聯」成員之一的吳回為新聯創業作《敗家仔》（1952）執導。

「長鳳新」成立後，在港的「親台」電影陣營地位岌岌可危。1954 年，包括張善琨在內的影人組織成立「自由總會」，令香港影壇一度形成左右對立的市場關係。

「長鳳新」儘管失去了台灣市場，卻因「立足香港，背靠祖國」得以在創作及產量上保持活力，例如進入內地拍片獲得協助（在杭州西湖實地拍攝的《蘇小小》（1962）、在北京故宮太和殿實地拍攝的《董小宛》（1963）、在內蒙古阿巴嘎旗實地拍攝的《金鷹》（1964）等皆從中受益），亦持續對左派電影提供生產補貼，以通過南方發行公司採購後在內地發行的方式引進影片，協調版權問題等。而成立於 1958 年 11 月 28 日的清水灣製片廠更是當時全港規模最大的電影製片廠，為「長鳳新」提供了穩定的電影生產平台。

值得一提的是，五十年代後期張善琨與李祖永先後病逝，新華、永華不支而止，右派電影公司漸由電懋與邵氏取代。但相較以往水火不容的對抗局面，電懋、邵氏卻暗中與「長鳳新」合作，例如邵氏每年以每部 12 萬元港幣收購長城製作的 10 部影片，並與長城簽訂代理發行協定，而電懋亦曾購買鳳凰出品的影片。

直至 1966 年，「長鳳新」步入全盛時期：累積總產量多達 262 部，其中長城 115 部、鳳凰 69 部、新聯 78 部，四度高踞全年國語片的賣座冠軍

（1951 年的《禁婚記》、1952 年的《新紅樓夢》、1954 的年《歡喜冤家》、1955 年的《大兒女經》）；鳳凰於 1964 年製作的《金鷹》成為香港電影史上首部票房超過百萬元的劇情片，1965 年製作的《變色龍》成為打破全港票房紀錄的黑白片；1965 年新聯的《東江之水越山來》成為香港電影史上首部票房過百萬元的紀錄片……

1966 年內地爆發文化大革命，「長鳳新」出品的影片一律被斥為「執行文藝黑線的產物，在港澳及海外大量放毒」，令一眾影人被下放至農村、工廠或返回內地「體驗生活」，並學習拍攝革命樣板戲及工農兵電影；1967 年 5 月，因「六七暴動」，港英當局進一步迫害左派影人，除將傅奇、石慧夫婦逮捕入獄並遞解出境外，其他如新聯董事長廖一原、鳳凰導演任意之等亦被逮捕；同年朱石麟因《清宮秘史》遭批判含冤猝逝、夏夢脫離左派陣營移民國外等，令「長鳳新」大量流失人才……

1970 年後，「長鳳新」開始整頓創作，並有限度地脫離政治阻力去嘗試拍攝寫實影片，先後催生了胡小峰的《屋》（1970），蔡昌的《肝膽照江湖》（1970），黃域、吳佩蓉的《小當家》（1971）等片；同時又資助多家獨立製作公司運作，如飛龍電影公司及現代製片公司等。

然而受題材限制的挑戰非但未能讓「長鳳新」在市場上取得突破，輿論批判更是此起彼伏。直至 1974 年，《屈原》（1977）引發的風波令左派電影的形勢更為艱難，在該片自導自演的鮑方憶述：「拍《屈原》的時候，是我一生中最痛苦的日子。內地在搞鬥爭，說秦國不能反，秦國是大一統，誰要反統一誰就是叛逆，又說張儀是正面人物，好像屈原變成個大反派，這樣《屈原》就不能拍了。後來我們還是根據史實拍了出來，拿去宣傳，黃霑看過片子，在《明報》寫了短文，說南后影射江青，我們的領導就不敢放映，一直等到四人幫垮台，片子才拿出來公映。」（黃愛玲編：〈鮑方訪談〉，《香港影人口述歷史叢書之二：理想年代 —— 長城、鳳凰的日子》，頁 101）

1966 至 1976 年，「長鳳新」的總產量下滑至 99 部（長城 37 部、鳳凰 37 部、新聯 25 部）。而 1976 年朱楓執導的《泥孩子》（鳳凰出品）雖三天便收得超過 50 萬元港元的票房，並為「長鳳新」在商業上帶來一些好處，卻又因毛澤東逝世而不得不改期放映，前路可謂是波折重重。

「四人幫」倒台後，「長鳳新」努力恢復生產，而 1978 年張鑫炎執導的《巴士奇遇結良緣》反應不俗，亦重新為左派電影打開局面。但由於經歷文革的衝擊，「長鳳新」在創作理念及市場探索上始終停滯不前，反而因「各自為政」造成財政、資源被持續浪費。1981 年，長城與新聯合組中原電影製片公司；1982 年 11 月「長鳳新」與中原合併，並將清水灣製片廠、南方影業等納入體系，正式改組為銀都機構有限公司。

銀都成立前後，「長鳳新」乃至整個左派電影的頹勢已漸扭轉，市場上既有票房大賣的《少林寺》、《今古奇觀》、《少林小子》等片，又有屢獲殊榮的《父子情》、《投奔怒海》、《半邊人》、《似水流年》、《美國心》（1986）等片。而獨立資金的青鳥與鳳凰資助成立的宙斯影片製作公司等也都成為左派電影的發展力量。

八十年代後期開始，銀都進一步調整政策，一方面以成立衛星公司和「以院養製」等方式支援劉國昌、張之亮、關錦鵬等新銳導演拍片，以避免台灣當局審查。在此期間，如金采、影幻製作、映之道、華映等陸續成立，並先後製作《喜寶》（1988）、《人在紐約》、《廟街皇后》、《飛越黃昏》、《籠民》等多部經典影片；另一方面，銀都繼續支持李翰祥等資深導演在內地拍攝《西太后》（1989）、《敦煌夜譚》（1991）等；同時，銀都亦投資《最後的貴族》（1989）、《秋菊打官司》（1992）等內地影片，並製作規模甚大的合拍片《西楚霸王》（1994）等，成功兼顧兩岸三地的電影交流及市場口味。

進入新世紀後，隨着 CEPA 的簽訂，合拍片大勢隨之而起，而銀都始終在其中扮演重要角色，直至 2010 年，它的歷程已恰好經歷一甲子，從「長鳳新」到銀都，風采依然，近年與王家衛合作的《一代宗師》（2013）便是明證。

● 新華：張善琨聯動港台

　　1957 年 1 月 7 日新華影業公司掌舵人張善琨在日本東京拍攝《鳳凰于飛》（1958）時突發心臟病逝世，享年 52 歲。張善琨對戰後香港電影工業可謂貢獻良多，卻亦因對電影投入過甚而致操勞身故，故噩耗傳出，影壇上下皆一片扼腕之聲。

　　來到香港的張善琨，其電影人生先後經歷三家公司，包括：1948 年他先是協助李祖永成立永華，雖無頭銜，卻擁有最大的權力；1949 年因與李祖永意見不合，張善琨遂退出永華，另行成立長城影業公司，創業作為《蕩婦心》（1949，岳楓導演）。

　　長城早期的運作是頗成功的，拍製《蕩》片後，其公司製作的《血染海棠紅》（1949）、《一代妖姬》（1950）、《王氏四俠》（1950）、《豪門孽債》（1950）等都有可觀的反響。然而隨着江山變色，張善琨頓時面臨幾大難題：內地市場失守、個人經濟難支，及與時任公司總經理的袁仰安發生矛盾，最終唯有再次退出長城。

　　在 1951 年年底張善琨決定重啟新華招牌，成立香港新華影業公司，創業作是於同年由屠光啟執導的《月兒彎彎照九州》（1952）。當時，甫

復興的新華旗下並沒有甚麼演員，唯邀請已退出影壇數年的陳雲裳擔任女主角。最終《月》片票房共收得 9.4 萬港元，在全年十大賣座國語片中位居第五，亦算為新華贏得了前行的機會。

1952 年 1 月 15 日，張善琨在台北登報，宣佈收回他掌控長城時出品數部影片的版權，並改由新華出品，及交予其創辦的中國聯合影業公司發行。因此，在 1953 年上映的三部新華影片中，《小鳳仙》與《彩虹曲》雖屬舊作，但幸好兩片都頗受歡迎，前者更令「小鳳仙裝」一度成為潮流裝束，後者則是「金嗓子」周璇在香港參演的最後一部影片，並為中國電影史上首部翡翠七彩歌舞片。

1954 年張善琨動用 9 位導演、5 位編劇及 40 多位影星聯手拍攝一部以黃花崗七十二烈士起義殉國的悲壯事跡為題材的《碧血黃花》，該片上映後非但打破台灣電影的票房紀錄，更得蔣介石親手頒發榮譽獎，成為新華最轟動的代表作之一。而此前幾部作品的成功，令新華進一步加快其拍片步伐，到了 1955 年，其產量已升至五部，並僅次於長城。1956 年更躍至九部，與居首位的邵氏僅有一部之差，發展之勢可見一斑。當然，新華如此突飛猛進，一方面固然在於張善琨堅持以拍攝商業題材為重，另一方面也在於其擁有更穩固的成員班底：以 1955 年為例，全年國語片產量最高的導演易文及女演員李麗華所拍攝的影片皆為新華出品，可見，新華經過兩年的奮鬥，已成為香港國語影壇的重要力量。

事實上，1955 年亦是新華在港復業以來最關鍵的時期。在這一年，張善琨於康城與他的老朋友川喜多長政重逢，而這次見面的結果，是張在川喜多的牽線下，開始與日本的東寶株式會社展開合作，而這對一直都想掌握闊銀幕彩色片技術製作的張善琨來說是個求之不得的機會。新華與日本方面攜手拍攝的首部代表作是由易文執導的《海棠紅》（1955），為此張善琨還親率三十多位影人赴東京拍片取經，最終成就了這部中國第一部伊士曼七彩影片。而其後的《櫻都艷跡》（1955）及《蝴蝶夫人》（1956）等片也延續了《海》片的製作模式，這些影片在當年頗受歡迎，直至張善琨逝世，新華當時已有四部影片是赴日取景並以彩色銀幕上映。而同一時期，電懋也在日本取景及拍攝了多部影片。

說到張善琨對國語片的另一大貢獻，便是在 1956 年執導開創國語歌舞電影先聲的《桃花江》，該片非但在台灣地區及東南亞都創下新的賣座紀錄，女主角鍾情及合導（實質是現場執行者）的王天林也得以大紅，歌舞片熱潮更因此在國語影壇興起。若非其後張善琨突逝，新華的成就或許會更傲人。

張善琨逝世後，童月娟隨之接管新華，並由 1957 年至八十年代期間為三十多部影片擔任監製。因知丈夫生前酷愛拍歌舞片，她在其後數年所製作的影片亦大多以此類型為題材，並一概以彩色闊銀幕公映，直至 1966 年的《浪淘沙》後方告結束。

明顯地，童月娟遠不及張善琨懂得研究掌控電影題材，只能直接追隨市場上的各種類型而行。在國語歌舞片式微後，她一方面不斷「跟風」作為維持新華生存的拍片策略，另一方面為節省成本，也多選擇赴台灣地區拍外景或聘請台灣導演。

當然，在這運作模式下，六、七十年代的新華也從未曾拍出甚麼經典之作。而在這期間，童月娟也一度淡出新華，並於 1973 年出任自由總會主席，足足在該崗位上服務了 20 年，直至 1993 年方辭去職務。1984 年，在擔任最後一部影片《一脫求生》的監製後，童月娟結束了新華的拍片業務。1993 年她於第三十一屆台灣電影金馬獎頒獎典禮上獲得「終身成就獎」；1995 年擔任第十四屆香港電影金像獎頒獎嘉賓時，她更在台上數次對在場人士呼籲加入「自由總會」，成為當晚令人難忘的景象。

● 五十年代影業公司：香港電影集體創作制度的開創者

　　芸芸香港電影公司，誰是集體創作制度的典範？很多人定會答：當然是新藝城及其七人的「奮鬥房」！誠然，新藝城得以在八十年代叱吒風雲，與其實施集體管理的運作模式關聯甚大，但從影史而言它卻並非開創者。因為早在 1950 年，由王為一、劉瓊、舒適、程步高、司馬文森、韓非、白沉等一班由上海來港的電影工作者創辦的五十年代影業公司，已在此模式上走出了第一步。

　　作為一家由愛國進步影人創辦的電影公司，五十年代在創業宣言上具有鮮明的理想色彩：「我們公司是由一群電影文化工作者所組織成的生產合作性質的公司。我們的資本就是我們的勞動力。我們有一個共同的目標、共同的理想，我們意願通過電影藝術，完成我們服務社會的意願 ── 特別是服務於海外僑胞的志願。我們認定電影是一個莊嚴的事業，它的任務是啟發群眾和教育群眾，它應當是真理和藝術結合一致的產品」（余慕雲：《香港電影史話（卷四）－五十年代（上）》，頁 21）。

　　如何解釋生產合作性質及資本就是勞動力？事實上，五十年代並無老闆與下屬的階級之分，因全體工作人員都是老闆，公司每開新戲，無論在題材選擇、撰寫劇本、修改情節或導演執行等環節，皆在集體主義的環境下完成。再者，走合作社路線的五十年代亦不接受幕後金主的投資，一方面由銀行或發行公司貸款，另一方面則由全體工作人員將其工資報酬用於拍片上。此外，在拍片期間，全體工作人員亦不收取其他酬勞，只從中支取必需的生活費用，但這筆生活費不能超過全部報酬的百分之五十，而另外百分之五十則作為股金，甚至每位工作人員得到多少報酬都要經過民主評議的方式共同決定。

五十年代成立後，先後製作了《火鳳凰》（1951）及《神鬼人》（1952）兩部影片。前者由王為一執導、司馬文森編劇，以一位留學歸國習美術的青年經歷思想改造後，其繪畫作品終由脫離現實變成融合群眾為劇情。影片上映後反響甚佳，甚至被譽為「1951年（香港電影）的最大成就」。為聽取更多業內意見，五十年代還特意舉辦一場座談會，李萍倩、李鐵、岳楓、陶秦、袁仰安等皆有出席。

　　至於後者，同樣有大批影星參演（當年影片廣告打出的賣點為「二十巨星參加演出，如此陣容，空前絕後」）（銀都機構：《銀都六十（1950－2010）》，頁80）。但後來劇情變為三段式類型，並由顧而已、白沉及舒適分別執導《神》、《鬼》及《人》部分，可見五十年代力求突破傳統的誠意及嘗試。

　　然而，在五十年代以其開創的集體主義模式邁步前行之際，1952年1月10日凌晨，司馬文森、劉瓊、舒適等八位影人被港英當局遞解出境，五十年代隨之瓦解。其他留在香港的五十年代成員則轉為龍馬影片公司拍片，隨後更一同加入鳳凰。

　　如今回顧，五十年代雖僅製作了兩部影片便告終止，但這種「不分你我」的兄弟班模式成為日後朱石麟成立鳳凰的一大基礎，而中聯提倡的「21位股東」集資運作之手段，多少也從五十年代中得到啟發，可謂為戰後的香港電影工業增色不少。

● 龍馬影片公司：朱石麟承費穆遺志

費穆 ▶ 1906—1951

字敬廬，號輯止，生於上海，籍貫江蘇。1930 年在上海開始其電影生涯，1933 年執導首部作品《城市之夜》，是三、四十年代最具成就的中國導演之一，代表作包括《天倫》（1935）、《狼山喋血記》（1936）、《孔夫子》（1940）、《小城之春》（1948）等片。

朱石麟 ▶ 1899—1967

導演、編劇，1923 年加入華北電影公司出任編譯部主任，因編寫《故園春夢》而聲名鵲起。1932 年正式投身電影界任編導，1946 年到香港，隨後執導的《清宮秘史》（1948）引起轟動。五十年代是其創作的高峰期，代表作有《誤佳期》（1951）、《一板之隔》（1952）。

1951 年 1 月 31 日，曾執導《小城之春》（1948）等經典佳作的大導演費穆因突發心臟病在香港猝逝，享年 45 歲。此時，他的新作《江湖兒女》（1952）尚未完成。費穆的去世，對戰後的中國電影而言無疑是損失甚巨，而作為他赴港後一手創辦並掌舵的龍馬影片公司，誕生僅一年也隨之遭遇困境，前路何去？

1950 年，費穆在文華影業公司老闆吳性裁支持下成立了龍馬，儘管規模有限，但這家新公司助費穆實現了「聯合一批有理想、有才華的電影人，生產一些有藝術生命力的優秀電影」的夢想（張燕：《在夾縫中求生存 —— 香港左派電影研究》，頁 83）。因此，在龍馬成立後設立一個很重要的部門 —— 編導委員會，而該委員會的負責人就是費穆的好友朱石麟。在朱的召集及籌劃下，龍馬逐漸開展影片的創作拍攝工作。

1951 年 2 月 23 日，由朱石麟執導的《花姑娘》正式公映，這部改編自莫泊桑（Guy de Maupassant）小說《羊脂球》（*Butterball*），以妓女花鳳仙捨身取義為題材，當時在宣傳海報上更打出「看此風塵奇女子，拼撒血淚矢丹忱」的標語，足見該片貫徹了強烈的抗日民族精神。《花姑娘》上

映後，立刻獲得觀眾及影評界的一致好評，亦為費穆打了一劑強心針。其後，他再起用韓非及李麗華為男女主角，由朱石麟及白沉聯合執導拍攝新作《誤佳期》（1951）。

與《花姑娘》不同的是，《誤佳期》並設有選擇改編外國名著，而是從《馬路天使》（1937）中得到靈感，改編為本土化的劇情。影片的整體格局上，亦有別於《花姑娘》所塑造的大時代氣息，而是強調本土風貌。值得一提的是，為迎合香港市場，《誤佳期》更特意製作了國、粵語雙版本來公映，在當時而言，是為數不多的雙語作品。

《誤佳期》在 1951 年 8 月 5 日公映後，觀眾的反響較《花姑娘》更為強烈，此片的賣座盛況，在當年的宣傳海報上亦有提及：「最初兩周天天滿場，場滿第三周仍直落，五場狂滿，盛況空前」，「國豪破例獻映兩個半夜場，正式映期因西片關係僅映兩天共十場，每天均破紀錄」。據資料顯示，《誤佳期》共在香港放映了 130 場，可謂轟動一時。最終影片以 10.2 萬元港幣的票房高踞香港全年賣座的季軍，這對於一家僅成立了半年及只拍過一部影片的電影公司而言，已是佳績。

然而，費穆與龍馬的緣分卻終止於 1951 年。費穆去世後，由於私人生意出現財政問題，吳性裁亦隨之撤走了龍馬的資金。眼見於此，與費穆已有二十餘年交情的朱石麟自是心痛，但眼前更為重要的則是要完成好友的遺志，竭盡全力將龍馬經營下去！結果，在他的主掌下，龍馬的招牌又陸續出現在《一板之隔》（1952）、《江湖兒女》、《青春頌》（1953）、《水火之間》（1955，改編自獨幕劇《風雨牛車水》，且曾獲 1957 年中華人民共和國文化部「榮譽獎」）等片中。其中《一板之隔》至今仍被稱為朱石麟的電影代表作之一，在當年十大賣座國語片中位居第六位，更與《水火之間》一同成為被選入《世界電影辭典》的名作。儘管費穆已逝，由朱氏主掌的龍馬依然在商業及藝術方面保持着相當的水準。

1952 年，朱石麟成立了鳳凰影業公司，一方面吸收了龍馬時期以員工勞動及報酬為運作資本的模式，另一方面又拉攏了五十年代部分被驅逐出境後留下的左派影人。如今看來，若沒有龍馬的運作經驗在先，朱石麟亦難以在經歷這短暫的過渡期後，確立創辦鳳凰的決心。

龍馬在左派電影陣營的歷史中留下的痕跡並不清晰，但綜觀其出品的九部影片，卻全是不折不扣的經典。也正因有龍馬的出現，鳳凰方才得以登上銀幕舞台，正如張燕所言：「『龍馬』的最大貢獻，是培育和堅定了朱石麟從事進步電影創作的信念，為之後『鳳凰』的良性發展打下了堅實的基礎。」

● 青鳥電影製片有限公司：夏夢製作三部曲

夏夢 ▶ 1932—2016

原名楊蒙，生於上海，祖籍江蘇蘇州，為著名的「長城三公主」之一，並位居「大公主」，是五、六十年代國語片影壇最負盛名的女演員之一。

1981 年年底，34 歲的許鞍華與工作人員一同前往海南島，準備開拍新作《投奔怒海》（1982）。此前，由於赴內地取景之事被香港報道披露，而招致台灣新聞局的調查，許鞍華索性放棄台灣市場，並改用真名執導。事實上，最早建議許鞍華以「真名」拍攝《投奔怒海》的並不是別人，而是該片的監製、青鳥電影製片有限公司老闆 —— 夏夢。

夏夢因其左派演員身份，名氣雖無法與林黛、李麗華、凌波、葛蘭、尤敏等相提並論，但在眾多影人眼中，始終只有夏夢才是五六十年代的影壇美人之首，堪稱是當時無出其右、集現代與古典美於一身的女星。

1950 年夏夢是在偶然之下被李萍倩發掘，翌年由她首次擔任女主角的《禁婚記》（1951）以 13.3 萬元港幣的票房收入成為全年國語片賣座之冠。自此，其事業風生水起，古今題材信手拈來，諸如《新寡》（1956）、《日出》（1956）、《新婚第一夜》（1956）、《三看御妹劉金定》（1962）等在當時皆大受歡迎。夏夢從形象到演技，更是無數觀眾影迷的夢中情人，甚至連金庸也不禁為其傾倒，直言：「西施怎樣美麗誰也沒見過，我想她應該像夏夢才名不虛傳！」

從 1951 至 1968 年，夏夢在長城及鳳凰共計參演了四十餘部電影，在國語片影壇算是多產。同樣值得一提的是，從 1953 至 1961 年，「長鳳新」約有 23 部影片引進內地放映，而當中由夏夢主演的有 5 部，自為不少內地觀眾所熟悉。

然而，夏夢的演員生涯卻止於文革。1967 年年初她隨一眾「長鳳新」影人赴廣州訪問，同年 9 月，眼見形勢混亂，夏夢遂移民加拿大，直至 1969 年回港經營製衣廠生意，從此棄影從商。

夏夢在十多年後復出，一度令不少圈中人士及觀眾影迷為之雀躍，但令夏夢決定成立青鳥，或應歸功於時任全國人大常委會副委員長的廖承志。1979 年 1 月 30 日，廖承志專程接見並宴請文革後首次回到國內的夏夢及其夫婿林葆誠。席間，他極力游說夏夢回到電影界。起初夏夢自謂年紀已長，不適合拍戲，但廖建議她，如果个想做演員，轉至幕後也是可以的。最終，出於對電影行業仍有興趣，夏夢將製衣廠賣掉，用這筆資金成立了青鳥。儘管夏夢屬左派影人，青鳥本身卻無「長鳳新」的幕後資助，原因在於，以獨立公司形式運作更便於電影宣傳。

在青鳥成立之初，正值如火如荼的香港電影新浪潮，不少新銳影人紛紛由電視台跳入影圈，本身熱衷於與年輕導演合作的夏夢不想放棄這良機，最終找來許鞍華開拍創業作《投奔怒海》。拍攝期間，夏夢更親力親為，無論許鞍華到珠影挑選內地演員，抑或製片崔寶珠到廣州電視台找製片人員等事都由她負責協調而成。一番努力下，《投奔怒海》終於 1982 年 3 月殺青。

影片完成後，夏夢開始籌劃宣傳，豈料在非左派報紙上刊登全版廣告因而得罪不少左派媒體人，再經好事者挑撥離間，聲稱影片指桑罵槐云云，終令《投奔怒海》在內地遭禁映。夏夢為此承受了不少委屈，但出乎她意料的是，《投奔怒海》在香港卻「爆冷」賣座。原因是影片公映期間，正值鄧小平與戴卓爾夫人就香港主權問題談判，一時間令觀眾「對號入座」，終將影片推上 1,500 萬港元大關，成為當時港產文藝片的最高票房紀錄（直至 1987 年被《秋天的童話》打破）。1983 年，《投奔怒海》又在第二屆香港電影金像獎上奪得包括「最佳電影」及「最佳導演」在內的五項大獎，並入選「十大華語片」之列。時至今日，《投奔怒海》依然

是各大組織機構評選「百大香港電影」乃至「百大華語電影」活動中的「常客」。

《投奔怒海》在商業與藝術上取得雙重成功，奠定了青鳥的影壇地位。1983年，夏夢首次嘗試推出兒童功夫片，並與峨嵋電影製片廠合作（亦是該廠首部合拍片），赴四川取景，出品了為許多內地觀眾所熟知的《自古英雄出少年》（1983，牟敦芾導演）。

1984年夏夢與嚴浩合作了《似水流年》。在她看來，這部新作在題材上並非商業片，但為吸引更多觀眾，她甚至找來日本音樂大師喜多郎為電影配樂，並由梅艷芳演唱主題曲。《似水流年》公映後，票房雖未如《投奔怒海》般賣座，卻在藝術上口碑甚佳，更榮膺第四屆香港電影金像獎「最佳電影」、「最佳編劇」、「最佳女主角」等五項大獎，而這更是夏夢成立青鳥以來，再度贏取該獎項的最高榮譽。

但在《似水流年》之後，夏夢停止了青鳥的運作，並將公司賣給戲院商江祖貽。儘管青鳥只經營了短短數年，出產影片亦僅三部，但它為香港電影留下的經典印記，在三十年後依然奪目耀眼。

● 嘉民：中港合拍急先鋒

朱牧 ▶ 1938—2007

在五十年代開始從影，曾擔任演員、副導演、編劇、導演、監製等。八十年代初與妻子韓培珠成立嘉民影業公司，對中港合拍片的發展歷程有重要的意義。

1984年由徐小明執導的少林功夫片《木棉袈裟》在內地賣座喜人，還獲該年廣播電影電視部頒發的「優秀劇情片特別獎」，迄今仍是繼《少林寺》（1982）後最為影迷所津津樂道的經典；1985年《木》片在港公映，又以1,500多萬港元的票房收入成為全年十大賣座片之一，受歡迎程度毋需贅言。

不過，《木棉袈裟》並非如《少林寺》或《少林小子》（1984）般由「長鳳新」／銀都製作，而是出自朱牧、韓培珠夫婦創辦的嘉民影業公司。嚴格來說，嘉民並不是改革開放後首家赴內地拍片的香港電影公司——1980年，由楊吉爻成立的香港海華電影公司與福建電影製片廠合拍過一部《忍無可忍》，但以香港影人北上洽談合作的角度而言，朱牧夫婦早已在1979年付諸行動，而當時中國電影的合拍公司尚未成立，故稱他們為先行者並不為過。

　　自1962年參演《楊貴妃》後，朱牧的電影生涯便與李翰祥密不可分。翌年李翰祥受電懋「策反」出走台灣另組國聯，作為公司副總裁的朱牧便助他從邵氏帶走大批人才；1972年李翰祥重歸邵氏，朱牧則由《大軍閥》（1972）開始陸續參演他執導的多部影片；1974年朱牧加盟嘉禾，執導的《至尊寶》（1974）、《花飛滿城春》（1975）、《拍案驚奇》（1975）、《阿茂正傳》（1976）等片皆由李翰祥化名為司馬克撰寫劇本；後來，李翰祥得以開拍《火燒圓明園》（1983）及《垂簾聽政》（1983），也是得朱牧多次奔走力促而成。

　　此外，朱牧也曾於1973年成立大地影業公司，旗下演員包括當時只有19歲本名陳元龍的成龍，但因出品的《頂天立地》及《女警察》（皆為1973）都不賣座，不久便結束營業。1978年，朱牧再成立三羊兄弟影業公司，創業作為《說謊世界》（1978）。至於嘉民，則是朱牧助李翰祥北上卻遭過河拆橋後因不服氣而創辦的，頗有與李氏成立的新崑崙影業有限公司一較高下之意。

　　《木棉袈裟》一戰告捷，同年朱牧夫婦又以三羊之名製作了《少林俗家弟子》（1985），嘉民則負責影片發行。1985年張徹北上，除邀朱牧擔任其首部合拍作《大上海1937》（1986）監製一職，全片從實地取景到題材審查等環節，都是由韓培珠出面協調解決。1987年，嘉民再與徐小明合作了《海市蜃樓》，香港票房超過1,600萬港元，成為全年20大賣座影片之一。1988年《大》與《海》兩片在內地上映，票房（當時內地以賣出的拷貝數量來計算）高踞全年冠、亞軍之列，嘉民也由此攀上頂峰。

1990 年嘉民出產了由程小東執導的《秦俑》，該片非但是早期合拍片史上罕有的國際級大製作，至今亦被奉為華語奇幻穿越題材片的開山鼻祖。為精益求精，朱牧夫婦還專程拉來徐克參與影片製作。事實證明，《秦俑》反響較嘉民先前的所有影片還要成功，在香港更以近 2,100 萬港元票房位居全年前五位，更奪得西班牙科幻影展「最佳電影技術獎」，被評選為全年「十大華語片」之一。

　　在朱牧夫婦風生水起之際，李翰祥卻是處境不濟，為重振旗鼓，他一度邀其重新合作，但此時朱牧對電影已意興闌珊，不久便告退出，反而是韓培珠興趣未減，先後監製了張艾嘉執導的《夢醒時分》（1992）及吳天明執導的《變臉》（1996）。

● 李萍倩：在娛樂中使觀眾上進

李萍倩 ▶ 1902—1984

原名李椿壽，生於浙江杭州，祖籍安徽桐城。二十至四十年代活躍於上海
影圈，戰後來港並加入長城，執導了不少經典作品，是五、六十年代長城
最具成就的導演之一。

　　1947 年李萍倩由上海來香港定居，並延續電影事業。在此之前，他
曾在上海成立神州電影公司，並在天一、新華、國泰及文華等電影公司曾
擔任導演，在當時的上海電影界頗具影響力。其後，他受李祖永之邀加入
永華影業公司，並於 1949 年拍出《春雷》，而在當年的廣告上，該片被稱
為「永華公司繼《國魂》、《清宮秘史》後第三部更優秀淒感巨片」。然而，
由於政治立場等原因，李萍倩因與永華合作得不愉快而轉投長城。

　　李萍倩加盟長城的首部作品是《一代妖姬》（1950），其後袁仰安、費
彝民等人取代舊長城的老闆張善琨改組公司，李萍倩再次受邀為新長城
執導創業作《說謊世界》（1950），影片由陶秦改編自吳鐵翼在 1948 年撰
寫的同名劇本，在港公映後曾創下映滿 82 場的驚人紀錄，最終令長城獲
得 19 萬港元的可觀利潤，更在《星島晚報》電影票選中獲「最佳導演」、
「最佳男主角」及「最佳女主角」三獎，李萍倩亦在這一戰告捷。

　　1951 年李萍倩又與陶秦合作《禁婚記》，該片是「長城大公主」夏
夢的銀幕處女作。《禁》片於當年 8 月 21 日公映後，「首輪映初收入港幣
十三萬三千元，創這一年所有國語片收入的最高紀錄，是全年賣座紀錄
最佳的影片」（王卑：〈一九五一年香港影圈流水帳〉，載余慕雲：《香港電

影史話》（卷四）－五十年代（上）》）。

1952 年，李萍倩再為長城執導《蜜月》、《方帽子》及《百花齊放》等片，其中《蜜月》以 10 萬港元的票房高踞全年十大賣座國語片季軍，足見他在創作上走溫情寫實、寓教於樂路線的喜劇作品已在商業上佔穩定的一席。

商業領域的佳績並未令李萍倩停止創作的步伐。1953 年由長城出品的八部影片中，便有一半是出自他手，其中《寸草心》及《絕代佳人》（改編自信陵君與如姬的故事）分別獲印尼政府頒發獎狀，及獲中華人民共和國文化部頒發「1949－1955 年優秀影片榮譽獎」。其中《絕》片的製作預算高達 25 萬港元，在當年而言可謂大製作。值得一提的是，李萍倩還首次在《絕》片中將金庸（筆名林歡）提拔為編劇，其後兩人又於 1956 年合作了《三戀》。

1955 年，李萍倩邀紅線女主演其執導的《我是一個女人》，這既是紅線女返回內地前的最後一部影片，亦是她主演的首部國語片。1957 年，李萍倩一口氣執導了三部影片，佔長城全年總產量的四分之一，其中《望夫山下》更被譽為悲劇倫理片的經典。1960 年，李萍倩執導《笑笑笑》，風格仍是「笑中有淚」的正劇拍法。1961 年長城出品六部影片，李再以三部作品高踞產量之首，其時，他已在長城執導了二十多部影片。到了 1962 年，他還執導了首部越劇片《三看御妹劉金定》。

1963 年，因見去年新聯出品的《蘇小小》及《湖山盟》親赴杭州西湖取景，李萍倩在拍攝《雪地情仇》（1963）時，也前往長白山拍攝外景。1964 年，他又執導了長城首部彩色闊銀幕影片《三笑》。《三笑》與《三看御妹劉金定》同屬戲曲片，曾於文革結束後在內地放映，以當時的反響而言，可謂風靡一時，而《三笑》至今仍是李萍倩最重要的作品之一。

李萍倩從影多年得以形成獨樹一幟的拍片風格，無疑是得益於他堅持一貫的創作策略 ——「編導的意圖要與觀眾連在一起，不要自視過高，忽略觀眾；要拍觀眾喜愛的影片，在娛樂中使觀眾獲得上進；可以參考外國影片，但是必須有中國的民族形式，外國的風土人情、生活習慣與中國不同，不能照搬如一；中國人有中國人的精神面貌，有自己的習慣傳統和

生活基礎，改編世界名著應本着這種精神，否則便是『抄襲』，不是『創造』；新鮮、靈活的手法來自生活，因此編導與演員都要深入生活中去，不熟悉影片主人翁的思想感情，拍出的影片就不是有血有肉的影片，而是精神不飽滿，沒有深度，不感動人⋯⋯」（〈李萍倩暢談導演生涯〉，《娛樂畫報》，1967 年 5 月）。

　　1965 年拍畢《艷遇》及《烽火姻緣》後，李萍倩退休，但仍為長城擔任藝術顧問一職，此外還曾擔任華南電影工作者聯合會會長、第六屆全國政協委員及第四屆中國文聯委員等。

● 羅君雄：香港紀錄片代表

羅君雄 ▶ 1919—2009

生於珠海，祖籍廣東。1931 年移居香港，既是鳳凰旗下的重要導演之一，也是香港紀錄片發展史上的代表人物之一。

　　綜觀銀都發展的六十載，大可發現除出品許多題材各異的影片外，紀錄片亦是其相當重要的一環，尤其是六十年代中期至八十年代末，曾陸續催生如《紅花朵朵向太陽》（1966）、《萬眾歡騰》（1969）、《友誼花開》（1972）、《歡樂的廣州》（1972）、《萬紫千紅》（1974）、《雜技英豪》（1974）、《桂林山水》（1975）、《中國體壇群英會》（1976）、《武夷山下》（1976）、《上海》（1978）、《雲南奇趣錄》（1979）、《新疆奇趣錄》（1981）、《中國民族體育奇趣錄》（1983）、《大西北奇觀》（1984）、《神秘的西藏》（1985）、《中國三軍揭秘》（1989）等，內容涵蓋國際乒乓球賽、全國運動會、雜技團表演、內地自然風光及城市介紹、民族地區風土人情乃至海陸空三軍風貌等等，可謂豐富多彩。

　　此外，由「長鳳新」到銀都拍攝的芸芸紀錄片中，亦不乏取得優異票房者，但真正在紀錄片首創百萬港元的紀錄者，則是曾是攝影師及執導

多年的羅君雄。1937 年 7 月，年僅 18 的羅君雄首次踏入影圈，第一份工作是在大觀片廠任學徒；1941 年，他首次被提拔為攝影助理，並於同年參與《萬世流芳》（蔡楚生導演）的拍攝工作。其後香港淪陷，羅君雄逃往廣州灣，至 1946 年方重返香港。1948 年，他首次為李鐵執導的《清宮怨》擔任攝影師，同年大觀重開，他又回到「老東家」工作。1950 年羅君雄轉投蔡楚生的南國電影公司，首部影片為王為一執導的《珠江淚》，年底南國結束，羅君雄再加入費穆的龍馬，不久費穆逝世，羅君雄則在朱石麟的邀請下轉投鳳凰，正式成為「長鳳新」的一分子。

1960 年羅君雄首次獨立執導《草木皆兵》。1963 年，他首次扛起攝影機拍下香港水荒期間的社會百態，並將之剪成短片《水荒新聞紀錄片》（1963）。該片公映後，立即引起港英政府的重視，隨之要求廣東省協助解決水荒問題。隨後羅君雄受香港新華社之邀拍攝廣東向香港供水的過程，最終他將素材整理剪輯成《東江之水越山來》（1965）。以片長而論，《東》片可謂是在港公映的第一部長篇紀錄片，而該片推出後，令經歷水荒不久的香港觀眾為之共鳴，令票房突破百萬港元大關。這非但是「長鳳新」自《金鷹》後第二部獲百萬收入的影片，也是香港電影史上首部獲百萬收入的紀錄片。1966 年中華人民共和國成立 17 周年，羅君雄又與五位導演（包括張鑫炎及鮑方）聯手拍出以國慶文藝演出為題材的大型紀錄片《紅花朵朵向太陽》，在當時被稱為史無前例的合作。

1978 年執導《祥林嫂》後，羅君雄不再拍攝劇情片，轉而全力製作紀錄片。踏入八十年代，他先後推出《中國神童》（1985）、《神州大地女兒國》（1986）及《中國三軍揭秘》（1989）等，1993 年，他與家人移民加拿大多倫多。

陳靜波 ▶ 1924—1995

生於上海，祖籍福建閩侯。電影生涯始於香港，在鳳凰時代為其事業的巔峰期，非但是朱石麟的入室弟子，更憑《金鷹》（1964）成為首位票房過百萬港元的香港導演。

在 1946 年移居香港前，上海一直是陳靜波的人生舞台。他的家庭狀況並不窮困，其妻朱虹曾憶述：「他父親做高官，有幾個媽媽，他（的）媽媽是（排）最小的。成長時期，陳靜波便對話劇產生濃厚興趣，從 1940 年開始，曾陸續參加過當地幾個劇團並擔任演員，甚至被父親下令禁止，他也寧願偷跑去劇團演戲……」（黃愛玲編：〈朱虹訪談〉，《香港影人口述歷史叢書之二：理想年代——長城、鳳凰的日子》，頁 230）。

陳靜波的父親去世後便家道中落，遂於 1946 年隨劇團到香港。抵港後，他輾轉進入李祖永的永華影業公司，初時是學習化妝。1949 年，他的名字首次出現在《火葬》（袁俊導演）的工作人員名單裏。

1951 年永華爆發工潮，陳靜波因參與其中而被李祖永辭退，他隨即轉投費穆的龍馬影片公司，並結識了朱石麟。不久費穆逝世，陳靜波在長城製作的《蜜月》（1952）、《絕代佳人》（1953）及《孽海花》（1953）中飾演配角；1952 年朱石麟另組鳳凰影業公司，陳靜波再度加盟，但不僅是受聘任職，而是被朱石麟收為「入室弟子」，更隨他學藝多年，直至「長鳳新」合併為銀都機構，他足足為鳳凰服務了三十年也未曾離開。

陳靜波在鳳凰參與的首部作品是在朱石麟執導的創業作《中秋月》（1953）中擔任副導演，該片亦是朱氏代表作之一，資深影評人羅卡曾將之評價為「溫和敦厚中滲透着對勢力社會的批判諷刺，真正做到悲中有喜，笑中帶淚，堪稱悲喜劇中的傑作」。其後朱石麟再以龍馬之名拍攝了《喬遷之喜》（1954）及《水火之間》（1955），陳靜波繼續在兩片中擔任副導演之職。

1956 年，朱石麟首次將陳靜波提拔為導演，兩人與龍凌（朱為總導

演，陳、龍為執行導演，這是鳳凰的主要工作模式之一）拍出《少奶奶之謎》，該片改編自魏晉南北朝玄撰小說。同年朱石麟為長城執導《新寡》，陳靜波亦是導演之一，而該片非但於《人民日報》（1956 年 10 月 25 日）刊載影評，還被《北京日報》及北京廣播電台選為「1957 年中國十大優秀影片」之一。

1957 年，陳靜波參與執導了《男大當婚》，該片對他人生最重要的意義，無疑在於與朱虹相識 —— 當時，另一位執行導演羅君雄主要負責影片的鏡頭燈光，而調教演員的職責自然落在陳靜波身上。最終，《男》片非但讓朱虹一炮而紅，也從此展開了與陳靜波的情緣。

從五十年代末至六十年代初，陳靜波先後與龍凌、羅君雄、任意之及鮑方等組成執行導演的陣容，在朱石麟的帶領下拍出《有女初長成》（1957）、《同心結》（1959）、《真假千金》（1959）、《稱心如意》（1959）及《小月亮》（1959）等片，其導演的技巧日臻嫻熟，這一切自然也被恩師看在眼裏。同年，在朱石麟鼓勵下，陳靜波首次獨立執導《五姑娘》（1960），該片非但由朱氏親自撰寫劇本，甚至在影片廣告也稱為陳靜波精心執導之作。其後，陳靜波又獨立執導了《我們要結婚》（1962）及《八人渡蜜月》（1963）兩部影片。

1964 年，鳳凰將蒙古作家朝克圖納仁的同名小說改編為《金鷹》，導演一職再次落在陳靜波身上，而此番對他最大的挑戰則是走出香港，前往內蒙古阿巴嘎旗取景。為此，陳靜波不辭辛勞，克服種種困難，終率劇組將影片完成。《金鷹》於 1964 年 12 月 17 日公映後，票房竟居高不下，最終達到破紀錄的百萬港元。因此，以百年影史而論，陳靜波才是真正意義上的首位「百萬導演」！

《金鷹》成為陳靜波畢生的代表作，也堅定了他的導演之路，然而就在 1967 年 1 月 5 日，恩師朱石麟因其舊作《清宮秘史》（1948）遭內地批判而突發腦溢血逝世，陳靜波為此悲痛不已，全年未拍出一部影片。1969 年，陳靜波為長城執導《虎口拔牙》，並讓曾與他有過密切合作的鮑方之女鮑起靜出演第二女主角。

1970 年，陳靜波與朱虹結婚，其後雖已甚少導演作品，但仍有另一部代表作出品，就是與朱石麟之女朱楓合導的《泥孩子》（1976），該片被

譽為「左派寫實路線在七十年代最突出的作品之一」，兩位導演為達到效果，不惜耗費巨大精力，將山泥傾瀉的場面拍成以假亂真的程度。如今看來，《泥孩子》可謂「長鳳新」在文革末期對創作的一次重要突破。

1979 年，陳靜波為鳳凰執導了最後一部影片《奇人奇事奇上奇》後，便全力出任鳳凰經理一職。同年，他力邀剛從香港電台電視部離職的導演方育平加盟鳳凰，支持他開拍處女作《父子情》（1981），朱虹亦在片中參與演出。

1980 年他又支持劉松仁等成立宙斯，並投資開拍《碧水寒山奪命金》（1980）。銀都成立後，陳靜波又擔任董事副總經理，監製了《半邊人》（1983）、《閃電戰士》（1987）等片。1995 年，陳靜波病逝，享年 71 歲。他生前還曾出任華南電影工作者聯合會副會長一職。

● 胡小峰：左派寫實電影名家

胡小峰 ▶ 1925 — 2009

長城最重要的導演之一，尤其擅長拍攝寫實題材，《屋》（1970）為最具代表性的作品之一。

1970 年對受到極左思潮破壞而令創作停滯的「長鳳新」而言，是處於一個調整創作政策的階段，並力求突破工農兵題材的教條掣肘。而在眾人努力下，左派電影亦迎來一段短暫的「抬頭」歲月。其中於該年 3 月 4 日公映，由胡小峰執導的反映工人受剝削而被迫上山蓋房子的《屋》，便是當時「長鳳新」為數不多的代表作之一，至今仍被稱為寫實影片的佳作。

胡小峰出身於戲劇演員，早年曾在上海多個劇團擔任演員。抗戰勝利後，他於 1946 年 9 月從上海南下香港，並加入影壇。1947 年，他參演了首部影片《長相思》（張石川導演），翌年恰逢李祖永及張善琨成立永華影業公司，胡小峰報考演員後被錄取，隨之參演了《國魂》（1948）。新中國成立後，胡小峰受進步思想薰陶，加入了左派影人創辦的「讀書會」，

但隨着「永華工潮」爆發，令參與「讀書會」的人不得不離開永華，胡小峰亦在其列，幸而王為一、劉瓊、舒適等人很快便成立了五十年代影業公司，總算讓他找到另一個落腳之處。

胡小峰在五十年代影業公司的創業作《火鳳凰》（1951，王為一導演）中擔任劇務，其後，他又加入費穆的龍馬擔任演員。事實上，早在 1951 年，胡小峰便已在龍馬的創業作《花姑娘》中擔任副導演，據他所說，「基本上，編劇和導演都是從朱先生（即該片導演朱石麟）那兒學的」（黃愛玲編：〈胡小峰訪談〉，《香港影人口述歷史叢書之二：理想年代 —— 長城、鳳凰的日子》，頁 152），而朱石麟對胡小峰亦頗為賞識，更邀請他加入公司的編導委員會。

其後，胡小峰為劉瓊執導的《青春頌》（1953）擔任副導演，期間，他又加入了長城影業公司。豈料，當《青》片已拍攝大半部分時，劉瓊等人於 1952 年初被港府遣出，胡小峰因此而「晉升」導演並將餘下的戲份拍畢。影片公映時，片頭便打出「導演劉瓊、胡小峰」的字幕。

在長城期間，胡小峰先後擔任《兒女經》及《孽海花》（皆為 1953）的副導演。1955 年，他正式成為導演，先與蘇誠濤合導了《大兒女經》等影片，而 1958 年的《眼兒媚》則是他首次獨立執導的作品。值得一提的是，胡小峰更於 1960 年與化名林歡的金庸（查良鏞）聯手執導了越劇片《王老虎搶親》。

文革前，胡小峰先後執導了十多部影片，但隨着「長鳳新」受政治干涉，他亦被迫減產，甚至一度轉拍民間紀錄片。1970 年，他雖然有機會拍出代表作《屋》，卻因片中出現工人抽煙喝酒的鏡頭，而被部分極左人士從「醜化工人形象」批判到「損害無產階級的形象」之地步，令他蒙受不白之冤，更把影片評為「有資產階級思想」及「收了美帝電影毒素」云云（同上，頁 156）。

不過，《屋》仍舊是當時左派電影的佳作之一，胡小峰在隨後數年繼續他的導演工作。1976 年改編自莎士比亞（William Shakespeare）名著《威尼斯商人》（The Merchant of Venice）的《一磅肉》，則是他另一部代表作。文革結束後，胡小峰又陸續執導了數部影片，直至在 1985 年拍攝《瘋狂上海灘》後，便正式退出影壇。

● 鳳凰三女將：任意之、陳娟娟、朱楓

任意之 ▶ 1925—1978

父親為電影人任彭年。1945 年赴港後，為父親擔任助理及演員，1948 年在其父執導的《女勇士》（1948）首次負責助理導演工作，1953 年加入鳳凰，曾任公司編導室主任。

陳娟娟 ▶ 1928—1977

童星出身，在上海長大，曾於 1934 年首唱中國第一支電影兒童歌曲《牧羊女》而成名。1948 年赴港，1950 年加入長城，1953 年轉加入鳳凰，首部演出的影片為朱石麟執導的《水紅菱》（1953），其後又陸續參演了十餘部影片。

朱楓 ▶ 1936—

朱石麟之六女，畢業於南開大學中文系，後加入鳳凰，於 1970 年晉升為導演。她曾擔任華南電影工作者聯合會副理事長兼秘書長，並曾與弟弟朱岩合撰《朱石麟與影》一書。

　　1974 年，由鳳凰出品、拍攝廣州雜技團來港演出的紀錄片《雜技英豪》轟動全國。片中層出不窮的雜技表演場面令看慣樣板戲或革命題材片的內地觀眾大開眼界。《雜》片與同年長城出品的另一部紀錄片《萬紫千紅》（拍攝北京亞非拉乒乓球友好邀請賽），更是當時極少數能獲准在內地放映的「長鳳新」影片，故意義重大。

　　如今，《雜技英豪》仍令影迷難忘，但很多人也不知道該片的導演是誰，甚至當年在香港公映，亦沒有在片中或海報上註明導演的身份。殊不知，該片便造就了一次空前的「三人行」：在任意之、陳娟娟及朱楓三位女導演協作下，該片僅用五日便告完成。

　　與唐書璇、許鞍華、張婉婷、羅卓瑤等人相較，任、陳、朱三人說不上是具個人風格與特色的女導演，甚至可說為近乎以技巧服務題材的「執行者」。但三人得以在影壇展露才華，可從中了解鳳凰的掌舵人朱石麟有

愛才之心：先是提拔新人擔任副導演，待其了解電影拍製技巧後，他本人會以掛名「總導演」的方式，將鳳凰製作的影片交由這批年輕編導執行，自己則負責在現場指導他們拍攝，不出數年，他們已具備導演的能力，從而為鳳凰拍出更多優秀的作品。可見，無論男或女，只要是熱愛電影的人才，朱石麟便樂於栽培，而這份精神亦影響了鳳凰的其他成員，因而實現了人才輩出，承前啟後的作用。

1953 年任意之加盟鳳凰，並擔任創業作《中秋月》的副導演；兩年後，她被朱石麟提拔為執行導演，首部參與的作品是《闔第光臨》（1955）。1957 年她與文逸民協助朱石麟導演《雪中蓮》，並首次與朱氏合撰寫劇本，從而拓展出「能編善導」的創作新途。

此外，在《雪》片中飾演女主角嚴鳳英的陳娟娟，「一口氣」從少女演到老婦，將這個性格堅毅卻命運淒苦的母親塑造得絲絲入扣，非但成為她電影生涯的代表作，也拉開了與任意之合作的序幕。

在參與多部影片的編導工作後，技術漸長的任意之在 1961 年首次獨立執導了《滿園春色》、《闌閨陰夢》。回顧一看，她稱得上是戰後香港影壇的首位女性導演。但更具意義的是，她還在《闌》片中首次將陳娟娟提拔為副導演，由此開創了兩位女導演合作拍片的先例，迄今仍是香港電影史上的一抹亮色。十年後，任、陳兩人首次以聯合編導的身份拍出《三個十七歲》（1972），再為香港女導演創下新續。

此外，朱楓亦於 1961 年加入鳳凰擔任父親的助手，自此，鳳凰便擁有了三位編導女將，而這在當時的香港電影公司來說可謂獨一無二。

在整個六十年代，任意之在鳳凰自編自導了《四美圖》（1963）、《合家歡》（1964）、《含苞待放》（1966）、《白領麗人》（1967）等片，反響不一。陳娟娟既是演員又是副導，1964 年她隨陳靜波赴內蒙古阿巴嘎旗拍攝武俠片《金鷹》，上映後成為首部達「百萬票房」的香港影片，成就了事業的新高峰。到 1969 年，陳娟娟終首執導筒，與許先合拍《英雄後代》。

相比之下，朱楓早期的作品不多，在父親病逝後，她繼續留守鳳凰，並逐漸成為旗下的主要導演。1970 年她首次自編並與唐龍合導了鳳凰首部大型歌舞片《海燕》；1973 年又拍出以女工因受到工廠資本家剝削而奮

力反抗為劇情的《姐妹同心》；而 1976 年與陳靜波合導的《泥孩子》，更被譽為左派寫實電影的代表作之一。

1977 年，任、陳、朱本欲在《雜技英豪》後再度合體，將美國科幻小說家詹姆斯‧岡恩的小說《不死的人》改編為電影版，豈料該年陳娟娟因誤服藥物致心臟休克猝逝，翌年任意之也因病辭世，「三人行」自此成為絕響。

其後，朱楓再為鳳凰執導了幾部影片，而她的最後一部作品則是紀錄片《大西北奇觀》（1984），此後，她成了鳳凰改組為銀都前最後的一批導演。

● 張鑫炎：武俠片一代宗師

張鑫炎 ▶ 1934—

生於浙江寧波，16 歲加入國聯影業有限公司做小工，翌年再入南洋片廠學習洗印技術及剪接，1952 年開始擔任剪接師，其剪接首部公映的影片為《真假歐陽德》（1952，顧文宗導演），後加入長城，曾任剪接、副導演、編劇、導演等職。他是香港乃至華語電影史上最重要的武俠動作片導演之一，其執導的《雲海玉弓緣》（1966）率先將「吊威也」移入香港電影，而《少林寺》（1982）更堪稱華語片的盛名之作。

1982 年，華語影壇出品了一部驚天動地的經典之作——《少林寺》，非但在內地赴影院觀看的觀眾超過五億人次，在香港也衝破 1,600 萬港元票房，更獲得文化部的「優秀影片特別獎」，影片至今對華語功夫電影仍有深遠的影響。與此同時，對許多觀眾影迷而言，《少林寺》的巨大成功也使導演張鑫炎之名重新回到久違的記憶裏。

事實上，綜觀張鑫炎的電影生涯，其與功夫武俠題材有着密不可分的聯繫：早在五十年代，在胡鵬執導多部的「黃飛鴻系列」電影中擔任剪接師，但在這些黃飛鴻片中，真正以張鑫炎之名出現在工作人員名單中者竟寥寥可數（如 1956 年的《黃飛鴻官山大賀壽》），其他影片若不是沒

有出其名，便是誤寫為「張興炎」。

1957 年，張鑫炎先為新華擔任剪接師，後又轉投長城。1964 年，他首次與李啟明合導《心上人》，票房、口碑俱佳，但對張鑫炎來說，他更喜歡拍的類型是武俠片，因此隨即與傅奇一拍即合，更於同年合導了《五虎將》；1966 年，兩人又合導了被譽為「新派武俠片」的《雲海玉弓緣》，較邵氏的「武俠新世紀」起步還要早，也奠定了張鑫炎的導演地位。

但好景不長，《雲》片公映後，內地便爆發文化大革命，大批「長鳳新」電影工作者被召回內地體驗工農兵生活，回港後創作「工農兵電影」，張鑫炎亦不例外，如今憶起，張仍覺苦不堪言。

雖則艱難，張鑫炎仍積極突破創作空間的桎梏：1967 年與李啟明合導的《雙鎗黃英姑》依然是功夫武俠片，上映首周便超過 20 萬觀眾入場觀看，可謂是文革時期左派電影公司在香港的最佳成績。1968 年，張鑫炎終於得到獨立執導的機會，拍攝了處女作《迎春花》，同年又執導了《過路財神》，而兩部皆為喜劇題材。

七十年代後，「長鳳新」在創作上進一步調整政策，張鑫炎亦得以繼續拍攝武俠片，因而催生出《俠骨丹心》（1971，編劇為梁羽生）、《紅纓刀》（1975）及《大風浪》（1976）等片，對當時幾乎只生產紀錄片的左派電影公司而言尤其難得。

1976 年文革結束，「長鳳新」積極恢復電影創作，張鑫炎更是首先發力，拍出令人耳目一新的時裝喜劇《巴士奇遇結良緣》（1978）。然而，《巴》片儘管為左派電影在類型創作上帶來突破，實質卻與潮流脫節。

1979 年，張鑫炎回歸到他擅長的武俠片類型中，先赴黃山取景拍攝《白髮魔女傳》（1980）。1981 年，張鑫炎接替身體欠佳的陳文導演赴河南嵩山拍攝《少林寺》。入組後，他即着手修改劇本，並將最初的男主角吳剛（亦是長城演員）撤換，最終在北京體委找到年方十八的李連杰。

《少林寺》一經公映，當即轟動整個華人影圈。1984 年，張鑫炎再接再厲執導《少林小子》，香港票房超過 2,200 萬港元，高踞全年公映影片票房季軍之餘，也成為全年最賣座的武打電影。1986 年，張鑫炎出任銀都機構的副總經理，由於年紀漸長，張鑫炎執導的作品也愈來愈少，八十年代後期只執導了一部《黃河大俠》（1988）。

1994 年，張鑫炎卸任銀都副總經理一職；1996 年，他又協助袁和平執導《太極拳》並兼任剪接；2004 年，張鑫炎與徐克合作將梁羽生的小說《七劍下天山》改編為同名電視劇，這亦是他的收官之作；2014 年他獲第三十三屆香港電影金像獎頒發「終身成就獎」。

如今，張鑫炎的職務是華南電影工作者聯合會榮譽副會長，而他的電影作品更是華語武俠電影史上不可遺忘的重要篇章。

● 嚴浩：從《似水流年》到《滾滾紅塵》

嚴浩 ▶ 1952—

生於香港，祖籍江蘇吳縣。父親嚴慶澍曾於《大公報》、《新晚報》擔任要職，並曾以唐人為筆名撰寫長篇章回小說《金陵春夢》、《北洋軍閥演義》等。嚴浩擅長執導文藝題材影片，其中《似水流年》(1984) 及《滾滾紅塵》(1990) 讓他獲得第四屆金像獎及第二十七屆金馬獎「最佳導演」。

七十年代末至八十年代初，香港電影出現了一股短暫卻輝煌的「新浪潮」。迄今為止，兩岸三地仍將之視作香港電影百年史上最重要的標誌之一。至於這股浪潮的先鋒者，則公認是拍於 1978 年、以臨時演員的喜怒哀樂為題材的《茄哩啡》，而該片的導演嚴浩亦由此拉開了其光影生涯的序幕。

1975 年從倫敦電影學院畢業的嚴浩回到香港，成為無線菲林組（用菲林拍電視劇的創作組）的首批編導之一，同事中還包括許鞍華。1978 年嚴浩與陳欣健、于仁泰合作成立影力電影公司，創業作《茄哩啡》票房達二百多萬港元，位居全年十大賣座片之一。但嚴浩並沒有因而繼續效力影力，而是轉投嘉禾，並先後執導了少年犯罪片《夜車》(1980) 及喜劇《公子嬌》(1981)，其時，他已開始在作品中添注更鮮明的主題。

1984 年嚴浩在夏夢的青鳥電影製片有限公司的支持下，赴廣東潮汕執導鄉土文藝片《似水流年》，該片是青鳥的收官之作，一舉奪得第四屆

香港電影金像獎，包括「最佳電影」、「最佳導演」等在內的多項大獎，而嚴浩亦因此踏上新高峰。然而，因以真名在內地拍片，嚴浩更一度遭台灣方面封殺，唯有寫「悔過書」才能過關，為此他有過三年也沒有拍電影的代價。

1987年，嚴浩赴四川涼山彝族自治州執導了《天菩薩》，雖是冷門題材，但嚴浩對內地的風土人情、文化觀念幾乎全無隔閡的拿捏及掌握，成為當時香港影壇的異數。也正因如此，1988年，嚴浩受徐克的電影工作室之邀，以身兼編、導、演三職開拍《棋王》（1992），豈料不久，兩人便因在創作與風格上理念不合而將《棋王》停拍，而這亦成為嚴浩在事業上的一個低潮。

1990年嚴浩與原著作者三毛一同將小說《滾滾紅塵》改編為劇本，並在徐楓的湯臣（香港）電影有限公司支持下拍成電影。結果，《滾》片在台灣公映時非但以1,400多萬（新台幣）票房成為全年最賣座的華語文藝片，在香港市場也收得超過600萬港元，成為嚴浩從影以來票房最高的作品。令人咋舌的是，影片還在第二十七屆台灣電影金馬獎上獲得12項提名，並最終奪得包括「最佳劇情片」、「最佳導演」、「最佳女主角」等在內的八項大獎，迄今仍是金馬獎獲獎數量紀錄的保持者。

《滾滾紅塵》在商業及藝術上取得雙重成功，也令嚴浩在翌年得到復拍《棋王》的機會。但其時嚴浩依然無法與徐克磨合，最終唯有硬着頭皮將之完成，而《棋王》儘管票房慘澹又沒有帶來任何獎項，但在多年後的今日，仍然有許多影迷對此片津津樂道。

自九十年代中期開始，嚴浩開始將創作視角置於內地農村，力求在鄉土實景及樸素氣息中突出對人性命運的探討及思考，亦不減「宿命」在其作品中的價值與意義。1995年他把張成功的小說《苦海中的泅渡》改編為《天國逆子》，令斯琴高娃成為第一位奪得香港電影評論學會大獎影后的內地影星，值得一提的是，在十年前同樣是嚴浩讓她憑《似水流年》成為首位來自內地的金像獎影后。1995年，嚴浩再接再厲，將莫言的《姑奶奶披紅綢》拍成《太陽有耳》，並奪得柏林國際電影節最佳導演「銀熊獎」，而這兩部作品的問世，亦令評論界堅稱：芸芸香港導演裏，唯有嚴浩能將內地題材拍出與內地導演無二的面貌！

但遺憾的是，《天國逆子》在香港乏人問津，《太陽有耳》更沒有戲院願意排片放映，最終只先後在研討會及藝術中心放映兩場，才有機會讓小部分觀眾一睹此片。自此，嚴浩的作品愈來愈少，十年間只有《我愛廚房》（1997）、《庭院裏的女人》（2001）及《抹茶之戀味》（又名《鴛鴦蝴蝶》，2005），但與其說他創作力不復以往，不如說這是他對個人風格的堅持：淡而有味，言之有物，不盲目追隨商業化，而是追尋命運的價值與身份的定位。

2012年，嚴浩推出了他的新作《浮城》，反響雖不盡如人意，但幸運的是，時隔七年，觀眾依然在香港的情懷、歷史的變遷、命運的衝擊、人性的堅守裏，找到原來的嚴浩。而此時對嚴浩來說，其不循北上大潮而行的態度無論會否被喚作「獨行者」已然不重要，重要的是，他是香港電影中一個不可或缺的人物，延續着其忠於自我的創作。

● 鮑方：能導能演老戲骨

鮑方 ▶ 1922—2006

原名鮑繼煥，生於江西南昌，祖籍安徽歙縣。為鳳凰最著名的演員、導演之一。

　　鮑方的電影生涯始於 1948 年，當時他剛從桂林來到香港，在歐陽予倩推薦下加入李祖永的永華影業公司。同年，他在《國魂》（1948）中飾演老獄卒一角，這亦是其電影處女作。

　　儘管《國魂》未捧紅鮑方，卻不久讓他得到出演主角的機會。1949 年，他獲邀出演《大涼山恩仇記》中的第二男主角鄭明，戲份僅次於劉瓊，相比兩人在《國魂》時的差別，他可謂是一躍而起！然而好景不長，由於永華虧損嚴重，《大》片並未給鮑方帶來更多的機會。因此，他於 1950 年離開永華，有一段時間曾任職記者，又擔任影片配音師，亦陸續為多家獨立公司拍片，直至 1955 年，他已演出了十餘部作品。

　　1954 年成立鳳凰不久的朱石麟邀鮑方加盟，向來聲稱「喜歡的電影是傾向於文化知識」的鮑方與之一拍即合，更以不到 1,000 元的月薪成為鳳凰的主要演員。1955 年，鮑方參演在鳳凰的首部影片《一年之計》，其後又參演長城出品的《大富之家》（1956）、《三戀》（1956）、《鳴鳳》（1957）等片。1960 年，他首次參與導演工作，與朱石麟、陳靜波合導《有女初長成》（1957），其後又與陳靜波合導《亂點鴛鴦》（1962）及《對窗戀》（1962）兩部影片；1964 年，他首次獨立執導的處女作《假婿乘龍》在星馬（指新加坡、馬來西亞）等地頗受歡迎。

1966 年，鮑方為鳳凰執導《畫皮》，更獲時任國務院副總理的陳毅讚賞：「有藝術性又有思想性，也有教育性。」結果，鮑方說了一句：「後頭有一段描述主角把畫皮撕下來變成猙獰的鬼，跟大師鬥法的戲，那段戲太簡單了，不夠恐怖。」而被陳毅笑罵：「要那麼恐怖幹嗎？你不要搞恐怖主義呀！」（黃愛玲編：〈鮑方訪談〉，《香港影人口述歷史叢書之二：理想年代——長城、鳳凰的日子》，頁 100）傳為影圈佳話。同年，他還執導了武俠喜劇《我來也》（1966），由此更捧紅了男主角江漢。然而這一年，內地爆發文化大革命，令「長鳳新」發展遭到重大打擊，鮑方亦深受其害。直至 1974 年，他僅執導四部影片，其中《沙家浜殲敵記》（1968）及《大學生》（1970）更是立場明顯偏左的「樣板」之作。

1974 年，毛澤東會見日本首相田中角榮並贈其《楚辭》的新聞，令鮑方萌生創作《屈原》的念頭，最終力排眾議自導自演。豈料，在《屈原》上映前夕，黃霑看過宣傳片段後在報紙上撰文稱：「香港左派膽子真大啊，這不是借屈原諷刺毛澤東和江青嗎？」（同上，頁 100），此評論一出，當即引起軒然大波，其後新華社更下令抽走影片，最終鳳凰唯有對外聲稱「影片拷貝損壞」而將《屈原》停映，鮑方因而飽受打擊。所幸的是粉碎「四人幫」後，《屈原》（1977）終以文革後第一部引進的香港電影的身份在內地公映，亦成為鮑方電影生涯的代表作。

八十年代後期，鮑方一度脫離幕前演出，僅執導了《密殺令》（1980）及《嶗山鬼戀》（1984）兩部影片。期間，他受王天林之邀加入電視廣播有限公司（無線），並演出首部電視劇《京華春夢》（1980），而 1982 年的《萬水千山總是情》則是他電視生涯的代表作。1983 年，鮑方從鳳凰退休後，除參演電視劇，亦在多部影片中客串演出，1997 年的《四季約會》便是他最後一部參演的電影。

1999 年 2 月，鮑方其同為演員的妻子劉甦病逝，其後他在廣西拍攝無線電視劇集《茶是故鄉濃》（1999）期間中風昏迷，三個月後方才甦醒，從此不再參與演出工作，同年，他獲得香港電影金紫荊獎「終身成就獎」。

● 傳奇：長城硬小生

> # 傳奇 ▶ 1929—
>
> 原名傅國梁，生於遼寧瀋陽，祖籍浙江寧波。20 歲時畢業於上海聖約翰
> 大學土木工程系。1950 年定居香港，後成為長城當家小生，在五六十年
> 代的香港影壇紅極一時。

　　傅奇之所以能踏入光影銀幕的世界，實有因緣際會的成分在內：1952年，他隨友人參觀長城電影製片公司攝影棚，期間被時任公司董事長袁仰安賞識，並成功通過試鏡成為長城旗下的演員。同年，他在處女作《蜜月》（李萍倩導演）中出演主角，並與飾演女主角的石慧相識及相戀，兩人於 1954 年 3 月 6 日共結連理。

　　婚後，傅奇的演藝事業愈發紅火，一方面在多部類型各異的影片中出演主角，並憑藉其寬廣的戲路及精湛的演技躋身到當紅小生行列，另一方面他又積極參與幕後工作。1955 年他首次在《不要離開我》中兼任主角及副導演（導演是袁仰安）。

　　1959 年他又參與編寫《真假千金》（羅君雄、陳靜波、朱石麟導演）的劇本；1964 年他首次參與導演工作，與張鑫炎聯合執導功夫片《五虎將》。1966 年與張氏合導的《雲海玉弓緣》，非但帶出劉家良與唐佳這對日後著名武俠片的武指組合，二人更首次為武俠飛簷走壁的動作發明了「吊威也」的特技，對華語電影工業影響深遠。

　　作為左派影人，六十年代經歷香港政治動盪的傅奇也毅然走上抗爭前列，因而成為港英當局的「眼中釘」。1967 年 5 月，「六七暴動」拉開帷幕，傅奇曾攜石慧參加九龍英資青洲水泥廠工人罷工的慰問團，並參與港督府外的抗議活動。5 月 16 日，「六七暴動」事態升級，一眾左派人士於當日宣佈成立反抗港英迫害鬥爭委員會，傅奇加入「鬥委會」成為常務委員之一。7 月 15 日，多名荷槍實彈的香港警察闖入傅奇夫婦位於又一村花圃街 18 號的家中，將兩人逮捕，隨之押送至位於摩星嶺的「白屋」。其後，兩人遭港英當局以「涉及當前動亂」之罪名控為政治犯，在獄中度過長達八個月的囚禁生涯。

1968 年 3 月港英當局企圖將傅奇夫婦遞解出境，為此除將兩人與其他獄友隔離關押，又向傅奇出示一份內容為「是中華人民共和國的支持者而自願返回中國」的文件讓其簽字，但被傅奇堅拒。據曾出任第八屆全國人大代表的左派人士蔡渭衡回憶，港英見傅奇拒絕自願出境，曾威脅要強行將他們夫婦倆送往台灣地區，傅奇義憤填膺地將之控訴為政治謀殺，更疾呼：「我敢保證，能去到台灣的不會是兩個人，而是兩具屍體！」同時又聲稱：「如果要強行將我們遞解去深圳，我們就堅決不過去！」傅奇夫婦的態度令港英當局大感頭痛，但仍於 1968 年 3 月 14 日將兩人帶往羅湖，並於當日中午 12 時要求他們「走過去」。豈料，傅奇夫婦走到羅湖橋中間便停步不前，堅持不肯踏過英界進入華界，最終，港英當局對傅奇夫婦也無可奈何，唯於翌日（3 月 15 日）在羅湖管制站向其喊話稱：「傅奇、石慧注意，你們可以回到中國內地，你們要回到這邊的話，可以回來！」隨後，重返英界的兩人再被逮捕送回摩星嶺集中營，其時距他們踏上羅湖橋已過了 31 個小時。傅奇夫婦此舉日後被輿論稱為「羅湖橋頭抗爭事件」。

重獲自由後，傅奇很快便返回影壇，並參演《社會棟樑》（1968）、《玉女芳踪》（1969）、《俠骨丹心》（1971）等片，1975 年的《紅纓刀》則是他最後一次於幕前演出。文革結束後，傅奇退至幕後，並擔任長城總經理。1981 年長城與新聯合併為中原電影製片公司，傅奇則擔任《少林寺》（1982）的策劃。1983 年「長鳳新」合併為銀都機構，傅奇成為公司首任總經理，並於翌年首次監製《少林小子》（1984）。其後，又陸續監製《神州大地女兒國》（1986）、《黑太陽 731》（1988）、《童黨》（1988）、《中華英雄》（1988）、《黃河大俠》（1988）等片，並出品了許鞍華執導的《書劍恩仇錄》（1987）及《香香公主》（1987）。

八十年代後期，傅奇夫婦退出影壇並移居加拿大，自此在溫哥華頤養天年。1995 年兩人同獲「中華影星」殊榮。據近年的採訪報道稱，夫婦倆平日以繪畫、運動及聽歌劇為愛好，閒暇時則乘遊輪遊覽多國。

傅奇夫婦育有兩女一子，其幼女傅明憲曾進演藝圈拍片，首部作品為《開心鬼放暑假》（1985），但其出品公司新藝城擔心台灣當局發現傅明憲為左派影人子女而惹來麻煩，傅明憲遂改名為「孫慧」（其母石慧原名孫慧麗，取其前兩個字）。

● 周聰：新聯、光藝雙線小生

> # 周聰 ▶ 1932—
>
> 原名冼錦榮，祖籍廣東番禺。曾在多家電影公司參演，他既是新聯力捧的
> 第一代小生，又曾擔任華南電影工作者聯合會理事長及副理事長等職，可
> 謂是不折不扣的「新聯人」。

　　1969年，是文革爆發的第四個年頭，「長鳳新」在遭受極左思潮及
「六七暴動」的衝擊後，一度陷入創作停滯、人才流失、產量萎縮的局
面，幾乎無法在常態下從事電影製作。既然難以「長鳳新」之名發展創
作，左派陣營逐轉以支持獨立製片公司拍片，其中一家便是由周聰及李
兆熊（李晨風之子）合組的現代製片公司。事實上，現代公司非但是文革
期間唯一一家由「長鳳新」幕後扶持的電影公司，也是有「新聯第一代小
生」之稱的周聰，從影以來成立的唯一一家電影公司。

　　在五十年代已投身粵語片圈的周聰，加盟的首家公司並非新聯，而
是由黃卓漢成立的嶺光影業公司，並於1955年在《碎琴樓》片中擔任男
主角。翌年，在太平戲院司理黃慶華的引薦下，周聰轉投新聯，成為旗下
首位小生，1957年的《烈女香香》則是他在新聯首部出演男主角的作品。
其後，他更與新聯的當家花旦白茵組成銀幕情侶。

　　六十年代初，周聰陸續主演新聯出品的《湖畔香魂》（1960）、《苦命
女兒》（1960）、《蘇小小》（1962）、《湖山盟》（1962）等影片。1962年，周
聰得到廖一原的同意後，並受秦劍及陳文之邀轉投光藝製片公司。其後
數年，他一直為光藝與其姐妹公司新藝拍片，這非但是他產量最豐富的
時期，也讓他穩坐「新藝小生」之首，名氣並不遜於光藝的謝賢、胡楓、
龍剛等人。

　　1966年周聰重返新聯，並於三年後成立現代影業公司。儘管得「長
鳳新」的資金支持，現代卻並非如三家公司般緊隨政治而行，反而擁有較
大自由度的創作空間。當然，在整體的拍片思路上，現代仍如新聯般，走
上寓教於樂、導人向善的路線。1969年，現代推出創業作《意亂情真》，

由李兆熊編導，周聰為男主角，影片完成後由新聯排片放映。1972 年，現代又拍攝了《群芳譜》及《半生牛馬》兩部影片。前者觸及「飛仔」、「吧女」、高利貸等話題；後者更以香港「散仔館」（類似於貧民聚集的「籠屋」）為劇情背景，是當時左派電影中為數不多的寫實題材。但由於未能跳出階級觀及批判意識的局限，兩片都未能如龍剛的《飛女正傳》（1969）般成為社會寫實片的代表作。1972 年後，現代結束營運。

現代結束前後，粵語片市道已處絕境，周聰也一度淡出銀幕，轉到電視圈，直至 1976 年新聯邀其主演《至愛親朋》方才復出，而他亦擔任該片的副導演一職。1978 年，由李晨風執導（生前最後一部作品）的《辣手情人》，則是他為新聯演出的最後一部電影。

踏入八十年代，周聰專注於電視事業，在無線參演了多部電視劇集，但「長鳳新」合併為銀都機構後，他亦曾於銀都戲院任職。九十年代後期，他又連任三屆華南電影工作者聯合會理事長，直至 2005 年方才卸任。

● 石慧：革命情侶鬥羅湖

石慧 ▶ 1935—

原名孫慧麗，生於江蘇南京，祖籍浙江吳興。1951 年，16 歲的石慧赴長城電影製片有限公司試鏡，被導演卜萬蒼賞識，隨之先於卜氏創辦的泰山影業公司參演處女作《淑女圖》（1952），其後再正式加盟長城，為當時著名的「長城三公主」之一。

與丈夫傅奇相同的是，石慧加盟長城後便能以新人身份晉升為主角，但說到產量，她卻是在傅奇之上：僅 1952 年，她一口氣在《百花齊放》、《一家春》及《蜜月》三部影片中擔任女主角。

憑《百》與《一》這兩片的出色演出，石慧在香港及南洋等地區迅速走紅，非但與早她一年加入長城的夏夢成為公司的兩大當家花旦，就連

《長城畫報》也將她的成名速度稱為影壇史無前例，可見長城勇於捧出新人擔綱主角的做法，實乃先人一步的良策。

值得一提的是，石慧在拍攝《一家春》期間，傅奇也加入長城，其後，兩人首次於《蜜月》中合演情侶，影片上映後頗受歡迎，長城遂將兩人捧為銀幕情侶。1954 年 3 月 6 日，兩人終於結為夫妻，當時傅奇 25 歲，而石慧只有 19 歲，堪稱影壇最年輕的夫妻檔！此外，傅奇與石慧結婚後兩周，由傅奇及樂蒂主演的《都會交響曲》公映，長城特意將兩人的婚禮實況剪輯為《傅奇、石慧結婚特輯》，並在《都》片放映結束後免費加映，可謂是一次相當有趣的「話題行銷」。

婚後，石慧的形象及事業不但沒有受到影響，反而漸成為五十年代國語影壇最紅的女明星之一，與夏夢、陳思思並稱為「長城三公主」。直至六十年代初，石慧除參演多部影片，更曾與丈夫一同嘗試轉至幕後。1955 年的《不要離開我》便是由傅奇擔任男主角兼副導演，石慧則擔任女主角兼場記。此外，石慧還嘗試在銀幕上大展歌喉，1957 年的《婦唱夫隨》（朱石麟導演）便由她親自演繹片中多首主題曲，堪稱多才多藝。

1960 年後石慧繼續活躍於影壇，1961 年更首次為胡小峰執導的《鴛夢重溫》擔任副導演，並即場「調教」飾演男主角的丈夫傅奇。六十年代中期，石慧除參演《龍鳳呈祥》（1964）、《蟋蟀皇帝》（1966）等代表作，又於 1964 年在香港大會堂舉辦女高音獨唱會，是首位在港舉辦美聲獨唱會的女高音歌手。

1966 年內地爆發文革，同年的《小忽雷》則是石慧遭逮捕前的最後一部影片。1967 年 5 月，香港爆發「六七暴動」，傅奇加入「鬥委會」，石慧則投身街頭抗議活動，當時曾有記者拍到她在示威人群中揮動《毛主席語錄》的照片。同年 7 月 15 日，港警將兩人逮捕關入集中營，但石慧拒不屈服，更與丈夫一同在羅湖橋頭反抗港英當局的遞解行動，最終成功回到香港。

重獲自由後，石慧於 1969 年恢復演出。直至 1970 年，她在參演最後一部作品《冤家》後淡出幕前，但仍出任長城演員室主任、華南電影工作者聯合會理事長等職，在其影壇的最後歲月，亦積極發掘新人，冼杞然便是其中之一。

1988 年石慧退出影壇，在北京舉辦個人畫展後，隨丈夫移居加拿大，過着與世無爭的休閒生活。儘管這三十年未曾再目睹石慧在銀幕上的風采，但昔日「長城三公主」的美譽，卻永遠留在觀眾影迷的記憶深處。

● 陳思思：俏公主

陳思思 ▶ 1938─2007

原名陳麗梅，為六十年代長城一線女星，與夏夢、石慧並稱為「長城三公主」。

1953 年，15 歲的陳麗梅隨家人遷居香港，在一次偶然的機會，好友力勸她報考長城電影製片公司，陳麗梅抱着好奇心前往。當時未施粉黛、身穿一襲長裙的她，吸引了主考官的目光。由此，陳思思順利進入「長城演員訓練班」，並取藝名為陳思思。

1956 年，陳思思首次亮相《紅顏劫》，繼而在長城重要作品《鳴鳳》（1957）中飾演配角婉兒，而飾演女主角的石慧，是與夏夢並肩的長城當家花旦。1957 年，陳思思迎來了成名作《紅燈籠》。在這部電影中，她塑造了一個豪放俊逸，且勇敢堅貞的綠林女英雄形象。後來更相繼主演《魔影》（1957）、《金美人》（1959）、《香噴噴小姐》（1958）等片。

1964 年，由李萍倩導演、易方（即葉逸芳）編劇的《三笑》，將陳思思推向演藝生涯最輝煌的時刻。對於這個流傳千年的才子佳人的神話，以及聰慧美麗的丫鬟秋香，早已透過戲劇和電影深入人心；對香港觀眾而言，亦早有白雪仙在粵劇中潑辣秋香珠玉在前。在這部電影中，陳思思飾演的秋香，平添了俏麗和嫵媚，她的肢體語言婀娜多姿，撫琴、甩袖、俯身下拜，每一個動作都準確到位。

此後，陳思思躍居長城當家花旦之位，在《雲海玉弓緣》（1966）中飾演豪爽、多情的俠女厲勝男。在歌唱片《雙女情歌》（1968）中分飾姐妹兩個角色，性格一剛一柔，在演技上亦有所突破。彼時，夏夢、石慧和

陳思思並稱為「長城三公主」，常齊聚出席各類慈善活動，是當時香港最耀眼的明星。

　　陳思思的私生活也令影迷津津樂道，1961 年她與當時鳳凰的英俊小生高遠結為佳偶，二人更合演影片《金美人》（1959）、《飛燕迎春》（1960），經常以情侶組合身份亮相。但 1970 年，二人離異後，陳思思一度息影，八年後才重投長城，復出後聲望已大不如前。鳳凰公司的《密殺令》（1980）為陳思思的封山之作。

● 江漢：我來也！

江漢 ▶ 1939—2017

原名姜永明，生於遼寧省瀋陽市，後於香港成長。曾是童星，後為朱石麟的鳳凰影業公司當家小生之一，代表作為武俠喜劇《我來也》（1966）。

　　雖曾是童星，但江漢長大後之所以會加盟鳳凰，全因朱石麟的極力邀請。當時，年方十八的江漢外形俊朗、氣質陽光、身型健碩，正是銀幕小生的典型標誌，何況在《一板之隔》（1952）的合作後，朱石麟亦對江漢的表演天賦讚賞有加。江漢在鳳凰演出的首部影片，是由朱石麟、文逸民及羅君雄執導的《野玫瑰》（1959）。在處女作便擔任男主角，還與已大紅大紫的朱虹演感情戲，對他而言無疑是一段難忘的經歷。五十年代末至六十年代初，江漢陸續參演《十七歲》（1960）、《五姑娘》（1960）、《有女初長成》（1960）及《雷雨》（1961）等國語片。1961 年他在新聯出品的《海角追蹤》中出演男主角，而這亦是他從影以來的首部粵語片。自此，江漢逐漸成為當時少數同時活躍於國語、粵語片圈並皆具名氣的影星之一。

　　儘管出身左派電影公司，江漢在六十年代初並非只為「長鳳新」拍戲。自 1962 年的《峨嵋三劍俠》開始，他為有「粵語武俠片專業戶」之稱的峨嵋影片公司演出了多部影片（皆由李化執導），其古裝大俠形象大

受歡迎。有見及此，鳳凰在開拍《劉海遇仙記》（1963）時，亦請江漢出演男主角。

1966年，江漢已成為鳳凰及新聯的當家小生之一，演出影片超過40部，當中不乏與「長鳳新」花旦如石慧、朱虹、王葆真及白茵等合作之作。同年，鮑方執導武俠片《我來也》，江漢則在片中飾演神偷我來也。《我來也》上映後大受歡迎，連星馬一帶亦反響熱烈，在二十多年後的1998年，新加坡亦製作了一部以「我來也」為題的電視劇《怪俠神偷》，可見其影響力深遠。此外，內地在文革結束後亦曾放映過不少「長鳳新」的影片，當中便包括《我來也》，時至今日，仍有不少內地觀眾對「我來也」的記憶猶新。而正因影片獲得成功，1968年，鮑方還與唐龍合導了續集《我又來也》，同樣由江漢再演我來也。

六十年代後期，江漢與鮑方合作頻繁，包括《沙家浜殲敵記》（1968）及《大學生》（1970）等。踏入七十年代，江漢的銀幕作品並不多，但仍有代表作問世〔如《泥孩子》（1976）等〕。1978年後，他還參與執導了《蕩寇群英》（1978）、《泰山屠龍》（1980）等功夫片。

1979年江漢將事業重心移至熒幕。1980年，他在鳳凰總經理陳靜波支持下，與劉松仁及丁亮等人合作成立宙斯影片製作公司，並擔任《碧水寒山奪命金》（1980）的策劃及演員，而這亦是杜琪峯的導演處女作。同年，演出鮑方執導的《密殺令》（1980）後，江漢再減少幕前的演出，轉為策劃《爵士駕到》（1985，鮑德熹導演處女作）及《亂世英雄亂世情》（1986，劉松仁執導），並為紀錄片《今古婚俗奇觀》（1987）做國語配音。

1992年，江漢從亞洲電視轉投無線電視，並在此服務至2017年，期間偶爾玩票演出，而他參演的最後一部影片是2006年的《我要成名》。

● 朱虹：百萬女星

> # 朱虹 ▶ 1941—
>
> 原名朱圓圓，祖籍雲南昆明，1941 年在當地出生。是五、六十年代鳳凰
> 首屈一指的當家花旦。

　　1964 年 12 月 17 日，由鳳凰影業公司出品，並以「首部赴內蒙古取景的香港電影」為名的古裝巨製《金鷹》正式公映。影片一經推出，便在全港掀起觀影熱潮，最終票房衝破百萬大關。事實上，《金鷹》非但是香港電影史上首部「百萬影片」，女主角朱虹更在芸芸香港女星中先拔頭籌，摘得首個「百萬女星」之名！

　　不過，當年朱虹得以加入影壇，實乃無心插柳：某日去片場只為旁觀拍戲，卻因長得一副漂亮的容貌而被推薦予在場的朱石麟。後來鳳凰導演任意之更親自到朱虹家中邀她拍戲，還保證「我可以讓你邊拍戲邊讀書」，朱虹自此與銀幕結緣（黃愛玲編：〈朱虹訪談〉，《香港影人口述歷史叢書之二：理想年代 —— 長城、鳳凰的日子》，頁 224）。

　　1957 年，朱虹參演了處女作《男大當婚》，反響不俗。翌年，她又陸續參演了《夜夜盼郎歸》及《情竇初開》兩部作品。事實上，朱虹可謂是當時國語影壇的幸運兒，皆因她參演的第三部作品《情竇初開》先後在影院放映了四個多月，「有兩家戲院放映了個多月，當時這是一個紀錄，國語片未試過做這麼長的時間」（同上，頁 226）。《情》片獲得巨大的成功，在《夜》片的宣傳海報上更將她形容為「鳳凰新星」，讓她的名氣頓時來了個「三級跳」，躋身到鳳凰當家花旦之列！

　　在《情竇初開》後，朱虹又陸續在鳳凰演出了十多部影片，號召力亦今非昔比，直到 1964 年的《金鷹》，又成為她演藝事業的新高峰。但在《金鷹》打破票房紀錄後，朱虹亦如其他紅星般被其他電影公司連番挖角，但皆被她婉拒，原因正如其言：「我們一腔熱情，滿心抱負，為了公司運作也要拍下去！」（同上，頁 228），這亦是當年眾多愛國進步影人的精神寫照。

1966 年內地爆發文革，香港左派電影遭受重大打擊，但朱虹仍在此階段主演了《沙家浜殲敵記》（1968）、《虎口拔牙》（1969）、《大學生》（1970）、《烽火孤鴻》（1971）等片。1970 年，她與陳靜波結婚，此後四年未有再拍戲，直至鮑方邀其參演《屈原》方告復出。然而，由於《屈原》一度遭封殺禁映，朱虹的這部復出之作直至 1977 年才得以上映。

　　文革過後，朱虹在電影上仍無增產之意，反而有意欲退居幕後，1981年的《父子情》，便是她迄今為止最後一部參演的影片。後來，「長鳳新」合併為銀都機構，朱虹亦在此時轉任行政公關之職。1988 年，銀都總經理的傅奇邀朱虹擔任《黑太陽 731》的執行監製。結果，《黑》片不僅成為電檢處推行三級制後首部被劃為「三級片」的華語電影，還在當年拿到過千萬港元的票房成績，迄今仍是內地觀眾最難忘的影片之一。

　　九十年代後，朱虹協助電影資料館建立口述歷史資料庫，同時又策劃出版書籍《情繫香江五十年》等電影書籍，以各種方式為香港電影傾心盡力。如今，她則成為雲南省政協委員，儘管朱虹已有三十多年未出現在銀幕上，但曾是鳳凰當家花旦的她代表了香港電影一段輝煌的時代。

● 白茵：新聯花旦

白茵 ▶ 1942—

原名陳惠賢，1942 年生於馬來西亞吉隆玻，祖籍廣東新會，童年時赴港定居。其電影生涯始於新聯，是新聯的當家花旦，也是六十年代最紅的粵語片女星之一。

　　長城有「三公主」夏夢、石慧及陳思思，鳳凰則有朱虹穩坐花旦之首，那麼新聯又由哪位美人來當家？正乃白茵是也！1959 年，新聯開拍《騙婚》，年僅 16 歲的白茵獲得試鏡的機會，但當時她僅視其為一份暑期工而已！然而，在《騙婚》的導演盧敦眼裏，白茵卻是一個可塑之材，非但讓她擔綱女主角，更為宣傳影片特地舉辦一場「白茵造像晚會」。《騙

婚》公映後，雖不至讓白茵大紅大紫，也總算為她贏得了名氣。

　　1961 年，新聯宣佈開拍由李晨風執導的《蘇小小》及《湖山盟》（皆為 1962），且得上海電影製片廠的支持赴杭州拍攝外景，而兩片的女主角蘇小小及連瑣，盡皆落在白茵身上。對於首次飾演古裝角色，白茵更打起十二分精神，甚至有四位導師教導演出古裝的各種細節。

　　《蘇小小》及《湖山盟》先後於 1962 年 4 月 17 日及 9 月 12 日公映，一時間盛況空前，其中《蘇》片更多次加映場次，並在日後重映了長達十餘次（至 1979 年仍有重映），最終高踞香港全年粵語片票房冠軍；而《湖》片亦大獲成功，於全年粵語片中摘得亞軍寶座。兩部由其主演影片成為全年最賣座的第一和第二名，對白茵而言，無疑是前所未有的成績，且無論當日還是現今，仍然有許多觀眾影迷為其在片中美麗動人的形象及溫婉雋永的表演所折服，全不讓西湖實景專美。

　　《蘇小小》與《湖山盟》奠定了白茵在新聯花旦之地位，也讓她成為粵語影壇炙手可熱的紅星之一，更引來其他電影公司出面挖角。但面對水漲船高的片酬誘惑，白茵始終不為所動，為新聯服務近二十年，用她本人的話說就是：「我一心一意是『新聯』，就只有我家、『新聯』兩個地方，沒有灰色地帶」、「沒有『新聯』就沒有白茵，我不會這樣離開」。

　　1967 年後受極左思潮波及，「長鳳新」的產量不斷下滑，其中新聯 1971 至 1972 年更陷入全面停產狀態，白茵的電影事業自然也受到打擊。故在 1970 年演畢蔡昌執導的《肝膽照江湖》後，她一度淡出銀幕，直至 1976 年方在新聯出品的唯一一部劇情片《至愛親朋》中出演女主角。

　　1977 年後，白茵將事業轉向電視領域，但在新聯合併為銀都機構前，仍參演其出品的最後一部影片《勢不兩立》（1980）。至此，白茵已演出了近三十部新聯的影片，而除了張活遊夫婦合組的山聯出品的《可憐天下父母心》（1960）外，其餘影片無一不是新聯出品。

　　1987 年白茵復出，1996 年在參演最後一部影片《偷偷愛你》後，她再次退出銀幕，回到她早已適應的電視圈，直至 2012 年年底正式退休。值得一提的是，白茵雖已有十多年沒有再拍戲，卻並不意味着她與電影再無聯繫。相反，她自 2000 年後為華南電影工作者聯合會工作至今，並擔任副理事長，此時距離她憑《蘇小小》大紅大紫，也已過了半個世紀了。

● 鮑起靜：從「祥妹」到「貴姐」

> # 鮑起靜 ▶ 1949—
>
> 人稱鮑姐，1966 年首次參演鳳凰的《我來也》後成為長城花旦之一，
> 2010 年獲香港電影金像獎影后殊榮。

2009 年 4 月 18 日第二十八屆香港電影金像獎頒獎典禮舉行當晚，已踏入花甲之年的鮑起靜憑《天水圍的日與夜》（2008）的貴姐一角榮獲影后桂冠，而這亦是金像獎影后連續四年由內地女演員奪得後，再度頒予香港女演員。當鮑起靜獲獎時，現場人士紛紛站起鼓掌致意，身邊一眾好友更激動得當場灑淚，堪稱全晚最感動人心的一幕，也足見她在圈中德高望重的地位。

鮑起靜自幼在香港長大，1966 年她讀中學（屬左派子弟學校的香島中學）期間，其父鮑方曾想將她送往廣州就讀，但因文革爆發而作罷。同年，因父親執導武俠喜劇《我來也》，鮑起靜得到人生中第一個銀幕角色：在片中飾演祥妹一角。加上受家庭影響，對表演早已興趣盎然，經此「觸電」後，鮑起靜便決心投入演藝圈。

1968 年，中學畢業的鮑起靜考入由「長鳳新」舉辦為期一年的的演員訓練班，同學包括有方平、蔣平、施揚平、吳滄洲、林炳坤等。1969 年，鮑起靜畢業後被分配入長城成為基本演員，當時其月薪為二百元港幣。同年，她首次擔任了《虎口拔牙》（陳靜波導演）一片的女主角，更拿取其第一筆港幣七百元的片酬。

1970 年，其訓練班的電影課導師唐龍開拍《海燕》，鮑起靜再得到演出的機會，並於片中飾演阿翠一角，這也是她首次與方平在銀幕上的合作。1971 年，鮑起靜再次挑起第一女主角的大樑，在《小當家》中飾演命運坎坷、雙親離世後含辛茹苦地撫養四個弟妹的少女阿蘭。當時 22 歲的她因面容美麗、表演出色，受到不少影評人的讚賞。《海峽時報》的阿特李察更將《小》片稱為「因具有現代的主題、完善的人物形象和優良的演技而使我感動的影片」。

《小當家》後，鮑起靜又陸續參演了《三個十七歲》（1972）、《阿蘭的假期》（1973）、《萬戶人家》（1975）、《大風浪》（1976）、《一磅肉》（1976）、《屈原》（1977）等片，當中尤以她在與父親鮑方合作的《屈原》中，飾演嬋娟一角最令人印象深刻——迄今為止，嬋娟撫琴彈奏《橘頌》一幕仍為許多內地觀眾所津津樂道。

1979 年，鮑起靜赴黃山拍攝張鑫炎執導的《白髮魔女傳》（1980），期間更偶遇鄧小平並與之合影留念。同年，鮑起靜從電影領域轉向電視發展，並加入麗的（亞視前身）服務至亞視結束。

八十年代初，與方平結婚後的鮑起靜一度暫停電影事業。直至 1985 年赴美留學的弟弟鮑德熹回港執導處女作《爵士駕到》，她才首次重返大銀幕客串一角。其後，人屆中年的鮑起靜仍演出電視劇為主，而平均每年會參演一至兩部電影。1991 年的《Beyond 日記之莫欺少年窮》，是她與方平繼《白髮魔女傳》十餘年後再度合作，此時她已轉演慈母角色。不過，由於鮑起靜面容慈祥，加上演技精湛，其飾演的母親形象同樣深入民心，在《千言萬語》（1999）裏飾演李紹東（李康生飾）之母，更是她這一階段的代表作。

2000 年後，鮑起靜陸續參演了十多部影片。如今，她仍活躍於演藝圈。

● 方平：轉任幕後的明星監製

方平 ▶ 1951—

祖籍廣東潮州，為長城早期著名的小生，今為華語影壇的著名監製。

1968 年，為扭轉產量急劇萎縮、拍攝題材受限、創作人才流失、影星青黃不接等頹勢，「長鳳新」聯合舉辦了一屆規模空前的演員訓練班，學員達 25 名之多，而這批新人除出身「根紅苗正」，還要完成長達一年的培訓課程方有機會拍片。在這批學員裏，如今仍有幾位在影壇赫赫有名，

除鮑起靜、吳滄洲（曾憑《籠民》獲金像獎「最佳編劇」）、施揚平〔為《南北少林》（1986）、《中華英雄》（1988）、《西楚霸王》（1994）等片編劇〕外，最為人所熟知者便是方平。

考入「長鳳新」演員訓練班時，方平只有 17 歲，但成為演員後，他即做上了鳳凰出品的《天堂奇遇》（1970）第一男主角。在 1974 年拍畢《球國風雲》後，方平再轉入長城，參演《萬戶人家》（1975）及《一磅肉》（1976），小生地位得以鞏固。

1977 年，經歷文革「破壞」的「長鳳新」在創作上逐漸抬頭，張鑫炎率先突破題材限制執導了《巴士奇遇結良緣》，而方平則在片中飾演主角——巴士售票員阿義。《巴》片於 1978 年 2 月 6 日上映後，除兩周內票房超過百萬港元，還成為文革後第一批引進內地放映的香港電影。因此，在改革開放之初的內地觀眾看來，《巴》片可謂最令其難以忘懷的經典回憶，因該片除讓他們一睹當時香港的社會風貌，也令勤奮上進、勇敢正直的阿義成為年輕人的榜樣，而作為男主角的方平自然在內地名氣大增。

1980 年方平在張鑫炎執導的《白髮魔女傳》擔任男主角。在黃山拍攝期間，劇組遇見在此視察的鄧小平，鄧主動對方平說：「我認識你，我們可以一起拍照嗎？」（〈鮑起靜做客《夫妻天下》自曝曾「使壞」耍方平〉，搜狐娛樂網電視訪問）。更珍貴的是，《白》片也為方平帶來與銀幕拍檔鮑起靜的姻緣，兩人於 1981 年結為夫婦。

1984 年，方平在岳父鮑方執導的《嶗山鬼戀》中擔任男主角，並首次擔任影片副導演。1982 年 11 月「長鳳新」合併為銀都機構，方平隨之離開；1986 年，他成立了金釆製作公司，創業作是改編自亦舒小說的《喜寶》（1988），而方平不僅擔任監製及策劃雙職，還邀小舅鮑德熹（當時還叫鮑起鳴）擔任攝影師。

1989 年因得到李連杰應允合作，方平一度欲主攻台灣市場，卻因李氏被羅大衛拉去嘉禾而「夭折」；但同年他再以金釆之名與台灣片商蔡松林的學甫有限公司合作出品《人在紐約》（1990，方平監製），在第二十六屆台灣電影金馬獎上奪下包括「最佳劇情片」等八項大獎，不僅創下獲獎數量紀錄，也可謂方平從事幕後的代表作。

1990 年始，方平進一步拓展幕後工作，數年間除監製、策劃了《小偷阿星》（1990）、《血在風上》（1990）、《洪熙官》（1994）、《九紋龍的謊言》（1995）、《烈火青春 1998》（1998）、《濠江風雲》（1998）等片外，亦曾執導《棄卒》（1990）、《繡繡和她的男人》（1995）。值得一提的是，期間已人屆中年的方平還在多部影片中演出多個陰險奸詐的「老大」或奸商角色，如《富貴黃金屋》（1992）、《俠聖》（1992）、《真心英雄》（1998）等，同樣給觀眾留下深刻印象。

　　1999 年方平從《真心話》開始與爾冬陞展開了長期的合作。十餘年來，兩人聯手合作的有《忘不了》（2003）、《旺角黑夜》（2004）、《早熟》（2005）、《神經俠侶》（2005）、《千杯不醉》（2005）、《新宿事件》（2009）、《竊聽風雲》（2009）、《一路有你》（2010）、《鎗王之王》（2010）等片。二人在商業或藝術上各有成就，亦成為華語合拍片浪潮中最出彩的「黃金搭檔」之一。與此同時，方平亦為銀都監製了《老港正傳》（2007）、《桃花運》（2008）、《李獻計歷險記》（2011）等片，加上頻頻參與幕前演出，雖至花甲之年，其電影事業卻依然精彩紛呈。

● 左派電影

　　左派電影是由香港新華社領導的進步電影力量，其源頭可以追溯到
三四十年代由蔡楚生、司徒慧敏、夏衍等電影人南下掀起的進步電影浪
潮。在五六十年代左派電影聲勢強大，左派電影公司長城、鳳凰與新聯，
分別在國、粵語片四大公司中佔有一席之地。

● 自由總會

　　「自由總會」全名為港九電影從業人員自由總會，成立於 1956 年，後
更名為港九電影戲劇事業自由總會。「自由總會」的成立，普遍被看作是
香港電影左、右陣營正式形成的標誌。香港電影輸入台灣，需於電影開拍
前為電影公司進行登記，併發出證明書交予台灣方面審查。若不成為自
由總會會員，其影片一律不准許在台上映，甚至連名字也不能出現在海
報劇照上。自由總會在成立十多年間，拉攏了如蕭芳芳、關山、陳思思、
龔秋霞、高遠、樂蒂、袁仰安、文逸民、秦劍等原屬左派的電影人。「自
由總會」還積極向台灣當局爭取各項福利，如撥款援助在港失業的電影
工作者，並每年向自由總會會員提供 200 萬元（皆為新台幣）拍片貸款及
30 萬元國語片獎勵金等，可謂貢獻良多。

● 聯合公約

　　1968 年 2 月 28 日，經台灣當局施壓，香港四大電影公司 —— 邵氏、電懋、光藝及榮華各派出代表，共赴台北簽署「聯合公約」，聲明不購買、不發行、不放映左派影片，不起用「未經表明反共態度的附共影劇從業人員」。

卷
3

粵語長片

粵語長片是港片的產量之首，僅五六十年代就生產了三千多部。七十年代後期，港片雖繁盛，但論及活力仍難企及粵語長片。粵語長片雖普遍製作粗糙，但從題材結構、劇情創意乃至演員表演等卻已盡己所能，達到極致。在黃金時期的港產片，實質有很多都受到粵語長片的影響，甚至頻頻借鑒或抄襲前人的創意，可以說港產片的基礎都是從粵語長片而來的。

沒有粵語長片，便沒有後來的港產片，那不愧是香港電影史上最精彩紛呈的年代！

● 粵語片市場、產量與明星

早期的港產片除本地外，亦以華南地區為主要市場，尤其在省港大罷工時，廣州曾一度是粵語片的生產中心。1936 年，長期主政廣東的陳濟棠垮台，國民政府為鞏固地域統治，對語言統一的立場更為強硬，因而宣佈禁製及禁映粵語片。這對發展形勢正蓬勃，同時又依賴兩廣的粵語片打擊甚大。

對此，一眾影人自然不願坐以待斃，遂多番北上陳情，後來上海影人亦加入聲援，甚至廣東省主席吳鐵城等亦懇請「對粵語片攝製請緩期禁絕」。最終，國民政府同意將「立即執行」改為「緩禁三年」，但規定華南製片廠都必須要拍國、粵語片，第二年國語片的產量要多於粵語云云。

不久抗戰爆發，「緩禁」無從執行，但 1945 年後國民政府復推一語政策，兩廣市場因而告失，加上上海影人兩次南下，更進一步鞏固粵語片以香港為生產基地的地位；中共建國後，廣東省於 1950 年開始按批禁映香港影片，只有部分新聯及中聯的粵語片能在兩廣放映，但這也無阻粵語片的潮流。在五十年代，全港院線增至三條，包括太平線（太平、中華、勝利、好世界和光明）、中央線（中央、北河、油麻地、環球和域多利）及新世界線（新世界、國民、金陵、新華、民聲和第一新）。星馬市場門戶大開，尤令其產量劇增：1947 年，粵語片產量為 72 部，到 50 年已增至 173 部，51 年 141 部，52 年 162 部，53 年 132 部，54 年 116 部，55

年 169 部，56 年 167 部，57 年 142 部，58 年 156 部，59 年 169 部。整個五十年代，粵語片總產量達 1,527 部，國語片則為 418 部。

六十年代初，粵語片院線增至四條，包括簡稱「環（球）太（平洋）院線」的第一線、簡稱「金（陵）國（民）院線」的第二線、簡稱「紐（約）大（世界）線」的第三線，以及由鄭煊及盧九等掌控的第四線，產量也進一步增加，僅 1960 至 1962 年合計已達 440 餘部，其後三年亦保持 180 部以上，到 1965 年更突破千部大關，真正踏入黃金時期。

關於粵語片的成本，以 1956 年為例，多在 6 至 9 萬港元，當中以 7 至 8 萬為多，最低則在 5 萬以下；每部粵語片平均在戲院上映四至五天，票房正常收 6 至 8 萬（一年後升為 10 至 12 萬），加上賣埠已能賺錢，畢竟以南洋為首的外埠片商往往願意出成本的三分之一或一半給製片公司開拍電影，有的甚至會付全數。但這卻導致粵語片陷入惡性循環，既滿足海外片商來拍攝，亦要滿足院線供片，令拍攝水準愈發粗陋，這類「七日鮮」的影片此起彼落，為粵語片埋下隱患。

在投資百分比中，明星的片酬佔最多：五十年代，有一萬元左右的片酬已是天皇巨星，除吳楚帆、張瑛、張活游等，關德興後來也加至這個價錢，任劍輝、白雪仙、新馬師曾等伶人有時則收更高的片酬，可達 17,000 元到 20,000 元；六十年代，曹達華和于素秋分別收 10,000 元及 8,000 元，梁醒波、羅艷卿、吳君麗也有過萬元，石堅則有 15,000 元，呂奇及丁瑩一萬元，胡楓、曾江、林鳳、南紅、嘉玲等皆在 8,000 元以上，馮寶寶的片酬亦屬此數；後來陳寶珠、蕭芳芳當紅，片酬也不低於 10,000 至 12,000 元，謝賢的片酬甚至達 20,000 元。總而言之，但凡片中用上巨星，片酬隨時達 30,000 至 40,000 元。

對片商而言，這批明星的片酬卻花得很值得，他們是本地票房的靈丹，又是賣埠的保證。以當時一萬多元便可置業的年代，當紅的明星只要一年內拍十至二十部粵語片已足夠置業。

至於另一花銷為場租：當時因粵語片公司大都沒有片場，各大製片廠均出租影棚、設施和工作人員，如大觀（堅成）、華達、世光、友僑等都屬此例，前兩家公司更包辦大部分粵語片的製作。然而場租其實並不便宜，於五十年代中，需約 14,000 元左右。

● 五十年代粵語片群像

四十年代末始，粵語片圈風起雲湧，華南電影工作者聯合會的成立、粵語片清潔運動、「伶星分家」及中聯的誕生等，對其製作質素、提升人才規模皆有重大意義；其後，粵語片亦漸形成以新聯、中聯、光藝及華僑四大公司為首的局面，可謂為粵語片錦上添花，在此亦不詳述。

五十年代，粵語片的類型相當豐富，包括戲曲、功夫、武俠、神怪、喜劇、文藝等。其中戲曲是最能賣埠的題材之一，當中的分支包括有古裝（只唱粵劇）、時裝（有都市劇情）以至「折子戲」（時裝中插入古裝），而且容易拍攝，拍攝週期亦很短（開機後鏡頭無需移動，由演員演唱半天，「雲吞麵導演」說法就是由此而來）。僅於五十年代雖有五百多部粵劇片問世，但這伶人老倌大多「耍大牌」、待人傲慢。到六十年代，粵劇片雖仍產出二百多部，但後來因跟不上時代，於 1966 年左右便戛然而止，但其對保存粵劇名篇及傳統貢獻依然有甚大的影響。

提到功夫片不得不提到創下健力士世界紀錄的「黃飛鴻系列」，前後攝製百多部，1956 年的產量更達 25 部。雖然拍攝題材氾濫，但「黃飛鴻」仍是粵語片史上最出色的片種之一，除了強調禮義廉恥等中國傳統思想，還令武術指導及龍虎武師全面踏入銀幕，培養出劉湛、袁小田及日後的劉家良、唐佳等名家，故「黃飛鴻」除武打場面創意百出，南北（派）的交融，對整個港產武打片也影響甚大。該系列於六十年代初暫停拍攝，而 1968 年關德興回港參演的《黃飛鴻醉打八金剛》、《黃飛鴻威震五羊城》等片，就收得二十多萬的票房，可見該系列依然長青。

喜劇方面，當時普遍突出市井幽默，以平民嬉鬧及草根俚語見長，雖粗俗但通俗地道，當中的風格化演員亦成為了標誌，如新馬仔、鄧寄塵、梁醒波、伊秋水等人的「爆肚」更是一絕（在拍攝期間甚少會綵排）。其他如鄭君綿、譚蘭卿、陶三姑、高魯泉、尤光照、劉克宣、西瓜刨等形象風格獨特的諧星，加上演技精彩，對後世甚有影響。事實上，他們都是來自粵劇片的舞台，應變能力強於其他影星，因而可臨場發揮即時的幽默細節。

神怪武俠片在 1958 年前後發展迅速，而余麗珍主演的《無頭東宮生

太子》（上、下集，1957）更刷新賣座紀錄，余氏更因而成為類型片皇后，除「東宮片」，尚有《紮腳十三妹金殿賣人頭》（1960）、《十年割肉養金龍》（1961）等。粵語神怪片更近乎戲曲糅合武俠而成的亞片種。

但不可否認，以上的類型片產量多，劣作也多。五十年代製作最精良的粵語片當以文藝／寫實為先，尤其以中聯出品，主題健康而有深度，既具傳統倫理又有社會精神，盡皆叫好叫座。

值得一提的是，後來秦劍另創的光藝，其作品除了仍有中聯風貌，也影響其兩位徒弟：楚原和龍剛，他們於六十年代分別拍出水準優異的奇情文藝片（《冬戀》，1968）及社會寫實片（《英雄本色》，1967；《窗》，1968），成為當時最重要的兩位導演。但追根溯源，中聯才是真正造就大業的開路旗手。

● 六十年代粵語片風貌

六十年代，粵語片繼續發熱發亮。中聯雖漸入低潮，其他電影公司卻更顯活力，當中的光藝便是將粵語片都市摩登化的大功臣，嶺光則是打響了寫實喜劇的頭炮，華僑的恐怖片亦很受歡迎，峨嵋創出金庸武俠的熱潮，仙鶴港聯為神怪武俠片添上新色，志聯掀起青春歌舞聲浪，而新聯赴內地取景的古裝片《蘇小小》（1962）、《湖山盟》（1962）也頗賣座。總括而言，當時的粵語片完成了一次新舊交替的過程。

此外，粵語片更愈發受到荷里活的影響，對商業元素及創意特色也有更多不同的嘗試，從而影響以下這些獨立類型的片種。

● 從偵探片到「珍姐邦」

1960 年粵語片出現兩部「雛形作」，分別是《十三號凶殺案》及《女飛俠黃鶯巧破鑽石案》：前者為偵探片打下風格基礎，尤其是曹達華飾演的硬漢探長，更成為六十年代的經典人物；後者為其後的「珍姐邦片」建

立了創作方向：將古裝女俠現代化，並與偵探片的犯罪推理元素結合，展現出都市時代女性能文能武、勇謀，且兼具個性的形象。

但說到其發展則是出現在西片占士邦系列大賣之後。如偵探片，除了在形象上大加模仿占士邦系列，還延伸出更多跨國間諜的題材，片名多帶「兇殺」、「追凶」、「X屍案」、「間諜網」、「情報員」等字眼，並在罪案主線上增添更多懸疑，這明顯是受西片的影響。

然而，偵探片實際上頗失情理，如造型過於抄襲外國的黑色電影，在本港而言便相對缺乏可信度；探長角色被塑造成有超乎個人的才能，甚至可挫敗海外的陰謀，對於尚無國際地位的香港，這不禁令觀眾缺乏共鳴，加上劇情套路鮮有創意。再說，當時港警貪污嚴重，黃賭毒亂象叢生，難以令觀眾對「神勇探長」有所好奇。

後來，「珍姐邦」片的熱潮興起，如「黃鶯」、「黑玫瑰」、「女殺手」、「木蘭花」等系列大受歡迎。1967年產量更達三十餘部，是為巔峰，而最賣座的《黑玫瑰與黑玫瑰》（1966）更達四十多萬票房。

「珍姐邦」片的成功除了是模仿占士邦片外，亦在於角色出身貧寒（多為工廠妹），其劫富濟貧之舉既無階級背景的隔閡，也切合當時社會貧富不均的問題。在社會福利制度不全的情勢下，市民渴望有「代言人」能替他們伸張正義，故警惡懲奸的城市英雌更容易迎合觀眾。更重要的是，當時正值全球掀起女權運動，本地的觀眾認同女性的價值，所以每當看到女俠「打男人」，除女性會覺得過癮外，男性亦能接受。

「珍姐邦」片絕非粗製濫造，而且演出的「卡士」甚強（如南紅、陳寶珠、蕭芳芳和雪妮，與她們搭配的有謝賢、周聰、曾江等當紅小生）。片中煞費苦心地設計各種機關暗道、武打場面及橋段台詞，而運鏡燈光、剪輯節奏等亦積極向西片靠近。故此，「珍姐邦」片雖是六十年代粵語片中對占士邦模仿最多的電影類型，但此類型扭轉了社會重男輕女的情況，並在國語陽剛武俠片興起時仍能獨樹一幟，實屬難得。

● 青春歌舞再行發熱

1966 年 8 月，《彩色青春》以上映三日便有 24 萬及總票房收得 60 萬元之勢成為粵語片的賣座冠軍，從此令青春歌舞躋身主流。

關於此片種的原型，可追溯至五十年代末，邵氏拍攝的粵語片《玉女春情》（1958）、《玻璃鞋》（1959）、《青春樂》（1959）等，當中有大部份是歌舞元素，加上主角林鳳的玉女形象，頗令觀眾受落。雖然這些影片的製作規模有限，但對類型片發展而言，實有奠定價值的作用。

六十年代中期，受社會觀念「西風東漸」、戰後一代的成長及倫理題材完全式微等影響下，粵語片觀眾更愛看形象時髦、性格開朗的明星，加上歌舞片向來佈景華麗、造型時尚，兼有不少貼近生活的道具或橋段，自然深受觀眾的歡迎。故此，1966 至 1969 年出現近 50 部粵語青春歌舞片中，陳寶珠和蕭芳芳成為賣座的紅星，也絕非偶然。值得一提的是，陳、蕭二人之前雖已拍過上百部的粵語片，但真正讓她們躋身第一女主角乃得益於歌舞片；同時，歌舞片也讓胡楓的「舞王」形象深入人心，故當時的影片只要有他演出，並搭配兩位玉女，便不失號召力。

然而，歌舞片難免也有其弱點，除了不理會是否跟劇情配搭恰當，角色仍然會唱跳，加上當中的歌曲多改編自西歐流行歌，填上的廣東歌詞配以粵曲小調的演唱方式難免會不倫不類，故男女主角演唱時常有歌詞跟旋律不協調之感；另一方面拍攝歌舞片會用上很多菲林，加上當紅的大明星檔期緊張，所以排練時間很短，而正真拍攝時最多只用上一至兩卷菲林，只要演出勉強及格的也得完成，故整體的製作水準有限。

● 社會問題躍入銀幕

六十年代後期，粵語片已是強弩之末，但一批「社教片」仍受到青睞，這類作品並沒有老氣橫秋的倫理道德，而且角色多以反叛衝動的「飛

仔飛女」，符合社會現況。雖然此類片的拍攝難稱得上形成一股潮流，卻是粵語片停產前最受矚目的題材。

其中兩部不可不提的，是 1969 年楚原編導的《冷暖青春》及龍剛編導的《飛女正傳》。前者除講述大學生故事，更有同類片如「臭飛」、「收嘰」、「出貓」、「走堂」、跳舞、「溝女」、「錬車」、「二世祖」等主要元素，亦涉及強姦、暴力及兇殺等劇情，以批判青少年問題；後者則以女童犯教導所為背景，是當時罕見的「少年犯」電影，上映時票房更達 85 萬港元，成為後期粵語片中最賣座的一部。

當然，這類影片仍強調「寓教於樂」，尤其傳達青年人犯罪並非自甘墮落，而是受家庭教育及社會的陰暗面所害，期許他們重新振作的主題。例如曾江，既於《冷》片裏控訴「我咁做可以話係社會逼我嚟」，又在《飛》片中感化犯罪的院童時的一番說教，除可把此看成是創作者發表的社會宣言，也投射出面對粵語片「大勢已去」的悲憤與無奈。此後也出現了不少同類型的作品。

「社教片」亦曾象徵粵語片的自救意識，如出品《冷暖青春》的新香港電影公司就由楚原與一班影星成立，每個人都是股東，而且出演也不收取片酬，為粵語片盡最後的努力。

● 色情與肉彈登場

為爭取市場，六十年代末後發展愈發過火的粵語片也開始賣弄色情。但嚴格來說，除 1968 年的《舢舨》有女星（傅儀）全裸演出才是真正踩界，其他大都是「脫而不露」、樂而不淫，並以神情和動作挑逗來達致效果，理應稱之為「鹹濕片」——當然，它最初的名字是「新潮電影」（國語片）！

1970 年有兩家拍攝色情片的電影公司最為著名，分別為興發及摩登：前者的「七色狼」系列已是經典，後者由在粵語片中多演配角的李紅成立，李曾拍攝過《黑珍珠》（1970）、《蕩婦》（1970）、《模特兒之戀》（1971）等片，片中的暴露程度甚於前者（《黑》片曾被大幅刪減）。然而

一般的艷星都沒有太大名氣，實在難與狄娜、範麗、孟莉等當紅肉彈相提並論。

此外，廣義上的粵語色情片亦可包括於故事中加插色情的笑料，早期代表為 1967 年的《怪俠一枝梅》，後來如《得咗》（1969）、《一代棍王》（1970）、《三角圓床》（1970）、《太空奶》（1970）等，單是片名已引起觀眾的聯想。但這類片只是興起短暫的熱潮，後來粵語片停產，色情片也無疾而終。

● 粵語片義拍盛舉

粵語片興盛之時，「義拍片」亦是一大標誌：由各電影團體發起，目的是為興建會址及為同業家屬籌款等，且一經號召，一眾影星即無條件參與，為影圈營造了團結互助的氛圍。

戰後最早的粵語「義拍片」，是 1950 年「華南影聯」出品，動用了 6 個片場、10 位導演及 116 位演員拍攝的十段式雜錦片的《人海萬花筒》，成績叫好又叫座。其後「華南影聯」繼續充當義拍先鋒，攝製了《錦繡人生》（1954）及《豪門夜宴》（1959）。其中《豪》片還有部分國語片的明星參演，是為雙語影人首次攜手。1991 年香港導演會為賑災翻拍此片，故事與主線皆取自舊版，是演藝界史無前例的「忘我大電影」。

1964 年「華南影聯」推出第四部「義拍片」《男男女女》，以 43 萬港元成為該年粵語片的賣座冠軍，終為其購置九龍城獅子道的會址。

同年，為香港電影製片商會及香港電影演員影業公司籌建會址，眾星再義拍《霹靂薔薇》（上、下集，1964）和《滿堂吉慶》（1964）：前者得到 40 家電影公司旗下四位導演及近百位影人參與，上下集合共三小時，僅以四天便告拍攝完成；後者則有 24 位導演協力拍攝，除「華南影聯」全體（於《霹》片缺席）外，還包括武俠影星及當紅伶人，乃是粵語片圈真正的全員聚首。

資助方面，1955 年，為已故諧星伊秋水義拍的《後窗》，除邀得多位伶人與影星合作，影片公映時，全港二十餘家分屬不同院線的粵片戲

院更發起聯映，堪稱規模之最；1962 年，多位伶星又義拍《春滿帝王家》為歐陽儉遺孤籌款，並將十多萬元純利交予對方買樓房作收取租金及供子女教育所用。

● 粵語片衰落

六十年代後期始，粵語片已不可扭轉地走向低谷：1969 年拍攝產量迅速下跌至 83 部，1970 年再跌至 62 部，1971 年更創 22 部新低，至 1973 年僅有一部影片問世，其中 1972 年更是沒有出產電影。

粵語片之頹，自然是與國語片大行其道有關，但內在的關鍵，是長期受海外片商和本地院線擺佈而深陷「七日鮮」的絕境，而且粗製濫造之作愈來愈多，直至「片花潮」一瓦解，它們面對製作精良的國語片，也只能被淘汰。同時，粵語片圈以獨立製片公司為主，不像邵氏、電懋般有相對成熟的片廠制度，形勢不景，必然全軍覆沒；而且明星的片酬亦水漲船高，片商既請不起高價大牌的紅星合作，而長期以當紅的明星出演的原則更令粵片明星嚴重斷層，市道受挫，令紅星也變得有價無市。

為改善這困局，粵語片明星曾嘗試自組電影公司拍片，如謝賢就有謝氏影業公司；另亦有效仿兄弟班召同行合作演出的影片，如 1970 年曹達華自導自演，且齊集全體粵語武俠片明星演出的《神探一號》，但都無力回天。

外因亦同樣複雜，尤以 1967 年為分水嶺：

一、香港捲入暴動，粵語片人才大量流失，也讓東南亞愈發抵制左派電影；翌年，邵氏在台灣簽署拒發拒用左派影片影人公約，加上其南洋院線勢力龐大，有規模地放映國語片，粵語片發行網遂一蹶不振。

二、同年無線開台，電視開始播映粵語片，令片商不得不製作彩色片來提高競爭力，雖出現不少以「彩色」、「七彩」為名之作，但拍攝成本卻被拉高，有的一部要花上 20 萬，從投資回報率而言，實叫人望而卻步。

三、粵語片在語言上雖迎合本地觀眾，但此時國語片已普遍配上字幕，無礙觀眾理解，令前者的優勢大打折扣。

　　可見六十年代末後，院線、片商與觀眾紛紛轉向國語片，實在合乎情理。沒有電影開拍，粵語片影人唯各謀出路，有些轉投國語片陣營，有些轉拍電視，有些則暫別銀幕留學移民，有些就轉行或退休，命運多舛。

● 尾聲

　　1973 年，楚原編導的《七十二家房客》在說服邵逸夫為影片配上粵語公映後，以 563 萬打破了中西影片的票房紀錄，正式宣告粵語片的回歸。當然，此時粵語片也並非立刻復甦，在 1973 年也僅有三部片上映，直至翌年許氏兄弟拍出《鬼馬雙星》（1974），才算是真正將粵語帶回潮流之巔，打垮國語片，將香港電影逐步統一為粵語配音的「港產片」！

● 中聯：理想年代（1952–1964）

　　提及中聯的醞釀與誕生，總不離兩件對香港電影工業影響深遠的大事。其一，是發表於 1949 年 4 月 8 日的「粵語片清潔運動宣言」，號召「讓光榮與粵片同在，讓恥辱與粵片絕緣」（〈粵語片清潔運動宣言〉，《大公報》第四版，1949 年 4 月 8 日），為中聯奠定了思想基礎。其二，在 1949 年 7 月 10 日組織成立的華南電影工作者聯合會（「華南影聯」）為日後中聯沿用的組織雛形：其常務理事如吳楚帆、張瑛、李鐵、黃曼梨，理事如吳回、秦劍等於數年後成為中聯主要的成員，其「保障粵語片工作者合法權益」的運作意義亦與中聯精神異曲同工。三年後，粵語片的製作環境雖得以改善，市場的類型走向卻愈發畸形混亂。

　　1952 年，由於粵劇歌唱片風靡影壇，部分伶人老倌漸漸養成「耍大牌」的毛病，有時甚至要整個劇組為一個伶人等至半夜才能開拍影片，令一眾影星對此怨聲載道之餘，更為粵語片陷入另一種「粗製濫造」的創作窘境而心痛不已，最終引發「伶星分家」事件（影星不再與伶人合作演出影片），這也成為後來中聯誕生的直接誘因。

　　1952 年 2 月 29 日，新聯影業公司成立，大批粵語影人先後加盟並在其支持下拍片，無形中也為中聯提供了運作上的啟發。不久，吳回、陳文等人便向同行建議另行成立電影組織。其後，吳楚帆、張瑛、白燕、李晨風等人進行多次聚會，共同商討註冊公司、協調發行、溝通戲院等事宜。1952 年 10 月 10 日，眾人於九龍新樂酒店 303 號房成立辦事處，並通過兩項決議：其一，經梅綺提議，將新公司取名為中聯電影公司；其二是以改編巴金同名著作的《家》為創業作。

　　在中聯籌備期間，參與此事的電影工作者共有 20 位，除影星外，還

包括何蒼澤、黃超武及周坤玲三位伶人，但當時「伶星分家」事件愈演愈烈，三人遂因身份不便而退出，後來劉芳與珠璣隨之加盟，形成了中聯首個股東陣容：演員有吳楚帆、張瑛、張活游、白燕、黃曼梨、紫羅蓮、李清、小燕飛、梅綺、容小意；編導有李晨風、吳回、秦劍、珠璣、李鐵、王鏗；製片人有陳文、劉芳、朱紫貴，共計 19 人。

中聯成立之初，資金僅有 6.6 萬港元，為確保公司順利運作，成員非但自減薪酬，更成立三人委員會，以「導演議定演員，演員議定編、導、製」的方法來評定工資，最終分成 4,500 元（吳楚帆、張瑛、張活游、白燕、李清、紫羅蓮）、4,000 元（小燕飛）、3,500 元（梅綺、容小意）、3,000 元（黃曼梨、全體導演）及 1,500 元（全體編劇、製片）五個等級。此外，經民主推選，中聯又形成一位董事長（吳楚帆）及六位副董事長的領導層。可見，雖中聯規模有限，各項機制卻相當清晰。

1952 年 11 月 15 日，隨着《家》於九龍大觀片場舉行開機記者會，中聯在多達千餘位賓客的見證下正式成立。《家》由吳回導演，兼以「三生四旦」（「三生」為吳楚帆、張瑛、張活游；「四旦」為梅綺、黃曼梨、容小意、紫羅蓮）演出，陣容相當豪華。豈料 1952 年年底，當中聯提出於 1953 年元旦放映此片時，戲院商竟以信心不足為由拒絕，並改放映時令的歌舞片，足足將《家》的映期拖延了一周！

1953 年 1 月 7 日，《家》正式公映，中聯上下不免戰戰兢兢，甚至在上映前仍要重看毛片拷貝，以確保萬無一失。令影圈內外始料未及的是，「戲院竟連日爆滿，售票處視窗天天排着長隊……結果放映至最後一天，《家》片的收入竟在元旦上映的歌唱片的兩倍」（黃曼梨語）（藍天雲編：《我為人人中聯的時代印記》，頁 184）。

《家》收得 25 萬港元的票房，對於一家成立不久的公司而言可謂一鳴驚人，更為中聯贏得穩定的發展空間：一方面令本地戲院商由刁難排斥變為門戶大開；另一方面，時任國際公司（陸運濤的國泰機構在香港的子公司）經理的英籍猶太人歐德爾多次以高價向中聯購買片花，並於新馬地區放映，此舉不但能維護了香港市場，亦可打入南洋，為中聯帶來穩定的運作資金以支持其繼續拍片。

僅 1953 年上半年，中聯便先後攝製《苦海明燈》、《千萬人家》及《危

樓春曉》三部影片，市場反應可觀。期間，中聯逐漸形成有別於一般粵語片的製作模式：主題健康、有教育意義；劇情設置兼具娛樂性、思想性與藝術性；類型不隨波逐流，反而另闢蹊徑、自開風潮；杜絕趕工速製的「七日鮮」，以多於一倍（或以上）的週期拍攝；製作成本比一般粵語片多出數萬港元，並升至六位數（10 萬港元或以上，《苦海明燈》更高達 20 萬港元）；成立編導委員會，劇本經全體成員多番討論並一致通過後方可開拍。得此推動下，中聯出產的影片很快為觀眾留下「製作精良、態度嚴謹、主題深刻」的印象。

1953 年 6 月，中聯遷址至九龍樂宮大廈 307 室，並易名為中聯電影企業有限公司。在該年的 12 月 22 日，中聯推出當年最後一部作品《春》。1954 年，中聯迎來新成員 —— 馬師曾、紅線女夫婦，各以 1.5 萬港元為股本，令股東增至 21 位，而中聯更以 21 顆星組成半圓圖案為標誌，此外，公司的人事規劃也發生了變動：吳楚帆為董事長，白燕為副董事長，秦劍為董事會秘書，劉芳為公司經理，張活游與紫羅蓮則擔任財政一職；更設立五個行政部門，吳回為營業主任，李晨風為編導主任，朱紫貴為製片主任，陳文為發行主任，黃墅為宣傳主任。

1954 至 1955 年左右，為中聯發展最蓬勃的時期：「激流三部曲」的終篇《秋》被搬上銀幕，於 1954 年 2 月 17 日放映，並以 25 萬港元高踞全年票房冠軍。1955 年中聯生產了七部影片，產量為歷來最多，且因其作品深入民心，令過往一貫只製作國語片的邵氏與電懋於同年增設邵氏粵語片組及電懋粵語片組，企圖在中聯的聲勢下分一杯羹。1955 年 9 月，中聯創辦了《中聯畫報》，介紹每月的新片，報道影界動態，向讀者宣揚電影藝術……多管齊下，中聯業務得以持續擴展，影響力更是今非昔比，如其宣傳海報所稱：「有此商標，保證佳片」。

但至 1955 年中聯的形勢卻不復以往，追根溯源，首先在於人才分道揚鑣：1955 年，秦劍與陳文獲星洲娛樂鉅子何啟榮、何啟湘兄弟支持，雙方合組了光藝影片公司；1956 年，先是馬師曾夫婦返回內地，繼而張瑛也離開中聯，成立華僑影片公司；1957 年，小燕飛也退出影壇赴美定居，期時中聯僅餘 15 位成員。

1956年，代表右派電影陣營的港九電影戲劇界自由總會（「自由總會」）成立，令香港影壇進一步「左右對立」。由於中聯成員皆為「華南影聯」的會員，且與代表左派電影陣營的新聯合作頻繁，遂被「自由總會」列入黑名單。自此，不單是打上中聯標誌的影片，連其成員與外界合作的影片也不得出現在右派勢力掌控的市場範圍內，只依靠港澳及東南亞的有限市場來回收成本、賺取利潤，收入下滑實是無可避免。中聯非但本已有「入不敷支」之虞，其成員的個人生活也欠理想：此前，一眾成員曾訂立信約，表示不接拍公司以外的影片，但當時中聯畢竟年產量有限，而「按勞取酬，收入投資」的方式明顯無法長期支撐公司的開支，對幾位圈中紅星而言，是直接令其收入銳減，其中吳楚帆一年退還的片酬定金就達兩、三萬元，以當時而言是不菲的數目。

　　為扭轉此劣勢，眾人決定以「子公司」或「個人小組」等手段另行拍片：1953年，吳回率先成立星聯影業公司，其後眾成員紛紛效仿，成立的公司總數達七家之多，這情況為戰後影壇罕見。至於同年另一個名為中聯小組的團體，則是中聯成員實行相互組合拍片的「產物」，並先後製作了《往事知多少》（1953，珠璣導演）、《情劫姐妹花》（1953，秦劍導演）及《雙雄鬥智》（1953，吳回導演）等片。這種「外拍」策略固然緩和了眾人的生活壓力，但中聯卻因「分散製作」而漸分崩離析，無形中加速其衰落。至於人事方面，六十年代後期，中聯成員因各自的公司發展或其他原因而無暇兼顧，如吳楚帆於1961年為專注於華聯工作而辭去董事長職務，並由白燕接替；1964年白燕退出影壇，李晨風成為第三任董事長，但此時中聯已接近停產了。

　　雖說難以糊口，但中聯全人仍奮發圖強：1957年年初，中聯從樂宮大廈搬遷至九龍香檳大廈六樓A座，這也是公司結束前最後一個辦公地點。同年，《春》獲中華人民共和國文化部頒發「1949–1955年優秀影片榮譽獎」，吳楚帆親自赴京領獎時與巴金相擁而泣，傳來一時佳話。

　　1959年，中聯再次拓寬視野，成立演員訓練班及配音訓練班，諸如呂奇、杜平、羅敏等皆出自於此。同年，中聯又成立播音組並招考播音演員，當時張活游之子楚原亦是學員之一，還有後來成為商台播音員的林

彬等。此時中聯尚有一個更顯而易見的變化，就是影片類型逐漸轉變，不再局限於嚴肅倫理、社會寫實題材，反而偏重商業及娛樂性，尤以懸疑犯罪、驚險探案，甚至有很多奇情恐怖的題材。於 1960 年 11 月 10 日公映、慶祝中聯成立八周年（將十周年紀念提前舉行）的《我要活下去》，便是當時的代表作。事實上，從 1959 至 1964 年中聯共計出產的 15 部影片中，只有 1 部是與過去創作路線相近的傳統倫理片〔《人倫》（1959，李晨風導演）〕。

然而，六十年代的中聯仍難掩「遲暮」的尷尬：一方面固然因演員年事漸長，既難與光藝的謝賢、南紅、嘉玲等相提並論，也未能培養出能與之抗衡的影圈新人；另一方面，中聯的影片雖突出了商業元素，卻始終不忘「寓教於樂」，加上仍不離「老一輩」的時代觀念、人文感懷，其風格往往與潮流脫節。更重要的是，由於中聯影人在五十年代多拍倫理片或寫實片，如今駕馭娛樂題材，常有眼高手低、不倫不類之感，自然難令觀眾滿意。故儘管中聯努力進取，卻未能脫胎換骨。

1964 年，邵氏國語片崛起，漸獨霸一方，曾助中聯「賣片花」打入南洋的電懋因陸運濤的逝世而陣腳大亂，粵語片勢力不斷衰落，影人感難以為繼。同年 8 月 19 日《香港屋簷下》（李晨風導演）上映後不久，中聯便停產，公司運作也進入半停頓狀態。

1966 年梅綺病逝，中聯再失一員；1967 年，香港爆發「六七暴動」，左派人士被港英當局迫害，連帶中聯也遭受波及；同年，吳楚帆移民加拿大，黃曼梨退休，中聯正式宣告結束。屈指一算，中聯由絢爛歸於沉寂的歲月，不過為十五年光景，但其為提升粵語片質素而精益求精、不粗拍、不濫拍的態度，以及對後世的意義與影響，可借用 1956 年 3 月 25 日吳楚帆於聯合國香港協會主講的「粵語片演變史」上的一席話加以概括：「『中聯』是粵語片的一個革命，一個里程碑。」

何啟榮 ▶ 1901－1966

祖籍廣東，父親何曾奎年輕時抵新加坡，從事典當及鑽石業。1911 年，何啟榮隨父南渡，二十年代眼見放映業初興，於 1924 年在新加坡組織大興影業公司，經營國片放映，曾為黎錦暉的「明月歌舞團」辦理赴新加坡演出。

1937 年，何氏兄弟與朋友張夢生、張夢賢合資成立新加坡光藝有限公司，主要業務是將「海派電影」發行至港，並在光華戲院上映。三十年間，經營放映業的何氏兄弟，每年會定期赴港視察業務，並向香港多間公司提供院線。

二戰後，光藝已經成為新馬地區的三大華語片院線之一，其他兩家分別是邵氏家族的邵氏、陸運濤的國際（國泰機構旗下的戲院及發行公司）。1949 年，華語片的輸出嚴重萎縮，對於新馬市場可謂供不應求。為了穩定片源，三大院線遂直接在香港拍攝電影。五十年代初，國際與中聯已經加強聯手，邵氏也爭取到吳楚帆、張活游各小組公司的影片。1953 年，何氏斥資百萬港元，在九龍青山道興建八萬方尺的華達片場，配以最新的攝影裝置，租賃給香港各個影業公司拍片。

雖然有了豪華片場，光藝卻苦無專業的製片團隊，恰逢此時，中聯旗下的導演秦劍走訪了光藝的駐港代表何漢廉，雙方有意開啟合作。1953 年，《慈母淚》由紅棉公司出品，秦劍擔任出品人、導演和編劇。這部由紅線女和張瑛擔綱主演的家庭倫理電影上映後轟動全港，曾在 146 間戲院上映，甚至要排在西片院線樂聲戲院和百老匯戲院放映。《慈母淚》的成功令何氏兄弟對秦劍充滿信心，出資並授權給秦劍在香港建立光藝製片公司。

1955 年，光藝的創業作《胭脂虎》上映，它就如光藝之前的每部作品一樣，影片以家庭倫理為題材以及沿用中聯的演員，都深深刻着中聯的烙印。《胭脂虎》由中聯的資深演員紅線女、李清等擔演，講述女主角

為報家仇，情挑仇家父子，引發父子間的殘殺。該片上映後票房報捷，光藝再推出《朱門怨》（1956），講述大宅門內的恩怨情仇，如同中聯的《家》、《春》、《秋》系列。同年的《遺腹子》（上集，1956）也由中聯的資深演員小燕飛、梅綺、黃曼梨擔綱，其主線亦是圍繞着家庭倫理，講述兩代的故事。

　　1957年，為了迎合新馬市場，秦劍率領大隊，拍攝「南洋三部曲」：《血染相思谷》、《唐山阿嫂》、《椰林月》。三部電影均由光藝年輕一代的演員主演，謝賢、南紅、嘉玲、江雪等也魚貫登場。這些影片多以窮苦大眾、移民勞工為主角。《血染相思谷》講述胡笳飾演的馬來女子與謝賢飾演的華籍男子之間錯綜複雜的關係，且帶有推理片意味的愛情悲劇故事。至於，《唐山阿嫂》由陳文執導，改編自一個海外尋夫的劇作。這個現代秦香蓮的故事，是講述前往南洋打工的丈夫拋棄身在澳門的妻兒，後來妻子來到南洋，在怡保錫礦場做工的劇情。《椰林月》則講述原本打算投身教育的青年僑民（謝賢飾），為了遷就妻子（南紅飾）被逼進入商界，最終導致家庭破碎的悲劇，而當中，兩人同遊馬來西亞，宛如一段馬來西亞的觀光片。

　　步入五十年代末，香港漸漸走向小康社會，光藝影片亦摒除中產階級的小情小調，開始着重更大眾化的發展方向，其中「難兄難弟」類型電影就是其中重要的一環，代表作《難兄難弟》（1960）改編自楊天成的小說，訴說兩個王老五分別愛上兩個女子的喜劇故事。由於影片深入民心，「難兄難弟」一詞更成了「沙煲兄弟」的同義詞。在光藝出品的電影中，至少有七部含有「難兄難弟」的角色：《七重天》（1956）、《阿超結婚》（1958）、《歡喜冤家》（1959）、《難兄難弟》（1960）、《春到人間》（1963）、《鐵膽》（1966）。

　　光藝電影取材多樣化。然而，香港電影有改編俄國名著的傳統，如托爾斯泰的《復活》，就曾被三度搬上銀幕，分別為《蕩婦心》（1949，長城）、《復活》（1955，豪華）和《一夜風流》（1958，邵氏）。光藝創立之初，亦嘗試改編果戈理（Nikolai Gogol）的名劇《欽差大臣》（*The Inspector General*）。導演吳回將其改編為《奇人奇遇》（1956），把背景放在一個新舊夾雜的中國社會，由粵劇紅伶何非凡飾演欽差大臣一角，並安排了這

位粵劇大佬倌在開場時以一幕唱段亮相。這些在粵語片中幾乎到處可見的傳統，在光藝以後的都市劇中則消失不見。

光藝進一步的發展，便是將市場定位於香港本土，從民生民趣中發掘笑料，取材的視角還伸向五十至七十年代流行的「三毫子小說」。「三毫子小說」即《環球文庫》和《環球文藝》的袖珍版，每期一個故事，印有彩色封面，最初的售價為三毫子的小說。光藝大約有五部電影是改編自「三毫子小說」，分別是：改編自楊天成小說的《歡喜冤家》（1959）、《難兄難弟》（1960）和《春到人間》（1963），改編自綠薇小說的《湖畔草》（1959）和改編自許德原著的《賊美人》（1966）。

四十年代流行的「天空小說」，自然也成為光藝電影取材的範本。「天空小說」在廣州的風行電台、香港的麗的呼聲、澳門的綠邨電台播放，主要的聽眾是以粵語為母語者，故取材自「天空小說」的影片多為粵語片。光藝改編的「天空小說」包括有《七重天》（1956）、《遺腹子》（上、下集，1956）、《手足情深》（1956）、《有情人》（1958）等。《五月雨中花》（上、下集，1960）是其中的代表作。這部根據李我的同名「天空小說」改編的影片，講述女主角在出嫁當天，遭遇了新郎的車禍噩耗，而懷有身孕的她要面對再婚的壓力，還要忍受女兒長大後對自己的質疑。而該片的女主角嘉玲與謝賢的一段辦公室戀情，則反映了當時香港初興的白領階層的狀態。

1962年，全盛期的光藝開枝散葉，先後成立了三家姊妹公司：成立新藝，啟用了周聰、龍剛、王偉等新人；同年成立潮藝，專門拍攝潮語片；另有拍武俠片的粵藝，其創業作為胡鵬執導的《南龍北鳳》（1963）。這三家公司均由何氏家族第二代的何建業主持。六十年代末，青春片成為熱潮，何建業自組興藝影業公司，邀得陳寶珠、蕭芳芳、呂奇等青春偶像為其拍片。同期，何建業兄長何裕業亦自組文藝影業公司，在港、台兩地拍片。這兩間公司運作上雖然各自獨立，片種與風格亦大有不同，但彼此關係密切，無論管理階層還是創作班底，往往身份重疊。1966年何啟榮去世，幾乎在同一時間，粵語片山河日下，由光藝出品，陳文導演，謝賢、杜鵑、江雪主演的《情人不要忘記我》（1968）成為了粵語片時代的結業作。

● 大成：關氏家族前仆後繼

> # 關家柏 ▶ ？ —1964
> # 關家餘 ▶（生卒年不詳）
>
> 關氏兄弟於 1951 年創立大成影片公司，其作品多交由光藝發行。

　　五十年代，新加坡院線商人何啟光出資邀請導演秦劍在香港成立光藝製片公司，專門拍攝電影以供其發行。在粵語片黃金時期，上映粵語片共有四大院線：「環球、太平院線」（又稱「環太院線」）、「紐約、大世界院線」（又稱「紐大線」）、「金陵、國民院線」（又稱「金國院線」），以及「香港、中央、英京院線」（又稱「第四線」）。以平均每週上映一部影片計算，每條院線每年所需要的影片就要 52 部。由此推算，四大院線每年便需放映二百餘部影片。院線為穩定片源的數量及品質，往往願意斥資支持製片商拍片，以換取電影上映權。其中，以關家柏、關家餘兄弟的院線實力最為雄厚。關氏兄弟自三十年代開始經營院線業務，成立的金國院線由金陵、國民、金華等影院組成，主要上映植利、麗士、信誼等公司出品的粵語戲曲片。

　　1951 年，關氏兄弟建立大成電影公司，以拍攝粵語戲曲片為主，創業作《唔嫁》（1951），由蔣偉光導演，芳艷芬主演。蔣偉光成為大成基本導演後，日以繼夜趕製時裝倫理喜劇，且安排芳艷芬出演，兩人先後為大成拍攝了 15 部電影。芳艷芬是當時香港最紅的粵劇花旦之一，而關氏兄弟雖然沒有與她簽訂長期合約，但也不惜工本，把她力捧多年：找

來名導演黃岱，執導由其主演的時裝片《母愛》（1954）；更找來羅志雄導演，為其拍攝彩色大製作兼舞台紀錄片《洛神》（1957）；邀請了李鐵導演、粵劇名伶任劍輝，與其合拍《六月雪》（1959），並重金聘何鹿影任攝影，又請「曲王」吳一嘯為其撰曲；更甚者，還讓甚少導演戲曲片的左几導演破例為其導演了舞台紀錄片《王寶釧》（1959），並與羅劍郎搭檔主演。

五十年代早、中期，大成拍攝的影片以時裝喜劇為主，如《雙料夫妻》（1951）、《貼錯門神》（1953）、《人人為我，我為人人》（1954）等，這些電影除了由力捧的芳艷芬擔任主角之外，還邀請到白雪仙、紅線女、新馬師曾等粵劇大老倌出鏡；出演的影人則有吳楚帆、張瑛、周坤等。五十年代末及六十年代初，大成將拍片的重心轉向歷史劇和粵劇電影，如《多情燕子歸》（1956）、《玉堂春》（1958）、《王寶釧》、《怪俠粉菊花》（1962）。

1964年關家柏過世，1965年大成電影公司公映結業作《雄心太子》。後來兩房堂兄弟分別成立電影公司：關家柏的兒子關志剛、志信、志強等成立志聯影業公司、金國影業公司；關家餘的兒子關志堅、關志誠等則成立堅成影片公司、大志影片公司。

關氏兄弟吸收了父輩的經驗，購入位於鑽石山的大觀片場，並改為堅成製片廠。堅成在製作上基本也沿襲自大成，導演方面則有在五十年代初為大成拍片的蔣偉光、盧雨岐、吳回、關志堅；而主演其愛情文藝倫理片的就有吳君麗、胡楓、林鳳、張英才等。大志出品由盧雨岐執導、鄧碧雲主演的喜劇，1966至1967年轉以拍製時裝動作片，包括由蔣偉光執導、陳寶珠主演的《女賊黑野貓》（1966）、《黑野貓霸海揚威》（1967）、《黑殺星》（又名《黑煞星》，1967）、《女賊金燕子》（1967），蕭芳芳主演的《飛賊金絲貓》（1967）等電影。

● 嶺光：黃卓漢國粵南北和

黃卓漢 ▶ 1920—2004

> 一生不斷在粵語片和國語片的浪潮中調整創作方向。五十年代末至六十年代末，他創建的嶺光影業公司發展穩定，公司產出的作品多交由光藝公司發行。1993年，黃卓漢獲第三十屆台灣電影金馬獎「終身成就特別獎」。

　　黃卓漢曾就讀於廣州國民大學法律系，但不久抗戰爆發，身懷愛國之心的他寧願丟下書本，跑去桂林圖書雜誌審查處任職專門委員，雖是文職，卻有上校之銜。期間他還接觸到中國左派話劇人才，並與田漢和蔡楚生私交甚篤。抗戰勝利後，黃卓漢去了南京，加入由天主教團創辦的《益世報》任記者，後來更一度升到採訪主任之位。

　　1949年黃卓漢來到香港，租賃崑崙公司的電影在汕頭上映，後經人介紹與趙樹燊（大觀片廠廠長）一起經營戲院。不久，在環球戲院開幕的壓力下，其私人經營的小公司便倒閉了。1951年黃卓漢辦起電影發行，並創辦拍攝國語片為主的自由影業公司，其創業作《名女人別傳》（1953）一鳴驚人，亦令新人李湄一炮而紅。而在1954年出品的《女兒心》非但是林翠的銀幕處女作，更是秦劍的首部國語電影。期間，黃卓漢又投資秦劍執導、紅線女主演的粵語片《慈母淚》（1953），結果該片以四十多萬港元的票房打破中西影片賣座紀錄，觀眾人數佔當時香港總人口的四分之一。

　　1952年黃卓漢一度改拍國語片，1959年再回歸粵語片，並創建嶺光電影公司，公司名字取自他曾經代理的兩家電影公司——嶺峰影業公司和國光影業公司中的兩個字。其時，除了國泰和邵氏兩家大公司之外，何啟榮的光藝電影公司亦是一匹黑馬。何啟榮慧眼識珠，主動找到黃卓漢，並鼓勵他籌拍粵語片，價格是以「有明星的二到三萬買斷，新人一萬五千一部保底，並預付兩三萬的保證金」，這讓嶺光電影公司真正運轉起來。

嶺光在起步時因資金有限無法拍出如邵氏、國泰佈景昂貴的古裝片，因此，其製片重心便定於依據現實社會為背景，講述小人物故事的諷刺喜劇。「嶺光喜劇，笑到碌地」更一度成為嶺光的宣傳口號。嶺光中重要的導演包括有莫康時、李應源、屠光啟和楚原。此外，黃卓漢更身兼製片、編劇、導演、攝影、剪接諸職，故有十項全能之稱；更培養了丁瑩、羅蘭、張儀、朱江、李克一批演員，當中尤以丁瑩紅透六十年代。丁瑩秀美樸素的氣質，使她和嘉玲、南紅及林楓填補了白燕和陳寶珠、蕭芳芳中間的位置。

嶺光部分的劇本改編自李我等人的「天空小說」，例如《暴雨紅蓮》（1962）、《大丈夫日記》（1964）。前者是一波三折、多角關係的愛情悲喜劇，後者則講述發生在辦公室裏略帶性意味的喜鬧劇。此外，嶺光出品了一系列由丁瑩主演的女工故事，包括《工廠皇后》（1963）、《點心皇后》（1965）、《神秘夫人》（1966）等。1967年嶺光出現了新變化，就是應韓國製片人之邀，在韓國拍製出《國際女間諜》（1967）、《長相憶》（1967）和《神勇坦克隊》（1968）三部電影。

嶺光電影公司在經營的八年間，拍了53部粵語片，其中只有三部武俠片。六十年代末，粵語片式微，黃卓漢轉而拍攝國語片，並在台灣創辦第一影業機構有限公司，以拍攝武俠片為主，創業作為《大瘋俠》（1968）。這家在香港註冊、在台灣拍片的電影公司，於七十年代發展成為國泰、邵氏、嘉禾以外的第四大電影機構。值得一提的是，在黃卓漢的努力下，香港首部35厘米彩色劇情長片《龍女》（王天林導演，黃卓漢擔任監製及編劇）於1957年誕生。

● 仙鶴港聯：羅斌開創粵語新派武俠片

羅斌 ▶ 1923—2012

翻譯家、作家、製片家。1961年主創仙鶴港聯影業公司，其作品多交由光藝電影公司發行。

　　1949年，26歲的羅斌帶着一些無法在上海出版的稿件，舉家遷至香港。在上海，羅斌曾開辦環球出版社，將外國優秀書籍翻譯出版。在香港，他繼續投身出版業，第一本出版作品是《藍皮書》雜誌。於1959年羅又辦起《新報》。

　　在羅斌陸續出版的武俠小說中，尤以臥龍生的《仙鶴神針》最為暢銷，而這也引起了導演及製片人繆康義的關注，繆於是主動找羅斌，提議將小說改編成電影，更向羅介紹電影製作中的「賣埠」一說。結果，二人一拍即合，連同羅斌之妻何麗荔成立了港聯影業公司，創業作為《仙鶴神針》（1961）。這部電影由著名的粵劇紅伶、影星林家聲主演，在當年的票房收入為28萬港元，是1962年十大賣座粵語片的第三位。

　　由於業務經營理想，羅斌以十萬港元向繆康義全權回收港聯公司，更將公司更名為仙鶴港聯，其後共拍攝了39部電影，僅《仙鶴神針》便拍攝了五部，包括《仙鶴神針》（1961）、《仙鶴神針》（二集，1961）、《仙鶴神針》（大結局，1962）、《仙鶴神針新傳》（下集，1962）及《仙鶴神針新傳》（下集，1963）。相比同期的神怪武俠片，這系列的作品被當時的影評人奉為「新派武俠片」，而類似的系列作品還包括「碧血金釵」系列（1963－1964）、「雪花神劍」系列（1964）、「六指琴魔」系列（1965，為仙鶴港聯五周年紀念作）等。

　　仙鶴港聯出品的影片有一大特色，是頻繁改編台灣武俠小說家的作品（除了臥龍生，還有諸葛青雲），且往往將片名改成與原著不同的名字，如將《飛燕驚龍》改為《仙鶴神針》、《降雪玄霜》改為《雪花神劍》、《玉釵盟》改為《碧血金釵》、《俠女英魂》改為《玉女英魂》、《金手書生》改為《碧眼魔女》等。此外，連片頭出現的原著作者名都常有不同，如臥

龍生就被改名為「金童」。這些影片皆是由羅斌的環球引進發行的。

　　值得一提的是，羅斌也曾聘請盧寄萍為電影做特效，如利用紙紮道具製成《仙鶴神針》中的仙鶴——先用鐵線和紙紮成，再用布包，黏上白色羽毛。影片中亦出現了少見的爆破場面。此外，漫畫家董培新還為仙鶴港聯擔任美術工作，包括造型、服飾、武器設計、佈景，以至海報、報章廣告和宣傳單等。

　　在當時的「七日鮮」風潮中，仙鶴港聯出品的影片品質往往有可靠的保證。而羅斌節省開支有方，如採用多機位拍攝，同一時間拍攝特寫、廣角、俯瞰的鏡頭。要知道，當時一般電影就只有 800 個鏡頭，而仙鶴港聯的電影平均則有 1,000 個鏡頭。

　　為了公司的長遠發展，羅斌還開辦了「仙鶴訓練班」，簽下陳寶珠、雪妮、曾江、張英才等八名新演員。1965 年後，仙鶴港聯一連開拍了兩大系列影片，分別是改編自同名漫畫的「老夫子」系列，包括《老夫子》（1965）、《老夫子與大蕃薯》（1966）和《老夫子三救傻仔明》（1966）；及都市珍姐邦片「木蘭花」系列，包括《女黑俠木蘭花》（1966）、《女黑俠木蘭花血戰黑龍黨》（1966）和《女黑俠威震地獄門》（1967），皆大受歡迎。後者更捧紅了女主角雪妮，而前者則起用體形及外貌與老夫子、大番薯相近的粵語片演員高佬泉及矮冬瓜演出，二人的演繹更成為了銀幕上的經典形象。

　　六十年代末，邵氏電影公司的武俠片出籠，對仙鶴港聯的電影造成很大衝擊。而原本的合作院線，更將其電影排到第三線上映。此時的羅斌亦無心經營，於是趁機結束業務，退回出版業。而《飛俠神刀》（1971）一片便是仙鶴港聯的結業作。

● 李晨風：文藝大導

李晨風 ▶ 1909—1985

原名李秉權，在廣州出生，廣東新會人。在圈中人稱叉伯的李晨風從影時除了與李鐵、秦劍並稱為「粵語片導演三傑」，更被譽為「五、六十年代粵語文藝片的代表人物之一」，對粵語文藝片有深遠的影響。

　　李晨風幼年父母雙亡，由祖母與姑姑撫養成人。1925 年畢業於廣州市立第四高等小學後，進入廣東省立第一中學就讀。1927 年他考入嶺南大學附屬戲劇學院，與堂叔李化等人合組劇團演出文明戲。1929 年他又考入歐陽予倩擔任校長的廣東戲劇研究所附設的戲劇學校表演系，並與吳回、盧敦等成為同學。

　　1933 年，李晨風赴港定居，正職為教師，工餘時從事話劇的撰寫及演出工作；1935 年，他開始涉足影壇，起初為特約演員；1937 年首次參與《溫生才炸孚琦》的編劇工作，並在片中飾演一角。

　　其後，李晨風陸續參演《氣壯山河》（1938）、《薄情郎》（1939）、《大都會》（1941）等片，並獨自創作《斬龍遇仙記》（1940）的劇本。1941 年，他與吳回合作編導處女作《阮氏三雄》，劇情取材自《水滸傳》。

　　然而，李晨風在事業有所起色不久，日軍於 1941 年 12 月攻佔香港。目睹電影工業落入侵略者之手，李晨風遂帶上妻子李月清與五個子女逃往廣州灣，並與吳楚帆等人合組明星話劇團演出話劇為生。隨着廣州灣告急，李晨風夫婦又與吳回、謝益之、黃曼梨、黃楚山等輾轉到越南、新加坡、馬來西亞等地繼續以明星話劇團名義演出。

　　抗戰結束後，李晨風於 1946 年返回香港，起初仍擔任編劇，作品包

括《狂風雨後花》（1947）、《天賜良緣》（1947）、《淚灑相思地》（1947）、《百子千孫》（1948）、《七月落薇花》（1948）等，更不時參與幕前演出。1949年他首次獨立執導影片《守得雲開見月明》，自此踏入導演行列。1949年4月，李晨風還參與發起「粵語片清潔運動」；同年7月，又成為華南電影工作者聯合會會員之一，其堂叔李化則出任該會的秘書。

五十年代初，李晨風陸續執導了幾部影片，並於1952年參與組建中聯，除為21位股東之一，又出任編導主任一職。1953年，李晨風受新聯之邀，執導公司成立後第二部影片《再生花》（1953年5月22日首映），而他為中聯執導的首部影片，則是改編自巴金「激流三部曲」的《春》（1953）。1955年，他與吳楚帆合組華聯電影製片有限公司，並自編自導創業作《寒夜》，其後再分別為中聯及新聯執導《春殘夢斷》〔1955，改編自托爾斯泰的《安娜‧卡列尼娜》（*Anna Karenina*）〕及《發達之人》（1956）等。

1957年《春》獲中華人民共和國文化部頒「1949－1955年優秀影片榮譽獎」，是李晨風從影以來贏得的最高榮譽。1959年，為籌建「華南影聯」會址，李晨風與李鐵、羅志雄及吳回聯手執導《豪門夜宴》，成為香港電影史上空前的集體創作。

六十年代初，李晨風開始為峨嵋執導數部武俠片，包括《碧血劍》（上集，1959；下集，1959）、《書劍恩仇錄》（上、下集，1960）等片，又為吳回的華僑執導過《金粉世家》（上、下集，1961）等片。此外，他還為「長鳳新」執導過多部古裝國語片，包括赴杭州西湖取景的《蘇小小》及《湖山盟》（兩片皆為1962及由新聯出品）。但說到他的代表作，則首推1960年由吳楚帆及李小龍合演的《人海孤鴻》。

六十年代後，李晨風雖在導演作品上保持產量，但已甚少親自撰寫劇本，而是交由三子李兆熊負責（或父子合編），1965年的《八個兇手》，則是他最後一次擔任編劇。1964年，李晨風接替退出影壇的白燕成為中聯第三任董事長，並執導了《香港屋簷下》。1967年中聯結業後，李晨風父子與演員周聰於1969年合組現代影業公司（主要運作者仍是李兆熊與周聰），並執導創業作《半生牛馬》（1972），其後又執導《群芳譜》（1972）。1978年，李晨風執導《辣手情人》後宣佈退休。

吳回 ▶ 1912—1996

原名吳耀民，生於廣州，祖籍廣東新會。為中聯 21 股東之一。

說到最為內地觀眾影迷所熟悉的香港電影之一，大多數人都會下意識地想到由周星馳主演的《九品芝麻官白面包青天》（1994），尤其 CCTV6 播放的頻率，令不少人熟透到能將所有劇情和經典對白倒背如流！片中，飾演包龍星的父親亦叫人難忘，諸如以「金雞獨立」敲打兒子、臨死前交出半塊「爛餅」等，都是一提便可令人在腦海中立即顯影的橋段。而飾演該角色的，正是粵語片時代有名的「工匠導演」──吳回。

1939 年，話劇演員出身的吳回開始從影，首部參演影片為《血淚情花》（1939）。1940 年，他首次在《斬龍遇仙記》中出任製片一職，從此以幕後為工作重心，並於 1941 年執導處女作《今宵重見月團圓》。

1941 年 12 月香港淪陷，吳回攜妻女逃往廣州灣，繼而與張瑛、黃曼梨、盧敦、黃楚山等組成話劇團，以表演話劇為生，從廣州灣演到南洋一帶，渡過了六年顛沛流離的日子。1946 年，他重返香港，並執導《淚灑相思地》（1947）回歸影壇，直至 1949 年，他已先後拍出十多部個人作品。

1949 年，吳回與眾粵語片同行一併發起「粵語片清潔運動」，並於同年加入華南電影工作者聯合會；1952 年，他加入新聯影業公司，並為其執導創業作《敗家仔》。有趣的是，由於新聯創辦初時缺乏資金支持，需向銀行借貸方能開戲，而在開拍前夕，曾有同行嘲諷一家新公司竟以「敗家」為首部片名，實在太不吉利。豈料，《敗家仔》上映後非但取得空前的票房佳績，更首開「粵語倫理片」的類型題材，吳回得以名聲大噪。

同年，吳回又參與創辦中聯，成為 21 位股東之一，並出任營業主任。而他走馬上任的第一個任務，便是執導創業作《家》。影片上映後再

獲好評，該片成功為中聯打響招牌之餘，更讓吳回成為粵語影壇炙手可熱的導演。1953年，在中聯眾人通過「在以中聯為大名義下，自行組建電影公司開拍影片」的決議後，吳回率先成立星聯影業公司，數年後又成立了特藝影業公司，執導了《勾魂使者》（1956）及《捉姦記》（1957），兩部影片皆由楚原編劇。

此外，吳回亦先後加盟劉芳創辦的永聯影業公司，以及張活游、白燕夫婦創辦的山聯影業公司。1959年，吳回與李晨風、羅志雄及李鐵合作為「華南影聯」執導《豪門夜宴》，傳為一時佳話。整個五十年代，吳回執導的影片產量超過130部，堪稱粵語片影壇少數的多產導演。

踏入六十年代，吳回已減少執導，但後期仍為中聯執導了《人》（1960）、《雞鳴狗盜》（1960）及《銀紙萬歲》（1961）等影片。1964年，為團結粵語片明星及振興影壇，由眾多粵語影人共同合作成立香港電影演員影業公司，並為購買會址開拍了《滿堂吉慶》（1964）。而擔任該片總導演一職的正是吳回，協助其拍攝的導演更達23位之多，成為當時影壇一件轟動的盛事。

1970年，在執導《獨掌震龍門》後，吳回暫離導演行列，直至1974年方復出執導《太平山下》。期間，他一方面在電影客串演出，另一方面則轉投電視圈，在麗的擔任過策劃、演員及編導等職。1977年，他執導最後一部影片《亂刮龍搏懵》。1979年與杜平合導的《懵仔傻妹妙偵探》則是他最後一部導演的作品。

從1941到1979年，吳回執導的影片超過200部，評論界對此有如下的概括：「他不能說形成過一種很強烈的個人風格，他只是個很熟練的技匠，當遇上一個好劇本時，便會拍出好作品。」

八十年代後，吳回繼續在多部影片中客串演出。1994年他獲香港電影導演會頒發「終身成就獎」，以表彰其半世紀以來為香港電影作出傑出的貢獻。

李鐵 ▶ 1913—1996

原名李毓禎，於香港出生，祖籍廣東香山縣（今中山）。是五、六十年代
最著名的粵語文藝片導演之一，擁有傑出的成就。

　　能夠被譽為「粵語片導演三傑」之一（另外兩位是李晨風及秦劍），
李鐵自然也是五、六十年代粵語片中是具個人風格的導演之一。李擅長
拍攝底層小市民的社會劇（如 1953 年的《危樓春曉》），以平民化的嬉笑
怒罵引發共鳴；另一種則是描繪紅顏薄命，借此控訴社會弊端的女性悲
劇（如 1954 年的《程大嫂》），這些影片都讓觀眾隨着女主人公的坎坷命
運而潸然淚下。相隔半個世紀，由他執導的影片依然被視作港產現實主
義影片的經典。

　　早於童年時，李鐵曾演出多部話劇，1930 年，他投考聯華影業公司
第一期演員訓練班學員，由於成績優異而被黎北海賞識，鼓勵他嘗試編
導工作。1932 年，李鐵以高材生身份從聯華訓練班畢業，隨之參演處女
作《夜半槍聲》（飾周懷遠），期間結識了吳楚帆及黃曼梨。

　　1935 年他擔任關文清執導的《生命線》副導演，翌年為唐醒圖的大
時代聲片公司執導創業作《六十六號屋》，成為他首部擔任導演的作品。
1937 年的《人生曲》則是他的早期代表作，除了票房可觀，出演男主角
的吳楚帆更榮膺「華南影帝」的稱號。

　　1941 年 12 月 5 日，李鐵執導的《千金之子》在港公映 20 天，隨後香
港便告淪陷，當時沒有影片開拍的李鐵選擇留在香港組織劇團演出，直
至抗戰結束，他才重新拍片。1947 年 12 月 7 日，由他執導的《何處是儂
家》公映，距上一部作品恰好六年。1947 至 1949 年，李鐵導演的作品僅
有六部，但值得一提的是國語片《朱門怨》（1948），是他力邀當時仍在上
海任職銀行主任的張瑛回港復出的首作。1949 年 4 月，李鐵參與發起「粵
語片清潔運動」，並參與組建華南電影工作者聯合會，同年 7 月「華南影

聯」成立後，他當選為常務理事。

　　1950 年為籌募「華南影聯」會址經費，李鐵與其他九位導演聯手執導《人海萬花筒》，促成了戰後香港電影界的一次大聚首。1952 年李鐵成為中聯的 21 位股東之一。1952 至 1959 年，李鐵為中聯執導了五部影片，除早期的《危樓春曉》，亦有《愛》（上及續集，1955；與秦劍、珠璣、李晨風合導）、《天長地久》（1955）及《香城兇影》（1958），其中《天》及《香》兩片分別改編自美國小說家德萊瑟（Theodore Dreiser）的《嘉麗妹妹》（*Sister Carrie*，1952），及李我於綠邨電台發表的同名「天空小說」。期間，他也為新聯、光藝、光華、大成等粵語片公司拍攝多部不同類型的影片。

　　1959 年，李鐵自資成立了寶鷹影業公司，執導了多年後仍被奉為粵語經典電影的《紫釵記》與《蝶影紅梨記》，且曾得粵劇名伶任劍輝與白雪仙（亦是影片主角）交口盛讚，這亦是李鐵與劇作家唐滌生合作的巔峰之作。

　　六十年代後，李鐵仍有多部影片面世，代表作包括紀念中聯成立八周年的《我要活下去》（1960），其後中聯出產式微，李鐵仍為其執導《吸血婦》（1962）及《血紙人》（1964）兩部影片，但風格已從《危樓春曉》的人文關懷轉變為商業化的恐怖懸疑。

　　1967 年中聯結業，同年，李鐵的寶鷹也在拍攝《一見痴情》後結束，此時粵語片已一蹶不振，李鐵的作品數量也明顯下滑。踏入七十年代後，他仍有數部作品推出，如《重逢》（1971）、《三笑姻緣》（1975）、《老夫子》（1975）、《紫釵記》（1977）等。

　　1980 年，李鐵在執導豫劇影片《包青天》後退出影壇；1994 年，他獲香港電影導演會頒發「終身成就獎」。

● 唐滌生：粵劇鬼才

> # 唐滌生 ▶ 1917—1959
>
> 原名唐康年，廣東中山人。為著名粵劇與電影編劇，其撰寫的劇本高雅清新。曾在提高粵劇水準方面作出了不少的貢獻。

少年時，唐滌生在上海白鶴美術專門學校攻讀，同時在滬江大學進修，課餘時間參加「湖光劇團」，在該團演出田漢名著《歸來》時，擔任了舞台燈光和提場工作。1937 年，唐滌生在戰亂回鄉的途中，寫了第一個劇作：以珠江口漁民殺敵鬥爭為題材的話劇《漁火》。1938 年秋，唐滌生經堂姐唐雪卿介紹，進入堂姐夫薛覺先的「覺先聲劇團」擔任劇本抄寫，期間，薛覺先提出了多項粵劇改革，其中一條即「是順着電影化、話劇化的潮流而走的」。唐滌生在他的鼓勵下，於 1938 年寫出第一個粵劇劇本《江城解語花》（男主角是白雪仙的父親白駒榮），1939 年又寫成首部電影劇本《大地晨鐘》（1940，翌年以藝名唐丹於同名電影客串一角）。

唐滌生的授業老師是粵劇四大家之一的馮志芬，其「重文輕俚」的藝術觀點深深影響了唐滌生，馮教導唐向國內外名著、電影、演義小說、名劇等從中汲取創作靈感。在香港淪陷的三年零八個月期間，他創作了 126 部並已演出的粵劇作品，僅在 1944 這年便寫了 58 個劇本。

1945 年唐滌生為任劍輝、白雪仙在澳門的「新聲劇團」開了一齣《白楊紅淚》，年僅 19 歲的白雪仙當時已覺得唐滌生不同凡響。1953 年 8 月，唐滌生力勸白雪仙擔當正印花旦，連同任劍輝、陳錦棠、梁醒波、靚次伯、鳳凰女等組成「鴻運劇團」；1956 年年底，白雪仙組建「仙鳳鳴劇團」，唐滌生出任該劇團的劇務；1956 年，第一屆仙鳳鳴劇團劇碼《紅樓夢》於利舞台首演；1956 年 11 月，第二屆仙鳳鳴劇團劇碼《牡丹亭驚夢》問世，唐滌生以湯顯祖的原詞，進行了粵劇文本高雅化、書面化的實驗。在演出後，觀眾普遍反映劇裏的曲詞賓白典雅清新，別具一格。第四屆劇碼《帝女花》獲得空前成功，時至今日，「帝女花」一詞幾乎成為了「粵劇」的代名詞。

不久，粵劇電影的興起又為唐滌生開拓了新領域。當時，一張電影票才幾角錢，而貴一點的戲票則要七、八元，但由於觀看電影所花費的時間比較少，而且內容更富現代氣息，於是產生了一個怪現象，就是粵劇電影搶去粵劇行的生意，一眾伶人都從戲院走上銀幕。這種投機性的情況一擁而上，導致「七日鮮」與「雲吞面導演」的現象比比皆是，但唐滌生不願如此跟從。據李鐵回憶，唐滌生由粵劇劇本改編的《紫釵記》（1959）和《蝶影紅梨記》（1959），每部成本均超過 12 萬港元。

1938 至 1959 年，唐滌生共撰曲詞 446 種。在電影領域，他導演了 10 部影片，配樂有 8 部，編劇有 31 部，演出有 2 部，故事創作有 29 部。纍纍的著作，既成就了他的不朽，也獵取了他的性命。1959 年《再世紅梅記》的首場演出，唐滌生因腦出血暈倒在觀眾席上，送至醫院後不治而亡。

唐滌生的傳奇故事曾被杜國威的《南海十三郎》（1997）收納，台詞中有關於「文章有價」的一番肺腑之言，既道出唐滌生一生對創作不懈的追求，亦是杜國威這一代港產片編劇的剖白和言志。

● 珠璣：高產能者

珠璣 ▶ 1920—1988

原名朱日川，於廣州出生，祖籍廣東順德，父親朱晦隱為粵劇團開戲師爺，其二哥朱超是演員及副導演，其妹朱日紅曾與李香琴、任冰兒、梁素琴、黎坤蓮、金影憐、許卿卿、英麗梨及譚倩紅組成「九大姐」，位居「八姐」，更是影壇著名的幕後人才。

1932 年珠璣隨家人赴港定居。1933 年他加入天一港廠，學習剪接、沖印等幕後工作，不過讓他首次在幕前掛名的身份卻是演員，並於 1939 年出演《醫死閻羅王》。其後，珠璣進入南粵影片公司擔任剪接師。1941 年他自編自導處女作《出牆紅杏》，又於同年執導《燕雙飛》及《母慈子孝》。同年 12 月香港淪陷後，珠璣一度沒有戲開拍，直至 1947 年才重返

影壇執導了《卿本佳人》。1949 年他成立發達影片公司，創業作為親自監製、自編自導的《原來我負卿》，其後又執導了《辣手碎情花》（1949）及《奇俠雌雄劍》（上集，1950）等。

1952 年珠璣參與組建中聯，為公司 21 位股東之一。1953 年他執導了中聯成立後的第三作《千萬人家》。1955 年又將狄更斯（Charles Dickens）的小說《遠大前程》（*Great Expectations*）改編成《孤星血淚》。而 1957 年的《血染黃金》，則是他為中聯執導的最後一部影片。

五、六十年代，珠璣除參與中聯的製作，也為其他粵語片公司執導。1960 年，他成立海洋影片公司，自導創業作《西施》，其後還拍攝了《孝感動天》（上、下集，1960）、《真假洞房春》（1962）。

事實上，珠璣不僅是五、六十年代香港粵語片最具代表性的導演之一，更是粵語片史上最多產的導演之一。從 1941 至 1969 年，他已執導多達 270 部影片。值得一提的是，1959 年珠璣在為金華影業公司執導粵劇片《三司會審殺姑案》時，首次將其妹朱日紅提為副導演，珠璣退出影壇後，朱日紅繼續在香港影壇打滾，七十年代後期始被麥嘉賞識，並擔任麥氏成立的嘉寶、奮鬥及新藝城絕大部分影片的副導演，堪稱是香港電影黃金時期的「副導演王」。

1969 年的《威風大少惡千金》是珠璣執導的最後一部影片。退出影壇後，珠璣曾在《新電視》週刊上撰寫「懷舊集」專欄。1988 年因病辭世，享年 68 歲。

● **陳烈品：清純武俠**

陳烈品 ▶ 1923—

為仙鶴港聯影業公司最主要的導演，執導了仙鶴港聯絕大部分的電影。

六十年代，陳烈品在香港電影界嶄露頭角。他的電影與凌雲的作品大相徑庭，是粵語武俠片中充滿青春氣息的一道風景。在選擇劇本題材

方面，他的四部代表作《仙鶴神針》（1962）、《碧血金釵》（1963）、《雪花神劍》（1963）、《天劍絕刀》（1967）均改編了臥龍生的武俠小說，這與經常將諸葛青雲小說改編的凌雲導演又一相映成趣。

首先，他主張啟用年輕演員，打破了只有曹達華才能擔演武俠片主角的先例，並在其第一部武俠系列作品《碧血金釵》中啟用張英才飾演男主角，配以新星雪妮，以及不再反串角色的陳寶珠，又陸續提拔了曾江、李居安、羅愛嫦、江文聲等演員。其中雪妮和曾江在後來更成為 1968 年最當紅的武打明星。

此外，他喜歡作新嘗試，注重製作和大場面，如《碧血金釵》中主角徐元平（張英才飾）闖玄天宮，遭受百多人圍攻，是當時武俠片中絕無僅有的大場面。同時，他融合了西方的拍攝手法，非常着重氣氛的營造和空間的設計，如《雪花神劍》的低角度鏡頭便令人驚艷。陳烈品的粵語武俠片以青春價值觀作為核心，這不僅體現在他任命的年輕演員上，更重要的是，電影中的男女主角在面對愛情和挑戰時，常常夾雜着偏激與激情，儘管受到成年人權威的壓迫，但也絕不妥協。

除了武俠片外，陳烈品還為仙鶴港聯執導了三部老夫子電影，分別為《老夫子》（1965）、《老夫子與大蕃薯》（1966）、《老夫子三救傻仔明》（1966），體現了他在選材上的多樣性。

● 陳文：人文編劇

陳文 ▶ 1924—2012

於光藝製片公司開始其導演生涯，執導的 36 部電影有 33 部是屬於光藝時期的作品。

陳文家境貧寒，僅能供他讀至小學畢業，故陳文很早就在出入口行工作。他自幼便喜愛電影，兒時已拉着大人的衣角去看《火燒紅蓮寺》（1928）。1941 至 1945 年時期，陳文參與話劇時，結識了導演左几，其

後以場記身份在兩部電影中工作兼學習。1948年，經人介紹下，陳文進入南國電影公司任職劇務，並跟從拍攝《珠江淚》（1950）、《海外尋夫》（1950）。

1951年，陳文在新聯電影公司擔任監製。翌年，中聯電影公司成立，他和秦劍都成為中聯21名股東之一，兩人因對電影事業的理念相近，遂結為長期的拍檔。陳文與新加坡、馬來西亞、泰國相關方面關係密切，亦負責中聯公司的發行工作。

三年後，秦劍得到新加坡何氏家族的支持，在香港成立光藝製片公司，親任總經理，主理行政，更招來陳文一同合作，由其主理創作。陳文於此時正式開始導演生涯。在光藝期間，陳文共執導了33部電影（不計潮語片），穩坐光藝導演組的第二把交椅。陳文在光藝執導的第一部電影是吳楚帆、謝賢主演的《手足情深》（1956），此片的立意和主題皆受到中聯着重倫理、親情的說理傾向所影響，而有別於常以愛情為母題的秦劍作品。

同樣能體現陳文風格的，還有「九九九」系列中的兩部，《九九九海灘命案》（1957）和《大廈情殺案》（1959），均以親情、友情、倫理、道德等為主題，而在愛情的主題上則以「情」和「義」並重。秉承着開拓電影市場的志向，陳文和秦劍帶着三個劇本來到南洋，並拍攝了著名的「南洋三部曲」，其中由陳文導演的《唐山阿嫂》（1957）便獲得不俗的票房。

此外，陳文執導的社會諷刺劇更是獨樹一幟，能呈現出靈活多變的特質，如《神童捉賊記》（1958）和《神童歷險記》（1961），這兩部作品講述頑童協助警方破案的故事，是光藝難得的鬧趣小品。而陳文自稱最投入的兩部時裝武打片——《鐵膽》（1966）和《金鷗》（1967），均開創了此類型的創作先河。

六十年代中後期，粵語片市場低落，在演員合同期滿後，陳文離開光藝從事電影發行，後又重返新聯出任製片。1982年，長城、鳳凰、新聯等公司合併成立銀都機構有限公司。同年，陳文曾組織香港動作演員前往河南少林寺拍攝電影《少林寺》，後由張鑫炎接手。此後，陳文逐步淡出影壇。

● 秦劍：天才導演

秦劍 ▶ 1926—1969

原名陳健，又名陳子儀，有「天才導演」之稱。作為一位極富才華的導演、編劇、製片，秦劍的個人價值在光藝時期得到了最大的體現，當時他不僅拍攝了大量優質的影片，還力邀成名導演合作、發掘優秀導演、培養具潛質的演員，為香港電影作出了巨大的貢獻。

秦劍曾在香港仿林中學就讀，與粵劇名伶鳳凰女之夫婿林季廉是同學。畢業後，秦劍曾任教師、廣播員、音樂團指揮。1946 年他與在「黃飛鴻」系列中飾演奸人堅的石堅於劇團結識，經其引薦成為胡鵬的助導，正式進入電影圈。

二十出頭的秦劍，為胡鵬撰寫了《天下婦人心》（1948）、《款擺紅綾帶》（1948）、《生死纏綿》（1949）等多個劇本。他寫劇本可謂神速，且保質保量。後經胡鵬導演引薦，他在《伶星日報》撰寫宣傳稿，在影藝界逐漸有了聲望。這一時期，秦劍還為其他導演寫了多部劇本，如李鐵的《衣冠禽獸》（1948）、俞亮的《富貴浮雲》（1948）、崔巍的《萬綠叢中一點紅》（1948），這些作品多直指社會現實，在當時粗製濫造的粵語片故事中顯得鶴立雞群，秦劍遂成為多位名導追逐的當紅編劇。

1948 年，秦劍與吳回聯合導演《紅顏未老恩先斷》，其後獨立執導了《滿江紅》（1949），但該片上映後票房慘淡，秦劍因而一度足不出戶，隱居家中半年之久。直到《西施》（1949），他方重出江湖拍攝了一連串的新片，並入駐大觀電影公司編導委員會，期間發掘了童星李小龍，並先後導演了《人之初》（1951）、《泣殘紅》（1951）、《五姊妹》（1951）等多部名片。

中聯電影公司成立後，秦劍為其拍攝了《苦海明燈》（1953）、《秋》（1954）《父母心》（1955）、《愛》（上及續集）（1955）等多部文藝電影。不久，他受星馬光藝的老闆何氏兄弟之邀擔任香港光藝電影公司總經理一

職。其後，他不僅策劃拍攝了大量優質的粵語片，還組成新藝製片小組，而恩師胡鵬和中聯公司的數位導演都曾在秦劍的力邀下參與光藝的影片製作。

1957 年秦劍親率大隊，赴新加坡拍攝「南洋三部曲」：《血染相思谷》、《唐山阿嫂》、《椰林月》。雖然這批影片仍以窮苦大眾、移民勞工為題，但受歐美影片薰陶的秦劍，在影片的敘事結構與鏡頭運用上向西片借鏡的創新已初露端倪。秦劍在光藝時期的代表作品還包括《胭脂虎》（1955）、《九九九命案》（1956）、《難兄難弟》（1960）等。在此期間，他發掘了知名導演如楚原、龍剛，令粵語片有長足的發展，更培養了謝賢、嘉玲、南紅、江雪、姜中平、陳齊頌、王偉等多位演員。春風得意之時，秦劍亦曾與國泰機構合作組成國藝公司。

秦劍在 1965 年簽約邵氏後，把光藝的粵語片業務全部交給陳文來管理，自己則踏入國語片的新領域，並拍攝了《痴情淚》（1965）、《何日君再來》（1966）、《碧海青天夜夜心》（1969）、《相思河畔》（1969）等其擅拍的文藝片，更一手發掘了女星胡燕妮。

秦劍一生拍攝了六十多部電影，每一部都導人向善，而且拍攝的粵語文藝片品質很高，在當時可謂獨樹一幟。其關於倫理、家庭、親情和愛情刻畫都極為動人，這也直接影響了後來的楚原、龍剛等。然而，由於長年嗜賭，加上與妻子林翠感情破裂，對兒子陳山河的親情有虧欠等原因，1969 年 6 月，秦劍在邵氏宿舍裏以服藥及上吊方式結束了寶貴的生命，為香港電影界帶來重大的損失和遺憾。

● 龍剛：英雄本色

> # 龍剛 ▶ 1934—2014
>
> 原名龍幹耀，父親為粵劇男花旦小珊珊。1973 年憑《應召女郎》獲亞洲影展「最佳導演」。

　　龍剛在天主教學校攻讀期間醉心話劇和電影，故拒絕繼承父親的衣缽。中學畢業後，他在一家洋行當職員，機緣巧合下結識了粵語片導演周詩祿而被帶入邵氏，並進入訓練班學習表演，同時擔任周詩祿的導演助理，學習製作、劇務、場記、剪接、編劇、攝影、製片等技能，從而培養了他「十項全能」的導演能力。

　　1957 年，龍剛與邵氏簽約五年，先後出演《酒店情殺案》（1958）、《浪子回頭》（1958）、《榴槤飄香》（1959）、《過埠新娘》（1959）等多部影片，演技光芒四射，繼而成為周詩祿的御用男主角。期間，他隨恩師周詩祿參觀位於新加坡的邵氏片場，接觸到發行、宣傳等多個部門，令他不僅滿足於演員一職，更產生了深入接觸電影製作的想法。

　　1962 年，龍剛加盟光藝公司，跟隨秦劍並擔任其副導演。1966 年，在秦劍力舉下，他為光藝衛星公司新藝導演處女作《播音王子》。該片首輪公映收得 30 萬港元，亦令龍剛一舉成名。

　　本着改良和創新粵語片的意願，龍剛將目光投向現實題材，並通過電影導人向善更成為其一生追求的目標。1967 年，龍剛拍攝《英雄本色》，以釋囚為題材，票房高達 40 萬港元，於當時甚為轟動。20 年後吳宇森將之改編為同名黑幫電影，開創了英雄片新浪潮。1968 年，龍剛拍攝謝賢投資的《窗》，收入 44 萬港元，再獲成功。

　　龍剛的成功得到新加坡榮華公司老闆吳榮華的注意。吳榮華重金聘請龍剛為榮華執導《飛女正傳》（1969），此片由蕭芳芳、薛家燕、曾江、伊雷主演，是香港首部揭示社會邊緣少女問題的電影，成功為粵語片創造 85 萬港元票房最高的紀錄。

1970 年龍剛動員張揚、丁紅、張沖、曾江、薛家燕、狄娜、朱江、胡楓、張英才等二十多位演員演出《瘟疫》。影片描畫了鼠疫中的香港百態，人人謀取暴利、殺害同胞者比比皆是。但因題材敏感（影射「六七暴動」），被左派口誅筆伐，最終，《瘟疫》經刪減並改名為《昨天今天明天》上映，票房僅收 13 萬港元，令龍剛遭遇第一個影途的重創！

在拍攝兩部文藝片《昨夜夢魂中》（1971）與《珮詩》（1972）後，龍剛再度觸碰現實題材，開拍編劇搭檔孟君的原著、以妓女問題為題材的《應召女郎》（1973）。該片由恬妮、金霏、丁佩、陳曼玲、李琳琳主演，最終獲得第十九屆亞洲影展「最佳導演」，成為龍剛後期的代表作之一。

1974 年，龍剛再執導了一部野心之作：以反核和原子彈爆炸為題材的影片《廣島廿八》，呼籲世人關注經歷原子彈爆炸後生還者的命運，以及反對超級大國的核競賽。但影片在當時引起了巨大的爭議，龍剛還被指為日本代言，因此停拍電影一年。

1976 至 1977 年，龍剛在執導《她》（應召女郎之二，1976）、《哈哈笑》（1976）和《波斯夕陽情》（1977，首部赴伊朗取景的港片）三部影片後便退出影圈，移居美國。在美國，龍剛培養了各種興趣——繪畫、刻圖章、寫書法、拉二胡、打鑼，亦於紐約大學電影系就讀，印證了十多年來在片場摸爬滾打的經驗，可謂活到老、學到老。期間，他更數度回港參演了《上海之夜》（1984）、《虎穴屠龍之轟天陷阱》（1993）、《黑俠》（1996）、《黃飛鴻西域雄獅》（1997）及《衛斯理藍血人》（2002）等片。2010 年，第三十四屆香港國際電影節為龍剛舉辦了專題影展，以表彰其對香港電影的貢獻。

● 梁醒波：粵劇丑生王

梁醒波 ▶ 1908—1981

香港粵劇界著名文武生，後因身材發胖而改唱丑生，終成一代「丑生王」，一生伶影雙棲。1950 年他開始參演電影，喜劇功力一流，一生出演影片共四百餘部，曾創立利影、達豐等電影廠。他是首個獲得 MBE（大英帝國勳章）勳銜的香港演藝界人士。

　　1980 年 12 月 12 日，身體不適的梁醒波在粉嶺登台，並堅持演完神功戲《跨鳳乘龍》，再一次為「衣食父母」帶來一場好戲。萬萬想不到的是，這場演出卻成了他的絕唱，此時離他獲得港督麥理浩代女王頒發的 MBE 勳銜剛過四年。這位一生都在舞台、銀幕、熒屏上創造歡樂的藝人，用生命捍衛了自己的戲德和藝術生命。

　　在 1908 年出生的梁醒波生於粵劇世家，父親武生聲架悅和姐姐花旦花旗金都是響噹噹的名角，令他從小便深受影響，立志唱戲。17 歲時，梁醒波在馬來西亞開始登台演出，很快便成為南洋粵劇界的「四大天王」之一。後得馬師曾賞識，受邀加入「香港太平劇團」，正式進入香港市場。身體發胖後，梁醒波改演丑生，卻正好將他天生的喜劇細胞發揮得淋漓盡致，自此這位「丑生王」便無人不曉。

　　1950 年在任護花的搭橋牽線下，梁醒波主演了黃鶴聲導演的影片《臨老入花叢》，於同年的 3 月 15 日正式登陸大銀幕，開始了伶影雙棲的演藝生涯。他出演的粵語電影大多來自他演出的知名粵劇，而兩種藝術的演繹也讓他的表演更為完整。1953 年他成立了利影影業公司，先後出品了《偷雞奉母》（1953）、《做慣乞兒懶做官》（1953）、《牛耕田馬食

穀》（1953）、《錯燒龍鳳燭》（1954）、《鴻運喜當頭》（1955）、《紫霞杯》（1955）、《抬轎佬養新娘》（1955）七部電影。

1956 年他又改組成立了達豐影業公司，十餘年間參與出品及拍攝了 23 部電影，亦大多與莫康時、龍圖、吳回、珠璣等導演合作。同時，他也積極出演其他公司的作品。1956 到 1966 年這十年是他在電影領域的高峰期。

1967 年香港電視廣播公司成立，梁醒波獲邀加入成為簽約藝人，更入主綜藝節目《歡樂今宵》，從而開闢了其第三個舞台。自此，他也減少銀幕演出。他素來喜愛提攜後進，如薛家燕便曾多次表示把波叔視為其進軍電影業的恩師。

1978 年 4 月 6 日，由王晶編劇、譚炳文導演的《鬼馬狂潮》成為梁醒波的銀幕絕唱，一代笑匠將最後的餘光留給了熒屏和粵劇舞台，為觀眾帶來不少的歡樂。

● 胡鵬、關德興：黃飛鴻之父

胡鵬 ▶ 1909—2000

為「黃飛鴻系列」導演，被譽為「黃飛鴻之父」。該系列自 1949 至六十年代拍攝不輟，影響深遠，是粵語片中永不可磨滅的經典系列作品。於 1999 年獲頒金紫荊獎「終身成就獎」。

關德興 ▶ 1905—1996

早年曾用藝名新靚就，因出演黃飛鴻一角而深入人心。曾獲英女皇頒贈的 MBE（大英帝國勳章）勳銜，1996 年接受三藩市阿姆斯特朗大學頒發的人文榮譽博士學位。

胡鵬中學畢業後入讀山海青年會中學附屬的職業訓練班，攻讀無線電專科。後經朋友介紹在北京大影院任職文員，負責放映中文字幕，令他

接觸到電影這門藝術。在導演卜萬蒼的鼓勵下，他開始閱讀電影書籍，更旁觀名導演蔡楚生、張石川的拍片情況，從旁學習他們的拍攝技巧。

1936年，胡鵬在新月公司主任蔣愛民的鼓勵下單槍匹馬闖到香港，初出茅廬的他在鄘贊的國家片場執導電影處女作《夜送寒衣》（1939），後得大明星營業公司老闆梁偉民先生欣賞他的才華，邀請他執導三部電影：《一夜夫妻》（1938）、《戰士情花》（1938）和《鬼屋殭屍》（1939），胡鵬逐漸為圈內人所熟識。

抗戰時期，胡鵬執導《大地晨鐘》（1940）、《春閨三鳳》（1941）、《多情燕子歸》（1941）等電影。抗戰勝利後，胡鵬重回香港後，首部執導的電影為《辣手蛇心》（1947），隨後又拍了十多部電影。1949年，胡鵬執導第一部黃飛鴻電影，從此與《黃飛鴻傳》的男主角關德興開始了長達半個世紀的合作。

1949年，《黃飛鴻傳》分成上、下兩集分別於10月8日和12日開始公映，胡鵬冀望的「提倡中國尚武精神，宣揚廣東武林傳奇，拋棄過去舞台功架，着實於硬橋硬馬的國術招式……」從此找到了最佳的契合點。作為首部黃飛鴻電影的《黃飛鴻鞭風滅燭》更邀請到眾多功夫高手（如黃飛鴻再傳弟子梁永亨、珠江國術社社長阮榮貴及主任胡雲飛等人）擔任武術顧問，更於片中直接表演「虎鶴雙形」、「五郎八卦棍」等招式，在多方協力下，「黃飛鴻系列」一鳴驚人，廣受歡迎。五十年代後，「黃飛鴻」系列迎來全盛期，單是1956年一年便有25部黃飛鴻電影問世，而胡鵬一人便貢獻22部之多。另有一部與凌雲聯合執導的《黃飛鴻觀音山雪恨》，亦是胡氏難得一部兼任編劇的作品。1967年11月9日《黃飛鴻虎爪會群英》公映，而胡鵬一共執導了59部黃飛鴻電影，因而打響了胡氏的「黃飛鴻」招牌！

1980年，胡鵬在執導最後一部影片《阿福與土佬》後正式退休，在晚年他還寫了《我與黃飛鴻》的回憶錄。

胡鵬之外，關德興亦是「黃飛鴻系列」的不二代言人。關德興家境清貧，13歲學習粵劇，16歲參加「紅船班」，經常下鄉演出。1932年關德興得到往美國三藩市主演電影《歌侶情潮》（1933）的機會，結果該片相當

賣座。因此在 1935 年回港後，關德興又陸續主演了《昨日之歌》（1935）、《殘歌》（1935）、《血濺二柳莊》（1936）等片，更於《神鞭俠》（1936）中展示他以一條丈長軟鞭打滅燭火，但蠟燭仍然不倒的絕技。

抗戰爆發後，關德興積極投身抗日運動，不僅赴美籌款義演，更曾擔任香港各界粵劇救亡服務團團長，甚至將自己的愛車捐為抗日之用，因而獲國民政府授予「愛國藝人」錦旗。1941 年香港淪陷，關德興逃往韶關從事教育工作。

1945 年重返香港，為和合伶星等影片公司主演了一百三十多部粵語片。其中，與胡鵬合作的「黃飛鴻系列」，便是其一生的代表作。關德興非但是「胡家班」（胡鵬自稱為「黃家班」）最重要的創作主力之一，且除卻表演、設計動作外，還曾編寫劇本（《黃飛鴻虎爪會群英》，1967）。而繼吳一嘯之後，王風成為胡鵬「黃飛鴻系列」電影的御用編劇，待日後王風執導時，又多由司徒安出任編劇，而武術指導亦由最初的梁永亨等逐漸過渡為劉湛等人。片中參演的演員無疑是「胡家班」最明顯的標誌，除關德興之外，曹達華、石堅、任燕、林蛟、袁小田、劉家良、唐佳、曾江等曾一同構築銀幕上的「黃飛鴻年代」。

關德興從事影劇表演六十年，主演過 130 部影片，當中有 87 部是黃飛鴻影片，從而造就「黃飛鴻系列」成為世界上續集數量最多的影片，而他當然亦是有史以來飾演「黃師傅」次數最多的演員。七十年代後，他只演出了八部電影，但在其中的《黃飛鴻少林拳》（1974）、《林世榮》（1979）、《黃飛鴻與鬼腳七》（1980）及《勇者無懼》（1981）等片中，他都繼續出演黃飛鴻。1994 年，年近九十的關德興參演了他人生中最後一部作品《大富之家》，於片中重拾經典的「師傅格」，聲如洪鐘，精神上佳。

● 張活游：忠厚小生

> # 張活游 ▶ 1910—1985
>
> 原名張幹裕，生於廣州，祖籍廣東梅縣。兒子楚原（原名張寶堅）、兒媳
> 南紅皆為影壇名人，女兒張玉珍則是粵劇花旦，可謂是著名的演藝世家。

　　在許多觀眾影迷眼裏，黑白粵語片或許已成為一個很久遠且神秘的符號，但在香港電影的黃金時代，我們依然能從不少影片的對白台詞中，找回那個年代及影人的零星記憶。我們或許不能全然了解那些演員有過的銀幕風采，但卻已能在下意識地想起某些名字，而一旦有機會重溫他（她）們的經典作品，便會恍然大悟：哦，原來就是他／她啊！

　　芸芸之中，張活游無疑是在港產片中最常聽見的粵語片演員之一，且其所代指的往往是一些忠厚老實、文弱謙和，甚至時常備受欺凌卻難以反抗的人物，箇中原因，是在於張活游在粵語片時代所飾演的幾乎全都是這一類角色。由此可見，他的形象是何等深入民心。

　　張活游出身自戲劇而非電影，早年他曾是廣州粵劇養成所的第二期學員，並曾在「彩雲天」、「鳳來儀」等戲班中演出。1939 年他在電影處女作《大破銅網陣》中飾演主角展昭而大受歡迎，繼而又在《三戲白菊花》（1939）中演出該角。到了四十年代初，他在香港影壇已名氣漸響。1941年 12 月香港淪陷，張活游並未如吳楚帆、張瑛、黃曼梨、盧敦、白燕等逃往廣州灣，而是在廣東其他地區以演出粵劇為生。抗戰結束後，他返回香港並於 1946 年參演了首部影片《閃電姑娘》。1948 年那年，由於名氣高漲，張活游的電影產量從 1947 年的 7 部飆升至 18 部。而在 1949 年，由他主演的《蕭月白》（上、下集）更刷新票房紀錄。據悉，該片僅在港九地區就上映了 250 場，而賺來的錢更讓製片人買下一家環球影院，其賣座程度可想而知。

《蕭月白》的成功，隨即讓張活游躋身到「粵語片四大小生」行列，與吳楚帆、張瑛及李清平起平坐。1949年，其參演的電影產量從1948年的18部升至27部，從此踏入事業的高峰期。1949年4月，面對粵語片粗製濫造的不良現象，張活游參與「粵語片清潔運動」，同年7月則成為華南電影工作者聯合會會員。1952年，張活游參與中聯的組建工作，而中聯成立後改編自巴金「激流三部曲」的《家》（1953）、《春》（1953）、《秋》（1954），張活游也參演其中。1954年，張活游與白燕及吳回合作創辦了山聯影業公司，出品了創業作《芸娘》（1954）後，又陸續出品了六部影片。其中，最著名的作品便是《可憐天下父母心》（1960），影片上映後票房與口碑俱佳，甚至成為六十年代最受歡迎的粵語片之一。而更重要的是，張活游的兒子楚原在該片擔任編導，也因而在影壇大紅。

　　1962年，楚原與後來成為他妻子的南紅合作創辦玫瑰影業公司，創業作《含淚的玫瑰》（1963）一炮而紅，其後更在《黑玫瑰》（1965）中成功開創女俠「黑玫瑰」這一經典的「珍姐邦」形象。而在1966年，為支持兒子、兒媳公司的新片，本已極少參與幕後工作的張活游更破例在楚原執導的《黑玫瑰與黑玫瑰》中負責策劃，兼首次在片中飾演大反派金閻羅一角，更在片中與謝賢及南紅交手。

　　1969年在演罷《春雨秋心》後，張活游宣佈退出影壇，其後十多年，只曾在《勢不兩立》（1980）中客串一角。截至此時，他在銀幕上已演出超過250部影片。在整個七十年代，電視領域已成為張活游的事業重心，自加入無線以來，他多年服務於此，並參演多部劇集。直到1982年後，張活游便淡出幕前。值得一提的是，十年後的1992年，楚原也暫停了他的導演工作，轉而加入無線參演電視劇，並在十年後逐漸淡出，其軌跡與父親可謂不謀而合。

● 吳楚帆：華南影帝

吳楚帆 ▶ 1911—1993

原名吳鉅章，生於天津，祖籍福建泉州，其父任職於天津英租界工務局。
在家中排行老二，故多年後曾被同行稱為吳二哥，其兄長是喜劇演員高魯
泉（原名吳鉅泉）。

若有香港電影百年史上的百大經典對白評選，毫無疑問，有兩句非
但定會入選，且排名亦絕對屬前列：其一是《危樓春曉》（1953）裏的「人
人為我，我為人人」，另一則是出自《香港屋簷下》（1964）的「食碗面，
反碗底」。這兩句金言都是由「華南影帝」吳楚帆演繹，其對香港電影的
影響力，可見一斑。

吳楚帆在 1932 年因得羅明佑賞識而加入影壇，同年他在處女作《夜
半槍聲》中出演男主角錢如明一炮而紅，而其後在《戰地歸來》（1934，
香港出品的首部抗日影片）及《生命線》（1935）等，他飾演愛國青年的
角色亦廣受觀眾喜愛。1937 年吳楚帆主演李鐵執導的《人生曲》更讓他
贏得「華南影帝」的稱號，是香港電影史上首位獲得此榮譽的演員。

1941 年 12 月香港淪陷，日軍政府為宣揚擊敗英軍的戰功及其「大
東亞共榮圈」戰略，遂開拍《香港攻略戰》，吳楚帆成為第一個被點名徵
召的男主角。後來吳楚帆因拒絕為日寇服務而逃往澳門，再輾轉來到當
時仍是法屬殖民地的廣州灣（即湛江），而同時與他來到湛江的張瑛、白
燕、黃曼梨等人，後來皆成為中聯的重要成員。吳楚帆在湛江的日子相當
艱苦，一度轉做香煙小販及貨船經紀糊口，但其愛國心依然熾熱，因而與
盧敦、張瑛、黃曼梨、白燕等一同創辦明星話劇團，於當地演出話劇，宣
揚抗戰理念。到了 1943 年，日軍侵佔廣州灣，吳楚帆又被迫遠走越南直
至抗戰結束後，他才於 1946 年返回香港重啟電影事業。

1947 年吳楚帆擔任《郎歸晚》的男主角，這亦是香港光復後首部公
映的粵語片，在當地及新馬地區大受歡迎，為粵語片打開海外市場奠定
了基礎。其後從 1947 至 1949 年，吳楚帆主演的電影作品已超過 40 部，

名氣位居眾粵語片影星之首，風頭一時無兩。身為香港電影界的一分子，吳楚帆時刻以行動推進影圈風氣的良性發展，堪稱貢獻良多：1949年因不滿粗製濫造的神怪武俠片充斥影壇，與多位影人合力發起「粵語片清潔運動」，其後又參與成立華南電影工作者聯合會，出任副理事長及常務理事。而在1952年，因眼見伶人「耍大牌」情況日趨嚴重，又力促影星發起「伶星分家」的運動。事實上，吳本人也是受害者之一，事緣某次與新馬師曾合作時，被迫等候對方一整晚，後來新馬師曾到場後還得先讓他拍完，受氣之甚不必多言，何況在吳楚帆眼裏，這類伶人掛帥的歌唱片本是缺乏教育意義，分家一舉，實乃為港片利益着想的責任感所使然。

1952年，吳楚帆與其他18位同行發起成立中聯電影企業有限公司，並擔任董事長一職。中聯成立後，吳楚帆陸續在《家》、《苦海明燈》及《千萬人家》（皆為1953年）中出演主角。其中《家》更讓他於1956年被內地選為「五十年代中國五個最受歡迎的男演員」之一，而同樣由其擔綱的《春》則獲得中華人民共和國文化部頒授「1949–1955年優秀影片榮譽獎」。此外，他在中聯的寫實片《危樓春曉》中飾演樂於助人的男主角威哥一角，令他一度成為最受香港民眾崇敬的人物，即使走在街上也被喚作「威哥」，可見其在銀幕上的正直形象極深入民心。1954年，由吳楚帆主演的《秋》高踞香港全年粵語片票房冠軍，令其事業直攀頂峰。

1955年，中聯在通過自行創辦公司拍片的策略後，吳遂於1955年與李晨風合組華聯電影製片有限公司，除出品《寒夜》（1955）、《人海孤鴻》（1960）、《火窟幽蘭》（1961）等，他更在這些影片出任監製一職，其中在兼任編劇及與李小龍合演的《人海孤鴻》，更是他後期的代表作。

六十年代後，吳楚帆淡出中聯，並於1963年另建立新潮電影公司，創業作為《大富之家》，這亦是香港電影史上首部彩色闊銀幕粵語片。至於翌年的次作《香港一婦人》（1964），則是他首次（也是唯一一次）擔任導演的作品。1967年，吳楚帆移民加拿大，1968年2月22日，其參演的最後一部影片《社會棟樑》公映，截至該年，其個人作品已超過250部，無論從產量還是從名氣而言，皆位居「粵語片四大小生」的首位。

七十年代，吳楚帆偶爾回港客串電視劇〔如無線首部長篇劇集《狂

潮》（1976）等〕，但未再涉足影壇。1993 年 2 月 22 日，他在加拿大與世長辭，享年 82 歲。同年，他獲「第十二屆香港電影金像獎」追頒「特別紀念獎」。當晚，作為頒獎嘉賓的周潤發在台上懷念這位前輩時更哽咽起來，全體來賓更起立向在場的其他中聯成員鼓掌。儘管吳楚帆已無法親眼見證這一最高榮譽的致敬，但他對香港電影作出的巨大貢獻，足以永垂影史，永不磨滅。

● 黃曼梨：悲情聖手

黃曼梨 ▶ 1913—1998

原名黃文素（另名黃蘭茵），於香港出生，祖籍廣東中山。圈中人稱 Mary 姐，同為中聯 21 股東之一。

過去的香港電影金像獎曾有硬性規定：無論台前幕後頒獎，若獲獎者未能前來，都須由代領者親自上台領獎，因此金像獎從未有在會場以外頒獎一說。但金像獎對此的首度破例，便是由黃曼梨而始：在第十四屆頒獎禮上，82 歲高齡的黃曼梨在家中接受香港電影金像獎頒發的「終身成就獎」，且由周潤發親自將獎座送至。當時，黃曼梨是少數由默片時代參演並仍健在的電影工作者，金像獎更特別為她追頒「終身成就獎」，對她六十多年的電影生涯作出肯定和讚譽。

1930 年，時值上海暨南影片公司演員班招生，當時僅 17 歲的黃曼梨前去投考並獲錄取。從演員班畢業後，她以黃曼麗為藝名，在默片《江湖廿四俠》及局部配音的《火燒白雀寺》中出演配角。1931 年她與暨南合約到期，繼而返回香港，適逢聯華影片公司在香港設立分廠（即聯華三廠），黃曼梨便簽約成為公司演員，並於 1932 年參演首部默片《古寺鵑聲》。1935 年，因羅明佑裁撤聯華三廠，黃曼梨轉投大觀聲片公司，同年演出首部有聲影片《明日之歌》。三十年代中期始，隨着影片產量不斷增加，黃曼梨在香港影圈已擁有一定的名氣。

1941 年 12 月香港淪陷，黃曼梨的丈夫謝益之因拒絕日軍政府徵召拍攝《香港攻略戰》而逃往澳門，其後黃曼梨亦離開香港尋夫，輾轉至廣州灣，成為眾人組建的明星話劇團成員之一，後來在越南演出話劇至 1946 年才返港。戰後香港電影工業逐步恢復，作為戰前已有名氣的黃曼梨不久便得到參演粵語片的機會，而她的首部作品就是《胡不歸》（下卷，1947）。

　　1949 年，黃曼梨參與了兩件影圈大事，一是發起「粵語片清潔運動」，二是推動華南電影工作者聯合會成立，並擔任兩屆理事。1952 年，她與吳楚帆等一眾同行商議組建中聯，更成為公司的 21 位股東之一。蕭芳芳對黃曼梨曾有這樣的評價：「她是 1930 至 1995 年演戲最好的中國女演員（之一），她不但演技超出了年齡的限制，更能一字不漏地背下臨場交給她的五紙對白，甚至能準確無誤地在對白裏念到的某一個字處流眼淚！」（據蕭芳芳在「第十四屆香港電影金像獎」上的講話作整理）

　　此話不假，黃曼梨從影多年，演出角色多不勝數，從賢妻良母到陰險長輩，或楚楚可憐，或令人髮指，可謂「好人令人動容，壞人令人痛恨」。此外，由於黃曼梨在銀幕上常演悲情的角色，往往聲淚俱下地演繹對白，有時甚至會感染工作人員落淚，故在影壇留下了「悲情聖手」之名。

　　踏入六十年代，中聯發展已不如往昔，當中的主要成員分道揚鑣，有一段時日，中聯開拍影片，能起用的女演員僅餘黃曼梨和容小意。而為了生活，黃亦陸續出演其他粵語片公司的影片。1964 年後她逐離開中聯，另尋發展，1966 年因罹患神經衰弱症而退休，1967 年張瑛的華僑電影製片公司開拍新戲，誠邀黃曼梨參演，看在與張多年好友份上，她接拍了《小姐、先生、師奶》及《朦喳喳的愛情》兩部作品。影片完成後，她便正式退出影壇，過上閒雲野鶴的生活。1986 年她於《夢中人》中出演盲婆一角，但只屬玩票性質，而非復出。

● 任劍輝、白雪仙：神仙眷侶

任劍輝 ▶ 1913—1989

一代粵劇伶星，曾出演多部粵劇電影。因扮相俊俏、風流瀟灑，風靡了萬
千女性觀眾，被譽為「戲迷情人」。

白雪仙 ▶ 1928—

原名陳淑良，任劍輝一生的合作拍檔。在舞台或銀幕上，其潑辣公主的形
象深入人心，2001 年獲香港電影金像獎頒發「終身成就獎」。

任劍輝自幼學習粵劇，對文武生桂名揚之唱做極為心儀，閒時偷師
學習，故有「女桂名揚」的稱號。1935 至 1945 年，出師後的任劍輝在澳
門演出，分別在「群芳艷影」和「梅花影」等多個粵劇團當台柱，因其扮
相俊俏、風流瀟灑，風靡了萬千女性觀眾，被譽為「戲迷情人」。任劍輝
在「新聲劇團」任文武生，陳艷儂為正印花旦，期間遇到她一生的知己和
事業夥伴 —— 白雪仙。

1945 年抗戰勝利後，新聲移師香港演出，穩定的局勢加上大批影人
相繼返港，推動香港拍片風氣日熾。戰後首部粵語片《郎歸晚》（1947）
被華南影界安排運往紐約公映，為粵語片打開復興的平台。此時，白雪仙
應陳皮導演之邀，出演新聲賣座戲《晨妻暮嫂》（1947），四年後任劍輝也
踏足影壇，主演了陳皮導演的《情困武潘安》（1951）。

早期任、白二人的演出對象並不固定，因電影「以戲度人」，影片
往往採取「大堆頭」政策，亦不計較舞台組班搭配。加上 1952 年香港電
影界實行「伶星分家」，為爭奪市場，劇作家常從荷里活電影中「偷橋借
橋」，任、白二人亦曾出演過不少時裝片。從 1951 至 1955 年，兩人共拍
下 29 部時裝戲（包括民初戲），當中有不少是愛情喜劇，但本着吸引粵劇
觀眾的初衷，29 部時裝片中有 8 部是加插粵劇摺子的戲中戲。

1956 年中，任、白二人羅致「武生王」靚次伯及「丑生王」梁醒波等人，並聘用唐滌生為駐團編劇，成立了對粵劇和粵語電影均有深遠影響的「仙鳳鳴劇團」，且銳意改革舊習。「在服裝上，從華而不實的膠片戲服進入了名貴大方而切合實際的顧繡時代；佈景方面力求逼真以切合歷史背景」，同時將粵劇表演藝術和中國文學作品互相結合，帶領粵劇走高檔文藝的新古典路線，於此，「開戲師爺」（粵劇編劇）唐滌生實在功不可沒。

1957 年，任、白的電影陣地從時裝移回古裝，有《宮主刁蠻駙馬驕》、《唐伯虎點秋香》、《畫裏天仙》；1958 年的《三審狀元妻》、《桃花仙子》，至 1959 年更達到高峰，先後有 12 部唱作俱佳的經典問世。這些粵劇電影的成功，一方面歸功於由愛看電影的唐滌生編劇，懂得分場，以及刪減不必要的台詞，務求配合身段、做手，達致「有戲」；另一方面也得益於導演的用心。比如在拍攝《紫釵記》（1959）時，導演李鐵將三台攝影機置於不同的方位、角度，並使用不同的景別來拍攝同一場戲，而在後期製作時亦選取最精彩的畫面剪接而成。

在 1959 年《再世紅梅記》首演之夜，唐滌生因心臟病發猝逝，「鐵三角」無奈告終。遭此變故，白雪仙急速淡出舞台，其後也甚少在銀幕演出，留下有少許武生功架底子的任劍輝，追風出演神怪武俠片，在 1959 至 1961 年間她更創下平均每月拍三片的紀錄，成了「十日鮮」。在演畢「仙鳳鳴劇團」結業作《白蛇新傳》後，任、白完成籌備了四年零七十多天的巨製《李後主》，創下當時中國巨片製作期最長的紀錄。當中動用了演員十萬多人次，佈景五十多堂，消耗八萬尺的彩色底片，並在澳門拍攝采石磯海戰，以及金陵攻守戰兩大戰爭場景。1968 年農曆年初一，《李後主》正式公演。上演 22 天便打破票房紀錄，卻收不回過巨的投資，其後任、白二人也逐漸淡出。

● 曹達華、石堅：忠奸絕配

曹達華 ▶ 1915—2007

五、六十年代粵語片演員，演出的大俠、探長、硬漢等角色深入人心。2001 年獲金紫荊獎「終身成就獎」，2003 年獲香港電影金像獎「專業精神獎」。

石堅 ▶ 1913—2009

五、六十年代粵語片演員，多演陰險狡猾的奸角，於 1996 年獲金紫荊獎「終身成就獎」，2003 年獲香港電影金像獎「專業精神獎」。

1931 年，16 歲的曹達華隻身抵滬加入月明影業公司當演員，後來在導演任彭年的關照下留在片場當場務，亦跟隨演員查瑞龍學習功夫。同時，他還在「東方話劇團」出演配角。1936 年在導演關文清引薦下，曹達華加入香港大觀影片公司，擔任副導演和演員，並在首部電影《山東響馬》（1936）中任場記，兼演出店小二的角色，有三句對白。在《肉搏》（1937）中飾演大牛順一角開始廣為人知，至 1939 年，在《烈女行》中首次飾演男主角。1941 年香港淪陷，曹達華暫時息影，直到 1945 年與親姐曹綺文創辦友僑影業公司，並開拍《迫虎跳牆》（1949），憑此片獲封「銀壇鐵漢」的稱號，而該年由友僑製作、曹達華主演的六集《七劍十三俠》創下了最高票房紀錄。

石堅自幼父母雙亡，少年時期體弱多病，故習武以強身健體，並一學九年。適逢抗日戰爭正式開展，石堅在學生時期積極投入罷課抗戰行動，更與友人籌劃抗日話劇於省港兩地演出。除演員外，石堅還擔當幕後工作，期間學習舞台化妝及佈景燈光等，培養出對演藝事業的興趣。

1940 年，懂得化妝技術的石堅投身演藝圈，曾是有「萬能泰斗」之稱的粵劇老倌薛覺先的化妝師。同年，石堅正式成為電影演員，在首部參演的間諜片《血海花》中飾演日本特務。

1949 年胡鵬開拍由關德興主演的「黃飛鴻系列」，此後，曹達華和石

堅開始了長達十多年的合作：前者飾演黃飛鴻的徒弟梁寬，結果大受歡迎，甚至在片中已死去（第四集《黃飛鴻傳第四集：梁寬歸天》）卻被徇眾要求「復活」；後者則在此系列中先後出演大反派白頭甫、黃廣俊、雷公祥、孫崑崙等角色，結果被觀眾喚作「奸人堅」，成為銀幕反派的經典代表，甚至在多年後不少港人仍會用「奸過石堅」一詞來形容現實中的奸惡之徒。此外，兩人還合作《天下第一劍》（上集，1961）、《白骨陰陽劍》（上集，1962）等多部電影。

踏入六十年代，曹達華開始參演時裝片，不久便以於偵探片《神秘兇殺案》（1962）等中飾演的華探長一角風靡銀幕，其頭戴氈帽、身穿大衣、腰間掛槍的形象更引發效仿的熱潮。曹達華於 1964 年又在「如來神掌」系列中飾演經典的大俠龍劍飛。直到今天，許多影迷仍對他盤腿而坐、兩掌外伸高呼「萬佛朝宗」的一幕難以忘懷。而值得一提的是，石堅在該系列中化身「天殘腳」與之相鬥，兩人的演技精湛而且有默契，因而成為觀眾眼中的最佳拍檔。

到了六十年代末，粵語片已江山不保，但在 1970 年，曹達華仍拉來關德興、石堅、于素秋、陳寶珠、薛家燕、呂奇、雪妮、胡楓、狄娜、沈殿霞、李香琴等老拍檔合作《神探一號》。該片非但是他首部自導自演之作，就其陣容來說更可堪稱群星薈萃！但《神》片上映後票房慘不忍睹，甚至被人戲謔為「粵語片的送終片」。曹達華見心血之作落得如此境地，亦一度淡出影壇，直至 1974 年方在邵氏出品的國語片中重現身影。

至於石堅在 1973 年被李小龍欽點於《龍爭虎鬥》中飾演大反派韓先生一角，在片中盡顯武術功架，將北派武功呈現在觀眾眼前。後於 1976 年在《半斤八両》中演出賊頭九叔，奸氣依然。

七十年代中期，曹達華與石堅先後加盟無線，並淡出影壇，至八十年代後重返銀幕。前者在「最佳拍檔」及「五福星」等系列中飾演曹警司一角，可視作對昔日「華探長」的延續；後者雖產量不多，也先後有二十多部作品問世，1994 年更以「始祖」身份參演匯聚了港產片反派演員的《奸人世家》。

在粵語片的黃金時代，曹達華和石堅締造了梁寬和奸人堅這兩個經典形象，這源於電影，甚至超越了電影，成為幾代香港電影人難忘的回憶。

新馬師曾 ▶ 1916—1997

原名鄧永祥，廣東順德人。為一代粵劇大老倌，唱腔自成一格，曾出演三百餘部電影，幽默詼諧的形象令人過目不忘。

新馬師曾在 9 歲時隨何壽年學習粵劇，10 歲加入「一統太平班」赴四鄉演出，因曾模仿名伶馬師曾的演出而改藝名為新馬師曾。二、三十年代，新馬師曾參與「覺先聲」及「定乾坤」等劇團，後自組「玉馬男女劇團」四出參演。17 歲的新馬師曾先後跟隨薛覺先、京劇名伶林樹源、蓋叫天學藝，唱腔自成一格。

早在 1936 年，新馬師曾便曾主演天一電影公司出品，湯曉丹導演的《美滿姻緣》。五十年代，粵語片進入巔峰時期。粵語電影吸收了粵劇中的「兩傻」鬥趣的人物設置，造就了大量的喜劇拍檔。這類電影大多以詼諧搞笑的喜劇演員掛帥，橋段不外乎「大鄉里出城」、「癩蛤蟆想食天鵝肉」之類的故事。新馬師曾和鄧寄塵就是其中最成功的一對，代表作有「兩傻」系列和「世界」系列，兩人的角色特點則是一個扮傻一個機靈，有時甚至會即場「爆肚」（即興講對白）。此外，電影中的插曲〈廚師之歌〉、〈木匠賭仔自歎〉、〈看更之歌〉等，因同樣反映小人物的自歎自嘲而廣為流傳。新馬師曾拍攝了以自己名字為題的三部喜劇，分別是《新馬仔瓜棚遇鬼》（1955）、《新馬仔拍拖被辱》（1967）和《矇查查搵食》（又名《新馬仔矇查查搵食》，1967）。而他和鄧寄塵的表演更影響了七十年代許氏兄弟的都市喜鬧劇和周星馳早期的電影。

五十至六十年代，粵劇電影的拍攝達到最高峰，特別是 1956 至 1959 年古裝粵語電影幾乎獨霸銀幕。據統計，1958 年上映的百多部粵語片中，戲曲片已佔了近六成。1963 年，新馬師曾自編自導《萬惡淫為首》，片中的插曲〈乞食〉廣為傳唱（尤其是那句「冷得我騰騰震」）。新馬師曾一生共拍攝電影 311 部，其中有流傳至今的經典喜劇，亦不乏粗製濫造的「七日鮮」，而他的「耍大牌」舉動在當時的影壇亦是「赫赫有名」。

踏入七十年代，由於任劍輝、白雪仙全面退出舞台與電影界，粵劇行業的勢頭跌至低谷。七十年代至今，粵劇電影僅有三部，即《帝女花》（1976）、《紫釵記》（1977）和九十年代的《李香君》（1990）。新馬師曾亦在此時退出粵劇和電影舞台，晚年時曾出演何夢華導演的《廣東先生與山東響馬》（1980）和關錦鵬導演的《繼續跳舞》（1988）。

1997 年新馬師曾病逝，陳果在這一年拍攝《細路祥》（1999）向這位帶給香港人無數歡樂的粵劇伶王作特別的紀念。

● 張瑛：二百部片男主角

張瑛 ▶ 1919—1984

原名張益生，在香港出生，祖籍福建。父親為藥材商人，曾在南北行開設福和興藥材行。因在家族中排名第十四，故在圈中有十四哥之稱，後被稱為「十四叔」。

1988 年 10 月 29 日，由冼杞然執導的《又見冤家》在港上映。事實上，這是一部早於 1984 年便已完成的「冷藏」之作，在放映兩天後便被落畫，票房也僅得八十多萬港元，收不到反響自屬意料中事。雖然影片本身無甚麼成績可言，但對不少粵語片影迷而言，它卻有着別樣的意義，皆因這是「千面小生」張瑛的遺作。1984 年的 12 月 12 日，張瑛在加拿大演出該片時中風病逝，享年 65 歲，這部《又見冤家》成為其演藝生涯的謝幕。

醉心於演藝的張瑛於 1937 年加入大鵬影片公司，參演處女作《夜明珠》。1938 年他轉投大觀影業公司，演出了十多部影片；1940 年獲薛覺先賞識，在其監製的《蝴蝶夫人》中飾演第一男主角，自此躋身當紅小生行列；同年再演《人海淚痕》，更成為繼吳楚帆後第二位獲「華南影帝」稱號的粵語演員。

1941 年 12 月 24 日，張瑛與首任妻子梅綺結婚，翌日香港淪陷，其事業隨之陷入低潮。1942 年 4 月日軍政府宣佈開拍《香港攻略戰》，並邀

請包括張瑛在內的多位演員參演，但張瑛很快便攜着梅綺逃往廣州灣，後參與明星話劇團，以演出話劇為生；後廣州灣情勢告急，張瑛再前往桂林，在當地結識了馬師曾，在其劇團負責劇務、佈景等幕後工作。

抗戰結束後，張瑛曾在上海任銀行主任，後重返香港，參演的首部影片為《金屋藏嬌》（1946）。1948年他獨資創辦大群影業公司，並擔任創業作（也是唯一一部影片）《此恨綿綿無絕期》的監製，同年與吳回合導的《蝙蝠大盜》，是他第一部導演的作品。

在整個五十年代是張瑛演藝事業的高峰期，影片產量超過200部，其子張煒曾撰文稱：「他是香港電影界主演影片最多的男演員，曾經在同一日同一條街道上分別拍三組戲，只是身上穿的衣服不同；他曾經一年內主演過47部影片，很可能是一個世界紀錄」（張煒：《永恆的光輝》，頁27）。由於相貌英俊、氣質優雅、演技出眾，張瑛曾演出不同類型的角色，故一度被觀眾譽為「千面小生」，並與吳楚帆、張活游和李清合稱為「粵語片四大小生」。

與此同時，張瑛又多次參與幕後工作，1956年，他首次自編自導《家和萬事興》，而與謝虹合導的《第七號司機》（1958）則是他最喜歡的作品之一。1952年，張瑛與吳楚帆等人合作創辦中聯影業公司，是公司的21位股東之一；1957年，他再得澳門富商何賢支持，與謝益之合組華僑電影公司，與新聯、中聯及光藝並列的「粵語片四大公司」之一。據統計，五十年代後，張瑛（參與）創辦的電影公司達六家之多，除中聯與華僑，尚有瑛業、豪華、中原、大中等。

六十年代粵語片式微，張瑛的事業亦不復從前，尤其1965至1969年，其參演的影片僅有12部，故1969年拍罷《狂龍》後，他一度淡出影壇，赴夏威夷投資地產生意。七十年代初，他將事業重心移至電視界。1972年張瑛重返影壇，但多飾演配角，其中與李翰祥的合作，讓張瑛視作令自己演技開竅的經歷，可見他對表演是「活到老，學到老」。

張瑛一生演出過四百多部影片，堪稱粵語片時代最傑出的影星之一，他在圈中人緣頗佳，義子、義女眾多，萬梓良便是其中之一。

● 白燕：不屈賢妻

白燕 ▶ 1920—1987

原名陳玉屏，生於廣州，祖籍廣東惠州，圈中人稱扁姐、扁姨。

綜觀五、六十年代的粵語片影壇，最能夠把命運中充滿波折的苦情戲演至入木三分者，無疑就是張活游與白燕這對銀幕搭檔，因而當時曾有「家家有白燕，滿街張活游」這一說法。說到白燕擅長演的角色，往往都是生活遭遇連串不幸但依然與家人同甘共苦，最終迎得幸福未來的賢妻良母，而這亦是當時香港婦女的普遍寫照。白燕能成為當時最紅的銀幕女星之一，實是與生活接軌、惹人共鳴的形象及演技密不可分。

白燕早年曾就讀於廣州教忠女子中學，1936 年她投考廣州國際電影公司而被錄取為演員，隨後得到參演處女作《並蒂蓮》的機會。豈料當時的國際經理虧空公款，導致公司資金周轉不靈，令影片未能完成。1937 年，導演陳天在香港參與成立啟明影業公司，在陳的賞識下，白燕遂由廣州到港，由此演出了第一部真正的處女作《錦繡河山》，片中與她對戲的是「華南影帝」吳楚帆。

1938 年白燕加盟大觀聲片有限公司，以《上海火線後》（1938）走紅影壇，其後的 1938 至 1939 年，白燕合計主演了 19 部影片，產量激增。然而，由於名氣漸響，1941 年 12 月香港淪陷後，她與吳楚帆先後成為控制香港影界的「大日本映畫社」徵召的男女主角，後在盧敦知會下，白燕回到廣州，輾轉至桂林等地後，再到廣州灣與其他逃亡至此的影人會合。

抗戰結束後，白燕重返香港，與吳楚帆合作光復後首部粵語片《郎歸晚》（1947）。1949 年她參與發動「粵語片清潔運動」，1952 年又參與組建中聯，除了是 21 位股東之一，更是公司的副董事長。中聯成立後，她參演的首部影片為《苦海明燈》（1953）。白燕演出的苦情戲不僅能打動觀眾，而因其貌美在銀幕上甚少如黃曼梨般出演年長的角色，加上其演出的造型角色氣質不凡，因而有「影壇常青樹」的稱號。

除幕前演出，白燕亦於1954年與張活游及吳回創辦山聯影業公司，創業作為《芸娘》，但營運至1964年，山聯便結業。山聯共拍攝了六部影片，大多由程剛撰寫劇本。其中，白燕從影以來首次擔任監製的影片，是張活游之子楚原於1960年執導的《可憐天下父母心》，該片多年來在香港經典影片評選中亦榜上有名。

1964年白燕參演《瘋婦》後宣佈息影，而1965年4月15日公映的《滄海遺珠》，是她最後一次出現在大銀幕的作品，也是她從影以來唯一一部國語片（由長城出品）。1987年5月6日，白燕因骨癌在香港病逝，終年67歲。

● 梅綺：人戲合一

梅綺 ▶ 1923—1966

原名江端儀，生於北京，祖籍廣東南海，父親為廣東太史公江孔殷，「南海十三郎」江譽鏐則是其叔父。

在芸芸粵語片演員中，梅綺的作品產量並不多，但她演出的角色類型卻頗為廣泛，包括妓女、丫鬟、傭人、老姑婆、交際花、殺人犯、勢利闊太等等，從花樣年華至垂暮老年，她都發揮得淋漓盡致、演繹入木三分，為此她甚至不惜犧牲形象，可謂非常敬業。

若要形容梅綺對塑造角色的投入程度，無疑就是「入戲太深」——為了演出的角色，她甚至甘願犧牲現實中的情緒狀態，結果一度因難以抽離而患上失眠及神經衰弱。但無論如何，作為演員，她擁有如此敬業的精神，足以被影壇後輩推崇敬重。

1929年，梅綺首次以江麗麗之名參演上海大長城電影公司出品的《聰明笨伯》。三十年代中期赴港定居後，她加盟南洋影片公司，參演的首部影片為「南海十三郎」執導的《百戰餘生》（1937）。1940年，她轉投大

觀聲片有限公司，參演的首部影片為《從心所欲》（1940），其後的作品還有《學宮春色》（1941）、《千金之子》（1941）、《夜上海》（1941）等。

1941 年 12 月香港淪陷，梅綺隨丈夫張瑛逃往廣州灣，並加盟明星話劇團演出話劇為生，但隨着廣州灣局勢緊張，又不得不輾轉於桂林、越南、廣州等地，至抗戰結束後方才返港。回港後，梅綺已與張瑛離婚，但兩人依舊不避嫌地在《非眷莫問》、《此恨綿綿無絕期》（1948）等片中合作，並於 1952 年一同加入中聯影業公司 21 位股東行列，此後繼續合作中聯出品的多部影片。

在五十年代，梅綺的演技已達到爐火純青的地步，對她而言，這等動力源於她的一股傻勁：「我常常有一股傻勁，不管人家說我傻頭傻腦也好，說我敢於嘗試也好，凡是派到我的角色，我從不加以選擇。就算有些角色，在人家說，可能是不肯演的，可是我卻偏偏要試試看。」（梅綺：《戲劇的人生》）。事實上，梅綺得以勝任各種角色，也得益於她時常觀察周邊人物的行為舉止，如在《金蘭姊妹》（1954）中飾演的老女傭，藍本便出自為其工作了十多年的女傭；在《大地》（1954）中為演出妓女荷花一角，她在神態舉止上模仿被祖父納為妾侍的一位祖母，因而形成了她一套個人的表演方法。正如其所言：「我們演戲，對任何一種人物，都得熟悉，演來自然覺得生動，要是對劇中人物陌生的話，那演來就費力不討好了。」

1953 年，梅綺參與吳回主持的星聯影業公司的工作，並擔任《日出》（1953）的監製；1957 年，又參與金門影業公司的工作，先後監製了《花神》（1957）及《駙馬艷史》（1958）。這些作品是她演藝生涯中為數不多的幕後創作。因早年信奉基督教的緣故，梅綺的人生重心隨後也逐漸脫離銀幕。1962 年演罷《心心相印》之後，她宣告退出影壇，投身於傳道工作，在業內引起轟動。其後，她以本名江端儀於 1963 年 7 月在港創辦「基督教靈恩佈道團」。

● 紅線女：南國紅豆

紅線女 ▶ 1927—2013

原名鄺健廉，生於廣州，是享譽海內外的粵劇表演藝術家，開創了獨樹一幟的「紅腔」。

　　紅線女在港短短八年間，拍攝了 105 部影片。與當時大老倌的「七日鮮」作品不同，紅線女所拍的影片均有一定的品質保證。除曾參演粵劇改編外，她還出演由名著改編、家庭倫理片等。她在伶人與影人對立最為嚴重的時候，不惜得罪同行，毅然加入中聯，拍攝優良的影片，此種精神至今仍為人稱道。

　　1945 年抗戰勝利後，在全國各地進行抗日巡演的一眾名伶逐漸回歸正常的生活。1946 年原已唱響粵、滬的紅線女來到香港，連續一個月無間斷地演出粵劇戲目《我為卿狂》，轟動全港；翌年，她在粵劇電影發展得如火如荼中拍攝了銀幕處女作《藕斷絲連》（1947）。然而，當時的紅線女已是荷里活電影的影迷，亦對俄國戲劇大師史坦尼斯拉夫斯基（Constantin Stanislavsky）的表演理論十分熟悉，令她在電影中的表演流於自然，並沒有其他大老倌面目表情甚為誇張的缺點。

　　1952 年，紅線女主演了張瑛自資拍攝的瑛業影片公司創業作《一丈紅》，飾演顛倒眾生的舞國皇后一丈紅。在這部時裝劇中，紅線女將一丈紅早年的刁蠻任性和落魄後的悔恨難耐演繹得淋漓盡致，其電影事業亦由此大開。翌年，紅線女主演由秦劍導演的《慈母淚》（1953），該片由「天空小說」改編，上映時轟動全港。紅線女演出的年齡跨度也很大，可以將主人公年老後的神態、裝扮處理得極佳。

　　其後，中聯拍攝了改編自巴金「激流三部曲」的影片《家》（1953）、《春》（1953）、《秋》（1954）。紅線女在加入中聯後首部參演的影片，就是在《秋》中飾演與大少爺相戀的婢女翠環。紅線女塑造的翠環，雖楚楚可憐，卻柔中帶剛，而且有很強的個人特色。紅線女的演技在《胭脂虎》

（1955）中得到最大的發揮。片中她一人分飾母女二角，紅線女更化身復仇女神，為生母報仇，以美色挑撥仇家父子關係，以實現復仇計劃。

在中聯期間，紅線女及丈夫馬師曾遭遇「伶星分家」事件。該事件由吳楚帆領導，他認為粵劇電影並無教育意義，伶人加盟電影只會將梨園的一些不良風氣引入，希望中聯能夠通過「伶星分家」來清潔電影圈。在這前提下，紅線女與馬師曾不計薪酬，先後加入中聯，令粵劇同行不滿，兩人的舞台演出更一度受到阻礙。

1955 年，紅線女拍攝了唯一一部國語片《我是一個女人》，該片由長城出品，講述已婚女子為尋求獨立外出工作，在事業和家庭難以兼顧之下鬧至離婚，最終由家姑從中調解，夫妻倆和好如初。同年紅線女在周恩來總理的建議下，到內地發展。

● 紫羅蓮：名如花靚

紫羅蓮 ▶ 1925—2015

原名鄒潔蓮，祖籍廣東雲浮，為中聯 21 位股東之一。

由於紫羅蓮的父親任職粵劇團，其姐鄒潔雲又是粵劇名旦，令紫羅蓮自幼便對戲劇產生了濃厚的興趣，更曾在戲班學習戲劇表演。1938年，她加盟名伶馬師曾主持的「太平劇團」，並擔任二幫花旦（即第一女配角）。當時正值「薛馬爭雄」時期，紫羅蓮因有機會參與多部粵劇演出，由此在圈中成名。1939 年紫羅蓮參演南粵影片公司出品的《第八天堂》，自此轉為銀幕演員。

1941 年 12 月香港淪陷後，由於日軍政府徵召演出《香港攻略戰》的影人大多已逃走，日方唯有對紫羅蓮打主意。為了令紫羅蓮鬆懈防備，日方於 1942 年 4 月 3 日在《華僑日報》上刊登「日電影界在港攝製攻略香港影片，白燕、吳楚帆、陳雲裳等分任要角」的假消息，令紫羅蓮落入陷阱。入組《香》片後，紫羅蓮才發現吳、白等人並未參與，其後日方再以

「楊工良、謝益之赴日拍片」的假消息將她騙至日本拍外景，結果，紫羅蓮非但兩次上當，更被日方威脅再主演三部宣揚「大東亞共榮」的影片。儘管在片中的戲份不多，演出「中日親善」影片的經歷仍讓紫羅蓮痛苦萬分，為拒成為漢奸，她遂在返港後求助於當地的地下革命工作者，最終在廖思慎（後成為她的丈夫）的幫助下逃離香港，前往內地。

1945 年抗戰結束，紫羅蓮得以重返香港。其後演出首部影片《含笑飲砒霜》（1947），直至中聯成立前夕，她共參演了六十多部電影，在粵語片女星中算是有不俗的產量。

1952 年，紫羅蓮參與組建中聯，成為 21 位股東之一，當時中聯委員會為她劃定的片酬為 4,500 元（一級），凌駕於小燕飛、黃曼梨、梅綺、容小意之上，並與白燕平起平坐。其後，紫羅蓮參與了多部中聯影片的拍攝。1954 年，隨着中聯多位成員另組公司拍片，紫羅蓮亦成立了紫羅蓮電影製片有限公司，該公司出品的唯一一部影片，便是她身兼編、導、演三職的《馬來亞之戀》（1954），亦是她電影生涯中的重要之作：在題材方面，影片選擇以馬來亞華僑團結互助，為僑胞創辦義工學校並推廣華文教育的內容，頗有中聯影片「人人為我，我為人人」的氣息；在陣容上，紫羅蓮也得到多位中聯同事如吳楚帆、張瑛、張活游等人參演其中，這些影人在當年可是賣座的保證；在場景方面，紫羅蓮更專程前往馬來亞拍攝，故在片中出現了不少當地的著名景觀……這些條件結集起來，令影片大受歡迎，最終更以 13 萬港元的票房收入成為全年十大賣座粵語片之一。

六十年代後，中聯成員分道揚鑣，紫羅蓮則與白燕同於 1964 年退出影壇，她參演的最後一部影片為《恨海情天》（1964）。信奉基督教的紫羅蓮引退後在教會擔任義工，雖不至如梅綺般投身傳道，但多年熱心服務社會的態度，是虔誠基督徒的表現。

八十年代後，紫羅蓮赴美定居，偶爾回港探親訪友。於 2015 年逝世。

胡楓 ▶ 1932—

香港粵語片時代最紅的小生之一，2003 年獲香港電影金紫荊獎「終身成就獎」。

胡楓少年時鍾情跳舞，並從電影中模仿舞蹈來琢磨舞技。1953 年他考入大成公司，開始其電影生涯；同年，胡楓出演了電影處女作《男人心》（1953）令他一夜成名。

1960 年，胡楓參演了對其演藝生涯有着重要影響的一部作品《難兄難弟》，在片中飾演周日清這個木訥善良的小生形象深入民心。此外，他在片中與謝賢對唱對跳，在當時風靡了萬千少女。而忠誠正直和「油頭粉面」的形象亦分別成為胡楓和謝賢的經典面譜。此片過後，胡楓出演了大量歌舞片，這些影片都是與蕭芳芳、陳寶珠、薛家燕等女星合演，並且在拍攝前請專業的舞蹈老師指點。此外，胡楓成為第一個將踢踏舞引入香港電影的男星，亦因而獲得了「舞王修」的稱號。

1967 年，胡楓在《我愛阿哥哥》中大跳阿哥哥舞，激起了香港年輕人對這種舞蹈的狂熱，成為一代人的記憶。1968 年胡楓與蕭芳芳於《萬紫千紅》（1968）中鬥舞，此片乃六十年代以歌舞作號召的青春片，講述男女的邂逅、誤會、分開至復合的故事，蕭芳芳更於戲中主動追求事業與愛情。在六十年代，胡楓還先後主演《孽海遺恨》（上集，1962）、《含淚的玫瑰》（1963）、《九九九我是兇手》（1963）、《情與愛》（1964）等影片。

1978 年胡楓一度暫停電影演出，並加盟無線演出電視劇、電視節目，直至 1981 年才宣告復出電影界。這位現今粵語片最長壽之一的小生在加入無線後在數百部劇集中多演配角，演出的角色也多為慈父、師傅或善良的前輩，在觀眾看來，他的親切感是勝過「出風頭」。

● 南紅：悲情玫瑰

> # 南紅 ▶ 1934—
>
> 原名蘇淑眉。與光藝簽約八年，為光藝三花旦之一，與丈夫也是主要合作搭檔的楚原相識於光藝。七十年代後，南紅逐漸淡出影壇。

南紅 2 歲時，唱時代曲的母親已帶着她輾轉定居香港。南紅先後在廣州德明中學、廣大會計專科學校與聖羅撒書院求學，16 歲時師從粵劇名伶紅線女學藝，到 1950 年左右已開始落班做戲，其藝名亦於此時改的。

南紅跟隨紅線女六年，由第八花旦升到第三花旦，此時，光藝電影公司以優厚待遇力邀南紅加盟，亦允許她兼顧粵劇發展。1956 年南紅在光藝參演處女作《七重天》，其豐富的演出大獲讚賞，因而一炮而紅。其後，南紅在光藝待了八年，先後主演了 44 部影片，所飾的角色以悲情女為主，如在《唐山阿嫂》（1957）中飾演一個遠道尋夫的鄉下婆，後被丈夫所嫌，身世可憐。

1960 年，因南紅與謝賢這對銀幕搭檔大紅，峨嵋影片公司將他們外借拍攝四集《神鵰俠侶》（上及下集，1960；三及四集，1961），這是香港電影史上第一部金庸電影，兩人更是銀幕上第一代楊過與小龍女。1959 年楚原執導處女作《湖畔草》，亦是第一次與南紅合作。相識多年的他們後來終結為夫婦。1962 年南紅與張活游、楚原父子成立玫瑰影業公司，創業作是由楚原執導、謝賢與南紅主演的文藝片《含淚的玫瑰》（1963），南紅更在片中分飾兩角。影片推出後反響不俗，繼而再推出「玫瑰」影片 ——《黑玫瑰》（1965）、《春殘花未落》（1965）、《黑玫瑰與黑玫瑰》（1966）及《紅花俠盜》（1967），同樣由謝、南擔任男女主角。

令南紅事業更上一層樓的是，她與陳寶珠合演都市俠盜姐妹的兩部「黑玫瑰」片。這兩部影片不僅堪稱港產「珍姐邦」片的扛鼎之作，且多年來也不斷被後人翻拍。南紅更為這些電影開嗓獻唱了〈豆蔻春心〉、〈情花朵朵開〉、〈牆頭馬上—纖情〉、〈半掩琵琶弄鶯喉〉等多首經典歌曲。

離開光藝後，南紅以自由演員的身份工作，期間，她拍攝了幾部喜愛的古裝片，如《一曲琵琶動漢皇》（1962）、《半壁江山一美人》（1964），更在《南龍北鳳》（1963）中反串出演，在當時甚為哄動。

七十年代，南紅淡出影壇，一度加入麗的電視，1977年轉投無線電視，至1994年左右轉到亞洲電視。在劇集中，南紅主要飾演賢妻良母，如《網中人》（1979）中的唐少梅、《京華春夢》（1980）中的賀母、《播音人》（1983）中的陳彩霞等。

● 嘉玲：美艷親王

嘉玲 ▶ 1936—

原名何佩瑛，光藝三花旦之一。從影12年的62部作品中，有58部為光藝所拍，直至1967年息影。

嘉玲自幼在學校裏喜歡演劇和舞蹈，夢想成為演員。1953年經黃卓漢及秦劍審定，她入選嶺光電影公司的訓練班，在秦劍指導下閱讀《演員自我修養》和《角色的誕生》，並改藝名為何嘉玲。

此時，黃卓漢決定全力拍攝國語片而暫停嶺光的業務，恰巧黃卓漢的製片潘炳權創辦迪華影片公司，並開拍《樓下閂水喉》（1954）與《三妻奇案》（1955），遂向黃借用謝賢與嘉玲，《三》片更是兩人首次擔綱主演的作品。

隨後，秦劍成立光藝，嘉玲與謝賢也一同轉投發展，而她亦在此時剔走藝名中的「何」姓。1956年嘉玲在光藝演出首部影片，是由秦劍導演的《九九九命案》，並繼續與謝賢搭檔。同年，她還拍了《遺腹子》（下集）與《手足情深》等片，其表演受到秦劍的讚賞，票房成績亦甚佳。

五、六十年代，嘉玲、南紅、江雪並稱為「光藝三大花旦」，而光藝也刻意將她與謝賢打造為銀幕內外的情侶形象（現實中兩人亦曾拍拖七年），並力邀李鐵、吳回、左几等導演為兩人開拍愛情悲劇《橫刀奪愛》

（1958）、喜劇《捉姦記》（1957）等片。其後小說家望雲原創的《情賊》及天空小說家李我的《五月雨中花》被秦劍看中，重金購得版權亦旨在為嘉玲開戲。

從影 12 年來，嘉玲前後三次與光藝簽約，共拍了 62 部影片，其中光藝佔了 58 部，最後兩年曾為志聯、華僑、謝氏兄弟等拍了 5 部電影。期間，她飾演的角色多是富家千金，或是富有成熟韻味的少婦、怨婦，較為特別的是她在《英雄本色》（1967）中的演出，片中她剪短頭髮飾演懲教官，幫助吸毒人士恢復健康，而這部影片也是她個人最喜愛的一部。

1963 年，嘉玲與富商姚武麟結婚，其後數年仍在影圈拍片；1966 年，她為黃卓漢拍《深閨夢裏人》，彌補了 13 年前未能與其合作的遺憾；1967 年，嘉玲拍罷《人海奇花》後正式息影，定居泰國。

● **謝賢：瀟灑四哥**

謝賢 ▶ 1936—

原名謝家鈺，祖籍廣東番禺。在家中排行第四，成名後被行內人尊稱為四哥。在光藝的 14 年間，拍攝了超過 100 部影片。後創立謝氏兄弟製片公司，出品的影片交由光藝發行。

在五十年代的粵語片風潮中，謝賢這位當紅小生，當然是永留在香港電影史冊之中。他出演的角色多是風流倜儻的富公子，而作為第二代粵語片明星，他演飾的角色以及其在銀幕中的形象包裝都具現代性。而他的出現，亦是「香港身份」在銀幕上的一次崛起。

1953 年，謝賢在姐姐的勸說下投考嶺光公司演員訓練班，而面試他的是後來成為他恩師的秦劍，但當時，謝賢並沒有被錄取。數個月後，陰差陽錯下，謝賢得到了出演《樓下閂水喉》（1954）的機會，謝賢後來得知是秦劍暗中關照他的。隨後秦更引薦他簽約迪華電影公司，參演了他

第二部作品《三妻奇案》（1955）。拍畢此片後，謝賢跟隨秦劍入駐光藝電影公司。在光藝的 14 年間，謝賢拍攝了超過 100 部影片，並與秦劍合作無間。

謝賢進入光藝演出的第一部作品是秦劍導演的《九九九命案》（1956）。此類獵奇性質的偵探片亦填補了當時粵語片類型的空白。謝賢一共拍了三部「九九九」系列的作品，皆大受歡迎。在紅線女、張瑛、吳楚帆、張活游等明星已年近中年時，年輕俊美的謝賢、胡楓與南紅等人便成為粵語片的第二代明星，亦是當時全東南亞片酬最高的明星。此時，謝賢扮演的角色，外形與性格均帶有自戀自覺的意味。

1962 年，謝賢在《神鵰俠侶》中飾演楊過，南紅飾演小龍女，謝賢由此成為金庸電影的第一位男主角。謝賢在光藝期間的代表作還有「南洋三部曲」〔《血染相思谷》（1957）、《唐山阿嫂》（1957）、《椰林月》（1957）〕以及《難兄難弟》（1960）、《英雄本色》（1967）等，並在秦劍導演的愛情電影中大放異彩，亦與嘉玲、蕭芳芳等組成銀幕情侶。

1967 年，謝賢與陳文、嘉玲合組謝氏兄弟製片公司，拍攝的影片交由光藝發行。1969 年粵語片沒落，光藝拍攝的黑白片也逐漸落後於時代。謝賢此時與光藝約滿，便隨李翰祥前往台灣拍攝《緹縈》（1971）。回港後曾為嘉禾拍攝四部電影後便繼續發展謝氏兄弟的業務，更先後編導《鐵膽恩仇》（1967）、《冬戀》（1968）、《窗》（1968）、《窄梯》（1972）、《明日天涯》（1973）、《大富人家》（1976）等影片。

謝賢於 1979 年加入香港無線電視，主演了《離別鉤》（1980）、《千王之王》（1980）、《萬水千山總是情》（1982）等轟動一時的劇集。其中，《千王之王》更掀起香港電影的賭片風潮，隨後謝賢還出演了《打雀英雄傳》（1981）、《千王鬥千霸》（1981）兩部賭片，此外還有《再生人》（1981）、《江湖龍虎鬥》（1987）、《川島芳子》（1990）、《少林足球》（2001）及《黑白森林》（2003）等。2019 年，謝賢獲頒第三十八屆香港電影金像獎「終身成就獎」。

● 丁瑩：工廠皇后

丁瑩 ▶ 1938—

原名季景鈺，為國語片和粵語片「左右開弓」的一線女星，因大多飾演職業女性的角色而廣為人知，這些角色大多出自光藝的粵語片。

1952年，丁瑩在香港聖嘉勒女書院念書時已投考自由影業公司（後來的嶺光影業公司），後與林翠一同被譽為自由影業公司的「孖寶」。丁瑩的處女作為國語片《馥蘭姐姐》（1956），首部參演粵語片則是《銀燈照玉人》（1955）。她雖然也演過不少如《暴雨紅蓮》（1962）、《卿何薄命》（1963）這類影片中的苦命女郎，但是最為人所熟知的是由其塑造的新興勞動階級的女性形象，即經濟獨立、態度積極而富正義感的職業女性。

丁瑩最享負盛名的是「工廠妹」電影。她在《女人的秘密》（1961）中飾演住在板間房的工廠女工崔麗萍，與林家聲飾演的鄰房住客因小事結怨，卻發現彼此是神交已久的筆友；在《夫妻的秘密》（1962）中，她飾演一個為了前途而隱瞞已婚事實的秘書，在這個富有現代感的設置，讓人聯想起如今的「隱婚」一族；在《工廠皇后》（1963）中，丁瑩再飾演女工，為了吸引心儀的心上人的注意，她冒充洗衣店店主，誰知對方也只不過是冒充富家公子的窮司機。

1967年，製片家黃卓漢在台灣成立第一影業機構，丁瑩亦到台灣拍攝國語片。在1969年演出息影作《人鬼狐》後，丁瑩便移居加拿大多倫多。在香港經濟騰飛、工業發展蓬勃的五、六十年代，她的形象代表了一代的工廠女性——出身貧窮但積極向上，追求物質但保持善良，可謂是這時期的銀幕代表人物。

● 呂奇：小生轉導情色電影

> # 呂奇 ▶ 1942—
>
> 原名湯覺民，廣東台山人，於 1949 年 7 歲時來港。為粵語片小生之一，
> 與邵氏約滿後，自組金禾公司，其作品交由邵氏發行。

　　呂奇於 1958 年考入中聯演員訓練班，翌年加入邵氏粵語片組，並簽約五年，第一部主演的電影是《戀愛與貞操》（1960）。1964 年呂奇與邵氏約滿，轉為自由身拍攝電影，1965 年憑《公子多情》一片成名。

　　他從影二十多年間主演了超過 60 部電影，當中著名的有《姑娘十八一朵花》（1966）等。與他合作的不乏當紅女星，而陳寶珠更是他銀幕上的最佳拍檔，他亦是六十年代最走紅的粵語片小生。

　　1965 年，呂奇自組二十一世紀公司，初時兼任編劇，後來更掌執導演之職。首部由他自編自導自演的作品為《蔓莉蔓莉我愛你》（1969）。他執導的電影約 30 部，較著名的有《娘惹之戀》（1969）、《偷心賊》（1970）等。

　　1974 年，呂奇自組金禾公司，為邵氏包拍影片，專走色情片製作路線。七十年代出品的色情片有《丹麥嬌娃》（1973）、《財子・名花・星媽》（1977）等。八十年代更連續出品了多部色情片，在香港色情片中佔了很重要的地位。他的電影多是色情片格局的社會諷刺喜劇，而且票房也十分成功，其中《財子・名花・星媽》更是香港首出「露毛」的色情片。呂奇導演的影片，有着五、六十年代粵語片的社會寫實特色，故事不離男盜女娼，並在販賣女性胴體的同時，也保持了最基本的道德批判。

　　金禾共拍攝了四部影片：《財子・名花・星媽》、《夠格女郎》（1979）、《怨婦・淫娃・瘋殺手》（1980）、《追女三十六房》（1982）。而呂奇本人則在拍畢《命帶桃花》（1987）後便把公司結束營運到台灣經商，多年來音訊全無。

　　《92 黑玫瑰對黑玫瑰》（1992）首次出現以呂奇為原型的奇哥一角。1997 年無線拍攝影射謝賢、呂奇、蕭芳芳、陳寶珠在影壇舊事的劇集《難兄難弟》，成為當年的收視冠軍。奇哥一角後又出現在《難兄難弟之神探呂奇》及電影《精裝難兄難弟》（1997）中。這些劇集及影片大獲成功之餘，亦引起公眾對當年這位紅小生兼色情片導演的好奇。

● 八牡丹：粵語片半邊天

余麗珍 ▶ 1915—2004
祖籍廣東。為紫牡丹。

鄧碧雲 ▶ 1924—1991
原名鄧芍芙，祖籍廣東三水。為藍牡丹。

鳳凰女 ▶ 1925—1992
原名郭瑞貞，祖籍廣東三水。為紅牡丹。

羅艷卿 ▶ 1929—
原名羅大紅，祖籍廣東順德。為銀牡丹。

吳君麗 ▶ 1930—2018
原名吳燕雲，祖籍廣東中山小欖。為白牡丹。

于素秋 ▶ 1930—2017
原名于小圓，祖籍上海。為黑牡丹。

南紅 ▶ 1934—
原名蘇淑媚，祖籍廣東順德。為綠牡丹。

林鳳 ▶ 1940—1976
原名馮淑嫣，祖籍廣東新會。為黃牡丹。

早年香港電影人喜歡結拜，「七公主」、「七兄弟」、「九大姐」、「十大導」、「十一斧頭」、「十二金釵」……類型相似的影人走在一起，於人於己都是極好的商業宣傳策略。六十年代，粵語片八大旦后金蘭結義，遂有「八牡丹」雅名流芳。從年齡最長的余麗珍，到年齡居中的鄧碧雲、鳳凰

女、羅艷卿、于素秋、吳君麗、南紅，再到年紀最小的林鳳，「八牡丹」
可謂各具風騷。

余麗珍是少數能唱、念、做、打功架俱全的藝人。她在 1947 年加入
電影圈，起初十年僅拍了 15 部電影，直到演出《蟹美人》（1957）而聲名
大噪，後來連續拍了 120 多部電影，當中有不少影片是由她與丈夫李少芸
合辦的麗士影業公司出品，賣座率頗為理想。她最受人歡迎的影片是由
其丈夫擔任編劇的「無頭東宮」系列，戲份相似但想像力爆棚，令人歎為
觀止。

「萬能旦后」鄧碧雲自 1950 年拍電影以來，形象百變，以刁蠻媳婦、
傻大姐、順德媽姐等喜劇角色深入人心。轉至電視發展後，鄧碧雲因在劇
集《季節》（1987）中飾演媽打一角而紅極一時，此後她參演的電影和廣
告多是「媽打」的形象角色。

鳳凰女在 1950 至 1968 年參演了超過 250 部電影。她和李香琴影途相
似，屢屢飾演反派，甚至在《武松血濺獅子樓》（1956）中飾演潘金蓮。
此外，她的喜劇天賦了得，是一代冷面笑旦，出演過許氏兄弟的電視劇
《鬼馬雙星》。她於 1992 年逝世，並以其首本名劇《鳳閣恩仇未了情》的
「紅鸞郡主」戲裝入殮。

羅艷卿是余麗珍和薛覺先的徒弟，習練戲曲及南北派武打，其俠女
形象特質鮮明，出演過多部粵語武俠電影，以及《夜光杯》（1961）等神
怪片。

京劇武生于占元的女兒于素秋是有名的京劇刀馬旦，亦是成龍、洪
金寶等人的大師姐。自 1948 年從影以來，她參演的 200 多部影片中，有
170 多部都是武俠片，因參演《如來神掌》（上集、下集大結局，1964）而
與男主角曹達華被公認為最佳的熒幕情侶。她不懂粵語，所有粵語片演
出均由黎坤蓮配音。

「玉喉艷旦」吳君麗是陳非儂（陳寶珠之父）的入室弟子，擅長演青
衣及刀馬旦，曾參與 150 多部粵劇及時裝電影，並在 1962 年成立新麗聲
影業公司，直接參與電影拍攝的工作。

南紅是紅線女的弟子，自五十年代開始拍電影，所拍的戲曲電影只有十餘部，其餘百多部多為時裝片，並曾為電影獻唱插曲。1962年她與當時的男朋友楚原及其父親張活游合組玫瑰影業公司，於1967年與楚原結為連理。她早期飾演玉女角色為主，在電視時代則主攻賢妻良母的角色。

　　16歲考入邵氏公司粵語片組演員訓練班的林鳳，在「八牡丹」中是最青春洋溢也最具西洋古典美，曾被冠以「東方妮坦梨活（Natalie Wood）」的雅號，無論在銀幕內外都頗具時代感。在《華僑晚報》五、六十年代一年一度的十大明星選舉中，她創下蟬聯九屆的紀錄，是當之無愧的「邵氏之寶」。1967年她拍完《月向那方圓》後結婚息影，同年因服食過量安眠藥而香消玉殞。

　　「八牡丹」的角色陪伴六、七十年代的港人成長，《山水有相逢》（1995）、《精裝難兄難弟》（1997）、《92黑玫瑰對黑玫瑰》（1992）等電影亦曾向她們致敬。

● 七公主：彩色青春

馮素波 ▶ 1946—

著名童星，曾出演大量武俠片。

沈芝華 ▶ 1946—

歌舞片時代的女星，以玉女形象示人。

陳寶珠 ▶ 1947—

著名童星，出演了大量武俠及青春歌舞片，被譽為「影迷公主」。

蕭芳芳 ▶ 1947—

原名蕭亮，著名童星，出演了大量武俠及青春歌舞片。

薛家燕 ▶ 1950—

原名薛家彥，著名童星，成年後多出演青春及現實題材影片。

王愛明 ▶ 1953—

1960 年憑《後門》獲亞洲影展金禾獎「最佳女配角」。

馮寶寶 ▶ 1954—

著名童星，1993 及 1994 年分別憑《92 黑玫瑰對黑玫瑰》（1992）、《新不了情》（1993）獲香港電影金像獎「最佳女配角」。

1964 年，邵氏電影公司旗下七位玉女明星於尖沙咀金冠酒樓舉行結拜儀式，她們就是香港電影圈著名的「七公主」，包括馮素波、沈芝華、陳寶珠、蕭芳芳、薛家燕、王愛明及馮寶寶。1967 年由凌雲導演、「七公主」主演的粵語片《七公主》（上集及大結局）熱映。「七公主」多是童星出身，如馮素波在 1950 年便與李小龍一起出演《細路祥》。沈芝華師從粉菊花，自幼學習京劇。陳寶珠 13 歲從影，早年學習粵劇，並拜任劍輝

為師，電影處女作是《秦香蓮》（1958）。蕭芳芳7歲時接拍了第一部文藝片《小星淚》（1954），後為邵氏公司演出《梅姑》（1956）、《苦兒流浪記》（1960），成為著名的童星。薛家燕在9歲便成為童星，處女作是《七兒八女九狀元》（1960），六十年代，她經常在粵劇電影中飾演任劍輝、余麗珍等粵劇伶人的孩子。王愛明的電影處女作是《龍虎笙歌戲鳳凰》（1955），1960年就斬獲亞洲影展金禾獎。馮寶寶在5歲出演處女作《毒丈夫》（1959），15歲前她已演出了200部電影，成為世界上拍攝電影最多的童星。

六十年代初期，神怪武俠片風潮湧現，「七公主」亦化身為俠女：蕭芳芳與陳寶珠在此時合演了大量古裝粵語片，作為任劍輝高徒的陳寶珠，更經常反串青年男子。兩人的代表作包括《紅線女夜盜寶盒》（1963）、《玉面閻羅》（上集及大結局，1965）、《鐵劍朱痕》（上、下集，1965）、《劫火紅蓮》（上集及大結局，1966）等。

1966年蕭芳芳、陳寶珠、薛家燕、胡楓合演時裝歌舞片《彩色青春》，開啟了粵語片的歌舞時代。陳寶珠此時於大銀幕上回復「女兒身」，被封以「影迷公主」的稱號。

七十年代，粵語片陷入低潮，馮素波、沈芝華、薛家燕轉向電視業發展；王愛明則嫁作人婦，蕭芳芳、陳寶珠、馮寶寶相繼赴國外深造。同一時間，粵語片時代的「七公主」幾乎在銀幕上全部「消失」了。

1975年蕭芳芳憑《女朋友》獲得金馬獎「最佳女配角」後強勢回歸，其後佳作不斷，獲獎無數，更取得柏林影展「銀熊獎」，此為後話。

1988年是馮寶寶的復出之年，她出演了《八喜臨門》（1986）、《八星報喜》、《靈幻小姐》、《應招女郎》、《女子監獄》（四部影片皆為1988）五部電影。1989年憑藉《飛越黃昏》，化上老妝飾演母親一角，令她獲得第九屆金像獎「最佳女主角」的提名。後憑《92黑玫瑰對黑玫瑰》（1992）再現粵語片風韻，獲得香港電影金像獎「最佳女配角」。

「七公主」自五十年代起，經歷了粵劇電影、粵語武俠片、粵語歌舞片、新浪潮時代及八十年代黃金期和九十年代的多樣化發展，她們在銀幕上的多姿形象陪伴了觀眾四十餘年，是電影史上令人難以忘懷的青春色彩。

● 教化電影

　　教化電影是指在三十至六十年代的粵語片時期，透過家庭聚散離合來反映社會變遷，道德批判明顯，且有有濃厚教化意味的倫理片。早在二十年代，香港電影之父黎民偉的民新電影公司在上海建立之初，便有意「通過電影向世界展示中華文明」，將電影從娛樂轉向教化工具。三十年代，朱石麟在聯華拍攝的《歸來》（1934）、《慈母曲》（1936）、《新舊時代》（1937）一系列家庭倫理劇，影響深遠，朱也因此成為「教化電影」的幹將。在 1952 年成立的中聯公司所拍攝的影片往往針砭時弊、導人向善，具有極高的傳統道德自覺性，1960 年由楚原導演的《可憐天下父母心》就是其中的傑出代表。六十年代末，教化電影隨着粵語片的低潮而走向衰落。

● 性喜劇

　　六十年代中後期的香港社會貧富懸殊、商業陷入惡性競爭且暴亂頻發，粵語片在日益式微之際，於重重的危機中產生了「性喜劇」，反映出當時港人人心惶惶、於一片迷茫中尋求發洩的心態。這類影片的主要特色是「純屬野獸式性欲追逐：男的對女的有性無愛，千方百計追上床笫」。其觀眾多以男性為主，當中的笑話以至情節都是以男性中心為取向，呈現出強烈的反女性趨勢和意圖，如《得咗》（1969）、《七擒七縱七色狼》（1970）、《三角圓床》（1970）、《一代棍王》（1970）等。第一部「有味」的港片為 1968 年由粵語片女星李紅開拍的《舢舨》，大膽地在九廣鐵路旁裸跑的一幕，引發當時《紅綠日報》及《華聲日報》圖文並茂大幅報道。這對後來許冠文、新藝城出品、王晶的追女仔喜劇也有着明顯的影響。

● 天空小說

　　「天空小說」即五、六十年代麗的電台播出的廣播小說，由李我、方榮、鄧寄塵、鍾偉明等人講述，因電台收費低廉、播出時段長，成為深受聽眾歡迎的娛樂節目。據統計，忠實聽眾人數曾有近百萬人。《慈母淚》是首部由「天空小說」改編的電影，由艾雯、秦劍、紅線女、張瑛、黃楚山等主演，並於 1953 年 6 月在一流院線的樂聲及百老匯等戲院公映，賣座極佳，盛況空前。1964 年的《舊愛新歡》更被邵氏公司拍製成國語片。六十年代，天空小說家紛紛脫離電台，轉為電影編劇，如 1966 年的《春滿花開燕子歸》、1962 年的《春花長好月長圓》，甚至由陳寶珠主演的「女殺手」系列——1966 年的《女殺手虎穴救孤兒》及 1967 年的《空中女殺手》，均由天空小說家艾雯擔任編劇。電台與電影界更展開合作，以天空小說作為電影宣傳的手段。直至六十年代後期，台灣國語片進入香港市場，加上電台被電視衝擊下，由天空小說改編的粵語片亦逐漸消失。

● 一片公司

　　「一片公司」是指只拍過一部影片便倒閉的電影公司。香港首間「一片公司」是成立於 1924 年的兩儀影片公司，創辦人是盧覺非、龐勳祺和蔣愛民，並拍攝了首部港產故事短片《金錢孽》（1924）。五十年代中期，大大小小的製片公司傾湧而出，有些雖得到海外影商的支持，但仍僅拍攝一部影片便即宣告解散。「一片公司」所青睞的電影故事多為文學名著、民間故事和粵劇改編，類型上則是武俠片、神怪片為多。

● 七日鮮

　　「七日鮮」概指從拍攝到上映只需要七天便可完成，泛指拍攝週期短的電影，故這類影片除被譏為「七日鮮」，也有「X 日鮮」之稱。五十年

代是香港電影的第一個黃金時期，當時粵語片為迎合市民的趣味，提供廉價的娛樂，因而推出了不少粵語片，但由於影片製作粗糙，此後引發了「粵語片清潔運動」而導致粵語電影的衰落。「七日鮮」出現的另外一個原因，是基於當時香港電影上映週期往往是一周，令新片補充檔期的需求龐大，影片在匆忙趕拍之下而導致的結果。

● 雲吞麵導演

五六十年代，粵劇電影十分盛行。在拍攝大老倌開唱時，導演只把攝影機對正大老倌便可以悠閒地去吃雲吞麵了，等飽餐之後才喊「cut」，一段電影便剛好拍攝完成。這類導演因而被戲稱為「雲吞麵導演」。

● 土法特效

非電腦特技概稱為土法特效，它起源於 1928 年明星公司拍攝《火燒紅蓮寺》及其續集。當時的電影特技發展迅速，亦已有武俠電影沿用至今、且借助鋼絲飛簷走壁的「吊威也」的發明，以及劍俠的「騰雲駕霧」、「禦風而行」、「隱身複現」（停機再拍）等攝影特技，和「放飛劍」、「鬥掌風」之類的動畫特技。由《火燒紅蓮寺》（第三集，1959 於新加坡上映）開始，由蝴蝶飾演的紅姑，其全身衣服呈紅色，乃是於菲林上人工逐格填上色彩而達致的效果。土法特效大量運用在五十年代末、六十年代初的武俠神怪片中，如「如來神掌」系列（1964－1965）等。1983 年香港邵氏公司從日本請來特技專家，拍攝了耗資甚巨、歷時經年的《星際鈍胎》，更首度引入「前景放映」的特技來拍攝飛碟降落的畫面，又以動畫特技繪畫鬥劍時死光劍上碰撞的火花。同年，徐克在《新蜀山劍俠》後自設特技公司，以電腦特技取代土法特效。總體而言，土法特效可算是香港電影人因陋就簡，以創意和手工追趕視覺效果的特色產品，是集結了電影人的心血與寶貴的經驗。

● 紙紮道具

紙紮道具為用紙、木片、麻料、人造膠布等製作的道具，常在大銀幕上以假亂真，並與土法特效相結合，營造出瑰麗怪誕的銀幕影像。如1960年《十兄弟怒海除魔》中的怪魚，全長30尺，魚肚中空，內設艇尾機，令魚尾可擺動。1961年《仙鶴神針》中的仙鶴是用鐵線和紙紮成，再用布包，黏上白色羽毛而成。1965年《如來神掌怒碎萬劍門》裏的「天殘腳」，由膝部至腳掌全長12尺，也是用紙紮成。在電腦特效未普及應用的年代，佈景師以奇思妙想製作出的紙紮道具不但為影片節省了成本，同時也為觀眾呈現了種種奇觀。

● 罐頭音樂

「罐頭音樂」又名版權音樂、製作音樂，概指那些不經創作而直接拿來使用的音樂和歌曲，有時候會帶有貶意，諷刺創作者毫無創作誠意。「罐頭音樂」最早被大量使用在五、六十年代的粵語武俠片中，基於當時的物資、人力和時間等原因，配樂師往往以現有的音樂來取代原創音樂套用在影片中。粵語武俠片常用的罐頭音樂數量不多：「武林大會」場面一般採用〈闖將令〉；1959年《小刀會》中的四首音樂最為粵語武俠片所鍾愛，分別為〈序曲〉、〈弓舞〉、〈豌豆花開〉、〈雙人舞〉。這種簡易配樂的方式在港產片中經常被大量使用，主要原因自然是節省時間和成本。隨着香港電影配樂行業的發展和進步，影片中「罐頭音樂」的選用也逐漸減少。步入九十年代，徐克在拍「黃飛鴻」系列時便保留了〈將軍令〉這首經典配樂；同一時期，王家衛在電影中大量使用「罐頭音樂」。然而，導演的精確使用為「罐頭音樂」賦予了新意義，使之成為渲染特殊時代的環境氛圍和人物情緒的有效工具。

卷
4

風雲
本紀

南洋市場

● 早期開拓：獨立公司先行

　　香港早期電影的主要市場集中在本地及中國大陸（尤其是華南地區），並有開拓南洋市場的概念，故影片的當地發行量若有百分之十已是相當可觀。

　　越南是香港電影深入到南洋地區的起點：1933 年越南華僑胡藝星創辦國聯影片公司，針對越南市場拍攝的默片《落花飛絮》（1933）及越南首部有聲影片《飛絮》（1938），實際上都是在香港的製片廠內拍攝，加上受制於當時越南的電影放映環境，業務很快便終止；1939 年南粵影片公司在菲律賓開設分廠並攝製《戲經》，是為香港早期電影進入菲國的先聲，可惜是曇花一現，不成氣候。

　　直到 1954 年由香港導演伍華及尹海清在越南拍攝了首部粵語片《越女情癡》和在當地獲得全年票房冠軍的《劫花》，香港電影在越南市場的尷尬局面才得以扭轉。1955 年菲律賓商人何澤民與當地影人合拍《蛇魔》（1955）、《山下奉文寶藏》（1958）等片，加上其他如《蛇妖島》（1955）、《香港假期》（1958）、《蛇女思凡》（1958）等片，當時獨立片商實質為港菲合拍提供了不少合作模式，如只出資金但不掛名、雙方合資、聘請兩地工作人員、同時拍攝雙版本等，影片完成後交予大公司（如國泰）發行，並配上菲律賓語在當地上映。

　　1938 年是香港電影公司對南洋市場由輕視轉為重視的分水嶺。由於國民政府禁映粵語片，令粵語片失去內地市場，但同時，南洋地區的反響卻愈來愈好。1941 年香港淪陷，有不少電影工作者逃往東南亞，既為後來回港創作積累更多的經驗，也與當地影人片商有更多溝通平台。

　　1945 年香港電影界光復，國民政府續行「一語政策」，令粵語片的內地市場仍未打開。因此，在戰後首部粵語片《郎歸晚》（1947）後，本地片商嘗試將該片發行至南洋後大受歡迎，從而為香港影片在該市場的發展打下基礎。

　　戰前，香港影片得以打入南洋實有賴於獨立製片公司發揮了先行的作用。戰後，邵氏、電懋和光藝這三間電影公司在南洋擁有較雄厚完整的

資金來源或產業鏈，來港後更成為香港電影的中堅力量，甚至對整個市場工業的生態環境帶來重大的轉變。

● 反客為主：香港影片賣埠南洋

戰後，南洋片院商主要以兩個渠道引入香港影片，先是租賃戲院並發行香港影片在當地上映，其後則直接投資製作香港影片。事實上在五、六十年代，南洋地區一直是香港影片最大的出口市場，比例最高超過百分之五十。當時許多本地影人欲開戲，很大程度是要看南洋片商是否願意出錢。

同時，關於香港影片在南洋地區的版權價格及「賣片花」方式也有如下的記載：「拍攝一部粵語片，並不是要將一部影片的攝製成本費一次過拿出來的，而是將外埠版權費預先賣，因此一部成本八萬元的粵語片，製片人不需要一次過拿八萬元出來，他可以將外埠各屬版權預先售出，在過去正常的外埠版權售價如下：英屬馬來亞版權約可售得佔成本價百分之三十八，即是說成本八萬元的粵語片約可預售三萬元左右；安邏版權約可售得百分之十四，即是說成本八萬的粵語片約可預售一萬八千元左右；南北美洲版權約可售得佔成本價百分之十，即是說成本八萬元的粵語片約可預售八千元左右。那麼製片人只需拿三四萬元出來便可拍攝一部成本八萬元的影片了，製片人的算盤只需顧及港澳地區的收入，便不愁蝕本了」（尚戈：〈粵語片的成本與市場〉，《中聯畫報》第 7 期，1956 年 3 月）。

影評人羅卡曾指出當時南洋片商給香港影片的版權費往往佔其製作成本的三分之一甚至一半，有些甚至不用出錢便可開拍，所以既在很大程度上維繫了香港影片市場的運作，卻也導致當時影壇出現大量拍畢影片便結業的「一片公司」，更引發後來困擾整個粵語片圈的「七日鮮」現象。

七十年代，港片製作成本提高，賣埠價亦只漲不跌，雖然東南亞國家縮緊投資規模，但「片花」仍多在 10 至 30 萬港元之間，對中低成本的獨立製作而言，已經有近半數的資金可賺。雖然不像粵語片時代那樣濫拍，但當時不少獨立公司的影片實質已脫離不了星馬地區的資金。

● 開拓空間：遠赴南洋取景

五十年代，除南洋片商對投資港片趨之若鶩，也陸續有創作者赴當地拍外景。這股風氣在時間上可分為三批：第一批：1954年由紫羅蓮創辦紫羅蓮電影公司後自導自演的《馬來亞之戀》，以教師（由紫羅蓮親演）到當地華僑學校教授國文（粵語）為劇情，是當年十大賣座影片之一，在南洋同樣倍受青睞。

第二批：邵氏與電懋緊隨其後，前者於1954年搶閘拍出《檳城艷》，雖然全片只有很少馬來西亞的外景，其與電影同名的主題曲卻相當流行；1955年邵氏拍製於新加坡取景的粵語片《星島紅船》，翌年再輾轉於星馬兩地拍攝的國語片《零雁》（1956），到1959年的《獨立橋之戀》則由「邵氏之寶」林鳳擔任女主角。

電懋於1956年製作兩部於南洋取景的國語片《風雨牛車水》及《娘惹與峇峇》，及一部粵語片《星洲艷跡》，1958年再拍攝了一部《南洋亞伯》（又名《吉隆玻之夜》）。以邵氏為例，因當時赴南洋的交通並不發達，結果成本也被提高，即本地拍攝要用上十多萬港元，去南洋一趟便要增至二十多萬港元；電懋拍《星》片時甚至只派導演及演員前往，主要的幕後工作人員皆來自當地的國泰克里斯片廠（Cathay Keris Film Production）。

第三批：光藝於1957年赴星馬地區同時開拍「南洋三部曲」：《血染相思谷》、《唐山阿嫂》及《椰林月》，共耗時九十天，其中拍外景便用了四、五十天。「三部曲」的主題以當地生活、異族戀愛、華僑教育等為主，所以在受歡迎程度上較之前其他影片都有過之而無不及，亦為光藝的香港市場打開了局面。

● 第三方言：廈潮分羹南洋

在港片主攻南洋期間，除粵語及國語片外，擁有最大的市場就屬廈語片了。當時，廈語片主要的市場除了南洋，尚有台灣（台灣當局雖不鼓勵台語片生產，但仍允許港製「近似」台語片的廈語片進口），雖然其產量甚高（由四十年代末到六十年代共生產四百餘部），但較少在港上映，

基本上屬外供類型。

由於缺乏本地市場，所以很多廈語片都由菲律賓華僑及星馬片商投資，其中以曾任馬尼拉新光戲院總經理，且後來港成立新光影片公司的伍鴻卜打頭陣，拍攝了最早的港產廈語片《相逢恨晚》（1948）；到五十年代，由於供不應求，許多搶閘開拍廈語片的片商遂大量起用當時的國、粵語片導演（如畢虎、馬徐維邦、王天林、珠璣、周詩祿等），同時更捧出多位紅星如莊雪芳（有「廈語片皇后」之稱）、丁蘭、黃英、鷺紅及小娟（即後來的凌波）等，可見當時在製作、發行乃至陣容方面，港製的廈語片自成一派。

廈語片備受青睞，雖然製作規模有限（大多低於一部普通成本的粵語片），賣埠價卻很高。據余慕雲的資料，廈語片的投資很難超出 4 萬元，在數個地區卻可賣到 4 萬至 4.2 萬元，其中新加坡片商投資 1.9 至 2.1 萬，菲律賓投資 8 至 9,000 元，台灣再投資 1.1 至 1.3 萬，光是這筆數已不需成本來開戲，加上當地的票房收入，便已「袋袋平安」。所以這亦解釋了為何 1958 年全港國語片產量為 57 部，廈語片卻有 70 部，而在 1959至 1960 年間便拍了近 200 部廈語片！

潮語片的誕生則晚得多（1955 年鮀江影業公司的《王金龍》為首作），產量也無法與廈語片相提並論，但隨着後期開拓的戲曲類型，便陸續製作了 160 多部的潮語片。

● 口味轉變：南洋市場受波動

自六十年代中期，南洋市場經歷了一段不短的波動期，這期間港片不僅也先後經歷粵語片式微及復興、國語片崛起與被取代，以及踏入「港產片」時期等階段，但南洋（後期已稱作東南亞）也依然追捧甚緊，可謂幸事。

那麼，當時南洋市場為何會遭遇波動呢？

其一，當地政策的變化。從六十至七十年代，由殖民地獨立的東南亞各國政府陸續調整文化教育及電影進口政策，如新加坡推行「國語運動」，並提高外語片的徵稅費用；越南統一後便停止進口港片，印尼訂立

港片入口上限兼禁映多部港產功夫片等，這都使不少港片（尤其獨立製片）大失金主；加上當時國語片在邵氏和電懋的發力下普遍製作精良，而粵語片卻日漸粗製濫造，終令國語片取代粵語片成為南洋的主流。

其二，外埠市場的移位。六十年代中期，港片市場的重心漸由東南亞移往台灣，尤其在拍攝技術及人員力量皆非前者可比，加上當時台灣當局對「國片」實施的各種惠利政策，以及南洋電影的環境發展緩慢，因此幾家大公司除了維持市場發行外，基本已不再與當地合拍。到七十年代，李小龍所拍的影片接連打開日韓、南北美、歐洲乃至非洲等海外市場，更一度觸發港產片（尤其功夫片）大量出口至全球，東南亞自然便沒有太多的吸引力了。

其三，觀眾口味各異。雖然整個南洋市場也主動接納港片，但各國觀眾群的欣賞口味實質也不同，所以不少類型片都沒有打通其市場；其後港產功夫及武俠片在南洋掀起熱潮，其他題材的電影市場卻愈發萎縮，直至八十年代初才得以改善。

● 黃金年代：東南亞追捧港產片

香港電影結束昔日國、粵陣營壁壘分明的階段後，七十年代又很快以「港產片」的身份締造黃金時期，而其在南洋市場的聲勢同樣所向披靡，其中在不同年代兼有當紅影星參與所拍的賣埠影片都與香港一致，包括李小龍、成龍、李連杰、許氏兄弟、洪金寶、周星馳、周潤發等，此外有大堆頭的名星陣容演出亦同樣吸引眼球，如《豪門夜宴》便成為1991年馬來西亞華語片的票房冠軍。

1972年的《唐山大兄》在新加坡狂收82萬新元，創下史上的票房紀錄，在此前當地的票房冠軍最高不過四十餘萬；1978年的《醉拳》以146萬新元成為首部破百萬票房的華語片；1982年的《少林寺》更創172萬新高。截至1984年，新加坡僅有10部影片賣座過百萬，港產片就佔了7部，實是令人驚歎的成績；更值一提的是，新馬地區有兩年（1982及1992年）的十大賣座影片更全數由港產片包攬，在全世界而言，這也可謂是奇觀！

● 電懋／國泰：影壇烏托邦（1951－1971）

在五、六十年代的香港電影圈，邵氏、「長鳳新」、電懋（後易名為國泰）花開三朵，各有芳芬。其中電懋明顯洋化，與祖家聯繫較疏，且帶着幾分率性與灑脫，在動盪的時局中，儼然是一個現代烏托邦。而這個烏托邦，最終的結局格外奇譎慘烈。

國泰是屬於陸氏的傳說。陸氏家族本姓黃，1858 年 13 歲的黃如佑從廣東漂洋到新加坡，並改名陸佑，其家族的業務不斷擴張。陸逝世後，他第四任妻子林淑佳開始掌管其遺下的龐大家業：組織聯營戲院集團有限公司、在吉隆坡興建首家聯線戲院 —— 光藝戲院，及在新加坡買下地段興建國泰大樓⋯⋯其時，尚於英國劍橋大學讀書的長子陸運濤，亦被登記為聯營股東之一。陸氏家族逐步朝電影圈邁進，國泰王國亦隱隱出現了輪廓。

1946 年，學成歸來的陸運濤與英國蘭克影業公司簽訂協議，在新加坡、馬來西亞發行上映蘭克影片。1947 年起他又向檳榔嶼的 Ong Keng Huat 買下多家戲院。

1948 年 4 月，陸運濤成立國際戲院有限公司，以合夥形式在新加坡、馬來西亞建立多家新式戲院，並引進闊銀幕、新式放映機等。佔天時地利人和之勢，短短數年間陸氏旗下的戲院已達四十多間，每月的觀影人次超過一百萬（相等於當時新加坡的總人口）。1951 年陸運濤在新加坡成立國際電影發行公司專營電影發行；1953 年他與富商何亞祿成立國泰克里斯製片廠（Cathay Keris Film Production）拍攝馬來語影片，且開展製片業務，創業作《真假王子》為首部馬來語彩色片。這一切都為國泰日後的興隆打下了厚實的基石。

五十年代，新馬三大片商（陸氏、邵氏和光藝）先後將目光轉投至香港，北上建立製片基地而成了製片商，以流水作業式供影片予旗下院線。1953年，星洲國泰機構登陸香港，並成立子公司國際影片發行公司，由英籍猶太人歐德爾執掌，朱旭華協助負責在港購片往新馬上映。同年（有說是1954年）國際成立粵語片組，以試驗性質開拍由吳楚帆、紫羅蓮主演的粵語片《余之妻》（1955），期後十年間共拍攝包括了《璇宮艷史》（1957）、《魂歸離恨天》（1957）等在內近40部粵語片，並另製作了三部國語片，其中《春色惱人》（1956）更獲得第六屆亞洲影展「金爵獎」。

國際模仿當時美國的聯美公司，以借貸或預繳形式支持部分獨立公司拍戲，再由旗下院線上映，當中由嚴俊主持的國泰（《菊子姑娘》，1956）、朱旭華主持的國風（《苦兒流浪記》，1960）、白光主持的國光（《鮮牡丹》，1956）、秦劍主持的國藝（《大馬戲團》，1958）便得益於此。此外，國際還打破了當時西片壟斷首輪映期的局面，與永華、龍鳳、自由等製片公司攜手，並與璇璇宮、仙樂及金城三家戲院組成聯合院線，從1956年農曆年開始長期上映國語片，得到頗為熱烈的反響。當中《菊子姑娘》更打破西片的票房紀錄。凡此種種，陸氏家族在香港影業的影響力日漸興盛。

對國際來說1955年是個重要的轉捩點。這一年，國際開始接管衰落的永華片廠及其製片業務，陸運濤任董事長。第二年，歐德爾被調往新加坡，國際與永華正式合組，更成立國際電影懋業有限公司，並由鍾啟文任總經理，宋淇任製作部經理，林永泰任發行總經理。電懋打着「巨片標誌・榮譽之徵」的旗號，推出創業作《青山翠谷》（1956），雄心勃勃地踏上征途。

與傳統家族式經營的邵氏、光藝相比，電懋管理班底主要是從歐美回流的港人，經營的策略是取經於歐美電影公司的垂直整合模式。一方面，電懋成立了由張愛玲、姚克、宋淇及孫晉三組成的劇本編審委員會，負責選擇和提供劇本，更延邀易文、陶秦、岳楓、左几、王天林等名導。據導演王天林透露，當年手執劇本大權的是宋淇：「劇本先交製片部，製片部從中選幾部最優秀的給鍾啟文，再由鍾決定分派給哪個導演……至於選角方面，多是宋淇提議，我再加一兩個人選，大家一起參考一下。也

不是完全由一個人決定，總之是大家都可以提意見，再一起考慮。」此外，電懋仿效荷里活片廠制流水作業的生產模式，包括引入全年製作計劃、財政預算及劇本策劃，同時開拍多組不同電影，將大量品質穩定的影片推向市場，以滿足旗下院線的龐大需求。考慮到國語片在當時香港的影壇反響並不熱烈，電懋早期的電影往往先在旗下的東南亞的院線上映後，再回流香港，如《龍翔鳳舞》（1959）便是在新加坡首先公映，見票房表現出色才在香港上映。這種經外銷再轉入口的罕見電影行銷和發行方法，隨着國語片日益抬頭才慢慢轉變。

宣傳方面，電懋成立國泰電影畫報社，於 1955 年 10 月在香港發行由新加坡創刊的《國際電影》雜誌（先後由朱旭華、黃也白、陳立主編），用以宣傳影片製作和明星動態，並在新馬、印度、三藩市等 27 個地方發行，發行量達 10 萬。每逢有電影上映前，還會印製電影特刊及明星月曆進行預先宣傳。

與邵氏相同，電懋也有規模不小的演員訓練班，教授新人包括片場及舞台的實習、國語進修、化妝技巧、演說風格及社交禮儀等課程。一旦發現潛質上佳者，會立刻為其進行策略包裝，度身打做個性明星，如《四千金》（1957）裏，穆虹的溫順賢良、葉楓的性感誘人、林翠的活潑好動、蘇鳳的小鳥依人，各有曼妙；男演員方面，陳厚的靈活矯健、雷震的斯文內向、張揚的風流倜儻、喬宏的魯鈍憨直，均一一擊中女觀眾的心理。對這些已走紅的明星，鍾啟文更採用荷里活的控制手段——由公司代為接見傳媒，更全盤處理包括明星婚姻在內的私生活。至於海外，電懋格外重視日本市場的開拓，自 1961 年與日本東寶合作開始，主打推出尤敏主演的《香港之夜》（1961）、《香港之星》（1963）和《香港‧東京‧夏威夷》（1963），在日本便曾刮起一股「尤敏風」。

1965 年 7 月起，《國際電影》還增添「東寶之頁」的專欄。種種宣傳策略，加上國泰幕後強大的發行網絡助陣，令迅速發展的電懋與邵氏形成雙雄鼎立的局面。相較邵氏出品古典氣質濃郁的影片，這時期電懋的創作重點主要是漂亮時尚的喜劇、歌舞片和都市愛情文藝片，洋溢着爛漫的摩登青春氣息，通俗而不低俗，高雅但不高深，而在敍事結構、類型手法及影機運動等方面，則明顯是受荷里活的影響。《曼波女

郎》（1957）、《情場如戰場》（1957）、《空中小姐》（1959）、《龍翔鳳舞》（1959）、《野玫瑰之戀》（1960）……這些電影就像一個萬花筒，拼湊出現代都市五光十色的圖景：流行風尚（模特兒選美、健身比賽、交際舞）、新興工業（航空業、時裝業、汽車業、酒店業），以及現代的生活方式（分期付款、社交應酬、女子公寓）。在困窘動盪的時代，它們連同風姿綽約的明星，好讓普羅大眾造着一個飄渺美好的夢，亦成為不少年輕男女效仿的樣板。

陸運濤的侄女朱美蓮在接受香港電影資料館訪問時說，在製造明星方面，電懋是十分成功，令明星在觀眾心目中顯得高不可攀；但以商業角度而言，電懋影片的盈利並不多，這與在香港和海外市場均有多處疊合的邵氏相比，電懋是想「營造一個具有嶄新生活方式和思維模式的現代化世界」，而邵氏則是以「觀眾至上」，其時裝片無法與電懋匹敵，就拍古裝片。

1959 年，邵氏的《江山美人》便令電懋的時裝戲在其華麗的古裝服飾面前相形見絀，因而被戲謔為「爛衫戲」。當年電懋的《龍翔鳳舞》雖票房位居第二，收入卻只及其一半。為反擊邵氏古裝彩色巨製的路線，陸運濤只好不斷拋出大製作的影片抗衡，比如長逾三小時的史詩電影《星星・月亮・太陽》（上、下集，1961），網羅了尤敏、葛蘭、葉楓等巨星，然而雖在 1962 年的金馬獎上擊敗邵氏的《千嬌百媚》（1961）和《楊貴妃》（1962），取下年度最佳電影，但論整體收益，顯然不如邵氏靈活務實。因此，歐德爾甚至以「災難性」來形容電懋的經營，電懋只製造好電影，而沒有製造盈利，當時虧損更高達 2,500 萬新元。

對電懋而言，最關鍵的隱憂或許源於熱愛電影的陸運濤。陸運濤長期在新加坡，於是把香港的業務先後交給歐德爾和鍾啟文掌管，決策權卻仍掌控在他手中。除要作遙遠控制外，加上全權下放的模式亦令陸無法通曉香港公司的巨細事遺。此外，人事安排如同潛藏的炸彈，隨時有可能引爆。1962 年 8 月，鍾啟文不堪忍受人事糾紛和緋聞困擾而離開電懋，並轉投麗的映聲。同年，孫晉三逝世，宋淇請辭，陸運濤只好空降電懋，親任總經理一職，並增加投資，攝製了多部彩色闊銀幕電影。1963 年 1 月，他宣佈支持台灣國際影業公司作為電懋在台灣的製片基地，且

以新台幣 1,000 萬元支持其與香港電懋的周邊公司大量合作拍片，另又投資合共 500 萬元美金以支持邵氏的「叛將」李翰祥在台成立國聯。有影圈中人稱，電懋由陸運濤直接掌帥後成功登陸台灣，出現中興之象。

然而，一山不容二虎的古訓，同樣適用於電影圈。五十年代末開始，電懋和邵氏開始以打垮對方為目的作出非常規的舉動，更轉成惡性競爭的階段：互挖人才，甚至釜底抽薪。比如林黛主演《江山美人》（1959）走紅後，陸運濤便親自趕赴香港約她吃飯，使她不再獨投邵氏的懷抱，綠楊移作兩家春。此外，陸運濤還說服秦劍、嚴俊和李麗華夫婦與電懋合作，亦請與電懋有長期賓主關係的陳厚游說其妻樂蒂跳槽。李翰祥出走邵氏的背後亦是電懋助一臂之力，而邵氏亦不甘示弱，以高薪請來電懋名導陶秦和岳楓。此外，兩大公司亦頻鬧出「雙胞案」，搶拍相同題材的影片。

以《紅樓夢》為引子，先後搶拍《梁山伯與祝英台》、《武則天》、《楊貴妃》、《七仙女》等多部電影。這種「一損皆損」的鬥氣式競爭，對兩家公司長久發展而言都絕非良策。但由於電懋長於精緻有格調的時裝戲，短於大氣魄的古裝片，為維持平穩的水準而不願積極挖掘新潮流，且公司的大事每每都要向新加坡方面報告候准，步伐總「慢人一拍」，故屢屢處於下風，非常被動。

1964 年 3 月 5 日，在港九影劇自由工會主席胡晉康主持下，電懋與邵氏言和，簽訂「君子協定」，宣佈今後：「一、不拉對方公司的編劇、導演、演員或其他重要職員；二、不再鬧雙胞案，每一月或二月，雙方製片部門的負責人以茶敘方式會面交換意見；三、嚴俊所拍之《梁山伯與祝英台》（1962）及《孟麗君》（1963 拍攝）會交電懋發行；四、李翰祥與邵氏之合約限制宣佈解除、國聯之《七仙女》可在香港及東南亞公映，而電懋亦同意李翰祥可為其他公司服務……」

剛緩過氣的電懋在此時卻天降橫禍。同年 6 月 20 日，陸運濤夫婦赴台參加「第十一屆亞洲影展」，回程途中乘坐的飛機爆炸，陸氏夫婦與電懋高層王植波、周海龍等 58 人均罹難，無一生還。在陸運濤的追悼會上，邵逸夫親臨致祭，後又坦言：「如今我失去了對手，今後無人競爭，進步亦很有限。」影壇忽失泰斗，邵氏確有高處不勝寒之感。

這場突變使電懋受到致命的一擊，陸老夫人委派女婿朱國良接手管理陸家企業，但此時已是無心戀戰，只求企業能平穩經營。1965 年 7 月，電懋易名國泰機構（香港）有限公司，並由星洲國泰機構直接領導。為保持影片水準，管理層訂立如下做法：（1）不再製作粵語片，「因為粵語片在新馬市場漸漸式微」；（2）所有影片改為七彩大銀幕製作，淘汰黑白片 ;（3）片廠每年限量生產 12 部電影，如情況許可，最多可生產 15 部。

此後，國泰原創班底分崩離析，樂蒂自殺，當紅影星葛蘭、尤敏宣佈息影，其他眾多主創紛紛跳槽，出品的影片也愈來愈少。翌年，香港全年上映的 34 部影片，有 20 部是邵氏出品。加上邵氏的清水灣影城擴建完成，成為亞洲最大的攝影廠，邵逸夫自此登上銀壇霸主的寶座。即使 1969 年國泰改變製片路線，並以民初動作片為主，甚至起用新人和低成本製作了不少佳片，在年產量上更一度超越電懋時代，也未能改變其走向下坡的形勢。俞普慶的去世以及副總經理楊曼怡的離職，更令其製片業務再度萎縮。1971 年國泰結束了香港的電影製作業務，亦把牛池灣斧山道的永華片廠交由嘉禾管理，以影片《大賊王》（1974）作為標誌，終告落幕。

儘管如此，國泰仍延續着在新加坡的電影發行業務，其中《少林寺》還打破了國泰發行影片 50 年來最高的票房紀錄。1999 年，國泰在新加坡股票交易所上市，陸運濤的電影夢也可謂是有所寄託。外表西化的電懋，尊重文人傳統，走中產化和青春化路線，為旗下明星度身打造的形象成果不俗，且出品了一系列時裝片，特別是都市喜劇和歌舞片。其管理模式和製片口味更影響了後來的嘉禾等公司，尤其是後來的 UFO，其製作再度喚起了香港中產階層對生活的認同。

● 左几：粵語大導

左几 ▶ 1916—1996

原名黃又基，廣東南海人。為導演、編劇。他編導的粵語片《余之妻》（1955）是在國際參與製作投石問路之作，此外尚有《愛情三部曲》（1955）及《火》（1956）。在 1959 年離開電懋前，曾在電懋執導了 17 部粵語片。

　　自 1937 年始，左几便與電影結下不解之緣，擔任編劇〔第一個劇本是《賣花女》（1938）〕、場記、電影沖印、剪接等工作。從 1947 年起，他和望雲合導《小夫妻》（1947），至 1969 年，共執導了七十多部電影。除一部潮語片外，其餘皆是粵語片，且執導的影片大多為親自編寫的劇本（筆名何愉）。

　　之於電懋，左几是繞不去的符號。在粵語片組的導演之中，他的產量是最多，而且極具個人風格，在各種題材類型的嘗試和突破也最為大膽。他製作素以嚴謹見稱，工作態度認真，入片場前手上定有預先寫好的分場大綱。富文學修養的他，其一大特點是喜歡且擅長重新演繹舞台／文學／電影經典。如改編自巴金作品的《愛情三部曲》（1955）、改編自艾蜜莉・勃朗特（Emily Brontë）名著《咆哮山莊》（Wuthering Heights）的《魂歸離恨天》（1957）、改編自鄭惠同名小說的《黛綠年華》（1957）、取材自荷里活電影《紅顏恨史》（*The Girl in the Red Velvet Swing*，1955）的《美人春夢》（1958）等。

　　有別於當時通俗保守或諧趣幽默的粵語片，左几較偏愛奇情偏鋒的題材，某些作品甚有「Camp」乃至「Cult」的怪趣味。比如《魂歸離恨天》

裏男女主角至死不渝的愛情謳歌，全然不顧忌這一段情感是有違倫理之處（先是男女主角在名分上是兄妹關係，繼而是女主角成為有夫之婦），且把男主角幾近病態的偏執善妒拍得深入肌理；《琵琶怨》（1957）中流氓大亨跛七（吳楚帆飾）和唐小玲（芳艷芬飾）兩人陷入瘋狂的矛盾、互相磨折的虐戀式忘年交，欲生欲死，感情鋪陳得格外飽滿濃烈。

除自言「比較適合自己發揮」的文藝片外，左几還曾拍攝大鑼大鼓的古裝半粵劇片《半世老婆奴》（1957）、奇裝異服加性感噱頭的宮闈鬧劇《璇宮艷史》（1957）、《璇宮艷史》（續集，1958）及志怪奇趣的《月宮寶盒》（1958）。他創作的用心，儘管是商業噱頭之作，也能所體現，比如《璇宮艷史》及其續集，就得到令電懋重本投資，搭建寬敞時尚的歐陸皇室場景、遊輪夜空舞會，即使短短的過場戲也強調場景縱深的運機，與遠近兼顧的精緻蒙太奇敘事，打破了當時已趨於單調、簡陋的舞台式視覺效果而轟動一時。

相對於後期的《帝女花》（1959）、《落霞孤鶩》（1961）、《一水隔天涯》（1966）等粵語佳作，具有紮實編導風格的左几在電懋穩定時期，已漸入成熟階段。1968 年他加盟麗的電視，曾主理編劇組、演員訓練班，1981 年升任創作組經理。退休移居加拿大後，由他創辦的影視協會仍在劇藝工作上孜孜不倦地發揮餘力。

● 易文：文藝聖手

易文 ▶ 1920—1978

原名楊彥岐，又名諸葛郎、司馬青杉，為北京人。編劇、導演。自 1956 年進入國際，1970 年經張徹介紹轉入邵氏任策劃經理，期間為電懋拍攝了近 10 部電影，其《星星・月亮・太陽》（上、下集，1961）獲第一屆台灣金馬獎「最佳劇情片」。

秉承自歐美電影公司開放自由的片廠文化，電懋給予編導更多的創作空間，令文藝電影得以抽枝開花。其中，易文便是拍製摩登文藝片的聖手。

成長於書香世家的易文，對詩詞、古文、書法等都興趣盎然，曾在重慶、上海多家報館任職編輯。南下香港後，他以易文為筆名，替《星島日報》等報刊寫稿，並從 1948 年起從事劇本編寫工作，後得新華老闆娘童月娟器重，並出任電影導演。

　　易文偏好新感覺派文學，他早期所拍電影題材較為傳統，內容也較沉重，恍如作家筆下醉生夢死又虛無頹廢的大都會，對故園的懷緬之情滲透着惶惑與哀傷。由於其父楊千里曾任職於國民政府，步入影壇的易文與有「影畫大王」之稱的張善琨關係密切，亦為台灣市場所包納。其本身的才華加之人脈關係，使易文獲得國際的垂青，並於 1956 年簽下三年基本導演合約。同年，易文即抵台灣拍攝中影與國際首度合作的《關山行》，逐漸成為電懋最為器重的導演之一，舉凡有大製作也多交予他手中。易文在電懋放開懷抱、全情投入，未幾便大放異彩，迸發出創作生涯最璀璨和激情的火花，拍出多部極富都市味道的文藝佳作。能編能導能填詞的他更往往包辦電影插曲，如〈我愛恰恰〉、〈神秘女郎〉都廣為人傳唱。此外，在張善琨的穿針引線下，易文更成為首位到日本拍電影的香港導演，《櫻都艷跡》（1955）、《蝴蝶夫人》（1956）等片讓他接觸到當年最先進的伊士曼彩色菲林，在技術方面獲益匪淺。

　　如其妻子所言，易文最適宜炮製小情小趣的閨房戲。他的電影影像風格並不強烈，但滲透着濃厚的人文情懷，且善於在傳統的格局上表達出前衛的感情意念。更重要的是電懋雲集當紅女星，而易文恰好對處理女性角色甚有心得。據與他合作頗多的葛蘭回憶，易文會為她度身打造劇本，甚至連她喜歡戴大手錶的習慣，也會特別留意到。女星在他鏡下往往能發光發熱，兩者相輔相成，其中歌舞片《曼波女郎》（1957）可謂其風格的最佳體現者，片中一眾青春男女在舞場盡情玩樂，無憂無慮，盡顯中產階級生活的天真與美好。在鏡頭語言方面，一如其不慍不火的性格，儘量把重聲色之娛的歌舞片處理得含蓄敦厚、樸素清雅。然而史詩巨製《星星‧月亮‧太陽》（上、下集，1961）於大時代的悲壯氣魄上就略為欠佳。

　　此外，易文曾出版過八本小說和散文集，在 1967 年更成為百代唱片公司的合約作詞人，詞作數量甚多，更曾翻譯《荷里活工作臨場路》，可謂才華橫溢。

王天林 ▶ 1928—2010

浙江紹興人。導演、演員。在電懋近二十年間拍攝了三十多部電影，憑
《家有喜事》（1959）獲第七屆亞洲影展「最佳導演」。

　　承電影買辦叔父王鵬翼之便，19 歲的王天林隨叔父來港，從菲林洗
印慢慢做到錄音、場記，不久便得到洪仲豪（洪金寶的祖父）的賞識，不
足 22 歲便執導了處女作《峨嵋飛劍俠》（上、下集，1950）。隨着第三次
「粵語電影清潔運動」的展開，王天林被降為國語片副導演，幾乎逢片必
接的他很快便贏得「副導演王」的殊榮。1956 年，他受邀與張善琨聯名
執導《桃花江》，上映後大受歡迎，更掀起歌舞片的潮流。

　　1958 年王天林赴泰國拍攝《地下火花》，結識了電懋高層宋淇，因
願意拍製粵語片而加入粵語組。在國泰第一年，王天林拍了三部截然不
同的電影——鬧劇《兩傻大鬧太空》（1959）、黑幫警匪片《鐵臂金剛》
（1960）、文藝小品《家有喜事》（1959）。在《家有喜事》獲獎後，令不少
人對他另眼相看，自此更掌有改編劇本的生殺權——回想在電懋工作的
十多年便是他最開心的時期。

　　與電懋易文、唐煌等南來的知識分子影人不同，王天林屬於典型在
片場出身的導演，其電影知識全憑自己吸收學習和把握機會得來。但他
對現代生活的敏銳觸覺和對西方電影語言的巧妙運用，很快便在管理和
製作上一直偏向洋派的電懋中找到一個合適的位置，並發展得如魚得
水。他的電影最大的特點就是兼容並蓄，幾乎甚麼類型的影片他都能手
到擒來，而且腳踏國、粵片兩條船，是真正做到遊走自如的導演。

　　在家庭倫理喜劇片《南北和》（1961）、《南北一家親》（1962）和《南
北喜相逢》（1964）中，王天林順理成章地打破國、粵語片的界限，表現
出粵語和國語文化相斥相吸的「歡喜冤家」的關係。片中較短的分場和明
快的節奏，形成熱鬧又有趣的劇情，是取材自西片且中國化的典範。至於

其國語歌舞片的代表作《野玫瑰之戀》（1960），奔放狂野，激情四溢，影評人羅卡便曾盛讚其鏡頭調度、情調、氣氛、節奏與葛蘭的聲線、形體、表情的高度配合，精彩得簡直扣人心弦。這部讓王天林信心爆棚的黑白片，卻因邵氏向亞洲影展大會投訴其劇情抄襲歌劇《卡門》（Carmen）而被取消參展資格，令王天林懊惱不已。而精緻含蓄、不落俗套的文藝小品《啼笑姻緣》（上及續集，1964）和《小兒女》（1963），則是王天林強悍生存能力的見證。值得一提的還有惡搞式武俠電影《神經刀》（1969），便是戲諷日本盲俠系列、張徹的《獨臂刀》（1967）及胡金銓的《龍門客棧》（1968）等片，改變了武俠電影中主角行俠仗義的精神，當中的嬉笑怒罵式更顛覆了「大俠」的形象和觀念，可謂影響了後來七十年代末、八十年代初，包括《醉拳》（1978）等一系列的功夫喜劇。

因七十年代初國泰頹敗，王天林前往台灣地區發展，後進入無線電視，監製了《書劍恩仇錄》（1987）、《射鵰英雄傳》（1983）等名劇，更栽培了三位電影名導：林德祿、林嶺東與杜琪峯。回顧往事，王天林淡然表示，這輩子都是為生計謀，拍的戲雖多，拿得出手的少。老來怕寂寞的他在 1989 年開始，頻繁亮相於銀河映像的作品，只為「可以待在片場，有人聊天」。《黑社會》（2005）中深藏不露的鄧伯一角為他帶來金馬獎「最佳男配角」的提名。拄着拐杖踏上康城影展紅地毯時，杜琪峯、古天樂、梁家輝、任達華、林家棟一字排開攙扶着他，沿途有上千名群眾夾道歡呼，難怪他會感慨：「這一切都值得了！」而他給後進影人的建議分外務實：「別老是講藝術，講藝術是假的，拍電影就是要能掙大錢！」

● 王萊：千面女星

> # 王萊 ▶ 1927－2016
>
> 原名王德蘭，山東人，曾獲四屆金馬獎「最佳女配角」。在電懋 12 年間
> 參演超過 50 部作品，並憑《人之初》（1963）獲第三屆金馬獎「最佳女
> 配角」。

　　出身官宦世家的王萊於北京成長，在學時有「話劇皇后」之稱。1944
年自北平師範大學女子附中畢業後，她離家出走與「上海藝人劇團」的團
長賀賓共組家庭。婚後，她和丈夫遊走於各地演出舞台劇，並在 1949 年
合組「華光劇團」，後來改藝名為王萊便開始正式演出，可惜首作《神龕
記》卻遭禁映。

　　1952 年 8 月，王萊赴港發展，向羅維推薦話劇劇本《美男子》成
功並參演一角，其後以自由身先後效力多家公司。在日本拍攝《紅娃》
（1958）時，她被電懋總經理鍾啟文網羅加盟，成為基本演員。而當時
已結婚生子、並在 26 歲才接拍處女作的她，與青春少女幾乎是沒有
競爭機會，故只能付出更多心力，隱藏歲月，超齡演出。自《滿庭芳》
（1957）首次挑戰老太太的角色獲得讚譽後，她便成了電懋的「御用」
長輩，年輕的棄婦、嚴肅的老師、酗酒的賭徒、孤僻的老太太……演
得唯妙唯肖，更有畫龍點睛的效果。對此，鄧小宇有精妙的形容：「無
論她演甚麼角色，永遠恰如其分地保持身份，不亢不卑，不會流於低
俗，即使是演潑婦、風塵女子，她也能表現出角色高貴的一面，有其尊
嚴和涵養。」

這實在是與其豐富的舞台經驗有關，更把自己溶進表演的專業態度密不可分，故在七十年代遊走港台、兩地效力的她才能獨步影壇，成為迄今為止奪得金馬獎「最佳女配角」次數最多的演員。

● 李湄：潑辣花旦

李湄 ▶ 1929—1994

原名李景芳，吉林人。在電懋演出 15 部電影。

在過往的港姐史上，有些無緣奪魁的佳麗其後能在電影圈吐露芬芳，如在 1952 年的「香港小姐」競選中，便有個人叫李湄。

李湄年幼時家境優裕，曾就讀於華北大學政治系。20 歲時移居香港，先後曾任職打字員、服裝設計師、新月唱片公司作詞人。因鍾情於表演，後進入長城，期間未受重視。一年後，她改名為李倩，轉投民生影業公司，文筆流暢的她轉而擔任編劇，並完成首作《黃金世界》（1953）。在寫劇本期間，李湄竟把自己的演繹也「寫」進劇本中，因而出演了《黃金世界》。雖然李湄主演的第一部電影是《流鶯曲》（1954），但使其成名的卻是《名女人別傳》（1953）。製片黃卓漢以「1953 年是李湄的」作為該片的宣傳口號，哄動當年影壇。

在兩、三年內拍了十多部以獨立製作為主的電影後，李湄被影評人曲夢涯盛讚是「在白光輝影期間，中國影壇演技最好的女星」。1955 年12 月，她簽約國際，在《春色惱人》（1956）中演繹了一位性感撩人的寂寞傷春女子。生活中的她作風豪放，又極善於拿捏肢體語言和表情。眼含風流，聲線魅惑，幽雅地抽着煙，穿着剪裁貼身的旗袍更彷彿已成為她的「註冊商標」，林翠甚至用「每一寸都是女人」來形容她。有一晚童星鄧小宇的父母在跳舞時見穿着低胸晚裝，妖艷、風情地跳「Cha Cha Cha」的李湄，在心中暗叫不妙：「這樣一個女人，怎可能演賢妻良母！」這冷傲

深沉的野性韻味，令李湄在銀幕形象上多以性感成熟的現代女性見稱。在《同床異夢》（1960）中，她塑造的女明星一角就頗具現實意味：熱衷社交，喜歡名牌珠寶，諸多桃色緋聞，與電影公司老闆關係複雜。

李湄不但文采兼備，且能歌善舞，在得意之作《龍翔鳳舞》（1959）一開場，便見她身裹薄紗，躺在大鼓上跳肚皮舞，隨後又大跳恰恰舞等多種流行歌舞，可謂風情萬種。另一歌舞片《桃李爭春》（1962），她則扮演徐娘半老、風韻猶存的香港歌后陶海音，與葉楓爭艷。在唱〈海上彩虹〉一幕，她身着黑紗禮服，露出凝脂般的美腿，手持飄帶輕盈飛舞，真讓人渾身熱騰騰。為摸清戲路及擴展表演的廣度，李湄還成功挑戰演繹《雨過天青》（1959）中不辭辛勞、受盡委屈的賢妻良母。

除參演電影外，李湄還為百代公司錄製過唱片，亦曾在日本東京主演歌舞劇《香港》，也創辦過電影公司——北斗，期間更親任製片及女主角，出品了包括張徹導演的《野火》（1958）等影片。1967年，她以告別作《國際女間諜》息影，後與美國前中央情報局官員結婚後，定居美國及經商。

● 葛蘭：曼波女郎

葛蘭 ▶ 1934—

原名張玉芳，浙江海寧人。藝名葛蘭由其英文名 Grace 所譯。為電懋拍攝近 20 部電影。

1949年隨家人移居香港，在獨立製片公司拍過不少國語片後，葛蘭迎來了轉機：1955年，她兩度赴台灣地區演出，大跳動感曼波舞掀起了超級熱潮。回港後旋即被國際招攬至旗下，首作《驚魂記》（1956）即被推薦角逐第三屆亞洲影展「最佳女主角」。隨後在《曼波女郎》（1957）中，她一面高歌着〈我愛恰恰〉，一面教陳厚跳舞，對時髦玩意樣樣皆精，盡展不拘小節、自由自在的洋化作風，讓她榮升至香港新一代女性羨慕的

偶像，站穩了一線女角的位置。

在讀書期間的葛蘭，已常參與戲劇表演，自此對電影產生了濃厚的興趣。高三那年，她瞞着父母投考名導卜萬蒼創辦的泰山影業公司，以最高學分被錄取，並在《七姊妹》（1953）中嶄露頭角。後獲卜萬蒼引薦，她師從崑曲名小生俞振飛、歌唱家黃飛然先生及葉冷竹琴女士學習崑曲、表演藝術及西洋聲樂。受過正統聲樂訓練的她，在西方古典聲樂基礎上糅合中國曲藝特點，演唱頗具特色，成為她在電懋聲名大噪的獨門絕學。

多才多藝的她平日總是笑眯眯的。電懋為其打造的形象也是無憂無慮、出身自中產家庭的書院女，性格直率而略帶魯莽，敢於表達感情，載歌載舞、花樣百出。影評人何觀（張徹筆名）曾言「葛蘭的唱歌在時下國片女演員中是不做第二人想的」，正因此故，葛蘭自加入影壇總是「逢片必唱」，令她自覺無法專心演戲，於是便接拍了一齣沒有歌的影片《情深似海》（1960）。這是葛蘭演藝生涯中難得的「收斂」之作，專心詮釋與雷震無懼生死的愛戀，在片中更表演出影評人白濤所讚譽的自我克制的表演與動情的旁白。而她最令人矚目的作品，當屬電懋不惜重金邀得服部良一襄助的《野玫瑰之戀》（1960）。她在片頭咬着野玫瑰瀟灑亮相，唱出根據歌劇《卡門》改編的名曲：「愛情不過是一種普通的遊戲，一點也不稀奇；男人，不過是一件消遣的東西，有甚麼了不起……」片中其特色的花腔與飛揚的裙裾令野性風情橫溢於舞廳；其後電影又不斷渲染這個「北角卡門」的內心熱情善良，乃至為愛郎犧牲化身為茶花女及蝴蝶夫人的角色。片中葛蘭將不受世俗約束的獨立個性和傳統女性的浪漫癡情融為一體，其魅力燃燒着每一寸菲林。

1961 年，葛蘭與望族之後高福全成婚，停影十個月後復出，主演《教我如何不想她》（1963）。演畢《啼笑姻緣》（1964）後她正式退出影壇，專心相夫教子，並跟隨名師鑽研京劇，更曾在 1979 年登台演唱梅派名劇《生死恨》。時至今日，她的歌、她的節奏，仍能給困在俗世的男女洗去黴氣和穢氣。正如蔡明亮在《洞》（1998）片末的字幕：「二千年來了，感謝還有葛蘭的歌聲陪伴我們。」

● 林翠：學生情人

> # 林翠 ▶ 1936—1995
>
> 原名曾懿貞，廣東人。在國泰 12 年間，參演了 28 部電影。

「林翠是個非常可愛的朋友，她常調侃自己讓人歡樂，而且氣度寬宏」（汪曼玲：〈葛蘭勘破生死謎‧盼望林翠能入夢〉，《明報周刊》，第 1469 期，1997 年 1 月）。在葛蘭心中，林翠永遠是恢宏大度的暖暖春陽。

1953 年，由黃卓漢主持的自由影業公司登報招考演員，心高氣傲的林翠與哥哥賭氣，剪下一張合照，寄出了報名信：「我是 17 歲，正合你們的要求，你們所提的條件我皆具備，請錄用。」後來她竟真的接到試鏡通知。在初試時，黃卓漢與導演秦劍以國語發問，精通上海話、粵語及英語的林翠，偏偏只有國語不流利，為藏拙索性用一連串的「NO」作答。主考官看中她勇敢不做作，是純正女學生的典型，破格任用。考入自由後，林翠即向演員紅薇學習國語，很快便擺脫了「NO 小姐」的稱號，並憑處女作《女兒心》（1954）成為公司台柱，且獲稱為「學生情人」。在自由的三年期間，她出演《銀燈照玉人》（又名《終身大事》，1955）等片，還外借給藝華拍《化身姑娘》（1956）後薄有名氣。在自由陷入困頓後，林翠於 1957 年加盟電懋，同時為邵氏拍片，不久便紮根電懋，蜚聲影壇。

以「學生妹」形象崛起的林翠，被影評人聞天祥形容「不夠艷麗，也不夠溫柔，但是渾身上下都是活力個性！」爽朗灑脫的她，有股飛揚健康的神氣，在當時的女星中恰如一股清泉，氣質脫俗。因此，她常出演頑皮勇敢、有正義感，甚至帶些男孩子氣的角色。當中的典範有《四千金》（1957）中手持西洋劍的希棣，唱着「左一劍，右一劍」的《劍舞歌》，好不鬼馬！鄧小宇讚曰：「如果你受不了麥靈芝，不要立即武斷地放棄天下間一切『Tomboy』，看過當年的林翠，你才知道原來『Tomboy』也一樣可以很可愛。」

跨越語言的隔閡後，林翠開始引吭高歌，《女兒心》中的〈太陽驅走了黑暗〉，《流浪兒》（1958）裏的〈甜蜜的愛情〉、〈最好是春天〉等都廣

為傳唱。她雖未受過專業的聲樂訓練，但嗓音柔順平穩，親切喜人，很受觀眾歡迎。動態的她更在《青春兒女》（1959）中展示技能，游泳、滑水、騎馬和跳牛仔舞等，耍弄得虎虎生風。在現實生活中，林翠同樣遊戲人間，偶然會睡到誤了到片場的時間，而其好友葛蘭常負責叫她起來開工。此外，經歷與秦劍和王羽的三角情感風波後，林翠於 1969 年轉投邵氏，出演了幾部不甚理想的「007 式」電影，後於 1975 年與王羽離婚。同年，她創辦真納影業公司，出品《十三不搭》（1975）和《香港式離婚》（1976），其後移居美國，至八十年代末才重新活躍於台灣電視圈。

● 尤敏：玉女明星

尤敏 ▶ 1936—1996

原名畢玉儀，廣東花縣人。在電懋完成 18 部佳作，其中憑《玉女私情》（1959）、《家有喜事》（1959）獲第六屆和第七屆亞洲影展「最佳女主角」，憑《星星‧月亮‧太陽》（上、下集，1961）成為首屆金馬獎影后。

尤敏是粵劇名伶白玉堂之女，9 歲時已在父親的戲班粉墨登場，於《黃飛虎傳》中飾演童角。因父母演出繁忙，她被送至澳門並交由外祖母照顧。1952 年，外形清麗的她被邵氏老闆邵邨人看中，認為她是可造之才，遂羅致影壇。據傳，尤敏將自己喜歡的「姓」和「名」分別寫在白紙上，揉成紙團隨意抽出，得藝名「尤」、「敏」二字。

尤敏入行首作是《玉女懷春》，此片雖從未公映，卻令她與「玉女」一詞結下不解緣。在邵氏期間，尤敏主演作品 21 部，還曾演唱電影插曲。雖然初時演技生澀的她熬了六年，但後來的她一如《好女兒》（1956）宣傳卡上所寫，是「國片中最竄紅的新星」。

1958 年，尤敏轉到其積極爭取加盟的電懋，由於形象與主要製作清新文藝風格的電懋吻合，很快便找準了市場。她在電懋頭炮作品《玉女

私情》（1959）中演繹一個在養父與生母間作艱難抉擇的少女，其淒婉動人的表演，令觀眾潸然淚下。隨後的喜劇片《家有喜事》（1959），她起初認為自己個性倔強而感自卑，不可能了解片中角色的性格，故擔心演出來會不理想，後來在編導鼓勵下她努力塑造人物，繼而蟬聯兩屆亞洲影后，氣勢直逼林黛。而在《星星‧月亮‧太陽》（上、下集，1961）一片中，尤敏賦予了「星星」阿蘭孤獨凌清的心理和憂鬱的性格，並憑自然含蓄的演技與清雅柔美的氣質殺出重圍，奪下首屆金馬獎「最佳女主角」，因而風光無限。

具有東方婦人之美（川喜多長政語）的尤敏，更是戰後首位成功打入日本市場的女星。1961年，日本東寶電影公司與電懋聯合拍攝《香港之夜》，與寶田明配搭演出的尤敏更親自為華語、日語及英語三個拷貝配音，該片更令她被封為「香港的珍珠」。其後她又與東寶合拍了《香港之星》（1963）、《香港‧東京‧夏威夷》（1963）等片。據傳，在拍攝《三紳士艷遇》（1963）時，參與演出的三船敏郎曾言，能與尤敏合作是最榮幸的事。

尤敏的演技內斂，最適合出演身世飄零、備受欺凌的柔弱角色，其時裝造型勝於古裝，悲劇勝於喜劇，少女戲勝於其他一切戲路。在《香港之星》中，她便以高雅、溫柔的傳統氣質擊敗性格爽直的日本女星團令子，成為中日男性心目中理想化的夢中情人。岑建勳更認為，要用神話學的「原型」來視尤敏，她是善良輕靈、純潔平和、溫暖美麗的化身。影評人邁克也曾說，尤敏的聖潔從來在遭質疑的範圍以外。1964年尤敏在拍畢《深宮怨》後急流勇退，下嫁富商高福球，自此默默淡化，隱沒於紅塵。

● 葉楓：長腿姐姐

葉楓 ▶ 1937—

原名王玖玲，湖北漢口人。在電懋拍攝了 27 部電影。

從小學京劇、身材高挑豐滿的葉楓，初入影壇之路走得頗為艱辛。她不到 17 歲便被赴台選角的美國環球公司錄取為基本演員，可惜後來拍片計劃告吹。1954 年年初，葉楓隨朋友到香港的永華電影公司看李麗華拍片，被導演李翰祥發掘，並引介給老闆李祖永，因而加入永華並獲邀主演電影《櫥窗美人》，但因公司財務不支，令拍片計劃擱淺。其後新天及國風兩家公司亦曾與她接洽拍片，卻終究虎頭蛇尾。

熬了三年，葉楓的明星夢仍是泡影，成為同行口中命途多舛的新人。直至 1957 年，她才等來柳暗花明的機會 —— 應宋淇之邀加入電懋，獲得演出《四千金》的機會。電影雖以林翠為主角，但她飾演的二姐，豪放率性，且屢搶奪大姐的男朋友時會對父親說：「玩玩有何不可？」戲外她的工作態度異常灑脫，拍攝出浴鏡頭毫不扭捏作態，其野性冷艷十分搶眼。《四千金》上映後，她即與電懋簽訂了兩年基本演員合約，在出演的八部片中有五部擔演主角。

葉楓有兩個著名的昵稱：「長腿姐姐」及「睡美人」。「長腿姐姐」是來自她 170 厘米的曼妙身材；「睡美人」，據她解釋是因她不但愛睡覺，平日閒時也愛躺在床上，甚至喝水也是「臥而飲之」，不免給人「侍兒扶起嬌無力」的感覺，因而有了這個雅號。電懋認為兩個雅號噱頭十足，先後開拍兩部與此同名的電影。其中《長腿姐姐》（1960）更有意以攀升的鏡頭來拍攝她與矮個子男性共舞等畫面，以誇張她那一雙玉腿。但其身高亦為葉楓帶來不便，在電懋時期，她常只能與「影壇雄獅」喬宏對戲，也曾自嘲「像我這麼高頭大馬的身材，穿上古裝活像個紅番女」。

這位野女郎的戲路多偏向放浪不羈，無論是赤腳在酒吧長台上跳舞的《蘭閨風雲》（1959），還是好整以暇、慵懶迷人的《睡美人》（1960），

抑或英姿勃勃、進取獨立的「太陽」亞南（《星星・月亮・太陽》，上、下集，1961），其形象始終浪漫冶艷。此外，葉楓聲線低沉醇厚，是繼白光之後又一誘惑力十足的嗓子。早在拍攝《四千金》時她便小試牛刀，一年後她在慈善晚會演唱白光名曲〈秋夜〉，大放異彩，從此開始唱演俱全的銀幕生活。自《桃花運》（1959）演唱主題曲〈桃花運〉和插曲〈家家有本難念的經〉後，她便獲得作曲家姚敏的青睞，因而簽約百代唱片公司，更曾灌錄了多首流行不衰的名曲。

葉楓敢愛敢恨的性情更是一絕，從少女時期與籃球國手的愛情，赴港初期與印度商人的婚姻，以至於和張揚、凌雲的戀情，她也從不諱言，本色坦蕩。在電懋和邵氏纏鬥期間，邵氏口頭承諾由葉楓主演《妲己》、《藍與黑》，她遂另選東家，但未如預期，隨後也慢慢淡出了影壇。

● 白露明：電懋之花

> # 白露明 ▶ 1937—
>
> 原名許麗瓊，生於香港。在電懋六年出演了 25 部電懋作品，其中約 15 部為粵語片。

白露明自幼愛好粵劇，曾追隨名伶薛覺先、唐雪卿夫婦學藝，曾以藝名筱綠川和本名客串小角。1955 年，在粵劇老師林邵遊及誼母任劍輝勸說下，她投考大成電影演員，得到蔣偉光的青睞而步入影壇，並取藝名為白露明。在主演《有女萬事足》（1955）後，她獲稱「銀壇美女」。

1958 年已出演《兒心碎母心》等約 10 部作品的白露明，經林永泰邀請過檔電懋粵語片組。其時粵語片組的基本女星只有她一人，其他主角都靠外借，她遂成了電懋力捧與「邵氏之寶」的林鳳分庭抗禮的女星。首作即與吳楚帆搭檔的《美人春夢》（1958），並屢屢以「丁皓的好姐妹」身份出現在雜誌彩頁及封面上。為人低調的白露明不負眾望，於賣座片《苦

心蓮》（上集、大結局，1960）中飾演命途多舛的淒慘美麗的媳婦，把情緒拿捏得很準確，將人物塑造有血有肉，就此奠定其台柱的地位。而在主演的《南北和》（1961）大破當年港台、新馬票房紀錄後，她便開始「國粵雙棲」。首部主演的國語作品為《遊戲人間》（1961），其他有《好事成雙》（1962）、《人之初》（1963）等。

1964年年底，電懋粵語片組解散，她以《自作多情》（1966）為息影作，自此淡出了觀眾的視野。

● 丁皓：小情人

> # 丁皓 ▶ 1939—1967
>
> 原名丁寶儀，江蘇人。在電懋演出了22部電影。

身為官宦世家的丁寶儀，年幼隨父征戰，輾轉西南多處省區至越南，直至二戰後才往上海讀書，10歲時遷往香港。其特殊的時代背景與動盪的「候鳥」生活，賜予她兩份禮物——語言天才及仿演天賦。五十年代，她投考國際粵語片組，因名額已滿只好改考國語片組，同期取錄的還有蘇鳳、雷震等人。由於其母語是粵語，被招錄後，國際聘請陳又新老師專門教授她國語。

由丁皓、蘇鳳、雷震等一眾新演員演出的處女作《青山翠谷》（1956），由綦湘棠為影片譜曲。綦在教新人唱歌過程中，發現丁寶儀的表現最為活躍，發問也最多。而明眸皓齒的她更深得導演岳楓的喜愛，被冠藝名丁皓。誰料，半途殺出另一個「丁皓」——白光從日本發掘的新人張顯瑛。為避掠美之嫌，雙方定下君子協定：張顯瑛叫「大丁皓」，並把「小丁皓」讓予丁寶儀。聽來活潑趣致的「小丁皓」與丁皓那玲瓏俏皮的純真氣質更為貼切，其時影片未上映，便先揚名。

丁皓天性跳脫，在娛樂圈實屬異數。戲裏戲外她都抱着洋娃娃不放，入睡前更有吸吮奶瓶的習慣，又喜歡與人鬥嘴，被記者視為是製造尷尬場面的「天才」。為「無分寸」的負面新聞所擾，她前期主演的電影多在 B 級文藝、笑鬧喜劇和驚慄鬼片裏打轉，無甚亮點。後來她決心改變，電懋之中特別是鍾啟文方開始不遺餘力地提攜她，而陶秦亦特別為她量身打造新劇本《小情人》（1958）。劇情故事雖簡單，但正切合她那含苞欲放的少女形象，遂獲「小情人」的美譽。此後，唐煌導演的《母與女》（1960）由她擔演主角，亦演出了賣座片《南北和》系列，其中在《南北一家親》（1962）飾演京菜館老闆劉恩甲的女兒，片中教分不清「舌頭」與「石頭」的張清講國語，倒是巧妙地呼應了由她主演的二十多部國語電影中「喬裝」成外省人的身份。

　　年輕活潑是丁皓的最大資本，在都市氣息濃厚的文藝輕喜劇裏，偶爾犯點小錯，使點性子，必要時輔以楚楚可憐的淚眼，諸如《母與女》的小玲，便是青春無敵的代表。女扮男裝也是她俏皮不定的變數之一，在《遊戲人間》（1961）的宣傳刊物上，她便被「兜售」成一名乖巧的小男生。

　　慧黠嬌縱的小丁皓的片酬曾一路漲至三萬元港幣。1963 年年底，她與電懋關係破裂，旋即結婚，又倉促離婚，再以自由身重回熟悉的水銀燈下，卻發現已時不我與。1965 年與夫分居後，事業愛情兩不順的她，於洛杉磯手執兒子的照片仰藥自殺身亡。

● 喬宏、張揚、陳厚、雷震：國泰四小生

喬宏 ▶ 1927—1999

塑造眾多銀幕硬漢形象，早年被女星白光所提攜，星途坦蕩，被喻為「閃電小生」。1996 年憑《女人，四十。》（1995）獲得香港電影金像獎「最佳男主角」。

張揚 ▶ 1930—

原名招華昌，廣東南海人。外形俊朗，銀幕形象優柔，塑造了很多「居家男人」的形象。

陳厚 ▶ 1931—1970

原名陳尚厚，塑造了風流倜儻的富家公子哥形象，表演詼諧幽默，被譽為「喜劇聖手」。

雷震 ▶ 1933—2018

原名奚重儉，為女星樂蒂之三兄。外表俊朗而憂鬱，被譽為「憂鬱小生」。

　　五十年代末期，電懋培養出多位各具風格的小生，其中，喬宏、陳厚、張揚、雷震甚具代表性，更被稱為「國泰四小生」，且多年來佔據了女性的市場。他們當中有的是一夫當關的銀幕硬漢，有的是風流倜儻的公子哥兒，有的溫文儒雅的居家男人，有的則是令女性觀眾頗為心疼的憂鬱小生。

　　喬宏外形俊朗、體型健碩，被譽為「影壇雄獅」和「鐵漢子」。其銀幕處女作是 1949 年張徹執導的《阿里山風雲》。1956 年他受女星白光力邀擔演《鮮牡丹》的男主角而一炮而紅，從此踏入影壇。1957 年他加盟電懋，拍攝了《空中小姐》（1959）、《長腿姐姐》（1960）、《深宮怨》（1964）等影片。六七十年代，喬宏拍攝了一系列名導的佳作，其中有易文執導的《西太后與珍妃》（1964）、唐書璇執導的《董夫人》（1970）和

胡金銓執導的《俠女》（1971）等。晚年他曾在史提芬・史匹堡（Steven Spielberg）執導的「奪寶奇兵」系列的《魔域奇兵》（*Indiana Jones and the Temple of Doom*，1984）中飾演上海大亨一角。1996年在許鞍華執導的《女人，四十。》（1995）中憑老爺一角獲得金像獎影帝，讓觀眾一睹其精湛的演技。

張揚在四小生中外型最為英俊，在銀幕上多飾演溫文儒雅的正人君子，出演了許多性格優柔的居家好男人。1953年張揚簽約邵氏，成為基本演員，與尤敏、李麗華合作《黑手套》（1953）和《少奶奶的秘密》（1956）。三年後轉投電懋，與林黛合演的《紅娃》（1958）大獲成功，從此一躍成為一線男星。在電懋的經典時裝片中，幾乎都有張揚的身影，如《情場如戰場》（1957）、《雨過天青》（1959）、《同床異夢》（1960）、《野玫瑰之戀》（1960）、《星星・月亮・太陽》（上、下集，1961）等。

陳厚外形放蕩不羈，而且精通舞蹈，是國語片中少數能夠載歌載舞的公子哥兒的代言人。1953年拍攝處女作《秋瑾》，後憑《桃花江》（1956）一片成名，曾簽約新華、邵氏、電懋等公司。先後與多位當紅女星合作拍攝多部影片，如《海棠紅》（1955）、《曼波女郎》（1957）、《四千金》（1957）、《情場如戰場》、《龍翔鳳舞》（1959）、《雲裳艷后》（1959）、《千嬌百媚》（1961）、《花團錦簇》（1963）、《小雲雀》（1965）等等。

雷震外表清瘦而憂鬱，被譽為「憂鬱小生」。1956年雷震考入電懋演員訓練班接受演藝培訓，銀幕處女作為《青山翠谷》（1956），以《金蓮花》（1957）一舉成名，先後主演了代表作《四千金》、《香車美人》（1959）、《空中小姐》（1959）、《愛的教育》（1961）、《教我如何不想她》（1963）、《西太后與珍妃》等多部影片。1968年雷震創辦金鷹電影製片企業公司，出品了《風塵客》等影片，1971年退出影壇轉做經營電影沖印工作。晚年客串《古惑仔2之猛龍過江》（1996）、《花樣年華》（2000）等影片。

● 廈語片

　　廈語片是指以廈語（閩南語系，發音高亢）為對白的影片，五十年代與國語片、粵語片、潮語片成為香港對外大量輸出的片種。1949 年從廈門、泉州移居香港的戲曲人員，利用粵語片的拍攝設備來攝製廈語片。第一部輸入台灣地區的廈語片為錢胡蓮主演的古裝片《雪梅思君》（1958）。1952 年後廈語片的產量漸多，題材多翻譯自粵語戲曲片或改編自民間故事，編導也大多是製作粵語片班底。廈語片賣埠到中國台灣、新加坡、馬來西亞、印尼、泰國和菲律賓，並曾一度供不應求，香港人稱之為「冷門中的熱門片」。

● 歌舞片

　　1956 年，新華公司的張善琨執導了開創國語歌舞電影先聲的《桃花江》，該片非但在台灣地區及東南亞都創下新的賣座紀錄，女主角鍾情與其合導（實質是現場執行者）的王天林也得以大紅，歌舞片熱潮因而在國語影壇興起。

　　電懋隨後推出了王天林導演的《野玫瑰之戀》（1960）、易文導演的《曼波女郎》（1957），將這一潮流推向高峰。邵氏則推出了《千嬌百媚》（1961）和《花團錦簇》（1963），着力模仿荷里活，並以豪華的歌舞場面著稱。粵語歌舞片方面，1960 年光藝出品的《難兄難弟》中，胡楓與謝賢對唱對跳，於當年瘋魔了萬千少女。

1966 年蕭芳芳、陳寶珠、薛家燕、胡楓合演時裝歌舞片《彩色青春》，開啟了粵語片的歌舞時代。1967 年胡楓在《我愛阿哥哥》中表演阿哥哥舞，激起了香港年輕人對這一舞蹈的狂熱，成為一代人的記憶。

● 降頭片

八十年代，港產片不時到東南亞地區取景，以南洋各式巫術為題材的降頭片曾在影壇上分一杯羹。這些作品暴力與艷情兼備，以巫師、毒蠱、邪降、異域及正邪鬥法等為主要元素。早期較有代表性的降頭片，如邵氏製作的《降頭》（1975）、《蠱》（1981）更曾躋身全年十大賣座的影片之列。

卷
5

風雲
本紀

港台聯動

● 突飛猛進的台灣市場

早於五十年代，台灣已成為香港影片最重要的外埠市場之一，論空間與影響，是僅次於南洋之後。

1954 年始，港台合資拍片的數量日趨增加，賣埠的版權費亦隨之水漲船高。出口入台的香港影片比重佔全年總產量的 29.5%，已高於佔 22.8% 的馬來西亞；到 1958 年，港片出口到台灣的比重為 20.5%，再次超越南洋市場。六十年代，在台北十大賣座影片中，單是邵氏出品的影片就常佔據五部以上。

● 邵氏、電懋的對台之路

五六十年代，因內地對「長鳳新」以外的電影實行完全封閉，台灣無疑成為了邵氏與電懋最需要維護和發展的市場。

邵氏、電懋與台灣的合作方式可謂靈活多樣。電懋在總經理鍾啟文、製片經理宋淇、導演易文等人的主理下，一方面出品了《月亮・星星・太陽》（上、下集，1961）、《諜海四壯士》（1963）、《生死關頭》（1964）等以抗戰為背景的愛國影片，宣揚國軍的英勇事跡；另一方面在其首部彩色電影《空中小姐》（1959）中宣傳台灣的風光名勝；同時，電懋屢邀台灣影星來港拍片或聘請台灣編劇（如汪榴照）參與劇本創作，使兩地在電影合作上更趨緊密。

而邵氏亦毫不輸陣，其中李翰祥執導的《貂蟬》（1958）、《江山美人》（1959）及《梁山伯與祝英台》（1963）皆為當年全台的票房冠軍，《梁》片甚至令台北變為「狂人城」，賣出戲票達八十萬張；其後，邵氏也陸續推出《大地兒女》（1965）、《藍與黑》（上及續集，1966）、《烽火萬里情》（1967）等愛國影片，並在金馬獎上屢有斬獲。1981 年為紀念辛亥革命七十周年，邵氏還與中影合拍《辛亥雙十》（1981，丁善璽導演），促成了港台全明星陣容一次空前的合作。

邵氏還通過利用台灣的外景及資源，拍出多部規模宏大的影片，《藍

與黑》便是一個先聲，其後如《八道樓子》（1976）、《海軍突擊隊》（1977）等也得到台灣軍方的協助，出動部隊、坦克、裝甲車、軍用飛機等進行拍攝，而這無疑是香港影片欠缺的優勢。

台灣當局於 1955 年制定了「影片匯款審核辦法」，即每部香港影片在台的收入百分之七十方能夠結匯，而剩下的百分之三十則必須存於台灣。因此，邵氏開始邀台灣導演包拍電影，以花盡在當地的收入之餘，也迴圈利用當地的市場。1963 年潘壘成為首位加入邵氏「包拍」行列的台灣導演，導演了《情人石》（1964）、《蘭嶼之歌》（1965）、《山賊》（1966）、《毒玫瑰》（1966）、《紫貝殼》（1967）等，後來郭南宏（《劍女幽魂》，1971）、辛奇（《隱身女俠》，1971）、林福地（《大內高手》，1972）等人也在七十年代初為邵氏在台包拍武俠片。但當中最有名者，仍屬張徹來台組建的長弓影業公司，出品了《方世玉與洪熙官》（1974）、《洪拳與詠春》（1974）、《少林五祖》（1974）、《洪拳小子》（1975）、《神拳三壯士》〔原名為《八國聯軍》（1976）〕等，在港台兩地也有不俗的反響。

台灣市場也成為了六十年代邵氏與電懋對決的戰場：1963 年，電懋策反李翰祥在台灣成立國聯電影公司，並支持台灣國際影業公司作為其在台的製片基地；1964 年 6 月 20 日，陸運濤遇空難身亡，在此之前，他欲擴張電懋在台的勢力，因而計劃投資聯邦影業公司作為其另一家分支機構，但陸氏死後，電懋發失劇變，連國聯也因失去金主而在數年間聲勢大落。自此，香港電影公司在台的勢力下降，且逐漸變為邵氏獨大。

●「港資台片」與國聯大業

邵氏邀台灣導演包拍的電影統稱為「港資台片」。除大型電影機構外，不少來自香港的獨立製片公司亦有自己的運作模式：

一、長駐台灣投資拍片，如製片人吳源祥便組建萬聲電影製片公司，繼而聘請台灣導演執導影片，如白景瑞的《再見阿郎》（1970）、《老爺酒店》（1971）等皆以此方式合作；1970 年及 1971 年，姚鳳磐、劉冠君夫婦與楊群、俞鳳至夫婦先後在香港成立鳳冠影業公司及鳳鳴影業公

司，主要拍攝台灣片。前者出品多達三十餘部影片（尤以恐怖片為多），後者製作的《庭院深深》（1971）曾獲金馬獎「優等劇情片」，在芸芸「港資台片」中頗為亮眼。1974年，《東方日報》的馬亦盛成立馬氏影業公司，並邀導演李行負責在台拍片業務，而當時的《香港屋簷下》（1974）、《近水樓台》（1974）、《吾土吾民》（1975）等皆由馬氏出品，也屬「港資台片」一脈。

二、直接以製片人身份與台灣影人合作，如王龍（《難忘的一天》，1979）、鄧仕樑（《風從哪裏來》，1972；《彩雲飛》，1973）及包銘（《神探九〇九》；《寶島警騎》，1979），其中包銘更為台灣影壇打開了警匪犯罪題材片的市場，其影響不遜於台灣影人。

李翰祥及其國聯也同樣影響深遠 —— 國聯誕生於台灣，在台北的板橋片廠，比邵氏的清水灣影城甚具規模。國聯的運作理念實是承襲自邵氏模式，更打破了邵氏等香港大規模電影公司壟斷台灣影壇的局面，為台灣影壇培養了大量台前幕後的傑出人才，甚至拓寬了台灣電影於東南亞及歐美等外埠市場的空間。

● 台灣的港產片政策

香港影片能在台灣市場獨當一面，當中的政策實是發揮至關重要的作用。

1956年，為吸引更多來自海外的「自由影業」在台發展電影業務，當局特意成立了電影事業輔導金委員會，用於獎勵製作精良、水準優秀的「國片」。

除台製影片之外，香港影片也被納入「輔導」的行列中，這等於將港片視作「國片」一同「輔導」，加上同年又通過了《獎助海外國產影片暫行辦法》及訂立《海外國產國語影片獎助金申請辦法》，令符合資格的港片有機會獲得一筆不菲的獎金，因此對香港影人而言，這是一個值得爭取的平台。

同時，由於當局將港片視作「國片」來保護，故其未如西片般被限制

配額（當時規定西片進口入台的拷貝數量與同一地區上映影院的數量均要限制），因而為日後港產片稱霸台灣市場埋下了重要的伏筆。

直到 1962 年，當局在徵收娛樂稅比例進行了修訂。當時，在台北市上映的外國電影課徵百分之六十，「本國語片」課徵百分之四十，而「本國語片」亦正好包括了港片，由此令入台的港片減少了一定的課稅壓力。

六十年代起，港台間最重要的電影文化交流舉措，無疑是創立於 1962 年的台灣電影金馬獎：從第一屆開始，主辦方便積極邀請香港影人前來參加，並將港片納入評選行列，與台片共同競爭。在首屆頒發的獎項中，電懋出品的《星星·月亮·太陽》（上、下集，1961）成為大贏家，一舉奪得包括「最佳劇情片」、「最佳編劇」、「最佳女主角」等在內的四項大獎，而由邵氏出品的《千嬌百媚》（1961）則贏得「最佳導演」，加上獲得數項技術獎的《楊貴妃》（1962），首屆金馬獎足可稱得上是港片的勝利。

1968 年 2 月 28 日，經台灣當局施壓，香港四大電影公司：邵氏、電懋、光藝及榮華各派代表，共赴台北簽署「聯合公約」，以聲明不購買、不發行、不放映左派影片，及不起用「未經表明反共態度的附共影劇從業人員」。此舉一出，反映港片對台灣市場的重視程度愈來愈高。

七十年代，由於台灣地區收緊電檢制度，致使「無類不拍」的港產片遭遇審查的困境。1972 年底，台灣新聞局宣佈自 1973 年始禁映所有打鬥及色情片，因而引起香港片商的不滿，紛紛要求放寬限制；1973 年 10 月，新聞局再制定「取締殘殺打鬥及色情片檢查尺度」，對類型片進行嚴格審查，此後涉及的範圍不斷擴大到宣揚迷信、思想陳舊、賣弄犯罪過程等題材。1974 年，在香港大受歡迎的《鬼馬雙星》（1974）便遭台灣禁映，原因是片中出現大量關於賭博及騙術的橋段，影片至 1981 年才告解禁。

在這審查環境下，港產片在台市場一度萎縮，引進的類型亦減少了，賣埠的價錢被壓，這情況直至八十年代才有所改善。

儘管港產片入台的類型受限，台灣方面依然積極調整有利於兩地電影交流的政策，如 1973 年實施的「底片退稅」法令，香港電影公司攜帶底片到台拍攝雖在入關時要報稅，底片稅金卻能在出關時獲全數退回，即等同於取消了底片稅，目的正是吸引更多香港影人赴台。

事實上，「底片退稅」之政策在當時頗受獨立公司的歡迎，尤其對正值時令的武打片而言，這既能節省成本，又能充分利用到台灣地區拍攝外景的優勢，故其後如吳思遠、張徹、袁和平等便陸續成為該政策的受益者。

● 港產片大舉壓境

從市場角度出發，台灣地區始終是影響香港電影工業的主體之一，自七十年代以來，港產片非但在台灣地區屢創賣座奇跡，但另一方面卻成為摧毀台灣電影市道的「罪魁禍首」，尤其八十至九十年代中期，台灣一直是港產片最大的出口市場，在 1992 年的比重更高達百分之三十六。

最受歡迎的類型主要集中在喜劇、動作、賭片及靈幻片上，而其時最具號召力的香港影星包括成龍、洪金寶、周潤發、許氏兄弟、劉德華等 —— 如成龍的《A 計劃》（1983）在台上映時，在台北短短十六日內便賣出八十三萬張電影票，票房高達 6,900 萬，打破了《梁山伯與祝英台》（1963）保持了二十年的紀錄；1987 年的《A 計劃續集》（1987）更打破其紀錄，票房達 7,200 萬；1989 年的《奇蹟》（1989）於台北票房再創 8,500 萬新高（雖已包括在暑期檔上映的戲票會加價 20 元的因素在內，但反觀與其同檔期的公映、上映日數相同兼全年排名第三的《急凍奇俠》（1989），票房尚不及《奇》片的二分之一），其地位可見一斑；且在 1988 年之前，在台最賣座的港產片基本上均由嘉禾與新藝城瓜分，而在永盛崛起後，新藝城的市場地位很快便被其取代。

在港產片最高峰的時期，台灣有關部門下「禁令」：1986 年，《殭屍先生》（1985）掀起的風潮在台仍盛，台灣片商也緊隨其後製作許多粗製濫造的殭屍片，結果電檢處在初剪《殭屍小子》（1986，趙中興導演）時，新聞局以「傷害少年或兒童身心健康」及「提倡無稽邪說或淆亂視聽」為由對殭屍片嚴加管束，如今看來，可算是間接給其「降溫」。

影片的題材與參演的明星固然重要，但這也並非港產片在台獨統江湖的全部原因，而是尚有院線影響：以嘉禾為例，之前的影片基本排在

台北中國院線（由台灣中央電影公司掌管）放映，但雙方在檔期分配、分賬比例及外埠計點等條件上難以達成一致，結果在 1984 年 10 月 17 日嘉禾宣佈退出中國院線，並於年底另組國片台北院線〔首部公映影片為《貓頭鷹與小飛象》（1984）〕。1985 年，嘉禾很快便享受到獨立院線帶來的好處，不僅在全年十大賣座影片中獨佔五席，亦是當年唯一一家打入「十大」的香港電影公司！此外，得院線的優勢所賜，直至 1989 年，嘉禾幾乎每年都登上冠軍寶座，並在「十大」榜單中一枝獨秀。

1982 年，新藝城在台的聲勢足與嘉禾分庭抗禮，但因負責其影片在台發行的龍祥公司與中國院線拆夥，令新藝城的聲勢一度滑落；1984 年龍祥與新聲終止合作後轉入今日院線，新藝城的號召力暫得恢復，但隨着年底台北國片院線改組，龍祥又隨即與原本放映西片的新世界戲院成為龍頭，並組成新世界院線，結果，屢換院線的新藝城此時再告衰退。

1986 年德寶進入台灣市場，並與龍泰公司合作將影片排在今日院線放映，更一度改名為德寶今日院線，但與新世界一樣，聲勢絕難企及嘉禾。可見，港產片能否順利「攻台」，院線的作用是相當重要。

1988 年，由於 MTV（即提供錄影帶租賃及附房觀看服務的商店）的大行其道，全台許多影院都被取代了。

整個 1988 年，台片與西片票房大幅下滑外，港產片在台的市道也不符理想，除了成龍的《警察故事續集》（1988）依然大賣，其他票房高開的港產片數量亦相當有限，而一些過往在台成績普通的類型題材更是雪上加霜、無利可圖，可算是黃金時期的一段低潮。

● 台灣電影在港的命運

台灣電影在香港曾有過輝煌的成績，如 1968 年全港票房冠軍便是聯邦出品的《龍門客棧》（1968，胡金銓導演），該年的賣座季軍《一代劍王》（1968，郭南宏導演）同為聯邦出品。

1969 年台灣片進一步打入香港市場。在 15 部賣座片中：第 7 名是兩度重映的《龍門客棧》；第 10 名是台灣利銘公司的《負心的人》（1969）；

第 13 名是台灣大眾公司出品的《今天不回家》（1969）；第 15 名是台灣聯合影業公司出品的《福祿壽》（1969）。

直到七十年代，其他類型的台灣片亦先後在港建立了穩定的觀眾緣，譬如「瓊瑤式」的文藝片，《窗外》（1973）、《海鷗飛處》（1974）、《一簾幽夢》（1975）都有不俗的票房成績；而另一方面，諸如《吾土吾民》、《筧橋英烈傳》（1977）等台製的「軍教片」，在港也都有近百萬的票房收入，整體而言仍屬可觀。

香港電影進入黃金期後，台灣片遭到冷遇。在整個八、九十年代，一部台灣片能在香港賣到五百萬元左右已是破紀錄的成績。當中只有新藝城出品的《搭錯車》（1983）是經過四輪重映，累計票房達到一千多萬。

至於其他具話題性的台灣電影，「軍教／愛國」題材的影片如《我是中國人》（1986）、《金門炮戰》（1986）及《國父孫中山與開國英雄》，以及 1987 年的「限制級」文藝片《心鎖》均取得良好的票房外，台灣電影在緊隨多年也沒有在香港取得更好的票房。

直至 2012 年，台灣電影《那些年，我們一起追過的女孩》（2012）在兩岸三地引發狂熱的觀影風潮，在香港上映 73 天，票房有港幣六千多萬，打破了《功夫》（2004）保持的紀錄，成為香港華語電影史上最賣座的電影。

● 從「熱錢」入港到八大片商

到八十年代後期，僅靠將港產片發行入台，對台灣片商而言，盈利上升的空間着實有限，加上當時如嘉禾等大型電影機構在台灣也有分公司，能自行解決發行業務，所以一般最賣座的電影（如成龍的電影）便不會讓台灣發行商發行。此外，由於台灣發行商都爭搶港產片，使其賣埠的版權費也隨之愈來愈高，結果往往叫爭奪者兩敗俱傷，未賺先蝕。

因此，為保證影片在香港的利益，一眾台灣片商遂將「熱錢」注入香港電影市場。其中，在 1988 年 1 月 1 日成立的新寶院線便發揮了「突破缺口」的作用。由於其院線從不參與影片的製作，只是提供各獨立公

司生產的影片排映（發行），又積極拉攏外地資金與本地公司合作（中介），且影片的海外版權都歸於資方。在這環境下，逐漸形成投資拍「台資港片」的八大片商，包括中影、學者、長宏、年代、龍祥、雄威、巨登等。

其中有四點更成為當時的主流途徑：許多香港電影人都靠「無本」方式來開戲，有時甚至可收取幾部影片的訂金，並將其擁有的海外版權，售予東南亞及美加等地來賺錢；而台灣片商通過此以取得台灣版權後，除在影院放映，也將其錄影帶版權賣給 MTV 從業者（1988 年末，學者與龍祥便通過合組公司的方式向 MTV 出售其發行的港產片錄影帶版權），以賺取版權費。

當時，八大片商除會自行投資製作港產片，亦支持香港影人成立電影公司，如劉德華的天幕與王家衛的澤東便有學者注入資金，王晶的王晶創作室則與長宏、巨登等合作頻繁，而這正符合台灣片商的策略：與香港公司合作攝製或在港參股成立公司，於港台兩地公映可以賺取更多利潤，而作為直接投資者，在掌握影片一系列的版權後，亦可以港產片的名義銷售至亞洲各地，一舉多得。

1989 年台灣當局宣佈廢止了沿用近 40 年的《動員戡亂時期國片處理辦法》，1991 年進一步終止了「動員戡亂時期」，兩岸終於解除了對壘四十年的鐵幕。

然而，儘管法令有所鬆動，但隔閡初破的兩岸電影業仍不得不面對諸多限制。對此，台灣片商遂決定：以香港為跳板，利用在港成立的電影公司之名，將資金經此管道流入內地，形成「台灣投資，香港製作，內地拍攝」的合作模式。至 1992 年前後，八大片商及徐楓成立的湯臣影業皆以此模式投資了《滾滾紅塵》（1990）、《新龍門客棧》（1992）、《方世玉》（1993）、《黃飛鴻之三獅王爭霸》（1993）、《霸王別姬》（1993）及《東邪西毒》（1994）等多部於內地取景的港產片，這便是所謂的「台資港片」。

另值一提的是，台灣片商除將熱錢帶入香港市場，也「引進」了唯一一位台灣導演：朱延平。畢竟，在港產片雄霸台灣市場的年代，朱延平的喜劇片仍能穩坐票房十大，加上其拍攝速度快、效率高（雖則水準良莠不齊），因而稱得上是唯一能與香港商業片導演的競爭者。

● 抵制港產片風波

　　1992 年發行入台的港產片達二百多部，創下歷史的最高紀錄，且在全年十大賣座電影中，台製影片更是全軍覆沒，一概由成龍、周星馳、李連杰等瓜分天下，可見台灣市場對港產片的消化量着實甚強。

　　然而，輝煌背後卻隱藏着巨大危機：「台資港片」氾濫成災，「賣片花」欠缺規範，泡沫現象四起，令台灣片商屢虧其本，尤其在賣埠費方面，由於香港片商總是出價高（最高達兩千萬港元，折合台幣六千多萬），台灣片商將之發行入台後，還要花上一筆不菲的宣傳費（從一千萬港元，即台幣三千萬起價），加起來，台灣片商等於得用上億台幣將一部頂級製作的港產片入台，除了有可能賺不到利潤外，甚至要賠至血本無歸也絕非稀有之事。

　　1993 年在學者投資的《射鵰英雄傳之東成西就》（1993）及長宏投資的《新流星蝴蝶劍》（1993）兩部大「卡士」電影在台的票房不如人意後，抵制港產片的風波遂一觸即發 —— 先是 4 月 22 日台灣電影界舉行集會，共同商討壓低港產片售價事宜；5 月 28 日八大片商聯手組成「台北市片商公會國片海外聯誼小組」，提出壓制製作成本，並抵制不斷上漲的演員片酬。

　　1993 年 6 月，港台電影界先後於台展開兩次協商 —— 第一次由「香港電影從業員協會代表團」出面，台灣片商則在會上提出「直至 1993 年 4 月 24 日止，香港共有 250 多部未如期交貨的台資港片應儘快完工」、「電影從業員協會應把香港一線演員接戲情況列表供台商作投資參考，並組成監察小組議定港星片酬」及「提議用抽佣方式發行港產片，如票房一千萬內便抽佣百分之二十，票房過一千萬者則抽佣百分之十五」等三項要求。

　　第二次會談由楊登魁（時任台灣製片人協會理事長）率王應祥、蔡松林、許安進、邱復生、龔祥全等聯誼小組成員，與代表香港片商及院線的陳榮美（新寶院線）、黃百鳴（東方院線）、羅傑承（永高院線）及向華勝進行等協商。會上，雙方達成包括「台商三個月內暫停採購港片，以協調

出較合理價錢，如無法達成協議，則將停購行動順延三個月直至覓得解決辦法」、「協議期間，台商將清理所有舊合約，並向公會報備，日後由公會代表協調」、「由永盛公司向華勝出任召集人協調演藝工作人員合理片酬」、「港台有關組織每月召開一次會議以交流意見」及「有關商業的評估必須備有數據，不合理者需作出適當調整」等在內的五項協議。

1993年7月30日，聯誼小組再出決議：將原定的「不買港片」的三個月期限延長多三個月。雖然這場風波最終在港台兩地影人的多番調停下結束，但隨着香港電影市道極盛而衰，加上台灣當局於同年放寬對西片及日片在台公映的拷貝數量限制，許多片商、影院紛紛轉為放映西片，港產片地位已今不如昔。

1994年開始，八大片商紛紛縮減對港產片的投資規模，另一方面也減少了港產片發行入台的數量，西片便成為台灣市場的唯一核心片種；1997年後，隨着港產片市道的進一步衰落，其在台生意也愈發萎靡不振，直至2002年，港產片在全年上映影片中所佔的票房比例未超過百分之五。

● 邵氏：東方荷里活（1925——　）

邵逸夫 ▶ 1907—2014

原名邵仁楞，生於上海。為邵氏兄弟電影公司的創辦人之一，1974 年獲英女王頒發 CBE（大英帝國司令勳章）勳銜。1977 年獲英國女王冊封為爵士。2011 年退休。

邵醉翁 ▶ 1896—1979

原名同章，字仁傑，號醉翁。在上海創立天一影片公司，1936 年在香港建立分廠。

邵邨人 ▶ 1898—1973

製片家，早年在上海天一影片公司負責財務、編劇，後將天一港廠改名為南洋影片公司，於 1950 年成立邵氏父子公司。

邵仁枚 ▶ 1901—1985

號山客，二十年代末與弟弟邵逸夫在南洋建立電影發行網絡，五十年代二人在香港成立邵氏兄弟（香港）有限公司。

　　十九世紀中期，上海開埠，精明的寧波商人邵玉軒前來尋找商機，並經營漂染、財務等多項生意。他育有 10 名子女，四名男丁皆以「仁」字輩排名，但除了三子仁枚外，其餘皆為人所熟知：長子醉翁、次子邨人、六子逸夫。1923 年長子邵醉翁接收了上海劇院「笑舞台」，走通俗路線，大演武俠戲。這成為了邵氏家族涉足娛樂業的起點。

1925 年邵醉翁以五萬港元的資本創辦天一影片公司，取意「天下第一」，以低成本、製作快及產量多為經營方針。天一幾乎每個月都拍攝一部電影，而其出品通俗易懂的古裝片大受觀眾歡迎，令其與明星、大中華公司成鼎足之勢。為了壓制天一的勢頭，1927 年明星聯合大中華」、民新、友聯、上海及華劇組成發行機構——六合影片營業公司。六合公司規定：任何發行商如與六合簽了合同，就絕對不准購買天一出品的影片。這一局勢，被稱為「六合圍剿」。

由於強弱懸殊，天一在上海的部分市場遭受損失。1928 年邵醉翁兄弟派遣六弟逸夫前往南洋，協助 1924 年遠渡重洋到新加坡創業的邵仁枚建立南洋發行網（另一說法是，邵逸夫於 1926 年以前便前往南洋）。而其時的新加坡已是東南亞最繁華的商埠，邵仁枚和邵逸夫兄弟二人帶着一架破舊的無聲放映機，四處找空地搭帳篷放映天一出品的電影。

1931 年天一拍攝首部發聲影片《歌場春色》，為中國有聲電影技術帶來突破。1932 年「一二八」淞滬抗戰成為邵氏家族轉移影業的導火線。民眾的關注焦點轉移至國家存亡，因而令邵氏舊日取材自坊間唱本、古典小說的通俗劇慢慢失去號召力，而其時描寫愛國、進步的左翼電影開始被受熱捧。1933 年天一與粵劇名伶薛覺先合作，在上海拍攝首部有聲粵語電影《白金龍》。該片在廣東、香港及南洋票房全線飄紅，讓邵醉翁看到南洋市場的潛力。

1934 年，邵醉翁將天一南遷至香港，且改名為天一影片公司香港分廠（天一港廠），廠址位於九龍土瓜灣北帝街 42 號，在港公映的第一部作品為粵劇電影《泣荊花》（1934）。1937 年，天一港廠改名南洋影片公司，由邵邨人代替邵醉翁主持業務。1946 年，邵邨人加入大中華影業公司成為股東之一，並租出南洋片場予大中華拍片之用。1950 年，南洋影片公司改名邵氏父子公司，由拍攝粵語片改為拍攝國語片，而屬下的南洋片場則改為邵氏製片廠。

五十年代末，香港電影業在白熱化的競爭下，邵氏父子的小本製作實在難以引起口味挑剔的觀眾的反響。香港製片業務雖停滯不前，但邵仁枚與邵逸夫在南洋的電影發行業務卻蒸蒸日上。在三兄弟共同協議下，邵逸夫在 1957 年赴港全權接管製片事務，而翌年成立的邵氏兄弟

（香港）有限公司則負責拍製影片，而邵邨人的邵氏父子公司仍保留原名，但僅負責經營影劇院和影片發行。剛上任的邵逸夫在朋友吳嘉棠的介紹下，結識了在報業拼搏多年、深諳行銷宣傳之道的鄒文懷，兩人後來聯手為老朽的邵氏注入一股新鮮的變革熱血。

據鄒文懷回憶：「早年，邵邨人先生的發展着意於在港多建戲院，令收入方面能多一些……至於邵逸夫先生則認為電影最重（視）製作，故日後邵氏的發展偏重製作方面。」

1959 年，鄒文懷找來何冠昌、梁風、蔡永昌等親信擔任要職，並對邵氏的製片業進行了一系列的改革。首先是興建被稱為「東方荷里活」的邵氏影城：購入清水灣 220 號地段的八十萬平方英尺土地興建大規模片場。影城從 1957 年動工，耗時七年才基本竣工，內含共 12 個攝影棚、配音間、沖印間、餐廳，甚至員工宿舍，僅是常駐合約工作人員（編劇、美術等，不包括演員）便有五百多人，為日後邵氏流水式作業生產獨霸香港影壇奠定堅實的基石。

此外，邵逸夫還實施「走出去，引進來」的戰略。在其時的亞洲電影製片業當中，日本和香港都是領導者的角色。日本和東南亞的關係素來深遠，跟香港又有着不少相同的文化背景。因此，邵逸夫認為「要是有心把亞洲電影發揚光大的話，香港是不能不跟日本電影界通力合作的」。於是，他通過亞洲影展的聯絡，與日本東寶株式會社合作。1959 年，雙方在香港合作拍攝《香港三小姐》（1961）。其後，邵氏更向新東寶借用攝影師西本正、向日活借用攝影師柿田勇，發展伊士曼彩色及闊銀幕等新拍攝技術。

1961 年，邵氏成立南國實驗劇團，由顧文宗擔任團長，為邵氏培訓演員。這樣的最大好處，就是不必付出驚人的片酬來拉攏巨星加盟。其中胡燕妮、鄭佩佩、何莉莉、李菁均是邵氏一手培養起來的。甚至早期拍福建片的小娟，在後來也被邵氏捧成紅極一時的「反串女王」凌波。

同年，邵逸夫接手邵氏父子創刊的《南國電影》，1966 年再辦《香港影畫》，這兩本官方及半官方的刊物，令邵氏聲勢更盛。其撰稿人不僅包括張徹、李翰祥的大導演，後來還有文化名人，如西西、李默、蔣芸、林冰、秦天南等。

在拍片計劃方面，邵氏針對當時以拍攝時裝片為主的「頭號敵人」電懋，發揮了早於天一階段時便有大量拍攝古裝片的經驗之優勢，主打大製作的彩色古裝片，更大舉往後深入人心的「邵氏出品，必屬佳片」的口號。

　　黃梅調電影和武俠片是邵氏影業最主要的兩大片種。黃梅調電影是在內地鄂、皖、贛三省毗鄰地區，黃梅採茶調為主的民間歌舞基礎上發展而成的地方劇種，後在安徽地區發展成形。1957 年，內地黃梅調電影《天仙配》在港公映，好評如潮。李翰祥看準時機，竭力游說老闆邵邨人開拍黃梅調電影。1958 年，李翰祥為邵氏父子拍攝的第一部彩色黃梅調影片《貂蟬》，一舉囊括亞洲影展「最佳導演」、「最佳編劇」、「最佳音樂、「最佳剪接」等五項大獎。1959 年的《江山美人》更創下香港影片在開埠以來票房最高的紀錄。1963 年，《梁山伯與祝英台》在港、台兩地屢創賣座紀錄，再掀起黃梅調電影熱潮。其時，貴為大導演的李翰祥在電懋的鼓動下，離開邵氏組建國聯影業，並移師台灣謀求發展。

　　李翰祥出走赴台後，邵氏黃梅調電影便開始逐漸衰落，加上此時荷里活「007」諜戰片、意大利西部片和日本劍俠片在香港十分賣座，為新派武俠片迎來了黎明。1966 年張徹執導、王羽主演的《虎俠殲仇》，以及1966 年胡金銓執導的《大醉俠》標誌着新派武俠潮流的形成。1967 年張徹導演、王羽主演的《獨臂刀》上映，票房超過一百萬港元，從此開創男演員為主導的陽剛電影。

　　除此之外，五十年代末、六十年代初，荷里活青春片大行其道，邵氏如法炮製。1957 至 1962 年這五年間，由周詩祿主理的邵氏粵語片組共拍攝了 58 部電影。1959 年邵氏規定由電懋重返的陶秦每年要導演一部歌舞片，邵逸夫更欽定他籌拍邵氏第一部綜藝體闊銀幕彩色歌舞片《千嬌百媚》（1961）；同年 3 月，陶秦率隊趕赴日本，借彼邦完善的舞台設備和聲色俱全的歌舞團，打造出瑰麗堂皇的外景；1961 年 2 月影片上映，二十多種舞蹈令觀眾大開眼界，成為當年港、台最賣座的電影。隨後，邵氏借勢命陶秦拍攝《花團錦簇》（1963）和《萬花迎春》（1964），是為「歌舞三部曲」。

　　多個類型題材的崛起，讓邵氏的院線業務在整個六十年代獨當一

面。1968 年 7 月，邵氏更引入「雙線上映」的模式，即安排影片於旗下A、B 兩線（每條線共有 10 間本港戲院，另安排 6 間替換戲院）中輪流放映，每隔一周換一線，有時亦會同時放映同一部影片，整體而言，這更有助增加票房收入。

1969 年，方逸華加入邵氏兄弟，初時在採購部工作。翌年，鄒文懷離開邵氏兄弟自創嘉禾電影公司。1973 年楚原導演的《七十二家房客》叫好又叫座，令已衰落的粵語電影重新興起。邵氏的片種亦在此時經歷了多樣化的發展，曾為邵氏服務十年的老戲骨田豐曾這樣評價：「邵氏創牌子的時候，花錢你花好了，一個《梁祝》花多少錢？一個書館花七八萬搭起來，那時候是大本錢！在六十年代末期的時候，邵逸夫就預備做電視了，那時已經跟鄒文懷研究發行錄影帶了。鄒文懷一走，方逸華上來，邵氏拍戲才開始做預算，以前沒有，她來才有。一個導演說一個街頭用兩百人，方逸華說不行，一百人。今天有的戲需要做服裝，她說不用做了，邵氏服裝間太多了，去挑挑揀揀吧。比如我這種重要衣服最少兩套到三套，一套是給替身穿的，有的時候是夏天，一打一身汗怎麼辦，就再換一套。但方逸華時期就沒有了，有預算了，這是收攤做法，但也是邵氏更賺錢的時候，因為成本低了。」

1985 年，邵氏兄弟基本上已停產，院線則出租給潘迪生的德寶電影公司，與新藝城成三足鼎立之勢。1986 年，邵氏兄弟將影城出租給無線電視（香港電視廣播有限公司）。1988 年，邵氏兄弟與電視廣播有限公司合組大都會電影公司，由方逸華負責，創業作為《撞邪先生》（1988）。儘管邵逸夫的「無線」已穩坐香港電視業的龍頭位置，但大都會的年產量僅有兩至三部影片，成績平平。進入九十年代，大都會投入重資拍攝《審死官》（1992）、《濟公》（1993）、《赤腳小子》（1993）、《回魂夜》（1995）、《十萬火急》（1997）等群星雲集的影片。《審》片在票房上更超出嘉禾的《警察故事 III 超級警察》（1992）1,600 多萬港元，讓沉寂已久的邵氏一吐烏氣。1997 年，邵逸夫重打邵氏兄弟電影公司這旗號，翻拍張徹導演的《馬永貞》，及後又有劉家良執導的《醉馬騮》（2003）等片，然而卻未有突破，這間老字號的電影公司再度沉寂下來。

1999 年始，天映娛樂陸續修復了七百多部邵氏經典影片，令年輕影迷重新認識了《江山美人》（1959）、《不了情》（1961）、《梁山伯與祝英台》（1963）、《刺馬》（1973）、《傾國傾城》（1975）等昔日經典。

　　2009 年，根據無線大熱劇集《學警狙擊》改編的電影《Laughing Gor 之變節》，再次打出「邵氏出品，必屬佳片」的口號。該片在香港本土獲得過千萬票房的成績，對於久未有作品面世的邵氏而言，無疑是一個意外的驚喜。2010 年，無線群星在邵氏出身的曾志偉帶領下，拍攝《七十二家租客》，儘管電影本身更像「無線台慶」而非邵氏影片，但在合拍片大潮下，因接近本土民生口味而再獲成功。2011 年，曾志偉繼續集合無線群星拍攝《我愛香港》，票房大勢未衰。曾經在電影和電視業夾擊下急流勇退的邵氏電影，如今以這種方式再度出擊。

● 國聯：李翰祥奔波兩岸三地

李翰祥 ▶ 1926—1996

生於遼寧錦西，六歲時舉家遷往北平。1956 至 1963 年，以及 1972 至 1982 年間簽約邵氏，並執導筒。中途曾應電懋之邀創建國聯影業有限公司。

　　五十年代中期，李翰祥初入香港影壇即獲邵氏當時的負責人邵邨人的賞識。當時，李翰祥手持沈浮導演的介紹信來香港投石問路。幾經輾轉，分別在大中華的《滿城風雨》（1947）和長城影業公司的《一代妖姬》（1950）中擔任特約演員和佈景美術，更在《花街》（1950）中捉刀代寫片中的「數白欖」，在陶秦、岳峰、嚴俊等多位影壇前輩面前嶄露頭角。不久，他在嚴俊的提拔下得到改編沈從文著名中篇小說《邊城》的編劇機會〔該片《翠翠》（1953）由林黛任女主角，嚴俊自導自演〕。

　　1954 年永華片庫失火，這一重創導致永華在改組後更是名存實亡，李翰祥於是自謀出路，拍攝了首部獨立執導的處女作《雪裏紅》（1956）。此片集合了李麗華、羅維、葛蘭、金銓、洪波、王元龍、吳家驤、粉菊花等八位主要演員，並由邵氏公司發行。

　　1956 年，李翰祥進入邵氏，導演了首部作品《水仙》；翌年，他受內地黃梅戲影片《天仙配》（1957）的啟發，開拍了由林黛、趙雷主演的古裝彩色黃梅調電影《貂蟬》（1958）。1959 年，李翰祥沿用《貂蟬》中林黛和趙雷這對組合，開拍宮闈巨片《江山美人》，該片打造了香港開埠以來最高票房的紀錄，並獲得第六屆亞洲影展「最佳電影金鑼獎」；1960 年李翰祥導演了《倩女幽魂》，此片由樂蒂、趙雷主演，成為邵氏進軍國際

影壇的代表作品，並在 1960 年第十三屆康城電影節競賽單元中大獲好評。由此為邵氏拉開了黃梅調電影十年不衰的帷幕，李翰祥更宣佈「傾國傾城」的拍攝計劃，集林黛、李麗華、尤敏、樂蒂分飾古典美人王昭君、楊貴妃、西施、褒姒。這部原本拍攝為四段式的影片，由於服裝和佈景均超出太多預算，終不得不分拆為獨立作品，以攤分成本。最後成功拍攝了《楊貴妃》（1962）、《武則天》（1963）、《王昭君》（1964），《褒姒》則因故擱淺。

1963 年，邵氏與電懋爭拍「梁山伯與祝英台」的題材，李翰祥臨危受命，大膽起用新人凌波反串梁山伯一角，並獲得巨大的成功。同年，該片於第十屆亞洲影展獲頒四項個人技術獎項，並在台灣創下台北首輪連映 62 天、年度票房總收入八百多萬新台幣的紀錄。

其時，李翰祥在邵氏的聲望空前，曾自稱與鄒文懷、邵逸夫是平起平坐的「鐵三角」，因而有功高蓋主之嫌，賓主之間亦產生了種種的不快。李翰祥一直期望拍攝《紅樓夢》，但邵氏沒有將拍攝權交予李，卻交予袁秋楓，這為李翰祥自述離開邵氏的原因之一。另一方面，電懋在台灣被《梁山伯與祝英台》（1963）一片攻得毫無招架之力，遂聯合聯邦公司為李翰祥在台自組公司。

1963 年李翰祥創立國聯影業有限公司，開始了為期八年的台灣電影生涯，創業作為《七仙女》（1964 於台灣上映）。該片與邵氏的同名電影相隔五個月上映，可謂短兵相接，在台灣和香港地區上映時各有勝負。李翰祥的《七仙女》在申報當年的亞洲影展時，卻因「音樂、歌詞版權及其與邵氏之法律糾紛」而被拒。禍不單行，1963 年亞洲影展閉幕後，新婚不久的陸運濤夫婦和電懋公司高層管理人員在乘搭飛機赴台中參觀故宮博物院時，不幸失事罹難。儘管國聯的新片《西施》（1965）、《辛十四娘》（1967）、《幾度夕陽紅》（上集及大結局，1967）等排除萬難完成了拍攝，但此時國泰、聯邦、國聯三者的關係因陸運濤的去世而失去了平衡。

1967 年，自陸氏等主要公司高層不幸罹難，國泰、聯邦、國聯三方面的矛盾全面爆發，國聯陷入財務危機。在完成《破曉時分》（1968）、《冬暖》（1969）兩部佳作後，國聯已名存實亡。1970 年，台灣影界發起義務拍片替李翰祥紓困，攝製的四段式影片《喜怒哀樂》（1970）分別由白景

瑞、胡金銓、李行、李翰祥四位導演執導，更動員港台兩地群星義演。

1971年，李翰祥在日本結束了中製電影出品的《緹縈》（1971）的後期製作工作後，轉赴香港，並以新國聯名義繼續拍片。在台灣時期完成的《騙術奇譚》（1971）、《騙術大觀》（1972）、《騙術奇中奇》（1973）便雲集了李翰祥一眾圈內演員好友。此時，李翰祥與邵逸夫冰釋前嫌而得以重回邵氏片場，更提攜了電視綜藝節目的諧星許冠文參演其導演的《大軍閥》（1972），票房十分賣座。

其後，李翰祥拍攝了《風月奇譚》（1972）、《北地胭脂》（1973）兩部風月小品，又根據古典文學名著《金瓶梅詞話》改編了《金瓶雙艷》（1974）。此後，李翰祥幾乎從未停止拍攝風月片，其一生對「金瓶梅」的題材十分鍾愛。在脫離邵氏後，他又拍攝了《金瓶風月》（1991）、《少女潘金蓮》（1994）等影片。

1975年，李翰祥回歸拍攝正劇，拍攝了《傾國傾城》（1975）和《瀛台泣血》（1976）兩部鴻篇巨製。這一系列電影的藝術成就驚詫兩岸三地，特別是在內地內部放映時備受好評。1977年，李翰祥受王風導演《乾隆皇奇遇記》（1976）的啟發，導演了《乾隆下江南》（1977），並啟用義子劉永主演，為邵氏打造了繼趙雷後另一個風流皇帝。

1978年，李翰祥秘密至內地探親訪友，同時與影人蘇誠壽、時任全國人民代表大會副委員長廖承志商討北上拍片的可能性，但在拍攝題材上一再更換，令預算出現了危機。1980年，李翰祥請楊村彬修整由蘇、沈二人編寫的《垂簾聽政》的初稿，同時與邵氏續約，拍攝了《徐老虎與白寡婦》（1981）、《武松》（1982）等作品。直至1982年擬定北上拍片事宜，便準備開拍《慈禧傳》。這部原定計劃為五部影片的系列電影，首先開拍的《火燒圓明園》（1983）與《垂簾聽政》（1983），《火》片於香港創下千萬餘港幣票房佳績，《垂》片更入圍多項香港電影金像獎，其後亦令初登銀幕的梁家輝獲得「最佳男主角」。

此後，李翰祥遊走於內地的文化及政治舞台，1990年因故無法在內地拍片，直至1996年才被解禁。後應影星劉曉慶的邀請，李翰祥開拍40集大型電視劇《火燒阿房宮》，並在拍攝該劇期間心臟病復發，送醫院後宣告不治。

李翰祥與張徹、胡金銓等導演常被稱為「大中華導演」，北人南下，從北京到上海，再至香港、台灣，他們身上有着三四十年代北京和上海電影人的風骨，亦有着那時期特有的顛沛流離的印跡，以及有來港後被同化後的油滑。然而，地域性的元素特質在李翰祥的作品中並不明顯，基於他往往選擇民間故事、傳統小說、歷史故事等這放諸四海皆準的題材，來應對不同地域的觀眾。他精通表演、剪接，即便身居導演之位，亦經常親自上陣。在他的電影中有如強迫症般的歷史考據，對精緻的追求尤令現今的人慚愧。

● 胡金銓：劍膽琴心

胡金銓 ▶ 1931—1997

生於北京。1959 至 1966 年，胡金銓在邵氏這十年間，參演電影達 20 部，導演電影共 3 部。其後赴台灣發展，曾憑《江山美人》（1959）獲亞洲影展的「最佳男配角」，憑導演作《俠女》（1971）獲得康城「最高綜合技術獎」，是首位獲得國際認可的香港影人。

作為世界公認的武俠電影大師，胡金銓是香港影壇的異類。他的文人氣質在他的武俠世界不見血腥暴力的打打殺殺，而他亦不以票房為最終追求的目標。也許，正因這份格格不入，令他在香港只能作短暫的停留。

1950 年，19 歲的胡金銓隻身赴港，以畫廣告招貼謀生。一年後，在機緣巧合下進入長城影業公司的美工科，在萬籟鳴、萬古蟾兄弟的領導下從事道具、繪圖與設計美工等工作。

人在異鄉，胡金銓依然保留着「京油子」的好口才，述說的鬼怪誌異、道聽途說的故事，常令同行聽得目瞪口呆。由此而來的好人緣，不久讓他在嚴俊導演的《笑聲淚痕》（又名《笑聲淚影》，1958）中獲得演出的機會。演員時期的胡金銓跟從朱石麟、李萍倩、陶秦、嚴俊等多位大導演學習，同時惡補電影理論，為後來全面轉向導演領域奠定了基礎。

1956 年，胡金銓經李翰祥引薦進入邵氏成為簽約演員，由於兩人都是來自北京，性情相投，遂結為異姓兄弟。胡金銓受李提攜後，編寫了戲曲片《玉堂春》（1964）並擔任了執行導演。

1965 年胡金銓導演首部電影《大地兒女》，在台灣地區票房頗豐，翌年即拍攝其成名作《大醉俠》（1966），片中具日本武士片風格的配樂、攝影、動作風格、演員表演，令人耳目一新，開啟了新武俠的風潮。但這部票房突出的佳作當年卻未受邵逸夫的賞識，卻埋怨胡金銓拍攝電影的週期過長，無法控制成本。

胡金銓離開邵氏後隻身赴台灣為聯邦影業有限公司拍攝《龍門客棧》（1968），他的武俠狂潮亦由此席捲整個東南亞。1969 年胡金銓開始了《俠女》（1971）三年的漫長拍攝，影片最終獲得康城影展的技術大獎，成為對後世影響深遠的武俠經典。期間胡金銓自組金銓影業公司，往返港台兩地，並先後為嘉禾攝製《迎春閣之風波》（1973）和《忠烈圖》（1975）。七十年代後期，胡金銓將在《俠女》中初現的禪意佛理發揚光大，並在韓國拍攝的《空山靈雨》（1979）及《山中傳奇》（1979），當中那如水墨畫般的意境迄今無人能及，可惜均遭遇票房重創。

八十年代，胡金銓在台灣拍攝《終身大事》（1981）、《天下第一》（1983）、《大輪迴》（1983），但這些通俗時裝喜劇卻遭受市場的冷待。1989年胡金銓應徐克之邀請復出籌拍《笑傲江湖》（1990），後因故退出。

1991 年拍攝《畫皮之陰陽法王》（1993）之後，胡金銓開始了《華工血淚史》的籌備工作，原定在 1997 年夏天開機拍攝，不料他於年初的手術失敗絕命。他曾在文中感歎自己的壽命太短：「至少也要等我把《華工血淚史》拍完。」相信此片成為胡金銓導演一生的遺憾。

胡金銓的電影意境高遠，早期作品以武俠片為多，雜糅京劇、日本武士片、美國西部電影的風格，後期作品趨於闡釋佛理，是國內外公認的華語電影大師。他與張徹一起開闢了新武俠風潮。他一生未育，卻栽培了鄭佩佩、徐楓、石雋、苗天、白鷹等一眾新演員；他在台灣拍攝的一系列影片，填補了當地武俠電影的空白；與白景瑞、李翰祥等導演的合作，推進了台灣電影的發展，同時，他還是首位在國際影壇上享有盛譽的華語導演。

● 長弓：張徹打造陽剛武俠風

> # 張徹 ▶ 1924—2002
>
> 祖籍浙江青田，少年從政。1947 年開始創作處女作劇本《假面舞會》。
> 1973 年底創辦長弓電影公司，拍攝的影片多交由邵氏發行。

　　1947 年，張徹護送張道藩往台灣，被當地的熱帶風光以及民間流傳的吳鳳取義成仁的故事感動，後創作第二個個人的劇本《阿里山風雲》（1949），並與張瑛聯合導演，是張徹首次掛名為導演的影片，其時他 26 歲。外景攝製隊在張徹的率領下，1948 年年底到達台灣，直至 1949 年 6 月才開始拍攝。該片是台灣攝製的第一部國語片，上映後頗獲好評。張徹創作的主題歌《高山青》更成為流傳至今的經典之作。

　　1957 年，張徹從台灣來到香港，因導演《野火》（1958 於台灣上映）而與女主角傳出緋聞，遭遇國泰導演集體「逼宮」。在香港初期，張徹用筆名何觀在報上寫影評，沒想到這反而引起電影公司的重視，更在電懋宋淇的邀約下成為簽約編劇。幾乎在同一時間，邵氏的鄒文懷也向他伸出橄欖枝，卻陰差陽錯，慢了一步。

　　一年後張徹與電懋約滿便進入邵氏，1965 年執導黃梅調電影《蝴蝶盃》，卻被邵逸夫批評影片該被燒掉。其後王羽導演、羅列主演的《虎俠殲仇》（1966）為張徹在邵氏導演的第一部武俠電影。王羽、羅烈、鄭雷三人，亦成為張家班的第一代弟子。張徹與他們合作了《邊城三俠》（1966）、《獨臂刀》（1967）、《大刺客》（1967）、《金燕子》（1968）等影片，其中橫空出世的《獨臂刀》，讓張徹成為香港電影史上首位單片票房超過百萬的大導演，更初步確立了其陽剛武俠的電影風格。

　　其後，張徹開始着力打造張家班第二代雙生弟子 —— 姜大衛與狄龍，其時他們已經各有《遊俠兒》（1970）和《死角》（1969）問世。1969 年鄒文懷離開邵氏，創辦嘉禾，王羽亦出走台灣自立門戶。翌年，原本編寫給王羽主演的《鷹王》（1971），只好臨時換成狄龍主演。無奈該片票房不佳，張徹遂啟用姜大衛為第一男主角主演影片《報仇》（1970）。不

久，亞洲影展便傳來喜訊：張徹獲得「最佳導演」，姜大衛則摘得影帝桂冠。此後，張徹拍攝了大量展現男性情誼的「雙生電影」，如《新獨臂刀》（1971）、《無名英雄》（1971）、《拳擊》（1971）等。1972年張徹啟用大聖劈掛門傳人陳觀泰主演《馬永貞》。

1973年，張徹帶張家班遠赴台灣開疆闢土。一個導演、幾位演員、百多位工作人員，在經濟動盪、邵氏與嘉禾的鬥爭，以及在電視對電影業的衝擊之下逃到台灣。1974年6月上旬，張家班在台灣租下泉州街一號的國聯舊片場，而其背後的金主依然是邵氏，但邵氏的招牌在此時已不能再用，於是張徹將自己的姓氏「張」字拆開，這就成了長弓電影公司的名字。

長弓在建立初期，訂下每年8至12部的拍攝計劃，當然，這種類似「大躍進」的計劃最終淪為空談。在此期間，張家班拍攝了以傅聲、戚冠軍兩位第四代弟子為主角的一系列影片，如《方世玉與洪熙官》（1974）、《朋友》（1974）、《洪拳與詠春》（1974）、《哪吒》（1974）、《方世玉與胡惠乾》（1976）等。這些影片將少林題材發揚光大，但由於其時的功夫電影在李小龍暴斃後一直下滑，這些影片因而也沒有引起太大的關注。

1978年張徹在《廣東十虎》的拍攝期間，為在台灣招收的六名新弟子舉辦了電影《五毒》（1978）的記者會。這六名弟子分別是江生、孫建、羅莽、韋白、鹿峰、郭追。

1983年張徹並沒有如願退休，得悉李翰祥的《火燒圓明園》（1983）及《垂簾聽政》（1983）在內地取得巨大成功的消息後，在香港本土屢敗屢戰的張徹不禁心動，更組建了長河電影公司。然而，其首部電影《九子母天魔》（1984）卻出師不利，張徹又想到新招數：集合張家班幾代弟子，開拍《上海灘十三太保》（1984），以愛國義士團夥保護民族英雄為故事情節。1983年原本已人心鬆散的張家班因拍攝《上》片而再次凝聚起來，久未碰面的幾代弟子更在電影中連番登場。此時，年屆六十二的張徹在拍攝現場老態畢露，甚至累極而睡，一眾弟子便把他搬到一旁不敢吵醒他，又悄悄挪開隆隆作響的拍攝機器，並細心地在機器上蓋一層被子以降低雜訊。

1984 年 1 月，張徹聯合紐約華埠僑領李文彬等人，宣佈成立華語電影製作公司，即紐約電影製作公司，號稱分別在美國、香港及台灣地區同時開拍影片，但這間電影公司不久便結束營運，並無任何作為。

在港台兩地處處碰壁的張徹，後來托人說情期望到內地拍戲。當對方問他收取多少導演費，張徹說在邵氏一部戲收取 25 萬港元片酬，怎料對方卻給他 50 萬港元，原因是「張徹要跟李翰祥同一個身價」。1985年，張徹如願以償，應香港新華分社代中央文化部的邀請北上拍片。就在這一年，被香港新浪潮沖到內地發展的張徹一有時間便會溜進戲園子，更對台上的武生董志華頗為「一見鍾情」，於是將其收為張家班第六代弟子。張徹在拍攝《大上海 1937》（1986）時得到當時上海市市長的特批，特地封了整條街讓他拍戲。而影片上映後，在當年較封閉的內地影壇引起了頗大的轟動。其後，張徹在內地拍攝《過江》（1988）沒有資金和發行的支持，製作粗劣，在內地上映後只分取到 4 萬元人民幣，香港票房甚至幾乎可以不計在內，他與合夥人因而賠得血本無歸。1989 年為紀念張徹從影四十周年，其一干弟子聯合拍攝了《義膽群英》（1989）。

1993 年李翰祥還在內地享受「大魚大肉」的生活時，張徹卻疾病纏身，退居到邵氏宿舍，足不出戶，但他依舊關心電影圈的動向。至去世前，他共寫了百多個劇本：「開始是留在家裏積塵，後來一部分留給張太作紀念、一部分送往香港電影資料館做藏品。」

在 2002 年 4 月的香港電影金像獎，張徹獲得「終身成就獎」。在執筆所寫的得獎感言中，他提倡設立港產片論壇，這亦是張徹最後一次為香港電影進言。張徹去世前曾賦詩一首，為自己的電影生涯作總結：「落拓江湖一劍輕，良相良醫兩無名。南朝金紫成何事？只合銀幕夢裏行。」

列〜傳【導演】

● 岳楓：資深大導

岳楓 ▶ 1910—1999

原名笪子春，江蘇丹陽人。1959 年加入邵氏，至 1973 年退休，在邵氏執導影片約 40 部。憑《畸人艷婦》（1960）、《為誰辛苦為誰忙》（1963）獲第八屆亞洲影展「最佳編劇」、「最佳喜劇片」。

　　岳楓於 1929 年加入電影圈，先為臨時演員，後為幕後製作，也曾任場記和副導演。1932 年，上海煙土販子嚴春堂投資拍電影，並成立藝華影業有限公司，聚集了田漢、陽翰笙、夏衍等左翼電影人。而為了與明星、聯華抗衡，年輕的岳楓於此時加入藝華。

　　在田漢和陽翰笙兩位編劇前輩的提攜下，23 歲的岳楓初執導筒，先是憑《中國海的怒潮》（1933）轟動影壇；第二部力作為反土豪的《逃亡》（1935），其刻畫流民之苦，在上映時亦旋即引起哄動，岳楓此時便成為電影圈最年輕的導演。抗戰勝利後，岳楓應香港大中華電影公司邀請執導《三女性》（1947）。1949 年，張善琨在香港創辦長城影業公司，並邀請岳楓加盟。在這時期，岳楓拍製了許多叫好又叫座的電影，包括執導長城的創業作《蕩婦心》（1949），該片根據俄國作家托爾斯泰（Leo Tolstoy）的小說《復活》（Resurrection）改編，是首部在香港西片院線上映的華語影片，當時連香港總督也前往捧場。

　　五十年代，岳楓自資創辦大方影片公司，拍了其公司唯一一部影片《小樓春曉》（1954）後應邀進入電懋，執導了為林黛帶來「亞洲影后」殊榮的《金蓮花》（1957）。1959 年，邵氏從發行業轉型至製片業，並廣招人才，岳楓就在那時加盟邵氏。輾轉上海與香港的多家電影公司後，「岳

老爺」終於找到了最終的歸宿。

　　加入邵氏後，首部導演的影片《丈夫的情人》（1959）延續了在此前的家庭倫理劇風格。1960 年他執導的《畸人艷婦》，以及 1963 年執導的《為誰辛苦為誰忙》（1963），分別獲得 1961 年亞洲影展及 1963 年金馬獎「最佳編劇」。《畸》片根據雨果（Victor Hugo）名著《鐘樓駝俠》（*The Hunchback of Notre Dame*）改編，由樂蒂飾演為了家庭不得不嫁給貌醜貴公子的姑娘，而與之演對手戲的正是戴上假牙、裝成駝背的胡金銓；而《為》片則是一部反映貧苦家庭由離散到團聚的倫理作品。

　　踏入六十年代，邵氏的黃梅調電影興起，岳楓導演了《花木蘭》（1964）、《妲己》（1964）、《寶蓮燈》（1965）、《西廂記》（1965）、《三笑》（1969）等佳作。與李翰祥的「美人」系列不同，岳楓選取的多是民間傳說和神話故事。此外，他更首度嘗試執導武俠片，如《燕子盜》（1961）、《盜劍》（1967）、《春暖花開》（1968）、《怪俠》（1968）、《奪魂鈴》（1968）、《群英會》（1972）、《功夫小子》（1972）等。

　　岳楓被人稱為岳老爺，可見其德高望重。他經歷了香港電影多個重要時期。不僅曾參與二、三十年代左翼電影的愛國創舉，亦見證了「長鳳新」的崛起，在邵氏從發行業向製片業轉型中，他亦是最重要的開國功臣之一。

● 陶秦：洋場導演

陶秦 ▶ 1915—1969

原名秦復基，曾獲第一屆金馬獎「最佳導演」。在邵氏服務 13 年，拍攝了三十餘部電影。

　　當年，陶秦在上海聖約翰大學外交系就讀，尚未畢業，便以筆名陶秦翻譯外國名著，年僅 25 歲就當上編劇，比張徹的少年得意，實在不遑多讓。1950 年，他應張善琨之邀來港擔任《彩虹曲》（1953）的副導，在

拍攝《兒女經》（1953）等片後便從長城轉投邵氏。1955年，他離開邵氏後便加入電懋。在電懋的四年間，陶秦迅速由初時的習作期步入成熟階段，其中獲得亞洲影展「最佳電影」的《四千金》（1957）、情感細膩動人的《小情人》（1958），以及創下高票房紀錄的彩色國語歌舞片《龍翔鳳舞》（1959）都是他的代表作。

1959年，導演陶秦由電懋重返改組後的邵氏，才真正進入創作高峰期。他擁有高超的文學造詣、西式情調的洋派風格、注重形式美的搖鏡拍攝手法，以及具備良好的音樂觸覺和場面調度，為他贏得「歌舞片大師」的美譽。聲譽正盛的他，片酬高達二萬五千元港幣，邵氏規定他每年要導演一部歌舞片。

翌年，雄心萬丈的邵逸夫，欽定他籌拍首部綜藝體闊銀幕彩色歌舞片《千嬌百媚》（1961）。同年3月，陶秦率隊趕赴日本，借彼邦完善的舞台設備和聲色俱全的歌舞團，打造出瑰麗堂皇的外景，還特意花八個月時間遍請各國舞蹈專家為主角林黛塑造身段。1961年2月影片上映，二十多種的舞蹈（如中國花鼓舞、日本櫻花舞、馬來西亞土風舞等）令觀眾大開眼界，成為當年港台最賣座的電影，亦為他帶來首屆金馬獎「最佳導演」。除了歌舞片，淡素娥眉的輕喜劇和文藝愛情片，同樣是他擅長拍攝的類型。繼拍出餘韻深遠、哀而不傷的《不了情》（1961）後，陶秦從李翰祥手中接過拍攝史詩巨製《藍與黑》（上及續集，1966）的重任，以此反擊電懋攝製的《星星・月亮・太陽》（上、下集，1961）。就在電影差不多殺青之際，飾演唐琪一角的林黛服藥自殺，其時，《藍與黑》剩下十分之一的鏡頭，靠導演移花接木、東拼西湊，以及拍攝後補演員杜蝶的零碎遠景，影片始大功告成。後來陶秦亦應市場要求將影片悲劇改以團圓作結，沖淡了當中的政治意味。影片上映後廣受好評，更奪得金馬獎多個主要獎項。

1967年陶秦改編瓊瑤的《船》，將青年男女的熱情刻畫得趣韻十足。同年，邵氏影城瘋傳他與杜娟的婚外戀情，爆出其妻怒用小明星耳光的醜聞。風波過後，陶秦為《明日之歌》（1967）譜寫的〈忘不了〉成為了傳唱不朽的經典，或許可算為這一段愛情小插曲留下詠歎調。

同年，張徹《獨臂刀》（1967）上映，電影的陽剛之風席捲影壇，為素來以浪漫寫意為主旨的文藝片帶來致命一擊，而正處於巔峰期的陶秦亦不能倖免，創作急劇萎縮。1968 年執導《陰陽刀》（1969）的陶秦因不敵胃癌於翌年病逝，影片後來由岳楓接手，留下他在邵氏唯一一部武俠片遺作。

● 程剛：爆裂大導

程剛 ▶ 1924—

本名程仁剛。1951 至 1959 年，輾轉於中聯、凱聲、光藝等公司任職，以編劇為主業。1967 年加入邵氏並導演第一部作品，至 1982 年離開邵氏，15 年來共導演了 33 部作品。

邵氏體制之一是批量複製成功的經驗，武俠片、風月片、社會現實片莫不如是。嫉惡如仇、善有善報等價值觀是大多導演作品穩定的題旨選擇，相反，程剛則是邵氏大導演中的異數，其作品不單保持個人風格，更反映了獨立思考的態度。

程剛在 14 歲時離開富裕的家庭，跑到漢口加入陶行知創辦的「新安旅行劇團」，期間邊旅行，邊讀書，邊演戲。1942 年，熱愛戲劇的他又赴重慶加入「中藝戲團」。24 歲時創作了首個話劇劇本《空庭夜雨》，上演後獲得不俗的反響。

1949 年程剛來香港加入中聯電影公司，並開始了電影編劇工作，《斷腸母子心》（1951）為其首部執導的影片。他既編也導，拍攝了多部粵語、國語和閩南語電影。然而，龍蛇混雜的影圈並沒有消磨這位戲劇奇才心中的熱情，程剛將寫電影劇本賺來的錢幾乎都用在戲劇運動上，他甚至曾在黃大仙山腰的木屋裏組織了一個劇團，全盛時期有多達四、五十人，大伙兒一起睡和吃，排戲後下山租劇院演出，而程剛就像個佔山為王的「山大王」，故他在圈內有「程寨主」這外號。

步入六十年代，程剛加入邵氏。此時，模仿日本劍戟片的香港武俠片開始初露光芒，程剛首部武俠作品《神刀》（1968）亦隨之應運而生，由張徹力捧當紅的「獨臂刀王」王羽主演，亦自此拉開了張、程兩位武俠片第一大導之爭的帷幕。

此後，程剛又拍攝《十二金牌》（1970），在香港的首輪收入是 156 萬港元，打破此前張徹的票房紀錄，成為當時邵氏公司最賣座的電影。1972年，在張徹拍出《十三太保》（1970）後，程剛則策劃拍攝《十四女英豪》（1972）與之抗衡。而這一描寫楊門女將英勇事跡的影片更成為他的武俠代表作，囊括了金馬獎「最佳導演」等獎項。其子程小東更在片中擔任武術指導。

1973 年李小龍去世後，武俠片的受歡迎度也隨之下降，程剛開始涉足社會題材的影片，並根據轟動全港的「三狼綁架案」改編拍成《天網》（1974），旋即引起轟動。後又根據真實案件與華山、何夢華聯合執導《香港奇案》（1976），拍攝了「灶底藏屍」的部分。1976 年邵氏艷星白小曼自殺身亡，娛樂圈驚爆「銀雞案」，多名艷星因涉及賣淫而遭警方傳話，成為哄動全城的新聞。後來邵逸夫欽點程剛執導的《應召名冊》（1977）亦獲得極大的關注。此外，程剛在 1976 年拍的《賭王大騙局》是香港在意義上首部真正的賭片，更掀起了王晶日後拍攝的賭片風潮。七十年代末，剛創辦的大榮電影公司的鄧光榮邀請程剛執導電影，後來兩人發生激烈的衝突。事件過後，便沒有人再邀程剛拍戲，而他亦赴台灣發展，主力從事幕後策劃。

程剛的電影充滿憤世嫉俗的個人表達，在邵氏批量生產的體制中顯得彌足珍貴。例如，《天網》中對貧富差距的批判和對人性善惡的調侃，以及對片中作惡多端的「三狼」，他既有對其心狠手辣表示痛恨，又有一種對綠林好漢般的尊敬。程剛的電影與其他邵氏電影中普世化的道德觀確是有很大的區別。

● 井上梅次、鄭昌和：日韓外援

> # 井上梅次 ▶ 1923—2010
> 日本導演，受邵氏聘請來香港執導電影。
>
> # 鄭昌和 ▶ 1929—
> 韓國導演，受邵氏邀請到香港，並在邵氏執導了五年，後轉至嘉禾拍片四年。

　　五十年代，邵逸夫重組邵氏後，一方面以拍攝彩色片為己任，另一方面又積極開拓國際市場。為此，邵氏引進了十數名日本和韓國的電影人才。這些外籍影人利用獨有的創作方式為邵氏的電影從技術到內蘊均帶來了巨變。除了曾為邵氏執導《觀世音》（1967）的韓國大導演申相玉外，日籍導演井上梅次和韓籍導演鄭昌和也是其中的佼佼者。

　　在多次與邵氏合作的日籍攝影師西本正的牽線搭橋下，井上梅次於1965年來到香港與邵氏簽下沒有時限的百部片約。井上曾是日本日活片廠的中堅導演，以《三個野丫頭：跳舞的太陽》（1957）掀起「太陽族」叛逆青春片的盛行潮流，同時也擅長拍攝喜劇、動作片、間諜片、爵士歌舞片等類型。

　　在邵氏與井上梅次簽約的同一年，這個正在崛起的香港影視帝國也向韓籍導演鄭昌和伸出了橄欖枝。然而，早在1958年，鄭昌和已被邀請執導港韓合拍的《望鄉》，繼而他又導演了數部港日合拍片，如《艷諜神龍》（1967）、《長相憶》（1967），故邵逸夫非常欣賞鄭昌和在片中處理動作拍攝的能力，遂將其招致麾下。

　　然而，首先改變了邵氏的傳統、並在影壇上一鳴驚人的是井上梅次執導的歌舞片。1967年，井上梅次拍攝了讓他大放異彩的《香江花月夜》。此片由何莉莉、秦萍、鄭佩佩三位靚麗的女星主演，日本方面則提供美指、燈光、武術指導、舞蹈藝員。片中富麗堂皇的佈景、超現實的夢

幻歌舞，上映後掀起一股熱潮。此後，為邵氏的歌舞片提升至伊士曼色彩和綜藝體闊銀幕的技術層次。

井上梅次的作品以青春為最大的賣點，並融合了性、浪漫、冒險、獨立等主題。除了《春江花月夜》等歌舞片之外，他還涉足間諜片、偵探片、喜劇和文藝片等。他擅長在同一部影片中穿插和糅雜多種類型，並多運用父女矛盾、三角戀、假扮等傳統戲法。

同一時期，鄭昌和也連續拍攝了一系列間諜片和武打片，如《千面魔女》（1969）、《餓狼谷》（1970）、《六刺客》（1971）。他迅速掌握了香港影業的運作模式，不久便完成了他在香港影壇的成名作《天下第一拳》（1972）。該片是邵氏用來抵擋嘉禾出品的李小龍功夫片《唐山大兄》（1971）的利器，不僅橫掃亞洲，更「一拳」打入西方市場。1973 年該片於美國及歐洲公映，極為賣座，更連續數星期躋身於美國十大賣座影片之列，成為比李小龍更早向西方觀眾展示中國武打片的先驅。

1973 年，由於鄭昌和與當時邵氏公司製作主管方逸華頻生矛盾，遂離開邵氏加盟至羽翼未豐的嘉禾。他為嘉禾導演了《黑夜怪客》（1973）、《黃飛鴻少林拳》（1974）、《艷窟神探》（1975）、《鬼計雙雄》（1976）、《破戒》（1977）等多部影片。在執導《破戒》後，鄭昌和便返回韓國。回國後，他轉任電影監製，並經營自己的製作公司，自此沒有再執導筒。退休後，他與家人移居美國加州聖地牙哥。

值得一提的是，六、七十年代的香港對其他地區的亞洲人仍抱持偏見，故電影公司此招聘外籍影人後需將其國籍隱藏。而井上梅次是在邵氏同期招聘的六位日本導演中，是唯一一位可以在菲林署名上保留日本原名的導演，至於其他加入邵氏的外籍電影人則改用中文名字，並在字幕署名裏融為香港電影的一分子。

楚原 ▶ 1934—

原名張寶堅，父親為著名粵語片演員張活游。1959 至 1969 年，楚原是
光藝粵語片主要的導演，後建立玫瑰影業公司。1972 年加入邵氏，共
服務了 18 年。

粵語片與國語片的語種之爭，愛情片與武俠片的類型之鬥，不斷
在六十年代的香港影壇上演。而能夠遊刃有餘地穿梭於兩個語種、兩個
類型之間，並且在兩者均取得巨大成就的電影人，楚原當屬獨一無二的
一位。

楚原自幼受父親張活游的影響，加上每逢寒暑假他流連於片場，15
歲那年因觀看了桑弧導演的《哀樂中年》（1949），從此對電影着迷而矢志
成為一名電影工作者。升讀中山大學後，由於學校沒有電影專業，楚原只
有進去化學系就讀，在大學時期閱讀了大量蘇聯電影理論的書籍。他曾
在香港度暑假時，曾半夜被人叫去片場換上西裝到鏡頭前站了一會，他
就是這樣在電影《芸娘》（1954）中演了個小角色。

1956 年楚原由廣州至港，投身於粵語電影的編劇工作，筆名為秦雨
（與電懋編劇秦羽同音）。後來在世叔吳回的提攜下，他開始了電影拍攝
的工作。初時楚原也像父親那樣演戲，但因個子矮做不了小生，於是便轉
任助導和編劇。1958 年始，他開始追隨編導秦劍學習編導工作，楚原深
厚的文學根基和高效快速的寫作能力，讓他脫穎而出，遂跟隨秦劍在光
藝拍攝了《血染相思谷》（1957）和《椰林月》（1957）。而與秦劍聯合掛
名導演時，便將藝名改成「楚原」。1959 年楚原獨立執導光藝出品的影片
《湖畔草》初試啼聲。而當年只有 23 歲的他已與岳楓並列為中國最年輕的
電影導演。

1960 年，在父親張活游的邀請下，楚原為山聯執導了《可憐天下父
母心》。該片為楚原的導演成名作，因描寫香港低下階層的悲慘生活而受

到關注，影評人對該片亦有極高的評價。在整個六十年代，楚原以拍攝文藝粵語片為主，代表作有浪漫文藝片《含淚的玫瑰》（1963）和懸疑文藝片《黑玫瑰》（1965）等，光藝時期的楚原共執導和編製了七十多部粵語片。

六十年代末，粵語片在粗製濫造的風潮下走到山窮水盡的地步，即使當時一部影片為一萬港元片酬的楚原（為當時粵語片導演拍攝單部影片的最高工資，其他人一般只有三、四千港幣）亦只好轉投國泰執導國語片。他在國泰僅執導了四部電影，後受到邵氏重金禮聘成為旗下的簽約導演。1972 年他為邵氏執導了由何莉莉、貝蒂主演的古裝武俠片《愛奴》。片中美輪美奐的佈景和服飾，而片中女同性戀的情節更轟動一時。

1973 年楚原執導了由群星主演的粵語片《七十二家房客》。此片是根據內地滑稽戲及王為一在 1963 年導演的同名影片改編，講述香港舊式屋村故事，嬉笑怒罵地刻畫了包租公（婆）的兇惡嘴臉，描寫房客之間的互助，具有深刻的現實意義。該片亦成為 1973 年的票房冠軍，不僅打敗了李小龍主演的《猛龍過江》（1972），更被視為粵語片復興之作。《功夫》（2004）中的「豬籠城寨」就是以該片為原型。

1976 年，楚原開始將古龍的小說搬上銀幕，執導了《流星・蝴蝶・劍》（1976）、《天涯・明月・刀》（1976）、《楚留香》（1977）等情節奇詭、場景唯美、動作詩意化的武俠佳作，把他推上第二個高峰。由於他的電影多由狄龍擔綱主角，一時間「古龍＋楚原＋狄龍」成了香港武俠片的鐵三角和票房的保證。除拍攝 17 部古龍小說外，他還拍了金庸的《倚天屠龍記》（1978）、《書劍恩仇錄》（1981）及黃鷹的《大俠沈勝衣》（1983）等。

此外，楚原自 1954 年《芸娘》開始跑龍套，至 2001 年在《玉女添丁》（2001）中客串，共導演電影 122 部，編劇作品 94 部，參演 34 部，可以說為電影貢獻了半個世紀的生命。他對電影事業的付出持之以恆，是對整個香港電影發展甚有影響的電影人，也是絕少數能跨越粵語倫理片、國語武俠片、英雄片以及港產片時代的電影人。

● 桂治洪：憤怒青年

桂治洪 ▶ 1937—1999

1966 至 1984 年間在邵氏擔任導演，因其電影風格暴力、驚慄而被稱為「憤怒大導」。

進入七十年代中期，邵氏的片種以多樣化發展，而力求在影片中反映社會現實的「青壯派」導演亦受到重視，桂治洪即為其中的佼佼者。

桂治洪在中學時就曾用鞋盒和電燈泡自製反射幻燈機。畢業後，他在台灣國立藝專修習舞台導演，學習舞台技巧兼修讀電影理論。畢業後，他進入邵氏（台灣）擔任副導演，潘壘任導演的《情人石》（1964）就是他首個加入的劇組。

1966 年，桂治洪受何夢華之邀返港，期間被邵氏選拔到日本松竹公司於大船製片廠受訓。回港後他跟隨井上梅次、中平康（楊樹希）、島耕二（史馬山）等幾位日籍導演拍攝《香江花月夜》（1967）、《花月良宵》（1968）等歌舞片。而這次跟隨日本導演學習的經歷，可說是桂治洪後期拍攝的邪魔類電影隱約滲出東洋風情不無關係。

1970 年，桂治洪升任為導演，第一部執導的是與史馬山合作的《海外情歌》（1970），隨後獨立執導《那個不多情》（1970）、《女殺手》（1971）等。1973 年，他與導演張徹合導《憤怒青年》始受關注，影片主人公鄭昌是個誤入歧途的青年，作惡多端，因而受到命運的懲罰。這是當時香港電影史上甚少會以「失足青年」作為描繪對象的作品。

1974 年，桂治洪導演的《成記茶樓》為其成名作，該片一反邵氏電影片場拍攝的規律，並走向現實的茶樓、街巷、廉租屋邨，着力描寫中下階層在崩壞的社會制度下艱難生存的狀態。該片上映後票房大賣，更奠定了桂治洪在邵氏的地位。這一時期，桂治洪的主要作品還包括《女集中營》（1980）、《蛇殺手》（1974）、《大哥成》（1975）、《兇殺》（《香港奇案》第二集中的〈鬼頭仔〉，1976）等。這些帶詭異趣味的影片在當時的評論

界褒貶不一，而其電影充滿想像的暴力、色情元素，始終佔據着一定的票房市場。

八十年代初，桂治洪的電影風格轉向怪異奇譚的題材，拍攝了《邪》（1980）、《邪鬥邪》（1980）、《蠱》（1981）、《邪完再邪》（1982）、《魔》（1983）等靈異電影。在荒誕、恐怖鬼故事的噱頭下，桂治洪亦在其中加插了形形色色的社會現實問題 —— 刻薄老闆壓榨員工、房地產商收樓導致住戶無家可歸等，甚至涉及「九七」等政治敏感問題。

桂治洪早年在日本受訓時所學，並在片中努力嘗試「低色調攝影」（low-key cinematography）的手法，這在當時的香港電影裏實屬罕見，加上他對燈光的運用甚為考究，每一部影片都堪稱是製作精良。特別的是他這一時期作品的美術和配樂，可從中看出是向日本導演小林正樹《怪談》（1964）等影片作致敬的痕跡。在拍攝寫實電影的同時，為平衡商業的緣故他不得不拍攝《扮豬食老虎》（1978）、《奇門怪招爛頭蟀》（1979）等胡鬧喜劇，以應邵氏的要求來討喜觀眾。此外，他在寫實電影中加入生硬的色情、暴力元素以跟隨當時的大潮流。

1980 年，桂治洪懷着壯志未遂的心情來拍攝《萬人斬》，但票房不佳，加上此時香港電影新浪潮異軍突起，徐克、許鞍華等青年導演湧現不斷，且具有一定規模的獨立製作林立，他在 1984 年拍完最後一出作品《走火砲》（1984）後便離開影圈移居美國。

桂治洪可謂香港影壇的一位奇才，他在八十年代邵氏的批量生產制度下，仍能拍攝出反映社會現實，而且拍攝手法創新、具有藝術意義的影片。他的淡出源於對當時的影壇感到失望。其時邵氏正走向末路，精心拍攝的影片無人問津，而新浪潮的星星之火尚未燎原，假若當初他留待香港多一陣子，也許會成為新浪潮的扛旗之人，但這樣的猜想和期待，終究已成落空。

● 劉家良：南拳大師

| 劉家良 ▶ 1937－2013
|
| 祖籍廣東。洪拳嫡傳弟子，為武術指導及導演。1967 至 1984 年，劉家良
| 在邵氏工作長達 17 年，後參演新藝城等公司的電影。

　　劉家良的家傳頗有淵源，父親劉湛的師傅是林世榮，而林世榮的恩師則是黃飛鴻。劉家良七歲已習武，懂洪拳、詠春、五形拳，南派北派皆精。

　　1949 年，劉家良與眾多兄弟姊妹隨父親遷往香港，並開辦劉湛體育館。後來，幾家武館一同湊錢拍攝「黃飛鴻系列」的功夫片，本意是讓祖師爺的威望可傳播至香港，卻無意間促成了香港第一部功夫片的誕生，胡鵬導演更親自請彼時仍在南洋的武生關德興回港飾演黃飛鴻，並與他簽訂四部片約。在片中劉湛飾演黃飛鴻的徒弟林世榮，可說是形神兼備。

　　1950 年，16 歲的劉家良由父親帶入武師行列，參演了《關東小俠》，收取每日 15 元的小武師片酬。然而，身懷真功夫的劉家良對當年舞台化的武打十分不滿，且曾出手碰傷主角，此後一度再沒有人敢邀請他。1963 年，胡鵬拍攝《南龍北鳳》，南派的劉家良與北派的唐佳摒棄了門派之爭，兩人開始了長達十年的合作。

　　三年後，在長城公司拍攝、傅奇及張鑫炎導演的《雲海玉弓緣》（1966）中，一方面是劉家良和唐佳率先以武術指導的身份出現在片頭，亦自此令這職銜成為電影中的常規職位；另一方面他們改良了「威也」技術而一舉成名。在《獨臂刀》（1967）中，他們設計用來克制「齊家刀法」的「金刀鎖」，更引領了後來武俠片使用奇門兵器的風潮。其後，他們又與張徹合作了《金燕子》（1968）、《新獨臂刀》（1971）、《拳擊》（1971）、《馬永貞》（1972）、《刺馬》（1973）等影片。

　　1973 年，劉家良跟隨張徹往台灣另組長弓公司，合作夥伴唐佳則留在香港。同年，隨着李小龍去世，功夫片開始式微。張徹未能兌現讓

劉家良親自執導的承諾，二人因而反目。劉家良回到香港，不久得到執導《神打》（1975）的機會，後來此片不僅成為功夫喜劇的起源，也令劉家良由武指晉升為導演的第一人。隨後，他陸續導演了《陸阿采與黃飛鴻》（1976）、《洪熙官》（1977）、《少林三十六房》（1978）、《中華丈夫》（1978）、《瘋猴》（1979）、《少林搭棚大師》（1980）、《長輩》（1981）、《十八般武藝》（1982）等，更栽培了劉家輝、惠英紅、傅聲、汪禹、小侯等眾多武打明星。

1984年，劉家良北上拍攝《南北少林》（1986），武行的劉家班因此解散。然而，該片是香港左派公司與內地合作拍攝的《少林寺》（1985）的跟風之作。此外，邵逸夫就曾為此向劉家良保證會為他擺平台灣相關方面，但事後卻任由其被台灣封殺。劉家良從此與邵氏關係惡化，隨即出走。他背負着被封殺的身份，一時間沒有人再邀請他。

四年後，曾在劉家班受劉家良知遇之恩的曾志偉邀請他為新藝城擔任武術指導。劉家良在這時期參與拍攝《凶貓》（1987）及導演了《老虎出更》（1988）和《新最佳拍檔》（1989），但因他要求硬橋硬馬的武打設計，而與新藝城天馬行空的影片風格未能配合。九十年代，劉家良與成龍合作《醉拳 II》（1994），兩人獲得金像獎「最佳動作設計」。2005年，劉家良以年屆七旬之齡參演了徐克的《七劍》（2005），更於片中擔任動作指導，再獲金馬獎「最佳動作設計」。

劉家良是一代功夫片大師，他的作品展示了不同門派的武功，動作設計硬橋硬馬，實而不華，並且弘揚武德，強調刻苦練功為成長之必經階段。

牟敦芾 ▶ 1941—

生於山東，1949 年隨家人赴台，畢業於國立藝專編導科，1969 年執導處女作《不敢跟你講》。

對成長於八十年代的內地觀眾來說，《黑太陽 731》（1988）無疑是一個叫他們畢生難忘的夢魘，僅是那些不加刪減而直觀呈現的畫面，其觸目驚心甚至令觀眾感不適的程度已可想而知。此外，該片於 1988 年 12 月 1 日在港公映時更成為首部被劃為三級片的華語電影，而這距電影三級制推行（11 月 10 日）尚有不足一個月，可謂別具意義。《黑太陽 731》引發的震撼同樣讓眾多觀眾記住了導演牟敦芾的大名 —— 事實上，他從影以來所拍攝的多部作品屢踩底線，就其血腥暴力的程度而言，綜觀香港影史也幾乎無人能出其右。

牟敦芾的導演生涯其實是從「被禁」開始：早年在台灣執導的《不敢跟你講》（1969）及《跑道終點》（1970）先後被當局禁映，原因是指其劇情流露同志情誼及意識形態等問題。眼見於此，素來藝術家脾氣的牟敦芾寧願流浪異鄉，甚至跑去玻利維亞拍電影。後來，他在香港重啟事業，並加入邵氏做導演。

1977 年，牟敦芾為《香港奇案》系列執導了故事《鎗》（此為系列第五集），並與桂治洪的《姦魔》合併公映，豈料反響甚佳，邵氏對他寄予厚望，繼而支持他執導《包剪揼》（1978）、《紅樓春夢》（1977，由邵氏編導組合導）；與楚原合導的《碟仙》（1980）、《撈過界》（1978）及《連城訣》（1980）等片。其中，以「大圈仔」來港打劫為題材的《撈》片在當年得到不俗口碑。《碟》片以色情搭配驚慄，兼帶點警世的意義，也頗受歡迎。至於不以正名拍攝的《紅》片則以「紅樓夢鹹濕版」之名在七天內拍畢，上映後雖因粗製濫造、低俗下流而飽受詬病，但票房卻收得近 160 萬港元，賣座尚算可觀。

1980 年，牟敦芾拍攝了以內地偷渡者遭人口販子綁架凌辱為題材的《打蛇》，上映後轟動一時。儘管不少觀眾及衞道人士紛紛抨擊該片「獸性大發」、「借題賣弄」、「禽獸不如」，甚至對牟氏用低級剝削題材來表達所謂「社會責任」的態度甚為反感，但其引起強烈的話題性倒令影片的票房上升，上映首三天便已衝破百萬大關，累計達 270 多萬港元，在商業上顯然獲得極大的成功。1983 年，牟敦芾又與夏夢的青鳥電影公司合作，北上執導功夫片《自古英雄出少年》，該片至今仍令內地觀眾印象深刻。

　　1988 年，牟敦芾受銀都之邀拍攝《黑太陽 731》。作為歷史題材，影片不僅用寫實手法拍出當年日軍細菌部隊利用活人做各種試驗的殘忍畫面，甚至出現虐畜（讓真貓被老鼠咬死）及用真屍體拍攝解剖過程的場面。影片上映後，隨即成為香港觀眾討論的話題，值得一提的是《黑》片原先以三級版本公映，後來為了可讓更多年輕人欣賞而另剪了一個二級版本，如此的「雙級」身份，無疑是香港電影界的首例。最終，《黑》片在遍佈爭議的口碑助推下，於 22 天內贏得 1,100 多萬港元票房，且多年來在內地還以「愛國影片」屢次重映。另一方面牟敦芾一直受輿論指責，從《打蛇》開始便緊隨「變態導演」之名。

　　繼《黑太陽 731》後，牟敦芾直至在 1995 年才導演新作：同樣以日軍侵華暴行為題材的《黑太陽南京大屠殺》，場面依然殘暴、恐怖，但此片卻不如《黑太陽 731》那般順利，非但險被禁拍，拍畢後還屢被要求更改片名，最終影片不獲准在內地公映，對這牟敦芾於多年後仍耿耿於懷。

　　牟敦芾偏好重口味及剝削題材的拍片風格，以及他對盡情販賣血肉淋漓的噱頭的堅持，便已註定他在影壇上留下永久的「惡名」了。

● 嚴俊：千面小生

嚴俊 ▶ 1917—1980

原名嚴宗琦，蒙古人，生於北京。著名國語片演員兼導演。演員的戲路甚廣，正邪相兼。

　　在邵氏，李翰祥、胡金銓、呂奇這些由優秀演員轉至全職導演行列發展的例子屢見不鮮。此外，王羽、狄龍、姜大衛等演員亦先後以玩票性質執導了一至兩部影片。他們演而優則導，成為公司優待巨星的「福利」。但如像嚴俊這樣以「千面小生」出身，成為導演後依然繼續演出的例子卻並不多見。

　　嚴俊的堂叔是著名的電影作曲家嚴華，堂叔嬸是紅歌星周璇（1938年下嫁嚴華，兩人後於 1941 年離婚）。在青少年時期，嚴俊就讀於北京輔仁大學及上海大夏大學，是話劇社的積極分子，22 歲時進入上海國華公司，在周璇主演的影片《新地獄》（1939）中飾配角。其後，嚴俊與顧蘭君主演了《貴婦風流》（1942）、與龔秋霞演出《浮雲掩月》（1943），與周曼華主演了《燕歸來》（1941），後來又與李麗華演了《凌波仙子》（1943）、《萬紫千紅》（1944）等歌舞片。

　　1949 年嚴俊來港定居，並加盟長城電影公司，與白光合作三部影片《血染海棠紅》（1949）、《蕩婦心》（1949）、《一代妖姬》（1950），從此奠定在香港電影圈的地位。而在影壇左右派鬥爭的洪流中，嚴俊先後另投永華、國泰、邵氏等電影公司，曾演出《花街》（1950）、《說謊世界》（1950）、《新紅樓夢》（1952）、《小鳳仙》（1953）、《楊貴妃》（1962）、《武

則天》（1963）、《閻惜姣》（1963）等多部影片。在這些影片中，嚴俊可正可邪，可老可少，因而被譽為「千面小生」。1957 年，嚴俊與李麗華因多次合作而成就姻緣，亦成為一對銀幕伉儷。

1953 年，嚴俊執導了處女作《翠翠》後一發不可收拾，一共導演了 45 部影片。《翠翠》中，嚴俊起用後來成為巨星的林黛，並開啟了其獲四屆亞洲影后的明星之旅。兩人曾先後合作《春天不是讀書天》（1954）、《菊子姑娘》（1956）、《漁歌》（1956）、《金鳳》（1956）、《歡樂年年》（1956）、《亡魂谷》（1957）、《有口難言》（1962）等影片。而嚴俊導演的影片類型一如其任演員之「千面」，涵蓋了文藝片、劇情片、黃梅調電影、武俠片。他在邵氏自導自演的代表作《萬古流芳》（1965）更奪得第十二屆亞洲影展「最佳電影」。

● 李麗華：銀幕女王

李麗華 ▶ 1924—2017

生於上海，父母親李桂芳、張少泉是京劇名伶。1959 至 1968 年間李麗華簽約邵氏長達九年，拍攝了約四十餘部影片。

李麗華與邵氏的緣份始於五十年代初。這位從上海紅至香港的女星被邵氏賞識，後由邵邨人親自拉攏她加盟。她為邵氏拍的第一部片是《寒蟬曲》（1953），由陶秦編導，男主角為王豪，李麗華飾演女歌星，片中有多首插曲皆由她親自演唱。

李麗華 12 歲時便隨胡鐵勞學青衣，跟陶玉芝學武功，亦曾學習京劇四年，後來舉家遷往上海。其時，李麗華趕上了正值蓬勃的上海電影業，被當時藝華公司的投資者嚴春堂賞識，成為藝華的基本演員。

她主演的首部影片為古裝歌舞片《三笑》（1940），與由周璇主演的同名影片「打擂台」，難分高下。最後，李麗華以新人力敵紅遍江南的「金嗓子」，因而一舉成名。不久，日本侵佔上海，並組成「中華聯合製片公

司」（與新華、華新、華成、國華、國泰、藝華、春明等 12 家電影公司合併而成，簡稱「中聯」）以及「中華聯合製片股份有限公司」（由中華聯合製片公司與川喜多長政的中華電影公司、張善琨的上海影院公司強行合併而成，簡稱「華影」），控制了整個上海電影業，主要拍攝家庭倫理、豪華歌舞的娛樂片。由李麗華主演的大型歌舞片《萬紫千紅》（1943）便是其中的代表作。

1945 年抗戰勝利，李麗華在 1946 年與上海大亨張緒譜結婚，復出後拍攝《假鳳虛凰》（1947），該片由黃佐臨導演，男主角是石揮。石揮飾三號理髮師，李麗華則飾演寡婦，兩人充闊扮富，惹出不少笑料，該片在上海上映當年轟動一時。1947 年李麗華與張緒譜離婚，在婚姻和事業上均恢復自由身的她選擇來到香港，因而成為多家電影公司爭相聘請的紅星，風頭一時無兩。她參與了多部影片拍攝，包括有大中華公司的《三女性》（1947）與《女大當嫁》（1948），永華的《春雷》（1949）和《海誓》（1949），南國公司的《冬去春來》（1950），大光明公司的《詩禮傳家》（1952），長城公司的《說謊世界》（1950）、《豪門孽債》（1950）和《新紅樓夢》（1952）。

1953 年李麗華與邵氏合作的同時，亦為永華、新華、電懋等多家公司拍攝影片，甚至赴荷里活拍《飛虎嬌娃》（*China Doll*，1958）——這是荷里活為紀念飛虎將軍陳納德而拍製，而李麗華的參演亦為這部電影賦予了一段艷美的故事。

六十年代，李麗華全力加盟邵氏，接連參演了數部製作豪華的影片，包括李翰祥導演的《楊貴妃》（1962）、《武則天》（1963），與韓國申氏公司合作的《觀世音》（1967），李麗華（在片中反串男角）與李菁合演由嚴俊導演的《連瑣》（1967）等。

李麗華從影數十年參演了超過二百部電影，有文藝片、青春歌舞片和武俠片，她飾演的各種角色和扮相唯妙唯肖。其嬌好的身材、美麗的外表在今日中國的影壇上，實是難求第二位。

● 井淼、谷峰：邵氏老薑

井淼 ▶ 1913—1989

山東濟南人。憑《新啼笑姻緣》（1964）和《烽火萬里情》（1967）兩度獲金馬獎「最佳男配角」。

谷峰 ▶ 1930—

原名陳思文，上海人。憑《武松》（1982）及《待罪的女孩》（1983）連任兩屆金馬獎「最佳男配角」。

　　井淼和谷峰二人先後加入邵氏，為邵氏名副其實的「百搭老薑」。一個多演老好人，另一個則多演奸人，引發非凡的化學作用。

　　井淼因其親戚曾於濟南開設山東大戲院（現為中國電影院），故自小對戲劇已有頗濃的興趣，高中畢業後曾組織話劇團在山東一帶演出話劇。1933 年，他就讀於上海新華藝術專科學院，後加入邵氏的前身天一。中日戰爭爆發後，井淼轉往濟南組織救亡演劇隊，輾轉於徐州、西安一帶演出抗日救國舞台劇《保家鄉》、《還我故鄉》等。到重慶後，他加入中國電影製片廠和「中國萬歲劇團」，兼任演員和化妝主任，在《好丈夫》（1939）飾演保長。在抗戰勝利後他返到上海參演了《塞上風雲》（1940）等多部影片。1949 年，他受聘任為「台灣社會劇團」團長，除演員本職外，亦致力訓練劇藝人才，更積極於各地出演話劇。同年，他出演張徹編導的《阿里山風雲》（1949），為他日後加盟邵氏埋下伏筆。五十年代末，以新華和電懋為引，他逐漸步入邵氏舞台。

　　1963 年，井淼赴港加盟邵氏成為基本演員，並任南國實驗劇團講師。在同年的《梁山伯與祝英台》中，他飾演不近人情、拆散鴛鴦的祝英台之父。而在其中馬文才娶親的一幕，在花轎旁提燈籠的兩個僕從其中一個，就是由谷峰飾演的，這是他的銀幕處子秀。兩年後，谷峰亦簽約邵氏。在谷峰尚未磨出鋒刃時，井淼所演的惡人形象已毫不含糊，如在《新啼笑姻緣》（1964）裏蹂躪歌女的張大帥讓他獲得金馬獎，其後的《烽火

萬里情》(1967)讓他再度獲金馬獎「最佳男配角」。而這時期，井淼於《血手印》(1964)中飾演的包拯一角甚為成功，隨後亦數度以「包黑子」上身。在邵氏武俠片風起雲湧之際，井淼亦曾出演多部武俠片，但年過半百的井淼畢竟不如年輕人可久經折騰，跳樓場口這等危險戲份也需找替身代勞。一來二去，他又回歸文藝片這舊道上，在《七十二家房客》(1973)中出演從山東到香港的醫生。而隨着邵氏的片種轉換，井淼相繼成為李翰祥風月片中到溫柔鄉的客人，或是在楚原的影片中披上浪漫的外衣等角色。其時，邵氏的導演如走馬燈般輪轉，井淼於其中更是見證着邵氏一代興衰的影人。

　　際遇與之相似的谷峰，從演的角色比邵氏兩大紅星狄龍與姜大衛還要多。從《獨臂刀》(1967)開始真正接觸武俠片，而演甚麼像甚麼的谷峰很快便成為張徹的御用男配角，其扮演的角色年齡跨度之大簡直令人咋舌。他曾飾演狄龍和姜大衛的平輩、情敵、夥伴、對手和老爹。在片中，他既曾抱着姜大衛那被分屍後的頭痛哭過，也被姜大衛憤怒地捅死的角色。陰險狠毒的邪門高手及殘暴的賊寇都是谷峰的拿手好戲，曾被稱讚：反派演得夠粗、夠勁、夠陰、夠狠，不但反在臉上，更反在骨子裏。眼神狠戾的他，便曾讓汪禹咋舌：「沒有兩下，真是被他瞪得腳軟。」他憑《武松》(1982)和《待罪的女孩》接連衛冕金馬獎「最佳男配角」，實力可見一斑。在他從影的八年內，演盡了不同的反派：《傾國傾城》(1975)裏的賣國賊李鴻章，《流星‧蝴蝶‧劍》(1976)的一代梟雄孫玉伯，《猩猩王》(1977)中猥瑣的經理人⋯⋯而記憶中，在《豪俠傳》(1969)、《十三太保》(1970)和《無名英雄》(1971)等幾部屈指可數的影片中，他是飾演正派的角色。

　　八十年代中期，井淼息影——比女兒井莉離開邵氏還晚了兩年，1989年於台灣病逝。谷峰則繼續他那令人恨得牙癢癢的演藝路：《九品芝麻官白面包青天》(1994)中包庇兒子的常昆、《妖夜回廊》(2003)裏的撒旦⋯⋯而他每次出鏡都會令影迷為之津津樂道。

關山 ▶ 1933—2012

原名關鐵騎，另名關伯威，是滿族鑲藍旗人。在六十年代的香港影壇擁有
一線小生的地位。

　　自 1937 年吳楚帆榮膺「華南影帝」稱號以來，「影帝」一詞便成為男
演員具有出眾演技的象徵。而在 1958 年香港影壇更誕生了首位「國際影
帝」——年僅 24 歲的關山。當時，他出演了改編自魯迅同名小說的《阿
Q 正傳》（1958）贏得第十一屆瑞士羅卡洛國際電影節「最佳男主角銀帆
獎」。但讓人訝異的是《阿 Q 正傳》是關山的銀幕處女作。

　　1956 年，他在伯樂亦是長城總經理的袁仰安推薦下，報考長城的演
員訓練班並獲錄取，同學中有後來成為長城花旦之一的王葆真。同年，關
山從訓練班畢業，當時正值袁仰安另立新新電影企業有限公司與長城合
作開拍《阿 Q 正傳》。在袁仰安眼中，關山擁有相貌英俊、氣質正派、表
演自然等優點，因而主動邀他飾演阿 Q，結果關山一片成名，非但奪得影
帝殊榮，影片還在香港及星馬地區大受歡迎。

　　《阿 Q 正傳》之後，關山亦成為新新的當家影星，並陸續主演《迷人
的假期》（1959）、《漁光戀》（1960）、《名醫與紅伶》（1960）及《一夜難
忘》（1961）等片，並經常與袁仰安之女毛妹（袁經錦）搭檔。期間，他
於 1960 年與女星張冰茜結婚，兩年後誕下長女關家慧，即影星關之琳。
1975 年關山夫婦離婚，關之琳便隨父親一同在港生活，一提，在 1983 年
的第二屆香港電影金像獎頒獎典禮上，父女二人便曾一同上台頒發「最佳
女主角」獎項。

　　1961 年關山離開新新轉投邵氏，因與林黛合演文藝片《不了情》
（1961）而大受歡迎，其後又參演了《姐妹情仇》（1963）、《楊乃武與小白
菜》（1963）、《一毛錢》（1964）、《山歌戀》（1964）等片，名氣持續高漲。
1966 年邵氏戰爭巨製《藍與黑》上映，關山在片中飾演男主角張醒亞，
令演藝事業再攀高峰，但這亦是他最後一次與林黛合作（該片上映前兩年
林已自殺身亡）。

有《藍與黑》的成功在先，1967 年邵氏再拍《烽火萬里情》（1967），關山又成為當仁不讓的第一男主角。最終該片在第六屆台灣電影金馬獎奪得包括「最佳劇情片」及「最佳女主角」等在內的五項大獎，可說是港產「愛國影片」的巔峰之作。至於同年另一部由他主演的《珊珊》，則獲第十四屆亞洲影展「最佳電影」及第七屆台灣電影金馬獎「最佳劇情片」。此時，關山已是當時香港影壇最受歡迎的銀幕小生之一。

六十年代後期始，關山轉以自由身在港台兩地參演了四十多部影片。1970 年他首次參與幕後工作，與袁仰安聯合監製《有男懷春》，更親任男主角。1972 年關山成立關氏影業公司，創業作為其自導自演的功夫片《唐人客》（1972），並找來當時頗得時令的陳星擔綱男主角，可算是一償做導演的心願。

1982 年關山退出影壇赴台經商，但因耐不住戲癮，在數年後陸續客串演出了《夢中人》（1986）、《富貴列車》（1986）、《奪命佳人》（1987）、《英雄本色續集》（1987）、《警察故事續集》（1988）、《鬼幹部》（1991）、《現代豪俠傳》（1993）及《七金剛》（1994），其在《英雄本色續集》中飾演的大反派高英培，就是他最為影迷所熟悉的角色之一。

● 林黛、樂蒂：絕代佳人

林黛 ▶ 1934—1964

原名程月如，父親為政界名人程思遠。林黛於早年簽約長城、永華及電懋，1957 至 1966 年簽約邵氏。於 1964 年自殺身亡。

樂蒂 ▶ 1937—1968

加入邵氏前曾簽約長城五年，1958 至 1964 年間簽約邵氏，後轉投國泰。

五十年代末，邵氏曾擁有兩位絕代佳人：林黛和樂蒂。前者演出的一系列作品開創了邵氏十年不衰的黃梅調電影，而後者則宛如畫中走出的古典美人。

1951 年，林黛替著名攝影師宗維賡開辦的沙龍影室拍了一輯照片，吸引了當時長城電影公司負責人袁仰安的注意，自此她簽約成為長城的基本演員，以其英文名「Linda」的音譯「林黛」為藝名。

　　1952 年，林黛在嚴俊的推薦下改投永華，處女作是在根據沈從文名著《邊城》改編的《翠翠》（1953）中飾演天真活潑的搖船姑娘，因而一舉成名。該片的副導演是初入影壇的李翰祥，其時他已對林黛的印象深刻，這成為日後兩人的合作埋下了伏筆。

　　1953 年以後，永華因經濟困難而名存實亡。林黛以自由身先後為電懋和邵氏拍攝了一系列影片，正式開啟了她的巨星生涯。1957 年，林黛憑在民初時裝片《金蓮花》中一人分飾兩角，獲得第四屆亞洲影展「最佳女主角」，是首位獲得該獎項的華人女星；翌年，再憑古裝黃梅調歌唱片《貂蟬》（1958），再奪第五屆亞洲影展「最佳女主角」；其後的《千嬌百媚》（1961）和《不了情》（1961）亦令她四度獲封亞洲影后的桂冠。自此，她的演藝事業達到巔峰，片約不絕。

　　1959 年，邵氏投入巨資拍攝改編自民間故事「游龍戲鳳」（又名「梅龍鎮」）的彩色古裝黃梅調影片的《江山美人》，在第六屆亞洲電影節上獲得「最佳電影」、「最佳導演」、「最佳女主角」、「最佳男主角」等 12 項「金鑼獎」。片中嬌媚、潑辣的李鳳姐一角，成為林黛在銀幕上最具代表性的形象。

　　1964 年 7 月 17 日，林黛在跑馬地寓所服食過量安眠藥自殺，終年 30 歲。一代影后香消玉殞，震驚全球華人社會。1966 年，林黛的遺作《藍與黑》（上及續集，1966）榮獲第十三屆亞洲影展頒發的「特別紀念獎」。

　　提起絕代佳人，又怎能不提有「古典美人」之稱的樂蒂？生於 1937 年上海的樂蒂，父母皆早逝，她由其外祖父 —— 著名的「江北大亨」顧竹軒撫養成人。顧氏經營著名的「天蟾舞台」，令樂蒂自幼便開始接觸表演藝術，而她年幼時模仿旦角的神態，曾讓梅蘭芳的夫人讚歎不已。

1949 年 5 月，樂蒂兄妹二人隨外祖父母遷居至香港。1952 年樂蒂考入左派的長城電影製片有限公司，並簽下五年合約，首部參演的作品為夏夢主演的《絕代佳人》（1953）。

1958 年樂蒂轉投邵氏，首部作品為李翰祥執導、與胡金銓合演的《妙手回春》。與李翰祥結緣後，她又與趙雷合演《倩女幽魂》（1959），此片更參加 1960 年法國康城影展，成為中國首部參加國際影展的彩色電影，樂蒂因而被譽為「最美麗的中國女明星」。

1963 年，樂蒂與凌波主演李翰祥導演的《梁山伯與祝英台》，樂蒂憑片中祝英台一角榮獲台灣第二屆金馬獎「最佳女主角」。但在台灣，反串梁山伯的凌波勢頭逼人，樂蒂相形之下備受冷落，這也是樂蒂後來轉投電懋的原因之一。

在《倩女幽魂》和《梁山伯與祝英台》中，亭亭玉立、鳳眼娥眉的樂蒂就像從古裝繡像畫裏走出來的美人，從此獲得「古典美人」的稱號。樂蒂在邵氏共拍了 21 部作品，還出演了《花田錯》（1962）、《紅樓夢》（1962）、《萬花迎春》（1964）、《玉堂春》（1964）等佳作。

1964 年，樂蒂與邵氏合約期滿後轉投電懋，成為旗下一線女星。她出演的《金玉奴》（1965）、《銷錦囊》（1966）、《太太萬歲》（1968）均留下令人深刻的印象。1968 年 12 月 27 日，傭人喚午睡的樂蒂起床時發現她昏迷不醒，送至醫院的時候已返魂乏術。其時，她年僅 31 歲，其死因至今成謎。

林黛和樂蒂均是邵氏最輝煌時期的一線女星，同樣在少女時代成名，兩人在銀幕上的古典形象顛倒眾生，亦同樣於自己演藝事業巔峰期香消玉殞，留給影迷無限的遺憾。兩位女星不僅命運相似，且私交甚篤，林黛入殮時，樂蒂便為其畫眉，而在四年後，樂蒂也走上了同樣的路。

● 凌波：梁兄傳奇

> **凌波 ▶ 1940—**
>
> 原名君海棠，祖籍福建廈門。曾憑《梁山伯與祝英台》（1963）獲金馬獎
> 評委會專門設立的「最佳演員特別獎」，憑《花木蘭》（1964）獲亞洲影
> 展「最佳女主角」，憑《烽火萬里情》（1967）獲金馬獎「最佳女主角」。
> 1962 至 1976 年十多年間，凌波參演邵氏電影達三十多部。

　　在四、五十年代，任劍輝在粵劇舞台上反串瀟灑少年郎，瘋魔香港
萬千少女。時隔十年，女性反串的光輝，由凌波在電影銀幕上發揚光大。

　　如果不是李翰祥大膽舉薦，早在《紅樓夢》（1962）中為男主角配唱
的凌波也許就會被埋沒在片末的職員表裏了。早於 1951 年，李翰祥尚在
大觀電影公司做佈景設計時，已對年僅 11 歲、樣子甜美的凌波（當時的
藝名為小娟）印象深刻，更稱讚她唱的黃梅調聲音醇厚，韻味十足。

　　三年後，14 歲的凌波以藝名小娟開始演出閩南語電影，其主演的影
片在當時的台灣、東南亞一帶很受歡迎。不久她以沈雁之名進入邵氏，後
由何冠昌改名為凌波，亦與李翰祥重逢於邵氏。

　　在《紅樓夢》初試啼聲後，李翰祥着力提拔她和樂蒂合演《梁山伯與
祝英台》（1963）。憑在片中反串梁山伯一角而一鳴驚人，瘋魔了港台的
萬千少女，魅力之大幾乎空前絕後。《梁》片在台灣公映時，在台北創下
三家戲院連映 62 天、觀眾 72 萬人次、票房 840 萬新台幣的空前紀錄。

　　此片亦掀起黃梅調電影風潮，凌波在這一時期拍攝了大量影片，皆
發揮了其反串的特質。當時在不少香港、台灣乃至東南亞的媒體評選最
受歡迎的華語片女星中，凌波都名列第一。這一時期她的代表作包括《七
仙女》（1963）、《萬古流芳》（1965）、《烽火萬里情》（1967）、《三笑》（1969）
等。無論是憨厚樸實的董永，還是為父報仇的趙氏孤兒，抑或風流倜儻的
唐伯虎，她均演得活靈活現，其戲路之寬恐怕連男演員也會自愧不如。

　　而凌波所飾演的女性角色多為女中豪傑 —— 不僅是俠女，還有將
才，如《花木蘭》（1964）中的花木蘭，《十四女英豪》（1972）中的穆桂英。

李翰祥由台灣返回邵氏後，又力邀凌波在其宮廷巨製《傾國傾城》（1975）和《瀛台泣血》（1976）中出演陰險又善妒的皇后一角，與她過往的銀幕形象雖大不相同，但她反串之外的演技，也由此得以展現。

同時，凌波亦在邵氏公司的製片主任鄒文懷先生的勸導下，與 EMI 簽訂灌片合約，並由 EMI 屬下的百代唱片公司代為發行首張唱片。從七十年代末開始，凌波逐漸淡出演藝圈，於 1989 年舉家移民加拿大。

凌波的走紅令當時整個電影圈有「陰盛陽衰」的跡象：虛鳳假鳳地由女人扮演第一男主角，甚至比男明星更紅！直至張徹的陽剛武俠橫空出世，此一局面才得以逆轉。

● 岳華：文人俠客

岳華 ▶ 1942—2018

生於上海。1964 至 1982 年，與邵氏合作長達 18 年，多扮演俠客與溫文儒雅的書生。

岳華自幼由祖父一手養大，父親在香港工務局謀事，家境優越。十歲那年他已經顯露出表演天分，儘管因為父親的反對而失去前往北京舞蹈學校修讀的機會，但他繼而考進上海音樂學院，學習長笛和指揮。

1962 年，20 歲的岳華來到香港，在報紙上看到招考國語話劇演員的廣告遂報名投考，結果一擊即中。「那套話劇就在當年啟用的香港大會堂演出，演了幾日，有人叫我去考邵氏屬下的南國實驗劇團，這樣便入了行。」他是南國訓練班第三期畢業生，同學中較出名的有陳鴻烈和夏雨。其電影處女作是《血濺牡丹紅》（1964）。

岳華在 22 歲時主演《西遊記》（1966），成為第一代的「孫悟空」，後又在何夢華導演的《鐵扇公主》（1966）等影片中再飾演此角。其後，岳華接拍了成名作《大醉俠》（1966），塑造了大醉俠這個經典的銀幕形象，而與他搭檔的鄭佩佩曾對他有這評價：「因為岳華當時太年輕，很

難體會大醉俠人到中年、難得糊塗的悲涼，所以，最終觀眾對這個角色的認同感反而不如她飾演的金燕子。」但大醉俠這個角色依然為岳華的演藝事業樹立了一座豐碑，甚至至今，國外的影迷見到他，依然會喚他為「大醉俠」。

岳華飾演的古裝大俠有獨一無二的文人氣質，這令他在狄龍、姜大衞、劉永等邵氏一線小生中獨樹一幟。與邵氏同期巨星相比，岳華的戲路頗廣，可現代，可古裝，可武俠，可風月。他在《水滸傳》（1972）中飾演的林沖、《多情劍客無情劍》（1977）中的龍嘯雲、《陸小鳳之決戰前後》（1981）中的西門吹雪，頗有大俠的風範。他亦飾演了《大刀王五》（1973）中的譚嗣同、《乾隆下楊州》（1978）中的鄭板橋、《楚留香》（1977）中的妙僧無花，這些角色皆有文人的儒雅和脫俗特質。另一方面，他亦可充當現代的風流小生，在《騙財騙色》（1976）中大演床戲。

假如說男星時代的到來造就了王羽、姜大衞、狄龍等充滿陽剛之氣的男演員，那麼與以「武」取勝的男星相比，扮相儒雅、常以書生形象示人的岳華可謂是個「文人」了。

● 王羽：獨臂大俠

王羽 ▶ 1943—

生於上海，自幼習武。1963 至 1970 年，在邵氏期間開啟了陽剛武俠片的巨星時代。七十年代後赴台灣發展。

五十年代的香港影壇曾一度「陰盛陽衰」：無論片酬抑或片頭排序，女星地位皆高於男星。邵氏的官方刊物《南國電影》、《香港影畫》自然也長期被女星霸佔。直到王羽的出現，這一風氣才有所扭轉。王羽和他所代表的陽剛武俠，開啟了男星時代的來臨。

在邵氏由編劇轉向導演的張徹，由於導演處女作《蝴蝶盃》（1965）票房失利，轉而大搞「武俠實驗班」。既是游泳健將，又自幼習武的王羽

便成為這一實驗班的種子選手。1963年5月，在招考武俠演員的現場，王羽在張徹導演面前展示了他的燕青拳法和花俏的雙刀，令他從三千多個考生中脫穎而出。那一年成功招考的還有另外兩個人，就是後來與王羽合作了多部電影的羅烈和鄭雷。

初入邵氏的王羽先是跟隨徐增宏導演一連拍了兩部武俠片：《江湖奇俠》（1965）和《鴛鴦劍俠》（1965）。在影片中，王羽的俠客形象可謂中規中矩、情深意重、鋤奸降惡，彷彿是從俠義小說中脫胎的「傳統好人」。

1966年，在邵氏韜光養晦已久的張徹為拍武俠片的夢想付諸實踐，而男星的首選是他早在三年前已一眼相中的新人王羽。兩人此後一連合作了三部影片：《虎俠殲仇》（1966）、《邊城三俠》（1966）和《斷腸劍》（1967）。在鏡頭運用和氣氛營造的技巧上，張徹毫不避諱地向日本刀劍片學習。而在這三部電影中，王羽所表現出的俠客形象已具有相當的「現代精神」。

1967年無論對於王羽，還是對於張徹，屬於他們的時代到來了。他們二人合作的《獨臂刀》（1967）在當年獲得百萬票房，王羽演繹的獨臂大俠並不以癡情為重，而是將叛逆發揚光大。張徹的鏡頭捕捉了王羽硬朗的面部線條和勻稱的肌肉，展示出香港影壇久已不見的男性陽剛之美。

王羽主演張徹執導的《金燕子》（1968），雖然這部影片名義上是胡金銓《大醉俠》（1966）的續作，片名也是由鄭佩佩主演的金燕子而得，但第一主角卻不折不扣地落在王羽飾演的銀鵬身上。片中，他一身白衣、瀟灑題壁、盤腸大戰、屹立不倒、文武皆通、兼具大丈夫的氣概。王羽接連擔當了兩部武俠電影的男主角，奠定了他在香港電影史上具開拓性的地位。

除主演之外，王羽還獲得當時男星較少得到的導演權，於1969年自導自演《龍虎鬥》（1970），此片更榮登當年票房榜冠軍。《龍虎鬥》一片所標榜的武俠價值觀否定了「武德」一說，並完全以暴制暴的態度來重新衡量武俠世界，在武俠片中可謂是驚世駭俗的嘗試。

1970年前後，鄒文懷自立嘉禾。與鄒文懷有過口頭約定的王羽不顧與邵氏的合同糾紛，在嘉禾尚未正式建立之時，以強硬的態度離開邵氏，並獨自前往台灣發展。1970年，王羽參演嘉禾的《獨臂刀大戰盲

俠》，是繼《獨臂刀》、《獨臂刀王》（1969）後，第三次將「獨臂刀」的形象搬上銀幕。他始終熱愛這個令他成名的角色，且先後拍攝《獨臂拳王》（1972）、《獨臂雙雄》（1976）、《獨臂拳王勇戰楚門九子》（1976）、《獨臂拳王大破血滴子》（1976）等多部以「獨臂」為名的影片。

七十年代後期，台灣武俠片氾濫，但多為粗製濫造之作。香港武俠明星在台灣一度廣受歡迎，片酬甚高，但觀眾口味日漸挑剔，如王羽的一線男星最終也到了乏人問津的地步。同時，王羽逐漸減少電影演出，轉向投資企業，在商界獲得巨大成功。雖然其時他仍斷斷續續在銀幕上客串演出，亦在 1990 年策劃群星雲集的影片《火燒島》（1991），但演藝事業已不是他生活的重心。

2010 年，王羽應陳可辛之邀出演電影《武俠》（2011）中「七十二地煞」的教主一角，與甄子丹有一段愛恨糾纏的父子情，這是他繼《千人斬》（1993）後 17 年來再次在銀幕上亮相。

王羽所代表的獨臂大俠在香港影壇是一個堪與黃飛鴻、方世玉、蘇乞兒等齊名的經典人物。這一虛構的銀幕形象，以叛逆的精神、不屈的毅力成為新武俠的代表人物。而王羽亦因此在香港電影史上成為一位標竿式的人物，亦由他開啟了往後的巨星時代和武俠片時代。

● 陳觀泰：打不死的硬漢

陳觀泰 ▶ 1945—

廣東人，為演員、導演，亦曾監製多部影片，成立過緯愷電影公司。拍攝了五十多部邵氏出品的電影。

1972 年 2 月《馬永貞》上映，以二百多萬港元的票房雄踞該年票房榜第六位，主演的陳觀泰遂從影壇新人迅速成為邵氏新貴。邵氏於是開拍由其再擔綱主角的《仇連環》（1972），並與他簽訂六年合約。由此，陳觀泰和姜大衛、狄龍成為邵氏的「鐵三角」。

陳觀泰於香港成長，他 8 歲學武，16 歲時拜入大聖劈掛門陳秀中師傅門下，苦練拳擊，曾於 1969 年新加坡舉辦的東南亞國術擂台賽獲得輕重量級冠軍。他跟隨唐佳、劉家良進入武行圈，最初在邵氏、國泰及一批獨立公司任動作指導，亦出演過 14 部大大小小的電影。後來李小龍的出現，讓張徹興起物色一個專長於拳腳片的演員的念頭，而在唐佳和劉家良的引薦下，他力排眾議，選定陳觀泰，並對他說要捧他拍一齣實打實的拳頭電影《馬永貞》，甚至更立下他只要簽約，就一定會令他當紅的承諾。

在一個月內早晚趕拍，並首次擔任主角的陳觀泰在影片殺青後疲累得睡了十天。而為他度身打造的《馬永貞》中的一句名言：「雖然我是瘸三，拳頭還有一雙」這種樸厚稚拙的氣息從此奠定了他的形象，他所演的角色大都是天不怕地不怕的硬漢。從 1972 至 1976 年，陳觀泰在邵氏拍了五十多部電影，相當於一年平均拍十部電影。

除《水滸傳》（1972）、《四騎士》（1972）、《刺馬》（1973）等張家班合拍片外，不得不提另有幾部由陳觀泰主演的電影：《大刀王五》（1973）中，他飾演的王五目不識丁，卻有着劫法場、救摯友的任俠之氣，片末他身中數十槍至死仍然一刀擎天；《成記茶樓》（1974）和《大哥成》（1975）中，陳觀泰塑造了快意恩仇、有勇有謀的經典人物「大哥成」。1976年，一直期望獨當一面投入製作、發行的陳觀泰，自導自演了《鐵馬騮》（1977），期間他得罪了邵氏，雙方更打了兩年官司。雙方和解後，他又與邵氏簽了兩年拍攝十部影片，其後他於張徹的《五毒》（1978）、《殘缺》（1978）中出演大反派。

1990 年，陳觀泰成立緯愷電影公司，為方平導演的《棄卒》（1990）、楚原導演的《血在風上》（1990）等多部電影出任監製，並執導了《喋血風雲》（1990）等片。近年，李仁港執導的《錦衣衛》（2010）和《鴻門宴》（2011）兩片中，可依稀再睹陳觀泰當年的硬漢風采。在《打擂台》（2010）中的阿成一角，更勾起了觀眾對他在邵氏輝煌歲月的回憶。

● 井莉：把青春獻給邵氏

井莉 ▶ 1945—2017

生於台灣，山東濟南人，父親為著名演員井淼。曾因《雲泥》（1968）獲第七屆金馬獎「最有希望之女星特別獎」。所參演五十多部電影均為邵氏出品。

　　2004年，井莉回憶起37年前的處女作時，往事仍歷歷在目，恍若昨朝，「挺着大肚子，坐在邵氏攝影棚內搭的小咖啡館裏，何莉莉叫着井莉（片中我叫湘怡），這是我在《船》一片中的第一個鏡頭，也是主宰了我做演員的一個重要鏡頭。」這個青澀的小女生為不負導演陶秦的提攜，看劇本、看原著，努力觀察孕婦走路的姿態。《船》（1967）上映後獲觀眾一致認同，井莉就此平步青雲。

　　1963年因父親井淼加盟邵氏的緣故，井莉全家自台灣移居至香港九龍。三年後，井莉與邵氏簽訂八年基本演員合約（後延至1982年），因而休學轉入影壇。首作《船》的初試啼聲，讓導演陶秦讚不絕口：「不要以為井莉只能演一些楚楚可憐、弱不禁風的女性，其實她可以演外柔內剛、堅強勇敢的女子，她將來戲路是非常廣闊的。」陶秦亦讓井莉主挑《雲泥》（1968）大樑，飾演患精神分裂症的富家少女。該片令她獲第七屆金馬獎「最有希望之女星特別獎」。自此，邵氏把她視為「青春的一代」而加以力捧。

　　井莉從早期深情款款的愛情片中輕巧轉身，隨後又在《十二金錢鏢》（1969）中開拓戲路，扮演英姿颯爽的俠女。1971年井莉遇上事業上第二個貴人——張徹。三年之內，張徹已找她拍了七部影片。在張徹以陽剛暴力著稱的鏡頭下，井莉就是萬綠叢中一抹嬌艷的月季花，她演出了《無名英雄》（1971）、《拳擊》（1971）、《馬永貞》（1972）、《刺馬》（1973）等片，尤其在《刺馬》中飾演滿腔柔情的米蘭，在面對誘惑時的掙扎及遊弋時的表現便格外動人。

　　後來，井莉遇上楚原。在《流星·蝴蝶·劍》（1976）中，她是如

詩如畫的小蝶，娓娓念着李後主的《相見歡》：「林花謝了春紅，太匆匆⋯⋯」電影上映後，浪漫唯美的格調便瘋魔了不少觀眾，楚原更認為她甚麼類型的電影都能演，而她亦是在楚原的電影中出演最多的女演員。為塑造井莉的清純形象，楚原經常要她穿上白衣。曾有影評人對她有如此評價：「在那些煙雨楓林、小橋流水的佈景襯托下，銀幕上的井莉愈發清逸絕俗，有若不食人間煙火。」

而對張徹與楚原，井莉曾這麼形容：「楚原導演的作品不是詩，不工整，是詞，美而瀟灑」，「張徹導演的作品就像一幅潑墨畫，在潑墨上強而有力的加上幾筆，就能寫出深情和濃意來」。然而，《摩登土佬》（1980）一片便是她很喜歡的後期時裝代表作。

1970 年井莉出嫁，並於八十年代初息影。她更笑言自己將青春賣予邵氏。

● 鄭佩佩：武俠皇后

鄭佩佩 ▶ 1946—

生於上海，習芭蕾舞出身，於 1963 年考入南國實驗劇團，至 1971 年退出影壇。在邵氏主演了二十多部電影，曾憑《臥虎藏龍》（2000）獲金像獎「最佳女配角」。

由於眉宇間的勃勃英氣，鄭佩佩曾被邵氏寄予「凌波第二」的厚望。但與銀幕形象完全男性化的凌波不同，她最終成為了銀幕上的俠女。

鄭佩佩從影首作是《寶蓮燈》（1965），片中她黏上髯鬚反串飾演林黛的父親，便讓人有忍俊不禁的觀感。這部影片在拍攝期間因女主角林黛的自殺而一度擱置。此外，鄭佩佩首度擔綱文藝片《情人石》（1964）的主角，飾演期待情郎回來的漁家少女，其清純可人的形象讓她一舉成名，更因而獲得國際獨立製片人協會頒發的「金武士獎」，成為第一個得到此獎的亞洲女演員。

此類青春天真的鄰家女孩形象，鄭佩佩在後來的《歡樂青春》（1966）、《香江花月夜》（1967）、《諜網嬌娃》（1967）等影片中也曾塑造過。飾演載歌載舞的靚麗女孩，對學習芭蕾舞出身的鄭佩佩而言，可謂遊刃有餘。倘若不是胡金銓的《大醉俠》（1966），鄭佩佩一生的戲路也許就拘泥於此了。

1965 年邵氏開拍《大醉俠》，胡金銓認為鄭佩佩的舞蹈底子符合影片中打鬥場面所要求的韻律，於是便找她試鏡，並對她在片中的功架造型十分欣賞。儘管這部電影以大醉俠命名，但是最終紅起來的，卻是女扮男裝、英氣逼人的俠女金燕子。鄭佩佩在 1969 年更被報界選為「武俠影后」，正如邵氏對她的最初預期，在知名度上打造成為「凌波第二」。

在邵氏期間，鄭佩佩主演的二十多部影片中，除了《情人石》、《香江花月夜》等六部影片外，其餘都是武俠片，其中著名的有《大醉俠》、《金燕子》（1968）和《玉羅剎》（1968）等。與胡金銓電影中的另一位俠女徐楓相比，鄭佩佩在影片中甚少有發狠鬥勇的打鬥動作，這是基於她有芭蕾功底子，在打鬥時宜動宜靜，姿態曼妙，令觀眾宛如欣賞一場優美的舞蹈表演。

在 1971 年完成《鍾馗娘子》後，鄭佩佩便退出影壇，結婚生子。1978 年與丈夫離婚，1992 年她返港繼續發展其演藝事業，主演及客串了眾多電影作品，尤以《唐伯虎點秋香》（1993）中的華夫人一角令人印象深刻。近年她主要在中國內地拍攝電視劇。

2000 年鄭佩佩復出演出李安的《臥虎藏龍》碧眼狐狸一角，這個老謀深算的形象為她帶來角逐奧斯卡金像獎的機會。在片中，章子怡飾演的玉嬌龍，其戲路、形象皆與年輕時的鄭佩佩相吻合，讓無數影迷懷念這位影后年輕時的英姿。

鄭佩佩是香港電影界的一代俠女，亦是影迷心目中永遠的「金燕子」，在她瀟灑的身手和風采背後，蘊藏了個人的天賦。她所身處的武俠片時代，主張的亦是如仙人般飄逸的武俠精神。她亦有別於惠英紅、楊紫瓊、楊麗菁等影星，予人奇巧的動作和漂亮的武打的「打女」印象。

● 狄龍、姜大衞：絕代雙生

狄龍 ▶ 1946—

原名譚富榮，為張徹御用的男主角，其塑造的大俠和大哥形象深入人心。1973 年憑藉《刺馬》獲得第金馬獎「優秀演技特別獎」和亞洲影展「表現突出性格男演員」。後憑《英雄本色》（1986）獲得金馬獎「最佳男主角」。

姜大衞 ▶ 1947—

原名姜偉年，為張徹御用男主角，塑造了許多放蕩不羈的青年豪傑的形象，曾憑《報仇》（1970）獲得亞洲影展「最佳男主角」。

自王羽的《獨臂刀》（1967）開創了男星時代，紅透半邊天的男明星自此誕生不絕，姜大衞和狄龍就是其中熠熠生輝的代表。因他們曾共同主演多部武俠片，故此被稱為張家班的「雙生」，亦是香港電影雙雄片中最成功的搭檔之一。

19 歲的姜大衞通過任演員的哥哥秦沛結識了唐佳、劉家良兩位武術指導，從而加入張徹電影的劇組。1968 年，姜大衞在張徹導演的電影《金燕子》中，因為一個替身動作始被張徹注意，繼而正式簽約邵氏兄弟公司。

同一時期，在洋服店做裁縫的狄龍報考南國訓練班，憑俊朗的相貌和挺拔的身材，在《獨臂刀王》（1969）中飾演只有一句台詞的角色。而在這影片中，姜大衞也有驚鴻一瞥的表演。二人雖然沒有直接的對手戲，但這部戲卻成為他們第一部共同出演的電影。

1970 年姜大衞在張徹導演的《遊俠兒》中首次擔當男主角，並成功演繹一個為情義獻身的年輕俠客。同年，在張徹導演的電影《報仇》中，姜大衞飾演為兄報仇的關小樓，而狄龍亦在這兩部電影中出演第二男主角。其後，二人以一種雙星相互照耀的方式聯合主演了《十三太保》（1970）、《新獨臂刀》（1971）、《大決鬥》（1971）等多部「雙生」影片。

1973 年的《刺馬》亦改變了姜大衛、狄龍在邵氏男星中的排位。狄龍將馬新貽這個在傳統意義上的姦夫角色化為不顧世俗目光的情聖。大膽的嘗試為他贏得金馬獎「優秀演技特別獎」和亞洲影展「表現突出性格男演員」，令他一躍成為當年最紅的男星，甚至超越了姜大衛的地位。

1974 年，張徹攜一眾張家班弟子赴台創立長弓電影公司，力捧新雙生傅聲和戚冠軍，狄龍和姜大衛這雙生拍檔改為拍攝群戲為主。此一時期，二人拍攝了《少林五祖》（1974）、《八道樓子》（1976）、《海軍突擊隊》（1977）等影片。

1975 年，張家班借出姜大衛、狄龍主演李翰祥導演的《傾國傾城》，前者飾演忠心報國的小太監寇連才，後者飾演優柔寡斷的光緒帝。在電影拍攝期間，姜大衛的戲份不斷被追加，最終讓整部戲的份量傾斜。在《傾國傾城》後，姜大衛和狄龍在演藝事業上分道揚鑣，不再是張家班旗下的演員。

姜大衛前往台灣發展，於八十年代初脫離邵氏，並自組元亨公司，且與弟弟爾冬陞合編、自導其號稱為「無厘頭」電影鼻祖的《貓頭鷹》（1981）。他的喜劇天賦在曾志偉執導的《踢館》（1979）和《賊贓》（1980）中均有所體現。

狄龍則搖身一變成為楚原新派武俠片中的大俠，主演了《天涯‧明月‧刀》（1976）、《楚留香》（1977）、《白玉老虎》（1977）、《多情劍客無情劍》（1977）、《蕭十一郎》（1978）等電影，自此，「楚原＋古龍＋狄龍」便成為新「鐵三角」組合。1984 年邵氏電影公司減產，狄龍與之解約，其事業一度跌入低谷。

八十年代中後期，姜大衛在德寶陸續執導了《上天救命》（1984）、《聽不到的說話》（1986）、《不是冤家不聚頭》（1987）、《美男子》（1987）、《雙肥臨門》（1988）、《我要富貴》（1989）等多部電影。其中，《聽不到的說話》便令女主角馬斯晨獲亞洲影展「最佳女主角」的提名，而《不是冤家不聚頭》中的蕭芳芳則奪得第九屆香港電影金像獎「最佳女主角」。其後，姜大衛轉到電視領域發展，甚少涉足影壇。

1986 年，狄龍與周潤發、張國榮出演吳宇森導演的《英雄本色》，成功塑造了改過自新的黑幫老大宋子豪這一銀幕形象。傳承了張徹的陽剛

美學及男性情誼，吳宇森將狄龍和姜大衛這雙生搭檔，轉移到狄龍和周潤發身上，令影片獲得巨大的成功。

1989年，姜大衛和李修賢策劃並合演了《義膽群英》，這是邵氏一眾兄弟為紀念張徹從影四十年的作品。這是繼1975年後，狄龍、姜大衛再度聚首於大銀幕，雖然兩人只有一幕戲但足以讓影迷為之激動。

張徹一生致力於以電影讚頌陽剛之美以及男性情誼的無私，而姜大衛和狄龍無疑是其作品理念的最好闡釋者。雖然張家班其後亦誕生了傅聲、戚冠軍等「雙生搭檔」，但其走紅程度皆無法與姜、狄二人相比。而二人共同合作的28部影片更是香港電影史上男性情誼影片的重要參考。

● 何莉莉、李菁：鬥艷雙星

何莉莉 ▶ 1946—

生於安徽。為邵氏六七十年代最紅的女星之一，形象美艷動人。

李菁 ▶ 1948—2018

生於上海。因形象甜美清純而得「娃娃影后」的稱號，曾憑《魚美人》（1965）獲亞洲影展「最佳女主角」。

六十年代中期，武俠片初露端倪，在影壇上雄據了十數年的邵氏女星不得不將地位和雜誌封面分出一半予這些嶄露頭角的「俠客們」。其時，邵氏女星的領軍人物紛紛不見芳蹤：林黛、樂蒂身亡，凌波另謀東家。由青春歌舞片和黃梅調電影締造的新一代女星中，何莉莉和李菁可謂是邵氏後女星時代中的女王級人物了。

何莉莉年幼時隨父母遷往台灣，畢業於台北第一女子中學。讀書時喜歡看電影，嚮往明星生活，於是參加邵氏在台灣的招聘演員考試。導演袁秋楓慧眼識珠，邀請她在其執導的影片《山歌姻緣》（1965）中出演

一個小配角。她參演的第二部影片是在台灣拍攝，由潘壘執導的《蘭嶼之歌》（1965）。此後，經由袁的推薦，何莉莉與邵氏簽了八年的演員合約。不久她由台來港定居，先是接拍薛群導演的《文素臣》（1966）和何夢華導演的《鐵扇公主》（1966）。

而邵氏在官方刊物《南國電影》上，為了滿足新時代都市男女的喜好，何莉莉被塑造成時尚、標榜物質的性感女郎，有別於她早期嫻雅形象的定位。無論是在成名作《香江花月夜》（1967）中穿上美式禮服大跳歌舞的大家姐，還是在後期《舞衣》（1974）中受情傷的歌星，何莉莉都代表了美艷和硬朗，且渾身散發着知性魅力和女人味的都市女性。

在武俠片大行其道的六、七十年代，何莉莉除參演警匪動作片如《特警009》（1967）、《諜海花》（1968）、《女殺手》（1971），同時也能在一眾男演員中謀得焦點的位置，成為那個年代為數不多的俠女之一，諸如她在張徹的《水滸傳》（1972）中飾演扈三娘，舞弄起日月雙刀時英氣十足；她在《愛奴》（1972）中飾演以愛復仇的俠女，這部香港電影史上首部描寫女同性戀情感的影片，更讓何莉莉被寫進影史中；在《玉面俠》（1971）及《十四女英豪》（1972）中，何莉莉反串男兒郎，這也許是受到前輩凌波的啟發，又或許是在武俠片浪潮中，這是能讓女星能成為「主角」的一種方式。1973年，何莉莉與富商趙世光結婚，婚後只拍了《五大漢》（1974）便退出影壇。

至於李菁，在讀女中時聞說南國實驗劇團公開招收第二期學員，便不顧父母反對堅決投考。她憑出眾的外貌以及表演天分被錄取，與方盈、江青、鄭佩佩、秦萍等四十人成為同期同學。在受訓期間，李菁曾客串演出《梁山伯與祝英台》（1963）與《玉堂春》（1964）。訓練班結業後，她與邵氏簽訂八年合約，初期被定位為古裝演員的她接連在《寶蓮燈》（1965）、《血手印》（1964）中飾演聰明伶俐的小丫鬟。在首次擔任女主角的《魚美人》（1965）中她一人分飾兩角，便憑此片榮獲第十二屆亞洲影展的影后寶座。年僅16歲的李菁成為繼林黛、尤敏、凌波後第四個中國籍的亞洲影后。

邵氏初時對李菁進行了一系列的打造，同時為她度身訂做多部影片，令李菁的聲勢一路攀升。除了在1967年演出《豪俠傳》（1969）時捧

裂左腿腿骨休養半年外，李菁幾乎沒有一刻是不拍片，而且產量甚豐，如與凌波合作的黃梅調電影《西廂記》（1965）、與導演何夢華合作的《鐵頭皇帝》（1967）、與李麗華搭檔的《連瑣》（1967）、歌舞片《花月良宵》（1968）、武俠片《鐵手無情》（1969）、青春寫實片《死角》（1969）、《新獨臂刀》（1971）、《亡命徒》（1972）等作品。

在上述影片中，李菁的銀幕形象始終偏向甜美天真的少女形象。然而，在 1973 年李菁卻拍攝了數部賣弄性感的風月片，如《蕩女奇行》（1973）、《洞房艷史》（1976）。1976 年年底，李菁結束與邵氏 13 年的賓主關係，並開始以自由演員的身份往來港台兩地。不久，因交往十年的男友雷先生過世，李菁亦黯然息影。

然而，六十年代末、七十年代初，在邵氏的宣傳刊物《南國電影》與《香港影畫》中，封面和跨頁儼如何莉莉和李菁兩位女星粉墨登場的小舞台。她倆均是邵氏最後一代具女王風采的女明星，且同樣早早便息影，亦曾為大家帶來最奪目的影壇回憶。

● **胡錦、恬妮：媚態佳人**

胡錦 ▶ 1947—

生於台灣，為李翰祥所提拔。1969 至 1979 年簽約邵氏。

恬妮 ▶ 1948—

生於台灣，受李翰祥的賞識。1972 至 1985 年簽約邵氏。

風月片時代，除了邵音音、余莎莉、金萍在銀幕上會肆無忌憚脫下衣服的肉彈女星，亦有胡錦、恬妮這等佳人。她們雖然要負上艷星之名，但卻從未親身上陣，裸露鏡頭一般交由替身完成。而她們真正的看家本領是憑天生的媚態和精湛的演技，不僅在風月片中發光發熱，即便轉換戲路出演正劇，亦總能予人驚喜。

胡錦自小隨母親學京戲，曾在台視（台灣電視公司）出演電視劇。1969年，李翰祥導演對胡錦天生的媚態欣賞不已。其時國聯岌岌可危，而胡錦的首部作品是台灣電影界為國聯解決財務危機、義導義演的《喜怒哀樂》（1970）。不久，胡錦隨李翰祥回港發展，出演了《騙術大王》（1971）、《騙術奇譚》（1971），後又隨李翰祥加入邵氏成為簽約演員。

　　1972年，胡錦主演了轟動一時的《大軍閥》，在片中，正值妙齡的她跟兩個大兵纏鬥的一幕令人為之驚艷，從此片約紛至。雖然以艷星姿態走紅港台，胡錦卻從未真身上陣拍過裸露鏡頭，始終由替身完成。她的風月代表作包括《風流韻事》（1973）、《金瓶雙艷》（1974）、《聲色犬馬》（1974）等。

　　此外，1973年胡錦連續出演了兩部出色的影片，一部是楚原導演的《七十二家房客》，她於片中飾演風騷刁潑的包租婆八姑。同樣的角色後來亦被元秋在《功夫》（2001）中以惡形惡相的姿態重新演繹。而另一部則是胡金銓導演的《迎春閣之風波》，她所飾演的老闆娘類似於後來的《新龍門客棧》（1992）中的金鑲玉的角色，此角色被胡錦詮釋為八面玲瓏、左右逢源的女性。而她本身的京劇功底，令胡錦能在客棧這狹小空間內，準確地把握了事情發展的節奏和人物之間的張力。

　　八十年代，胡錦淡出電影圈重投電視界。早年，她與李翰祥生前另一愛將凌波主演《梁祝》等舞台劇，繼續在藝術事業上發光發熱。

　　跟胡錦一樣都是習京戲出身的恬妮，1967年曾當選為台灣「毛衣公主」，並取藝名恬妮涉足影壇，首部影片是《紅衣女俠》（1969）。在台灣時期，恬妮演過二十多部以低成本製作的影片。其後逐漸接觸到香港電影圈，並主演了呂奇導演的《蕩女神偷》（1972）及龍剛導演的《香港夜譚》（1973）。

　　恬妮在1972年加入邵氏，先在程剛導演的《應召名冊》（1977）中亮相，後來受李翰祥賞識，連續在《風流韻事》（1973）和《金瓶雙艷》（1974）中兩度飾演李瓶兒一角。期間，恬妮還出演了《一樂也》（1973）、《醜聞》（1974）、《洞房艷史》（1976）等風月片，艷星之名就此所出。恬妮最令人讚歎的是她狐媚妖嬈的雙眸，而影片中與男星的親密戲份，也同樣交由替身完成。

1975 年，恬妮與岳華結婚，婚後甚少參與風月片，遂轉變戲路。1980 年恬妮連續出演了兩部銀幕代表作：在《邪》（1980）中，她一人分飾姐妹兩角，前者優柔屌弱，後者則宛如復仇女神，展露出其精湛的演技，令人刮目相看；而在《徐老虎與白寡婦》（1981）中，她飾演一位有勇有謀的海盜女統領。

八十年代初期，恬妮全面息影。九十年代初她與岳華移居加拿大，正式結束演藝生涯，並且潛心向佛。

● 邵音音、余莎莉：性感嬌娃

邵音音 ▶ 1950—

本名倪小雁，為邵氏艷星，受李翰祥賞識。曾被外國媒體譽為「中國娃娃」。近年憑《野‧良犬》（2007）和《打擂台》（2010）兩度獲得香港電影金像獎「最佳女配角」。

余莎莉 ▶ ？—

本名余佩芳，上海人，是國民革命軍第 57 師師長余程萬之女。為邵氏艷星。從影以來共出演 19 部影片，16 部為邵氏出品。

七十年代，李小龍的暴斃為武俠功夫片帶來一記重拳，而武俠片女星那朦朧的柔情和包裹得嚴嚴實實的身體，再不能滿足觀眾對女性的渴望，加上免費電視的普及令不景氣的電影市場雪上加霜。為奪回觀眾的目光，色情電影競相登場，而最易吸引眼球的就是脫星。隨着第一個全裸女星傅儀誕生（《舢舨》，1968），以及第一個露毛女星陳維英（《財子‧名花‧星媽》，1977）的出現，便愈來愈多性感嬌娃於銀幕亮相，邵音音和余莎莉便是其中的代表人物。

邵音音幼年時隨父親坐軍眷船遷居台灣，畢業後修讀了五年的護士專科，隨後在輪船上當護士。遊遍 23 個國家後，她決定在香港上岸另找

工作，先在夜總會唱歌，把藝名改成跟邵逸夫同姓的邵音音，因而常被取笑為「陰陰笑」。此外她曾灌錄過三張唱片。

1975 年邵音音開始演出電影，並簽約長弓電影公司，首部作品為吳思遠導演的《十三號凶宅》（1975），在片中因有性感演出而闖出名堂。她曾一年內拍 12 部片，雖賺到金錢，卻為家人所鄙視。1976 年邵音音簽約邵氏，自此拍攝邵氏電影為主，曾參演李翰祥的《騙財騙色》（1976）、《風花雪月》（1977）及呂奇的《男妓女娼》（1976）、《財子・名花・星媽》等風月作品。

邵音音在 1978 年因《官人我要》（1976）隨片出席康城影展，以一襲粉紅肚兜透視裝出盡風頭，翌日美聯社稱她為「China Doll」，轉載時被直譯為「中國娃娃」，被台灣政府視為內地間諜而即時封殺，邵音音的事業亦因而止步，除了恩師李翰祥外，便無人敢邀約演出，她只好靠登台來維持生計，後加盟麗的電視演電視劇，專飾演壞女人的角色。

2007 年邵音音出山，在彭浩翔導演的《出埃及記》中扮演殺夫組織的頭目而再度引起關注。後來，她又連續在郭子建導演的《野・良犬》（2007）、《打擂台》（2010）、彭浩翔導演的《低俗喜劇》（2012）等影片中擔任配角。

至於，另一性感嬌娃余莎莉，原名為余華芳，祖籍廣東，其父是著名國民黨「虎賁」軍將領余程萬，曾指揮常德會戰。余莎莉於香港新法書院畢業，參演首部電影是吳思遠的《廉政風暴》（1975）。後來白小曼自殺，李翰祥導演相中余莎莉，力捧她為接班人，並由其主演《騙財騙色》、《拈花惹草》（1976）、《風花雪月》（1977）等影片。在《騙財騙色》中余莎莉與岳華長達十分鐘的床上戲堪稱為七十年代最香艷的演出，其時非常轟動。

1977 年在邵氏趕拍的《應召名冊》中，由余莎莉飾演自殺身亡的艷星白小曼，其全裸的豪放大膽姿態，在當年便引起了不絕的熱話。

● 趙雷、劉永：皇帝小生

趙雷 ▶ 1928—1996

原名王育民，曾憑《江山美人》（1959）獲亞洲影展「最佳男主角」，以及憑《西施》（1966）獲第四屆金馬獎「最佳男主角」，因而被譽為「皇帝小生」。後跟隨李翰祥赴台灣加入國聯，國聯解體後加入國泰，亦參演過嶺光等公司的影片，但始終無法與其在邵氏鑄就的輝煌相媲美。

劉永 ▶ 1952—

母親為粵語片演員黎雯。他出身於嘉禾，但加入邵氏後方擔綱主演，塑造了不少俠客、公子哥兒的銀幕形象。其中以《乾隆下江南》系列中的乾隆為人熟知。

邵氏以拍攝古裝片為主，自然少不了王侯將相的故事，而扮演皇帝的演員自然會成為萬眾矚目的焦點。在邵氏電影史上，曾出現過兩位扮演皇帝著稱的演員：「正德皇帝」的趙雷和「乾隆皇帝」的劉永。

趙雷外形高大，方臉闊耳，敦厚穩重又不失俏儻，符合中國古典美男子的標準。25 歲那年，趙雷經人引薦加入影圈，在參演首部邵氏出品的《小夫妻》（1954 於為新加坡上映）後，又經李麗華推舉成為邵氏的簽約演員。其後正式取藝名的趙雷曾表示「趙是百家姓裏第一個姓，雷是希望我能平地一聲雷。」邵氏對他的器重與期望，可謂不言而喻。

初入邵氏，趙雷以時裝愛情劇中的風流小生形象示人，直到五年後於《貂蟬》（1958）中飾演呂布一角，將角色的大氣和豪氣發揮得淋漓盡致。李翰祥看中他樣貌堂堂和君子舉止，並欽點他在黃梅調影片《江山美人》（1959）中扮演正德皇帝。而酷愛京劇《游龍戲鳳》的趙雷，對這個粉紅色的歷史故事也並不陌生，他扮演的正德皇帝風流而不輕佻，莊重而不失平易。憑這個角色，他獲得了 1959 年亞洲影展的「最佳男主角」，進入其影壇生涯的第一個高峰期。

其後，趙雷在《武則天》（1963）中演唐高宗，在《王昭君》（1964）中演漢元帝，在《西施》（1966）中演越王勾踐。趙雷這位「銀幕皇帝」，

可謂千秋萬代，「一坐到底」！除了在銀幕上出演不同朝代的皇帝外，趙雷也不斷拓寬戲路，在由《聊齋》改編的《倩女幽魂》（1960）中飾演書生寧采臣，甚至主動提議主演俠義奇情片《燕子盜》（1961）。

其後，趙雷跟隨李翰祥前往台灣國聯，在國聯解體後，他便轉投國泰，亦參演過嶺光等公司的影片。趙雷的演藝生涯結束於電懋改組後的國泰。

1964 年 6 月，電懋老闆陸運濤與多名員工在台灣墜機身亡，翌年電懋改組為國泰，製作成本大減，便開始跟風開拍大量武俠片。趙雷有感於演藝事業停滯不前，故萌生退出影壇之意，且逐年減產。1974 年趙雷從商，自此偶爾客串影片滿足戲癮。1989 年在張徹紀念片《義膽群英》中客串趙老大一角，成為其最後一個銀幕形象。

至於在邵氏中，另一位以扮演皇帝脫穎而出的劉永，於香港聖保羅英文書院畢業，後到香港皇家音樂學院學習鋼琴，且學習武術，考獲空手道二段、柔道一段，亦曾任武術教師。劉永自幼便經常隨母親黎雯到製片場看李小龍等影星拍片，並十多歲起已在片場擔當攝影師、劇務、場記。

1968 年劉永加入嘉禾，從影後在李小龍的一系列的電影中跑龍套：在《唐山大兄》（1971）中飾演流氓反派，在《精武門》（1972）中飾演小師弟，在《死亡遊戲》（1978）中飾演眾兄弟之一。1973 年他離開嘉禾，以自由身出演于聰導演的《慾情》（1974）等影片。1974 年午馬導演的《七省拳王》是他首部擔任主角的電影。

1975 年劉永加入邵氏電影公司，憑俊朗的外形成為邵氏公司當時最當紅的小生之一。1976 年他先在王風導演的《乾隆皇奇遇記》中飾演乾隆皇帝，從而得到李翰祥導演的賞識，收為義子。在李翰祥其後開拍的《乾隆下江南》（1977）中，他成為「乾隆皇帝」的不二人選，為此李翰祥更親自為其剃頭、化妝。劉永飾演的乾隆皇帝龍行虎步，有威有儀，李翰祥更稱讚他接近郎世寧畫像中的乾隆。李翰祥執導的這一系列，分別為《乾隆下揚州》（1978）、《乾隆皇與三姑娘》（1980）、《乾隆皇君臣鬥智》（1982）。於這喜劇折子戲中，劉永扮演的乾隆皇帝風流風趣、好大喜功，卻又可敬可愛。

同一時期，劉永更在楚原改編古龍小說的電影中常出演風度翩翩的

大俠，如《明月刀雪夜殲仇》（1977）中的葉開、《蕭十一郎》（1978）中的蕭十一郎、《陸小鳳之決戰前後》（1981）中的陸小鳳等。1984年邵氏減產，劉永也結束了其銀幕生涯，轉投至亞洲電視，並在1986年亞視重頭劇《秦始皇》飾演秦始皇，掀起了事業的第二個高峰期。

● 林青霞：東方不敗

林青霞 ▶ 1954—

生於台北縣三重市，祖籍山東萊陽。「青霞」一名源於其母親在某武俠小說中讀到的女俠之名，並言「霞在天邊，人人都可以欣賞」。七十年代她曾與林鳳嬌、秦漢及秦祥林並稱為台灣影壇「雙秦雙林」，也是華語電影史上最具實力的女星之一。1990年她曾以《滾滾紅塵》獲第二十七屆金馬獎影后。

　　1992年香港影壇的古裝武俠浪潮正值巔峰，大批港台片商紛紛投資拍此類型電影來搶市，而當中最具代表性者則當屬徐克監製、程小東執導的《笑傲江湖II東方不敗》（1992），影片上映僅一個月已累計超過3,400萬港元票房，非但打入全年十大賣座影片的行列，更是有史以來最賣座的武俠片之一。而在此之前，影片已在台灣地區狂收五千萬元。此片的賣座主因，除卻題材大熱，亦在於片中反串日月神教教主「東方不敗」的林青霞。而她對這個妖艷畸邪卻美煞旁人的陰陽魔人的演繹，更如影評人石琪所說：「光芒四射，鶴立雞群……在片中揮灑自如，眉梢眼角都是戲。」而正因《笑》片的成功，林青霞便成了九十年代前期香港電影票房賣座保證之一，而在其時女星號召力頻被男星壓倒的情勢下，由一位台灣演員扭轉局勢，堪稱是空前例子！

　　香港觀眾對林青霞的認識，始於其1973年的處女作《窗外》，該片在香港獲得達65萬元的票房，儘管與冠軍《七十二家房客》（1973）相比而言只屬小巫見大巫，但林青霞在片中的清新美貌讓人念念不忘。其時她

赴港宣傳，更因而得到「清純玉女」的稱號。七十年代中後期，譚詠麟、鍾鎮濤等赴台拍片，當中自然少不了與林青霞合作，這亦是她最早合作的一批港星。

因台灣地區流行「瓊瑤片」，林青霞便長期在台灣發展事業。亦因「瓊瑤片」的緣故，繼《窗外》後，她演出超過 30 部作品基本上都是換湯不換藥的文藝片，但仍有少數如李翰祥執導的《金玉良緣紅樓夢》（1977，於片中反串賈寶玉）問世，直至 1979 年離台赴美進修她才漸有機會與其他香港影人合作。

1981 年林青霞在美國參演譚家明執導的《愛殺》。事實上，《愛》片非但是林青霞自《金》片後兩度與香港導演合作，亦讓她結識到擔任影片副導演及美術指導的張叔平，期間張氏為她打造了新造型：齊耳短髮、艷紅唇色，甚至不戴乳罩演出，有別於「瓊瑤片」時代的角色形象風格。時至今日，林青霞將《愛殺》視為電影和人生的另一個階段。

《愛殺》之後，在美國留學一年多的林青霞返台繼續拍片。但隨着電影商業化，八十年代前期的台灣影壇漸遭到不少黑道幫派的染指，而當時林青霞亦同樣被迫接拍一些不願演出的影片。幸運的是，她不久便受徐克之邀來港，在《新蜀山劍俠》（1983）中飾演美艷至絕的瑤池仙堡堡主一角，而在影片宣傳期間被電影公司及媒體冠以「中國第一美女」之名！1983 年 2 月《新蜀山劍俠》公映，非但首次讓林青霞提名第三屆香港電影金像獎「最佳女主角」，她在片中的驚艷造型及超凡身影，更是為人嘆服。

1984 年林青霞將事業重心移至香港，其後她所主演的大多數作品都是港產片。1985 年與成龍合作的《警察故事》令她再獲提名，但為演出此片，她亦付出從影十多年來未有過的代價：嬌軀被硬生生地撞在木桌及玻璃櫃上，戲裏戲外全身皆是痛楚！

1986 年林青霞的銀幕形象於徐克執導的《刀馬旦》中再獲突破：革命黨女將曹雲以輕眉短髮及中山裝颯爽出鏡，英氣逼人可用「帥」字來形容，且至今仍是其最經典的角色之一。不過，由於林青霞經常以造型壓倒演出，八十年代後期林青霞雖陸續演出《橫財三千萬》（1987）、《奪命佳人》（1987）、《今夜星光燦爛》（1988）及《驚魂記》（1989）等片，卻未能

讓觀眾對其演技留下更深刻的印象。

1990 年林青霞在嚴浩執導的《滾滾紅塵》中飾演沈韶華一角，迎來了電影事業的另一個分水嶺——獲得第二十七屆台灣電影金馬獎影后桂冠，亦是她人生中第一座金馬獎。而《滾滾紅塵》只是她重新崛起的一個開始，《笑傲江湖 II 東方不敗》的大賣非但讓她的片酬「三級跳」兼再獲金像影后提名，也令港產片掀起一股反串的潮流，但論及其他扮相的英豪瀟灑程度及表演上的粗放豪爽，皆無法企及林青霞。

1994 年林青霞下嫁富商邢李原，並宣佈息影，過上相夫教女的生活。在此前，除了王家衛的《重慶森林》（1994），她所出演的《白髮魔女傳》（1993）、《六指琴魔》（1994）、《火雲傳奇》（1994）、《刀劍笑》（1994）、《東邪西毒》（1994）等皆是古裝片，久而久之，自然缺乏新鮮感，而她選擇在古裝片衰落之際隱退無疑是聰明之舉。

2011 年，林青霞以「作家」身份復出，並出版著作《窗裏窗外》，儘管她拒絕於銀幕演出，但近這二十年來，每當觀眾以「英姿颯爽」、「雌雄同體」等形容女星時，總會第一時間讓人想起她飾演的東方不敗，可見她為光影銀幕留下的形象是多麼令人難以忘懷。

● 傅聲、汪禹：功夫頑童

傅聲 ▶ 1954—1983

原名張富聲，憑《朋友》（1974）獲得亞洲影展「最有希望男演員獎」。

汪禹 ▶ 1955—2008

1971 至 1985 年簽約邵氏，其後輾轉多家電影公司發展。

1971 年，傅聲考進香港邵氏公司與香港廣播公司合辦的第一期演員訓練班。個性熱情、活躍的傅聲十分引人注目，狄龍更親自將其引薦給張徹，他自此便成為張家班一員，也是眾弟子中最受張徹寵愛的一位。

幾乎在同一時間，汪禹也進入電影行業，參演的第一部作品是吳思遠導演的《蕩寇灘》（1972），在片中任陳觀泰的武打替身。翌年他與邵氏公司簽約，主演了李翰祥執導的《北地胭脂》（1973）。影片上映後，飾演風流的同治皇帝的汪禹開始初露鋒芒。1974年汪禹在《早熟》（1974）中已升任為男主角。

　　1973年張徹在台灣創建長弓電影公司，並將原已準備給另一位導演《方世玉與洪熙官》（1974）的劇本收回，計劃親自拍攝，以此作為長弓的創業作。張徹於此片大膽起用傅聲為男主角，結果傅聲一炮而紅，更將其演藝生涯推向高峰。傅聲與戚冠軍並列，成為張徹電影中第四代男主角。翌年，張徹為傅聲度身打造的劇本《哪吒》（1974），是張家班由來已久的雙生戲轉向獨角戲的影片。此後，傅聲在張徹導演的《馬哥波羅》（1975）、《方世玉與胡惠乾》（1976）、《少林寺》（1976）等武打片中擔綱重要的角色。張徹所導演的電影展現了傅聲的活潑頑皮之長，亦為他加入喜劇元素，然而，這份喜感常帶有悲劇的元素，如他在「方世玉」系列的影片和《洪拳小子》（1975）中所飾演的角色最後也會死亡。

　　1975年劉家良首次執導電影《神打》，掀起喜劇功夫片的潮流。汪禹憑此片大紅大紫，其後更一連主演了《鹿鼎記》（1983）等多部影片，傅聲亦在此時拜劉家良門下。在劉執演的《十八般武藝》（1982）、《御貓三戲錦毛鼠》（1982）、《五郎八卦棍》（1984）等影片中汪禹也擔綱演出，二人便湊成劉家班的「雙生」。誰知，1983年傅聲及汪禹等人一同駕車前往清水灣道片場拍攝外景，期間，傅聲遇車禍身亡。為此，劉家良導演的《五郎八卦棍》只好臨時更改劇本，草草將故事收結，而該片也成了傅聲的遺作。

　　汪禹因認為對好友的死需負責任而一蹶不振。其後，他輾轉到新藝城、德寶、嘉禾等多家電影公司發展，但也未站穩腳。其息影作《先洗未來錢》（1994）是一部知名度不高和品質一般的影片。王羽、姜大衛、狄龍等「大俠」在七十年代走紅，而傅聲、汪禹等「功夫小子」則佔據了七十年代中後期，乃至八九十年代的舞台。這對機靈鬼馬、頑皮活潑的功夫小子，對觀眾而言無疑更有親和力。而觀眾對這武打影星形象的喜愛，成為了日後成龍和元彪崛起的先兆。

● 劉家輝：冷面武僧

> # 劉家輝 ▶ 1955—
>
> 原名冼錦熙，生於香港。為一線武打小生，1974 至 1985 年簽約邵氏長達 11 年。

劉家輝自幼已是關德興師傅「黃飛鴻系列」的忠實觀眾。儘管家教甚嚴，他仍偷偷跑去學洪拳。而在他的家附近由劉家良開設的武館，便是開啟他的功夫世界的近水樓台。由於劉家輝為人斯文，並沒有一般習武之人的粗魯劣習，故甚得劉家良母親的喜愛而被收為義子。

劉家輝中學畢業後，在寫字樓的工作，後經義兄劉家良引薦在楊帆導演的《殺出重圍》（1978）中任男主角，可惜影片上映後票房不理想。1974 年他加入張徹的長弓電影公司，拍攝了第一部電影《洪拳與詠春》，此後他成為合約演員，同年與義兄劉家良隨長弓赴台灣發展。在台灣時劉家輝有感不得志，先是他所演的角色永遠都在張家班的幾大弟子之下，其次是證件被張徹沒收而失去人身自由。不久，劉家良與張徹不和，劉家輝亦返回香港。

1976 年，劉家輝應劉家良之邀回到邵氏拍攝《陸阿采與黃飛鴻》。劉家輝在片中飾演香港電影史上第一個少年版的黃飛鴻，並與由陳觀泰飾演的師傅陸阿采的互動生動有趣。劉家良將其近身打鬥設計得花樣百出，亦令打鬥情節相當緊湊，令影片成為當年十大賣座電影，劉家輝亦因可愛憨直的演出引起了關注。

然而，真正讓劉家輝大紅大紫的則是《少林三十六房》（1978），影片以少林寺三德和尚為主角，意在弘揚武德。片中硬橋硬馬的真功夫和練武方式令人大開眼界，滿足了觀眾對「天下武功出少林」的獵奇心理。此片在當年躋身至香港票房前五位，劉家輝亦因而躋身在邵氏功夫巨星之列，亦正式與邵氏簽約。劉家輝從《少林三十六房》的三德和尚演到《霹靂十傑》（1985）的方歇，自此少林武僧更成為了他演藝生涯中最重要的銀幕形象。《五郎八卦棍》（1984）既是劉家輝另一武僧形象的代表作，也

是他最滿意的作品。而他亦表示，回顧其主演的《陸阿采與黃飛鴻》、《少林三十六房》、《洪熙官》（1977）、《中華丈夫》（1978）自覺演技不足，直至《五郎八卦棍》演技才漸有長進。

邵氏停產後，劉家輝轉向電視領域發展，期間接拍的電影以現代功夫片為主，他的反派形象亦在其時深入人心。2002 年，劉家輝在北影接受昆頓・塔倫天奴（Quentin Tarantino）的邀請，演出《標殺令》（*Kill Bill: Vol. 1*，2003），在片中飾演殺手 Johnny Mo 一角，隨後在第二集中飾演武術高人白眉道人。塔倫天奴亦在此系列中除向他鍾情的邵氏功夫片致敬外，亦準確地捕捉了劉家輝的特點。這成為他首次與國際團隊合作，亦是他對自己昔日所演的角色與功夫巨星身份的一次回顧。

● 惠英紅：打女影后

惠英紅 ▶ 1960—

生於山東，滿洲正黃旗人。其兄惠天賜同是著名演員。曾憑《長輩》（1981）和《心魔》（2009）獲金像獎「最佳女主角」，後憑《殭屍》（2013）、《翠絲》（2018）獲金像獎「最佳女配角」。1977 至 1985 年，惠英紅在邵氏參演五十多部電影。邵氏停產後，曾參演多家電影公司的作品，後在電視界發展，近年重返影壇。

惠英紅自 12 歲起便在美麗華夜總會跳舞。1977 年，張徹為新戲《射鵰英雄傳》中的「江南七怪」進行選角，於夜總會相中漂亮清純的惠英紅，讓她出演這部影片的第二女主角穆念慈。具有豐富舞台經驗的惠英紅達到張徹的所有要求，令她成為張徹後期電影的御用女主角。同年，惠英紅在李翰祥導演的《金玉良緣紅樓夢》（1977）中飾演麝月一角，在《乾隆下揚州》（1978）中擔綱女主角，亦出演了楚原導演的《蕭十一郎》（1978）。作為初入邵氏的年輕女子，一年內竟連續在邵氏四位大導的電影中亮相，幾乎是前無古人。

惠英紅令多位導演所看重的不僅是靚麗的外形，還有矯健的身手。1981年，由她主演的《長輩》奪得八百多萬港元的票房，亦因此成就了惠英紅。她彷彿搭上直升機，從一個寂寂無名的年輕演員成為「打女」巨星。

八十年代初期，邵氏電影大打「色慾牌」，惠英紅無法演出肉彈的尺度，但同時亦期望有所突破。蔡繼光曾邀請她擔任《男與女》（1983）的女主角，但邵氏希望惠英紅繼續保持傳統保守的俠女形象而不批准她參演，後亦因相同的原因而失去參演區丁平的《花街時代》（1985）的機會。後來這兩部影片，分別由同期的女星鍾楚紅和夏文汐演出，兩人更因而獲得關注。

後來邵氏減產，其可發揮的機會就變得更少，惠英紅有感在邵氏無法再取得更高的成就，於是出走，並連續參演了德寶的《雙龍出海》（1984）與寶禾的《夏日福星》（1985）。威禾的《扭計雜牌軍》（1986）一片除了讓惠英紅再次成為賣座女星，電影公司也認為「打女」的電影大有可為。同年，嘉禾開拍了她有份參演的《霸王花》（1988），上映103天，票房收入1,500多萬港元。

此後，惠英紅轉入電視圈發展，期間接拍電影和獨立電影，代表作包括《妖夜迴廊》（2003）、《江湖》（2004）和《心魔》（2009）。而在2009年憑何宇恒導演的《心魔》中有戀子情結的母親形象，令惠英紅再次奪得金像獎影后殊榮。在領獎台的她泣不成聲，然而距離她上一次折桂，已過了29年了。

擁有舞蹈基礎的惠英紅，年輕時拍電影，有很多高危的鏡頭都是親自出馬，她曾笑談在拍《霸王花》時從16樓躍下依然心有餘悸。與胡金銓鏡頭下的鄭佩佩、徐楓等「俠女」相比，惠英紅則是名副其實的「打女」，她的銀幕形象並沒有予人有距離感，而她演出的角色雖很少肩負國家大義，但像她那般身手不凡的鄰家少女，反而更深受影迷喜愛。

● 王祖賢：長腿花旦

王祖賢 ▶ 1967—

在台北出生，祖籍安徽舒城，曾就讀於國光藝校（國光劇藝實驗學校）。1985 年獲方逸華賞識由台赴港發展，從影期間主要演出港產片，在八十年代後期至九十年代中期的香港影壇擁有相當的叫座力，名聲堪與香港當紅女星比肩。至今為止，在《倩女幽魂》（1987）中飾演的小倩依然被奉為經典。

　　王祖賢出道與眾多女星無異：15 歲拍電視廣告，其後被電影導演賞識，繼而受邀演出。她參演的首部電影是 1983 年的《今年的湖畔會很冷》，雖談不上演技，但其清純俊逸的特質卻已打動觀眾。

　　處女作雖未能令王祖賢一炮而紅，卻讓她獲得方逸華的賞識，更以數十萬元買斷了她與舊公司的合同。1984 年 5 月，邵氏製片經理的黃家禧赴台與王祖賢簽下八年合約，她自此踏入香港影壇。

　　1985 及 1987 年，王祖賢先後主演《再見七日情》及《天官賜福》兩部電影，但隨着邵氏已趨停產的運作，她隨之成為了邵氏的「末代花旦」，所幸的是憑着她清秀漂亮的容貌及哀艷迷離的氣質，很快便在影壇受到注目，加上身形高挑，令她常有機會與周潤發、許冠傑、鍾鎮濤、鄧光榮等男星演對手戲。直至 1987 年，王祖賢雖在香港參演了十多部影片，但大多是着重外形多於表演的花瓶角色，且不久先後跟許冠傑和爾冬陞等傳出緋聞，因而成為出現在八卦週刊的「常客」，這對她正在發展的事業而言沒甚積極影響的作用。

　　但正是「命裏有時終須有」，就在輿論紛紛批評王祖賢有美貌而沒有演技時，王祖賢獲得於《倩女幽魂》（1987）中飾演女鬼聶小倩的機會，這個經典形象與角色為她的演藝道路贏得人氣 —— 長髮飄逸、眼波流轉、揮灑輕盈、幽怨冶艷的「小倩」在香港電影中堪稱最令人癡迷的角色之一；加上王祖賢淒楚動人的演繹，令不少觀眾直接喚她為「小倩」，可謂影響深遠。此外，影片上映後大受歡迎，更掀起一陣神怪鬼片的熱潮。

然而，「小倩」對王祖賢而言，卻是把雙刃劍，既為她帶來前所未有的聲譽，也一度讓她難以脫離演出古裝女鬼的局限：1988 年後，諸如《畫中仙》（1988）、《千年女妖》（1990）、《天地玄門》（1991）、《追日》（1991）、《倩女幽魂 III 道道道》（1991）、《靈狐》（1991）、《畫皮之陰陽法王》（1993）等片，其參演的角色（無論是否飾演女鬼）的造型及性格均大同小異，難令觀眾再為之驚艷，她亦對這種換湯不換藥的角色漸露疲態。後來她表示女鬼演多了，還是見好就收吧！就此結束她與「鬼」此等形象的銀幕之緣。

　　在此期間，王祖賢曾嘗試出演其他角色，如在《驚魂記》（1989）分飾一對性格迥異的雙胞胎姐妹；在《潘金蓮之前世今生》（1989）她則飾演從古代投胎到解放後的上海、命運多舛的潘金蓮，片中其幽艷淒美的程度絕不遜於古裝扮相。由此種種都是她擺脫「小倩」的角色形象，以求演出有突破的誠意。

　　1990 年，王祖賢的片酬升至 80 至 100 萬港元之間，加上她接片頻繁，在該年已簽下 15 部片約，當中已公映的影片就有 12 部，年收入由千萬起計，綜觀所有香港當紅的影星之中，也只有劉德華能與她「平起平坐」，因而成為全港最炙手可熱的女星之一。值得一提的是，王祖賢於九十年代初更打入日本市場，一度成為少數在日本市場擁有不輸成龍及元彪的名氣的香港影星，也是最早在日本走紅的香港女星！

　　1993 年是王祖賢淡出銀幕前的最後一年，她參演了《東方不敗風雲再起》、《射鵰英雄傳之東成西就》、《青蛇》等多部影片，從產量而言，在全港女星中位居前列。

　　王祖賢雖名聲高企，卻是非不斷。其時正值台灣片商集體抵制港產片，片商發出聲明後便傳出王祖賢公開表示反對的聲音，聲言若沒合理的片酬便不參與拍攝的消息，這在台灣片商看來自然是倒戈相向的行為 —— 王祖賢歸根究底是由台赴港發展的藝人，如今竟對香港影壇不正常的高片酬現象「幫腔」一把！結果，台灣片商作出反擊並宣稱：抵制對此政策反應激烈的演員，兩年之內不再購買他們主演的影片！這對仍倚賴台灣市場的港產片而言是件大事，但對王祖賢而言，抵制與否卻皆無

妨，因當年盛傳已跟齊秦分手的她正與林建岳熱戀，才會安然中止事業而戀愛。

1994 年後，除《東邪西毒》（1994）最後一幕的「半張面」鏡頭，王祖賢一度在銀幕上消失了數年，即使在 1997 年她赴日主演《北京猿人》（1997）等影片，亦說不上是「復出」。

2001 年，王祖賢受楊凡之邀，參演時隔八年後首部港產片《遊園驚夢》，在片中再現反串造型，此片亦被看成王祖賢真正回歸影壇之作。不過，在 2004 年她赴內地參演《美麗上海》（2005）後，王祖賢便退出影壇，移居加拿大至今。觀眾和影迷只好重溫舊作，或只能在娛樂新聞或網友提供的資料中，以圖片再睹她未曾老去的近貌。未能在銀幕上再睹其風采，雖是遺憾，但她以傳奇的姿態已在香港電影史上留名。

● 金城武：花樣美男

金城武 ▶ 1973—

生於台灣，是中日混血兒。早年就讀於台灣日僑學校及美國。九十年代初拍攝「康萊奇異果蘇打」廣告出道，並曾推出多張個人專輯，被稱為台灣「四小天王」之一。1993 年參演處女作《現代豪俠傳》（1993），從影至今已有二十多年，所拍的影片大多為港產片。

「如果記憶也是一個罐頭的話，我希望這罐罐頭不會過期；如果一定要加一個日子的話，我希望她是一萬年」，《重慶森林》（1994）的問世讓金城武成為九十年代香港影壇最令人難以忘懷的男星之一，亦幾乎是唯一一位來港發展而獲得成功的台灣男影星。

雖說金城武的演藝道路始於台灣，但他首次出演的銀幕之作便是來港參演杜琪峯與程小東導演的《現代豪俠傳》（1993），儘管他出演的角色只屬「花瓶」，而且演技青澀，但首次在電影演出便與梅艷芳、張曼玉及楊紫瓊合作，已註定未來將星途熠熠。不久，金城武在銀幕上的俊

俏面孔便得到影人的注意，但他早期在角色塑造方面，與當年來港發展的林青霞和王祖賢頗為相似，觀眾記得的往往是他的外形與氣質，而非演技。

直至 1994 年王家衛邀其演出《重慶森林》，金城武才總算擺脫了「男花瓶」的限制：飾演既孤單失落，又單純癡情，不時說出幾句「半鹹淡」的廣東話的警員編號 223 的何志武。角色除了與他現實中文靜低調，甚至略帶靦腆的性格不謀而合，在演技上也比之前的影片來得更生動自然。《重慶森林》至今被奉為都市愛情的經典，非但金城武的形象與演技功不可沒，「223」一角亦成為他電影事業的分水嶺。

《重慶森林》後，王家衛遂再次發揮金城武的潛能，因此在《墮落天使》（1995）中，與《重》片中同名的角色何志武已不再純情癡心，反而搖身一變成了反叛趣怪、孤僻自戀又充滿佔有慾的啞巴，這亦是金城武最具挑戰的一次演出。事實證明他也絕非只是長相俊俏，而是有能力塑造出迎合他戲路的角色。

值得一提的是，金城武在《重慶森林》及《墮落天使》中的表現為人津津樂道，更於 1997 年參演了兩部「王家衛式」的另類作品，分別是游達志的《兩個只能活一個》和葛民輝的《初纏戀後的二人世界》，就角色的性格與特質而言，金城武稱得上是九十年代香港電影中，描繪都市男女愛情觀及人生思維的銀幕「代言人」之一。

銀幕上的金城武，在演出愛情片時總有一份癡情與純情，這或許是其角色能引起共鳴的原因。正如在張艾嘉的《心動》（1999）中飾演的浩君，更成為他另一個經典角色，只是此時的他，已漸漸遠離「少男時代」了。

九十年代後期至二千年初，金城武一度將事業重心轉向日本。由於《重慶森林》及《墮落天使》在日本市場大獲好評，而本身擁有日本血統的金城武演出日本電影和劇集，自然能順利打入日本市場，結果不出數年，他已成為日本最受歡迎的巨星之一。

2003 年，距金城武參演處女作剛好十年，他再度與杜琪峯合作，主演了由杜執導的《向左走向右走》（2003），而這亦成為他回歸香港（華語）

電影之作。翌年，他又獲張藝謀賞識，與劉德華、章子怡合演《十面埋伏》（2004），而在 2006 年主演的《傷城》便是他繼十多年前參演《冇面俾》（1995）後再演警匪片。至於在 2008 年的《赤壁》裏飾演滿口「略懂」的諸葛亮，俊俏之餘更叫觀眾忍俊不禁。

從 2005 年至今與他合作最多的香港導演莫過於是陳可辛，從《如果・愛》（2005）到《投名狀》（2007）再到《武俠》（2011），金城武演過落魄的導演林見東，演過兇狠而有情義的土匪姜午陽，亦演過帶神經質的捕快徐百九，但唯一不同的是，此時的金城武少了當年少男的純情與可愛，而是多了一份成熟男人的沉實與滄桑。

● 舒淇：墮落天使

舒淇 ▶ 1976—

原名林立慧，生於台北縣新店市，祖籍福建。1996 年來港發展，參演《色情男女》（1996）後一炮而紅，其後從艷星成功轉型為演技派演員。曾奪得兩次金像獎「最佳女配角」及金馬獎「最佳女配角」（《古惑仔情義篇之洪興十三妹》，1998），於 2005 年首次獲得金馬影后桂冠。

1997 年 4 月，是第十六屆香港電影金像獎頒獎典禮舉行的日子，作為回歸前最後一屆金像獎，這個影壇盛會可謂別具意義。

當晚，相比贏得 11 項提名且奪得破紀錄 9 項大獎的《甜蜜蜜》（1996），另一位獲獎者顯然更令人意外，就是憑《色情男女》（1996）同時奪得「最佳女配角」及「最佳新演員」的舒淇——事實上，她非但是繼《廟街皇后》（1977）的劉玉翠後，第二位奪得雙獎的女星，更是金像獎史上首位憑「三級片」奪得雙獎的女星！

加入影圈前，舒淇是一名業餘模特兒，於 1996 年她參演處女作《靈與慾》，在片中有露點的演出。同年，王晶在籌備開拍《玉蒲團二之玉女心經》（1996）時，無意中在雜誌上看到舒淇的寫真，遂對她過目不忘，終

在文雋的出面介紹下，以六部片約為條件將她簽來香港。當時，她的藝名是叫「舒琪」。

來港後，文雋為這位新人改名為舒淇。在演罷《玉蒲團二之玉女心經》及《紅燈區》（1996）兩部影片後，王晶與文雋達成共識：不讓舒淇「再脫」。而此時，爾冬陞邀舒淇演出《色情男女》，於片中飾演一個雖有露點戲份卻胸懷理想的艷星夢嬌。在一番權衡之下，兩人皆認定這部電影對舒淇的事業有幫助而決定讓她演出。事實證明，兩人並沒有做錯決定。舒淇在《色情男女》中的演出大放異彩，正如石琪所說演得開放自然，舒淇亦自此廣受矚目。

為拓展舒淇的演藝道路，王晶與文雋作出甚多的努力，既助她贏得台灣那邊合約的官司，文雋更成為她的經理人，讓她得以安心留港發展事業。1997 至 1998 年，舒淇先後參演了 14 部影片，其中在《玻璃之城》（1998）中她由少女演至中年的 Vivian；至於在《古惑仔情義篇之洪興十三妹》（1998）裏與負情的男友同歸於盡的刀疤淇，以及《風雲雄霸天下》（1998）裏可愛俏皮的小姑娘楚楚，這三個截然不同的角色讓她同獲第十八屆香港電影金像獎「最佳女主角」（《玻》片）及「最佳女配角」（《洪》片、《風》片）的提名，這亦是金像獎過往沒有的紀錄。最終，舒淇以《洪》片奪魁，而觀眾對其演技的認可，也令她在台上領獎時喜極而泣。

隨後數年，舒淇先後與劉偉強、許鞍華、關錦鵬、張婉婷、谷德昭、元奎、葉偉信、楊凡等多位香港導演合作。演出類型涵蓋喜劇、動作、文藝、武俠、黑幫片等，也嘗試演出各種不同的角色，儘管當中不乏商業爛片，卻無疑是助長舒淇的表演經驗。2000 年，舒淇一度被李安欽點在《臥虎藏龍》（2000）中飾演玉嬌龍一角，但由於種種原因而失之交臂，結果讓接棒出演的章子怡蜚聲國際，當時許多人不禁為她扼腕。不過已晉升為實力派的舒淇沒有被埋沒才華，反而有機會再度參演台灣片，與侯孝賢合作《千禧曼波》（2001）。該片讓她獲得第三十八屆台灣電影金馬獎及第五十四屆康城影展「最佳女主角」的提名，實力更是今非昔比。

2002 年舒淇首演西片，於《換命快遞》（*The Transporter*）中擔綱女主角，並與傑森史塔森（Jason Statham）有對手戲。此後，她為免濫接拍影

片而減少產量。2004 年她又參演了《美人草》,該片則是她首次與內地導演呂樂合作。而 2005 年的《最好的時光》,她在片中一人分飾三個不同時代的角色,神形皆俱,連西方觀眾亦為之盛讚,最後非但令她再度入圍第五十八屆康城影展,也讓她奪得人生中第一個影后桂冠 —— 第四十二屆台灣電影金馬獎「最佳女主角」。

近年,舒淇的演藝事業愈發紅火,尤其在《非誠勿擾》(2008)中飾演的梁笑笑,大受內地觀眾歡迎;而與劉偉強合作的《遊龍戲鳳》(2009)及《不再讓你孤單》(2011),則再展現她莊諧並重、能放能收的靈活演技。雖然兩片中她以一口「半鹹淡」的廣東話飾演港女,但其演繹也頗令人信服。2009 年她以競賽單元評委的身份出席第六十二屆康城國際影展,綜觀芸芸華語女星中,亦只有鞏俐及章子怡也曾有此銜頭身份。

● 王福齡：譜曲聖手

> # 王福齡 ▶ 1925—1989
>
> 生於上海，曾用筆名莫然、復臨。1962 至 1970 年這八年間，王福齡幾乎
> 包攬了邵氏大部分電影的配樂工作。

1952 年，王福齡由滬來港，隨後進入香港流行音樂界，不僅為多家唱片公司撰寫時代曲（〈今宵多珍重〉、〈臉兒甜如糖〉、〈我的一顆心〉等），亦為一些獨立製片的粵語片、潮語片撰寫歌曲。因王福齡擁有唱片配樂這獨特的本領，1961 年便被邵氏賞識出任音樂主任一職。

「唱片配樂」即活用現成的唱片聲帶中的細節，重新層疊拼貼成新的電影配樂。由此，邵氏不僅可以節省作曲費用，過往用作電影背景襯底的音樂，也得以重新運用。

王福齡進入邵氏時，恰逢邵氏黃梅調電影步入巔峰期。林黛、趙雷、杜娟主演的《白蛇傳》（1962）由岳楓編劇，由黃梅調老將李雋青撰詞，作為樂壇新秀的王福齡則為影片作曲和配樂，「小雲雀」顧媚和江宏為幕後代唱。王福齡不久便成為作曲的主力軍。其配樂委婉清揚，擅長在電影中增添俏皮的小曲，如《紅樓夢》（1962）寶釵撲蝶的〈柳絮詞〉；《西廂記》（1965）的〈張生戲紅娘〉；《魚美人》（1965）的〈難償相思債〉，亦雅亦俗，令人耳目一新。在邵氏的黃梅調電影當中，有八部電影是由王純、周藍萍配樂外，其他電影則全由王福齡、顧嘉煇和王居仁三人包辦。王福齡的配樂代表作品出現在《紅樓夢》（1962）、《白蛇傳》（1962）、《王

昭君》（1964）、《楊乃武與小白菜》（1963）、《潘金蓮》（1964）、《喬太守亂點鴛鴦譜》（1964）、《雙鳳奇緣》（1964）、《魚美人》（1965）、《蝴蝶盃》（1965）、《寶蓮燈》（1965）、《西廂記》（1965）、《三笑》（1969）、《金玉良緣紅樓夢》（1977）等。

在時裝片方面，隨着整個流行歌曲大環境的轉變，王福齡在影片中適時地加入阿哥哥、搖滾樂的音樂元素，並適度地量採用新式唱腔及新生代音樂人慣玩的電吉他等樂器編制，令人耳目一新。

與此同時，王福齡更培養了後來的著名配樂人陳勳奇，師徒二人包辦了當時香港以及台灣大部分的電影配樂。1970 年，王福齡離開邵氏後，曾為嘉禾公司的《唐山大兄》（1971）當過配角，未幾便退出電影界。「閉關」八年後即 1979 年，他加入東南亞 EMI 唱片公司，負責國語歌曲的製作工作。

在香港電影史上，王福齡無疑是配樂這一重要崗位的開闢者，而這是有跡可尋的，自 1953 至 1989 年，王福齡曾為 186 部香港電影配樂，但實際上，他的創作遠遠超出這個數字。

1989 年王福齡在香港去世，享年 63 歲。1998 年香港作曲家及作詞家協會追頒「終身成就獎」予王福齡，由其徒弟陳勳奇代領，其時，他向在場的人轉述其師傅生前對作曲的想法：「師傅說，作曲最重要的是旋律，是感情，一首優美動人的歌曲，聽眾定會記得，可以歷久不衰。」

● 姜興隆、郭廷鴻：至尊神剪

姜興隆 ▶ 1928—

寧波人。1956 至 1985 年，姜興隆在邵氏任職長達 20 年。曾以《江山美人》（1959）、《千嬌百媚》（1961）、《通天小子紅槍客》（1980）、獲亞洲影展「最佳剪接」。以《楊貴妃》（1962）、《梁山伯與祝英台》（1963）、《大地兒女》（1965）、《冷血十三鷹》（1978）獲台灣金馬獎「最佳剪接」。

郭廷鴻 ▶ 1938—

於 1970 至 1976 年間，郭廷鴻邵氏剪接了約 50 部電影，其後留在台灣發展。

在邵氏執掌剪接大權的有兩位大師，一位是姜興隆，另一位是郭廷鴻。導演鏡頭的取捨，演員表演優劣的判斷，這些生殺大權皆在二人的掌控之下。姜、郭二人可謂地位極其昭然。

姜興隆於 1948 年由滬來港，在香港南洋影片公司學習影片沖印、剪接技術。他負責剪接的第一部影片是《終須有日龍穿鳳》（1948），1956 年正式加入邵氏任剪接師。

姜興隆剪接的影片以掌握電影節奏著稱，如歌舞片《江山美人》（1959）、《千嬌百媚》（1961）等，演員演出的細枝末節和佈景的宏觀展示，在姜興隆的剪刀下可謂顯著突出。而由他剪接的武俠片，如《燕子盜》（1961）、《龍虎鬥》（1970）、《大醉俠》（1966）、《萬人斬》（1980），更是向日本劍戟片學習，着重節奏，動靜結合，精緻得猶如藝術品。

他強調，一個成功的剪接師不僅要技術過關、有社會經驗，還要對影片劇情有深刻的理解，對編劇、導演和攝影的藝術構思和創作意圖也要有所了解。自 1962 年的《楊貴妃》到 1990 年的《靚足一百分》，姜興隆在近半個世紀裏，為香港電影剪接了 568 部影片。據說，當年彩色電影在日本東洋映像沖印時，他於東京剪接的速度，連日本人也自愧不如。

至於另一位行內著名的剪接師郭廷鴻，是張徹的御用剪接師，自《小煞星》（1970）始至《八道樓子》（1976），已一手包辦剪接由張家班捧紅的姜大衞及狄龍主演的大部份影片。1974 年，郭廷鴻隨張徹前往台灣長弓公司，同時開始參與台灣電影的剪接工作，剪接影片有《劍花煙雨江南》（1977）、《花非花》（1978）、《名劍風流》（1981）等。

1985 年，郭廷鴻重返香港影壇，剪接了一系列鬼片和黑社會題材的影片，包括《茅山學堂》（1986）、《殭屍少爺》（1987）、《靈幻小姐》（1988）、《我在監獄的日子》（2000）、《人頭豆腐湯》（2001）等，最後一部剪接作品為《火線生死戀》（2002）。

在邵氏任剪接主任期間，姜興隆、郭廷鴻二人培養了不少優秀的剪接師，如姜興隆培養了張耀宗、梁永燦；郭廷鴻則培養了麥子善、胡大為。他們既是香港電影界難能可貴的幕後功臣，也是名副其實的剪接大師。

● 賀蘭山、龔慕鐸：日籍攝影高手

賀蘭山 ▶ 1921—1997

本名西本正，日本人。在邵氏拍攝近 40 部電影，憑《楊貴妃》（1962）獲康城電影節「優秀技術獎」。

龔慕鐸 ▶ 1934—

本名宮木幸雄，日本人。被邵氏延請來港，成為邵氏御用攝影師，曾為邵氏 51 部電影掌鏡，唯晚期有兩部電影不在邵氏拍攝。

電影從來不是孤島上的藝術，作為香港影壇曾經的霸主，邵氏自然不吝向海外取經。除向荷里活取經外，日本亦是邵氏在開拓國際市場不可或缺的一員。自西本正（賀蘭山）加入邵氏後，邵氏便相繼聘請多位日本導演及攝影師來港，如村山三男（即穆時傑）、島耕二（即史馬山）、宮

木幸雄（即龔慕鐸）等人，不但為邵氏和香港導演界、攝影界帶來新風，更影響了不少香港影人。

西本正幼時隨家族移居偽滿洲國，後考入「株式會社滿洲映畫協會」（「滿映」）成為攝影學徒，戰後被招入新東寶映畫公司。五十年代末，他以倪夢東為名來港為邵氏拍攝若衫光夫的《神秘美人》（1957）和《異國情鴛》（1958）。其時，香港的電影技法遠遠落後於日本，為提高與電懋等公司的競爭力，邵氏力圖改進彩色影片的畫質，於是便起用曾以伊士曼彩色底片拍攝《異國情鴛》的西本正。

六十年代初，西本正被邵氏重金聘請來港拍攝李翰祥導演、名為「傾國傾城」的四部頭系列彩色巨製，而他從《楊貴妃》（1962）開始便以中文藝名賀蘭山縱橫香港影壇。除了拍攝標準彩色的《楊貴妃》外，同年，他另掌鏡了三部電影：綜藝體弧形闊銀幕的黑白片《燕子盜》（1961）、標準銀幕的黑白片《手鎗》（1961）及使用彩色拍攝的《武則天》（1963）。1962 年，《楊貴妃》憑出色的內景彩色攝影獲得第十五屆康城電影節「優秀技術獎」，《武則天》則被香港影評人譽為邵氏片廠制影片的最高成就作品。隨後，他擔任《梁山伯與祝英台》（1963）、《大醉俠》（1966）、《藍與黑》（上及續集，1966）等影片的攝影師。此外，邵氏眾多新導演初出道的首部作品均由他掌鏡，他後來更組團率徐增宏、桂治洪等人到日本考察電影工業，更是將伊士曼彩色攝影技術引入香港的影人。

1969 年，賀蘭山從邵氏辭職後創辦個人公司。《猛龍過江》（1972）及《鬼馬雙星》（1974）也是由他擔任攝影師，《死亡遊戲》（1978）則是他的息影之作。擅長擺拍和遠鏡頭拍攝的賀蘭山被尊稱為「香港彩色電影之父」，劉觀偉、華山和藍乃才等人亦是他的弟子。

如果說賀蘭山是李翰祥導演黃梅調電影時代的翹楚，那接着介紹的龔慕鐸就是為張徹開創武俠片新時代的功臣。龔慕鐸加入邵氏後，首部掌鏡的電影是戴高美執導的《黑鷹》（1967），這部黑幫警匪片已初露其在動作片的攝影技巧。而張徹的《金燕子》（1968）更是首次向日本電影取經，並赴日本拍攝外景的影片，自此，張徹與龔慕鐸結下長期合作的良緣。從《大盜歌王》（1969）開始，及至《獨臂刀王》（1969）、《報仇》

（1970）、《新獨臂刀》（1971）、《馬永貞》（1972）等張徹的名片都是由龔慕鐸掌鏡。在他鏡頭下也見證了王羽、姜大衛、狄龍、陳觀泰、傅聲、郭追等張家班弟子一代代的更替。光的變化、擺拍的位置、如何接到下一個畫面鏡頭……均是攝影師需要考慮和設計的鏡頭運動，而陳觀泰的攝影技術就是習自龔慕鐸。日後與龔慕鐸合作頗多的郭追對他讚不絕口，亦肯定他在攝影方面是「專業中的專業」。他回憶說「張導要求的東西他最多拍兩次，不會超過三次。張徹所要求的難度宮木基本上是一定能做到的，比如文戲要求車軌的鏡頭到位，他真的做得很好」。

八十年代初，龔慕鐸和張徹合作最後一部電影《第三類打鬥》（1980）後，據傳由於邵氏一直未能為他解決在港長期居留的問題，一氣之下便出走發展。此後，他掌鏡了數部電影，《拖錯車》（1985）則成為他在港拍攝的休止符。龔慕鐸最擅長拍攝動作場面，其攝影直接有力，構圖簡單大氣，令不少邵氏攝影師受益匪淺。

● 倪匡：快手編劇

倪匡 ▶ 1935—

為作家、編劇。1957 年 7 月來港，1958 年倪匡以嶽川為筆名撰寫武俠小說。三個月後，《明報》主編金庸主動聯絡他，二人一見如故，結為一生摯友。倪匡於 1963 年首次為《獨臂刀》（1967）編劇，其後為邵氏編寫了 261 個劇本，他的編劇生涯亦隨着邵氏停產而中止。

本是寫武俠小說出身的倪匡在後來發展成為邵氏電影公司的御用編劇，當中是有一段淵源。

五十年代末，香港的文化圈大多由南下的內地人構築，從內地來港的倪匡和張徹就屬於這個圈子。二人曾因影評觀念而有過衝突，甚至動過幾次筆戰，後因筆戰而成為好友。1963 年，張徹在籌備武俠電影《獨臂刀》（1967）時更邀請倪匡撰寫劇本。倪匡生性豪邁，更言明兩個原則：

「錢是先收的，寫後不改的。」自此，這兩個不成文的要求便成為倪匡出任編劇的條件，張徹亦默許了他提出的要求。《獨臂刀》上映後，張徹更一躍成為「百萬導演」，影片獲得巨大的成功。後來倪匡到戲院一看便發現片中的劇情被張徹大幅刪改，倪匡曾笑言只有「獨臂刀」和「倪匡」這五個字是屬於他的。

此後，倪匡的編劇生涯一發不可收拾，張徹自然是與他合作最多的導演。二人合作的代表作有《報仇》（1970）、《十三太保》（1970）、《新獨臂刀》（1971）、《刺馬》（1973）、《五毒》（1978）等。作為張徹的御用編劇，倪匡自然也書寫了許多青春、熱血、男星情誼的動人篇章。

倪匡在邵氏的多產無不令人瞠目結舌。在陽剛武俠片盛行的年代，他主要為張家班編寫劇本，而當邵氏迎來奇幻武俠、社會現實、鬼怪、科幻等多樣片種題材的黃金期，倪匡的劇本亦一一展現了其涉獵範疇的寬度和廣度，亦滿足了多位邵氏主要名導的作品之需求。其中為楚原改編多部古龍武俠小說，原著中的詭譎奇情就讓素來喜歡天馬行空去構思劇本的倪匡有更大的發揮，改編的作品包括有《流星・蝴蝶・劍》（1976）、《天涯・明月・刀》（1976）、《楚留香》（1977）等。七十年代後期，邵氏對奇情、荒誕影片的需求甚大，這一時期，由倪匡撰寫的劇本就有《蛇殺手》（1974）、《香港奇案》（1976）、《勾魂降頭》（1976）、《猩猩王》（1977）、《人皮燈籠》（1982）等。這些作品有部分是如實地反映社會現實，為當時一片江湖恩仇、兒女情長的香港銀幕增添了新鮮感。此外，倪匡的作品是以奇制勝，並不太追求嚴密的邏輯，這亦是他的劇本偶爾被人詬病粗製濫造的原因。

除原創劇本之外，倪匡有不少著作如《六指琴魔》、《衛斯理傳奇》等被搬上銀幕。其中武俠小說《六指琴魔》更是倪匡的代表作，曾於1965、1983及1994年被三度搬上銀幕。而「衛斯理」系列是倪匡書寫了30年的科幻巨著，其中寫於1962年的第一篇《血鑽石》就是在金庸的鼓勵下完成的，其後更被改編成電影，而由《原振俠與衛斯理》（1986）開始，該系列至今已被七次搬上大銀幕。

在香港電影的黃金期，倪匡除了是編劇和故事創作者，亦曾在製片

好友蔡瀾的邀約下，在 11 部影片客串演出，並以此為樂。

1992 年秋，在「衛斯理」系列小說《運氣》發表後，倪匡便移居美國三藩市新華人埠過上養魚、種花、品茶的神仙生活。直至 2006 年金像獎，倪匡與蔡瀾雙雙站在頒獎台上笑談往事，更表示：「走了 13 年的倪匡回來了，再也不走了。」

在邵氏期間，倪匡自詡為「世界上寫漢字最多的人」，他一共撰寫並拍攝完成的劇本有 261 個，未拍攝的劇本則有 200 個，毫無疑問他是華語電影編劇產量之最。

倪匡的性格豪爽有趣，他本身的故事，也許比他筆下的劇本更為精彩。

● 唐佳：打得漂亮

> # 唐佳 ▶ 1937—
>
> 廣東中山人，為香港電影界著名的武術指導，師承袁小田，與早期搭檔劉家良共同輔助張徹開創一代功夫電影盛世，後曾與不同導演合作，是香港電影動作指導行業的重要奠基人之一。

1993 年，徐克舊瓶裝新酒，將一個在民間傳誦千年的傳說拍成《青蛇》，為人擊節稱讚的是小青從白蛇的「跟班」搖身一變成為主角。王祖賢、張曼玉兩位沒有半點功夫底子的女星在片中展現了她們獨具魅力的身手，亦在銀幕上完美地展現了戲曲舞台美學的韻味。締造這一影片的成績除了導演徐克之外，功勳冊上必不可少的還有一人 —— 唐佳。與「功夫大師」劉家良齊名的唐佳，是為香港武術指導打下堅實基礎的奇才。大獲成功的《青蛇》為唐佳的職業生涯劃上一個漂亮的句號。

1960 年，唐佳跟隨師父袁小田為胡鵬導演的《娘子軍封王》（1960）擔任動作設計開始，便先後在將近二百部電影擔任武術指導／動作設計，代表作有《獨臂刀》（1967）、《大刺客》（1967）、《報仇》（1970）、《天

涯‧明月‧刀》(1976)、《馬永貞》(1972)、《刺馬》(1973)、《三少爺的劍》(1977)、《冷血十三鷹》(1978)、《武松》(1982)、《青蛇》(1993)等。唐佳追求呈現完美視覺的風格，故他所設計的動作不但符合電影美學，加上他沒有傳統功夫倫理觀念的束縛，讓他擁有更廣闊的發揮舞台，更成為許多導演欽羨的合作對象，亦奠定了其在香港武指界中不可替代的地位。

當武術／動作指導成為港產功夫片必備的職能時，身懷真功夫的武師與梨園行的一眾武生毫無疑問成了行業中的翹楚，唐佳亦不例外。他師承北派武師袁小田，擁有扎實的戲曲功底，而多年的戲曲舞台表演經驗更培養了他捕捉觀眾期望的觸覺，故打造功夫的視覺美感便成為他設計動作的不二法門。經師傅袁小田領他進入電影圈後，唐佳憑着一身本領很快便打開一條出路，相繼為陳文導演的「神偷情賊」系列、羅熾導演的《紅鬃烈馬》(1963)擔任動作設計。

1962年，嶺光影業聯合韓國的漢陽映畫社投資開拍香港首部伊士曼彩色闊銀幕粵語片《火燄山》(又名《齊天大聖》)。改編自《西遊記》的《火燄山》有不少武打戲碼，唐佳受命擔任影片的動作設計，其時亦是他首度與劉家良合作，因而開啟了他們十多年的黃金搭檔時代。

1966年，長城將梁羽生的名作《雲海玉弓緣》搬上銀幕，唐佳與劉家良聯手負責此片的動作設計。片中那獨具格調的功夫打鬥場面，尤其在銀幕上首次以「吊威也」來展現輕功的特技，不但讓觀眾留下深刻的印象，亦打響了二人的名氣，更引來邵氏的關注，二人不久便被邀加入邵氏。同年，唐佳與劉家良受邵氏大導演張徹的欽點為電影《邊城三俠》(1966)設計動作，三人從此成為「鐵三角」。對這張徹曾撰文稱：「(我拍《邊城三俠》時)不用國語片當時得令的武指韓英傑，而從粵語片中，識拔了唐佳、劉家良，此後合作了多年。」直到1967年的《獨臂刀》，片中的子母叉以及獨臂刀的招數設計可見唐佳的動作設計風格愈發成熟，令他與劉家良稱霸一時。

唐佳與劉家良的合作一直持續至七十年代中期，十多年間兩人創造了無數的佳作。彼時，劉家良已經開始全心向導演一行發展，落單的唐佳以「單飛」的姿態相繼為楚原、李翰祥、孫仲等導演擔任武術指導。三位

導演之中，唐佳與楚原合作最多，兩人成功聯手將多部古龍經典搬上銀幕，而唐佳設計武器的獨到之處也在此時大放異彩，比如《天涯‧明月‧刀》中那把可三百六十度旋轉的刀連古龍也讚歎不已。

與最佳拍檔的劉家良相較，於戲曲舞台上磨練長大的唐佳是更擅長多人打鬥的場面設計，亦經常在群戲的場面調度上設計出出乎意料的動作視覺效果，這不僅在他指導的眾多影片中所能體現，亦在他導演的作品中發揮到極致。在八十年代初期，唐佳亦親自執導了三部電影，包括《少林傳人》（1983）、《三闖少林》（1983）和《洪拳大師》（1984），其中《三闖少林》中的「十二金剛陣」便最能代表他的動作風格。

邵氏停產後，唐佳便加入無線，為電視劇擔任武指一段時間後，逐漸進入退休的狀態，不像老搭檔劉家良那般「老驥伏櫪，志在千里」。晚年的唐佳更在妻子雪妮參演影視作品時「擔任」助手，盡享生活的樂趣，好不快活。

● 丁羽、焦姣：配音元老

丁羽 ▸ 1934—

原名周日滔，是香港最資深的粵語配音演員之一，圈內人稱「音間皇帝」。半個世紀以來除擔任配音工作，亦經常參與幕前演出。

焦姣 ▸ 1943—

原名焦莉娜，為香港著名國語配音演員及演員。1961 年於台灣中影擔任演員，後加入邵氏並曾在多部邵氏武俠片中擔任女主角，其後主力為電影配音，至今仍有參與幕前演出。

在香港電影的黃金時期，有一個勞苦功高的崗位無疑是不可忽視，那便是一群幕後「獻聲」的配音演員。要知道在那個年代，幾乎每位當紅影星都不分晝夜地趕戲，根本無暇親自配音，故往往由配音演員負責代

為配音；加上其時有不少影片在拍攝期間仍未完成劇本，為求達到更高效率，會先請演員對着鏡頭隨意說對白，待後期製作時再由配音演員補上真正的對白，而這亦是當時許多港產片會出現演員的口型跟對白對不上的原因。更重要的是，當時香港影壇甚少會在現場收音，因此儘管演員在現場演出投入，最終仍得靠配音演員代他（她）達到相應的情感效果，有很多時候配音演員甚至要配出符合演員風格特質的聲音，若需要對嘴型，難度更是非同一般。由此可見，配音演員的工作非但艱難繁瑣，還必須在聲帶合適的基礎上，發揮精準到位的專業功力。

多年來，港產片除了需顧及本地市場，還要兼顧台灣、星馬及印尼等地，因此一部影片便要分粵語及國語兩組各自為影片進行配音。其中最具代表性的配音演員，有粵語領域的丁羽、盧雄、陳欣、鄧榮錄及林保全，以及國語領域的焦姣、張佩儒、馮雪銳、張濟平及姜小亮。值得一提的是，在這批幕後人才中，丁羽與焦姣更是幕前演出的常客，稱得上是雙面發展，各有千秋。

早在 1953 年丁羽已加入影壇，但他早期的身份並非配音，而是演員，直至六十年代，他已先後參演了近 40 部粵語長片。1967 年 5 月，丁羽加入無線配音組並擔任領班，其後又投身於電影配音。其中，楚原執導的《七十二家房客》（1973）在國語片當道之際卻以粵語片身份打破票房紀錄，丁羽可謂功不可沒，因片中人物眾多，加上有部分演員原聲生硬，於是，他親自帶領演員以逐句指導的方式來完成配音工作，敬業程度可見一斑。

1982 年丁羽離開無線，繼而創辦丁氏配音公司，為多部港產片擔任配音、混音及字幕製作。期間，還培養了多位「專屬」配音演員，即專門模仿某位影星的聲線，並負責為其主演的影片進行配音，包括鄧榮錄（成龍）、林保全（洪金寶）、朱子聰（劉德華）、馮永和（曾志偉）及陳欣（接替鄧為成龍配音）等，為配音界注入新血。

然而，由於多年從事配音工作，丁羽曾患上職業病——左耳聽力受損，但他始終未曾放棄自己最鍾愛的事業。2009 年，他在第二十八屆香港電影金像獎上榮膺「專業精神獎」，成為首位以配音演員身份奪得該項

殊榮的電影工作者。其時從影 56 年的他就資歷而言，已堪稱是香港電影配音界無出其右的元老！值得一提的是，丁羽於 2000 年後更擔任多部影片的配角至今，以滿足他的戲癮。

　　至於，另一元祖級的配音演員焦姣，是演員出身，1966 年由台灣來港加入邵氏後，她便得張徹賞識在《獨臂刀》（1967）中飾演女主角而一炮而紅。其後在張徹執導的《大刺客》（1967）及《獨臂刀王》（1969）、羅維執導的《女俠黑蝴蝶》（1968）、程剛執導的《十二金牌》（1970）中，她佔的戲份也相當重。但演員身份在焦姣眼中並不是最擅長的範疇，因此她逐漸將事業轉至配音領域。事實上，當時邵氏曾有不少國語發音標準的演員在不用開戲時會為其他電影做配音工作，而最直接的原因就是可多領一份薪酬，而焦姣非但由此成為邵氏配音組的「七公主」之一，還為嘉禾、國泰等公司的影片配音。1976 年因丈夫黃宗迅逝世，焦姣便將配音演員作為工作的重心，由此成為國語片配音界的一大重要人物。

　　當然，這一切並不意味着焦姣就此終結其演員生涯。八十年代後，她逐步恢復幕前演出。1985 年她以《傾城之戀》（1984）首次獲得第四屆香港電影金像獎「最佳女配角」提名。翌年，她又憑《何必有我》入圍第二十三屆台灣電影金馬獎「最佳女配角」。直至九十年代，她參演的影片已近 30 部，大多飾演慈母的角色。

● 闊銀幕電影

闊銀幕即六十至八十年代，在亞洲影壇被廣泛使用的「新藝綜合體」，是二十世紀福斯公司成功開發的壓縮變形拍攝方式。首先由日本大量採用，隨即進駐港、台。邵氏首拍的綜藝體弧型闊銀幕彩色電影為時裝歌舞片《千嬌百媚》（1961），由林黛主演、陶秦編導。邵氏其時的彩色闊銀幕電影的品質屬世界頂尖水準，如《梁山伯與祝英台》（1963）、《藍與黑》（上及續集，1966）。

● 黃梅調電影

黃梅調是內地鄂、皖、贛三省毗鄰地區，在黃梅採茶調為主的民間歌舞基礎上發展成的地方劇種。而黃梅調電影是以此為基礎，將山歌民謠、江南小調、時代流行曲等民間歌唱藝術的精髓合而為一，再集合舞蹈與當代電影拍攝技巧的古裝戲曲電影。香港首部黃梅調電影是 1958 年長城公司出品，由石慧、蘇秦、姜明主演的《借親配》，取材自《綴白裘》中的「張古董借妻」。同年，李翰祥為邵氏拍攝絢麗豪華的《貂蟬》，掀起香港影壇持續 20 年的黃梅調電影熱潮；翌年的《江山美人》（1959）獲第六屆亞洲影展「最佳電影」。1963 年，《梁山伯與祝英台》瘋魔台灣地區，獲金馬獎五個獎項，將黃梅調電影推向高峰。同年，李翰祥赴台自組公司，拍攝了八部黃梅調精品之作。在整個六十年代，邵氏、電懋兩大公司拍攝黃梅調電影以圍繞台灣地區市場展開競爭。隨着七十年代武俠電影盛行，黃梅調電影逐漸衰落。1977 年，李翰祥拍攝最後一部黃梅調電

影《金玉良緣紅樓夢》，該片由林青霞、張艾嘉主演。後期劉鎮偉拍攝的《射鵰英雄傳之東成西就》（1993）、《天下無雙》（2002），以及《92黑玫瑰對黑玫瑰》（1992）中均有大量對黃梅調電影致敬的場面。

● 武俠功夫片

1928年，上海明星電影公司出品的《火燒紅蓮寺》，標誌着武俠功夫片的誕生。武俠功夫片乃為統稱，是武俠片和功夫片的合稱，又有武打片、武術片等名。武俠功夫片作為華語電影的重要類型，也是民族電影的重要標誌。武俠片和功夫片雖同以中華武術、功夫格鬥為表現的題材，但兩者之間着實有不少區別。武俠片偏重於俠義精神和江湖人性，當中的功夫不一定是重點，且多為古裝，代表作品有《笑傲江湖II東方不敗》（1992）和《臥虎藏龍》（2000）等。而後者則偏重於功夫動作場面的表現，以及武術理念的表達，其故事背景多設定於近現代，代表作品如《龍爭虎鬥》（1973）和《少林三十六房》（1978）等。

第一部在歐美獲得商業放映並大獲成功的功夫片，是邵氏出品的《天下第一拳》（1972），影片甚至接連於倫敦和美國引起觀影的熱潮，是為當年全美七大賣座電影之一，並位居「全球十大賣座電影」的第九名。李小龍具代表性的雙截棍和嘶吼，以及凌厲乾脆敏捷的截拳道，更將中國電影推向世界，也是早期海外觀眾對中國電影最直觀的認識。李小龍除了掀起全球的功夫熱潮外，甚至成功令「Kung Fu」（「功夫」）一詞列入英語詞典。李小龍之後，成龍代表的輕鬆詼諧的默劇打鬥風格令他成為荷里活首位票房達兩千萬的華人。八十年代初，作為武術冠軍的李連杰憑《少林寺》（1982）在亞洲掀起一股新式的武打熱潮；九十年代，他與徐克合作的《黃飛鴻》（1991）以及《笑傲江湖II東方不敗》則開創了新武俠電影浪潮。千禧年代的《臥虎藏龍》在全球叫好又叫座，更包攬了四項奧斯卡大獎，讓武俠片重煥光彩外，也間接促使武俠大片的興起。雖然此片票房賣座成功，口碑卻高低不一。

● 風月片

在香港電檢制度未推行前，觀眾習慣將含有裸露鏡頭或成人題材的影片統稱為風月片。香港電影首次於粵語片加入性喜劇元素始於六十年代末，如《怪俠一枝梅》（1967）和《一代棍王》（1970）等，其時涉及性元素的亦只僅限於女主角衣着暴露和賣弄風情。1968年，由外國導演白泰利（Terry Bourke）拍攝的獨立國語港片《舢舨》（1968）中，女主角傅儀的大膽演出曾掀起一時熱話。六十年代末、七十年代初期，肉彈女性嚴格來說可謂守身如玉，其演出的電影也多為軟性色情片，在拍攝大膽裸露的場面時即以遮擋技巧和借景取位來撩撥觀眾的情緒。粵語片在電視與國語片的雙重夾擊下，曾出品《七擒七縱七色狼》（1970）、《模特兒之戀》（1971）等標榜性元素的影片。1973年李小龍逝世後，香港影壇冷若冰池；同年，風月片在尺度和產量上卻達至高峰，正如蔡瀾所言：「電影市場不景氣之時，就是色情片興盛之際。」李翰祥將市井奇譚與古典小說搬上銀幕，為邵氏拍攝了《風月奇譚》（1971）、《北地胭脂》（1973）、《金瓶雙艷》（1974）等樂而不淫的風月電影。此外，龍剛、楚原、張森等導演亦曾拍攝風月片。

1988年，香港電影三級制的實施，為電影訂立了明確的分級制度的標準，由此風月片這一歷史名稱便被「三級片」所取代。

● 藝員訓練班

藝員訓練班前身是邵氏於1961年創辦的南國實驗劇團，是邵氏為培訓演員而設，由顧文宗任團長，午馬、岳華、鄭佩佩等都出於藝員訓練班，亦是邵氏黃金年代致勝的法寶。1971年邵氏與香港廣播電視（無線電視）合作成立藝員訓練班，取代原來的南國實驗劇團，並由孫家雯負責主持，每年開辦一期，直至1979年第九期訓練班開始由無線單獨主辦。

訓練班自第八期開始改為全日制，為期一年，且分為兩部分，前半年主要是理論知識的學習，後半年則是實習與考試。考試合格者可優先

成為無線的簽約藝員（期間也曾舉辦過進修班，廖啟智就出自於此）。而從訓練班出來的學員，許多都是日後香港電影中閃耀的名字，如周潤發、周星馳和梁朝偉等。因此無線藝員訓練班也被稱為香港優秀演員的搖籃，享譽盛名。

● 動作指導

　　動作指導又叫武術指導、武術設計、武打設計、動作導演等，不但負責拍攝現場的動作設計、安排，更負責展現動作的視覺效果。此外，動作指導有權處理與之相關的場景、道具及鏡頭位置等。陳嘉上曾評價說，動作指導可以與導演並駕齊驅。1948年，洪仲豪導演的《方世玉與苗翠花》中，袁小田已位列武指。此後，在電影中負責指導武術和武俠等涉及正宗武術展示的電影工作者，多被稱為武術指導；而在現代功夫片或近代動作片中，則多被稱為動作指導。不過，在香港，武術指導和動作指導並無涇渭分明的劃分。2006年香港國際電影節三十周年之際，便特別加入了「向動作指導致敬」的環節，向劉家良、袁和平、洪金寶、成龍及程小東五位不同流派的頂尖動作指導頒發獎項，以表彰他們設計的動作創意非凡，且對香港電影作出卓越的貢獻。

　　動作指導是香港電影為世界電影貢獻和影響深遠的一大電影專業。而在荷里活等地的電影中，動作指導的英文名則不盡相同，職能也千差萬別（主要是以動作類型來劃分，以及是否可染指攝影與剪接），但如今凡拍攝有動作鏡頭部分的電影，也少不了這行專業。也正因香港電影的動作指導超卓出色，香港乃至華語電影的功夫片和武俠片才得以風行全球。

● 聲音替身

　　早在實行片廠制度的時期，後期配音的製作方式便頗盛行。其時由於在片場現場收音不理想，張徹便提出後期配音制度，自此，邵氏便衍生了專門負責配音的部門和工作人員。為了適應港產片高速製作的需要，許多當紅影星都有自己專屬的配音演員。後來，成龍、洪金寶和劉德華等影星更僱用專人配音，此一方式更沿用至今。這除了可節省時間，還能使角色的對白表達得更流暢。

● 威也

　　「威也」取自英文名「Wire」的譯音，為土法特效之一，是指一種可吊着演員或道具在天上飛馳的鋼絲，又稱威也絲。根據其力學原理，可以製造出空中飛人、翻騰、打鬥等特技動作。1928 年《火燒紅蓮寺》的攝影師董克毅就是根據一本美國雜誌上的片語隻言，將女星蝴蝶腰纏鐵絲懸在空中，在巨型電扇吹拂下使其產生飛翔之感，「威也」技術亦就此誕生。1937 年 12 月上海淪陷，影人南遷，「威也」技術也隨之被廣泛運用在粵語片的製作中，尤其是神怪武俠片與邵氏武俠片時代，時至今日「威也」仍是營造銀幕夢幻的重要手段。

● 雙胞案

　　雙胞案指從六十年代開始，當時香港最有勢力的兩家電影公司——邵氏和電懋開始對峙正酣，常為爭奪市場而搶拍同一題材的電影。鬧雙胞案的電影有《梁山伯與祝英台》、《啼笑姻緣》、《寶蓮燈》等。

● 第四台

從 1962 到 1971 年，台灣地區相繼出現「台視」（台灣電視公司）、「中視」（中國電視公司）、「華視」（中華電視公司）三家無線電視台，也是常被台灣媒體及觀眾提起的「老三台」。而由七十年代開始出現大量的私營地下電視台，俗稱「第四台」。1990年前後，台灣地區盛行安裝第四台，許多商人將線路連到普羅大眾的家裏，只需花數百塊的安裝費用便可以看到錄影帶和國外頻道的節目。由於這些錄影帶多半是盜錄的香港電影，台灣影院便開始流失大批觀眾，這無疑對香港電影產生了巨大的衝擊。直至 1993 年，台灣當局才開始立法，並加強對有線電視的管理，而這期間「第四台」對香港電影造成的損失不可估量，所以當時的香港影人每提到「第四台」便深惡痛絕。

● 八大片商

八十年代後期，台灣片商為保證在港利益，將「熱錢」注入香港電影市場，並逐漸形成投拍「台資港片」的八大片商，包括中影、學者、長宏、年代、龍祥、雄威、巨登等。八大片商除自行投資製作港產片，亦支持香港影人成立電影公司，如劉德華的天幕與王家衛的澤東便得到學者注入資金，而王晶的王晶創作室則與長宏、巨登等有頻繁的合作。這正符合台灣片商的策略：與香港公司合作攝製或在港參股成立公司，於港台兩地公映以賺取更多利潤。作為直接投資者，台方在掌握影片一系列版權後，亦可以港產片的名義將其銷售至亞洲各地，一舉多得。

卷
6

風雲本紀

進軍海外

● 邵氏進軍海外立先鋒

邵氏與歐美影人的合作，最早可追溯至 1966 年，負責協助英國製片人 Harry Alan Towers 來港取景的《蘇慕露》(*The Million Eyes of Sumuru*, 1967) 及《花花公子鬧香港》(*Five Golden Dragons*, 1966) 等西片。

在海外發行方面，在上世紀六十年代，邵氏在北美地區市場集中在唐人街地區。在 1964 年，居住在三藩市的華人李華廣在曼哈頓開設五十五街戲院，而當時放映的基本上都是邵氏影片。1965 年李氏另在唐人街開設堅尼戲院大量放映邵氏片後，令邵氏於美國唐人街地區擁有穩定的觀眾。

1972 年邵氏在三藩市和夏威夷、英國倫敦及加拿大溫哥華等地建立戲院放映邵氏影片。而華納兄弟發行邵氏製作《天下第一拳》(1972)，不僅在歐洲及美國市場大受歡迎，最終在北美地區的票房達到四百萬美元，除高踞 1973 年上半年度全球十大賣座影片第七位，更成為有史以來首部擁有此海外成績的華語片。

1974 年邵氏投拍的首部西片《七金屍》(*The Legend of the 7 Golden Vampires*)，由英國洛以活柏克 (Roy Ward Baker) 導演。它為邵氏進軍海外市場提供了相應的範本：與外國片商聯手出資，聘請西方導演拍攝，其演員陣容一定有邵氏明星參演，題材上則屬「華洋交雜」。其後，邵氏再按此模式，拍攝了《四王一后》(*Supermen Against the Orient*, 1974)、《龍虎走天涯》(*Blood Money*, 1975)、《三超人與女霸王》(*Supermen Against the Amazons*, 1975) 及《女金剛鬥狂龍女》(*Cleopatra Jones and the Casino of Gold*, 1975) 等。

1976 年邵氏調整策略，利用外國資金拍攝本土影片，如《猩猩王》(1977)，或於 1975 投資拍攝詹士克維爾 (James Clavell) 的小說《大班》(*Taipan*)，以及直接投資由荷里活公司製作的西片，包括《地球浩劫》(*Meteor*, 1979) 及《2020》(*Blade Runner*, 1982) 等，但這幾部西片當年在歐美市場的反應並不理想。此後，邵氏的海外策略便告終止了。

● 嘉禾的西片運作模式

綜觀香港電影公司進軍海外者，嘉禾無疑是制度最嚴謹、理念最清晰和運作最分明，而且成就最高的電影公司。

嘉禾與李小龍達成合作關係後，安排《唐山大兄》（1971）及《精武門》（1972）在美公映，兩片均成為票房周冠軍。1973年嘉禾開闢海外拍片業務，與華納聯合出資製作的《龍爭虎鬥》（1973），在美國先後放映三個多月，蟬聯票房周冠軍，而在全美票房榜更持續佔據了前十名達一個多月，全球累計收入突破兩億大關。

1973年嘉禾還安排舊作《追擊》（1971）、《鐵掌旋風腿》（1972）及《合氣道》（1972）等在美國公映，皆高踞全美周票房的首位。

1975年嘉禾繼續與海外片商合作，由王羽主演且與鄭嘉時合導的《直搗黃龍》（1975），就是與澳洲的 The Movie Company Pty. Ltd. 聯手合作，該片在澳洲上映收得超過百萬票房。

1976年嘉禾正式成立製作及發行西片的嘉通公司，即嘉禾的西片製作部。對鄒文懷而言，嘉通從籌備、成立到運作皆付出了大量的心血，他曾表示：「我花了兩年時間到美國去，另外在美國成立一家公司（即嘉通），我完全用美國人投資拍戲的方法，包括我自己投多少錢，從銀行借多少錢，甚麼樣的借法，利息多少，完全當作美國的公司，而且（在拍攝上）有電影預算的控制，當然我們也出現過像美國片那樣超支的情況。」

在公司編制上，嘉通也有着完善的部門及工作人員，一方面在香港（嘉禾片場）、洛杉磯（主管製作）及倫敦均設立了辦公室，同時擁有製作部、發行部、市場推廣部、法律部及獨立會計部等運營部門，甚至從美國專門聘請 CFO（Chief Finance Officer），由前美國銀行集團副總裁 Ron Dandrea 擔任（鄒文懷表示，Ron Dandrea 曾於集團負責投資拍片業務，受聘嘉禾前已近退休，加盟後主力發展嘉通的融資工作）。

嘉通早期由美國人安德魯摩根（Andre Morgan）擔任主管，他於1979年晉升公司董事後，再由香港轉赴洛杉磯工作，是為嘉禾運作西片業務

的核心成員之一；至於公司的另一位華人主將陳錫康（後曾擔任嘉通副總裁），則被鄒文懷特意安排赴美取經：「那時候帶的是幾個公司的人，包括陳錫康去美國當製片，因為他是在美國留學的，所以我讓他去美國一家片場，看他們怎麼製作……後來就是把整個（荷里活）制度搬回（香港）來。」

當時，嘉禾亦選擇以獨立製片公司的身份與美國八大公司合作，雙方簽獨立的製片合約。鄒文懷將此解釋為：「美國的獨立製片公司都沒有自己的片場，但因為八大製片廠裏面有很多辦公大樓和獨立的小房子可以租下來拍片等等，所以（獨立公司）要拍片時，很多都會用八大製片廠的片場，連（他們的）辦公室也租來用。當時合作方式是，如果你要拍片，先把劇本給我看，只要我同意你拍，我會出錢，也會讓你搬進來，但你甚麼都不用帶，包括秘書都提供給你，你說要用甚麼就行，可是每樣都要計錢的。然後你片子拍完了，他們也要看片，等於這部片子要從你的辦公室搬進製片室，一樣要計錢。」

嘉通成立後，1976年投拍首部全英語片《荷京喋血》（*Amsterdam Kill*，1978）後，陸續與不同國家合作，製作了包括《第三兵團》（*Boys in Company C*，1978）、《殺手壕》（*Battle Creek Brawl*，1980）、《迷離夜合花》（*Night Games*，1980）、《雪嶺過江龍》（*Death Hunt*，1981）、《炮彈飛車》（*The Cannonball Run*，1981）、《未來先鋒》（*Megaforce*，1982）、《黑暗之眼》（*Deadly Eyes*，1982）、《阿伯也瘋狂》（*Better Late Than Never*，1983）、《東遊記》（*High Road to China*，1983）、《凌空而來》（*Lassiter*，1984）、《炮彈飛車續集》（*Cannonball Run II*，1984）、《威龍猛探》（*The Protector*，1985）及《飛翔》（*Flying*，1986）等影片。

上述的影片皆以符合西方觀眾的欣賞口味為創作標準，涵蓋了喜劇、西部、科幻、驚慄、勵志、賽車、戰爭甚至情色等類型。據了解這些影片的運作方式均由嘉禾獨自安排財務，並參照外國財經機構的運作，但由嘉禾獨資。

由嘉禾製作的西片雖普遍邀外國導演拍攝，如執導《迷離夜合花》的羅渣華汀（Roger Vadim）便是法國著名情色片大師，但與嘉禾合作

最密切的兩位導演，則首推高洛斯（Robert Clouse）與哈爾尼達姆（Hal Needham）：前者執導過《龍爭虎鬥》（1973）兼補拍《死亡遊戲》（1978），且如《荷景喋血》、《殺手壕》、《黑暗之眼》及後期兩部《罪惡判官》（China O'Brien）都由其執導；後者則拍攝了《炮彈飛車》及續集，以及《未來先鋒》等，可以說是嘉禾的長期戰略夥伴。總括而言，在幾個重要的環節上，嘉禾追求的始終是穩定和可靠，而這也無疑與其未建立獨立的發行機構有關。值得一提的是，先前嘉禾多以投資製作而不參與創作的方式拍攝西片，到了《威龍猛探》時則又有改變，那是由嘉禾寫好劇本大綱後，導演才介入創作。該片採用港美聯手方式，從演員到特效，雙方各派人數相當的工作人員參與其中，且為照顧不同觀眾的口味，《威》片更分別推出香港、日本及美國三個版本。

嘉通雖然產量不少，但除《炮彈飛車》以 7,218 萬（以下皆為美元）高踞全年賣座第四位之外，大多反應都不符理想。《未來先鋒》投資達二千萬之巨，結果票房僅得 568 萬，是嘉禾投資海外大片中最失敗的商業作品。1986 年，嘉禾暫停西片製作，安德魯摩根也離職，改由 Thomas Gray 主理嘉通。當然，嘉禾仍未完全放棄西片業務，成立於 1986 年 1 月 19 日的「嘉樂 B 線」令嘉樂成為當時華語片院線中唯一開闢西片線者；而 1989 年 2 月成立泛亞西片則是嘉禾旗下的另一條西片線。

此外，Thomas Gray 主政嘉通後，卻為嘉禾在海外市場帶來新突破：1990 年由嘉禾主投製作、New Line Cinema 電影公司發行的《忍者龜》（Teenage Mutant Ninja Turtles，1989），以一千二百萬美元投資換來一億三千萬票房，刷新了荷里活獨立製作電影的票房紀錄，更高踞當年全球最賣座電影第三位，迄今仍是史上最賣座的獨立影片之一，其後兩部續集（1991 及 1993 年）也分別有 7,866 萬及 4,227 萬票房收入，用鄒文懷的話說就是：「《忍者龜》的成本低，票房不但超乎我們的意料，也超乎很多人的意料，成為當年十大賣座電影之一，轟動了美國影壇。」

不過，「忍者龜系列」卻是嘉禾製作西片的尾聲，因在這之後，嘉禾便完全停止了該製作的方向，取而代之的是再次將東方演員推入國際市場。1995 年由成龍主演的《紅番區》在全美 2,300 多家影院同時上映，最

終取得 3,239 萬中等票房的成績。無論對成龍還是嘉禾而言，此片才是真正打入荷里活市場的分水嶺之作。在這期間，New Line Cinema 依然擔任嘉禾影片的北美發行方，並於《紅番區》後再安排《警察故事 4 之簡單任務》（1996）、《一個好人》（1997）等由成龍主演的影片公映，但從票房反響而言，1,532 萬的《警》片與 1,272 萬的《一》片，比《紅番區》來說可算是失利。

● 其他獨立公司範例

香港影人拍西片，對獨立製片而言是一條諱莫如深的險途：早在 1977 年由繽繽影業出品仿「007」式諜戰片的《狐蝠》（梁普智導演），便是一部成本甚高的野心之作，對香港電影行業而言，這也稱得上是本地獨立製片公司企圖以國際化的題材打入海外市場的先聲，可惜因超支太多，各方面反響也不成功，最終僅得二百多萬港元的票房，令繽繽元氣大傷！

於香港電影的黃金時期，有些所謂的「西化港片」因「港製西片」的誕生而變得躍躍欲試起來。這些影片基本上由本地電影公司出品，導演亦是香港人，一方面會邀請外國演員加盟演出（甚至擔綱主演），對白也以英語為主，整個題材都偏向國際化，如富藝電影公司出品的黑幫片《轟天龍虎會》（1989，于仁泰導演），新藝都電影公司出品的國際政治陰謀片《聖戰風雲》（1990，林嶺東導演）、寰亞出品的警匪片《飛虎》（1996，陳嘉上導演）等便皆屬此類。

獨立電影公司對這兩類影片的操作可由「西化港片」說起：如麥當傑出品的《神探光頭妹》（1982），本身為低成本港產片，但麥氏除選擇在美國進行後期製作，一眾工作人員在海報、字幕上一概用英文名。接着，麥氏走了最重要的一步：將影片帶往康城、米蘭等國際影展參展，藉此吸引外國片商的注意，最終令《神》片賣出八十多個國家地區的版權，從賺錢角度而言，本地票房自然就顯得沒甚麼吸引力了。

另一「西化港片」之例為《轟天龍虎會》，其強調高成本包裝，與《狐蝠》近似。據當時擔任策劃及編劇的韓坤所說，該片花在交通費（於阿姆斯特丹及金三角實景拍攝）、看場景及聘請西方編劇的資金已達三百萬港元，同時又花三十多萬港元為全片演員設計西裝，加上幕後團隊主要是外國人，以及演員片酬、後期製作、宣傳包裝等，總投資也不少於 1,500 萬。但這樣的方式往往得不償失，因外國片商給這類題材的版權費普遍偏低，也很難上到美國等地的正式影院，所以只能靠在台灣、東南亞等地「賣片花」及本地票房來收回成本，而《轟》片賣座僅 1,100 多萬，難言有獲利。

尚有一種概率更小，但較特別的例子 ——《至尊無上》（1989）。為嘗試賣到歐美（錄影帶）市場，該片的主創王晶等人曾按港版角色赴紐約及多倫多等地尋找外國演員，待實際拍攝時，先由他指導港版演員演出，再由另一位導演賴水清「原封不動」地指導外國演員重演一次，連佈景也不換，只是將對白改成英文。當年《至尊無上》的「西片版」也曾在影院公映，亦在電視台播放過。

在「港製西片」方面，有一例為用 B 級片格局企圖獲得全美院線的票房，就是 1986 年吳思遠與元奎赴美製作的《血的遊戲》（*No Retreat, No Surrender*），儘管從規模上而言這影片屬於成本低廉的 B 級片（成本僅 120 萬美元），但上映後票房竟有 466 萬，可謂是芸芸「港制西片」中以小博大的代表，其後這除催生了兩部續集，在首集中擔任主角的尚格雲頓（Jean-Claude Van Damme）也由此拉開了他在日後與眾多香港影人合作的帷幕，更重要的是，吳思遠也在《血》片成功後繼續於美製作六部西片，也是以同等手段試水美國市場。如今看來，吳思遠在美嘗試的低成本功夫片更近乎走院線發行模式，與嘉禾直接投資西片與大發行商合作的道路也顯然不同（但 1991 至 1992 年嘉禾製作的兩部《特警判官》，實質亦走這樣的路線）。

至於另一例，直接將公司定位為以拍攝該類型片為重心，便是黎幸麟於 1973 年 8 月 8 日成立的通用影藝有限公司。據資料，早期通用多到台灣拍攝低成本功夫片，在 1983 年前後開始拍攝英語片，大多起用李察

哈里遜（Richard Harrison）擔綱主演兼與港台演員合作，旗下主要導演為何志強；1985 年後通用的產量激增，1987 及 1988 年更分別達 23 部及 21 部之多，當中「忍者」題材的動作片佔了大部分，且主攻海外（如歐美、非洲及中東等）的錄影帶市場。直至 1996 年，通用已合共出品超過二百部影片，可以說是香港芸芸獨立公司中的一個異數。

當然，這些範例皆不過淺嘗輒止、隔靴搔癢，畢竟缺乏財力、院線與市場的支持，即便偶見突圍，也終究不了了之。說到底，進軍海外不過是香港電影黃金時期升起的一股泡沫罷了。

● 嘉禾本紀：風雲傳奇（1970－　　）

鄒文懷 ▶ 1927－2018

廣東大埔客家人，是嘉禾創辦人之一，曾任嘉禾集團主席兼執行董事。
1998 年獲香港政府頒發金紫荊星章。2008 年獲第二十七屆香港電影金像
獎頒發「終身成就獎」。

何冠昌 ▶ 1925－1997

香港著名電影製作人，嘉禾創始人之一。

「四十年前，如果你跟我說有一天我會和邵老六（邵逸夫）成為勢不
兩立的對頭，我一定當你是發神經。」人情冷暖，世事難料，當嘉禾創始
人之一的鄒文懷悠然吐出這句話時，他和邵逸夫之間的風雲變幻，早已
成為傳奇。

鄒文懷由邵逸夫親自提拔，從宣傳主管升至製片經理，在邵氏任職
的 12 年間他大刀闊斧進行改革，延請幕後班底、宣傳《貂蟬》（1958）、
惡鬥國泰、重邀凌波、籌拍黃梅調電影、簽約外籍導演……屢樹奇功，
穩坐邵氏第二把交椅。然而，或許一切如張徹在回憶錄裏所說：「凡是雄
才大略的霸主，怎能忍受得了大權旁落？」，「功高震主」四個大字，是張
徹對鄒文懷下的判語。當年因邵逸夫對鄒文懷與時任公司總經理的周杜
文聯名去信要求推行分紅制一事「絕口不提」，周杜文後來請辭離開。隨
後宣傳部主任何冠昌調至製片部，邵逸夫親自面試新主任，方逸華入主
邵氏手握大權。

其時正值電視廣播傳入香港，邵逸夫決定削減拍片計劃，將電影資金投入電視業，對此鄒文懷強烈表示反對。此時鄒文懷已接手部分發行工作，海外發行商要求拍甚麼片及如何拍，幾乎都是直接與他商量，發行商更紛紛表示支持他自己來做。大權旁落加上與邵逸夫的理念不合，對海外市場甚了解的鄒文懷便心萌退意。

後來，鄒文懷與何冠昌、《南國電影畫報》總編輯梁風、廣告部職員蔡永昌等人在趙耀俊家中聚餐，商議大事，招兵買馬。據張徹記載：「邵先生平常見我，當然是叫我到他辦公室，就算出去喝茶，他照例也都在半島酒店。這一次，他約我到國賓酒店大堂見面，我自然料到事情機密，不同尋常。他說：『雷蒙（鄒文懷英文名）打算離開，是留住他還是放他走？』我略一思索，就說：『放！』」在鄒文懷躊躇不決時，張徹另寫了幅字送他：「知己酒千斗，人情紙半張；世事如棋局，先下手為強。」對邵氏已無可戀的鄒文懷與同撈共煲的兄弟，決定離開邵氏。

1970 年 10 月 10 日，在邵氏慶祝雙十酒會將近結束時，鄒文懷突然告知在場的記者，他已辭去邵氏職務，並創辦嘉禾公司。鄒文懷自立門戶，對港人來說，就如林奕華所說「轟一聲如第三次世界大戰」。不久，報章刊出新聞，說導演張徹、羅維、程剛、黃楓，巨星王羽、鄭佩佩、張翼也會轉投嘉禾。報章又云，嘉禾有百分之四十的股本是一向發行邵氏影片的泰國大戲院院線秦老闆，另外有百分之四十的股本是台灣明華公司的黃銘。而在香港聯映邵氏影片的皇后、皇都兩大戲院亦紛紛支持嘉禾。日本東寶公司更替嘉禾發行至日本地區，新馬國泰機構旗下的戲院今後也會放映嘉禾影片。然而，這報道不盡可靠。因其時鄭佩佩婚後在美國安心做居家太太，張翼則臨時變卦，張徹和程剛被邵逸夫以重金挽留，羅維與邵氏尚有幾個月合約，而能立即為嘉禾效力的導演，唯黃楓一人。女演員方面，只有剛招考進來的三位新人茅瑛、苗可秀和衣依，而男星則只有從全面停產的粵語電影界轉戰至國語市場的謝賢，故當時嘉禾既沒有片場、資金不足，嘉禾的員工亦不多。當時，嘉禾的副總裁一職由何冠昌擔任，宣傳為梁風、蔡永昌，趙耀俊為影片沖印廠的股東兼廠長，並在彌敦道東英大廈內租用了一個數百尺的單位作為辦公地，只放置數張辦公桌。

1971 年 1 月 22 日，由羅維導演、號稱由「十大頭牌領銜主演」的嘉禾創業作《天龍八將》上映，但票房收入平平。首戰告負，嘉禾秘密與日本片方達成協議，欲聯合炮製一部極具商業噱頭的「中日大戰」《獨臂刀大戰盲俠》（1971），安排從邵氏挖角來的武俠巨星王羽和勝新太郎對決，希望借此吹響征戰影壇的號角。不久，邵逸夫便收得這風聲，認為《獨臂刀》（1967）本是邵氏的金漆招牌，此番嘉禾先釜底抽薪，又公然借用「獨臂刀」的題材跨國拍片，令本欲一統江湖的邵氏變生肘腋，邵逸夫怎能不恨得咬牙切齒？於是，邵逸夫通過法院對王羽申請禁制令，不准他在香港為其他公司拍片。鄒文懷為免爭端，便將影片安排在台灣地區拍攝。《獨臂刀大戰盲俠》在香港上映時，邵逸夫入稟法院，控告嘉禾侵犯獨臂刀大俠的造型版權，鄒文懷則以自己和王羽亦曾參與《獨臂刀》創作及製片來據理力爭。兩人對簿公堂，更花上百萬律師費，足足辯了一年，最終嘉禾敗訴。後來嘉禾推出王羽自導自演的《獨臂拳王》（1972）以對陣邵氏的《新獨臂刀》（1971），兩度較量，邵氏票房超過嘉禾一百萬港元，而這是意氣之爭的後話。

　　嘉禾賠了官司又折了票房，力捧新人苗可秀的《刀不留人》（1971）成績不理想，由黃楓執導的《鬼怒川》（1971）和《奪命金劍》（1971）同樣無法造就聲勢。嘉禾雖得境外的資金支持，畢竟根基尚淺，如無佳片巨作恐難以維繫。業內人士多半看不好鄒文懷，認為嘉禾能不關門大吉已是萬幸，若想抗衡邵氏根本是癡人說夢。加上嘉禾這新品牌搖搖欲墜，這判斷看來倒是事實。

　　熬過慘澹經營的寒冬，嘉禾迎來了春天。1971 年開始完全停止製片業務的國泰，認定鄒文懷對製片工作「非常有實力有把握，肯定做得好」而全力支持嘉禾。朱永良把永華製片廠、攝影設備、服裝道具等移交嘉禾使用，嘉禾出品的影片還可通過國泰發行到新馬地區，從而結束了在台灣租用片場的歷史。

　　1972 年嘉禾又積極發展院線業務，繼而租賃旺角麗聲戲院為龍頭戲院，並組成一條擁有獨立排片權的嘉禾線。此前，嘉禾只是同時與以皇后（西片院線）、文華為龍頭的幾家戲院合作進行聯合放映，形式上是近乎穩定的戲院發行網，而非院線。1977 年因麗聲戲院不再續租，嘉禾與邵氏

父子聯手組建嘉樂院線（1978 年 1 月 1 日開線），旗下戲院來自嘉禾線及雙麗線，並逐步從 15 家拓展至 19 家。種種舉措，讓嘉禾正式成為機構完善的企業級電影公司。

第一個出現在嘉禾的星光圖冊上的璀璨名字，是李小龍。1971 年在美國影壇發展不順的李小龍透露，如果劇本、片酬合適的話，他願意回港發展。他向邵氏毛遂自薦，合作條件如下：（1）片酬每部 1 萬美元；（2）拍攝時間不得超過 60 天；（3）劇本需他本人同意才能開拍。邵逸夫僅答應他每部 2,000 美元的片酬，並要簽長期合約，又要求他必須先行回港，令雙方的合作陷入僵局。此時，羅維的妻子劉亮華作為鄒文懷的得力助手，欲前往美國游說鄭佩佩東山再起而失敗，轉而看中李小龍。雙方商議後，鄒文懷簽給李小龍每部 7,500 美元的片酬，並盡量滿足其他要求，結果令李小龍答應為嘉禾開拍兩部由他主演的電影。

1971 年 7 月，李小龍回到香港，並簽約嘉禾，籌拍回港後的首部電影《唐山大兄》。10 月 31 日，影片上映，創下香港開埠以來的票房最高紀錄，李小龍一炮而紅，亦令一度苦苦支撐的嘉禾終有起色。從此，嘉禾捨棄之前沿用邵氏片場的管理模式，並首次推行外判加分紅的制度。《唐山大兄》的拍攝資金源自泰國，由羅維、劉亮華夫婦創辦的四維電影公司代為拍攝，嘉禾並沒有真正參與影片的製作過程，大多擔任投資者的角色，亦在影片完成後負責在其院線公映及發行。電影上映後賺到的票房利潤則按比例由嘉禾、四維及李小龍三者共同分紅。用鄒文懷本人的話來形容就是：「這在外國是很普通的，但在中國我想大概是一個創造。」

這種由僱傭關係變成合作夥伴的模式，就是後來所謂的「獨立製片人拍攝制度」。獨立製片人拍攝，即由製片人自行籌措電影題材、劇本和演職人員，並徵求出資公司的同意；在擁有發行網或院線（當時主要是邵氏和嘉禾）的投資公司的技術支持下拍攝電影，由投資公司全面負責上映及後期發行。雙方共享利益，共同承擔風險。這樣既可相應降低電影公司的投資風險，又削弱了對各個製片組的制約，令其可以相對自由地發揮。導演陳可辛在回顧這一事件時，就以「緊跟時代的腳步」來予以評價。

《唐山大兄》後，李小龍主演的《精武門》（1972）聲勢更猛，不但轟動全港，還成為嘉禾首部真正在日本發行公映的影片。《唐山大兄》和《精武門》的驕人成績令各地片商趨之若鶩，鄒文懷甚至提出：若要買李小龍的影片便得一併購買嘉禾積存的倉底貨，片商無不答應。許多從不放映華語片的地區的發行商也慕名前來，大大擴展了嘉禾影片的發行區域。

　　與羅維合作了兩部電影後，李小龍與羅的矛盾徹底爆發，甚至出現「李小龍持刀欲砍羅維」的事件。最後，這兩位嘉禾重臣不歡而散，對於為人仗義、全憑信用做事的李小龍，鄒文懷再度作出明智之舉：「我和他在美國合資了一家公司，他的片子就由這家公司拍。比如這家公司拿錢出來，製作、發行都是這家公司，這家公司有我們一半，我是主席，我來籌錢拍。他說的，你也不願意讓我拿五一，你拿四九，所以五五，你去做，反正我也不懂。」於是，由李小龍主導的協和電影公司水到渠成，而李小龍在《猛龍過江》（1972）中更實現了由自己獨立製片和執導的夢想。此次雙雄聯手，再創票房紀錄，李小龍亦從此進軍國際。外判制度下的分紅與衛星公司承包制，讓嘉禾獨立製片人的拍攝制度更進一步，成為香港電影工業的制勝法寶。「如果沒有李小龍，也許三十年前，『嘉禾』這個名字就一早消失掉了。」多年後鄒文懷慨歎地說，亦一針見血。李小龍遺作《龍爭虎鬥》（1973）於日本公映，成為繼《教父》（*The Godfather*，1972）和《日本沉沒》（1973）後日本票房最高的電影。其後東寶、東映等電影公司陸續引進《唐山大兄》、《猛龍過江》等片，因而在當地掀起「李小龍熱」。伯樂仍在，千里馬卻驟然隕落，同年10月嘉禾出品動作片《五雷轟頂》，其片名頗能概括鄒文懷獲知李小龍死訊後的真實心情。這年嘉禾無論是從邵氏挖角動作導演鄭昌和，還是從台灣引進發行胡金銓的《迎春閣之風波》（1973），成績均不理想，遠不敵同年邵氏的《七十二家房客》（1973）及李翰祥的風月片熱鬧。

　　李小龍逝世，但因他而設立的獨立製片人拍攝制度仍然存在。1974年嘉禾以此從邵氏網來一「錦鯉」——許冠文。因邵氏拒絕許冠文獨立製片、分賬發行的要求，這位「冷面笑匠」轉投鄒文懷。嘉禾除答應與之平分利潤，還協助許冠文、許冠傑建立許氏兄弟電影公司，拍攝純粵語對白的《鬼馬雙星》（1974）。結果《鬼馬雙星》票房達到625萬港元，打破李

小龍生前所有影片的票房紀錄，許冠文從中分得的利潤與在邵氏時 2,000
美元一部的片酬相比是天壤之別。嘉禾成功留住許冠文，隨後許氏兄弟
的電影四度登頂年度票房榜，成為了嘉禾與邵氏逐鹿香江影壇的雄厚資
本。多年後邵逸夫回首，認為自己一生只看錯了兩個人，一是李小龍，二
是許冠文。假使當年邵氏不曾放棄這兩個人，那香港電影的歷史一定不
是現在這樣。

　　獨立製片人拍攝制度為影星創辦的電影公司提供了前所未有的彈
性，亦成就多位影星與嘉禾之間的良緣。嘉禾支持「七小福」的寶禾、成
龍的威禾、元彪與元奎的泰禾等，並與二友、麥當雄製作有限公司、電影
工作室、UFO、最佳拍檔等深度合作。除片酬和製作費外，影片賣座的利
潤按一定比例分紅（最高可達五五分賬），共享對象包括演員個人及合作
公司。如此不等互利的模式，不但為嘉禾帶來「忠心耿耿」的合作夥伴，
如洪金寶所言：「我跟嘉禾只有第一年是簽合約的，其他都不需要，靠的
就是信用。」對此，鄒文懷評價：「有人說我是高瞻遠矚，懂得採用先進
的管理體制……其實我只是覺得，大家少賺點，總好過大家都沒得賺。」

　　自七十年代後期始，是邵氏與嘉禾雙雄對峙的局面。八十年代初，
嘉禾旗下戲院達 19 家，電影產量雖不及邵氏，但發行業務卻首屈一指，
更是獨立電影的上映窗戶。但世界上沒有永遠的敵人。1980 年 12 月，邵
氏、嘉禾、金公主三大院線開始合縱連橫：1981 年初，嘉禾旗下的嘉樂
院線與金公主麗聲院線組成嘉麗，以手握 35 家戲院，佔當時香港首輪戲
院半數的規模聯映《摩登保鑣》（1981）及《炮彈飛車》（*The Cannonball
Run*，1981）等片；1982 年，嘉禾與邵氏聯手合作推出「雙線」（其公司
的影片先於雙線聯映一周，第二周開始再由其院線獨映），以嘉禾的《奇
門遁甲》（1982）、《八彩林亞珍》（1982）和邵氏的《如來神掌》（1982）對
抗新藝城的《難兄難弟》（1982）、《小生怕怕》（1982）。1988 年，雙方更
聯手攝製了《七小福》。

　　事業基礎已趨穩固的嘉禾，決心要壯大成為一家國際級的電影公
司。1979 年嘉禾正式成立西片製作部，與多家外國電影公司合作攝製西
片。1980 年嘉禾開始計劃將成龍和許冠文推向國際。成龍主演的第一部
功夫動作片《殺手壕》（*Battle Creek Brawl*，1980）票房差強人意，翌年邀

請多位荷里活巨星聯手參演的《炮彈飛車》在國際市場上反響熱烈。1988年嘉禾旗下的大將洪金寶、許冠文、麥當雄等先後離開，並在新成立的新寶院線旗下組建寶祥、許氏、麥當雄等公司，是嘉禾在八十年代最大的一次折損；1989 年嘉禾與 New Line Cinema 電影公司合作的《忍者龜》（*Teenage Mutant Ninja Turtles*）以 1.3 億港元的成績刷新荷里活獨立製作電影的票房紀錄，高踞當年全球最賣座電影的第三位。此後，嘉禾將成龍電影（如 1995 年的《紅番區》等）推向海外市場，亦喜獲成功。

繁華背後，已見衰態。電影市道的低迷、競爭對手的壓力令嘉禾飽受沖擊，旗下人才凋零，其時幾乎全靠成龍和最佳拍檔的護佑。此後，嘉禾漸漸縮小製片業務，並分別把片庫內的作品賣予亞洲衛星電視公司和時代華納公司，由拍片公司蛻變為發行及院線公司，主要從東南亞電影發行中獲利（1992 年嘉禾影片以分賬發行方式在內地上映）。隨着何冠昌逝世以及嘉禾與嘉里集團合作競投將軍澳製片廠土地失敗，舊嘉禾電影公司在 1999 年清盤。2003 年嘉禾僅製作了《行運超人》及出品了《金雞 II》。2004 年李嘉誠和 EMI 百代唱片入股嘉禾。三年後，鄒文懷將嘉禾股份全數售予橙天娛樂，並由伍克波出任嘉禾集團主席兼執行董事，嘉禾已不再是當年的江山。

回想當年，鄒文懷為嘉禾取英文名「Golden Harvest」，寄予了黃金收穫的美好願景。香港資深電影人吳思遠感歎：「嘉禾最輝煌的時候，也是香港電影最輝煌的階段。」如今這「大佬」歸隱，但嘉禾在香港電影工業轉型期間作出的貢獻是無人能及。尤其是其開創的獨立製片人拍攝制度，打磨出位位巨星，炮製了部部佳片，引領了浪浪熱潮，更捧出多家活力四射的衛星公司和多位獨立影人，真可用「傳奇」二字來形容。

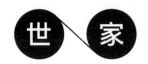世 家

● 四維影業公司：羅維懷璧跟風一生

羅維 ▶ 1918—1996

生於山東，年輕時曾在重慶參加抗日劇團演出。1948 年移居香港。先於李祖永的永華影業公司當演員，參演過《國魂》（1948）、《清宮秘史》（1948）、《大涼山恩仇記》（1949）等片。1952 年首次擔任《王魁與桂英》的副導演，翌年執導處女作《蕩婦情癡》（1953）。截至 1979 年，已導演了近 60 部類型各異的影片。其創辦的四維影業是嘉禾最早的衛星公司。

　　風捲殘雲的「李小龍神話」以一部《唐山大兄》（1971）宣告拉開帷幕，其創下的 319 萬港元票房紀錄非但改變了香港影壇的面貌，也為年輕的嘉禾開拓了全新的局面。

　　毫無疑問《唐山大兄》帶來甚豐的盈利，但從更深遠的意義而言，此片亦是嘉禾推行外判制的先聲。外判制即提供資金予衛星公司進行製作，待影片完成後交由嘉禾發行放映，所獲得的利潤則由嘉禾及該衛星公司共同分紅。事實上，《唐山大兄》的拍攝資金亦非出自嘉禾，而是由泰國片商承擔。由此可見，負責拍片的衛星公司不但未出分文，在分紅時大有所賺，至於這位叫同行羨慕嫉妒恨的受益者，就是羅維與其創辦的四維影業公司。

　　早在 1958 年，羅維便與妻子劉亮華成立四維影業，並於該年推出《翡翠湖》及《金鳳凰》兩部影片，兩片皆由羅維自導自演。1961 年羅維受邀加盟電懋執導《無語問蒼天》，同年他再以四維之名拍攝《猿女孟麗絲》，由電懋為其發行後便暫停四維影業的運作。

從電懋到邵氏，羅維曾導演多部不同類型的影片，但直至 1969 年與「武俠皇后」鄭佩佩聯手連拍《毒龍潭》（1969）、《龍門金劍》（1969）及《虎膽》（1970）這三部影片，皆取得過百萬的票房收入，因而贏得「百萬導演」的地位，亦為其電影事業的首個高峰。1970 年鄒文懷與何冠昌離開邵氏創辦嘉禾，並拉攏羅維加盟，此時羅維亦因在邵氏時不及張徹受邵逸夫倚重而萌生去意，故最終轉投為嘉禾執導了創業作《天龍八將》（1971），但這片未能為嘉禾打響頭炮；然而一年後，羅維以「救場」身份接手《唐山大兄》後隨之風生水起，還得到「福星導演」之名！

1972 年羅維再以四維之名與嘉禾合拍《精武門》，四百多萬港元的票房猶勝《唐山大兄》。擁有外判制優勢的四維影業更是名利兼收。但其後李小龍與羅維決裂，加上劉亮華與羅維離婚後成為鄒文懷的紅顏知己，1973 年四維最後一次與嘉禾合作拍攝的《糊塗大將軍》後，雙方的合作以羅維脫離嘉禾自立門戶而告結束。

1975 年羅維另行成立羅維影業公司，創業作為《金粉神仙手》（1975），票房只有十幾萬港元，之後幾部作品也無甚反響可言。羅維不甘之下，決定將其執導最賣座的作品《精武門》重拍，企圖為公司擦亮招牌。

此時，擔任公司總經理的陳自強為他找到一個正在澳洲當廚師的年輕人陳元龍，兩人見面後，一心欲打造另一條「龍」的羅維更親自為其改藝名「成龍」，並敲定他為《新精武門》（1976）的男主角。然而，當年捧紅李小龍的成就始終在羅維的腦中揮之不去，他因此將個性本屬「鬼馬」小子的成龍硬調教成「李小龍第二」，結果，莫論其他，連耗資二百多萬港元天價拍攝的 3D 功夫片《飛渡捲雲山》（1978）的票房亦慘敗收場！

1978 年屢拍屢虧、經濟拮据的羅維將成龍「外借」給吳思遠拍戲，但接下來的事態發展卻證明成龍是福星：先是成龍主演袁和平的《蛇形刁手》（1978）及《醉拳》（1978）大獲成功，此舉除了讓成龍成為如日方中的功夫巨星，也令羅維原本缺乏資金發行、同樣由成龍主演的《拳精》（1978）也得以出品，最終《拳精》收得達 240 萬港元，成為羅維影業成立以來首部百萬票房之作。

有見及此，羅維遂在台灣成立豐年影業公司，創業作為支持成龍自導自演的《笑拳怪招》（1979）。該片為當年賀歲檔期公映，票房達540萬港元，非但高踞全年港產片賣座之首，也是羅維從影以來收入最高票房的作品。羅維雖無法一手打造成龍，卻在成龍經他人之手走紅後，以其為招牌而獲利，怎能說羅維不幸運？

然而，後因被嘉禾挖角，羅維終究未能留住成龍。加上年事已高，於1979年拍畢《百戰保山河》後，羅維便再沒有導演作品問世，其時他不斷跟隨熱潮拍片賺錢：七十年代末功夫喜劇大盛，他一邊廂邀得曾志偉導演《踢館》（1979）和《賊贓》（1980），另一邊廂又將「雪藏」封存成龍的舊作《一招半式闖江湖》（1980）拿出來發行。1983年羅維更將成龍留下的一些廢菲林縫補成《龍騰虎躍》，但觀眾畢竟都不是傻瓜，其「跟風」佔便宜之策，當然令羅維鎩羽而歸。

綜觀整個八十年代，「跟風」無疑成了羅維電影生涯的代名詞：荷里活的《異形》（1979）在港大受歡迎，他便拍製《魔胎》（1983）；嘉禾的《奇門遁甲》（1982）開魔幻功夫喜劇之先，他便拍攝《鬼馬天師》（1984）和《陰陽奇兵》（1986）；殭屍片走紅銀幕，他就開拍《殭屍少爺》（1987）；《倩女幽魂》（1987）掀起神怪片潮流，他亦搭尾班車拍《追日》（1991）來效仿，這些影片為了賺錢而無意義。

正因隨波逐流而不懂雕琢，羅維後來得到兩大「潛力股」——李連杰與周星馳，但卻只能拍出《龍在天涯》（1989）如此反應平平的時裝武打片，結果翌年周星馳以《賭聖》（1990）大紅，李連杰被嘉禾挖角（促成此舉竟是羅維之子羅大衛和羅維前妻劉亮華）主演《黃飛鴻》（1991），令影壇重振武俠雄風，羅維亦再次感歎「走寶」！

1996年1月20日，羅維因心臟衰竭病逝，享年78歲。事實上，他最後三部影片也皆為跟風之作，包括為賺取「武俠快錢」而出資近二千萬港元拍攝的《一刀傾城》（1993），及再掛「殭屍」和「福星」招牌的《新殭屍先生》（1992）及《運財五福星》（1996）。《一》片票房告失敗，另外兩部片合計收入不到千萬港元的票房，甚至《運》片在上映之前，羅維已去世。為電影勞碌半生，最後非但未能緊握原在手中的「和氏璧」，更因跟風而屢散錢財，箇中辛酸無奈，或許只有羅維自己才能體會！

● 協和：李小龍創業闖香江

李小龍 ▶ 1940—1973

原名李振藩。為演員、導演，其父為粵劇四大名丑之一的李海泉。五十年
代的粵語片童星，曾參演《細路祥》（1950）、《危樓春曉》（1953）、《人
海孤鴻》（1960）等片。後赴美國求學，並在當地創立截拳道。於 1966
至 1977 年在美劇《青蜂俠》中表現出色，七十年代回流香港主演嘉禾的
《唐山大兄》（1971）、《精武門》（1972）及《猛龍過江》（1972），連破
香港的票房紀錄，並對香港功夫片有着不可磨滅的貢獻及影響。1973 年 7
月 20 日，李小龍不幸猝逝，終年 33 歲。

六十年代末，李小龍相繼為美國電影《風流特務勇破迷魂陣》（*The Wrecking Crew*，1969）和《春雨漫步》（*A Walk in the Spring Rain*，1970）等片擔任動作指導。此前，他已是美國最著名的武術師傅之一，占士高賓（James Coburn）和史提夫麥昆（Steve McQueen）等荷里活明星也是他的弟子。期望將截拳道帶進荷里活的李小龍在 1971 年得到一個發展的機會 —— 華納公司電視部正計劃投資拍攝一部名為《功夫》的電視劇集，這劇集可謂是為李小龍量身打造的，李亦如願以償獲得試鏡的邀請。隨後，部門主任湯古恩與李進行面試，李講述的故事亦順利贏得認可。但頗具戲劇性的是，華納不僅沒有起用李小龍，更在數月後發來拒絕信，嚴重打擊李小龍的雄心，也讓他認識到白人以外在荷里活發展的困難，於是，他再次把目光投向香港。

對於七十年代的香港觀眾來說，李小龍不僅是有演技天才之譽的童星，而美劇《青蜂俠》（*The Green Hornet*，1966－1967）的熱播及在《歡樂今宵》上表演「寸勁拳」和「凌空踢板」等功夫，迅速為他樹立功夫明星的形象，亦為其回港發展鋪好前路。1971 年一封發給好友小麒麟的信，正式開啟了香港電影公司對李小龍的爭奪大戰。

對於以荷里活為最終目標的李小龍來說，彼時一家獨大的邵氏無疑是他最心儀的合作對象。不過，對於李提出每部電影片酬為 1 萬美元、拍攝時間不超過 60 天及擁有修改劇本權等條件，一貫大片廠作風的邵氏

卻無甚興趣，自詡識破李小龍在荷里活發展受阻的邵逸夫，反倒要求他先來香港再作安排，然而，這一下打破了李小龍的底線，雙方合作遂告破裂。

其時，邵逸夫的昔日愛將鄒文懷出走後創立的嘉禾正處於用人之際，鄒文懷於是第一時間指示羅維的妻子劉亮華親自邀請李小龍，而正於美國游說鄭佩佩不果的劉亮華旋即轉而邀請李小龍，而且進展十分順利。事實上，當時鄒文懷已對李小龍的身手相當賞識，故認為若得李小龍的助陣，無疑能為嘉禾打上一劑強心針。因此，鄒氏答應滿足李小龍的拍片條件，終在 1971 年 6 月 28 日，李小龍正式加盟嘉禾，並簽訂兩部電影的合約。

同年 7 月 12 日，李小龍由美國直飛泰國拍攝《唐山大兄》（1971）。該片由羅維導演，嘉禾只扮演投資者和發行者的角色，而李也獲得共享影片的利潤，此舉亦奠定了他成立衛星公司的基礎。《唐》片最終以首部破三百萬港元票房的成績奪得當年賣座冠軍，片中的冰廠工人鄭潮安的角色迅速引爆「李小龍熱」，而李小龍的「李三腳」、「凌空飛躍」以及極具穿透力的喊叫聲亦成為他永不磨滅的象徵。

嘗到甜頭的嘉禾，又迅速開拍《精武門》（1972），其招牌動作的延續及民族英雄的設定，將李小龍的形象推上另一個高峰之餘，更徹底打響了「李小龍作品」的招牌，而他也憑此片於第十屆台灣電影金馬獎上奪得「最佳技藝特別獎」。1972 年李小龍更在鄒文懷的支持下成立協和電影公司，並於同年底推出創業作《猛龍過江》，也是該公司的唯一一部作品。

作為李小龍功夫片的重磅之作，《猛》片非但是首部遠赴歐洲取景的香港電影，還邀請全美七屆空手道冠軍的羅禮士（Chuck Norris）、韓國合氣道七段及跆拳道六段黃仁植等高手參演。而李小龍與羅禮士在羅馬鬥獸場的終極對決更成為電影史上最著名的武打場景之一。最終，《猛》片票房衝破五百萬港元大關，再次刷新香港電影的賣座紀錄。

《猛龍過江》後，李小龍隨之籌拍新作《死亡的遊戲》。其時，華納看到李的價值已是後知後覺，於是邀其合作《龍爭虎鬥》（1973），從而真正為李小龍叩響了荷里活的大門。為此，李小龍暫停《死亡的遊戲》的拍

片工作，將精力投入到《龍爭虎鬥》的製作當中，並在電影裏繼續展示少林齊眉棍、菲律賓短棍、雙節棍等功夫。《龍》片在北美引發的觀影熱潮似乎亦宣告：李小龍已結結實實地打進荷里活了！

然而，就在李小龍的事業正值巔峰之際卻離奇猝死，為香港影壇的一大遺憾。遺下未完成拍攝的《死亡的遊戲》在五年後補拍完成，並改名為《死亡遊戲》（1978）上映，但該片劇情不僅與李小龍生前的構想完全無關，其出場的時間更僅得數十分鐘，其餘皆由替身入鏡。

雖然協和電影公司因李小龍的逝世，未能在香港電影業闖出一片天地，但因「龍」之名，它註定是香港電影史上繞不掉的一個名字。

● 許氏：諷刺喜劇開風氣之先

許冠文 ▶ 1942—

橫跨編劇、導演、演員等領域的電影全才。1968 年加盟香港無線電視，1972 年演出李翰祥執導的《大軍閥》，影片大賣，許氏被封為「冷面笑匠」；1974 年轉投嘉禾，以《鬼馬雙星》（1974）、《半斤八両》（1976）、《摩登保鑣》（1981）連破港片票房的紀錄。許冠文為香港電影金像獎第一屆影帝，其對香港電影的貢獻被推選為香港演藝人協會永遠榮譽會長，其創建的許氏影業有限公司更是嘉禾初期最重要的衛星公司之一。八十年代後期，許氏與嘉禾以外的新寶院線合作。

《大軍閥》（1972）成功之後，許冠文相繼在邵氏演出了《一樂也》（1973）、《聲色犬馬》（1974）等片，其「冷面笑匠」之名自此紅遍香港。1973 年，不甘於只當演員的他拿出《鬼馬雙星》（1974）的劇本，並向邵逸夫表達合資拍攝、利潤均分的意願。終以「劇本太差」為由被邵逸夫拒絕後，許冠文獲得鄒文懷的盛情邀請。對於實施衛星公司和外判分紅制度的鄒文懷來說，均分利潤的要求並不是問題，加上許冠傑已是鄒文懷公司的簽約藝人，終令許冠文順利轉投嘉禾旗下，並助其成立許氏影業有限公司。

1974 年 10 月 17 日，許氏影業有限公司的創業作《鬼馬雙星》上映。該片由許冠文、許冠傑、許冠英三兄弟主演，全片以貼近現實的情節、新奇有趣的風格、明快活潑的節奏、對社會生活不平事的諷刺，以及由親切的粵語俚語抖出的對白，精準地擊中觀眾的笑點，最終收得 625 萬港元，打破了李小龍電影以及楚原導演的《七十二家房客》（1973）所創下的票房紀錄。對於剛痛失李小龍的嘉禾來說，許冠文和其許氏影業有限公司成為鄒文懷再戰影壇的又一重要籌碼，而許冠文則可獲得分紅與擁有創作自由，由此與嘉禾展開了為期十多年的合作生涯。

加入嘉禾後，許氏兄弟時而以個人身份與鄒文懷合作，時而以許氏影業與嘉禾聯手共同創作。許冠文擅長的諷刺喜劇，加上擁有「歌神」之名的許冠傑的偶像演技，以及許冠英「行衰運」式的搞笑演繹，迅速成為七十年代中期至八十年代初香港喜劇的代表。繼《鬼馬雙星》後，許氏兄弟為嘉禾拍攝的《天才與白痴》（1975）、《半斤八兩》、《賣身契》（1978）、《摩登保鑣》等五部作品，皆登上當年票房榜冠軍的寶座。其中，除了《半》片及《摩》片分別以 850 萬及 1,700 萬港元兩度刷新票房紀錄，《賣》片更在台灣地區取得高達 5,000 萬元新台幣的收入，由此為許氏兄弟打開了另一個市場。1979 年《半》片在香港重映，不僅在五天內收 190 多萬港元並創下重映的賣座紀錄，更一度令許氏兄弟在日本大紅，而許冠文更被當地影迷喚為「布先生」（Mr. Boo）。

《摩登保鑣》大受歡迎後，許氏兄弟也隨之分道揚鑣，但獨闖江湖的許冠文卻經歷了數年的低潮期：1983 年他首次退居幕後，為于仁泰導演的《追鬼七雄》擔任監製及編劇，但票房僅收四百多萬港元。1984 年他身兼編導演的身份拍出《鐵板燒》，非但親身演出過往皆由許冠傑負責的「追女仔」及動作戲，還取消了逢片必有主題曲的慣例。同年的 1 月 26 日，《鐵》片與由許冠傑主演的《最佳拍擋女皇密令》公映，但《最》片終以 2,900 萬港元刷新票房紀錄，《鐵》片卻只有 1,900 萬港元。1985 年許冠文在打響招牌的十一年後首次以「只演不導」的方式拍攝《智勇三寶》，反響也不太成功。1986 年他再推出編、導、演「一腳踢」的《歡樂叮噹》，本盼突出重圍，豈料惡評如潮，1,300 多萬港元的票房也註定是他在八十年代演出作品中最低票房的一部。

1986 年是許冠文事業開始步入轉折的一年：以監製、編劇及主演身份與陳欣健合作的《神探朱古力》票房達 2,200 多萬港元，許冠文終於擺脫挫敗，重振聲威。然而因與嘉禾不和，許冠文於 1988 年轉與新寶院線合作，許氏亦成為新寶旗下的衛星公司。該年暑假，許冠文推出與高志森合作的《雞同鴨講》，除了召回已七年沒有合作的許冠傑在片中客串兼創作主題曲，而再次飾演老闆的許冠文，此番便演繹一個率領飯店夥計與快餐店競爭求存的正面形象。這部電影非但是他最滿意的作品之一，亦是反應社會現象的巔峰之作。最終《雞》片票房超過 2,900 萬港元，更連登香港電影金像獎十大華語電影之列，還榮獲拉斯維加斯國際喜劇展「最佳男主角」等獎項，更榮膺拿破崙商業奇才娛樂界榮譽獎，再度迎來事業巔峰。

　　1989 年許冠文與黃百鳴及高志森合作的《合家歡》大賣，收得票房 3,100 萬港元，成為全年票房的季軍。但有趣的是，該年許冠文再於同一檔期遇上弟弟許冠傑的《新最佳拍檔》（1989），但後者票房只有 2,000 萬港元，這與 1984 年相比可謂風水輪流轉。1990 年許氏兄弟終正式合體，推出《新半斤八両》，但 2,600 多萬港元的票房可謂亦成亦敗：「成」是許氏兄弟橫跨七、八十年代後，至九十年代仍受追捧；「敗」則是此時一部《賭聖》（1990）將周星馳推向喜劇頭把交椅的位置，由許冠文代表的諷刺喜劇此時也過渡至周星馳代表的「無厘頭」喜劇。1991 年，由豪華明星陣容主演的《豪門夜宴》，兩代笑匠在片中那短暫的一幕對手戲似乎對這一過渡作出了最後的總結，自此，許氏影業逐漸放緩步伐。

　　1992 年許冠文推出迄今最後一部導演的作品《神算》，並以 3,600 萬港元票房成績為其導演生涯畫上一個美滿的句號。翌年，許氏影業出品最後一部作品 —— 由電影人公司負責攝製的《搶錢夫妻》（1993），這同時是許冠文首部出演的悲喜劇，收得 1,300 多萬港元的票房，成績不過不失。

　　當年，先由李小龍成立的協和公司開創了嘉禾衛星公司的先河，而許冠文掌權的許氏影業則是把衛星制度確立的一大功臣。許冠文開創的諷刺喜劇更成為嘉禾乃至香港電影非常寶貴的財富，時至今日，其電影風格依然魅力不減。

吳思遠 ▶ 1944—

生於上海。1966 年進入邵氏兄弟的南國實驗劇團編導科學習，畢業後從場記做起，1971 年與羅臻聯合導演《瘋狂殺手》（1971）。代表作有《廉政風暴》（1975）、《法內情》（1985）等。此外，他更推動成立「香港導演會」並擔任首任會長，亦是香港電影工作者總會會長等。1998 年吳思遠獲特區政府頒授銅紫荊勳章，2001 年又被委任為太平紳士。2013 年為表彰他對香港電影的傑出貢獻，在第三十二屆香港電影金像獎獲頒授「終身成就獎」。

　　1973 年已經躋身「百萬導演」行列的吳思遠創辦思遠影業公司。自《瘋狂殺手》（1971）起他便立意打破邵氏的大片廠制度，並大興外景拍攝，以開啟獨立製片的先河。吳思遠起用梁小龍、倉田保昭及孟海等人出演思遠影業公司的創業作《神龍小虎闖江湖》（1974），並由恒生公司負責發行。1973 年李小龍的《龍爭虎鬥》引爆日本市場，吳思遠於是聯手日本富士映畫在同年 3 月 21 日於東京首映，甚至比李小龍的《唐山大兄》（1971）、《精武門》（1972）還要早上映。

　　早在 1966 年邵氏兄弟主辦的第六屆南國實驗劇團招生時，作為影迷的吳思遠放棄中學老師的職位而投報編導科。畢業後，經編劇李至善引薦加入邵氏，由場記做起，開始其電影生涯。雖然吳思遠在邵氏並沒有展露才華的機會，但其時結識了陳觀泰、袁和平、陳星、華山、張麒等人則成為他日後的創作班底及得力助手。1969 年吳思遠在羅臻導演的《瘋狂殺手》（1971）擔任副導演，並參與了實際的執導工作。翌年，首次執導電影的王羽找來吳思遠，請他在民初功夫片《龍虎鬥》（1970）中擔任副導演，該片最後以二百多萬港元票房榮登 1970 年年度冠軍，亦重燃了吳思遠因《瘋狂殺手》的票房失利而失去的雄心，此後，他相繼導演了《蕩寇灘》（1972）、《餓虎狂龍》（1972）、《猛虎下山》（1973）、《生龍活虎小英雄》（1975）等功夫片，其導演的技巧也日漸成熟。

　　在吳思遠成立思遠影業公司後，在創作上銳意創新的需求便有了更

廣闊的發揮空間，除了堅持開拍擅長的功夫片外，他逐漸對各類型的影片也進行了革新和開拓。七十年代初，總警司葛柏貪污案轟動全港，直接催生了 1974 年成立的廉政公署，反腐問題瞬間成為熱點新聞。於是吳思遠抓住時機，首創社會新聞片：1975 年，由恒生與思遠聯合出品的《廉政風暴》在影壇引起轟動，而翌年取材自恒生銀行解款車被劫事件拍成的《七百萬元大劫案》（1976）繼續賣座。吳思遠由此成為港產警匪片的開拓先鋒。1977 年吳思遠支持資深演員魏平澳出品其自編自導的《藝壇照妖鏡》。此片一如其名，是一部影射電影業內不正之風的諷刺之作，以當時尚算新銳勢力的吳思遠敢於推出此片，可見其魄力不小。1985 年吳思遠自編自導《法外情》，開創了現代法庭劇情片的風潮，後來更被麥當雄拍出兩齣續集《法內情》（1988）及《法內情大結局》（1989）。

1977 年吳思遠逐漸轉型至監製、製片等幕後，並獲得比導演更大的成就，如把早年任龍虎武師的袁和平提拔為武術指導、將任攝影助理的張麟提拔為御用攝影師等；吳更先後發掘袁和平、徐克和元奎等人的導演才能，如今三人早已是香港電影界舉足輕重的人物。

1978 年功夫片漸露頹勢，類型單一，無一不是李小龍式的現代截拳道風格，就是劉家良的少林功夫片，或是楚原的古裝片。與此同時，許冠文的喜劇亦迅速崛起。向來不甘隨波逐流的吳思遠，從羅維借來鬱鬱不得志的成龍，並支持在其導演的《蕩寇灘》及《鷹爪鐵布衫》（1977）等片中擔任武術指導的袁和平來初執導筒。袁和平將《蛇形刁手》（1978）定位為喜劇加功夫類型，並由父親袁小田與成龍搭配成師徒檔。片中趣味橫生的習武過程，以及雜耍式的「象形」動作令影片上映後引發觀影熱潮。其後，袁迅速開拍同類型的作品《醉拳》（1978），成績更上一層樓，其導演的諧趣功夫片更一舉成為港產片的圖騰之一。《醉拳》的票房成績不僅於香港、日本等地遠超越李小龍的電影，吳更借此片為港產片擴大了韓國的市場。影片在漢城上映後，橫掃所有中西片票房的紀錄，而此前，羅維一直捧不紅的成龍亦一夜爆紅，成為李小龍後又一位功夫巨星。此後，思遠影業便相繼出品由袁和平執導的《南北醉拳》（1979）、《霍元甲》（1982）等片。

就在袁和平導演諧趣功夫片最火熱之時，吳思遠又發掘出新人才。

1978 年佳視播放由古龍小說改編的九集電視劇《金刀情俠》,此劇由留洋學院派的徐克導演,其獨特的風格立刻吸引了吳思遠的注意。隨後,思遠影業力促徐克轉往大銀幕,徐相繼導演《蝶變》(1979)和《地獄無門》(1980)。雖然兩部影片皆有虧損,但徐克憑其劍走偏鋒的電影風格卻成為新浪潮的領軍者之一。

1982 年元奎被吳思遠提拔為導演,拍出處女作《龍之忍者》。該片將日本忍術引進到功夫片,題材創新,更是日本演員真田廣之首度參演的香港電影。1986 年追隨嘉禾進軍國際市場的步伐,吳思遠也遠赴美國拍攝了《血的遊戲》(*No Retreat, No Surrender*)等西片,而與其同往的元奎亦因此成為早期執導過西片的香港武指。1990 年吳思遠再找來元奎和劉鎮偉合作,更支持劉鎮偉起用新人周星馳主演,將特異功能的題材引入賭片中,最終這部由他本人取名的《賭聖》(1990)成為香港電影史上第一部突破 4,000 萬港元的港產片,而港產喜劇也由此步入周星馳時代。

踏入九十年代後,思遠影業明顯地放緩了製片的速度。此時最具代表性的作品無疑是再度與徐克合作的《新龍門客棧》(1992)和《青蛇》(1993),後者由徐克導演,是思遠影業成立二十周年的紀念作。隨着港產片市場的沒落,吳逐漸將精力轉投到內地,如監製《黃飛鴻之三獅王爭霸》(1993)時,他更將分賬制引進內地市場。同時,開始在香港電影工作者總會、香港電影金像獎協會等擔任事務性工作,隨後又前往內地經營影院事業,思遠影業的製片業務亦告暫緩。此後,在銀幕上偶爾才會看到思遠影業的商標了。

● 協利：快手低成本製作

楊權 ▶ 1931—2012

1965 年從影，曾於邵氏任場記，亦曾任策劃及副導演。1967 年拍攝處女
作《紅粉金剛》，截至《轟天雙龍會》（1998）已執導近 50 部影片。

張森 ▶ 1934—2006

起初為「長鳳新」的編劇，首部編劇的作品是胡小峰導演的《血染少女心》
（1959），武俠片《雲海玉弓緣》（1966）亦出自他手。文革爆發後，左
派電影一度沉寂，張森遂於 1968 年轉為國泰撰寫劇本。1970 年參與執導
處女作《小蘋果》。1972 年加入協利，首部作品為《辣手強徒》，1980
年先後拍攝多部作品，期間與親弟張冲合組張氏電影公司。

七十年代初，獨立製片公司如雨後春筍般冒起，為仍以大片廠制度
為核心的香港影壇帶來另一條生存之路。追根溯源，起源於當時吳思遠
率先以「低成本規模、郊外（如新界）實景、非武俠明星」拍出的《蕩
寇灘》（1972）、《餓虎狂龍》（1972）等片票房大賣，令其他同行也如法炮
製。然而，當中在拍罷一兩部粗製濫造的武打片後便消失無蹤的公司比
比皆是。

芸芸獨立公司中，論最財大氣粗者便是由印尼華僑吳協建、吳協和
兄弟創辦的協利電影公司。協利創立之初，以發行西片為主要業務。1972
年，協利為思遠發行《蕩寇灘》並賺取利潤後，便拓展製片業務，繼而才
將重心放於港產片上，除了在投資、發行雙管齊下，更一度涉足戲院業
務。1976 年，同樣身家豐厚的葉志銘成立繽繽影業有限公司，就經營策
略而言，繽繽與協利是不謀而合。

協利的另一特色在於，從來不走大片路線，反而堅守獨立公司的原
則，以低成本製作警匪、功夫、喜劇、文藝、戲曲，甚至情色等不同類型
的影片。更值一提的是，協利出品的不少電影往往隨波逐流，也濫拍功夫
片，曾推出過《黑帶仇》（1973）、《賊殺賊》（1973）；其時由何藩導演的
情色片《春滿丹麥》（1973）捧紅了伊雷，協利便將兩人拉來合作《空中

少爺》（1974）；而《跳灰》（1976）令警匪片崛起，其後影壇便流行黑社會片，協利亦開拍了《大毒后》（1976）、《撈家邪牌姑爺仔》（1976）及《入冊》（1977）；張徹導演的少林片大受歡迎，協利又推出一部《萬法歸宗─少林》（1976）；1977年麥當雄在麗的拍出《大丈夫》、《十大奇案》等熱播劇集，協利也不忘跟拍一部《十大殺手》（1977）；1978年掀起功夫喜劇熱潮，協利更是一股腦兒拍出一大堆如《剝錯大牙折錯骨》（1978）、《醉貓師傅》（1978）、《猴形扣手》（1979）、《癲螳螂》（1980）等跟風之作。這些影片品質當然是良莠不齊，但從中亦能看出協利的製片方向。因此，協利旗下的導演無疑是具備頭腦靈活、眼明手快的特質。

直至1980年，協利出品的60部影片當中，大多出自是張森和楊權之手，其中以《七擒七縱七色狼》（1970）及續集《橫衝直撞七色狼》（1970）開創了粵語「鹹濕片」之先的楊權在加盟協利後，執導過不少與粵語片明星（或童星）合作的影片，如譚炳文、李香琴、伊雷、黎小田等，倒也是其「特色」之一。此外，協利亦頻以新人來擔綱主角。1976年憑《狂潮》走紅於電視界的周潤發便與其簽下四年合約，並於同年參演《投胎人》，而周潤發至1978年期間所演的八部影片皆為協利出品。

當然，協利也出品過一些有票房、口碑或劍走偏鋒的影片，如1974年楊權執導的《大鄉里》使「鄉下佬出城」在銀幕大熱；同年，張森執導、伊雷編劇兼主演的《阿福正傳》，除了有130萬港元的可觀收入，也成為伊雷的代表作之一。以長生不老為劇情的《遊戲人間三百年》（1975）則是當時較少見的另類電影題材；而《大毒后》在水準上亦不輸邵氏的「香港奇案」系列。至於1977年的《李三腳威震地獄門》，更屬邪典（「Cult」）片式的惡搞喜劇，雖是爛片一部，卻至今仍為影迷之笑談。

1980年協利停止製作業務，但該年仍出品了六部影片，最後一部為《巡捕房》。1981年發行《大控訴》後，吳氏兄弟便退出電影行業，並將資金轉投至商舖店面、寫字樓租售等業務。

在協利結束前後，張森與楊權這兩大主將曾一度為邵氏拍片，但楊權顯然更積極，1983年他更以「誠意」為名（銀都幕後出資）執導了《鼓手》，該片是張國榮首部於內地公映的影片。至2000年，楊權拍畢最後一部影片便退出電影界，八十至九十年代，楊權陸續執導十多部不同類型

的影片，雖影片沒有明確的風格，但勝在涉獵甚廣。由此看來，協利在香港獨立公司的行列實是有其不可替代的地位。

● 寶禾：洪金寶為力保嘉禾「外判制」的福星

洪金寶 ▶ 1952—

為演員、導演、監製及動作導演。出身於電影世家，祖父洪濟創辦金龍、華南等影片公司，祖母是中國第一女俠錢似鶯，大祖父洪深是中國早期電影開拓者，三祖父洪叔雲同是著名的編導。洪金寶出身京劇戲班學校「七小福」，七十年代以武師身份入行，不久便擔任動作指導，1977年執導處女作《三德和尚與舂米六》，1980年在嘉禾支持下成立了寶禾，曾導演或監製了多部電影，如《鬼打鬼》（1980）、《奇謀妙計五福星》（1983）、《殭屍先生》（1985）《中國最後一個太監》（1988）等引領潮流的港式類型片。

　　七十年代末，由龍虎武師晉升導演、主演、編劇的洪金寶憑《三德和尚與舂米六》（1977）、《贊先生與找錢華》（1978）及《雜家小子》（1979）等功夫喜劇的熱賣，成為炙手可熱的電影人。鄒文懷遂以嘉禾院線的名義支持他與麥嘉、劉家榮成立嘉寶電影公司，其推出的《老虎田雞》（1978）和《搏命單刀奪命槍》（1979）等皆取得可觀的票房成績，因而為功夫喜劇再添聲色。對此，鄒文懷自是看在眼裏，在1980年再支持洪金寶成立寶禾電影製作有限公司。

　　寶禾的創業作為洪金寶自導自演，及與黃鷹合編的《鬼打鬼》（1980），該片成功將詼諧武打的套路與鬼片元素融合，因而大受歡迎，亦開創了「靈幻功夫喜劇」的類型風格。但在《鬼打鬼》之後，洪金寶並未延續寶禾的招牌，而是直接為嘉禾拍《敗家仔》（1981）、《人嚇人》（1982）、《奇謀妙計五福星》（1983）等片。在這些影片中他除了親自演出，更擔任監製、策劃、編劇、導演等職務，同時更着手培養更多台前幕後的優秀人才，由此令寶禾逐漸擁有一個發展穩定且具才華的創作團

隊，為公司的高產量作出一定的保證。

1984 年洪金寶重拾寶禾招牌，並監製了兩部經典系列的首作：警察喜劇《神勇雙響炮》及時裝警匪片《省港旗兵》，前者票房超過 2,000 萬港元，後者迄今仍是港產類型作的代表之一，由此奠定了寶禾的影壇地位。而寶禾在 1985 年的聲勢更達到巔峰：在全年十大賣座影片中，就有四部是出自洪家班之手，且皆衝破 2,000 萬港元票房的大關。除收得 2,891 萬港元的《夏日福星》、2,034 萬港元的《龍的心》及 2,009 萬港元的《殭屍先生》外，於賀歲檔公映的「五福星」續集《福星高照》票房更超過 3,000 萬港元，打破香港電影票房的紀錄。除「福星」系列，由於《殭屍先生》爆冷賣座，而此前由洪金寶主導的靈幻功夫喜劇也得以延伸為自成一格的「殭屍片」，亦成為當時影壇票房的一大靈藥，甚至掀起爭拍熱潮。寶禾作為「開戲師傅」自然不忘搶先在前，並繼續由《殭》片的導演劉觀偉出馬，在數年間製作了《殭屍家族》（1986）、《靈幻先生》（1987）、《殭屍叔叔》（1988）等影片，不僅執殭屍／靈幻片之牛耳，更成功將「殭屍先生」與「林正英」打造成同義詞。

1986 年初，寶禾推出群星薈萃的大製作《富貴列車》，以 2,800 多萬港元票房領先新藝城的《最佳拍檔千里救差婆》（1986），成為《福星高照》後又一部於賀歲檔上映的冠軍片。同年，洪金寶找來新藝城的麥嘉合作，以寶禾之名製作了集「五福星」及「最佳拍檔」兩大賣座系列為一體的《最佳福星》（1986），但 2,300 多萬港元的票房並沒有太大的突破。

1987 年寶禾聲勢開始下滑，洪金寶自導自演的越戰動作片《東方禿鷹》雖然拍攝場面大、演員多，票房卻只有 2,100 多萬港元，不及其監製的溫情喜劇《一屋兩妻》（1987）賣座。1988 年寶禾參與製作的《飛龍猛將》以洪金寶、成龍及元彪三人同台的陣勢收得 3,300 多萬港元票房，但在其餘六部出品影片中，僅洪金寶監製的《中國最後一個太監》以 600 多萬成本製作卻收得 1,500 萬票房，成績尚算可觀。非但如此，同年寶禾出品的《神探父子兵》被提前落畫，此舉加劇了洪金寶與嘉禾之間的矛盾，其後洪逐漸將寶禾的開戲權下放予陳佩華、劉觀偉及元奎等人，自己則轉以寶祥影業有限公司〔1979 年獨資成立的公司，曾攝製過一部《甩牙老虎》（1980）〕之名與新寶院線合作，並攝製了《鬼揝腳》（1988）、《群龍戲鳳》

（1989）、《鬼打鬼》、《脂粉雙雄》（1990）、《癩線枕邊人》（1991）等片。但因新寶院線在宣傳、發行等方面始終不及嘉禾經驗豐富，故洪金寶在寶祥的成績實未能與寶禾相提並論。

八十年代末至九十年代初的寶禾，雖製作了十多部影片，但洪金寶在其中的參與程度愈來愈低，在1992年推出《蠍子戰士》後，寶禾便退出香港電影的舞台。三年後，寶祥也結束了運作。從此，洪金寶以自由身份在影壇耕耘至今。

在嘉禾眾多的衛星公司中，洪金寶主持的寶禾堪稱高產量，更為嘉禾帶來最多的賣座片。而鄒文懷與洪金寶的合作方式也非常多樣，洪金寶享有分紅之外，也享有很大的自由度。對於洪與其他公司合作攝製的電影，如與隸屬於金公主的永佳電影公司等，嘉禾經常會以「買斷」的方式來發行影片。

● 威禾：成龍的「超級計劃」——炮製《胭脂扣》、《阮玲玉》

成龍 ▶ 1954—

原名陳港生，為演員、導演、監製。出身於梨園戲班藝校，後加入影壇由「紅褲子」武師做起。1978年因主演《蛇形刁手》、《醉拳》而成為功夫巨星，隨後加入嘉禾，自導自演《龍少爺》（1982）、《A計劃》（1983）、《警察故事》（1985）、《龍兄虎弟》（1987）等片。後來成立威禾電影製作有限公司，監製了《胭脂扣》（1988）、《阮玲玉》（1992）等片。1997年回歸後，成龍離開嘉禾，並先後與寶亞、英皇展開合作，並成立成龍英皇影業有限公司，監製了《戰‧鼓》（2007）、《一個好爸爸》（2008）等片。時至今日，成龍依然是全球最知名的電影明星之一。

《蛇形刁手》（1978）和《醉拳》（1978）的成功徹底「挽救」了成龍的電影生涯，否則他很有可能因為《新精武門》（1976）等片的失敗而一蹶不振。在這兩部電影中，成龍那如雜耍式的功夫表演，諧趣十足，其功夫小子的形象讓人印象深刻，深得觀眾喜愛的同時，也引起嘉禾高層

的注意。鄒文懷和何冠昌指派蔡永昌挖角，後者甚至在電影《醉拳》到南美展映時已一路追隨，可見嘉禾大有必奪得成龍之勢。1979 年嘉禾以一張巨額支票將成龍從羅維手中挖來，這成為嘉禾又一征戰香港影壇的王牌。

八十年代初，「功夫」對西方世界依舊具有無窮的吸引力。握有成龍這張王牌的嘉禾，再次燃起進軍荷里活的雄心，先是一部《殺手壕》（*Battle Creek Brawl*，1980）力捧成龍殺進西方銀幕，緊接着又在 1981 年與許冠文搭檔合演《炮彈飛車》（*The Cannonball Run*）。1984 年嘉禾將成龍帶往荷里活，後又參演《炮彈飛車續集》（*Cannonball Run II*）和《威龍猛探》（1985）兩部影片。然而天不遂人願，成龍的西征大計終因荷里活兩次關閉大門而暫緩。

當然，闖蕩荷里活不過是成龍電影生涯的一段小插曲，他在香港主要的事業是在嘉禾的支持下成立拳威電影公司，並於 1980 年推出自編自導自演的創業作《師弟出馬》，此後的《龍少爺》（1982）及《A 計劃》（1983）亦由拳威出品，期間成龍還監製了《孖寶闖八關》（1980）及《老鼠街》（1981）兩部功夫喜劇。值得一提的是，日後在港產動作片領域中書寫了傳奇的成家班亦是在拳威時期誕生的。

1985 年成龍成立威禾電影製作有限公司，自此逐步穩固其於香港電影市場中的不二地位。同年，成龍自編自導自演威禾的創業作《警察故事》，片中的「超級警察」陳家駒更成為他在銀幕上最經典的角色之一。該片不僅取得 2,600 多萬港元的票房，而且一舉奪得了第五屆香港電影金像獎「最佳電影」及「最佳動作設計」，令威禾和成家班的招牌盡得威風。

在嘉禾眾多的衛星公司中，由於成龍頗得鄒文懷和何冠昌的欣賞與厚愛，威禾能取得的製作成本一直令其他兄弟公司難望項背，而且威禾也代表了嘉禾與旗下的衛星公司合作具靈活性：雙方關係完全建立在互相的基礎上，只憑「口頭合約」便可順利展開合作。這種商業上的靈活性轉化至拍攝上便形成了創作的自由，因而產生了無數的佳作。

威禾在 1986 年推出的第二部電影《扭計雜牌軍》的票房成績一般，但是被成龍扶助的導演錢昇瑋，因而成為成龍以外、威禾早期最重要的

導演。1987年成龍再次披掛上陣拍出《A計劃續集》，該片除以3,100萬港元票房成為全年季軍，也令成家班摘下了第七屆香港電影金像獎的「最佳動作指導」，影片入圍第二十四屆金馬獎「最佳劇情片」也證明了威禾在商業和藝術上取得平衡，擁有相當的實力。

1988年是威禾大豐收的一年，《胭脂扣》、《霸王花》、《警察故事續集》成功「三連擊」，為威禾帶來了6,700多萬港元的票房收入，而且幾乎橫掃了金像獎和金馬獎。單是《胭》片便囊括了第八屆香港電影金像獎「最佳電影」、「最佳導演」、「最佳女主角」、「最佳剪接」、「最佳電影配樂」、「最佳電影歌曲」六項大獎，加上《警》片由成家班蟬聯「最佳動作指導」，七座金像獎均落入威禾手中；而《胭》片在第二十四屆台灣電影金馬獎上，亦奪得「最佳女主角」、「最佳攝影」、「最佳美術設計」三項大獎，成為當年的華語片代表作之一。《警》片也在第二十屆金馬獎上令威禾蟬聯「最佳美術設計」。相比《霸王花》雖稍遜風騷，但由其引發的系列影片便是錢昇瑋最著名的代表作之一。

1989年成龍掛帥執導的《奇蹟》實現了成家班連奪金像獎「最佳動作設計」三連冠的戰績，3,400多萬港元的票房成績驕人，本片也是成龍電影以「導人向善」的主題的集大成之作。當然，其時威禾的製作成本也水漲船高，《奇蹟》足足花了7,900萬港元的成本才告完成。同年，威禾繼《胭脂扣》後再次展現對藝術的追求，開拍了由區丁平執導的《說謊的女人》，而錢昇瑋也推出「霸王花系列」第二部《神勇飛虎霸王花》（1989），收得近2,000萬港元的票房，此系列的成功僅次於威禾出品的「警察故事」系列作。

經歷了1990年午馬導演的《舞台姊妹》只收得二百多萬港元，成龍於1991年導演《飛鷹計劃》，票房直達3,900多萬港元，創下了威禾最高的票房收入。然而，由於達億元的投資實在過高，嘉禾因而限制了成龍擔任導演的權力，而成龍也因此而開始與其他導演展開合作。翌年，威禾推出「警察故事系列」第三作《警察故事III超級警察》（1992），收得3,000多萬港元的票房，加上有金馬影帝的黃袍加身，預示着一個新的「成龍時代」即將來臨；而同年上映、由威禾攝製的《阮玲玉》（1992）亦令關錦鵬和張曼玉揚名國際。

此後，嘉禾又相繼推出《危險情人》（1992）、《超級計劃》（1993）和《爆炸令》（1995）等片，由於成龍的缺失，這些影片都沒能取得較為突出的成績。隨着《紅番區》（1995）和《霹靂火》（1995）等片的成功，成龍打進荷里活的目標亦終於實現了，而嘉禾也逐漸步入歷史。

● 麥當雄製作：大張男盜女娼梟雄路線

麥當雄 ▶ 1949—

為監製、導演，七十年代在麗的電視主管劇集創作，1981年投身電影界，成立麥當雄製作有限公司，監製了包括《靚妹仔》（1982）、《法內情》（1988）等系列電影。唯一一部導演的作品《省港旗兵》（1984）榮獲第二十一屆金馬獎「最佳導演」，而編劇兼由其公司出品的《跛豪》（1991）則獲第十一屆金像獎「最佳電影」和「最佳編劇」。

蕭若元 ▶ 1949—

畢業於香港大學歷史系，人稱蕭才子，1973年加入無線，後轉投麗的，再晉升編劇總監，創作過《鱷魚淚》（1978）、《天蠶變》（1979）、《浮生六劫》（1980）、《大地恩情》（1980）等多部經典劇集。八十年代初投身電影製作，成為香港影壇最出色的編劇之一，其中憑《跛豪》奪第十一屆金像獎「最佳編劇」。曾參與其子蕭定一開辦的中國3D數碼娛樂有限公司，並為《3D肉蒲團之極樂寶鑑》（2011）擔任監製及編劇，該片以4,000萬港元票房成為全年港片票房的冠軍。

1981年麗的電視宣佈賣盤，麥當雄創立麥當雄製作有限公司，並由梁李少霞成立的珠城影業提供資金作支持。當時，麥當雄便立下「效仿邵逸夫建立自己的電影王國」的雄心壯志。大浪淘沙，短短數年間，許多獨立製片公司相繼土崩瓦解，直至九十年代初期，仍屹立不搖且有不俗發展的，就只有麥當雄的麥當雄製作有限公司和徐克的電影工作室有限公司。

麥當雄肆意縱橫的霸氣可謂早已顯見。於香港聖若瑟書院畢業後，他便進入電視藝員訓練班，受教一年旋即轉投至幕後。七十年代，在香港電視「五台山大戰」時期，麥當雄於麗的很快便晉升至節目總監，相繼開拍《十大奇案》（1976）、《大丈夫》（1977）、《天蠶變》（1979）等劇集，此舉令無線疲於應戰。而日後他轉投電影界時的大膽作風，於其時已有跡可循：如拍《十大奇案》時，將小孩扔進泳池；拍《大丈夫》，讓王鍾從吊車上往下跳；拍《天蠶變》，借修改劇本之機轉換主角等。

　　麥當雄製作有限公司是典型由導演寡頭統領的創作模式，其電影公司的商標也對此心照不宣：頂光照耀下的導演椅，標有醒目的「JM」（麥當雄英文名字「Johnny Mak」的縮寫）字樣，成為影片品質的保證。公司成立之初，旗下高手雲集，包括麥當雄的弟弟麥當傑、潘文傑、霍耀良、黎大煒、文雋等（大多是麥當雄在麗的時期的電視編導）。其後，麥當雄公司以每年平均出品三部影片的速度，推出一系列不容小覷的作品，而且每每上映時皆引發轟動。

　　1982年麥當雄一口氣推出四部影片，其中《神探光頭妹》在「西片」包裝後賣出全球八十多個國家、地區的版權，可謂是麥氏進行海外行銷的一次成功嘗試。而麥當雄公司真正的代表作是在第二屆金像獎上一舉包攬了八項提名及奪得「最佳女主角」的《靚妹仔》（1982），自此更掀起爭拍「問題少女」電影的潮流。但在1984年的《省港旗兵》後，由於缺乏院線的支持，票房收益受限，麥當雄於是放棄導筒，以出品人或監製身份與嘉禾等大公司洽談合作事宜，同時仍親自構思公司旗下每部電影的劇本，故經常於拍攝現場越庖代俎：1997年拍《黑金》時，因不滿導演霍耀良超支誤工，後來換上麥當傑為導演，並親自督導拍攝。

　　1985年麥當雄團隊迎來一位新成員，就是人稱蕭才子的蕭若元。早於麗的任編劇總監時，蕭若元已經常於兩個辦公室穿梭，而同一時間可審閱時裝及古裝劇的舉措便令圈內人為之驚歎。加盟麥當雄公司後，蕭若元在其擅長的編劇領域大放異彩，幾乎所有由麥當雄公司出品的影片劇本都出自他手，題材橫跨黑幫〔《英雄好漢》（1987）、《江湖情》（1987）〕、寫實〔《月亮、星星、太陽》（1988）〕、奇情〔《省港旗兵第

三集》（1989）〕、喜劇〔《鬼新娘》（1987）、《公子多情》（1988）〕、奇案〔《三狼奇案》（1989）〕、動作〔《急凍奇俠》（1989）〕、武俠〔《飛狐外傳》（1993）〕、法庭〔《法內情》（1988）、《法內情大結局》（1989）〕等，甚至史詩巨製〔《跛豪》（1991）、《歲月風雲之上海皇帝》（1993）〕。其中1991年的《跛豪》非但以3,900萬港元票房令香港影壇掀起「梟雄片」風潮，亦為蕭若元贏得「最佳編劇」，其創作之盛可想而知。

此外，自1987年的《省港旗兵續集》開始，蕭若元也先後為麥當雄公司出品的多部影片擔任監製及策劃。在其操盤下，1991年的《玉蒲團之偷情寶鑑》創造了高達1,800多萬港元的票房佳績，成為港產三級片史上的經典之作。換言之，若無蕭若元，麥當雄電影出品的品質難以保持水準。

綜觀麥氏製作的20部影片，類型涉及警匪、黑幫、艷情、恐怖、武俠、青春片等，故事往往圍繞男盜女娼、江湖情仇。這些影片的成功之處，大抵不離「認真」這二字，如《省港旗兵》結尾的困鬥九龍城寨、《星星、太陽、月亮》中聲色犬馬的風月場、《跛豪》裏對黑白兩道共生的潛規則的摹寫、《玉蒲團之偷情寶鑑》對奇淫技巧的淋漓展示……屢屢令觀者瞠目結舌。而當中豐富的細節、緊湊的節奏、逼真的場景、火爆的影像，這一切都構成它叫好叫座的理由。其拍攝過程和劇情中的「無法無天」，則引起熱話與談論：《省港旗兵》裏「偷拍」鬧市街頭撞車與亂槍掃射，以及淋油火燒車內的沈威；《英雄好漢》（1987）中連環轟炸別墅；《黑金》中大鬧台灣士林夜市……這都反映出這位狂人創作的野心和魄力。可惜的是，不出數年梟雄片便已氾濫成災，連麥當雄公司也受到影響。1993年，兩部「上海皇帝」（《歲月風雲之上海皇帝》、《上海皇帝之雄霸天下》）雖是大手筆的野心之作，但票房、口碑皆與《跛豪》相距甚遠。期間，蕭若元受永盛之邀過檔並監製周星馳主演的《鹿鼎記》（1992）、《鹿鼎記II神龍教》（1992）、《武狀元蘇乞兒》（1992）、《唐伯虎點秋香》（1993）等片，票房都在3000萬港元以上，其風頭一時無人能及。失去重臣的麥當雄也因而放緩了製作步伐，1995年整個團隊基本上已銷聲匿跡。當然，麥當雄並非不想重振雄風，以高成本投資拍攝的《黑金》便寄託他力

求翻身的心志，但此時香港電影已處於衰退期，《黑》片票房並不如意，氣勢亦註定曇花一現。自此，麥當雄心灰意冷，北上內地經商，從此不問江湖事。

● 二友：炮製新型溫情喜劇

陳友 ▶ 1952—

為導演、演員、音樂人。六十年代後期加入「Loosers」（「溫拿」前身）擔任鼓手，八十年代與張堅庭成立高高公司，初為邵氏的衛星公司，後來加盟嘉禾，改名為二友電影製作有限公司。

張堅庭 ▶ 1955—

為導演、編劇、演員。1980 年撰寫首部劇本《救世者》，1981 年憑《胡越的故事》獲首屆香港電影金像獎「最佳編劇」。

1981 年，於七十年代紅透半邊天的「溫拿樂隊」成員短暫重組，既一同拍電影（《鬼馬五福星》），又推出專輯《曲中情》。期間，兩位成員鍾鎮濤與陳友商量成立電影公司，但眼見譚詠麟已簽約新藝城，另兩位拍檔對拍戲又沒甚興趣，最終兩人找到從哥倫比亞修讀電影歸來的知識分子張堅庭，三人更一拍即合，決定成立高高電影有限公司，這就是二友電影製作有限公司的前身。

1982 年高高出品的創業作《馬驑過海》，由陳友監製兼與鍾鎮濤合演，張堅庭則首任導演一職。不過，《馬》片反響欠佳，三人遂於翌年轉入邵氏，並醞釀新作《表錯七日情》（1983）。

《表》片由陳友構思，張堅庭編導，鍾鎮濤主演，以高高為名製作，成本約 110 萬港元。如今看來，該片乃是二友風格的奠基之作，以「人性」為重，兼折射社會現實的劇情套路，加上張堅庭活用「活地阿倫」式的西方處境喜劇的風格，令影片結構嚴謹又不失溫情的風格外，也突出

了本土化的幽默色彩。《表錯七日情》公映後，票房奇跡地衝破 1,500 萬港元，既是邵氏八十年代首部低成本的賣座片，也是邵氏成立以來首部收入過千萬港元的影片。《表》片的成功，為港產時裝喜劇在瘋狂胡鬧的「主流」下開創一條新路之餘，也成為後期如「小男人」、「三人世界」系列乃至 UFO（電影人製作有限公司）作品的先聲之一。影片在 1984 年的第三屆香港電影金像獎上獲「最佳女主角」及「最佳編劇」的殊榮。《表錯七日情》後，鍾鎮濤因與張堅庭及陳友不合而拆夥，高高實質不復存在（在 1986 年，鍾最後一次以高高之名自導自演了《殺妻二人組》）。

1984 年始仍在邵氏拍片的張、陳並沒有得到如嘉禾旗下的影星另組衛星公司的機會，在邵氏支持下繼續製作《城市之光》（1984）、《三十處男》（1984）、《天使出更》（1985）等片。期間，兩人定下拍片的原則：若一方在片中飾演主角，另一方便擔任導演。《城》片（陳演、張導）及《三》片（張演、陳導）正是在此原則下出品的影片。1985 年邵氏停產，《再見七日情》遂成為張堅庭與陳友在這一階段的最後一部作品，其後兩人轉投嘉禾，並與洪金寶的寶禾合作，而這時二友才擁有正式的公司名稱及商標。作為同屬嘉禾旗下的衛星公司，寶禾與二友的結盟，或可理解為洪金寶與張堅庭嘗試「中西合璧」的一番探索。

1986 年先是二友與寶禾合作出品《兩公婆八條心》，繼而張堅庭又為寶禾的賀歲片《富貴列車》擔任編劇及分組導演。1987 年洪金寶首度與張堅庭以「一演一導」的方式合作《標錯參》，這也是八十年代洪金寶繼《龍的心》（1985）後再於銀幕上飾演沒有武打場面的角色，遺憾的是該片的票房反應未如理想。1988 年「一演一導」繼續為兩人所沿用，洪主演張執導的《過埠新娘》，或張堅庭在洪金寶執導的《鬼撮腳》中擔綱第一男主角，這種形式與此前張堅庭與陳友的「分工」不謀而合。

當然，張堅庭在二友時代與洪金寶合作的成績只能說是不過不失，反而 1987 年由陳友自導自演的《一屋兩妻》則有更理想的成績。該片以「表錯七日情」式的人際關係為特色，以「前妻與現任妻子身處同一屋簷下」包裝成這一看似荒誕離奇，實則溫馨巧妙的愛情小品，影片本身已頗具創意，加上邀得同走溫情路線的羅啟銳參與編劇，影片上映後票房達 2,200 萬港元，堪稱是八十年代最受歡迎的中產喜劇之一。1988 年二友又

出品續集《一妻兩夫》，雖然票房比《一屋兩妻》稍遜，但也是口碑之作。

1989年陳友執導《不脫襪的人》，這部以「六七暴動」為背景的中產優皮文藝片，非但是二友創立以來的一部野心之作，也是陳友從影以來最佳的作品，讓他獲得第九屆香港電影金像獎「最佳導演」的提名。然而，《不》片並未能清除張堅庭與陳友之間日趨明顯的創作分歧，最終兩人決定，在共用二友之名的前提下各自拍片。

踏入九十年代，為二友再擦亮招牌之作已非過去大家熱衷的中產喜劇，而是以內地與香港的政治和文化關係大開玩笑的政治喜劇，當中的代表作自是張堅庭執導的《表姐，你好嘢！》（1990）。該片將「老表」一詞逐漸取代「阿燦」與「大圈仔」，並成為港產片中對內地人冠以的身份象徵。受制於政治上的敏感，大多影片講述來港的內地客都是探親者，但張堅庭卻大膽將此身份改為女公安，並在避免「得罪」內地與香港雙方的基礎上，將兩岸三地的政治關係改編為一致對外、皆大歡喜的娛樂素材，從而將影片拍成一部集內地與香港政治、人情的警匪喜劇。

《表姐，妳好嘢！》於1990年暑期檔公映，豈料竟爆冷賣座，終以2,000萬港元收入高踞檔期的票房亞軍〔冠軍為《倩女幽魂II人間道》（1990）〕，可謂張堅庭自《表錯七日情》後又一部「小刀鋸大樹」的佳作。非但如此，《表》片更讓鄭裕玲打敗大熱門的劉嘉玲，奪得第十屆香港電影金像獎影后桂冠，成為了她展現演技的又一突破。更重要的是，《表》片還一度讓「老表片」成為票房的良方，不少喜劇也紛紛出現內地官員、商人等「上流人士」來港的搞笑橋段，追根溯源，首開風氣的二友無疑是最具影響。這從同樣於1991年暑期檔大賣的《表姐，妳好嘢！續集》可見，觀眾對這題材尤為認同。

反觀陳友，九十年代後執導的影片，如《無敵幸運星》（1990）、《丐世英雄》（1992）及《兩屋一妻》（1992）等，相較張堅庭的影片便遜色不少。其中《無》片乘着影壇刮起的周星馳旋風，票房尚算不俗，而《丐》片則是「老表片」的另一部跟風之作，但其較有意義的則是，陳、張二人在此片中恢復「一演一導」的合作方式。

1993年陳友在與張堅庭合作最後一部影片《盲女72小時》後便離開公司，自此二友成為張堅庭的獨立公司。1994年始，張堅庭以二友之名

拍攝《表姐，妳好嘢！4 之情不自禁》（1994）、《戴綠帽的女人》（1995）、《失業特工隊》（1998）及《全職大盜》（1998）等片，企圖將政治喜劇與處境喜劇作雙線發展，但票房加起來仍不及他受僱時所執導的《97 家有囍事》（1997）（收得 4,000 萬港元票房）。二友在九十年代後期終告結束。

● 大路製作公司：與日本聯手主打重口味

蔡瀾 ▶ 1941—

生於新加坡，祖籍廣東潮州。曾擔任邵氏日本分公司經理，1963 年回港後長期為邵氏服務，曾是邵氏的製片經理。八十年代初轉投嘉禾，負責嘉禾海外影片的合拍事務，同時擔任多部影片的監製。九十年代中期淡出影圈，經營飲食業生意。

藍乃才 ▶ 1950—

起初在邵氏擔任攝影小工，後晉升為助手，並一度師從攝影大師西本正（即賀蘭山）。1975 年首次擔任《陳夢吉計破脂粉陣》攝影，至 1985 年的《鬼馬飛人》，先後為邵氏掌鏡二十多部影片。1981 年開始擔任導演，處女作是與李修賢合導的《單程路》，翌年獨力執導《城寨出來者》（1982）而一鳴驚人，1992 年的《力王》則是他最後一部作品。

1985 年邵氏正式停產，旗下眾多影人不是轉投無線電視改拍電視劇，便是在影壇另謀出路，當中亦包括曾在邵氏擔任攝影多年的藍乃才。

於邵氏僅執導了四部片就被「趕」出來的藍乃才心有不甘，加上此前他在攝影及特效方面的功力頗受讚賞，心想何不另覓機遇再展優勢？此時，效力嘉禾的蔡瀾向他拋來橄欖枝，並給他擔任導演的機會。此前藍乃才曾因恩師賀蘭山的關係，早已在邵氏與蔡瀾結識，如今兩人有機會合作，自然二話不說便答應加盟。

1986 年蔡、藍首次合作《原振俠與衛斯理》，成為藍乃才首部票房過千萬的作品。1987 年兩人又在「舊營地」——邵氏清水灣片場拍攝了《不

夜天》（1987）。

　　1988 年蔡瀾、藍乃才與林正英聯手，在嘉禾出資下組建了大路電影製作有限公司，創業作為林首執導筒的《一眉道人》（1989）。《一》片票房有 1,100 萬港元，成績尚算及格。其後林正英離開大路公司，大路的電影風格也隨之轉變，並在蔡瀾與藍乃才在「一製一導」的合作下，拍出一系列特效「Cult」（邪典）片或情色三級片，成為九十年代初香港影壇的一個異數。

　　綜觀大路出品的影片可發現，日本同業相當重視電影資源，而說到開港日合拍片風氣之先者，無疑是由蔡監製、藍導演的神怪魔幻片《孔雀王子》（1989）。事實上，《孔》片可謂嘉禾首部在真正意義上的港日合拍片：改編自荻野真的漫畫《孔雀王》，與富士電視台合作，邀日本團隊設計特效，而日本影星三上博史、緒形拳、安田成美等在片中佔重戲份。該片於 1988 年 12 月在日本公映，較香港公映時間（1989 年 2 月 23 日）早兩個月，由此可見該片主攻日本市場的取向。最終，《孔雀王子》在日本票房達 3.63 億日元，香港收入亦過千萬港元，讓蔡瀾看到兩地聯手合作的可行性。此外，藍乃才也在《孔》片賣座後獲邀擔任日片《帝都大戰》（1989）〔為魔幻片《帝都物語》（1988）續集〕的總導演，讓他進一步吸取當地特效技術的製作經驗。

　　1990 年後，蔡瀾與藍乃才在拍片上繼續以「港日合作」出品了《孔雀王子》續集《阿修羅》（1990），除同樣由嘉禾出資，邀日方參與製作的形式來拍攝，也得阿部寬、勝新太郎及名取裕子等日本紅星加盟；同時，還借男主角元彪在日本市場的號召力，將影片賣埠到日本。1992 年大路將猿渡哲也的漫畫《力王》改編為同名電影，一方面由日星丹波哲郎及大島由加利參演，另一方面也讓因參演《阿修羅》而在日本成名的葉蘊儀擔綱女主角，皆可看出大路「雙向」發展的策略。

　　此外，大路更充分挖掘日本艷星的賣點，先後邀工藤瞳（《聊齋艷譚》，1990）、一條小百合（《聊齋艷譚續集五通神》，1991）及大友梨奈（《聊齋三集之燈草和尚》，1992）等來香港參演情色片，並與葉子楣、陳寶蓮、植敬雯等本土艷星配搭，「聊齋三部曲」因而在香港有不俗的賣座

成績 ——《聊齋艷譚》收得超過千萬港元，其餘兩部亦逼近千萬港元大關，可謂歷來最受歡迎的港產情色系列之一，而「港日合作」在此亦稱得上是功臣。

但叫人匪夷所思的是，九十年代初蔡瀾與藍乃才雖出品了《阿修羅》及《衞斯理之老貓》（1992），卻不以大路之名製作，追根溯源，竟歸因於「不夠三級」！反觀以大路之名出品的「聊齋三部曲」自然屬三級題材，而出品的喜劇鬼片《監獄不設防》（1990）中也有裸露的鏡頭，可見大路有主動沾染三級之意。其中的《力王》雖無情色鏡頭，卻因過多的血腥暴力場面而遭電檢處劃定為三級。而難得有一部不屬於三級片的《著牛仔褲的鍾馗》（1991），從片名到劇情都顯示它是一部「Cult」味極濃的另類鬼片⋯⋯凡此種種，大路出品的無不具有「重口味」的本色。

正因大路的影片風格太過另類且多為三級題材，故始終未能躋身於港產片的主流。隨着日本市場失守，本土製作又日漸沒落，大路的邊緣位置更加被邊緣化。因此，在《力王》之後，藍乃才便退出影壇。蔡瀾則繼續留守嘉禾至 1998 年，而他最後一次掛起大路之名監製的《B 計劃》（1998，羅禮賢導演）亦是一部有日本資金投入，且有多位日本影人參與幕前演出及幕後製作的動作片，此後蔡瀾也宣告淡出銀幕。

儘管大路只在香港電影的黃金時期經營了三年左右，亦只出產了八部影片，但它獨特而強烈的電影風格，屢闖審查禁區的題材，以及在港產片開發日本市場的過程中發揮了重要的作用，影片亦為觀眾、影迷所津津樂道。其中，《力王》至今仍被許多西方影迷奉為華語「Cult」片的經典之作。

陳可辛 ▶ 1962—

為導演、監製。父親為導演陳銅民。八十年代加入嘉禾任助導、監製、策劃等。1991 年執導處女作《雙城故事》。1992 年與曾志偉、李志毅、鍾珍等聯合成立 UFO（電影人製作有限公司）。導演及監製了《風塵三俠》（1993）、《新難兄難弟》（1993）、《金枝玉葉》（1994）、《甜蜜蜜》（1996）等。2000 年陳可辛與陳德森另組 Applause Pictures，開創「泛亞洲」模式，製作了「春逝」、「見鬼」、「金雞」系列等。其後進軍內地市場，拍攝《如果‧愛》（2005）、《投名狀》（2007）等。近年成立我們製作有限公司，出品了《十月圍城》（2009）、《武俠》（2011）、《血滴子》（2012）等。

　　有影迷曾感歎「九十年代初香港電影界有兩大幸事，一是周星馳崛起，二是 UFO 的出現」。雖然 UFO 的受眾遠不及前者，但講究格調和風趣感的一系列高質的電影，為香港電影留下一個獨特的印記。

　　九十年代，經歷了好朋友影業有限公司等階段，曾志偉組織了連同爾冬陞、許鞍華、羅卓瑤、陳可辛、張之亮等在內的 20 個導演，以導演的名號來投資拍片，同時利用八間院線組辦一條新院線，專門放映這些導演一生想拍但未必有老闆願意投資的電影。但這個宏大的計劃最終胎死腹中 ── 新寶的陳榮美本已幫曾志偉組織了院線，但問：「志偉，拍到第三部（票房）都死，你還拍不拍下去？我簽了戲院，一定要做一年，你不拍，我便要開天窗。」

　　這一席話讓曾志偉打退堂鼓，退而求其次決定先組建一個新電影公司來試驗該理念，此時，他找到了即將步入 30 歲的陳可辛：「你年紀不輕了，不如開間電影公司做老闆」，於是陳可辛點了頭。1991 年曾志偉和鍾珍出資、陳可辛以日後的導演費來記賬參股，三人創立了電影人製作有限公司，英文名為 United Filmmakers Organisation，縮寫為 UFO。

UFO 走的是「兄弟班」路線，採用集資的形式，以意念先行作為創作形式，很快便吸引了一批曾合作過的影人好友和幕後奇才。除了與陳可辛並稱「UFO 三劍客」的張之亮、李志毅外，尚有陳德森、阮世生、黃炳耀、奚仲文等人陸續加盟，甚至吸引了其公司樓下全人電影的高層鄭丹瑞、陳嘉上和陳慶嘉兩兄弟等過檔幫忙。

以這一層面而言，UFO 對電影界的貢獻，不僅出品了多部質素不俗的佳作，更重要的是它培養出多位日後香港電影的精英，並將他們由幕後推至台前。從 UFO 成員試練的《咖喱辣椒》（1990）、《雙城故事》（1991），至開業作《亞飛與亞基》（1992），UFO 首戰票房收得近千萬港元。《亞》片在對江湖片的揶揄中透出不落俗套的文藝氣息。其後四部電影——《風塵三俠》（1993）、《記得香蕉成熟時》（1993）、《新難兄難弟》（1993）和《搶錢夫妻》（1993），當中為頗具噱頭的都市生活（性）喜劇，或向粵語片致敬的題材，共收 6,000 千多萬港元。而 UFO 逐漸形成每部電影「一起傾，一起砌」的文人電影套路。為製作高質的電影，UFO 的導演寧願把部分收益作為下一部電影的投資，如梁朝偉、梁家輝等演員就曾自降片酬。其後的《播種情人》（1994）、《晚 9 朝 5》（1994）和《姊妹情深》（1994）繼續熱賣。資金充裕的 UFO 遂推出陳可辛為張國榮度身打造的《金枝玉葉》（1994），以閃耀的明星和華麗的製作包裝進一步譜寫充滿優皮和都市精神的中產階級戀曲，並以別具一格的敘述角度作賣點，最終成功收得近 3,000 千萬港元票房，創下 UFO 最高的票房紀錄。影片在商業上取得成功，卻令團隊之間變得疏遠。陳可辛後來回憶道：「以前我會講你一部戲，你會講我一部戲，《金枝玉葉》之後，大家變得客氣，不會互相批評。」這對講究團隊合作的 UFO 而言，無疑是個惡果。

同時，《金枝玉葉》的熱賣令眾人躊躇滿志，決心大搞製作，結果，UFO 因三部片——《救世神棍》（1995）、《仙樂飄飄》（1995）和《嫲嫲帆帆》（1996）而陷入經濟危機。在完成《四個 32A 和一個香蕉少年》（1996）後，UFO 正式結束自資製作電影，後被嘉禾招撫，直至拍畢《小親親》（2000）才向嘉禾還清最後一毫子。而在這期間，UFO 人心渙散，大家各

奔東西，雖有良品所出，如李志毅的《天涯海角》、陳可辛的《甜蜜蜜》（1996）、張之亮的《自梳》（1997）等，卻無法重復當年同心協力築就的盛世輝煌。

2000 年陳可辛與陳德森另組 Applause Pictures，開創了「泛亞洲」模式，推出「春逝」、「見鬼」、「三更」及「金雞」系列等高品質亞洲商業電影。這種突破疆界、共用資源的國際視野，改變了香港電影的製作模式，故被譽為推動亞洲電影市場發展最具影響力的例子。這次試水的成功無疑為公司進軍內地市場的計劃派了一粒定心丸。2005 年，眼見內地急速增長的市場潛力，陳可辛攜歌舞片《如果・愛》進軍內地電影市場。其後，陳可辛執導的《投名狀》（2007）及監製的《門徒》（2007）上映，《投名狀》更贏得第二十七屆香港電影金像獎「最佳導演」和「最佳電影」等八項大獎。

2008 年 7 月，陳可辛和黃建新創立我們製作有限公司，翌年又與保利博納聯手合組人人電影公司，創業作《十月圍城》（2009）投入巨資建城，兼打造奢華的明星陣容，這顯然已是合拍片才能成就的格局，影片更於金像獎再度斬獲八個獎項。近年來人人推出《神奇俠侶》（2011）、《武俠》（2011）、《血滴子》（2012）和《中國合夥人》（2013）等，銳意進行不同領域和題材的嘗試。

● 最佳拍檔：文雋、劉偉強再戰「古惑」江湖

文雋 ▶ 1957—

為編劇、監製、導演。初為「麥當雄」的編劇班底，從事編劇、導演工作。九十年代與王晶、劉偉強成立最佳拍檔有限公司，除「古惑仔」系列和《風雲雄霸天下》（1998）外，還監製了《百分百感覺》（1996）等片。最佳拍檔的作品大多交由嘉禾發行，期間文雋、劉偉強更一度被嘉禾聘用拍片。文雋近年已轉戰內地。

劉偉強 ▶ 1960—

為導演、攝影、監製。1980 年入邵氏專職攝影。代表作有《龍虎風雲》（1987）、《旺角卡門》（1988）。1990 年開始導演生涯，處女作為《朋黨》（1990），後被王晶招至旗下。1996 年與王晶、文雋成立最佳拍檔有限公司，執導「古惑仔」系列和《風雲雄霸天下》。2000 年後先後執導了《無間道》（2002）、《傷城》（2006），同時自組基本映畫有限公司，監製了《咒樂園》（2003）、《人在江湖》（2007）等片。

　　1995 年文雋在其主持的影評電台節目中挪揄這一年的兩部大熱影片——《慈禧秘密生活》（1995）和《廟街故事》（1995），當年的文雋在電影界廝混了三十多年。9 歲參演香港電台廣播劇的文雋可算是半個童星出身，20 歲時加盟麗的電視創作組，在片場摸爬滾打，輾轉擔任場記、演員、編劇、導演、監製等多個職位。

　　被文雋批評的兩部影片，均是王晶的晶藝電影事業有限公司出品，出自劉偉強導演之手。早年是攝影師的劉偉強在 1990 年執導處女作《朋黨》後，開始在電影事業上作雙線發展，後於 1993 年加入晶藝，導演了《香港奇案之強姦》（1993）、《人皮燈籠》（1993）等迎合市場的影片。而其被文雋力批的《廟街故事》是一部戲仿劉德華主演的《五億探長雷洛傳 I 雷老虎》（1991），以及追隨杜琪峯監製的《天若有情》（1990）的跟風之作。然而，文雋的批評還是令劉偉強大為惱火，此時，王晶卻將怨氣沖天的二人拉到一起談合作，成就了香港影壇上的「最佳拍檔」。

但這家最佳拍檔有限公司究竟在何時成立？他們三人各執一詞，一說為 1995 年夏，創業作為《古惑仔之人在江湖》（1996）；另一說則為 1996 年三、四月，創業作是《古惑仔 3 之隻手遮天》；有說《人在江湖》及續集《古惑仔 2 之猛龍過江》實質仍由晶藝出品云云。

無論孰是孰非，改編自牛佬同名漫畫的「古惑仔」系列，無疑是令最佳拍檔風生水起的影片，甚至掀起了觀影的熱潮。如《人在江湖》本是一眾片商，甚至連王晶都不看好的小製作電影，豈料在聖誕後、新年前這一「死檔期」上映時，僅是午夜場便收得 130 萬港元的票房，最終票房高達 2,100 多萬港元。有見及此，趕拍續集便成了最佳拍擋的首要任務，然而，由開拍《猛龍過江》開始基本上是沒有完整的劇本，大多是靠編劇文雋「飛紙仔」來開工拍攝。由於每片的拍攝週期僅有 20 天左右，最短更只用了 11 天便完成拍攝，所以這解釋了當時為何《人在江湖》還沒曾落畫，《猛龍過江》就已上映了。後來，為應戰暑期檔，最佳拍檔拍製了赴荷蘭取景的《隻手遮天》，最終三部影片票房合計達 5,300 萬港元，在已值低谷的電影市場，堪稱是奇跡。

最佳拍檔雖憑「古惑仔」掀起觀影風潮，卻引發影評界和社會學界的廣泛爭議，輿論紛紛指責影片粗製濫造、遍佈粗口以及誤導青少年。為此，三人逐改弦易轍，推出改編自日本漫畫兼走青春愛情路線的「百分百感覺」系列，結果《百分百感覺》（1996）及續集《百分百喳 FEEL》（1996）均打入全年 20 部賣座電影行列，令公司得以成功轉型。此外，最佳拍檔亦拉攏了馬偉豪、葉偉民、鄒凱光、秋婷、錢文錡等一批年輕編導，以集體創作等方式拍出多部不同類型的影片，借此探索市場的走向。

1998 年三人暫時「分家」，王晶轉與向華強夫婦的中國星合作，編導了《龍在江湖》（1998）、《新戀愛世紀》（1998）、《賭俠 1999》（1998）等由當紅天王擔綱主演的影片，票房合計超過 4,000 萬港元。文雋與劉偉強則分別為「古惑仔」系列拍出兩部番外篇：《古惑仔情義篇之洪興十三妹》（1998）及《新古惑仔之少年激鬥篇》（1998），結果令吳君如榮膺第十八屆金像獎影后，謝霆鋒獲金像獎「最佳新演員」，打破了該系列的無

獎的命運。文㒃和劉偉強的創作重心投放在改編馬榮成的武俠漫畫《風雲》的《風雲雄霸天下》（1998）。值得一提的是，該片運用了大量的電腦特效，在整個香港電影特效史上有着里程碑的意義，而為該片製作特效的先濤數碼影畫自此也成為香港特效製作的中堅力量。1998年7月18日《風》片上映，先以427萬港元打破香港有史以來首映日的票房紀錄，最後更憑4,200萬港元的票房登上全年票房冠軍的寶座，成就最佳拍檔的又一佳績！此後，劉偉強先後執導了《中華英雄》（1999）、《衞斯理藍血人》（2002）、《拳神》（2001）等大興特效的影片，但亦難以重現此前的輝煌了。到了九十年代末，香港電影已進入寒冰期，儘管最佳拍檔在科網入股及獲得東方魅力控股有限公司的支持下營運了一段時間，但隨着2001年科網泡沫爆破，東方魅力也放緩了業務，最終也回天乏術。期間，古裝賀歲片《決戰紫禁之巔》（2000）亦已成為王、文、劉三人攜手合作的最後一部作品。

結束最佳拍檔後，三人分道揚鑣，各謀出路。王晶放下導筒，暫時轉至行政工作，至2003年方重返中國星集團有限公司。文㒃將工作重心轉向內地，監製了《我的兄弟姊妹》（2001）、《停不了的愛》（2002）、《我和爸爸》（2003）等片。劉偉強則自組基本映畫有限公司，並與麥兆輝、莊文強聯手打造令香港電影一度「回暖」的「無間道」系列（2002–2003），由此正式步入一線大導演的行列。其後劉在十年間又拍出《頭文字D》（2005）、《傷城》（2006）、《遊龍戲鳳》（2009）、《中華英雄》（1999）、《血滴子》（2012）等作品。直至2012年，三人再度合作了一部《大上海》（2013）。

如今回顧，最佳拍檔實可謂是九十年代香港影壇的一個縮影，其拍攝的電影大多親民、通俗，是速食時代的絕佳代表。

鄧光榮 ▶ 1946—2011

為監製、導演、演員。1964 年主演處女作《學生王子》（1964）一炮而紅，其後在影壇亦被人以此名稱呼。六十年代後期始陸續在港台兩地參演近 90 部影片。1977 年與兄長鄧光宙成立大榮電影製作有限公司，拍攝《出冊》（1977）、《家法》（1979）、《隻手遮天》（1980）、《知法犯法》（1981）、《無毒不丈夫》（1981）等多部黑幫片（多由蕭榮執導）。1987 年成立影之傑製作有限公司。

　　1987 年，大榮遇到銀行業務方面的困境，鄧光榮的一通電話，不僅處理了大榮的財務問題，更解決了兩個陷入事業困境的青年導演——劉鎮偉和王家衛。前者憑着在世紀影業有限公司主管財務的經驗，為鄧光榮帶來很大的助力。面對加盟大榮的邀請，信誓旦旦的劉鎮偉大膽提出三個要求：改名、組班底及擔任導演。出人意料的是鄧光榮竟也無條件地滿足他的要求。後來，王家衛甚至與劉鎮偉一同協助鄧光榮組建了影之傑製作有限公司。

　　一方面，影之傑繼承了大榮拍攝黑幫片的傳統，創業作是由王家衛編劇、劉鎮偉執行監製、張同祖導演的《江湖龍虎鬥》（1987）。本片由周潤發和鄧光榮領銜主演，是一部隨《英雄本色》（1986）掀起黑幫片熱潮的跟風之作，該片最終獲得 1,500 多萬港元的票房收入，自此令鄧光榮頗為賞識王家衛的才能，亦同時為王家衛在後來施展獨當一面的能力建立了信譽。另一方面，影之傑也開拍了一系列鬼片／殭屍題材電影，第一部是投資了百多萬的《猛鬼差館》（1987），票房狂收過千萬，為影壇帶來一陣「猛鬼喜劇」的熱浪。

　　《猛鬼差館》由王家衛和劉鎮偉聯合編劇、劉鎮偉導演。但兩人的首次合作還要回溯至 1985 年永佳出品的《吉人天相》（1985），當時劉鎮偉已是世紀公司的總裁，而王家衛是永佳公司的編劇。臨時代替導演廖偉雄的王家衛其認真的工作態度引起了劉鎮偉的注意，兩人相談後更引為知己。在這段苦悶的日子，劉鎮偉與王家衛暢談未來：「動作片有洪金

寶、劉家良一輩人，我拍不過他們；文藝片導演有許鞍華、徐克一幫人，我拍不過他們；喜劇片導演更多，許冠文、黃百鳴等，我也拍不過他們；最後有一個人叫劉觀偉，是拍鬼片『殭屍先生』系列的，那我就拍鬼片。」如此分析後，劉鎮偉確定了執導影片的首選類型，並在加盟影之傑後逐步將其實現。

1988 年鄧光榮拉來黃金編劇黃炳耀、劉鎮偉與王家衛共同編劇《猛鬼學堂》。目睹黃、王兩人的鬥法，劉鎮偉在編劇的技巧上也受益匪淺，逐漸開竅。然而，這一年對於王家衛來說是意義非凡，因他成功爭取擔任導演的機會，親自編導了黑幫片《旺角卡門》（1988）。該片由劉德華、張曼玉、張學友主演，並找來張叔平任美術指導（王家衛與張叔平是通過譚家明認識而成為好友）。此片既趕上黑幫片的熱潮，又呈現出與以往黑幫片不同的風格，片中的人物雖沒有「Mark 哥」那樣跌宕起伏的江湖生活，但也在苦悶的日子中保有重情重義的英雄本色。

1989 年因眼見《我要富貴》及《捉鬼大師》兩部影片的票房合計不足千萬，影之傑再次將重心放在黑幫片上。1990 年王家衛與張同祖編劇的《再戰江湖》，再次取得過千萬的票房收入。後來王家衛向鄧光榮闡述《阿飛正傳》的創作意念（這個故事同樣來自與劉鎮偉的閒聊啟發的）。對王賞識有加的鄧光榮不但慷慨支持，並斥資 4,000 萬港元放手讓王家衛拍攝分上、下集的《阿飛正傳》。不料，單是上集，王家衛已超時拍攝，嚴重超出預算，加上擁有六大巨星的陣容組合，票房連 1,000 萬港元也沒有！影之傑為此大傷元氣。唯一欣慰的是，《阿飛正傳》（1990）獲得第十屆金像獎「最佳電影」、「最佳導演」、「最佳男主角」、「最佳攝影」、「最佳美術指導」五項大獎。

九十年代，影之傑雖然又一出品過千萬票房的《龍騰四海》（1992），但隨後的《黑豹天下》（1993）和《倫文敘老點柳先開》（1994）均表現不符理想。加上王家衛、劉鎮偉後來出走自組澤東電影有限公司，影之傑也逐漸退出電影市場，其歷史也定格在 1994 年。

列 ∞ 傳 【導演】

● 唐書璇：再見中國

唐書璇 ▶ 1941—

雲南人。憑《董夫人》（1970）獲第九屆金馬獎「最富創意特別獎」等多
個獎項，曾自組電影朝代等獨立公司。

　　1987 年 5 月 29 日德寶院線上映了一部很特殊的影片《再見中國》。
該片雖於 1974 年便已完成，卻被香港電檢處禁映長達 13 年，是香港電影
史上首部以「可能破壞香港與鄰近地區的友好關係」為由而被遭禁的本土
製作。同年 6 月 3 日，該片落畫，票房收近 200 萬港元，成績不過不失，
卻讓不少觀眾及業內人士記住了一個名字：唐書璇。

　　這位崛起於六十年代後期、隱退於七十年代後期的香港女導演，迄
今為止只執導了四部影片，她從未服務過任何一家大型電影機構，而是
以獨立公司形式完成作品。在其四部影片中，有三部是從未發行過正式
的音像製品。這位曾被香港商業化的電影市道「驅逐」的導演，卻在四十
年後被奉為無可取代的著名電影導演之一。唐書璇的其中兩部影片非但
多次入選香港以及華語電影界評選的十大及百大華語電影，更躋身到在
許多外國影人眼中最具影響力的中國電影行列。唐書璇在影史上留下的
成就，或可以影評人石琪的一句話來概括：「她是香港最有藝術成就的導
演，堪與世界一流導演並列。」

　　1941 年出生的唐書璇自幼在香港長大，曾於台中讀中學。中學畢業
後，她赴美國南加州大學修讀電影，曾有一段時期留美拍攝廣告片，並於
六十年代中期回港開展電影事業。

乍看之下，唐書璇早期的經歷與其他曾留洋的香港導演沒有甚大區別，但她於 1967 年執導處女作《董夫人》（1970）讓她名聲大噪。1969 年《董夫人》更先後在三藩市及巴黎作首映及公映，期間更獲邀參加康城影展，於翌年在香港大會堂首映。事實證明，唐書璇也因而獲得成功。《董夫人》在巴黎的反響甚佳，令當地片商將放映期從四日增至十多日，歐美不少主流報刊媒體紛紛稱讚該片的藝術水準超群外，更為唐書璇對中國傳統倫理文化的精準拿捏而感到意外。然而，《董夫人》終究是一部叫好不叫座的經典。該片在香港只公映三天，其票房之慘澹是可想而知。另一方面，影片雖在第九屆金馬獎上奪得「最佳女主角」、「最佳黑白影片攝影」、「最佳黑白影片美術設計」及「最富創意特別獎」，卻無法登陸台灣當地影院放映，這對唐書璇而言，亦頗感無奈。

《董夫人》之後，唐書璇立刻着手撰寫新劇本，她為影片分別改了中文片名《奔》及英文名「The Dissidents」（《異見分子》）。她之所以創作此片，是為內地文革歷史而痛心疾首，故以此作出對當代中國悲劇的吶喊與見證。然而，當時文革尚未結束，而在數年前經歷過「六七暴動」的香港人對文革這題材諱莫如深，唐書璇自忖不會有老闆答應投資該片，而前作《董夫人》本身也叫好不叫座，那麼如何為《奔》籌製作費呢？對此，唐書璇只好四處求助，一方面請兄長唐大煒、好友邵新明及陳國梁等人幫忙找資金，另一方面又售出《董夫人》的海外版權，終於籌集到一筆能勉強支撐開拍的製作費。資金的問題解決後，唐書璇又穿梭於香港的大街小巷，購買了毛澤東像、五星紅旗、紅衛兵服裝、《毛主席語錄》等道具，同時尋找合適片中故事發生地的外景 —— 廣州。

經一番準備後，唐書璇終決定在台灣地區取景。1973 年 3 月，她啟程赴台拍攝《奔》。在出發之前，她做了一個更大膽的決定：將購得的道具塞進行李箱然後入境台灣！當時帶着這些「違禁品」進台灣地區可會被控為「匪諜」的重罪，輕則坐牢，重則槍斃，但經過一番有驚無險的檢查後，唐書璇最後也成功闖關。

1974 年為免敏感，唐書璇逐將影片英文名改為「China Behind」，最終中文名亦由《奔》改為與英文名一致的《再見中國》，後來，將影片送往電檢處審查，令她始料未及的是，電檢處竟給影片扣上兩頂「帽子」並下

令禁映：「可能破壞香港與鄰近地區的友好關係」及「挑撥持有不同政見的觀眾的情緒，從而可能破壞社會的安寧。」眼見香港將影片拒之門外，唐書璇並不甘心，索性將拷貝拿去台灣地區審查，遺憾的是，台灣新聞局的回覆再次讓她傷透了心：由於出現五星紅旗、毛澤東像、廣播《人民日報》社論、演唱〈東方紅〉等場景，不予通過放映！

《再見中國》令唐書璇備受打擊，她非但結束了朝代電影公司，亦對拍攝藝術題材的影片意興闌珊。1975 年與王羽離婚不久的林翠成立了真納影業公司，並邀唐書璇為其執導創業作。嘗試從俗的唐書璇視這為轉折的機會，親自撰寫了以「打麻雀」為主旨的《十三不搭》（1975），並一改前兩作在港台兩地取景的作風，在香港拍竣全片。但由於唐書璇不善於拿捏商業題材，又極力爭取在片中融入個人特色，《十三不搭》上映後口碑並不如意，普遍評價是「在藝術性方面無甚表現，在通俗娛樂性方面也非精彩」，最終只收得 71 萬港元的票房。

首戰商業影片便滑鐵盧，令唐書璇大感失落，但她並未就此停下探索通俗電影的腳步，兩年後又拍出《大亨外傳》，該片在風格上比《十》片更商業化，幾乎走向胡鬧搞笑片的格局。然而，《大》片殺青後由於無院線排片，直至 1979 年才改名為《暴發戶》公映，票房亦慘敗收場。此情此景，唐書璇自然看得清晰：在商業化日趨提升的香港影壇，自己的藝術風格已被主流排斥，但當她嘗試從俗時，也無法贏得市場的青睞。因此，在《暴發戶》之後，唐書璇選擇退出影壇，移民美國，在當地結婚。

1979 年 10 月，唐書璇到北京探親，當時，有關部門安排了她觀賞十多部內地影片。返美前夕，她在香港停留，並與新華社人員見面暢談開放不久的中國電影前景。期間，唐便說了這樣一段話：「在創作上，吸收外國的電影亦因保持我們的民族傳統，在文藝解放的今天，要生產我們自己需要的精神糧食，這是非常重要的。這個問題，我希望中國電影界能夠認真解決，這是個責任，是個任務，不能兒戲。」如此的一番說話，何嘗不是她當年拍片的心聲呢？其後，香港新華社記者將這談話記錄整理成〈美籍華人電影導演唐書璇對我電影創作中一些問題的看法〉一文，並於 1979 年 12 月 19 日刊登在內部刊物上。胡耀邦閱文後對此批示：「這種意見，應發給導演同志中去議論，看看是否有可取之處」。

1981年唐書璇寫了迄今為止最後一部電影的劇本是《相逢在北京》，由美國導演哈默爾執導。同年，香港電影文化中心舉辦「電影中國」節目展，《再見中國》再次被送審，此時已獲得通過，儘管該片只限會員觀看，卻無疑反映了審查上的進步。

1984年香港國際電影節策劃了「七十年代香港電影研究」專題展，《再見中國》入選其中並進行公開放映，這亦是影片被禁映十年後，首次對外與觀眾「見面」。直至1987年，《再見中國》終於以唐書璇「最後一部公映作」之名安排在院線放映，事隔13年方了卻心事，而其時已退出影壇八年的唐書璇，想必心裏是五味雜陳。

● 羅啟銳、張婉婷：夫妻拍檔

張婉婷 ▶ 1950—

廣東人。憑《非法移民》（1985）奪第五屆金像獎「最佳導演」及第二十二屆金馬獎「最佳原著劇本」。

羅啟銳 ▶ 1953—

於香港土生土長。憑《七小福》（1988）獲第二十五屆金馬獎「最佳導演」、「最佳原著劇本」，後獲第七屆（《秋天的童話》，1987）及第二十九屆金像獎（《歲月神偷》，2010）「最佳編劇」。

羅啟銳和張婉婷是香港影壇聞名的最佳夫妻拍檔。從電影《非法移民》（1985）開始，二人的名字便從未拆伙：他們會在對方導演的影片中任編劇或監製，雖作品數量不多，但每一部影片都對得起「電影」這二字。

羅啟銳和張婉婷均就讀於香港大學，羅修讀英文系，張修讀的是心理系。畢業後，羅進入電視台工作，執導過電視劇《霸王別姬》。張畢業後赴英國攻讀文學及戲劇，一直被母親灌輸「拍電影的人是男盜女娼」觀

念的她，在 BBC 任職香港紀錄片的翻譯助理時，發現當中學到的都可以應用到導演的工作上，方決定從事電影工作。

八十年代，羅、張一同修讀紐約大學的導演系，當時班上只有三個中國人，二人因經常在同一個小組拍攝，想法有默契而漸生好感。1983年正準備畢業作品的張婉婷，在機緣巧合下為來紐約看攝影器材展的方逸華講解，方逸華表示如果同學有劇本可回港找她幫忙。結果，張婉婷真的在回港後與方逸華見面，並開口要 100 萬港元，執導了由羅啟銳任策劃和編劇，由商業發行的劇情片《非法移民》。該片不但賺獲港幣 400 萬港元，還獲得金像獎「最佳導演」及亞太國際影展「評委團特別獎」，張婉婷用「幸運」來形容自己。《非》片是「移民三部曲」的第一部〔另兩部為《秋天的童話》（1987）和《八兩金》（1989）〕，亦成為她和羅啟銳合作無間的開始。正因這部影片，她才有機會力薦周潤發拍攝《秋天的童話》，該片不但賺得觀眾的眼淚的同時，更席捲了金像獎和金馬獎，獲得多個獎項。

此時的張婉婷正拍攝「自己熟悉的故事」，而羅啟銳為她及張堅庭等人擔任編劇的同時，未能說服片商投資開拍其童年故事，於是他與張婉婷合寫劇本，且由張婉婷任策劃，導演了一部關於童年的電影 ——《七小福》（1988），片中戴眼鏡、讀書時老被罵的小孩子就是他本人的形象。最後，該片橫掃金馬獎多個大獎，羅啟銳因而一鳴驚人。

結為夫婦的羅啟銳和張婉婷繼續互相扶持，拍出一部部的佳作：挑戰自我、聚焦歷史風雲變幻的《宋家皇朝》（1997），以及傾訴對城市和故土之情的《玻璃之城》（1998）……而在進軍內地的《北京樂與路》（2001）受到質疑後，二人便蟄伏了九年。2010 年由張婉婷監製、羅啟銳編劇及執導的《歲月神偷》上映，羅將那個延後了數十個春秋的童年故事搬上大銀幕。這部對香港舊時光充滿眷戀的電影，成為首部獲柏林影展「水晶熊獎」殊榮的港產片。

有人曾言羅、張二人會為拍好一齣電影而等待多年，羅啟銳卻笑說：「有時候我們看見野鴨在水面上游，很淡定的樣子，其實它兩隻腳在水面下踩得不知道有多忙呢。」

關錦鵬 ▶ 1957—

為導演。早期曾是許鞍華、余允抗等人的副導演。1985 年執導處女作《女人心》（1985），憑《胭脂扣》（1988）、《阮玲玉》（1992）、《紅玫瑰白玫瑰》（1994）獲香港金像獎、台灣金馬獎及多項國際獎項。

出生於家道中落的大家庭的關錦鵬，是長子嫡孫，頗受姑婆的疼愛，是家中唯一被送往培正中學讀書的孩子。少年時愛看電影的他，常把早餐錢或交通費存起來買電影票。在紀錄片《男生女相：華語電影之性別》（1996）、《念你如昔》（1997）及劇場作品《中國旅程 1997》，便是他將童年往事深嵌其中的作品。

中二時，關錦鵬父親過世，母親、兩個妹妹和他出來社會工作。在這段艱難期，他參加了戲劇社而愛上舞台表演。中六時加入無線電視演員訓練班，中學畢業後考入香港浸會大學，同時兼修訓練班。在訓練班畢業後，關錦鵬當過臨時演員，後來從台前轉到幕後，當場記、全職助理編導，並與許鞍華、譚家明、嚴浩等人一起工作，期間拍攝了大量的電視單元劇。後來，許鞍華等人從電視轉到電影圈時，關錦鵬亦隨他們走入香港新浪潮時代。關錦鵬從《行規》（1979）開始擔任副導演已有四年多，期間參與了十多部電影製作，故被戲稱為「副導演之王」。

正因《點指兵兵》（1979）和《山狗》（1980）的拍攝經歷，關錦鵬認識了珠城製片有限公司的創辦人梁李少霞，梁太決定資助他拍電影：「如果，我今時今日沒有給你第一個機會，那你就不會有第二個機會。」梁太這句說話令為關錦鵬帶來首執導筒的機會，並拍攝了《女人心》（1985）。

從第一部電影開始，關錦鵬便以女性題材為主題。他以如油畫般唯美的鏡頭語言，刻畫了多位嫵媚執着、略帶頹廢色彩的女性角色。如《地下情》（1986）的阮貝兒、《胭脂扣》（1988）的如花（1988）、《阮玲玉》（1992）的阮玲玉和《紅玫瑰白玫瑰》（1994）的嬌蕊等。有影評人曾評說香港電影一向充滿大男人主義，女性電影則寥寥可數，而其中被公認為

對女性題材最專一、功力最深厚、成績最顯著的，便是關錦鵬。這種對女性題材的「關照」，一方面是由於關錦鵬深受作家張愛玲的影響，另一方面也與他本人的性取向有關。

1996 年在紀念世界電影誕生一百周年時，關錦鵬受邀製作紀錄片《男生女相：華語電影之性別》，以性別角度展現中國電影的陰柔與陽剛。關錦鵬亦在片中「出櫃」。往後他卸下創作的包袱，把自身的經驗放進電影，在《愈快樂愈墮落》（1998）和《藍宇》（2001）中，透徹表明藝術旨趣與價值取向。而耐人尋味的是，除《藍宇》外，在關錦鵬的電影中，男性很多時被設置為「小男人」的角色，如《阮玲玉》裏對情感畏縮的蔡楚生、《紅玫瑰白玫瑰》裏自私自利的佟振保、《胭脂扣》裏貪生怕死的十二少等。

除對兩性有細膩的描摹外，關錦鵬在作品中還傾吐了對往昔情懷的熱愛與緬想，以及與新時代巧妙呼應，不但令人產生共鳴，其執導的影片亦屢獲好評。

列 傳 【影星】

● 曾江、秦沛：老驥伏櫪

曾江 ▸ 1935—

本名曾貫一，廣東中山人。五、六十代與謝賢齊名的當紅小生，八十年代在電影中多演配角，被譽為「老戲骨」、「全能演員」，迄今為止演過近 200 部電影，憑《竊聽風雲 2》（2011）獲提名第三十一屆金像獎「最佳男配角」。

秦沛 ▸ 1945—

原名姜昌年，又名嚴昌，江蘇蘇州人。20 歲便是瘋魔東南亞的偶像明星，此後四十餘年在銀幕上多演配角，迄今為止已演出近 300 部電影、2,000 多小時的電視劇，且曾兩獲金像獎「最佳男配角」。

　　香港電影百年歷史當中，有一些觀眾最熟悉的面孔見證着香港電影的過去與現在，他們都是主角的「朋友」、「父母」或者「敵人」。雖然鏡頭在他們身上不會作過多的停留，只是浮光掠影卻驚鴻乍現。他們既不是綠葉，也不是跑龍套；他們是配角，是「老戲骨」，亦是演員。

　　港產片裏的「老戲骨」多不勝數，如苑瓊丹、廖啟智、盧海鵬、關海山、蘇杏璇、元華、元秋等。當中要數，擁有超過半個世紀演藝生涯的曾江和秦沛就是其中的代表。

　　畢業於加州大學建築系的曾江，學成回流香港後，當了三、四年建築師。但據曾江說，他並不太適合做建築師，皆因要應酬客戶，而這種應酬只是陪人玩樂，而不是自己享受的樂趣，這對於他是妨礙。五、六十年代紅遍香港的「學生情人」林翠是曾江的親妹，故當時曾江會經常到片場

探班，偶然下被導演陶秦看中，後來與尤敏合演《同林鳥》（1955）而正式進入影壇。1964年林翠與秦劍自組國藝影業公司，其創業作《大馬戲團》的男主角便是曾江。此後經年，英俊帥氣的曾江逐漸成為與謝賢齊名的當紅小生，更參演了多部粵語電影，如武俠片《天劍絕刀》（上集，1967）、《武林三鳳》（上集，1968）及《紅花血劍》（1968）；愛情片如《小媳婦》（1967）、《少女情》（1967）、《姐姐的情人》（1967）等。年輕的曾江英俊瀟灑，經常與陳寶珠、雪妮等女星合作，後來看到陳寶珠、蕭芳芳等成立「七公主」，他與謝賢等人曾一度借此成立「七駙馬」藉以「佔便宜」，最後也不了了之。

另一個與曾江出身相似的「老戲骨」秦沛，出身自演藝世家，其父嚴化（本名姜克琪）、其母紅薇、其弟姜大衛，以及同母異父的弟弟爾冬陞都是演員，姜大衛及爾冬陞日後更轉為導演。秦沛在3歲時便以童星身份出道，曾參演《蕩婦心》（1949）、《馬路小天使》（原名為《烏夜啼》，1957）、《街童》（1960）等。1965年秦沛加入李翰祥在台灣創立的國聯影業公司，後參演其執導的「瓊瑤電影」《菟絲花》（1966），李翰祥亦為他改藝名秦沛。其後，秦沛參演的電影以愛情片為主，如《冷暖青春》（1969）、《幾度夕陽紅》（1967）、《忘不了你》（1968）等。秦於20歲就成為瘋魔東南亞的偶像明星，多與甄珍、唐寶雲、汪玲等的漂亮女星搭檔，以至於多年後曾志偉回憶自己早年跑龍套時的辛酸：「那時候最舒服的是秦沛，他只是一個人在海灘上晨跑啊，或與美女跳舞聊天啊，而且錢拿得多。」秦沛更曾調侃當時為武打明星的弟弟姜大衛：「他這個武打都是自己來，我這個談戀愛也是自己來。」

但對許多影迷而言，秦沛和曾江最深入人心的，是兩人在電視台擔任配角的時期，其中以1983年的《射鵰英雄傳》電視劇最為著名。在該劇集中，秦沛飾演雄圖大略的鐵木真，曾江則飾演桀驁放肆的黃藥師，更就此成為無數觀眾心中永遠的「東邪」。

曾江出演《英雄本色》（1986）後，演技亦開始爐火純青，其塑造的角色或大奸大惡，或義薄雲天，如《喋血雙雄》（1989）中亦正亦邪的警察曾爺，《縱橫四海》（1991）中陰毒到令人髮指的契爺，《警察故事III超

級警察》（1992）中風度翩翩又心狠手辣的猜霸，這些角色無不奔放激烈、囂張跋扈，他甚至成為了吳宇森導演的江湖片的一個符號。曾江曾說：「電影這種東西不是一個人的事情，要合作。演員要跟導演兩個人來擦出一些東西來，導演叫你笑，你就笑。這是合作嗎？這是奴才，沒有意思。吳宇森也有他的主見，但他會考慮你的提議。」

1992年吳宇森、周潤發先後赴荷里活發展，曾江也隨之「猛龍過江」。在《血仍未冷》（*The Replacement Killer*，1998）、《安娜與國王》（*Anna and the King*，1999）、《新鐵金剛之不日殺機》（*James Bond: Die Another Day*，2003）、《藝妓回憶錄》（*Memoirs of a Geisha*，2005）等荷里活巨製中，均可一睹曾江的風采，舉手投足依然是那個穿黑衣、食雪茄和戴墨鏡的不世梟雄。

如果曾江是火，那麼秦沛就是水。有別於放肆囂張、愛恨分明的曾江，秦沛的戲路廣泛至「水無常形」之境，可忠可奸，可壞可善。他可以是《五億探長雷洛傳 I 雷老虎》（1991）中的顏同探長，也可以是《赤腳小子》（1993）中的嚴父，甚至是《癲佬正傳》（1986）中的精神病患者，一轉眼他又化身成《新不了情》（1993）中卑微卻開朗樂觀的舅父。他說：「我只承認自己運氣不好，卻從未否認過自己的才華。」那份篤信與淡定讓人動容，即使演小人物也能發出光來。最終秦沛憑《癲佬正傳》和《新不了情》兩奪金像獎「最佳男配角」，巧合的是，兩部影片的導演都是其同母異父的弟弟爾冬陞。值得一提的是，秦沛與兄弟三人合作的《貓頭鷹》（1981）：爾冬陞為編劇，姜大衛自導自演，秦沛依舊是萬年男配角。

2012年秦沛和曾江同獲第三十一屆金像獎「最佳男配角」的提名，雖最終由盧海鵬捧得金樽，但兩人好戲之名早已名滿天下。

● 蕭芳芳：由童星到影后

> # 蕭芳芳 ▶ 1947—
>
> 原名蕭亮，祖籍江蘇蘇州。曾獲得兩屆金像獎〔《不是冤家不聚頭》
> (1987) 及《女人，四十。》(1995)〕及金馬獎〔《女人，四十。》及《虎
> 度門》(1996)〕影后，憑《女人，四十。》獲第四十五屆柏林影展「最
> 佳女演員銀熊獎」。曾與投資人葉志銘合作創辦繽繽影業有限公司，後自
> 組高韻有限公司製作影片。

　　在文章〈舊影話〉（黃愛玲編：《香港影人口述歷史叢書之二：理想年代——長城、鳳凰的日子》）中，左派影人沈鑒治回憶了一椿趣事：「二十世紀五十年代，由袁仰安夫人等主理的綠屋公司專做外發的女性高級服裝，其中有個蕭太太，托人來問她 5 歲的女兒有沒有機會拍戲。袁仰安看到蕭太太的女兒活潑可愛，一口應允，簽了合同，月薪 150 港元。這位太太名成豐慧，她的女兒蕭亮便是後來的蕭芳芳。」

　　1949 年成豐慧舉家來到香港，丈夫蕭先生不幸過世，孤兒寡母的生活相當困苦。直至蕭芳芳出來拍戲有了收入，生活才稍稍安定下來。蕭的處女作為《小星淚》(1954)，在參演《孤星血淚》(1955) 後，她與長城電影製片有限公司簽訂部頭約，先後演出《大兒女經》(1955) 等五部影片。其後蕭母安排她在《梅姑》(1956) 出演年幼時的林黛，並改藝名為蕭芳芳。1955 年蕭憑此片獲第二屆東南亞電影節「最佳童星」，而一舉成名。在《苦兒流浪記》(1960) 中，她飾演的孤女小梅唱紅了一曲〈世上只有媽媽好〉，數年後再演粵語片《萬里尋親記》(1961)，故事如出一轍。

　　踏入六十年代，少女時期的蕭芳芳曾師從京劇前輩粉菊花學習身段和北派武功，自參演《青城十九俠》(1960) 後便經常與義結金蘭的姐妹陳寶珠出演俠女／俠士，短短幾年間共出演了百多部古裝片，兩人更成為新派少俠的搭檔。1966 年，19 歲的蕭芳芳在《少女心》(1966) 中一人分飾三角，載歌載舞，賣座率空前成功。接着她與陳寶珠合演《彩色青春》

（1966），將新派青春影片推向狂潮。翌年，她和馮素波、沈芝華、陳寶珠、薛家燕、王愛明及馮寶寶合演《七公主》（上集，1967），因而得「七公主」名號。1967年後，她一方面扮演懲惡揚善的「珍姐邦」，一方面出演《飛女正傳》（1969）等反叛角色。在《窗》（1968）中蕭芳芳出演「盲妹」一角為她帶來許多學習的機會，亦令她第一次覺得自己是個演員。

蕭芳芳與陳寶珠並列為震撼六十年代的粵語片雙星，有說「台上風光，台下淒涼」，被視為當紅玉女的蕭芳芳被迫停留在聚光燈下當青春偶像，更對被迫退學一事始終難以釋懷，1969年她以《媽媽要我嫁》大膽作出息影的宣言，在妙齡的時期前往美國攻讀，成為「學士明星」。

從美歸來後，蕭芳芳很快便開啟第三個事業的高峰期：憑《女朋友》（1974）和《海韻》（1976）分別獲得第十二屆台灣電影金馬獎「最佳女配角」和西班牙第五屆國際電影節「最佳女主角」。1975年她與葉志銘合組繽繽影業有限公司，推出與梁普智合導的創業作《跳灰》（1976），就如李照興所說是一下子預告了新浪潮的誕生。

七十年代，蕭芳芳加入在無線主演劇集《點只咁簡單》（1977），成功塑造傻大姐林亞珍的角色形象。1978年她自組高韻有限公司製作影片，三度把林亞珍搬上銀幕。吳宇森在執導的《八彩林亞珍》（1982）中更加入反地產暴權的思想。

1983年蕭芳芳再度赴美學習，回港後接演《不是冤家不聚頭》（1987），正式以中年女人的形象示人。隨後她出演了多個喜劇角色，如《方世玉》（1993）中老而不尊的苗翠花，更直言「我不要做諄諄教導的老酸腐，也不要做苦口婆心的老太婆」。1992年，蕭芳芳參演了關錦鵬的短片《兩個女人，一個靚，一個唔靚》，當時她為片中一個打噴嚏的動作竟想了一整夜，最後該短片在1993年入選了柏林影展參賽片。兩年後，她憑《女人，四十。》（1995）在柏林影展上奪得影后桂冠。其後她在《虎度門》（1996）裏的粵劇名伶，延續了《女人，四十。》中「阿娥」的樂天知命的生活態度，亦從中折射了蕭芳芳那優雅及「打不死」的精神。

2000年後蕭芳芳因受耳患困擾而減少幕前演出。2009年她獲頒第二十八屆香港電影金像獎「終身成就獎」，一如林超賢所感歎：「我們終

於培養出一個真正有生命力、土生土長、靠個人魅力屹立不倒的實力女演員。」

● 張艾嘉：理想女性

張艾嘉 ▶ 1953—

生於台灣，祖籍江西五台，曾赴美留學。1973 年加入嘉禾，有過藝名張愛嘉（有「愛嘉禾」之意）。1981 年後，她一度是新藝城的幕後主力之一，亦曾擔任新藝城台灣分公司的總監，對台灣新電影運動有一定的影響，她亦是赴港發展的台星中，唯一一位在台前幕後也獲得傑出成就的電影人。

在整個七十年代，演員雖是張艾嘉主要的身份，但由於曾在嘉禾配音間任職，在加入影壇後不久便對幕後工作產生濃厚的興趣。在 1976 年她還專程跑去為龍剛執導的《哈哈笑》（1976）擔任副導演，從而開啟了導演之路。

1979 年張艾嘉與胡樹儒及大家樂速食品牌創辦人之一的羅開睦合作創辦比高電影有限公司，並推出創業作，亦是唯一一部影片《瘋劫》（1979），她更親任女主角。《瘋》片非但是許鞍華的處女作，亦是香港電影新浪潮時期的代表作之一，獲《電影雙周刊》選為「1979 年十大華語片第一位」。

踏入八十年代，張艾嘉的電影事業於港台兩地發展。1981 年她非但成為第十八屆台灣電影金馬獎影后，還獲邀為新藝城拍片，更在導演曾志偉的要求下，張艾嘉把披肩長髮剪成男裝短髮，並回港參演新藝城的重磅之作《最佳拍檔》（1982）。影片上映後，張艾嘉飾演集強勢彪悍的河東獅與溫柔撒嬌的小女人於一身的「男人婆」，隨之走紅銀幕，並獲第二屆香港電影金像獎的影后提名。同年，她又於《難兄難弟》（1982）及《夜驚魂》（1982）中再以「男人婆」造型亮相，而兩片的賣座，令她這一銀幕形象更為人熟知。

1983 年張艾嘉接替虞戡平出任新藝城台灣分公司總監。在她的籌劃下，新藝城推出悲劇片《搭錯車》（1983），豈料大獲成功，台灣收入近 1,800 萬新台幣，成為全年國片票房之冠，香港票房也收近五百萬港元，而且比許多港產片還要賣座，對於一部台灣影人製作為主的影片而言，可謂破紀錄！

《搭錯車》的成績讓張艾嘉欲罷不能，遂提出發展本土文藝片的方針，一口氣製作了《帶劍的小孩》（1983）、《台上台下》（1983）及《海灘的一天》（1983）等，但這些影片反應既不如《搭錯車》，也不比新藝城在台灣製作的其他商業片賺錢，結果到了 1984 年，張艾嘉的方針受到冷待，令她失意地辭去總監一職。

張艾嘉對幕後工作始終念念不忘。1986 年她在德寶電影公司支持下自編自導自演《最愛》，並憑片中陷於三角戀矛盾的白芸一角奪得第二十三屆台灣電影金馬獎及第六屆香港電影金像獎「最佳女主角」，且同時獲金馬獎「最佳導演」、「最佳原著劇本」及「最佳電影插曲」提名，首開一人連中四項提名的紀錄，該片更成為她演藝生涯的代表作。張艾嘉善於捕捉女性的內心情感變化，以塑造細節取勝的表演特色在片中得以發揮。

其後張艾嘉再回歸幕前，演出了多個角色如村婦、母親、老鴇等，各有精湛之處：1989 年她先是憑《人在紐約》（1989 於台灣上映，1990 於香港上映）提名第二十六屆台灣電影金馬獎影后，1990 年則以《八兩金》（1989）及《阿郎的故事》（1989）同時入圍第九屆香港電影金像獎「最佳女主角」，翌年又憑《廟街皇后》（1990）獲第十屆香港電影金像獎影后提名，於 1990 年被香港《大影畫》雜誌評為「80 年代十大演員」之一等。受到如此頻繁的認同，無疑是對她演技的最好證明。

而在九十年代後，張艾嘉更進一步嘗試自導自演，《莎莎嘉嘉站起來》（1991）及《新同居時代》（1994）皆屬此例，後者票房更超過二千萬港元，令她在商業上贏得認可。1995 年張艾嘉將事業移回台灣，先參演李安的《飲食男女》（1994 於台灣上映），又執導了《少女小漁》（1995）及《今天不回家》（1996）兩部影片，其中《少》片讓她贏得第四十屆亞太影展「最佳電影」及「最佳編劇」，女主角劉若英亦憑此片名聲鵲起。

1996 年張艾嘉出任有線電視「Go Go TV」總監便一度淡出幕前演出，僅在 1998 年監製了楊凡的《美少年之戀》。

1999 年張艾嘉在《心動》身兼編導演三職，影片延續她一貫的寫實主義風格，以及對不同女性人生心境的探討及追求。事實上，《心》片除口碑見優，商業反響亦很可觀，尤其香港收得超過 1,200 萬的票房成績，在港產片低潮時顯得難能可貴，而台灣票房則達 1,800 萬，是僅次於《玻璃樽》（1999）的第二大賣座國片，亦為張艾嘉帶來第一座金像「最佳編劇」的獎項。

2000 年至今演而優則導仍是張艾嘉電影生涯的寫照：《地久天長》（2001）中飾演照顧絕症愛子的慈母一角又為她帶來香港電影金像獎及香港影評人協會金紫荊獎「最佳女主角」兩個影后桂冠；2005 年她主演畢國智的《海南雞飯》兼任執行監製，成為她三度入圍金像影后的作品；2008 年她執導商業化題材的《一個好爸爸》，讓古天樂首獲金像影帝提名；2017 年張艾嘉在最新的作品《相親相愛》自編自導自演，獲得金像獎「最佳編劇」。

如今，張艾嘉仍孜孜不倦地發展演藝事業，而其造就的實力與影響，更令她成為香港電影的代表人物之一。

● **梅艷芳：女人花謝**

梅艷芳 ▶ 1963—2003

廣西合浦人。憑《胭脂扣》（1988）獲第八屆金像獎及第二十四屆金馬獎影后。過去曾獲第四屆（《緣份》，1984）和第十七屆金像獎「最佳女配角」（《半生緣》，1997）。

梅艷芳成長於單親家庭，4 歲始便與胞姐四出登台唱歌，顛沛流離的童年生活造就了她豐富的人生閱歷。1982 年，18 歲的梅艷芳一舉摘下首屆新秀歌唱比賽冠軍，從此踏上星途，因聲線低沉被冠以「小徐小鳳」之

名。當時專注唱歌的她，間中會客串演出電視劇或電影，在拍攝《瘋狂83》（1983）時，導演楚原對她說：「你以後在演戲的成就可能大過你唱歌。」當時她沒有為意，並覺得自己不懂得演戲。

表面風光，實際卻在娛樂圈飽嘗辛酸的梅艷芳，因愛情喜劇《緣分》（1984）而穫得香港電影金像獎「最佳女配角」，同年在電視劇《香江花月夜》中，在曾江的指導加上電視台現場收音的訓練，使她逐漸知道甚麼是演技。其後推出雙白金大碟《壞女孩》令梅艷芳首奪無線「十大勁歌」，並奪得「最受歡迎女歌手」大獎，其酷而不壞的瀟灑形象深入人心，同時間，專輯中「梅艷芳髮型」更成為少女最愛模仿的形象，電影公司也順勢推出同名電影《壞女孩》（1986）。

其後梅艷芳演出了一些不太嚴肅，亦不需演技的影片，直至遇到關錦鵬，在《胭脂扣》（1988）中飾演風情萬種的女鬼如花一角，令她知道演員可以有很大的發揮空間。「如夢如幻月，若即若離花」，生活中性情直率豪邁的梅艷芳，全情投入去演繹李碧華筆下這個三十年代淒怨癡情的塘西妓女，乃至無法抽身，該片終為她帶來金像獎影后、金馬獎影后和亞太影后三個獎項，亦是對她的演出予以最佳的肯定。

八十年代末，香港電影掀起豪俠熱潮，性格本是豪爽的梅艷芳順理成章地成為當中的「女英雄」，一圓其幼時的夢想。《英雄本色 III 夕陽之歌》（1989）裏有情有義黑幫大佬的女朋友和《富貴兵團》（1990）中巾幗不讓鬚眉的女特務，進一步確立了其「主攻」的演出路線。其後的《九一神鵰俠侶》（1991）、《新仙鶴神針》（1993）及《現代豪俠傳》（1993）等，她飾演的角色都是出塵脫俗的女俠，而同時期的《川島芳子》（1990）中川島芳子一角則是她最出色的男裝扮相。此外，她主演的《審死官》（1992）、《逃學威龍三之龍過雞年》（1993）和《東方三俠》（1993）在票房上均大獲成功，可見其強大的號召力。1997 年她憑文藝片《半生緣》再獲金像獎「最佳女配角」。梅艷芳對片中曼楨一角的複雜心境的細膩演繹，叫人感歎可憐之人必有可恨之處。至於在向粵語長片取經的《鍾無艷》（2001），她反串齊宣王一角，則被導演杜琪峯讚歎頗具說服力，「演衰格紈絝子弟還可以衰格過《活着》的葛優」。

情路坎坷的梅艷芳曾說過：「演員與歌手一樣，都是發自內心，過得自己先過得人。」在三部近作《慌心假期》（2001）、《愛君如夢》（2001）和《男人四十》（2001）中，她將外表堅強但內心空虛、等待愛情的女子均塑造得入木三分。在 2003 年，梅艷芳因癌症病逝，為影迷留下 47 部電影作品。

● 張曼玉：銀幕女神

張曼玉 ▶ 1964—

祖籍上海。先後九次獲得金像獎〔《不脫襪的人》（1989）、《阮玲玉》（1992）、《甜蜜蜜》（1996）、《宋家皇朝》（1997）、《花樣年華》（2000）〕及金馬獎〔《人在紐約》（1990）、《阮玲玉》、《甜蜜蜜》、《花樣年華》〕影后殊榮；當中憑《阮玲玉》獲第四十二屆柏林電影節「最佳女演員銀熊獎」。所參演的近 30 部作品由嘉禾及其衞星公司製作、發行，包括《阮玲玉》、《新龍門客棧》（1992）、《甜蜜蜜》等。

有說張曼玉的第一個夢想是當個著名的髮型師，而第二個夢想就是為偶像黃日華剪髮，進入電影圈後，才有了第三個夢想——成為一名優秀演員。在《阮玲玉》（1992）其中一幕，導演關錦鵬問她「半個世紀以後，會不會希望別人記得你？她說：只要記得我叫張曼玉就好」。

八歲時張曼玉舉家移民英國，在英倫聽着父母爭吵長大。1982 年她放暑假回港探親而被星探發掘，後來在一個街知巷聞的廣告中擔任模特兒，以王晶的話來形容她就是「可愛到令一切看廣告的人全部投降，不分男女老少」。張曼玉在 18 歲時參加香港小姐選美大賽，獲得亞軍及「最上鏡小姐」，其後順理成章簽約無線，並參與《新紮師兄》（1984）等多部電視劇集。

她的銀幕處女作是賣座喜劇片《青蛙王子》（1992），導演王晶回憶與她第一次會面「她真的是一張白紙，是個毫無機心的小『鬼妹』，她的性

格其實比外形更可愛」。後來，嬌俏清新的張曼玉在四年間出演了近 30 部電影，曾同時趕拍五個劇組；1988 年內接拍了 12 部電影，獲封「張一打」的綽號；後因飾演「警察故事」系列中的女友「阿美」而成為日本影迷票選的「最受歡迎外國女演員」之一。敬業的她更曾憑《緣份》（1984）被影評界譽為「最有前途的女星」，翌年獲得金像獎「最佳新演員」提名。她亦曾為爭取出演《玫瑰的故事》（1986）的女主角而剪掉長髮、拔掉虎牙，但她仍是許多人心中漂亮的符號。

直到在《過埠新娘》（1988）的泥漿中，她才開始思考應怎樣對待自己的演藝生涯。《旺角卡門》（1988）是她視為真正開始嚴肅對待表演的起點，亦自此成為王家衛電影中的「常客」。一年後，《不脫襪的人》（1989）讓她獲封金像獎影后，其後的《人在紐約》（1990）和《滾滾紅塵》（1990）又讓她接連捧杯（前者獲第二十六屆金馬獎「最佳女主角」，後者獲第二十七屆金馬獎「最佳女配角」）。自此這塊從片場打磨出來的璞玉開始發放光芒。

張曼玉曾說，她最早的自信是來自《阮玲玉》。當時因梅艷芳的辭演，她背負了巨大的壓力而加盟。為了完全拋開自己的影子，她不惜剃去眉毛，推掉所有片約。在拍攝期間，她有感遭遇到與阮玲玉相似的情感背叛而體味到「人言可畏」的命運，被賈樟柯評為「對演員宿命的認同，讓她好像靈魂附體，這一刻我把她當做中國所有天才女演員的結合體」。此外，她更是首位在歐洲三大電影節摘得影后桂冠的香港女演員。

其後，張曼玉演技大爆發，演出了一個個精采絕倫的角色：《新龍門客棧》（1992）裏風騷潑辣的老闆娘金鑲玉、《青蛇》（1993）裏妖冶入骨的青蛇、《東邪西毒》（1994）裏寂寞感傷的大嫂……隨後她在法國休幕兩年，後發現還是對表演感興趣，便接連演出《甜蜜蜜》（1996）、《宋家皇朝》（1997）、《花樣年華》（2000），其渾然天成的演技就是最好的表徵。如今，她只偶爾在銀幕上驚鴻一瞥，但每次亮相都令人感到動魄驚心。

鍾楚紅 ▶ 1960—

於香港土生土長。憑《男與女》（1983）、《秋天的童話》（1987）奪得兩屆亞洲影展「最佳女主角」。

　　無線（香港電視廣播公司）從 1971 年開始舉辦香港小姐選美大賽，許多發明星夢的女孩也藉此加入演藝圈，鍾楚紅便是其中之一。彼時這位「紅豆妹妹」以嬌憨嫵媚艷驚四座，決賽時卻因不懂得穿高跟鞋而落得第四名。賽後在無線試鏡失敗，卻得到劉松仁的垂青，參演杜琪峯處女作《碧水寒山奪命金》（1980）。片中鍾楚紅飾演女主角尤佩佩，雖是花瓶角色，但芳華初露、出水芙蓉，也頗合觀眾眼緣。隨後，鍾楚紅出演許鞍華執導的《胡越的故事》（1981）。選角之初，許鞍華曾委婉地向製片人表示：「這樣的靚女，跟電影裏越南船民沈青坎坷的命運不太符合。」但天資聰慧的鍾楚紅憑悟性與勤勉獲得導演與觀眾的認可，此片也開啟了她與周潤發長達十年的銀幕情侶的演出。

　　《胡越的故事》後，鍾楚紅星途坦蕩，先後與洪金寶、于仁泰、章國明、譚家明、王晶、楊凡等知名導演合作，角色雖大多是花瓶角色，但鍾楚紅演來卻沒有絲毫矯揉造作之感。那時的她流着波浪的長髮，明眸淺笑，寬大的恤衫慵慵懶懶地在牛仔褲上打結，有人統計過，在她演出百分之七十的電影裏，她都堅持這樣的扮相。天生麗質的她在大銀幕上顛倒眾生，以至於八十年代坊間更流傳「你紅，再紅能紅得過鍾楚紅嗎？」這句說話，而當時鍾楚紅主演的電影是場場爆滿。多年後，倪匡在《明報》上回憶：「當然是為了看鍾楚紅，那時正年輕，站在風裏，一顰一笑都是真正的美。」邵逸夫更是稱她為八十年代的性感女神，徐克亦讚她媚而不妖，李敖更撰文說瑪麗蓮夢露如果一直活下來，大概就是鍾楚紅的樣子。

　　1987 年鍾楚紅參演張婉婷執導的《秋天的童話》，片中她一改性感艷麗的形象，然而她在片中穿荊釵布裙的一幕仍難掩她本身的國色天香。片中平平淡淡的愛情故事，配上鍾楚紅、周潤發細膩輕緩的表演風格，

以及紐約街頭閒散蕭瑟的秋日，的確有一種非同一般的韻味。該片亦是鍾楚紅首次在電影中獻聲，演繹主題曲〈夢囈〉，質樸無華，氤氳似夢。1991年鍾楚紅與周潤發、張國榮合作《縱橫四海》，飾演嬌俏頑皮的紅豆妹，成為了向來拍攝男兒血氣電影風格的吳宇森鏡頭下為數不多的柔媚亮色。其中一幕，鍾楚紅先後與胡楓、周潤發及張國榮連跳三支舞，在最終偷得鑰匙的剎那向周潤發一挑眉一眨眼，盡顯嫵媚與可愛，而後段紅豆妹與坐着輪椅的周潤發共舞更是搖曳多姿，風情萬種，難怪那時有本地報章以「震動天地」四字來形容她，甚至有專欄這樣寫道：「走出影院的男人，大都怔怔。」

《縱橫四海》中，紅豆妹說：「做完這一次，我們就收山，找一個太平的地方，過平淡的生活⋯⋯」同年，在草草拍畢最後一部戲《極道追踪》（1991）後，鍾楚紅於當紅之年結婚息影。此去經年，銀幕中已難覓其芳蹤。

● 劉嘉玲：世紀烈女

劉嘉玲 ▶ 1965—

祖籍廣西容縣人。憑《狄仁傑之通天帝國》（2010）獲第三十屆香港電影金像獎影后。共參演了23部由嘉禾出品的電影。

2011年4月17日，劉嘉玲手捧金像獎影后獎座，熠熠生輝地立於台上；未語，先聞其笑聲。她說：「每次提名，我都好開心；跟着我每次都是看別人上來拿獎，我習慣了失意，今天很得意反而不是很習慣。」為了這個獎，她準備了致謝辭已有六次。這個被媒體屢屢塑造成「北地胭脂」的女星，終於為傳奇故事書寫出華美的結局。

15歲那年，窮孩子劉嘉玲隨家人來到香港。為融入社會，她首先要求父親帶她去買衣服：「我要改變自己，外表是第一步。」從那時起，這個面目靈潤的女孩已立下成為這個社會一分子的志向。後來，她投考無線電視藝員訓練班，說廣東話時鄉音未改，幸獲高層劉芳剛破格錄取，也

因此被譏為「有後台的大陸妹」。劉嘉玲曾被刻意安排講迅疾的對白，但她並未退縮：「我請訓練班的程乃根老師教我，每週三天，大聲讀新聞，大聲唱廣東歌，每天錄音，把聲帶給程老師聽，他逐個音給我更正。」隨後，她已是個從內地到香港兩年便可以粵語演出的演員。努力學演技、學裝扮的她，從 1983 年的《射鵰英雄傳》裏只有一句對白的丫鬟，後慢慢擔綱演出，且陸續出演《新紮師兄》（1984－1985）、《楊家將》（1985）、《流氓大亨》（1986）等劇集。

1986 年劉嘉玲首度接拍電影《扭計雜牌軍》，飾演擁有酒窩的甜美私家偵探。不久，她便憑《說謊的女人》（1989）入圍第九屆金像獎「最佳女主角」。1990 年她離開無線投身電影圈，開始向漫長的影后路衝刺。其後，她在《阿飛正傳》（1990）裏出色演繹艷俗癡情的舞女露露。「從法國拿完南特三大洲電影節『最佳女主角』，所有的（雜誌）封面都是我，所有媒體、身邊朋友每天都恭喜我，我被他們恭喜到了雲端，覺得這個獎（金像獎「最佳女主角」）肯定是我的了」。結果，她在第十屆金像獎輸給鄭裕玲，更令她一度對演戲失去信心。翌年，她在《雞鴨戀》（1991）中飾演由「大陸妹」晉身成為高級交際花的亞紅，讓她三度衝擊金像獎，但均告失敗。

由內地來港的背景，一直讓劉嘉玲很自卑。在電視台時期，已不斷有人致信批評其鄉土氣。而她一直也覺得「很好的角色都不會輪到我來演。事實上，如果有好的角色，導演也不會第一個想起我。倒是一些反叛的角色，或者別人的情婦甚麼的，他們都會想到我。我的個性算大膽的，但很怕去求導演，讓他給戲我拍，如果給人拒絕，會不知怎麼下台，我沒這個勇氣，除非導演來找我，我才會表示想做」。不過，她始終未放棄，在《射鵰英雄傳之東成西就》（1993）裏反串老頑童、《金枝玉葉》（1994）中萬眾矚目的歌星玫瑰、《東邪西毒》（1994）中紅裝裹身的桃花，都令人留下深刻的印象。其後，《自梳》（1997）裏赤誠如火的風塵女子，讓她獲得第三屆香港電影金紫荊獎影后，卻仍未折桂金像獎。

2002 年，劉嘉玲在十多年前被人脅持所拍的裸照在雜誌上曝光，觸發 500 名香港影藝人上街集會抗議。穿着黑衣黑褲的她勇敢站在前列說我比你們想像中的更堅強。從那刻起，所有香港人的支持消除了她對「大陸

妹」這個身份的自卑感。翌年在《無間道 II》裏她飾演「只要我的男人好，叫我做甚麼也願意」的黑幫大嫂 Mary 姐，氣魄非常，卻在金像獎上敗給在《忘不了》（2003）中苦情的張柏芝。七年後，劉嘉玲終以雄霸天下的女王之威，取下金像獎「最佳女主角」的金樽。這個姍姍來遲的獎座之於劉嘉玲，與其說是嘉許，不如說是個慰藉。

當記者採訪劉嘉玲時，她笑着答：「他（梁朝偉）拿了十多個獎，如果我夠長命的話，希望能一個一個地追回來。」吳君如感歎：「她是世紀烈女，向來敢作敢為。」文雋曾言：「如果說二十一世紀的今天，當代女星中誰最配『傳奇』兩個字，我首推劉嘉玲……劉嘉玲的經歷絕對是一本通俗小說的最佳題材。」

● 葉童：低調影后

葉童 ▶ 1962—

原名李思思，於香港土生土長。憑《表錯七日情》（1983）、《婚姻勿語》（1991）分別獲第三屆、十一屆金像獎「最佳女主角」；憑《飛越黃昏》（1989）獲第九屆金像獎「最佳女配角」。由處女作開始，共拍攝了 13 部嘉禾出品的電影。

1992 年葉童憑藉《婚姻勿語》（1991）再奪金像獎影后，她說「我不覺得自己是最佳女演員，只儘量去做一個專業演員」的一席感言為她贏得滿堂彩。

1978 年，16 歲的葉童成為廣告模特兒，時任廣告導演助理陳國熹對她一見傾心，更認定從此會與她朝夕相處。在拍攝期間，朝夕相處的合作令兩人走在一起。四年後，葉童被譚家明相中演出《烈火青春》（1992）。予人很「Green」（青嫩）感覺的她，遂被改名為「童」，寓意她童心未泯及永保年輕和活力。她曾承認「都不懂得甚麼叫演戲，只拼命去演，那時跟夏文汐一起演出，自己心裏有比賽的成分；人人都說她做得夠放，稱讚

她，我聽了也很羨慕，希望會有人讚我」。因此要在片中拍攝裸露鏡頭，葉童並沒有猶疑：「我只是看過譚導演和劇組其他成員的一些作品，相信他們對電影的誠意。」在片中全情投入的演出，令她獲得第二屆金像獎「最佳新人」的提名。片中與她有不少對手戲的張國榮亦在日後的訪談中不止一次地表示葉童簡直就是天才！然而，影片上映時大受爭議及遭到面臨禁映等尷尬情況，這令初涉影壇以至在日後已是香港知名女明星的她，卻一直保持低調，甚至拒絕做採訪和宣傳，直到九十年代初這才漸有改變。

不過，由於《烈火青春》的拍攝進度嚴重落後，讓葉童初次在銀幕亮相的反而是《殺出西營盤》（1982），而且她在片中更有大膽的露點鏡頭。一年後，她再度於《表錯七日情》（1983）中有大尺度的演出，其表演已更自然細膩，有紋有理，令她取下影后桂冠。為每個角色都精心做資料搜集且反覆揣摩的她，就如資深影評人石琪所言「一貫的自我投入」。她成功塑造許多類型各異的人物，不論演出悲劇、喜劇、古裝或時裝，她都能信手拈來。如葉童感言「我有這樣的成功，不僅僅要感謝導演們以及電影公司，更是因為那時的香港電影處於一個非常蓬勃的時期，在創作上是一個很闊的時代，讓我有機會去拍攝這些電影」。天時地利人和使葉童從出道開始便佳作不斷，擔綱主演的不是主角，便是性格極其搶眼的角色，即使在 1988 年與相戀八年的陳國熹結婚後，她仍然充滿衝勁。因此，接拍影片嚴謹的葉童儘管相較同時代的女星的產量不多，卻屢屢被推上提名的舞台，如創下四次入圍金像獎「最佳女主角」、四次入圍金像獎「最佳女配角」、一次入圍金馬獎「最佳女主角」的紀錄，且兩度榮晉金像獎影后。

葉童說過：「每一個我演的角色都是我曾經的生命。」對觀眾而言，她就是《笑傲江湖》（1990）中以男裝示人的跳脫小師妹、是《跛豪》（1991）裏充滿氣場的黑幫大嫂，亦是《和平飯店》（1995）裏致命誘惑的女郎小曼。她說，作為一個演員最開心的，就是可以「活」出一生不同的角色。

● 張學友：真我表演

張學友 ▶ 1961—

香港樂壇「四大天王」之一。曾憑《旺角卡門》（1988）和《笑傲江湖》（1990）獲第八屆金像獎和第二十七屆金馬獎「最佳男配角」。於嘉禾參演了 14 部電影。

「他飾演平凡的角色時，猶如劇本中人物附體一樣」，吳君如和劉德華如此盛讚的人，便是於喜劇片和文藝片造詣頗深的「歌神」張學友。

張學友步入歌壇的第二年，便以 4 萬港幣的片酬受邀出演《霹靂大喇叭》（1986），過於緊張的他雖在一場打鬥場口中創下 60 次「NG」這尷尬的次數，但仍掩飾不了其處子作中那出色的喜劇天分。翌年，由張擔綱主演的愛情片《痴心的我》（1986）成就了他和羅美薇的美麗愛情。片中插曲〈Amour〉傳唱一時，更被有「金牌經理人」之稱的陳自強特意栽培，未來充滿無限光明。

但一夜成名的張學友，不久便迷失方向。1987 年他的歌唱事業陷入低谷，其後三年，因愛情不順、事業受挫，及染上酗酒的惡習，令其形象一落千丈，只好向在電影圈內四出奔波。隨後數年間，在動作片、喜劇片、愛情片等各式片種都可見到其演出的身影。張學友因戲路廣泛且片酬不高，被圈內人稱為「最有價值」和「最廉價」的演員。此時一心只為賺錢的他基本上都不會細看劇本，也不琢磨角色的性格，只是順着導演的要求，準確而快速地演繹導演的要求，此外，有時候張甚至會在片場喝得爛醉。

回首這段歲月，張學友曾自省「不知所謂地浪費了好多時間」。本身在外型上不佔優勢的他，離「白馬王子」這形象漸行漸遠，而且總是飾演烘托主角的街頭小混混和「鬼馬」小子的形象，角色幾乎被定型。幸好他不以帥哥自居，不計較形象，反以真我的表演獲得外界的肯定。在《旺角卡門》中「寧作一日英雄，不作一世烏蠅」的烏蠅一角讓他獲得金像獎「最

佳男配角」，接着在王家衛的《阿飛正傳》（1990）中飾演個性一脈相承的「阿飛」。

1990 年他迎來電影事業的高潮，憑《笑傲江湖》裏飾演奸險狠毒的東廠太監就把金馬獎「最佳男配角」收入囊中；《喋血街頭》（1990）裏吳宇森為其度身打造的輝仔一角為他帶來他首個金像獎影帝的提名。演技的大爆發，令他逐漸擺脫男配角的宿命，且開始在《追日》（1991）、《明月照尖東》（1992）、《太子傳說》（1993）等片中當上男主角。此時亦是他與好友梁朝偉合作無間的「蜜月期」，兩人合演的《亞飛與亞基》（1992）、《射鵰英雄傳之東成西就》（1993）、《東邪西毒》（1994）等均為二人的代表作。期間《倩女幽魂 II 人間道》（1990）、《黃飛鴻》（1991）、《新邊緣人》（1994）、《鼠膽龍威》（1995）又令他數度獲得提名，可惜屢屢敗北，因而把重心轉回歌唱事業。

張學友在初期出演的電影中，約有三分之二是喜劇，而大部分的角色都是大情大性的小人物，表演大鳴大放，缺乏內蘊。直到 2001 年，幾乎「淡出」影壇的他出演了許鞍華的《男人四十》，飾演外表平淡但內心複雜的國文老師林耀國，是他最為用力、投入的一次演出。然而，這部影片是他最具野心的演出之作，最後卻在金像獎上空手而回，並只為他帶來印度國際電影節「最佳男主角」。這打擊令他直言在電影方面自此欠缺野心，期後他所出演的作品也是因心腸軟而純粹協助朋友，或是他唱歌以外的一種娛樂。

● 吳君如：大笑姑婆

吳君如 ▶ 1965—

生於香港，祖籍廣東番禺。父親夏春秋（原名吳錦泉，又因藝名夏春秋而得名吳耀多，即「不要多」之意）是 1976 至 1993 年《六合彩》節目主持人，人稱「財神」及「六合彩之父」。她尚有一弟吳君祥。她曾憑《古惑仔情義篇之洪興十三妹》（1998）奪得金像獎影后，後又憑《金雞》（2002）奪得金馬獎影后。

七十年代，伴隨香港經濟高速發展，不少市民的「發財夢」也愈發濃烈。而在 1976 年 11 月推出的「六合彩」便取代了股票，成為大家期望「一夜暴富」的象徵。其後，六合彩攪珠直播節目在麗的（亞視前身）開播，首任主持人便是夏春秋。當時，吳君如只是一個 11 歲的小女孩。但誰能想到，這位「六合彩之父」的千金，多年後會成為香港乃至華語影壇最具實力及最具代表性的影星之一，非但在電影、電視及電台節目主持人等領域多面向發展，亦是金像獎及金馬獎影后。其自成一格的喜劇表演更讓她贏得「搞笑女王」的稱號，為人津津樂道。

1983 年，中學畢業的吳君如考入第十二期無線藝員訓練班，畢業後成為無線簽約藝人。起初她大多演跑龍套的角色，直至 1984 年在《鹿鼎記》及《儂本多情》等劇集中飾演配角，其面孔才逐漸清晰起來。期間，她在綜藝節目《歡樂今宵》的趣劇《蝦仔爹哋》中飾大白鱔一角，憑喜劇表演叫觀眾留下印象。

1985 年吳君如開始參與電影演出，首部作品是洪金寶執導的《夏日福星》（1985），在片中飾演一名遊客。直至在 1988 年王晶編導的《最佳損友》，吳君如的戲份本是第三女主角，豈料影片上映後，她竟比女主角邱淑貞還受歡迎，尤其是她「挖鼻孔」和「污辱」陳百祥的舉動更讓人忍俊不禁。雖然此後吳君如曾因王晶再要求她「挖鼻孔」而一度感到委屈，但她卻始終視王晶令其走紅的背後功臣。《最佳損友》（1988）在港台兩地皆賣座，吳君如自此名聲鵲起。同年嘉禾開拍《霸王花》（1988）亦找她

飾演女子特警隊隊員，她在片中既「搞笑」又有動作的演出，令她大獲成功。《霸》片令「鬼才」導演劉鎮偉從中發掘她與樓南光這對喜劇組合，繼而讓兩人出演《霸王女福星》（1988）、《猛鬼大廈》（1989）等片，後者更收得 1,100 萬港元票房，可見吳君如和樓南光的搭配並不遜於她與陳百祥的組合。

八十年代後期，吳君如經常在銀幕上飾演性情潑辣、嘻哈嬉鬧的諧角，故被稱為「大笑喪妹」；而在搞笑的神態方面，她的風格也往往較誇張外放，或擰起嘴角扮高傲，或齜牙咧嘴地壞笑，或橫目怒睜地惡罵，再不就是舌頭外吐、手舞足蹈地「發爛渣」。此外，她經常做出醜怪動作來營造惹笑的效果，如一臉「發姣」地暴露上身（《屍家重地》，1990）、舉臂露出腋下的黑痣（《賭聖》，1990）、用大拇指頂起鼻孔（《賭霸》，1991）等，儘管角色不免低俗，卻屢叫觀眾為之捧腹，而更重要的是，在當時的香港影壇也幾乎僅有吳君如會如斯大膽地「自毀形象」。

1989 年劉鎮偉邀吳君如擔綱主演《流氓差婆》，片中的角色並非瘋瘋嬉鬧，而是飾演一個正直嚴肅卻充滿悲情困厄的女警，是為吳君如從影以來的一大突破。儘管該片未能讓她獲得任何提名或獎項，卻讓觀眾認識到擁有另一面演技的吳君如。至於在劉鎮偉監製的《望夫成龍》（1989），也證明除了誇張搞笑的表演外，她亦能駕馭溫情喜劇。正因劉鎮偉的獨到眼光，吳君如才得以從諧星及丑角之外邁出一步。值得一提的是，除了王晶、劉鎮偉二人，令吳君如的喜劇形象最深入人心的就是黃百鳴和高志森：1991 年年底，黃百鳴開拍賀歲片《家有囍事》（1992），本欲邀吳君如飾演片中的「Tomboy」，但後來此角落在毛舜筠身上，黃百鳴遂讓她改演程大嫂。起初吳君如覺得此角無法搶鏡，但在導演高志森的調教下，她將一個不修邊幅，嘴上留有鬍鬚，日夜賢慧持家卻在被拋棄後脫胎換骨，令丈夫刮目相看的妻子演得入木三分，更成為九十年代港產喜劇中最經典的角色之一！

其時，吳君如並不願在銀幕上總出演醜婦或「八婆」的角色，加上在《家有囍事》中的靚麗造型贏得認可後，讓她下定決心減少演出「搞笑」的鬧劇，多嘗試一些對演技有提升的角色。1994 年她憑與 UFO 合作

的《等着你回來》（張之亮導演）獲得第十四屆金像獎「最佳女配角」提名。1996 年她與甘國亮及「軟硬天師」合作，親自投資拍攝《四面夏娃》，除擔任影片策劃外，還一人分飾四角。儘管該片因過份「無厘頭」而僅得百多萬港元票房，吳君如也因此賠錢甚巨，但令她首獲金像獎及金馬獎雙料影后的提名。

1998 年吳君如主演《古惑仔情義篇之洪興十三妹》，成為香港影壇正值「古惑仔」熱潮下的首個女「大佬」，是她為數不多的「正經」演出，演繹了具男性忠義與女性溫柔的十三妹一角，讓吳君如成為第十八屆金像獎影后。在台上，她卻再現「搞笑」本色，大笑狂呼：「我想死！」可謂金像獎史上令人難忘的一幕。

2000 年後吳君如亦陸續有《朱麗葉與梁山伯》、《江湖告急》等考驗演技之作面世。若說她近十年的最佳表現，仍屬與陳可辛、趙良駿合作的《金雞》（2002）。相比八十年代，此時的吳君如在喜劇表演上已不再「瘋瘋癲癲」，而是在幽默之中顯出溫情，加上片中角色阿金的命運與香港的變遷有緊密聯繫，讓觀眾有笑有淚之餘，又深受激勵。其中吳君如的功勞自為最大，也是她憑此片奪得第四十屆金馬獎影后的原因。

如今，吳君如仍與不同導演合作，亦是電視、電台節目或頒獎晚會的主持。隨後她憑《歲月神偷》（2010）的慈母一角再獲金像獎影后提名，證明她的演技又更上一層。當然，此時的吳君如，已無需擔憂名氣或自毀形象，經過多年努力，她為自己爭取了更大的發展空間，終以實力女星的身份來超越自己。

● 袁詠儀：梳「男仔頭」的玉女

袁詠儀 ▶ 1971—

廣東東莞人。曾獲第十二屆金像獎「最佳新人」（《亞飛與亞基》，
1992），後取得第十三、十四屆金像獎影后〔《新不了情》（1993）、《金
枝玉葉》（1994）〕。

　　袁詠儀，是香港影壇非典型的玉女。

　　袁詠儀出生於警察世家，家人對她寵愛有加，因而養成了頑劣如男
子的性格。從女校畢業後，她曾當文員半年，一日，看見電視的「參選
香港小姐，做 90 年代新女性」的廣告：忽發奇想報名參選，並取得香港
小姐冠軍及「最上鏡小姐」。作為評委的曾志偉當着她的面對記者說她
「醜」，好心的記者替她解圍：「她不醜呀，明明很靚的。」「靚靚」這個外
號就由此傳開。

　　隨後，袁詠儀走的路是港姐的「流水線」：被無線羅列，擔任主持
人，演出電視劇。但不久她便因不夠乖巧服從而得罪了很多人，特別是高
層，因而被「雪藏」。在無線的兩年間，她僅演出了四部電視劇（有一部
當時未播映），幸好她簽的不是長期合約，在小熒幕碰壁的她便轉向大銀
幕發展。1992 年她出演《亞飛與亞基》，令她獲得金像獎「最佳新人」，而
片中與女對手上演激情戲碼的一幕，亦為她後來在 UFO 數部作品中飾演
性別錯亂的角色揭開序幕。

　　後來，爾冬陞更找她出演《新不了情》（1993）中的悲情女主角阿敏。
她在片中飾演的阿敏在病發前的樂觀開朗、大大咧咧，但病發後的暴躁
敏感，萎靡不振的演出入木三分，不但讓觀眾哭倒，也為她帶來金像獎影
后的桂冠。聲名鵲起的她，翌年有 13 部電影在手，忙得她曾說有五天未
歸家，三天只睡八個小時。有說李力持和周星馳一起去看由她主演的《金
枝玉葉》（1994）首映，才知道甚麼叫做當紅，而其中一幕她騎自行車的
鏡頭，就令全場「拍爛」手掌。隨後李力持和袁詠儀合作《國產凌凌漆》
（1994），更力讚她很有演戲天分，即使是一些很細微的反應，她也做得很
好、很到位，充滿想像力。

1994 年袁詠儀憑大玩反串的《金枝玉葉》蟬聯影后，除了繼續與 UFO 保持合作外，又出演了數部電影工作室的賀歲片，在文藝和喜劇的片種風格演繹得十分自如。外界卻多說袁詠儀的走紅是幸運，能遇到與她外型、個性相近的角色，並無突破的演出。意識到這一點的袁詠儀於是開始嘗試演出不同類型、反差懸殊的電影，在《虎度門》（1994）中飾演粵劇花旦一角令她獲金像獎「最佳女配角」提名。

後來，演技逐漸提升的袁詠儀遇上香港電影市場的低迷，加上其脾氣率直，與人爭拗，使其人緣也愈來愈差，在費盡心思出演《我愛你》（1998）而未獲肯定後，她漸漸淡出影圈，而在電視劇中大顯風采。2006 年懷有身孕的她為報答爾冬陞和陳可辛，接拍了《門徒》（2007），更入圍了金像獎「最佳女配角」。隨後又應好友之邀，偶爾客串演出。

袁詠儀憑着演出一個個氣質獨特的角色而獲得讚譽。她曾表示，當年自己的壞脾氣而失去很多好機會。李力持曾感歎：「如果當日她能夠按部就班，她大有機會成為另一個張曼玉。」

【幕後】列傳

● 陳自強：金牌經理人

> # 陳自強 ▶ 1941—2017
>
> 馬來西亞華僑。人稱「金牌經理人」。為嘉禾監製、策劃的電影多達 15 部。

　　人稱「金牌經理人」的陳自強，其實並非從事電影出身。他於夏威夷修讀農業學碩士，曾在橡膠研究所任職研究員、酒店經理等工作。而他當時工作的這家酒店是陸運濤家族的資產，故後來被調往香港，繼而再進入國泰電影公司做事。其後，陳自強結識了秦祥林、沈殿霞、張沖、鄧光榮和謝賢等人，更組成「銀色鼠隊」。

　　國泰倒閉後，陳自強曾為數部影片〔如陳浩導演的《莫名其妙發橫財》（1973）和《應召男郎》（1974）等〕擔任監製和策劃，繼而加入羅維影業公司任總經理。說起他首個「大手筆」之作，便是慧眼識「龍」：當年成龍還在做武師的時候，陳自強就因秦祥林而認識他；後羅維要拍《新精武門》（1976），陳自強便看中成龍的潛力，並在澳洲邀請他回港，引薦給羅維擔綱《新》片的主角，自此兩人開始長達十多年的合作。1979 年成龍被嘉禾挖角，從中推助的陳自強自然無法繼續留在羅維公司，但成龍知恩圖報，遂邀其擔任經理人，一同進退。

　　在香港電影的黃金時代，陳自強以其獨到而富洞察力的眼光及廣闊的人脈關係，先後成為鄭裕玲、張學友、張曼玉、鍾楚紅、王祖賢、梁朝偉、梁家輝、張艾嘉、劉嘉玲、劉青雲、吳君如、趙雅芝、李連杰、陳沖、斯琴高娃等港台和內地影人的經理人。當中，他與張學友甚至一起渡過最艱辛的日子，鍾楚紅和張曼玉今時今日甚至還會以「老竇」來喚他，

甚至前者結婚時，他是唯一被邀出席婚禮的圈中人。但表面風光之下，亦有難言的辛酸：當時，有傳媒指陳自強曾被香港黑社會當面恐嚇，也曾替鄭裕玲同時接了九部電影，而陳自強回憶當年曾因被迫接下劇本而被演員摔臉。

自 2000 年開始，陳自強自組公司，旗下藝人包括有吳彥祖、張震、陳冠希、Maggie Q 等，亦曾出品《特警新人類》系列、《幽靈人間》（2001）、《新警察故事》（2004）等片；同時亦為《大佬愛美麗》（2004）、《神話》（2005）、《長恨歌》（2005）、《新宿事件》（2009）等片擔任監製。

2011 年 4 月，第三十屆香港電影金像獎授予陳自強「專業精神獎」。成龍、黃錦燊、趙雅芝夫婦、任達華及吳彥祖等眾多藝員與他同台慶祝，張學友在演唱會上為他深情獻唱〈My Way〉一曲，令陳自強感動得熱淚盈眶。發掘出成龍和張學友兩位巨星，成為他最驕傲、最開心的事情。

● 袁和平：天下第一武指

袁和平 ▶ 1945—

北京人。為香港著名動作指導、導演。曾獲四屆金像獎「最佳動作設計」及第三十七屆（《臥虎藏龍》，2000）屆金馬獎「最佳動作指導」。嘉禾助其成立衛星公司 —— 和平電影製作有限公司。

外號「大眼」和「八爺」的袁和平，自幼便與兄弟袁祥仁等師從其父袁小田習武和表演京劇，為他集百家功夫之長打下了堅實的基礎。

六十年代，經常參與電影攝製的袁小田，把孩子帶進戲班、電影武行，而袁和平等人最後亦選擇以武行糊口。從 20 歲開始，袁和平頻頻在電影中跑龍套及舞獅，邵氏新派武俠劇《獨臂刀》（1967）更是他的大舞台。到了七十年代，袁和平開始為《盜兵符》（1973）、《小雜種》（1973）等影片設計動作，於邵氏混跡數載。1978 年吳思遠向羅維借出鬱鬱不得

志的成龍，並欽點袁和平首度出任影片的導演。袁在成龍的功夫喜劇
《蛇形刁手》（1978）、《醉拳》（1978）中精心設計翻轉騰挪靈活的詼諧的
武功招式，上映後反響極佳，更打入日本市場。後來成龍當紅，袁和平
成為繼劉家良、洪金寶之後，第三位由動作指導晉升為導演的成功例子。
隨後的《南北醉拳》（1979）、《林世榮》（1979）均獲得驕人的票房成績，
而在嘉禾推助下，袁和平成立和平電影製作有限公司，其推出的奇幻功
夫片《奇門遁甲》（1982）大受歡迎。同一時期，由袁執導的《笑太極》
（1984）、《情逢敵手》（1985）和後來為德寶設計動作的《皇家師姐之直
擊証人》（1989）、《洗黑錢》（1990）等片中，開始力捧動作剛猛俐落的甄
子丹。

　　1991年徐克找來劉家榮和袁祥仁、袁信義兄弟為《黃飛鴻》設計動
作，三人憑該片獲第十一屆金像獎「最佳動作指導」。翌年，續集《黃飛
鴻之二男兒當自強》（1992）趁勢推出，而動作指導的重任則落在袁和平
一人身上。袁和平更藉此推薦甄子丹加入，片中甄子丹和李連杰在狹巷
中的棍鬥對決亦成為經典的一幕，此片再度令袁拿下金像獎「最佳動作指
導」。1993至1996年，袁和平為《黃飛鴻之鐵雞鬥蜈蚣》（1993）、《少年
黃飛鴻之鐵馬騮》（1993）、《蘇乞兒》（1993）、《太極張三豐》（1993）、英
雄豪傑《詠春》（1994）、《精武英雄》（1994）、《黑俠》（1996）等多部功夫
片擔任動作指導或導演，亦將李連杰和甄子丹推上一線巨星的地位。

　　聲名鵲起的袁和平，此時引起了荷里活的注意。1999年華高斯基
（Wachowski）兄弟邀請他擔任《22世紀殺人網絡》（The Matrix）的動作指
導。他完美地展現了導演期望以東方功夫混西方特技這動作理念，更打
造出「子彈時間」（Bullet Time）等精彩片段。隨後，李安的《臥虎藏龍》
（2000），以及昆頓·塔倫天奴（Quentin Tarantino）的《標殺令》（Kill Bill:
Volume 1，2003）讓他的事業攀上頂峰。近年，他相繼替周星馳圓了《功
夫》（2004）夢，亦助李連杰完成《霍元甲》（2006），為《夜宴》（2006）、
《功夫之王》（The Forbidden Kingdom，2008）捋刀設計動作，為王家衛《一
代宗師》（2013）添彩，甚至更翻拍了《蘇乞兒》（2010）。

　　追求創新求變的袁和平，從早期有「格鬥教科書」之稱的寫實風格，

到後期中西貫通的形意兼具，始終堅持電影武術「要根據劇本的特點和要求，還有導演的要求、演員自身的特點來設計」。他為演員、劇情量體裁衣的動作設定，涵蓋了極強的多變性和包容性，能在一招一式間詮釋「拳理」和情感。

● 七小福：技藝精湛的雜技人

元彪 ▶ 1957—

原名夏令震。憑《敗家仔》（1981）與洪金寶、林正英、陳會毅和《奇謀妙計五福星》（1981）與林正英、陳會毅獲金像獎「最佳動作設計」。曾創建泰禾獨立製片公司。

元華 ▶ 1950—

原名容志，曾用藝名容繼志、袁華。2005 年憑《功夫》（2004）奪金像獎及金紫荊獎「最佳男配角」。

元德 ▶ 1957—

原名孔祥德。先後十次獲金像獎「最佳動作設計」提名，更憑《方世玉》（1993）與元奎獲「最佳動作指導」。

元彬

原名陶周坤，為上海人。是銀河映像的御用動作指導。憑《新龍門客棧》（1992）與程小東獲金馬獎「最佳武術指導」，及憑《龍門飛甲》（2011）與元彬、藍海瀚、孫建魁奪金像獎「最佳動作設計」。

「香港動作電影竟然不自覺地做了一件顛覆西方電影文化的『壯舉』，而創造此『壯舉』的是一班京劇舞台表演者，他們從參與拍攝動作場面、設計動作到運用鏡頭和特技等技術，建立起屬於香港的極獨特的動作電影及動作場面」。影評人林錦波這一席話是對「七小福」的最佳詮釋。

1949 年上海京劇界武行頭于占元南遷香港，創辦香港中國戲劇學院開班授徒。入門弟子多為七、八歲的小孩，他們或性格頑劣，其父母便交詫期望代為管教；他們或因家境貧寒，想學門手藝來糊口，而簽約七至十年，期間小孩會進行煉獄般的訓練。經歷了兩年的唱、念、做、打受訓後，他們會在樂宮樓、荔園、夜總會和戲院等表演。一次，于師傅選中元龍（洪金寶）、元樓（成龍）、元彪、元奎、元華、元武、元泰七人演出電影《橫掃江南七霸天》（1962），叫好一片，遂組建「七小福」戲班，人員並不固定，最多時有七十餘人，元秋、元德、元彬等都是其中一員。

　　1971 年戲劇曲高和寡，鮮有人問津，于占元停辦香港中國戲劇學院，「七小福」一眾師兄弟懷着一身本領下山，各謀出路。二十出頭的一幫年輕人，在電影界從底層的龍虎武師做起，由於肯冒險，敢拼命，無一不是技藝精湛的雜技人〔大衞・波德維爾（David Bordwell）語〕。當時的武指都知道，別人做不到的動作，只要找「七小福」來做便有救了。

　　最為人知的成龍和洪金寶暫且就不贅了，他們每個人都各有所長。元彪以腿功見長，在成名作《雜家小子》（1979）中，將「繩子功」信手拈來，把「鷂子翻身」、「毯子功」等戲曲基本動作在騰挪間耍了遍。元奎則主攻幕後，除了任動作指導外，其導演身份亦赫赫有名。他設計的動作最着重視覺的美感，也擅長利用場景來安排武打〔如《方世玉》（1993）中的人頭樁〕，即使不懂武術的女演員，在他指導下也能展示流利飄逸的身手。元華的高空筋斗更是一絕，因而有「筋斗王」之稱，《精武門》（1972）裏李小龍做不到的動作，便是由他代勞。元華的銀幕形象多以狡詐和怪異的反派為主，直至 2005 年他憑《功夫》（2004）裏的包租公一角取下金像獎和金紫荊獎的「最佳男配角」。

　　元德為六十餘部影片擔任動作設計，在《九一神鵰俠侶》（1991）中，他配合影片浪漫奇詭的風格，構建出具創意而略帶輕快的密室對決的一幕，便頗受好評。至於，甚少與師兄弟合作的元彬，曾是程小東的副手，輔助程為《新龍門客棧》（1992）、《笑傲江湖 II 東方不敗》（1992）等設計動作時被徐克所賞識，更提拔他擔任《黃飛鴻之四王者之風》（1993）的執行導演，更為《青蛇》（1993）、《金玉滿堂》（1995）、《刀》（1995）等片設計動作。後來元彬成為了銀河映像的「老夥計」，間中會在其作品演

出，如《真心英雄》（1998）在酒吧隔牆對決的一幕，及《文雀》（2008）雨中各路人馬較量的一幕，他的演出將影片劇情推向高潮。

　　鄒文懷曾說「七小福」是個令人敬畏的名字。金像獎從第二屆開始增加「最佳動作指導」獎項至今，差不多有半數以上的獎項都被「七小福」成員包攬了。他們彼此扶植、互相競爭，為香港電影建立了功夫王朝。

● 黃炳耀：天才編劇

黃炳耀 ▶ 1946—1991

廣西梧州人。為嘉禾編寫了三十餘部作品。

　　「這個編劇是天才，他是天才，當時香港一年如果有 180 部電影，90 部是他的。他影響了整個香港電影界」。導演劉鎮偉口中的天才編劇，就是黃炳耀。

　　自香港中文大學藝術系畢業後，黃炳耀曾在香港政府衛生部門工作，亦是中學教師。1980 年他步入影壇，為成龍的拳威影片有限公司撰寫了首個劇本《老鼠街》（1981）。同年，他進入嘉禾，成為洪金寶電影的御用編劇，1981 年的《敗家仔》則是兩人合作的首部作品。1982 年通過與洪金寶的合作，黃炳耀在編劇的領域獲得兩個驕人的成績：憑《人嚇人》（1982）首獲香港電影金像獎「最佳編劇」提名；另外得洪金寶牽線，為陳勳奇的永佳影業有限公司編寫創業作《提防小手》（1982），該片更成為港產時裝動作喜劇的先聲作。

　　《提防小手》的成功，讓黃炳耀一躍成為永佳的幕後核心人物之一，其後除了與當年初出茅廬的王家衛合作編寫《伊人再見》（1984），更在《君子好逑》（1984）中首次兼任監製、策劃及編劇三職，並收得千萬票房。同年，他還擔任了永盛創業作《大小不良》（1984）的編劇。期間他與洪金寶合作的《奇謀妙計五福星》（1983）更是開創紅透一時的「福星」

系列；1985 年打破賀歲檔票房紀錄的《福星高照》與高踞暑期檔賣座之冠的《夏日福星》（1985），黃炳耀也同樣居功至偉；同年另一部大賣的《殭屍先生》（1985），有許多經典而且創意十足的影片亦是他與已故作家兼編劇黃鷹聯手創作的作品。此後，其編劇生涯便踏入全盛時期。

黃炳耀編寫喜劇為多，他善於「扭橋」。由他構思的電影，大多有不俗的票房成績。在圈內人眼中，無論是文藝片、嚴肅正劇抑或悲情戲的處理，他也應付得遊刃有餘（這與其成長於孤兒院的經歷也不無關係），因此才有了《龍的心》（1985）、《皇家師姐》（1985）、《執法先鋒》（1986）、《東方禿鷹》（1987）、《皇家女將》（1990）及《雙城故事》（1991）等作品問世。

除編劇外，黃炳耀曾為 13 部電影任策劃，更曾組建凱田電影公司，並擔任《無名家族》（1990）的出品人及監製等職。而他另一個身份更為著名：就是在自己編劇的電影中客串演出。這一玩票舉動始於《奇謀妙計五福星》，但在《喋血雙雄》（1989）中他卻罕有地只擔任演員，而在《逃學威龍》（1991）中他飾演擁有「奪命鉸剪腳」的王局長讓人印象深刻，隨後他在《賭俠 II 之上海灘賭聖》（1991）及《逃學英雄傳》（1992）中均有亮相。

黃炳耀最後一次參與編劇的電影是《辣手神探》（1992），在影片上映的前一年，他赴德國尋找創作靈感時因心臟病發而逝世。因此，在《辣》片上映時，他的名字在編劇一欄加上黑框，而該片的導演吳宇森，亦在片尾打出字幕向他致敬。此外，黃炳耀英年早逝，更促使一眾同業在 1991 年 12 月成立香港電影編劇家協會。

1992 年，第十一屆香港電影金像獎為他追頒「專業精神獎」。另一提，香港影壇上也有位與之同名的美術指導黃炳耀，其以《金雞》（2002）、《如果‧愛》（2005）、《投名狀》（2007）屢獲「最佳美術指導」。

● 黃岳泰、杜可風、鮑德熹：攝影三雄

鮑德熹 ▶ 1951—

原名鮑起鳴。安徽歙縣人。憑《臥虎藏龍》（2000）獲第七十三屆奧斯卡「最佳攝影」，七獲金像獎「最佳攝影獎」，以及第四十三屆金馬獎「最佳攝影」（《如果·愛》，2005）。為嘉禾拍攝近 10 部電影。

杜可風 ▶ 1952—

澳洲人。為王家衛電影的「鐵三角」之一，更有「亞洲第一攝影師」的稱號。憑藉《花樣年華》（2000）獲康城「最佳技術大獎」，六奪金像獎「最佳攝影」及四擒金馬獎「最佳攝影」。

黃岳泰 ▶ 1956—

於香港土生土長。九獲金像獎「最佳攝影」，獲第三十六屆金馬獎「最佳攝影」。為嘉禾掌鏡了近 30 部作品。

　　黃岳泰和鮑德熹均生於電影世家，然而二人的入行經歷卻大不相同。黃岳泰的父親黃捷為《如來神掌》（四大結局，1964）、《黃飛鴻一棍伏三霸》（1953）等片掌過鏡。黃岳泰曾感歎自信的背後是背負着巨大的自卑感：他從小跟隨父親出入邵氏片場，耳濡目染下，用廢棄的菲林練習攝影，中學未畢業便已入行。那一年他 17 歲，首部參與的作品是《香港奇案》（1976）。而鮑德熹的父親鮑方、母親劉蘇、姐姐鮑起靜、姐夫方平皆是香港演藝中人。鮑德熹在 13 歲時就被「左派」的鮑方送至廣州第六中學讀書。鮑在 1976 年回港後，有一天他產生學習電影的念頭，隨後進入美國三藩市藝術學院電影系，學習電影製作。1983 年畢業返港，他執導了《爵士駕到》（1985）；翌年，在《甜蜜十六歲》（1986）中掌鏡，正式開啟了攝影師的生涯。

　　相同的是黃、鮑二人均對攝影這一行業都有着極大的熱情。黃岳泰更要求自己，對所有場景和人物要即時構想出三種完全不同的光線和鏡頭去呈現。加上黃在年幼時學過武術，習過洪拳，故被讚賞能用攝影機來

「打功夫」。另一方面，對於文藝片、恐怖片、科幻片、喜劇片他也能信手拈來，他表示每次看過劇本後，思考用怎樣的畫面來展現就是最大的挑戰。《奇蹟》（1989）、「黃飛鴻」系列（1993）、《新龍門客棧》（1992）、《天長地久》（1993），為他帶來多個金像獎的提名。《宋家皇朝》（1997）更將他帶到金像獎的舞台——獲得第十七屆電影金像獎「最佳攝影」。其後更憑《不夜城》（1998）和《紫雨風暴》（1999）成為金像獎「最佳攝影」的三連冠。而《不夜城》在片首近五分鐘的長鏡頭，早在開拍前，他便與李志毅導演經過詳細的溝通，更要求演員排戲以達至精準。

黃岳泰有句名言：「最佳攝影就是沒有風格。」他認為攝影師首先要思考怎樣用畫面去豐富劇本上的文字，讓觀眾一看到畫面便感受到片中角色的心情和命運。因此，他在拍電影時會運用許多反傳統的手法，比如會打「意念燈」（根據片中角色的狀況、心情、心態去打燈），還會使用大量的變焦鏡頭和強烈的色彩作為隱喻，因而被同行視為最瘋狂的鏡頭運動者。此外，他擁有出眾的攝影技巧，在拍攝《投名狀》（2007）數千人的大場面時便動用了八部攝影機，即使拍攝文戲也會同時啟動三至四部攝影機，讓導演陳可辛受寵若驚。

黃岳泰是香港專業電影攝影師學會的創辦人之一，他培育了無數的人才，不但是敖志君的師傅，亦是劉偉強及馬楚成的師公。文雋曾言：「香港有現在一半以上的攝影師都是黃岳泰的徒子徒孫」。

至於，另一位著名攝影師鮑德熹曾表示：「這是我最後的機會。我出道很晚，31歲才進入這個行業，很多人十五六歲已經入行了，所以我（拍）一部電影要等於人家三部電影。要在每一個挑戰中嚴厲批評自己，為甚麼做錯了，怎麼（去）避免。」他會主動告訴導演自己的想法，更會一起商量如何根據劇本故事來完成畫面，也會在片場進行許多即興的發揮。故出道不久，他以專業的精神和態度在行內站穩住腳，第十一屆金像獎頒獎典禮上，他便有兩部電影入圍（《九一神鵰俠侶》，1991；《衛斯理之霸王卸甲》，1991），風頭一時無兩。

鮑德熹在攝影領域不斷追求進步。早期他構建的畫面總是色彩飽滿、明暗強烈，有着凝重華麗的油畫效果，如由他掌鏡的《九一神鵰俠侶》、《白髮魔女傳》（1993）等都被讚譽為鬼斧神工。而作為其命運轉捩

點的《臥虎藏龍》(2000)，他則「師法」中國山水畫，讓觀眾與動作同步，並以中、遠景來營造氣韻；在拍攝武打場面時他會摒棄埋身肉搏，並使用大量的中長景鏡頭，透過遠觀和俯視來展現武術的律動之美；為配合劇情發展，他更採用四套用色設計，以緊扣人物脈動。李安曾在自傳《十年一覺電影夢》中評價：「他的工作經驗和攝影方式，讓這個片子雅俗共榮成為可能，既讓人看到美麗的畫面，又不失動感與野性……這部片子能夠使本質相悖的特質互融，跟鮑德熹的攝影有很大的關係。」後來，鮑德熹後又憑《如果‧愛》(2005)和《孔子之決戰春秋》(2010)分別斬獲第四十三屆金馬獎、第三十屆金像獎。值得一提的是，為表彰他在電影方面的卓越貢獻，「34420」號小行星便是以他的名字「Peter Pau」來命名。

香港有位著名攝影奇葩，就是自稱「生了皮膚病的中國人」的杜可風，他表示「一直忙着在國際上給華人爭光」，他走的道路截然不同於前兩者。他說：「我直到 34 歲才開始拍電影。但是從前那些年月，今天回首起來毫不荒廢。你歷經世事，蹲過監獄，這才是人生，是你的資本。如果沒有這些，你就甭拍電影了，這跟你用甚麼鏡頭毫無關係。」

18 歲那年，杜可風離開澳洲家鄉去行船，亦當過鑽油台工人、牧「牛」人、當中醫……他輾轉各地，換了一份又一份工作。直至七十年代末，他選擇到香港學中文，期間對女教師一見傾心。在那場刻骨銘心的暗戀裏，這個二十多歲的小夥子被女老師取名為「風」。他說，「杜可風」——他的生命是從這個名字開始。

其後，杜可風來到台灣，認識了賴聲川和丁乃竺，期間成為「蘭陵劇坊」的創始人之一，後來與「雲門舞集」和「進念‧二十面體」合作開展攝影工作，亦初次端起攝像機拍攝客家民謠紀錄片。他表示「（當時）拍得一塌糊塗，聲音和畫面時有時無」，而他亦就此入行。為楊德昌拍攝的《海灘的一天》(1983)讓初出茅廬的杜可風贏得亞洲影展「最佳攝影」。數年後，他憑《老娘夠騷》(1986)成為首位獲金像獎「最佳攝影」的外國人。自此，香港便成為他第二個故鄉。他的恣意才氣，在碰到王家衛後，噴薄而出。在拍攝《阿飛正傳》(1990)時，杜可風首次將三十多公斤的攝影機一手扛在肩上，開始了其著名的手持攝影技法。在拍攝進行至中段，他便發現自己開竅了，從「眼高手低」領悟到攝影的真諦。多年

以後，他回憶說：「我很幸運，有王家衛那班人和這個工作環境，這種支持。我覺悟到，你自能盡展所能。可能是年齡關係，或者是人生閱歷，或者是電影體驗，我悟到只要做好本分就夠了，只要盡力，船到橋頭自然直。之前，拍電影是我的工作，是我的理想。我在片場很難相處，我過分認真。現在，我拍電影如遊戲，很輕鬆自在，是令我很開心的一件事。」《阿飛正傳》令杜可風取下金像獎、金馬獎和亞洲國際影展「最佳攝影」三個獎座。此後，手提拍攝、廣角鏡和充滿魅惑的光線都被他「玩弄」得爐火純青。一個是自由探索的導演，一個是憑下意識，並與四周空間產生各種氛圍來工作的攝影師，這對「老夫老妻」多年來聯手創造了六部各具風格的佳作。《重慶森林》（1994）俐落鮮艷的都市感、《東邪西毒》（1994）粗糙凝重的油畫顆粒感、《墮落天使》（1995）以大量超廣鏡頭產生的疏離感、《春光乍洩》（1997）通過假定性照明的處理，構成明暗和色彩的反差，營造極度情緒化的效果；而勇奪康城「最佳技術大獎」的《花樣年華》（2000），片中張曼玉穿着旗袍婀娜多姿地走上樓梯的畫面，彷彿成了他所有鏡頭的結論……所謂心靈相通、互相成就，正是如此。

此後，着重以光形化成詩意的杜可風，繼續展現其真實的本色，而所呈現的震撼是不減當年。其中，《三更之回家》（2002）和《英雄》（2002），分別獲得金馬獎及金像獎。除了攝影及偶爾玩票客串演出外，杜可風更是《三條人》（1999）的編劇及導演，以及導演了《我愛巴黎》（*Paris, je t'aime*，2006）中《舒瓦西門》（十三區）（*Porte de Choisy*）一段影片，獲得不俗的口碑。他說自己是「天生的電影人」，看來此言非虛。

據說在維也納參加電影節時，有一個女孩曾對杜可風說，她很喜歡他拍的電影，那種感覺猶如「與生活做愛」（Having Sex with Life），杜可風對這句話大為欣賞。在他看來「所謂的風格來自香港那個城市。一個空間的精神就來自它的節奏感。作為攝影師，所做的就是給一個空間適合它的顏色。」

這個外鄉人讓香港及香港電影，不再孤單。

● 張叔平、奚仲文、葉錦添：美術指導三驕

奚仲文 ▶ 1951—

於香港土生土長。九十年代初曾是 UFO 的御用美術指導。曾八獲金像獎「最佳美術指導」、五度問鼎金像獎「最佳服裝造型設計」、兩擒金馬獎「最佳美術設計」，並憑《金雞》（2002）再獲金馬獎「最佳造型設計」。

張叔平 ▶ 1954—

無錫人。憑《花樣年華》（2000）獲第五十三屆康城電影節「最佳藝術成就」，曾獲 16 項金像獎、11 項金馬獎的肯定。為嘉禾近 20 部電影擔任美術指導。

葉錦添 ▶ 1967—

於香港土生土長。憑《臥虎藏龍》（2000）獲第七十三屆奧斯卡「最佳藝術指導」，兩獲金馬獎「最佳美術指導」〔《誘僧》（1993）和《夜宴》（2006）〕，憑《赤壁》（2008）獲金像獎「最佳美術設計」和「最佳造型設計」。

　　《畢業生》（*The Graduate*，1967）中創新的拍攝手法讓當時年僅 14 歲的張叔平愛上電影，因而決定入行。在港大美術系畢業後，他於 1975 年擔任唐書璇的副導並為《十三不搭》（1975）進行拍攝工作。他為兩部電影擔任副導後便遠赴加拿大溫哥華藝術學院修讀電影。三年後回港，沒有得到任何的提攜引薦始終未能讓他即時在電影圈發展，於是便當了一年服裝設計師。後來，經人介紹指有一部電影正好欠缺美術指導，他便決定一試，而這部影片就是《愛殺》（1981）。《愛殺》是香港首部設有美術指導一職的電影，在片中張叔平以大膽濃烈的撞色實驗來呈達人物的性格和心理反應。而就在這年，他認識了擔任編劇的王家衛，兩人更因此而成為摯友。

　　從《旺角卡門》（1988）開始，張叔平憑藉個人的才華逐步將「王家衛風格」推向極致，他不但在王家衛所有影片中擔任美術指導和服裝設

計，從《東邪西毒》（1994）起還兼任剪接。他表示每次參與電影製作，會必先了解故事發生的年代背景，再翻看相關書籍，以營造合適的場景及為角色設計服飾造型。《重慶森林》（1994）中林青霞的假髮、《東邪西毒》（1994）中的鳥籠、《春光乍洩》（1997）中的瀑布走馬燈……從這些小道具出發，逐步豐富故事的肌理；挖掘影片的基調，以反映角色的心理，令他屢獲金像獎和金馬獎，而《花樣年華》（2000）更為他帶來康城電影節「最佳藝術成就」與亞洲影展「最佳剪接」。

在八十年代，有不少影人都深受歐洲新浪潮的影響，因而令他們不愛按常理出牌，喜歡不斷突破自我風格。張叔平曾說「電影裏的一切都是我喜歡的──從服裝、美術、場景到室內設計，統統都想嘗試一番」。於是他從《鯊魚燒賣》（1982）開始做服裝設計，不久便憑《似水流年》（1984）和《最愛》（1986）分別奪得金像獎「最佳美術指導」和金馬獎「最佳美術設計」，《夢中人》（1986）則讓他獲得金馬獎「最佳服裝設計」。

至於，香港另一著名的美指奚仲文，在入行之初主攻美術，在他身上，似乎沒有甚麼片種是不可能的：跳脫如新藝城的《我愛夜來香》（1983）、《開心鬼》（1984）；端正好比《彩雲曲》（1982）、《等待黎明》（1984）；即使偶爾涉足恐怖片如《陰陽錯》（1983）亦能營造出夢幻的格局。八十年代後期，奚仲文開始參與服裝設計，而本是設計專業出身的他，不久便在服裝設計界嶄露頭角。與此同時，由他負責美術的兩部古裝片《倩女幽魂》（1987）和《九一神鵰俠侶》（1991）更為他帶來金像獎。得到業界的肯定，加上對自我追求不懈奮進的精神，奚仲文的才華自此引起不少電影人的注意。若說張叔平和王家衛這個組合是天作之合，那麼奚仲文遇上 UFO 就是令他攀上事業的高峰。儘管奚仲文行事務實，能在不同主題的影片上有所發揮，雖不如張叔平和葉錦添那樣風格鮮明，但他無疑更偏愛文藝電影（從他執導的《安娜瑪德蓮娜》（1998）和《小親親》（2000）可見一斑）。擅長在細微處顯功夫，而飽具雅痞氣質的 UFO（包括後來的「人人」和「我們製作」），其追求精緻的風格正與奚仲文的創作特質不謀而合。《甜蜜蜜》（1996）、《金雞》（2002）、《如果‧愛》（2005）、《投名狀》（2007）、《武俠》（2011）……這些風格不盡相同但其內

蘊相似的電影，讓奚仲文一次又一次站到金像獎及金馬獎的台上。其中《投名狀》最令人眼前一亮的，是奚仲文為配合陳可辛要求影片的陰鬱風格，故以黑白為基調來呈現地獄式的戰爭場面和煉獄般的人情變故，成功為影片塑造了「破舊、打磨、古雅、粗糙」的美學風格，因而被媒體笑稱「奚仲文去年造黃金甲，今年主攻破衣爛衫」。

值得一提，於香港及紐約修讀設計的奚仲文當初是經張叔平引薦入行的，對此恩情他始終念念不忘：「我跟阿叔學的。我記得《蜀山》開拍時，找遍全港美指都不滿意，監製求張叔平幫手。他有個要求：『你給我一個助手，他要幾多錢都要照付，我（指張叔平）要奚仲文。』他幫我開個價，一萬元一個月，那時是 1982 年，好犀利，我記得在山頂忙完一部片，可以坐的士過海去嘉禾（鑽石山），好豪。」

不得不提另一位香港著名的美術指導——葉錦添，其入行的經過可說是「行大運」：原是在香港理工學院修讀高級攝影班的他，因畢業作被徐克看中，後推薦給吳宇森為其《英雄本色》（1986）執行美術，葉錦添就是在陰錯陽差下踩進電影圈的。葉錦添對電影的癡迷，則始於為關錦鵬《胭脂扣》（1988）擔任美術指導，而影片中綺靡氤氳的氛圍，成為他日後創作的重要基調。1990 年他迎來獨立創作時期：在邱剛建執導的《阿嬰》（1993）擔任美術指導。他屢屢以前衛和實驗的心態、應用舞台的想像，以陰冷的氣息與濃烈的色彩呈現出迷離空間，他表示「美學生涯產生了一個母體，慢慢地推遠，成為我的今天與未來」。而令他初露才情的作品，是與羅卓瑤合作的兩部電影：《秋月》（1992）及《誘僧》（1993）。對形式有嚴格要求的羅導，逼使他有更大膽的發揮，《誘僧》以七種顏色的變化展現出超現實的美術風格為他帶來金馬獎項。其後，他開始遊走於舞台劇、文學、電影等多個領域，其中轟動寶島的舞台劇《樓蘭女》，更是奠定了他在服裝設計界的美學風格和地位。

與李安合作的《臥虎藏龍》（2000），令葉錦添首獲奧斯卡金像獎「最佳美術指導」及英國電影金像獎「最佳服裝造型設計」，亦樹立了新東方美學：「匯聚東方的靈氣和西方的機巧，相容東西方文化精華，用色彩講人的故事，用寫意呈現華美的視覺奇觀。」聲名鵲起之際，他與蔡明亮的兩度合作（《你那邊幾點》，2001；《天邊一朵雲》，2005），為此他感歎是

蔡明亮教會他，甚麼是電影。此後，葉錦添的名字便經常出現在兩岸三地的名導演的作品上，如田壯壯的《小城之春》（2002）、陳凱歌的《無極》（2005）、馮小剛的《夜宴》（2006）、吳宇森的《赤壁》（2008）……他以獨特的美學觀念，建構了一個個虛幻的世界。

香港《電影雙周刊》在羅列當今香港電影界100位重要人物時曾如此評價張叔平：「香港美術指導鼻祖，到今時今日仍然穩坐第一把交椅。」而葉錦添更被影評人視為：「以中國美學為經，以西方藝術觀念為緯，抽象與解構中不斷地編織着自己獨特的美學觀念。」而名氣相對較小的奚仲文，為《滿城盡帶黃金甲》（2006）擔任服裝設計令他入圍奧斯卡金像獎「最佳服裝設計」，及奪得美國電影業服裝設計公會獎歷史類「最佳服裝設計」。近年來其工作為重點逐漸北移的他，未來的路還很長。

● 衞星公司

衞星公司是隨着電影製片模式的演變而出現的。七十年代初，鄒文懷自立門戶創辦嘉禾，一改邵氏的大片廠制度，採用更為靈活的衞星制度，與電影人建立了合作而非上下級的僱傭關係，並與影人分享影片的分紅。李小龍的協和、許冠文的許氏、洪金寶的寶禾和成龍的威禾等，全屬嘉禾的衞星公司。影片由嘉禾出資，由衞星公司負責製作，這一順應時代的模式，令嘉禾成功超越了邵氏，亦為電影界帶來深遠的影響，如八十年代的金公主電影製作有限公司等也建立了衞星公司。

● 殭屍片

殭屍片指以殭屍為題材的電影，其主題鮮明、風格獨特。追溯起來，殭屍片雖然來自恐怖片一類，但除了延續中華特色的鬼文化特徵外，又融合了西方殭屍片和嶺南文化中茅山道士的元素（後來更借鑒亞洲各種靈異文化的元素），成為獨樹一幟的類型片，諧趣、動作、除妖、驚慄等元素皆備。1983 年于仁泰和許冠文聯合打造《追鬼七雄》，後來又有洪金寶、林正英和劉觀偉等人的《鬼打鬼》（1980）、《殭屍先生》（1985），以及後來的《一眉道人》（1989）等片，皆大受歡迎。當中尤以林正英的道士形象更成為殭屍片的經典。港產的殭屍片有趣之處，是殭屍的跳躍力強，更借鑒了西方殭屍片咬人吸血的橋段，獨創了殭屍會循人類的呼吸鼻息而追殺的一系列特點，形成具香港特色的殭屍片。可惜如今殭屍片已少見，實是遺憾。

● 梟雄片

　　梟雄片指以江湖梟雄為對象的傳記片,集傳記、犯罪、劇情和警匪等元素於一身,另外多含港產片特有的插科打諢、動作,甚至情色的場面,盛行於九十年代中上期。其中,由麥當雄監製的《跛豪》(1991)開風氣之先,掀起了一批梟雄片的出現,如《五億探長雷洛傳 I 雷老虎》(1991)等。電影裏的梟雄大多以黑幫大佬、警界探長為主,而片中這些梟雄人物的共同點是黑白兩道通吃。與荷里活的傳記片不同,梟雄片的主要角色集中於江湖傳奇等神秘人物身上,且融合了香港商業類型片的架構模式,內容不強調切合真實,但卻令人浮想聯翩。近年,此類影片已在香港難覓蹤影。

● 奇案片

　　奇案片多是根據香港真實刑事案件改編的影片。1967 年「六七暴動」後,港英當局出於將青年人「綁」在戲院的考慮,而將審查制度放寬,風月片和暴力電影在此時風行。改編於真實事件的奇案片,源自於程剛及桂治洪導演的「香港奇案」系列(1976-1977),系列的首集改編了七十年代「灶底藏屍」、「血濺吊頸嶺」、「龍虎武師」三案。另一個奇案片的改編高峰期是在 1988 年香港電影分級制度實施後,而首部奇案片為改編六十年代案件的《三狼奇案》(1989)。其後,邱禮濤導演的《八仙飯店之人肉叉燒包》(1993)便將此一類型電影推向高峰,加上新聞餘溫尚熱、駭人聽聞的題材、血腥暴力的畫面,以及黃秋生的驚人演技,一時間令香港人見叉燒包而色變。九十年代的奇案片包括有《羔羊醫生》(1992)、《紙盒藏屍之公審》(1993)、《郎心如鐵》(1993)、《人頭豆腐湯》(2001)等,但大多已淪為販賣血腥、粗製濫造的代名詞。

● 紅褲子（仔）

「紅褲子」俗稱「紅褲仔」，為六十至八十年代香港電影中的替身演員。港產片中的「替身」動作分別有動作性和非動作性兩種，而「紅褲子」專指前者，替身演員會為演員替代演出在電影中如跳樓、撞車及武打場面等中高難度的動作。「替身」多由出身京劇戲班、自幼學習功夫的龍虎武師充當，如成龍、洪金寶、元華、董瑋及徐寶華都是「紅褲子」出身。

此外，「紅褲子」也代表由低做起而非學院派出身的電影人，泛指沒有經過正規訓練，從小工、助理、場記，經歷摸爬滾打成第二副導演，再升任至第一副導演乃至導演的電影人，也被稱為「紅褲子」出身。

● X 家班

「家班」一詞出自戲曲，而「X 家班」多指某武術指導的班底。由於香港電影的武術指導多出自梨園，如出自于占元的香港中國戲劇學院的「七小福」成員，以及出自袁小田的粵劇團的袁和平。這些成員班底與戲曲都有淵源，因此「家班」一詞也是承自梨園的稱名。當某一武指有了地位和影響之後，便自組家班，如洪金寶的洪家班，袁和平的袁家班、成龍的成家班等。他們形成各自不同的風格，為香港電影的武指範疇作出卓越的貢獻。不過，後來的「家班」其意思更為廣泛，泛指一個工作團隊或創作班底，如周星馳的周家班等，而非單純指武指班底。

卷

子

風雲
本紀

浪潮十年

1978 年香港電影開始進入另一個風起雲湧的階段——香港電影新浪潮，由此呈現出此起彼落之勢，直至九十年代中期方告結束。這片浪潮亦拼接出港產片真正意義上的黃金時代。

● 第一浪潮：香港電影新浪潮

嚴浩執導的小人物喜劇《茄喱啡》於 1978 年 12 月 14 日公映，為「新浪潮」正式的開山之作。

當時，如許鞍華、徐克、麥當雄、譚家明、嚴浩、章國明、方育平、余允抗、黃志強、翁維銓、劉成漢等人，多是戰後在香港出生或接受教育的一代，成年後赴英美留學，學成返港先加入各電視台任編導，再經數年的培養，方以平均不過 30 歲的年齡由小熒幕跳進大銀幕；此外，支持他（她）們拍片的公司多為獨立製片公司，除思遠、繽繽、珠城，亦有左派公司如鳳凰及青鳥等。

在市場角度，新導演拍攝的影片多屬叫好不叫座，但勝在敢於挑戰不同類型，創意和技法也別樹一格，是當時難得的「專業影片」；同時將視角扎根於本土文化氛圍及城市地域空間，又以實景拍攝突破了邵氏等大公司的片廠式流水作業，也以新生代的身份探討當時香港社會現象、思潮及矛盾〔如《第一類型危險》（1980）的反殖民主義，《烈火青春》（1982）對外來文化的不安〕，更借龐大的歷史與社會格局來表達傳統人性情感，又有身在香港的中國人對尋根懷有的失落與期盼〔如《胡越的故事》（1981）與《投奔怒海》（1982）〕，除凸顯知識分子的意味，也有別於主流片對商業元素的機械化操作。此外，新浪潮興起不但早於中國第五代導演的崛起，更一度影響台灣新電影運動，堪稱為兩岸三地電影革新的大旗手。凡此種種，皆極具衝擊和影響力。

但必須承認，這批新導演絕非有組織和計劃地投身其中（無統一而明確的發展方向及思想主旨，導演也各自拍攝影片，故不可完全稱之為「運動」），只可稱其為改良主流而開闢電影新類型（因此當時從未出現可獨立劃分的片種，而其時出產的電影只屬於主題、風格「不一樣」的港產

片），且沒有真正脫離中國電影文化的範疇（反而近乎帶有激進和急躁的缺陷式創新，屬傳統與殖民文化糅雜的產物），更沒有顛覆整個香港電影工業的決心（1983年後，這批新導演已大多轉拍主流商業片，甚至被工業全面吸收）。整體而言，香港電影新浪潮更似是港產片一個短暫鬆散的過渡階段。

此外，有些新浪潮的電影是移植西方技術卻仍未將思想立意一同融合，並常在主題架構、人物形象及戲劇組織上出現失敗，似是偏鋒實驗多於劇情片；且部分的影片風格還相當偏激甚至失控，血腥核突的畫面劇情亦有欠收斂，故亦一度被諷為「新血潮」。

總而言之，若把這批影片稱為有突破的港產片，並促成年輕一輩融入創作大潮，而且擁有市場接納的機會，這反而更符合新浪潮的局面。而曾有輿論將新導演視作一群向傳統挑戰的革命者，只能說是高估了。

● 第二浪潮：功夫喜劇浪潮

功夫喜劇因《醉拳》（1978）大賣發熱，翌年各式跟風片充斥影壇，生產了超過30部的數量，佔全年總產量四分之一，更成為繼李小龍及許冠文後另一迅速佔據日韓及東南亞市場的片種，並重新為港產片打開歐美及非洲市場的缺口。當時，最讓外國片商賺錢的進口港產片就是功夫喜劇。

成龍的《師弟出馬》（1980）成為史上首部千萬票房之作，洪金寶的《鬼打鬼》（1980）又開創靈幻功夫的套路，象徵了功夫喜劇的新躍進。值得一提的是，該年港產片的總票房首度破億，為港產片黃金時期首個輝煌的歷史。

雖然有許多觀點都把功夫喜劇歸為一種類型，但它對日後影壇遵循「笑片先行，無片不笑」的市場結構帶來更大的影響，不僅成功獨立於許氏喜劇之外，亦向市場樹立了仿傚的模範：武打可以搞笑，就甚麼都能搞笑！結果，港產片的喜劇風格愈見繁多，創作者亦總有辦法從中加插笑料（包括在色情、奇案，甚至悲劇），影片加上「XX喜劇」的情況更是層出不窮地出現，堪謂奇景。

功夫喜劇是港產片經多重類型改良的先行者：自李小龍後，尚沒有類型片能像功夫喜劇般有這承前（將李小龍英雄式「硬橋硬馬」的武術改為小丑式的搞笑武打）啟後（後發展成許冠文在喜劇中加入動作的基礎，衍生成更受歡迎的時裝武打喜劇）的市場競爭力。此外，功夫喜劇對香港影星的群體戲路也有影響，其時，影壇中好像已沒有「不搞笑」的演員，無論男女偶像、「小丑綠葉」、時裝明星、古裝大俠或功夫武者幾乎都要在片中「搞笑」一番才能迎合觀眾的口味，這比許冠文的喜劇更「進一步」。換言之，八十年代所有賣座影星中，幾乎無一不接拍喜劇。

同期，尚有殭屍片以亞變種身份延續到類型創意。尤其將詼諧武打與茅山法術融合，再創出清裝殭屍的經典造型，這除了是唯一能與時裝片抗衡的民初題材，亦較吳昊認為這是功夫喜劇的借屍還魂一說更進一層。因當時港產片普遍追求與國際接軌，而殭屍片仍能借發揮民俗趣味以維持本地觀眾的傳統意識，已屬難得。

功夫喜劇興起的源頭對港產片的「兄弟班」模式亦有甚大推助。當時，如成龍、洪金寶、劉家良、袁和平等無一不是有固定班底，或親任主角，或培育新人來強化班底的「招牌」（較邵氏等大公司打造明星的機制更獨立化），而班底之間通常各立山頭（除洪金寶及成龍的班底），其創意（武打設計）強調群策群力，在各個崗位（如策劃、攝影、編劇、副導演及導演等）培育人才，從而建立一個高效的創製作團隊以獨當一面。如洪金寶及成龍出品的影片除了有武打外，劇情亦具可觀性，這與前者得黃炳耀及後者有鄧景生擔任長期編劇有莫大的關係。綜觀而言，此舉不僅令如嘉禾的衛星公司的運作制度更有規範，甚至對新藝城等大公司也有所影響，畢竟其核心人物之一的麥嘉正是成名於功夫喜劇的大興之時。

● 第三浪潮：英雄片浪潮

1986 年《英雄本色》橫空出世。它既屬承前（繼承古裝武俠片的浪漫主義，並融入現代槍戰的暴力元素）啟後（既創英雄片的潮流，也讓槍林彈雨的警匪片大行其道）的另一潮流片種，也改變了港產片對「情」的

演繹：在此之前，港產片在傳達人情世故的劇情多以喜劇架構來包裝，觀眾也慣於借「笑位」來感受當中的人情世故，如「福星」系列電影，其人性與價值觀便承載於各種插科打諢的嬉笑胡鬧橋段當中。但《英雄本色》將由衷而發的悲情與激情，承載於豪邁壯烈的江湖情仇裏。觀眾除了可體會不加掩飾的真摯情感，也能從這股嚴肅而感動的力量中有更大的共鳴，從這點來看，就非許多笑片所能及。畢竟能以酣暢淋漓的情義來宣洩壓抑的情緒，總比以「詐傻扮懵」來自我安慰更為痛快。

《英》片同樣影響了日後港產片的人物形象：在李小龍後，興起的各類笑片雖題材各異，但多屬凡人的「撞板翻身史」，主角沒有上流的地位，更清一色是由市井出身，言行舉止不脫草根的氣息。所以無論少年黃飛鴻、大盜 King Kong、光頭神探，還是「五福星」，大多都是威風的小人物，而並非英雄（後來成龍則是最接近英雄的「超級常人」）。至於《英》片則通過將英雄人物進行平民化與生活化的改良，不僅令影壇催生了一種新「反英雄」的面貌，亦頗迎合時下港人的獨立、自信的心理，帶來了不用拳腳笑鬧，小人物也一樣能成為英雄！

在 1987 年，由《英雄本色》帶來的風氣便愈發明顯。該年幾部賣座片如《龍虎風雲》、《監獄風雲》及《秋天的童話》等，片中的主角都是不折不扣的小人物，卻皆有「草根英雄」的寫實色彩。這些影片除了讓周潤發當紅，也是八十年代港產片中最具代表性的形象之一；甚至洪金寶的《東方禿鷹》（1987）和成龍的《A 計劃續集》（1987），角色（個人或集體）也屬摻雜英雄氣的小人物，尤其是後者，更弱化了其「超人」的身份。

總而言之，稱《英》片扭轉了觀眾對港產片的欣賞態度也絕不為過。在其刷新票房紀錄後，至 1987 年達千萬賣座的時裝英雄片便有六部，累計達 120,516,375 港元票房的收入，佔港片總票房百分之十五；同時，題材「正經」的電影需求量也相對增加，故該年較嚴肅類型的電影如《龍虎風雲》（1987，警匪）、《倩女幽魂》（1987，神怪）、《衛斯理傳奇》（1987，科幻）、《不是冤家不聚頭》（1987，文藝）及《海市蜃樓》（1987，近代功夫）等，票房最低的也有八百多萬，全年總收入也升至 777,252,569 港元，突破了笑片壟斷市場的局面。

此現象也為 1988 年更多題材「正經」的影片奠定了基礎，如《胭脂扣》、《中國最後一個太監》、《法內情》、《群鶯亂舞》、《旺角卡門》、《學校風雲》等，普遍收得 1,300 萬以上的票房，這情況顯然是 1986 年前少見的。而全年共有 40 部港產片收得千萬票房，其中題材「正經」的有 17 部，這比例除了直逼笑片，有些影片甚至還比笑片更賺錢。

● 第四浪潮：「黃賭黑」浪潮

1989 年的《賭神》成賣座冠軍，使賭片隨之崛起，這背後則與香港人面對「六四」而渴望一夜暴富，以及在中、英雙方問題之間的「兩頭不到岸」而力求可「掌控一切」（藉「變牌」來取勝）的心態關係甚人，在此不詳述了。但必須承認的是，賭片的發展非常迅速，如 1990 年的票房冠、亞軍皆由其題材所包攬〔《賭聖》（1990）更打破紀錄〕，合共收入達 8,000 多萬，已是奇觀；至《賭神 2》（1994）更有 5,200 萬票房，賭片在五、六年間至少為港產片帶來了超過 1.4 億的票房收入。由於新加坡、馬來西亞對該題材的限制，加上觀眾的審美出現疲勞，賭片風潮在 1994 年左右便衰退。

至於，黑社會傳記影片因 1991 年的《跛豪》狂收 3,800 萬而崛起，加上兩部「雷洛傳」，全年的電影市場單以五部同類型片便創下超過一億票房的總收入，堪稱是繼「正經」影片後又一奇跡。傳記片取材的對象皆為港人港事，且從中穿插的香港社會文化變遷的歷史，讓觀眾更有共鳴。

三級片在 1990 年因《聊齋艷譚》達 1,100 萬票房而大開市場，其製作上也更符合港產片的傳統：成本低廉，劇情簡單，影星只要願意脫下衣服便可，此亦沿襲了七十年代的「拳頭與枕頭」的片種。當然，此時的三級片更無所不用其極，男歡女愛尚屬常態，而以三點盡露，配以各種色情意識，甚至奇技淫巧，才能賣座。結果，此片種一度涵蓋武俠、奇幻、科幻、青春、喜劇、傳記、動作甚至文藝題材等，後期更發展到男星裸露下體，或在情慾中加入特技等，將情色發揮至極。

三級片興盛亦令本地的艷星地位躍升：首先敢於裸露的影星較當年的「肉彈」及風月女星更具商業價值，且大多並非「一演即脫」，而是先前已累積名氣，不少人還是佳麗（港姐或亞姐）出身或青春少女，亦能滿足觀眾的性幻想與好奇心。加上當時創作者將艷星反「客」為「主」，無論角色戲份都是全片的核心，若一脫成名，即成賣座的保證，哪怕影片粗製濫造，只要打出「艷星牌」便會有票房。故此，當年如葉玉卿、李麗珍、邱月清、葉子楣、陳加玲、翁虹、陳雅倫、陳寶蓮等，她們主演的三級影片大都能收 800 萬以上的票房。

　　而憑三級片建立名聲後，艷星們紛紛轉型，以洗脫形象，拓寬戲路，有助改變觀眾對她們投以「有色眼鏡」的心理觀感。以葉玉卿為例，她自演出「三級三部曲」〔《卿本佳人》（1991）、《情不自禁》（1991）及《我為卿狂》（1991）〕後片酬已過百萬，遂即停拍三級，轉以演技派身份接戲，結果片酬未降更得影后提名，堪稱為楷模。

　　1991 年三級片風潮達到巔峰，產量多達 16 部，最賣座的《肉蒲團之偷情寶鑑》票房超過 1,800 萬，全年三級片的收入超過一億，佔港片總票房約十份之一，可謂盛況空前。

　　1993 年奇案影片隨之興起。如列為三級片的賣座三甲《八仙飯店之人肉叉燒包》、《香港奇案之強姦》和《滅門慘案之孽殺》都屬此類。全年統計，奇案片總票房約為 7,500 萬港幣。

　　事實上，奇案片除了以低成本製作，兼且不重「卡士」，故令片商趨之若鶩，這在於其擁有商業片可承載的大量元素：罪案、色情、暴力、血腥、喜劇、動作甚至「英雄化」，加上影片在 90 分鐘內憑極速的節奏與癲狂的邏輯，將包含這些元素的劇情一次過展示，故事內容幾乎比八十年代的香港製作的大片還要豐富，而且拍攝效率更高，當然最重要的還是滿足了觀眾的獵奇心理。

　　1994 年後，奇案片再告衰頹，港產片的類型浪潮隨即走入低迷，香港電影市場也進入了長達十年的冰河期。

● 金公主／新藝城：十年神話（1980－1993）

雷覺坤 ▶ 1926—1992

香港知名富豪，主要從事公共交通、房地產及電影事業。1980 年注資麥嘉、石天、黃百鳴的奮鬥影業公司，同時投資陳勳奇、黎應就的永佳影業有限公司和李修賢的萬能影業有限公司，為旗下金公主院線提供片源。

麥嘉 ▶ 1944—

原名麥嘉尚，廣東台山人。為著名演員、導演、編劇及監製。1980 年組建新藝城影業有限公司，1983 年憑《最佳拍檔》（1982）獲香港金像獎「最佳男主角」。

石天 ▶ 1950—

原名劉偉成。為著名演員、導演、編劇及監製。1968 年畢業於邵氏演員培訓所，曾長期擔任幕後國語配音。七十年代後期以滑稽詼諧的演技走紅，八十年代與麥嘉、黃百鳴組建新藝城。

　　八十年代，香港影壇有個閃亮的名字 —— 新藝城，以其當時在影壇創造的成績而言，稱之為神話也絕不為過。新藝城的誕生，或可追溯至 1978 年成立的嘉寶影業公司，老闆之一的麥嘉於 1979 年拍攝了一部《搏命單刀奪命槍》（1979），與該片的編劇黃百鳴及參演一角的石天一拍即合，三人隨之成立了奮鬥影業公司，拍攝了民初功夫諧趣喜劇，包括《瘋狂大老千》（1980）及《鹹魚翻生》（1980）等，影片的製作成本低，卻有三百多萬港元的票房收入，擁有不俗的成績。

1980 年，奮鬥公司的成績吸引了金公主院線的老闆雷覺坤注資。其時，金公主的規模是僅次於邵氏及嘉禾的第三大華語電影院線。當中包括有九龍建業集團的雷氏家族（雷覺坤）及伍兆燦家族，萬象娛樂有限公司的馮秉仲及合夥人陳俊岩等在內的大股東，他們既掌控自己的影院（麗聲戲院便屬雷氏產業），亦擁有經營院線的經驗，絕非外行人結盟。但相比另外兩條院線是由旗下的公司提供片源，金公主因不涉足投資又不經營電影發行，加上幾乎只能排映一些獨立公司出品的影片，故一方面令盈利相當有限，另一方面則常為片源不穩導致沒有影片上映而惆悵，在業內因而得名「玻璃線」。故此，金公主遂決定開闢製片業務，並向電影公司提供資金拍攝和製作，完成後由金公主負責排期上映及宣傳發行，待影片收得票房後便扣除成本進行雙方分賬的合作方式，以吸引有潛力的電影人加盟。同時，雷氏家族的雷國華（金公主股東之一，已故）更打破香港院線固有的「包底」制度：過往一部影片在院線上映，片主不僅要與院線四六分賬，若票房未達某個數字，片主要自掏腰包補足與院線定下的包底票房。金公主率先終止院線的包底制度，這不僅吸引更多製片公司與其合作，亦令其他院線也陸續跟隨，對整個香港電影行業而言是有甚大的影響。

　　有穩定的幕後金主支持，又能在院線排期上獲得更大的選擇權，同時亦有助於提升公司的產量及競爭力，正是麥嘉、石天、黃百鳴與金公主洽談合作的起點。然而，面對對方開出擁有該公司百分之五十一的股權作為注資改組奮鬥的條件時，石天一度以「我們的電影都賺錢為甚麼要分一半出去」為由反對，但麥嘉及黃百鳴則認為這種方式可令公司有機會開拍更多題材，而且每年也毋需等待資金來開拍電影，或資金只足夠拍一至兩部片的情況。長遠來看，這是個雙贏的局面，石天後來也同意接受雷覺坤開出的條件。1980 年 8 月，新藝城終於在金公主的支持下宣告誕生，並在同年拍出創業作《滑稽時代》，由當時仍是嘉禾導演的吳宇森化名為吳尚飛執導。

　　1980 年年底，《滑》片瞄準翌年新年檔期公映，票房收達 520 萬港元。直至 1981 年的農曆大年初一，次作《歡樂神仙窩》又告推出，票房

與《滑》片僅相差不到 8 萬港元。而這兩部影片的成本也不過是 100 萬港元左右，能有如此回饋，實是盈利甚佳。不過，對新藝城而言，《滑稽時代》與《歡樂神仙窩》其實只是延續奮鬥招牌的試水之作，同時是向老闆派定心丸，若公司想有更大發展，則必須拓寬影片的題材類型，增加公司的創作人手。

在這一策略的推動下，新藝城很快便迎來四位新成員的加盟：徐克、施南生、泰迪羅賓和曾志偉，這便是後來人稱「新藝城七怪」的創作組合。新藝城在暑期檔接連推出了《鬼馬智多星》（1981）及《追女仔》（1981）兩部影片。前者走摩登豪華的喜劇方向，非但一舉扭轉了過往類型片衣衫襤褸、佈景粗糙的傳統面貌，而七百多萬港元的票房更證明了觀眾對此新風格的接受及喜愛；至於後者，則旨在當時仍處於「男強女弱」、「要打要笑不要愛」的喜劇片進行突破，該片不僅以「追女」技巧為題材，還破天荒將石天、曾志偉這對「醜男」組合塑造成新潮情聖，結果比《鬼》片更受歡迎，票房大收 950 萬港元之餘，也開創了「追女片」的風潮。

值得一提的是，這兩部電影還為新藝城打開了台灣市場。《鬼》片於第十八屆台灣金馬獎上奪得三項大獎（「最佳導演」、「最佳攝影」、「最佳剪輯」）。其後，新藝城更與台灣中影合作，在全台擁有三十多家戲院的中國戲院院線開始排映其出品的影片，此舉無疑有助於提升新藝城在台灣的票房收益。此外，新藝城又於 1981 年在台灣成立分公司，先後由盧勘平、張艾嘉及吳宇森擔任總監，全力拓展公司業務。

當然，《鬼馬智多星》與《追女仔》的成功，有賴於「新藝城七怪」建立的集體創作制度 —— 先由麥嘉決定是否開拍某個題材，然後七人在麥嘉私人住所的書房「奮鬥室」內通宵達旦地構思橋段，最後由黃百鳴將這些創意彙集並寫成劇本。這種集體「度橋」的創作方式，非但形成了新藝城的電影更有效率和規範的編劇特色，亦「制定」了讓觀眾在多少分鐘內笑一次、感動一次、震驚一次的方程式。此外，在這種模式創作的劇本一經議定，就不允許任何人（包括導演）擅自修改，如麥嘉每天回到公司後，第一件事便是跑到剪片房看前一天導演拍攝的場面，一旦發現與七人小組創作的橋段有出入，就會予給一次警告，兩次警告後會換人，沒情

面可言。梁普智就是其中一個例子：1982年首次為新藝城執導《夜驚魂》時，梁普智因修改劇本而險被換掉；翌年再拍《陰陽錯》又重蹈覆轍，結果遭麥嘉揮劍斬將。可見，強調監製權力為核心的「寡頭主義」是新藝城的一大特色。

在1981年，新藝城出品的都市喜劇大獲全勝後，決定嘗試出品動作類型片，最終將「007式」的高科技視覺奇觀與港式喜劇笑料集合構思出《最佳拍檔》（1982）。事實上，該片也是新藝城大投資、大製作「卡士」的試水之作：總成本高達600萬港元，相當於四至五部普通影片製作的投資金額。僅是從荷里活及澳洲聘來的特技專家的薪酬就是一筆不菲的支出，而其中有200萬港元是許冠傑的片酬。話雖如此，1982年《最佳拍檔》於新年公映，當日輪候排隊買戲票的隊伍從凱聲戲院繞過半條街到麗聲戲院，情況轟動到要警方維持秩序，最終票房達到空前的2,600萬港元，較1981年許氏兄弟的《摩登保鑣》打破紀錄的1,700萬港元還要高，以當時香港的總人口來計算，即相等於有近一半香港人到戲院看《最佳拍檔》。

《最佳拍檔》的票房奇跡，令作為新興電影公司的新藝城在影壇上擁有不可動搖的地位。其後，因眼見新藝城日益崛起，邵氏和嘉禾這兩家鬥爭了十年的對頭公司亦聯手站到同一條戰線上，以旗下院線聯映對方電影的方式來進行對抗，聯映影片包括有《奇門遁甲》（1982，嘉禾）、《八彩林亞珍》（1982，嘉禾）、《如來神掌》（1982，邵氏）等。但這些影片的票房仍不及新藝城的《小生怕怕》（1982）和《難兄難弟》（1982），加上當年另一驚慄喜劇《夜驚魂》的票房也收近千萬港元，此時的新藝城可謂風生水起，所向披靡。

此外，因業務蓬勃發展，新藝城在該年嘗試以《最佳拍檔》打入日本市場，由於許冠傑之前因「許氏兄弟」已在日本有一定的叫座力。不過，新藝城此舉卻鎩羽而歸收場。《最》片在當地的反響並不可觀，最後唯有與東寶及Nippon Herald等公司建立合作發行方式。於整個八十年代，新藝城都未能真正攻破日本電影市場的大門。此外，因先前有部分影片票房失利〔如《再生人》（1981）及《彩雲曲》（1982）〕，新藝城進一步減少開拍冷門的影片，並將創作核心全面投入迎合商業主流的大製作中。

1983 年新藝城開始走上巔峰：先是《最佳拍檔大顯神通》以 2,300 萬港元成為全年票房冠軍，其後，有成功先例的光棍喜劇《專撬牆腳》（1983）及鬼怪喜劇《陰陽錯》亦皆賣座。值得一提的是，該年新藝城的台灣分公司還製作了一部悲劇片《搭錯車》（1983），結果在港台兩地皆叫好叫座。影片在香港不僅以國語原聲上映，還先後重映了 11 次之多，非但令所有片商大跌眼鏡，也應了新藝城該年的宣傳口號：「新藝城出品，觀眾有信心」。

到了 1984 年，新藝城非但有《最佳拍檔女皇密令》以 2,900 萬港元再次刷新香港票房紀錄，還有《靈氣逼人》、《上天救命》這兩部同樣過千萬票房的驚慄喜劇，更打響了另外兩個類型的題材，分別是青春喜劇（《開心鬼》，1984）與都市闔家歡喜劇（《全家福》，1984；《聖誕快樂》，1984）。《開心鬼》投資僅 200 萬港元，票房卻高達 1,700 萬港元，而《全家福》與《聖誕快樂》更先後衝破 2,000 萬港元大關，由此進一步穩固了新藝城「常勝將軍」的地位。綜觀整個影壇，實無可與之比肩者。新藝城的聲勢之所以在 1984 年達到巔峰，也有賴於金公主予以的強大輔助：該年，公司僅用於電影宣傳的資金已達至 2,300 萬港元之巨。此外，新藝城曾成立「新藝城之友」影迷俱樂部，會員人數最高達兩萬；又在商業一台開設《新藝城之友》的節目，長期介紹新藝城電影的動向，並在新片公映前邀俱樂部會員先睹為快，然後向他們做調查，收集他們的意見。凡此種種，皆可看出新藝城靈活多樣的行銷思路。

然而，1984 年也註定是新藝城的一個分水嶺，最明顯的是其人事變動：「新藝城七怪」中，曾志偉最早離開公司，並轉投嘉禾與洪金寶合作；同年，徐克、施南生為了爭取更多的創作自由也另成立電影工作室，七人小組由此瓦解。

到了 1985 年，新藝城開始走下坡。先是石天導演的《恭喜發財》在賀歲檔以 1,200 萬港元之差被嘉禾的《福星高照》打敗，接着是該年暑期檔，新藝城先後以《四眼仔》、《開心鬼放暑假》及《打工皇帝》出戰。儘管最賣座的《打》片收了 1,600 多萬港元，但與由洪家班打造的冠軍片《夏日福星》相比，再一次差了 1,200 多萬港元的票房。而下半年的《歌舞昇平》、《為你鍾情》、《飛虎奇兵》、《何必有我？》、《開心樂園》等票房皆低

於千萬，這對新藝城而言無疑是有很大的影響。此外，該年包括高志森、于仁泰、馮世雄等在內的優秀人才都被剛成立的德寶挖走，亦是頗大的損失。但值得一提的是，該年新藝城卻進一步實施了將電影與音樂捆綁行銷的策略：在泰迪羅賓找來寶麗金一同合作下，新藝城為大股東並成立了新藝寶唱片公司，新藝城則從影片的宣傳成本中撥出一部分作為唱片的製作及宣傳費（此舉最早來自《搭錯車》時新藝城曾用 100 萬台幣製作原聲大碟的成功經驗）。

其後，新藝城以新人袁潔瑩、羅美薇、陳加玲組成「開心少女組」，並推出同名專輯，結果其唱片隨《開心鬼放暑假》（1985）的票房大賣而達至「金唱片」的銷量。接下來的數年間，新藝城更陸續簽下許冠傑、張國榮、葉倩文及「Beyond」樂隊等歌手。由於他們演出的影片多由新藝城出品，為影片及專輯的雙線經營提供了便利，同時也拓展了新藝城的業務範圍及市場影響力。

1986 年新藝城依然成為全年票房的頭馬。由徐克監製、吳宇森執導的英雄片《英雄本色》大收 3,400 萬港元，為新藝城第三度刷新賣座紀錄。然而，此時公司的發展就更顯風雨飄搖：一方面是出戰賀歲檔的《最佳拍檔千里救差婆》再次被洪金寶的《富貴列車》打敗；另一方面，該年麥嘉與洪金寶在嘉禾的衛星公司寶禾合作了《最佳福星》，導演是新藝城的舊將曾志偉。儘管麥嘉最終回巢，但這一背叛行為還是令「三巨頭」之間產生了齟齬。其後，三人更將攤分利潤的分賬方式改為各自建立賬簿，加上泰迪羅賓亦告離開，昔日的集體創作模式實質已不復存在。

1987 年後，新藝城雖已各自主政，但依然不乏經典作品問世：麥嘉與林嶺東結為拍檔，以《龍虎風雲》及《監獄風雲》開闢了「風雲片」的潮流；而黃百鳴則進一步打造賀歲片的招牌，憑 3,800 萬港元票房的《八星報喜》（1988）刷新賣座紀錄；石天則另立創作組，製作《奪命佳人》（1987）、《長短腳之戀》（1988）、《義膽紅唇》（1988）、《八寶奇兵》（1989）等片，但成績與麥、黃二人相去甚遠。

此時新藝城要面對的實情是，麥、石二人對電影的熱忱已不如往昔。前者住所中那用於「度橋」的「奮鬥室」已多了一台電腦用來研究每日的股市行情；後者赴美參演《英雄本色續集》（1987）時，身邊也多了

一堆關於房地產的書籍。兩人甚至還對仍在大力發展電影事業的黃百鳴進行「勸解」，稱香港電影的黃金時期將過，不如趁現在收手云云，加上雷覺坤的身體堪憂，「三巨頭」之間徹底失去了居中調停的力量。可見，八十年代後期令新藝城無可挽回的並非創意和人才，而是軍心。

在 1989 年賀歲檔，新藝城上演了另一場內鬥：由麥嘉出品的《新最佳拍檔》對陣出走新寶的黃百鳴的《合家歡》，結果以前者輸 1,100 萬港元票房作結，但這時的新藝城已名存實亡，故這場戰役沒有掀起太大的風波。該年新藝城還有一部悲劇片《阿郎的故事》（1989）大受歡迎，3,000 萬港元的票房刷新港產文藝片的賣座紀錄外，亦為周潤發帶來第三個金像獎影帝的榮譽，可謂是新藝城最後的輝煌。到了 1990 年，「三巨頭」在創作上已無聯繫，僅以新藝城之名各自拍片：麥嘉製作了《老虎出更 2》（1990）、《聖戰風雲》（1990）、《監獄風雲 II 逃犯》（1991）等片，並成立新藝都拍出《瘦虎肥龍》（1990）。而石天直接與金公主合作《紅場飛龍》（1990），在 1992 年監製了《女校風雲之邪教入侵》後，便沒有再製作電影。黃百鳴則獨資成立百鳴影業有限公司，所出品的影片亦排在金公主院線上映。1991 年 11 月 29 日，新藝城在出品最後一部影片《蠻荒的童話》後宣告結業，成為了歷史。

事實上，在失去新藝城這個主要片源後，金公主的形勢也變得相當嚴峻：自 1990 年始，金公主院線又如當年那樣，只能放映一些獨立公司出品的影片，但這些影片票房大多不足千萬，導致總收入不斷下滑，總票房更下跌至 10.44% 的新低。為保險起見，金公主遂全力支持周潤發主演的影片，而這亦為它帶來短暫的成功，包括《縱橫四海》（1991）（3,300 萬港元）、《監獄風雲 II 逃犯》（2400 萬港元）、《我愛扭紋柴》（1992）（3,400 萬港元）等都是當時能賺錢的影片。而金公主的最後一部大賣之作，則為與電影工作室合作的《笑傲江湖 II 東方不敗》（1992）。

1992 年香港影壇頻出涉及黑暴力事件，演藝界雖於該年 1 月 15 日舉行「反黑幫暴力大遊行」，但黑道仍舊有恃無恐，期間，為爭周潤發的檔期，金公主院線的辦公室甚至接到黑道的炸彈恐嚇電話；加上同年雷覺坤的逝世，家族後人見電影領域的收益已遠不及房地產，短短一年後，金公主便結束了製作及院線發行的業務，其後院線也被陳榮美接手並改組

為金聲院線，更與其先前成立的新寶院線組成姐妹線進行聯映。儘管金公主及新藝城先後僅存在了十多年，但作為在黃金時期推動香港電影工業發展的中堅力量之一，其貢獻及影響實在不可小覷。

● 德寶：三足鼎立（1984－1993）

潘迪生 ▶ 1956—

祖籍廣東潮州，為香港商人。八十年代進軍電影界，與洪金寶、岑建勳合作成立德寶電影公司。不久洪金寶退出，岑建勳主政，後期由冼杞然接手，九十年代初結束德寶電影業務。

　　1985 年邵氏停產，新興的德寶電影公司租下邵氏院線，繼續大公司的壟斷格局。德寶的管理模式與之前的邵氏、嘉禾、新藝城都不相同。邵氏是家族企業，一切由邵仁枚、邵逸夫兄弟決策；嘉禾是股東制，鄒文懷與何冠昌幾個股東角力；新藝城創作是行集體智慧，由麥嘉、石天、黃百鳴作主，但同時受僱於雷覺坤的金公主院線；德寶則是潘迪生投資，啟用職業經理人的制度，先是岑建勳主政，後由冼杞然接手。

　　德寶公司於 1984 年 2 月 10 日註冊成立，創立成員為潘迪生、岑建勳和洪金寶。公司名字和標誌的「D」字正是來自於潘迪生的英文名（Dickson Poon）。作為經營珠寶、鐘錶生意的商人，潘迪生組建電影公司絕非心血來潮：一是看準電影業的繁榮興盛，有利可圖；二是借明星的穿着打扮來推廣迪生公司代理的世界品牌，實為一舉兩得，何樂而不為？但「一入影壇深似海」，想作主就得營運院線業務。此前，德寶製作的電影一直在嘉禾院線上映，但經歷多次黃金檔期和場次被嘉禾旗下出品的影片擠出後，潘迪生決定建立自己的院線業務。1985 年德寶宣佈斥資一億港幣發展院線，並與將停止電影製作業務的邵氏達成共識，租下邵氏旗下的戲院，最終組成一條擁有 14 家戲院的德寶線，其版圖得以迅速擴張，亦開始了大規模製作電影來維持院線供應。而作為德寶始創人的洪金寶

因仍屬嘉禾旗下，因而不得不退出德寶。

　　由洪金寶監製的一系列動作片為早期的德寶打響了招牌，除創業作《貓頭鷹與小飛象》（1984）外，從寶禾的《神勇雙響炮》（1984）衍生的「雙龍出海」系列，以及為楊紫瓊度身訂做的《皇家師姐》（1985）都取得不俗的票房成績。德寶初期為了打開局面，潘迪生不惜重金從其他電影公司挖角，成功吸引到谷薇麗、高志森、于仁泰等新藝城影人跳槽。而高志森執導的平民喜劇《富貴逼人》（1987）更「刀仔鋸大樹」大收旺場，成為公司賣座的電影系列。

　　德寶第一任掌舵人岑建勳將公司製作分為三組。第一組總監為谷薇麗，第二組為崔寶珠，第三組是俞錚和甘國亮。前兩組拍攝主流商業片為主，如《富貴逼人》、《八喜臨門》（1987），後一組則負責拍另類電影，如《神奇兩女俠》（1987）、《繼續跳舞》（1988）。岑建勳本是文化界名流，除了親自主演《雙龍出海》（1984）這「神經病喜劇」（岑建勳語），他亦大力扶植新導演，支持拍一些不被看好的冷門文藝片。比如梁普智的《等待黎明》（1984）、譚家明的《最後勝利》（1987）、張艾嘉的《最愛》（1986），其中張婉婷執導的《秋天的童話》（1987）在初時也不被看好。更有甚者，岑建勳先後支持姜大衛、爾冬陞兄弟執導《聽不到的說話》（1986）和《癲佬正傳》（1986），岑表示這曾令洪金寶在電話質疑「『你神經病啊，拍完聾啞的，現在又要拍瘋子』，我說你（別）管我。所以德寶那個年代是有一些另類的東西出來」。

　　德寶出品的電影雖頻受好評且屢屢獲獎，但票房成績平平，岑建勳又不擅於控制預算，老闆潘迪生難免會插手干預，一來二去便出現分歧。1987年岑建勳監製《中華戰士》後便離開德寶，自組編導製作社。

　　隨後，德寶的當家女星楊紫瓊下嫁潘迪生，德寶自此進入冼杞然主政的時代。冼杞然出身自香港電影新浪潮，其後一直在電視台做行政管理工作。潘迪生看重其導演的才華與行政的能力，但又擔心他剛接手的經驗不足，所以當時不敢開拍太多電影，由於租下的邵氏院線必須有充足的片源，故他遂與黃玉郎、曾志偉、譚詠麟合組的好朋友影業有限公司達成合作，讓其替德寶拍電影。

冼杞然上任後，有鑑於谷薇麗和崔寶珠先後離開，遂請來陳學人主管製片部，同時成立宣傳部和創作部。前者由文雋負責，後者由葉廣儉帶着陳慶嘉、陳嘉上主政。由於潘迪生是珠寶商人，故德寶一直有意吸引中產階級的觀眾層。在冼杞然主政的時代便拍出白領喜劇的《三人世界》（1988），票房大賣外，還順帶為「迪生珠寶」賣了廣告，而影星林子祥亦因這一系列影片大獲成功而再度走紅，成為中產階級的代言人。此外，因楊紫瓊成功在前，德寶又推出新人楊麗菁及梁錚走女打星的路線，「皇家師姐」系列（1985–1991）與《黑貓》（1991）均在市場上取得預期的反響。在打出動作片這張牌上，冼杞然更請來在台灣陷入低谷的袁和平開拍時裝動作片，並以《皇家師姐之直擊証人》（1989）、《洗黑錢》（1990）等驚險動作片來對抗成龍和洪金寶的電影，同時亦令當年還在打拼的甄子丹有機會大展拳腳。

　　後期，潘迪生已無意在電影界繼續發展，德寶的開支亦開始精打細算，不再投入巨額成本來開拍電影，即使《一咬OK》（1990）和《黑貓 II 刺殺葉利欽》（1992）分別到英國和俄羅斯拍外景，但其製作成本也不超過 1,000 萬港元。德寶在演員方面也少用片酬最高的紅星，明星「卡士」主要是林子祥、關之琳、鄭裕玲，而且一般會與他們一次過簽五部影片的合約。在拍攝《一咬OK》時，因冼杞然對音響技術感興趣，令影片成為首部運用杜比音響技術的港產片。

　　九十年代，黑社會題材的影片入侵香港電影界，加上古裝武俠片的橫行，堅持中產階級趣味的德寶頓感無所適從而停產。院線方面，德寶也無心戀戰，1991 年正逢羅傑承與黃百鳴合組永高電影有限公司，便順水推舟將院線讓出，再由邵氏轉租給永高。此後潘迪生不再涉足影界，關於德寶的童話亦少有人再提及了！

● 繽繽：葉志銘力撐新浪潮

葉志銘 ▶ 1943—

為商人、電影投資人。影星葉玉卿的胞兄。七十年代開始投資拍電影，
創辦繽繽影業有限公司，曾起用梁普智、于仁泰、嚴浩等拍出多部新浪潮
電影。

七十年代，歷經遊艇租賃、假髮銷售、石油業的三起三落後，商人葉
志銘以四萬元起家的「BANG BANG」牛仔褲品牌而東山再起，數年內已
積累了億元身家。

到了七十年代中期，創業心強的葉志銘看準前景大好的電影業而躍
躍欲試。恰逢此時，留美歸來的蕭芳芳正籌備一部取材於荷蘭與香港兩
地毒品交易的警匪片《跳灰》（1976），除了邀請從事廣告業的「番鬼佬」
梁普智與她聯合導演，還請當時仍任職警司的陳欣健撰寫劇本。影片的
題材及陣容令葉志銘大感興趣，便決定以此作為進軍電影業的頭炮。

出生於英國的梁普智，為《跳灰》帶來極西化的拍攝方法，如實景拍
攝（啟德機場、九龍城寨、銅鑼灣、中環等盡收鏡下）、明快的剪接及警
匪針鋒相對等特點，使該片成為香港電影新浪潮的先驅。此外，陳欣健以
自身原型來編寫劇本，重塑了警察保護市民、為民請命的正面形象，為復
活港產警匪片打下基礎。當然，本片不僅是蕭芳芳唯一導演的作品，亦為
梁普智、陳欣健、于仁泰（該片的製片）打開了電影之門。

影片收得近 400 百萬港元的票房收入，讓葉志銘嘗到了甜頭。他先
是盛情邀請陳欣健離開服務了 11 年的警界並加入繽繽影業，穩固了公

司的創作力量，接着又斥巨資籌拍《狐蝠》（1977）。該片繼續由梁普智執導，及由陳欣健和梁普智聯合編劇。故事改編自蘇聯情報員駕着新型狐蝠戰機在變節後，降落到日本時致機密資料流失而引發的間諜互鬥事件。為了實現進軍國際市場的目標，葉志銘請了荷里活演員亨利・施路華（Henry Silva）和雲妮姐・麥姬（Vonetta McGee）聯同伊雷、喬宏等港星演出，片中更有出動戰機、公車飛竄等大場面。然而，過度的「西化」導致影片水土不服；加上劇本混亂，《狐蝠》最終只得 200 多萬港元票房，跌出了年度票房前三甲，令繽繽影業元氣大傷！

1978 年葉志銘又謹慎地投資了由陳欣健、于仁泰與嚴浩聯手合作的《茄喱啡》，竟意外地收得 260 多萬港元票房，再燃起繽繽的鬥志。翌年，當陳、于拿着《牆內牆外》的劇本找葉志銘投資時，對兩人頗具信心的葉氏爽快地答應。1979 年的 7 月 19 日《牆內牆外》公映，並與楚原的《絕代雙驕》及徐克的《蝶變》打擂台，而《牆》片從午夜場以至整個暑期檔皆成為票房冠軍，最終收入達 480 萬港元，一躍成為全年賣座影片的亞軍，而該片的成本不過用了數十萬港元。然而，《牆》片為繽繽的迴光返照之作。1980 年葉志銘欲向院線業務發展，將數家左派影院組成聯華院線來放映台灣的文藝片，結果被台灣新聞局發現，封殺了繽繽的台灣市場。其後，葉志銘雖也監製了數部影片，但大多是虧多賺少，其中由繽繽的功臣陳欣健執導的《文仔的肥皂泡》（1981）甚至只收得 50 多萬港元票房。在重重挫敗之下，令葉志銘漸生退意。

1981 年繽繽被邱達成的遠東機構接手並改組為運應製片作有限公司，葉志銘仍參與其中，還支持另一位新浪潮導演黃志強開拍處女作《舞廳》（1981）。1983 年葉志銘重新以繽繽的名義出品了《碼頭》，此後亦無以為繼了。繽繽除曾支持新浪潮導演外，還有一個特點，就是由旗下出品電影中的多首歌曲都成為傳唱至今的經典，如〈大丈夫〉、〈人生小配角〉、〈心裏的圍牆〉、〈風裏的繽紛〉等。而退出了電影業的葉志銘在 1987 年成立飛圖唱片公司，成為香港「卡拉 OK」的祖師。後來，葉志銘因兒子葉崇仁的意外身亡而已遁入空門。

梁李少霞 ▶ 1945—

為電影投資者及製作人。1979年成立珠城製片有限公司，依仗泰迪羅賓、許鞍華、麥當雄拍出如《點指兵兵》（1979）、《山狗》（1980）、《胡越的故事》（1981）、《靚妹仔》（1982）等多部經典名作。

1978年在加拿大流浪四年的泰迪羅賓回港，赫然發現香港樂壇已經煥然一新，英文歌不再獨霸，「夾 Band」潮亦已降溫，昔日的樂隊好友甚至已轉任為唱片公司的高層。面對好友鄭東漢提出簽約寶麗金的邀請，泰迪羅賓婉言謝絕，並準備投身發展蓬勃的電影業。然而這個決定是直接催生了對香港新浪潮至關重要的珠城製片有限公司。

1979年泰迪羅賓重遇好友——人稱「電影神童」的章國明，兩人決定合作拍片。為此，泰迪羅賓找來中學師妹梁李少霞（其丈夫經營牆紙、製衣生意起家），雙方一拍即合，由此成立珠城（此名來自他們經常聚會的銅鑼灣珠城酒樓），創業作為60萬港元成本的時裝警匪片《點指兵兵》（1979）。由於泰迪羅賓對監製、編劇、作曲、演唱方面幾乎無所不通，故在初期，梁李少霞很倚重多才多藝的泰迪羅賓。《點指兵兵》雖是章國明的處女作，但收得345萬港元（全年票房排行榜第六）的票房成績，讓梁李少霞愈加相信泰迪羅賓的眼光。1980年徐克、許鞍華、譚家明等一代「新浪潮」風起雲湧，令香港觀眾發現在邵氏、嘉禾以外，電影原來可以有其他風格。該年，在泰迪羅賓的引薦下，珠城亦不甘人後，先後投拍了于仁泰的《救世者》（1980）及余允抗的《山狗》（1980）兩部新浪潮之作，而泰迪羅賓仍舊為影片擔任監製。

在幾部作品之後，珠城儼然是新浪潮的推手，而梁李少霞的過人膽識和氣度亦遠不止於此。1981年泰迪羅賓將許鞍華連同其《胡越的故事》（1981）劇本帶到梁李少霞面前，而影片需要105萬港元的製作費用的條件就曾經嚇跑了無數個老闆，當許鞍華向梁李少霞講述介紹《胡越的故事》15分鐘後，梁李少霞便決定投資，而一旁的周潤發亦毛遂自薦出

演。在影片開拍後，製作預算超支 120 多萬港元，但最終收得 400 多萬港元的票房收入，總算有驚無險。

《胡越的故事》是泰迪羅賓為珠城監製的最後一部電影，不再身兼創作的他最大的功績就是保證周潤發能夠「安全」出演：當時發哥與無線尚未解約，為了演出這部戲他大費周折，甚至幾乎被無線高層劉天賜起訴，幸得泰迪羅賓出面解決才了事。其後，泰迪羅賓被麥嘉挖至新藝城，亦謝絕了梁李少霞的好意挽留後便退出珠城。

1981 年梁李少霞挺身而出，為麥當雄製作有限公司提供資金的支持。麥當雄曾是麗的電視的當紅創作人，在初轉戰電影圈自組公司欲大展拳腳時，幸得珠城的鼎力相助，兩家公司不久便聯合出品了《靚妹仔》（1982）和《俏皮女學生》（1982），更一度掀起了「問題少女電影」的開拍潮流。前者更成為珠城首部破千萬的票房之作，並成功捧紅溫碧霞和林碧琪。

珠城的視野並不只是局限於幫助已嶄露頭角者，如日後對影壇有重要影響的張國忠、崔寶珠、張家振等人都曾在珠城中有過歷練。而梁李少霞的知人善用和眼光，亦先後發掘了區丁平和關錦鵬兩位極具才華的導演，他們分別在《胡越的故事》中擔任美術指導和副導演。1983 年珠城遠赴巴黎開拍文藝片《花城》（1983），該片是導演區丁平及女主角鄭裕玲（在電影）的處女作，後者還憑此獲得第三屆香港電影金像獎的「最佳新演員」。同年，珠城還投資了關錦鵬的《女人心》（1985），無奈中途因資金出現問題，最終由邵氏加入出品，影片才得以在 1985 年上映，收得近千萬港元的票房令各方皆大歡喜。此外，珠城也支持影評人、編劇文雋執導處女作《反斗妹》（1985）。

八十年代中期，新浪潮漸退，梁李少霞亦開始轉型。1986 年珠城攝製了兩部德寶出品的影片，由梁李少霞親自出任監製，由她一手發掘的「千里馬」關錦鵬和區丁平執導。其後，珠城停止了製片業務，而梁李少霞以及她支持過的電影人依然在各自的崗位上不斷努力，打造出屬於他們的時代。

● 世紀：獨立製作的臨時先鋒

余允抗 ▶ 1950—

早年就讀於美國加州洛杉磯大學導演系並取得電影碩士學位。七十年代返港後加入無線擔任編導，1978 年與嚴浩等人創辦影力電影公司，1980 年執導處女作《師爸》（1980），後與劉鎮偉經營世紀影業有限公司，1985年成立余允抗電影製作有限公司，九十年代初棄影從商，近年擔任上市公司行政總裁等職。

　　1980 年一家來自菲律賓的財團公司決定進軍影視行業，遂在香港成立世紀影業有限公司，並委任一名曾在英國學過印刷美術專業的年輕人回港打理業務，這位年輕人就是當時不到 30 歲的劉鎮偉。

　　擔任公司副總裁的劉鎮偉初出茅廬，在影視圈沒有任何人脈，遂找來剛憑《山狗》（1980）引起輿論關注的新浪潮導演余允抗共同打理公司。劉鎮偉表示「那個年頭，嘉禾與邵氏最大，剛成立的新藝城拍商業片好勁，我想幫世紀找一個定位，就是讓一班新浪潮導演盡情發揮，既可以商業化，又可以拍 Art Film」。

　　1981 年世紀影業開始投資製片，創業作為新浪潮導演章國明執導的警匪片《邊緣人》。影片投資了 100 萬港元，收得 300 多萬港元的成績雖不算突出，但作為香港有史以來第一部在真正意義上以臥底為主角的類型片，《邊緣人》除了在影圈贏得極佳的口碑外，更於第十九屆台灣金馬獎上奪得包括「最佳導演」、「最佳原著劇本」及「最佳男主角」在內的三個獎項，而時隔多年，該影片仍在「香港影人推薦百年港片佳作」等評選中榜上有名，實在有深遠的影響。

　　雖然創業作有口碑，劉鎮偉與余允抗卻不敢盲目擴張世紀的業務，而是先對任何一個可開拍的題材進行市場分析，並嚴格計算成本及盈利比例，以免錯選投資對象。畢竟世紀是獨立公司，缺乏院線支持，一旦影片虧損，後果將不堪設想。

1981 年余允抗親自出馬為世紀執導了恐怖片《凶榜》，全片有着為人所津津樂道的土法特效、綠色燈光，以及片末秦祥林揮斧砍下鬼嬰卻戛然而止的開放性結局等元素。電影以大廈鬧鬼為題材，其中那場經典的電梯直落陰間的橋段，更是得劉鎮偉的提議才拍成。《凶榜》上映後，票房報收 430 多萬港元。其票房非但超過了《邊緣人》，更被譽為「香港三十年來最嚇人的恐怖電影」，甚至入選《電影雙周刊》評選的「百年百大香港電影」名單，為世紀再下一城！

1982 年世紀投拍了三部影片，不但分別是葉童（《殺出西營盤》）、夏文汐（《烈火青春》）及葉倩文（《賓妹》）的銀幕處女作，當中《烈》片曾因意識不良、演出大膽而險遭香港電檢處禁映，結果票房只有二百多萬港元。雖則如此，導演譚家明其冷靜內斂的鏡頭語言，將少年的夢想與迷惘娓娓道來的題材風格，卻備受業內讚賞，影片更在第二屆香港電影金像獎上獲得八項提名。至於唐基明的導演處女作《殺》片，則憑着凌厲的剪接節奏及古龍式的暴力美感令人過目不忘，同時片中大男人心理引起的輿論爭議，為世紀帶來不少的話題。總體而言，世紀影業出品的電影，在風格上以新浪潮式的「Cult」片為多，在影像和剪接等方面也具有濃烈的先鋒意味。1984 年世紀影業改組為五洲世紀，並陸續出品了《馬後砲》、《黃禍》、《失婚老豆》及《孖襟兄弟》等片，但品質及反響都無法企及世紀時期的影片。

1985 年因抵押公司資產的銀行破產，世紀唯有停止製片業務。其後，余允抗在金公主支持下成立了余允抗電影製作公司，與新藝城合拍《歌舞昇平》（1985）、《飛虎奇兵》（1985）、《凶貓》（1987）、《凌晨晚餐》（1987）等片，而劉鎮偉則在結束老闆生涯後輾轉到內地及菲律賓經商，最後蝕掉積蓄回港，其時他接到正籌備影之傑的鄧光榮的一通電話，展開電影生涯的新階段。

● 電影工作室：新一代開山怪

徐克 ▶ 1951—

原名徐文光，為導演、監製、編劇。曾到美國修讀電影課程，1977年回港參與電視台編導工作。1979年憑《蝶變》在電影界一鳴驚人，後加入新藝城，1984年與施南生組建電影工作室有限公司，縱橫至今。徐克之名蜚聲中外，是香港最有影響力和開創性的電影導演之一，並曾憑《黃飛鴻》（1991）及《狄仁傑之通天帝國》（2010）奪得第十一屆及第三十屆香港電影金像獎「最佳導演」。

施南生 ▶ 1951—

為製片人及經理人。七十年代先後在無線、香港電台、佳視、麗的擔任製作及行政工作。八十年代加入新藝城，後與徐克組建電影工作室。2000年後，陸續協助寰亞、東方、安樂及內地博納國際影業擴展業務。

　　1984年，徐克在執導《最佳拍檔女皇密令》刷新票房紀錄後，作為「新藝城七怪」之一的他便愈發感到受制於「集體創作」的模式，且在公司堅持拍攝主流商業喜劇模式的運作下，他欲嘗試其他類型片種的計劃常常不得要領，因此便萌生組建獨立工作室的想法。最後，在金公主大老闆之一馮秉仲的支持下，徐克在該年正式成立了屬於自己的電影工作室，在與新藝城同隸屬於金公主製片公司的同時，也繼續與新藝城保持合作。換言之，新藝城雖已無集體創作之實，但仍在發揮協同創作的優勢和力量。

　　成立新陣營之初，徐克便明確提出作為導演的要求：「要有自己的風格，要言之有物，即使功夫片，也要有話說；要走群眾路線，娛樂觀眾。」為了令電影工作室的經濟基礎能保持穩建，他選擇以新藝城式創作的商業喜劇《上海之夜》（1984）作為開業作。影片借鑒老上海時期的經典名作《十字街頭》（1937）與《馬路天使》（1937）之餘，又融入五、六十年代如《一板之隔》（1952）等港式喜劇的風格特色，令《上海之夜》上映後得到不俗的反響，最終取得1,100多萬港元的票房。

《上海之夜》雖不至讓電影工作室一步登頂，但無疑令徐克堅定了對這塊招牌的守護與發展的決心，因此 1986 年 6 月他又成立了從屬於工作室的新視覺特技工作室有限公司，主要負責為電影製作各種特效場面。新視覺不僅為電影工作室出品的影片服務，亦會為其他公司提供技術的支持。該年新藝城出品的《開心鬼撞鬼》（1986），就是新視覺團隊首部參與製作的作品。

　　期間，徐克也不忘加快公司的創作步伐，除了親自執導《打工皇帝》（1985）及《刀馬旦》（1986），又監製了吳宇森的《英雄本色》（1986）。《英》片的誕生，更將電影工作室推上首個巔峰——在徐、吳二人聯手創作下，這部翻拍自 1967 年龍剛同名電影的作品不僅將英雄情結注入時裝題材，加上角色人物豐富、劇情火爆、情感勃發、風格悲壯，以及鏗鏘有力的對白，終令影片以 3,400 萬港元的票房刷新了香港電影的賣座紀錄，更成功開創英雄片的類型潮流，對整個香港電影工業而言，可謂影響深遠，意義非凡。1987 年《英雄本色》在第六屆香港電影金像獎上贏得「最佳電影」的殊榮，頒獎當晚，徐克與吳宇森一同踏上領獎台，着實風光無限。值得一提的是，電影工作室的作品不但在香港及台灣地區叫好叫座，同時也打開了東南亞、韓國及歐洲等地的市場，這是由於徐克有位「最佳拍檔」——為新藝城負責發行業務的施南生。早在《上海之夜》時，施南生便將影片帶往柏林電影節參展，從而順利將其賣入歐洲市場。其後，《英雄本色》更令大批泰國片商趨之若鶩；九十年代的《黃飛鴻之三獅王爭霸》（1993）甚至在韓國賣出 160 萬美元的天價。總而言之，多年來電影工作室出品的作品在歐美、澳洲、日韓及東南亞等地大受歡迎，無疑是與施南生具有海外發行的能力有莫大的關係。

　　1987 年施南生離開新藝城，徐克繼而邀張家振擔任電影工作室的總經理，並負責公司的製作、發行及宣傳業務。其後，電影工作室進一步拓寬發展空間：一方面將梁朝偉、王祖賢、葉倩文、李子雄等簽為旗下演員，另一方面又與吳宇森、程小東、黃志強、楚原、嚴浩、杜琪峯、鍾志文等導演以簽部頭約的方式合作，即「電影工作室先出一個案子，再找導演來拍，拍一部簽一部」（張家振語）。因此，在 1987 至 1989 年，電

影工作室的產量不減反增，先後推出了《倩女幽魂》（1987）、《英雄本色續集》（1987）、《大丈夫日記》（1988）、《城市特警》（1988）、《天羅地網》（1988）、《喋血雙雄》（1989）、《驚魂記》（1989）等影片，其運作進入了蓬勃期。

雖然電影工作室出品了不少電影，但除了《倩》及《喋》這兩片外，其他影片不是票房失利便是欠缺口碑，且由於徐克奉行監製寡頭制度，而經常與其他導演出現各種合作上的矛盾，如他與嚴浩在 1988 年便開拍的《棋王》就因此而一度擱置。總而言之，整體看來，當時電影工作室雖招攬過不少人才，但合作關係卻大多難以長久。

1989 年施南生重返電影工作室，時至今日，她依然是公司的核心人物，掌控了所有的行政事宜。

1990 年電影工作室籌拍武俠片《笑傲江湖》，還得金公主與新寶聯手投資，但因出現拍攝超支、超時拍攝且不停換導演的問題，最終收得 1,600 多萬港元的票房，在計算成本的角度而言仍是蝕錢收場。但幸好《笑》片口碑甚佳，甚至在 1992 年，金公主再度支持電影工作室開拍續集《笑傲江湖 II 東方不敗》，終贏得 3,400 多萬港元的票房佳績，總算將之前所虧損的都賺了回來。1993 年金公主結束製片及院線業務，但該年最後一部與電影工作室合作的《東方不敗風雲再起》，票房仍過千萬港元，總算是良好收結。

當然，在九十年代初主力與電影工作室的合作對象還是嘉禾。在其支持下，徐克執導的「黃飛鴻」系列及監製的《新龍門客棧》（1992，李惠民導演）等無一不是票房大賣，更為香港影壇帶來新一輪的武俠熱潮。同時，在吳思遠搭橋下，電影工作室更首次打開內地市場，如與瀟湘電影製片廠合拍的《新龍門客棧》，與北京電影製片廠合拍的《黃飛鴻之三獅王爭霸》，兩片均在內地大獲成功，後者還成為首部在內地實現分賬制的香港電影。此時，電影工作室的發展已步入全盛時期。

1993 年後武俠熱潮迅速減退，電影工作室出品的《黃飛鴻之四王者之風》（1993）、《新仙鶴神針》（1993）、《少年黃飛鴻之鐵馬騮》（1993）、《黃飛鴻之五龍城殲霸》（1994）及《刀》（1995）等片的反響皆並不理想，

期間再推出科幻片（《妖獸都市》，1992）、神怪片（《青蛇》，1993）、喜劇片（《花月佳期》，1995）、動作片（《黑俠》，1996）及黑幫片（《新上海灘》，1996）等也不太成功，唯走文藝愛情路線的《梁祝》（1994）算是叫好叫座，但其票房也不及徐克為黃百鳴的東方執導的賀歲片《金玉滿堂》（1995）和《大三元》（1996）。1997年電影工作室還製作了全港第一部2D融合3D電腦製作的動畫長片《小倩》（1997），可見仍然不減其創新魄力。

九十年代後期，徐克一度赴荷里活發展，開拍《反擊王》（*Double Team*，1997）與《K.O. 雷霆一擊》（*Knock Off*，1998）。回港後或監製或導演，推出了《順流逆流》（2000）、《老夫子2001》、《蜀山傳》（2001）、《殭屍大時代》（2002）、《黑俠II》（2003）等片。雖然這些影片的市場反響有高有低，但此時的徐克與電影工作室依然堅持着不斷創新的理念，而且永不言倦，積極而行，後又催生了寫實主義武俠片《七劍》（2005）、在水底拍攝的《深海尋人》（2008）、都市愛情喜劇《女人不壞》（2008）、古裝偵探片《狄仁傑之通天帝國》（2010）及第一部華語3D Imax武俠片《龍門飛甲》（2011）等，體認了著名電影學者大衛・波德維爾（David Bordwell）在《香港電影的秘密》一書中所言：「港片亮麗的外觀、通俗與自由奔放的想像力，經徐克之手鞏固起來。這些特質，成為香港電影在世界電影文化中的標誌。」

2009年第三屆亞洲國際電影節將「傑出貢獻大獎」授予成立了25周年的電影工作室。2011年10月6日，在第十六屆釜山電影節的開幕禮上將等同終身成就獎的「亞洲電影人獎」頒予徐克。不過名譽對徐克來或許真的已經不再重要，只要有「電影的冒險」就好，正如黃霑生前所言：「香港有兩個人是真愛電影，一個是許鞍華，一個是徐克。」

● 新里程：吳宇森讓子彈飛

吳宇森 ▶ 1946—

1971 至 1973 年跟隨張徹期間擔任副導演，1973 至 1983 年簽約嘉禾，1983 年加入新藝城，後在金公主支持下成立新里程電影公司。1986 年獲第二十三屆金馬獎「最佳導演」（《英雄本色》），1989 年獲第九屆金像獎「最佳導演」（《喋血雙雄》），2010 年獲威尼斯國際電影節頒授「終身成就獎」。

1986 年，40 歲的吳宇森從台灣回到香港。雖然恩師張徹在他 26 歲那年便批道「吳宇森還是適合做導演的」，但其時已入行 15 年，輾轉三家電影公司，執導了 14 部電影的他，電影生涯卻走入低谷：1982 年他受命為嘉禾拍《八彩林亞珍》與新藝城的《小生怕怕》打擂台，票房卻輸給對方近 900 萬港元；翌年拍《英雄無淚》（1986）時因使用實彈而令一位演員中槍，令其影片和他都遭受「雪藏」。其後他加盟新藝城，本以為會有電影可拍，卻再被流放到台灣地區，終日在《兩隻老虎》（1984）、《笑匠》（1984）這類不着邊際的市井喜劇中打轉。「1985 年，我變成票房毒藥，有人勸我退休，有人讓我回家看錄影帶看看別人怎麼拍」。正是冠蓋滿京華，斯人獨憔悴。

正所謂絕處逢生，在吳宇森最失意之際，徐克向他伸出友誼之手。其後兩人合作拍出石破天驚的《英雄本色》（1986），非但成全了已是過氣明星的狄龍、以及有「票房毒藥」之稱的周潤發和吳宇森，影片不但刷新香港票房紀錄，兼橫掃港台各大獎項，甚至令香港影壇掀起英雄片的熱潮，並與功夫片、喜劇片三分天下！時至今日，《英雄本色》依然被影迷及業內人士視作香港電影百年史上最具代表性的經典名作之一。

成功由谷底攀上高峰後，吳宇森繼續與徐克合作了《英雄本色續集》（1987）、《喋血雙雄》（1989）及《義膽群英》（1989）三部影片，其中《喋》片更被譽為吳氏「暴力美學」的集大成之作，亦為他帶來金像獎「最佳導演」的殊榮。此後，吳宇森在金公主支持下成立了吳宇森製作有限公司，

創業作則是他親自監製、導演的《喋血街頭》（1990）。當然，「吳宇森製作」絕非由他挽袖單幹，亦力邀當時仍為電影工作室總經理的好友張家振合作幫忙，最終《喋血街頭》從金公主手中爭取到上千萬港元的投資（這個金額向來只有以周潤發做「卡士」才有考慮的機會）。令吳宇森大受打擊的是，有着其強烈個人情懷和創作野心的《喋血街頭》上映後竟僅得800多萬港元的票房，虧損甚巨，幸得張家振協助其賣出海外市場方渡過難關。1990年年底，痛定思痛的吳宇森放下吳宇森製作之名，與張家振及谷薇麗合作成立新里程電影有限公司，其後還得金公主出讓賀歲檔期及周潤發、張國榮這兩大「卡士」，造就了新里程的創業作──《縱橫四海》（1991）。

最終，吳宇森用兩個多月的時間完成了這部時裝盜寶的動作喜劇，1991年2月12日該片上映後票房超過3,300萬港元，是《喋血街頭》的四倍之多。該年年底，金公主又將賀歲片拍攝任務交到新里程手上，但改由張家振獨力籌劃。張氏遂找來張婉婷與羅啟銳合作拍出溫情喜劇《我愛扭紋柴》（1992），結果以3,600多萬港元的票房一躍成為1992年賀歲檔亞軍。

對此時的新里程而言，真正的重頭戲卻壓在吳宇森的新作《辣手神探》（1992）上。原因在於吳宇森早已憑《喋血雙雄》（1989）獲得荷里活片商的垂青，「西征」之夢愈發熾熱，故迫切需要一部作品來證明其風格與特色。因此，雖然《辣》片1,900萬港元的票房並非大賣，但片中融合了動感及暴力美學，影片不僅從頭到尾都充滿「讓子彈飛」的視覺震撼，那場長達45分鐘醫院槍戰的一幕更創下港產警匪片的篇幅之最，當然，也為吳宇森告別港產片收了一個理想的尾巴。

《辣手神探》上映後，新里程也隨着吳宇森及張家振遠赴荷里活而完成使命，宣告結束。迎接兩人的則是另一段艱辛的歷程：初拍《終極標靶》（*Hard Target*，1993）非但處處受制，還被諷為「講英語的香港電影」，幸好其後的《斷箭》（*Broken Arrow*，1996）贏得7,000多萬美元的票房，令二人總算站穩了腳。1998年吳宇森再拍《奪面雙雄》（*Face∕Off*，1997），北美票房突破一億美元，為華人導演爭光之餘，亦真正叩開了荷

里活的大門。到了 2000 年的《職業特工隊 2》（*Mission: Impossible II*），吳宇森已晉升為在華語導演中少數能執導荷里活 A 級製作的國際大導，當然，其電影風格依舊子彈傾瀉，依舊白鴿紛飛，因此有人笑言：吳宇森要打出一億顆子彈為止！

2002 年吳宇森執導史詩戰爭片《烈血追風》（*Windtalkers*），在「911」期間上映，成績未達預期；2004 年的《致命報酬》（*Paycheck*）亦反響平平，終令他暫停荷里活的征途。2007 年吳宇森到內地執導了古裝巨製《赤壁》（上集，2008），而這是他 20 多年前已想開拍的題材，如今得償所願，自然全力以赴。最終，《赤壁》在內地合計狂收 5.6 億元人民幣，還先後刷新亞洲電影在日本市場的票房紀錄，令吳宇森的電影事業再展雄風！近年，吳宇森除籌劃《太平輪：亂世浮生》（2014）與《飛虎群英》，同時亦積極扶持華語電影新勢力，監製了新導演的作品，包括《天堂口》（2007）、《竊窕紳士》（2009）、《劍雨》（2010）及《激浪青春》（2010）等。

● 銀獎：林嶺東「風雲」突變

林嶺東 ▶ 1955—2018

為導演。七十年代加入無線擔任編導，為王天林徒弟之一。八十年代加入新藝城，憑《龍虎風雲》（1987）獲香港電影金像獎「最佳導演」，聲名鵲起的他更打出「風雲片」的招牌。九十年代後期赴荷里活發展，執導了《硬闖 100% 危險》（*Maximum Risk*，1996）等。

1989 年憑「風雲」系列成為影壇票房寵兒的林嶺東與老同學兼有賣座保證的搭檔周潤發合組銀獎製作有限公司，並在金公主支持下開拍新作。豈料，就在投資方以為兩人會繼續在最擅長的「風雲片」上錦上添花而滿懷信心時，二人卻拍出一部走愛情路線的《伴我闖天涯》（1989），結果票房只有 1,500 多萬港元，比兩年前《監獄風雲》（1987）那石破天驚的

3,100 萬港元，只能說是滑鐵盧收場！此後，林嶺東的電影事業開始步入低潮。

林嶺東進入電影界源於親兄南燕在報考藝員訓練班時的無心之舉，當時南燕順手把他的名字寫了進去，結果自己名落孫山，林嶺東卻成功入行，並與周潤發和吳孟達成為同學。1974 年畢業後，林嶺東成為無線的編導，並師從王天林；1978 年又轉投佳視執導警匪劇《急先鋒》，該劇集全用菲林拍攝，林嶺東藉此掌握了多種電影拍攝的技巧。在佳視倒閉後，林嶺東赴加拿大約克大學讀書，原打算攻讀電腦課程，但最終轉讀電影製作，並在 1981 年回港後加入新藝城。

加入新藝城初時，林嶺東只是坐冷板櫈，直至 1983 年麥嘉找他接替梁普智完成《陰陽錯》，其事業方才迎來變奏：雖然林嶺東因在片中換掉 11 名攝影師而被稱為「殺手」，但影片上映後的票房佳績卻令他一炮而紅，後被永佳邀去擔任《君子好述》（1984）的導演，最後票房可觀，繼而才重返新藝城。

彼時，七人小組支配着新藝城所有的電影創作，剛入行的林嶺東與後來加入的杜琪峯僅能在其中充當「工匠」一職，負責把麥嘉、黃百鳴等人的想法變成作品，幸而由林執導的作品都頗獲成績，尤其為新藝城出戰賀歲檔的《最佳拍檔千里救差婆》（1986）收得 2,700 多萬港元的票房，因而讓他贏得老闆的信任。

1986 年《英雄本色》橫空出世，麥嘉拿出 400 萬港元，讓林嶺東跟隨自己的意願拍一部與《英雄本色》類似的電影，於是便有了《龍虎風雲》（1987）。與《英》片相同的是，該片也是由周潤發主演，但不同的是，該片故事蒼涼悲情，帶有強烈的自我思考與社會批判的意味，更開創「灰色」臥底片的先河。片末周潤發不堪忍受與賊匪的兄弟情誼及其臥底身份的雙重熬煎而孤獨死去，陰狠跋扈的張耀揚卻升官發財，如此孤冷悲鬱的控訴打動了影評人和觀眾，影片更奪得金像獎「最佳導演」，票房也達 1,972 萬港元。

隨後，在南燕的啟發下，「風雲」系列第二部《監獄風雲》（1987）開拍，故事集中在囚犯之間的幫派鬥爭、獄警對犯人的壓迫，情節風格依舊

走冷暗、黑色、邊緣、驚心動魄，最終影片大獲成功，票房更高踞全年票房亞軍，隨後亦引來無數的跟風之作，如《女子監獄》（1988）、《黑獄斷腸歌之砌生豬肉》（1997）等。

1988年盛名之下的林嶺東開拍「風雲」系列第三部《學校風雲》，影片直陳黑社會滲入學校引發的殘酷現狀，同時還起用非職業演員，是為其野心之作。但在林嶺東躊躇滿志將電影送交電檢處時，影片卻慘遭修改，90分鐘的長度被刪剪三分之一，並且在多個地方也被禁映。林嶺東一怒之下，遂宣佈放棄自己擅長的社會批判題材，因而才有了之後的銀獎製作有限公司。

1990年林嶺東得麥嘉的支持開拍走國際大片路線的《聖戰風雲》，票房慘敗收場，僅收500多萬港元，幸而其後與周潤發合作的《監獄風雲II逃犯》（1991）賺到票房才彌補了虧損。隨後，林嶺東以銀獎之名製作了《勇闖天下》（1990）、《一觸即發》（1991）、《猛鬼入侵黑社會》（1991）及《俠盜高飛》（1992），也出於朋友情誼接手了《雙龍會》（1992）、《新火燒紅蓮寺》（1994）等片。《雙龍會》是林嶺東與徐克聯合執導，以為導演協會籌款，亦是有史以來最多導演客串的香港電影。《新火燒紅蓮寺》（徐只任監製）則是徐克因忙於《青蛇》（1993）的拍攝而找林嶺東幫忙執導，結果票房慘敗，林嶺東沮喪地說：「徐克開創了新武俠片時代，我卻成了武俠片的終結者」。

1995年林嶺東受邀前往荷里活，臨行前拍了一部《大冒險家》作為「練手」之作，但隨後所拍的首部西片《硬闖100%危險》（*Maximum Risk*，1996）反應不理想。在「九七」前，為記錄回歸前香港的面貌，林嶺東返港拍攝《高度戒備》（1997），依舊是一部殘酷的城市物語，警匪對決的悲歌。影片講述劫匪在打劫後要經過香港最繁華的地區，而林嶺東竟真的「帶領」囚車在中環展開追逐。「導演跟賊人沒甚麼分別，儘量偷或搶（拍）那些鏡頭」。最終這部趕拍的作品出乎意料地大獲好評，令林嶺東在多年之後再獲金像獎「最佳導演」提名。

《高度戒備》後，林嶺東又陸續開拍《極度重犯》（1998）、驚慄片《目露凶光》（1999），以及動作喜劇《情逢敵手》（2003），同時又拍荷里活片《複製殺人魔》（*Replicant*，2001）與《地獄醒龍》（*In Hell*，2003）。近十年

間僅與杜琪峯、徐克合導《鐵三角》（2007），及《迷城》（2015）、《沖天火》（2016）。2018 年 12 月林嶺東於家中猝死，結束其輝煌的電影一生，這個惡耗傳來，無不令圈中人大感悲痛惋惜。

● 永佳：時裝功夫喜劇誕生地

陳勳奇 ▶ 1951—

原名陳永煜，為電影配樂、演員、導演、編劇。七十年代師從配樂大師王福齡，曾為邵氏上百部影片做配樂。1980 年首次主演《孖寶闖八關》，翌年憑出演《敗家仔》（1981）走紅，後與黎應就組建永佳影業有限公司。此外，他是香港影壇少數的全才人物，還曾擔任過《霹靂火》（1995）的「飛車導演」，曾憑《墮落天使》（1995）獲第十五屆香港金像獎「最佳原創音樂」。2000 年至今在內地演出多部電視劇，亦執導了電影《楊門女將之軍令如山》（2011），為成龍的《十二生肖》（2012）擔任執行導演。

黎應就 ▶ 1945—

早年拜師詠春大師葉問學武，為李小龍的師弟。1976 年與麥嘉、吳耀漢合組先鋒影業公司，其後又參與麥嘉、洪金寶、劉家榮合組的嘉寶影業公司，期間擔任製片。曾為洪金寶執導的《贊先生與找錢華》（1978）及《敗家仔》擔任詠春拳顧問，期間與陳勳奇結識，兩人合組永佳。

在金公主支持下，陳勳奇與黎應就於 1982 年創立了永佳影業有限公司，除有正式商標外，還打出宣傳口號：「永佳出品，認真製作」。其創業作是由洪金寶執導的時裝動作喜劇《提防小手》（1982）。

當時港產功夫喜劇尚以民初背景為重，諸如成龍、袁和平、劉家良等代表人物在類型創作上仍未過渡至現代化，而洪金寶雖在 1978 年自導自演以現代生活為背景的《肥龍過江》（1982），但未成氣候。儘管如此，陳勳奇卻偏不相信功夫片時裝化之途不可取，故將開創潮流的野心投入到《提》片中，影片最終收得 1,100 多萬港元票房，證明了其獨到的眼光

外，也從此扭轉了類型片的發展走向，更為後來如「五福星」及「警察故事」等系列奠定了創作基礎。可見，真正意義上的時裝動作喜劇實為始於永佳。

《提防小手》的成功為永佳確立了以時裝喜劇為主的創作方向，其後陳勳奇更親自上陣，自編自導自演了《佳人有約》（1982）及《空心大少爺》（1983），票房皆收近千萬港元，成績尚算不俗。期間，永佳除了陳、黎二人，亦開始擁有一個常用的班底，包括製片陸劍明、編劇黃炳耀及剛被新藝城解僱的王家衛等。

1984年永佳再開拍都市愛情喜劇《君子好逑》，票房再過千萬港元大關。此外，因眼見之前與李修賢合作的《摩登衙門》（1983）的反響可觀，永佳遂支持其自導自演嚴肅警匪片《公僕》（1984），結果非但讓李修賢一炮而紅，更令其勇奪金像獎、金馬獎雙料影帝，自此成為香港著名的「李Sir」。

1985年陳勳奇與黎應開始「分家」，各自為影片擔任監製：前者既繼續自導自演《小狐仙》（1985）、《我要金龜婿》（1986）、《惡男》（1986）及《鬼馬保鑣賊美人》（1988），也監製了《吉人天相》（1985）、《代客泊車》（1986）、《皇家飯》（1986）等片；後者則於1985年執導處女作《龍鳳智多星》（1985），而1987年於《天賜良緣》（1987）親自執導及監製，則是永佳最後一部千萬票房的作品。

雖然永佳出品了二十多部影片，但由於一直沒有票房驚人的作品面世，在1987年後不久便沉寂下來。到八十年代末，由於新藝城的運作進入尾聲，失去主要片源的金公主遂進一步縮減投資業務，旗下幾家衛星公司自然難以為繼。1989年，永佳在製作最後一部影片《花心夢裏人》後結束營業。其後，陳勳奇一方面轉與藝能合作《最佳賊拍檔》（1990），另一方面則與台灣片商王應祥合作《龍之爭霸》（1989）、《邊城浪子》（1993）等片，其中《邊》片更是陳自組的動奇電影有限公司的創業作。而黎應就也曾在1990年以黎應就電影製作有限公司之名出品《都市煞星》。至於兩人迄今為止最後一次合作，則是1994年的《神探PPOWER之問米追凶》，陳勳奇於該片集監製、導演及主演於一身，黎應就則擔任武術指導。

李修賢 ▶ 1952—

為演員及導演。1970 年考入邵氏藝員訓練班，成為第一期學員，並得大導演張徹賞識，成為張家班成員之一。1981 年首次與藍乃才合導《單程路》，翌年首次獨立執導《Friend 過打 Band》。1984 年自導自演代表作《公僕》，獲第四屆香港電影金像獎及第二十一屆台灣金馬獎影帝殊榮，成為金像獎史上首位憑同一部影片而同時獲得「最佳導演」及「最佳男主角」提名的影人。

說到香港電影史上最令人難忘的銀幕警察形象，李修賢無疑是其中之一。事實上，當警察是李修賢童年的夢想，雖然他後來成了演員，但從 1980 年首次參與幕後工作、策劃王鍾執導的《金手指》開始，警匪片便成為他電影事業的核心，而在自組公司之前，他所導演的六部影片一律是警匪片題材，其對警察的鍾愛程度可見一斑。

1987 年在金公主的支持下，李修賢成立了萬能影業有限公司，擁有一個固定的幕後班底。公司創業作是由他自編自導自演的《鐵血騎警》（1987）。該片公映後，不足一個月便收得 1,060 萬港元的票房收入，這非但是李修賢導演生涯的第一部「千萬作品」，也為萬能帶來了首個顯著的成績。

其後，李修賢為萬能定下幾個發展策略：（1）劇情題材可以各有不同，但類型必須是警匪片，警察必須是正面人物；（2）親自擔任萬能影片的第一男主角的同時，亦發掘其他新演員，為他們安排戲份重的角色；（3）自己作為公司老闆，會多行使監製的職責，主力培養幕後班底，將他們帶領到策劃、編劇、副導演及導演等崗位上；（4）有限度地邀請外來影人合作，進一步提升萬能影片的品質。

由 1988 至 1991 年，萬能先後出品了《霹靂先鋒》（1988）、《壯志雄心》（1989）、《摩登襯家》（1990）、《風雨同路》（1990）、《朋黨》（1990）等片。這些作品基本上都與萬能的運作策略相符，值得一提的是，李修賢培養了劉偉強（《朋黨》）、黃柏文（《霹靂先鋒》）及黎繼明（《壯志

雄心》）三位新導演。《霹》與《壯》這兩片更分別是周星馳與張家輝的銀幕處女作，前者更憑該片獲得第二十五屆台灣電影金馬獎「最佳男配角」。由此可見，李修賢提攜後輩電影人的用心，可謂承襲了恩師張徹的作風。

除了支持新人，李修賢在演出其他公司拍攝的影片如《義膽群英》（1989）及《喋血雙雄》（1989）時，也經常帶同萬能團隊參與其中。在同屬金公主出品的《喋》片中，萬能便負責了影片的發行工作。

然而，李修賢不久便發現，萬能出品的影片大多票房成績平平，雖然一直堅持親自拍攝警匪片，但影圈的形勢斗轉星移，若不作出調整，很容易遭到市場的忽視，甚至被淘汰。1991 年李修賢找來已大紅大紫的周星馳演出《龍的傳人》，而這亦是萬能成立以來首部非警匪題材的影片。《龍的傳人》在農曆新年上映，收得超過 2,300 萬港元票房，成為萬能票房最高的作品。眼見於此，李修賢又隨即開拍《情聖》（1991），雖然 1,600 萬港元的票房明顯遜於《龍》片，但與萬能的其他影片比較，也算獲利甚豐。

在《情聖》之後，李修賢與周星馳便再無合作，對此，他唯有在題材上絞盡腦汁，另闢蹊徑。1992 年鄭則仕與友人成立匯川影業有限公司，邀得好友李修賢合作創業作，李遂抱着「試一試」的態度，搜集資料，將「雨夜屠夫」林過雲的案件拍成《羔羊醫生》（1992）。意外的是，《羔》片上映後，竟爆冷收得超過 1,200 萬港元票房，更一躍成為全年收入最高的三級片。當然，此片的成功，也為李修賢及萬能找到一條新出路：改編拍攝真人真事的奇案電影。

1993 年金公主結束電影製作業務，李修賢轉與台灣片商楊登魁的聯登投資公司合作，首部作品是以澳門八仙飯店滅門案為藍本的《八仙飯店之人肉叉燒包》（1993），此片比《羔》片更受歡迎，票房高達 1,500 萬港元，非但再度高踞全年三級片的賣座之冠，更讓主演的黃秋生奪得第十三屆香港電影金像獎影帝，影片迄今仍堪稱奇案片的代表作。更值得一提的是，同年諸如《烏鼠機密檔案》、《香港奇案之強姦》、《溶屍奇案》、《滅門慘案之孽殺》、《烹夫》、《的士判官》、《郎心如鐵》等同屬奇案

題材的影片如雨後春筍般冒出，這歸因於《羔羊醫生》及《人肉叉燒包》帶起的風潮，而追根溯源，李修賢實稱得上是這一風潮的一大功臣。

1994 年後，萬能先後攝製了一系列「重案實錄」的影片，包括《重案實錄 O 記》（1994）、《香港奇案之屯門色魔》（1994）、《重案實錄之水箱藏屍》（1994）、《重案實錄之案驚天械劫案》（1994）、《賊王》（1995）等。但觀眾都留意到這些作品大多有類似的橋段，如警察會利用各種手段對犯人嚴刑逼供。不過成也蕭何，敗也蕭何，這種「本末倒置」的拍法剛開始時還能吸引眼球，久而久之卻令人厭倦反感，加上同類影型的片拍得太多，這類影片很快便走進粗製濫造的死巷裏。1995 至 1996 年，萬能雖然製作了許多警匪及奇案片，但票房、口碑都不盡人意，加上香港電影市道持續滑落，萬能終究也難逃衰落的結局。2002 年在拍攝《反收數特遣隊》後，萬能便結束營運。

無論如何，綜觀香港電影的黃金時期，萬能有着不可或缺的位置，尤其對警匪片更是有無可取代的影響，正如陳欣健在被問及「香港警匪片最有代表性的人物」時，曾有如下的回答：「還是李修賢，他多年來近乎可愛的堅持，『萬能』（對港產警匪片）永不言倦的誠意和固執，都是香港影壇難見的。」

● 好朋友：曾志偉、泰迪羅賓幾番起落繼續友禾

曾志偉 ▶ 1953—

祖籍廣東江門。為演員、導演、監製，與新藝城、德寶、嘉禾、邵氏多家香港大電影公司都有合作，先後自組好朋友影業有限公司、兒童城製作有限公司、友禾電影製作有限公司、UFO（電影人製作有限公司）等公司。曾憑《雙城故事》（1991）獲得香港金像獎影帝。

泰迪羅賓 ▶ 1945—

著名音樂人、監製及演員。2011年憑《打擂台》（2010）獲香港金像獎「最佳男配角」及「最佳原創電影音樂」。他和曾志偉的好朋友與德寶達成合作，攝製的影片在德寶旗下的院線上映。

　　曾志偉很懷念昔日與嘉禾、新藝城大公司的一條龍制度（包攬投資、製作、發行、院線各個環節），因這至少能控制整部戲，用不着被買片花的片商「指手畫腳」，但當年的他被大公司視作害群之馬。

　　七十年代後期，武師出身的曾志偉因有編劇急才而升任為導演，拍攝了《踢館》（1979）、《賊贓》（1980）等賣座功夫喜劇，更成為成龍、洪金寶、羅維爭相拉攏的目標。後來曾志偉選擇加入新藝城，與麥嘉、石天、黃百鳴、徐克、施南生和泰迪羅賓合稱「七怪」，以集體創作制度來合作拍片。其執導的《最佳拍檔》（1982）票房大賣，打破了香港最高票票房紀錄。但隨着新藝城迅速壯大，出現了僧多粥少的尷尬局面，曾有一段時間曾志偉遂從新藝城出來到台灣拍劇和擔任綜藝主持，後再回來協助洪金寶策劃《殭屍先生》（1985）等賣座片。與此同時，曾志偉質疑嘉禾瞞報賺蝕的做法，便把新藝城的老闆麥嘉與嘉禾的大將洪金寶拉在一起，拍出《最佳福星》（1986）後大家都賺了錢。

　　經此一役後，曾志偉雄心萬丈，想甩開幾大電影公司單幹，恰逢漫畫業大亨黃玉郎想投資電影，曾志偉成功游說他，後於1987年與譚詠麟、泰迪羅賓三人合組成立好朋友影業有限公司，更與潘迪生達成合作，其公司攝製的影片在德寶旗下的院線上映。譚詠麟本是「溫拿樂隊」成

員，唱而優則演，七十年代末赴台灣發展，憑《假如我是真的》（1981）獲得台灣金馬獎影帝，回港後加入新藝城主演喜劇鬼片《小生怕怕》（1982）、《陰陽錯》（1983）均有不俗的票房成績。泰迪羅賓的星路與譚詠麟相似，都是樂隊出身，同時參與電影的工作。他早期主要在影片負責配樂和出任監製，曾為梁李少霞的珠城影業監製了《點指兵兵》（1979）、《救世者》（1979）、《山狗》（1980）、《胡越的故事》（1981）等片，後來被麥嘉拉入新藝城，期間擔任監製之外，亦出演喜劇角色因而大受熱歡迎。1987年泰迪羅賓離開新藝城，並「會合」曾志偉再戰江湖。

在香港電影的黃金時代，每家公司、每個影人都馬不停蹄，拍攝電影就像打仗一樣。好朋友經常以集體創作形式匆忙上陣，其創業作《用愛捉伊人》（1987）邀請日本女星早見優與譚詠麟主演，而曾志偉雖然掛名為導演，卻找來王晶和譚家明幫忙，如王晶在《少年王晶闖江湖》一書提及王、譚二人為《用愛捉伊人》拍了整部戲的百分之七十。1987年由於《倩女幽魂》（1987）大賣，引發不少跟風之作，好朋友便應台灣片商蔡松林之邀開拍《金燕子》（1987）。其時嘉禾已提前以七組人同時開拍由王祖賢主演的《畫中仙》（1988），曾志偉對此亦臨危不懼，更找來鍾楚紅擔任女主角，影片只用三組人便完成拍攝並搶先《畫中仙》上映。

好朋友出品的影片除了有曾志偉監督創作，以及由陳可辛擔任總經理外，泰迪羅賓在其中亦一展所長，監製了章國明的警匪片《點指賊賊》（1988）、林德祿的《應召女郎1988》（1988）和《女子監獄》（1988），由於這幾部影片的成本不高，而且甚具噱頭，亦擁有不俗的票房成績。而泰迪羅賓很喜歡反映香港移民題材的《我愛太空人》（1988）雖有點虧本，但口碑頗佳，亦讓新導演羅卓瑤聲名鵲起，兩人自此亦繼續合作。

好朋友在後期可謂命運多舛，曾志偉起初計劃先拍十部戲，並簽成龍、周潤發、梁朝偉來主演，豈料在成立不久後因「金主」黃玉郎破產入獄而轉向獨立製作，並以賣埠影片的資金繼續開戲，但不到兩年好朋友便轉投嘉禾，成為嘉禾的衛星公司，且更名為友禾，攝製了《潘金蓮之前世今生》（1989）、《川島芳子》（1990）等片。九十年代，曾志偉與陳可辛、鍾珍等人另組UFO，泰迪羅賓則與寶麗金一同合組泰影軒製作有限

公司，繼續監製風格另類的電影，如《誘僧》（1993）、《非常偵探》（1994）和《青春火花》（1994），總算各有發展。

● 編導製作社：岑建勳力挺獨立製作

岑建勳 ▶ 1952—

畢業於香港大學，為香港知名電影人及社會運動家。1984 年在潘迪生支持下組建德寶電影公司，後因二人理念不合，岑建勳離開德寶後組建獨立製片公司 ── 編導製作社有限公司，主打「作者電影」，其藝術家脾性與其主政的德寶時代一脈相承。

　　編導製作社由岑建勳和香港才子陳冠中成立。追溯二人的合作要由陳冠中邀請岑建勳擔任《號外》雜誌的總編輯說起。岑建勳本來在英國留學並任職記者，回港後熱心文化和時政事務，1979 年開始涉足影圈，與徐克合作《第一類型危險》（1980）。八十年代初岑受洪金寶邀請加入寶禾擔任策劃，並演出動作喜劇「五福星」系列而得「攣毛」綽號。八十年代中期，岑建勳與潘迪生、洪金寶合組德寶，租下邵氏旗下的院線，公司由岑主政，曾出品《皇家師姐》（1985）、《富貴逼人》（1987）、《秋天的童話》（1987）等風格迥異的賣座影片，其聲勢直逼嘉禾和新藝城。

　　岑建勳擁有藝術家脾氣，掌舵德寶期間雖然也出品了《雙龍出海》（1984）、《聖誕奇遇結良緣》（1985）等純為市場而作的商業片，但岑更喜歡支持新導演或者名導演拍攝文藝片，甚至如「發神經」的另類影片。爾冬陞的《癲佬正傳》（1986）、梁普智的《等待黎明》（1984）、姜大衛的《聽不到的說話》（1986）、張艾嘉的《最愛》（1986）、譚家明的《最後勝利》（1986）都是在岑建勳大力支持下拍成的。而俞琤和甘國亮亦在德寶拍了《繼續跳舞》（1988）和《神奇兩女俠》（1987）等極具風格的「癲片」。岑建勳後來回憶說：「我在那個年代支持開的戲很多其實是很另類的。真要賺錢的可能是我演的那些神經病的喜劇，都沒拍呢，只說可能開（會開拍

電影），哇，台灣就拿錢過來，我需要一千萬，可能就已經拿到兩三千萬了，黃金十年嘛。我偏不（拍），我就不拍這些，我要拍一些自己喜歡的東西。」

如此一來，岑建勳與投資老闆難免會發生矛盾，潘迪生想介入公司管理，於是岑就選擇退出。1987年年底，他與陳冠中合組編導製作社，光聽其名字便知不是完全針對大眾主流市場來拍片的公司。事實上岑建勳成立的編導製作社是專門拍製「作者電影」的獨立製片公司，如製作了梁普智的《補鑊英雄》（1985）、爾冬陞的《人民英雄》（1987）、譚家明的《殺手蝴蝶夢》（1989）、張婉婷的《八兩金》（1989）、陸劍明的《褲甲天下》（1988）、王龍威的《虎膽女兒紅》（1990）等，還有唐基明改編自黑澤明名作《七俠四義》（1954）的《忠義群英》（1989）。這些作品水準不一，成本也不是特別高，當中羅大佑為《八両金》（1989）作曲填詞的主題曲〈船歌〉也只是幫忙性質，岑建勳實質也沒有多餘的錢可付給對方。編導製作社的作品無疑都是八十年代末港產片粗製濫造時代的用心之作，如梁朝偉更憑《人民英雄》（1987）和《殺手蝴蝶夢》（1989）兩度獲香港金像獎「最佳男配角」。自《八両金》後，時代風雲突變，岑建勳已無意再拍電影，編導製作社也在1990年出品台灣導演陳坤厚的《春秋茶室》（1990）後便告結業。

九十年代，岑建勳一度遠走加拿大，後來到台灣創辦超級電視台。踏入二十一世紀後，岑得以獲准回內地，於內地創辦大地院線，及在二三線城市開辦低價數字影院，獲得極大成功；同時投拍《歲月神偷》（2010）和《孔子之決戰春秋》（2010），繼續貢獻華語影壇。

羅傑承 ▶ 1959—

早年曾投資餐飲業，1991 年與黃百鳴合作成立永高電影有限公司，並建立香港第四條港片院線 —— 永高院線。現為香港博美投資集團主席及博美娛樂集團主席。永高是黃百鳴離開新藝城後自立山頭的公司，因其製片方向如賀歲、闔家歡喜劇與新藝城一脈相承，故將比列在「金公主／新藝城」這卷。

1991 年 12 月 4 日，隨着《荒蠻的童話》落畫，縱橫香港影壇 11 年的新藝城終結了它的神話。作為公司三大核心人物的麥嘉、石天與黃百鳴亦從此分道揚鑣，各自發展。與另外已漸意興闌珊的兩位夥伴不同，黃百鳴仍孜孜不倦地為其電影事業投入熱情及精力：1989 年他獨資成立了百鳴影業有限公司，期間又以投資形式與高志森主掌的高志森製作有限公司合作，並與杜琪峯、禤嘉珍合組百嘉峰影業製作公司，逐漸擁有一個穩固的合作班底。

然而，此時黃百鳴仍有一個「心病」，幾乎令他如鯁在喉：新藝城結業前後，由於供片產量下滑，金公主的大老闆唯有採取「貴精不貴多」之策，就是為旗下最具票房號召力的周潤發排盡旺期，相比之下，在製作規模及演員陣容方面皆有所不及的新藝城，其票房的收益自然會受到影響。為擺脫掣肘，黃百鳴便立志成立自己的院線。

1990 年黃百鳴與羅傑承一拍即合，決定趁德寶院線業務將止之際，率先將租賃者邵氏的龍頭戲院簽到手以組成新院線。在 1991 年 12 月 1 日，名為永高的電影院線正式宣佈開業，這亦是當時繼嘉禾、金公主及新寶後第四條院線。

由於 9 月中旬方簽妥合約，黃百鳴實在難以在兩個月內拍出開線作，故他決定雙向出擊，一方面取得香港演藝界為華東水災籌款合拍的《豪門夜宴》（1991）的排映權；另一方面為保證片源，又徵得金公主的同意把自己在獨資時期製作的部分影片轉至永高旗下放映。最終《豪》片票

房超過 2,000 萬港元，其後永高又陸續推出影片，總算順利解決了「萬事開頭難」的問題。

當然，真正為永高在圈中地位打下基礎的，仍屬黃、羅成立的永高電影有限公司後所推出的賀歲創業作《家有囍事》（1992）。由於影片本身陣容強勁，加上公映前又鬧出震驚一時的「劫底片案」及爆發演藝圈「反黑大遊行」等事件，因而令《家》片的票房大賣，落畫後統計收入超過 4,800 萬港元，成功刷新中西影片的票房紀錄！〔《家有囍事》同年被《審死官》（1992）以 4,900 萬港元超越〕成立院線及電影公司未幾便破紀錄，卻未能讓黃百鳴沉浸於喜悅之中，他發現自己與羅傑承的合作關係發生了變化，而這個擔憂最終也成了事實。自 1992 年 1 月起，黃百鳴參與投資的《四大探長》（1992）、《踢到寶》（1992）、《92 應召女郎》（1992）等片先後在映期未足的情況下被羅傑承強行落畫，同時他在公司的決策權不斷被削弱，非但被指「不能代表永高院線」，連以老闆身份應允張國榮與永高延期簽約事件〔事緣當時張要參演《霸王別姬》（1993）〕也備受干擾。而令他身心俱疲的是，《應》片還鬧出一段「黃百鳴因梅艷芳拒演被『抓胸』戲而命人掌摑報復」的輿論風波，儘管最終真相大白，而得悉其因的黃百鳴卻自知與羅傑承的合作關係已走到盡頭。

1992 年 5 月，黃百鳴宣佈辭職，並於同年 8 月退股，但仍舊保留百分之一的股份使永高院線維持下去。自此，永高的一切業務全然落在羅傑承身上。然而，羅傑承終究是行外人，故永高在黃百鳴拆夥後便轉走下坡。

1993 年 1 月 1 日，黃百鳴獨立經營的東方院線正式開業，自此香港影壇便出現五條院線並存的局面，但當時香港電影的市道極盛而衰，「片荒」現象日趨嚴重，不少業內人士紛紛預測非強線的永高亦難以長期維持下去。結果，1993 年上半年永高的收益滑落至 9,620 萬港元，比 1992 年同期下跌了達三成。為穩定片源，永高在短時間內排映了 20 部粗製濫造的影片來「救場」。由於放映期太短，這些影片平均票房只有數十萬港元，對挽救整體收益實在於事無補。另一方面，永高於 1993 年自行製作的影片只有 7 部左右，票房最佳的《玫瑰玫瑰我愛你》（1993）雖有 2,200

萬港元票房，卻遠遜於東方院線的創業作《花田囍事》（1993）。而全年累計的收益只有 1 億港元，尚不及 1992 年的一半。

1994 年永高院線的片量進一步下跌，電影公司產量只有 7 部，除《醉生夢死之灣仔之虎》（1994）因有陳耀興被殺一案的報道作「宣傳」而令票房過千萬外，其餘的影片票房大多不理想，甚至在其院線排映的賀歲片《神龍賭聖之旗開得勝》（1994）的票房也僅有 1,400 萬港元，成為五大院線中「墊底」的影片。最後羅傑承亦無心戀戰，宣佈解散永高院線。其後，永高院線改組為新一代院線，而羅傑承則繼續以永高電影公司之名拍攝《三個相愛的少年》（1994）、《那有一天不想你》（1995）及《富貴人間》（1995）等寥寥數部影片，票房仍然不濟，尤其主打賀歲檔的《富》片的票房不足 800 萬港元，面對同期高達 5,000 多萬港元的《紅番區》（1995）與 3,000 多萬港元的《金玉滿堂》（1995）等片，羅傑承深諳已輸得一塌糊塗，終將永高電影公司一併關閉，自此，永高之名徹底退出歷史舞台。

● 東方：黃百鳴構建明星賀歲片

黃百鳴 ▶ 1946—

廣東鶴山人。為電影製片人，兼任導演、演員及編劇等。在八十年代與麥嘉、石天合夥創辦新藝城，1991 年創立東方電影製作有限公司。參與的影片達二百多部，是香港賀歲片的代表人物。由於在東方電影發揮了重要的作用，及因《開心鬼 5 上錯身》（1991）、《最佳拍檔之醉街拍檔》（199）等片與新藝城的關聯性，故東方電影在一定程度上被視為新藝城的延續。

1992 年因與羅傑承合組永高的不愉快經歷，黃百鳴痛定思痛，決定再組東方院線重新出戰江湖。至於新陣營的名字，他想到曾在 1989 年買下的東方沖印廠，加上原來的新藝城錄音室也被他購入更名為東方錄音室，由此再成立一家東方電影製作公司，實行三管齊下，以這條同名為東方的新院線開闢疆土。

然而，在組建東方的緊迫程度並不遜於永高：東方於 1993 年 1 月 1 日開業，但其準備功夫已在 1992 年 9 月開始。可見黃百鳴對此是有備而來，更連番佈陣：先將兩員猛將高志森及于仁泰招回旗下，繼而在五天內將全港二十多家戲院攬至手中；其後，黃百鳴又重拾在新藝城及永高時期大獲全勝的拍片法寶，以集合大批明星的賀歲片來吸引票房，作為東方累積觀眾和院商口碑的第一場仗，正如黃所言：「香港過年才有假期，很多家庭拖家帶口一起去看一部電影，一年也就這麼一次機會，所以如果是全家都能看的電影，買票一買就是十張八張。」

在參觀邱達成（亞視老闆邱德根之子）於新加坡搭建的古裝景點「唐城」後，黃百鳴遂決定在此開拍古裝喜劇《花田囍事》（1993）。接着，在考慮出演《花》片的演員時，他成功把張國榮簽為東方的頭號影星，而張國榮的加盟還為他解決了另一難題：《花》片完成在即，而《霸王別姬》（1993）作為東方院線的開線作，由「哥哥」張國榮以旗下演員身份來宣傳，便具先聲奪人之勢！

1993 年首日，東方院線正式開業，《霸王別姬》一戰告捷，並在 19 天內票房收入近千萬港元，為院線打響名號。1 月 20 日《花田喜事》緊隨而上，並以 3,500 萬港元高踞賀歲檔的票房冠軍，風頭之勁如昔日的永高。首兩部影片的成功令黃百鳴好不振奮，從而開始強化東方的運營策略：各大檔期一概以自製的影片為先，而外製片僅發揮補充片源的作用；為保持院線的良好形象，儘量不開拓血腥暴力或三級情色的題材，這做法與當年的新藝城一脈相承。在整個 1993 年，東方先後出品並排映了 17 部影片，但除上述兩部影片外，其他上映的影片都未能為東方再立高峰，當中最賣座的《白髮魔女傳》（1993）也沒有衝破 2,000 萬港元票房，其他影片票房更普遍低於 1,500 萬港元，東方的整體成績在五大院線中雖非排最後，其優勢卻並不明顯。

但較特別的是，該年在黃百鳴妥協下，東方推出的兩部三級片影片《李麗珍蜜桃成熟時》（1993）及《滅門慘案之孽殺》（1993）皆收得過千萬港元票房，後者還以 1,300 多萬港元成為全年第三賣座的三級片，為院線在淡季檔期帶來兩大驚喜。

1994 年「賀歲得勝，其後滑落」再次成為東方的命運寫照，因全年

僅有在賀歲檔上映的《大富之家》（收 3,600 多萬港元）和暑期檔上映的《金枝玉葉》（收 2,900 多萬港元）的成績相對可觀，其他影片均進一步跌至約千萬港元，有的甚至只有幾百萬港元的票房。翌年，東方與徐克合作的賀歲片《金玉滿堂》（1995）雖以 3,500 萬港元票房保住了「賀歲招牌」，卻顯然難及成龍破紀錄的《紅番區》（1995），加上此時香港電影市道不濟，東方為保證片源，唯有排映多部良莠不齊的低成本影片，片量雖增加了，總收入卻從一億多港元下跌至 7,000 多萬。到了 1996 年，東方甚至失去了賀歲猛將的地位，出品的《大三元》（1996）票房較成龍的《警察故事 4 之簡單任務》（1996）及周星馳的《大內密探零零發》（1996）相去甚遠，而至年末計算，總收入亦再下跌至 5,000 多萬港元的新低點，可謂已盡顯頹勢。

此期間，加上日益猖獗的盜版、得力幹將的離開及日趨緊張的片源，1997 年年初，黃百鳴停止了東方院線的營運，東方電影公司的產量也告銳減，儘管其後仍有《半生緣》（1997）、《九星報喜》（1998）等片出爐，亦曾將梁鳳儀的小說改編成電影《衝上九重天》（1997）企圖打開內地市場，但整體而言仍然每況愈下。2000 年黃百鳴辭去東方娛樂董事會執行董事職務，但仍負責監製等業務。2001 年東方上市，緊接而來的「911」、「SARS」等一波波低潮，黃百鳴表示停拍賀歲片，只做電影投資人。

直到 2004 年，一紙 CEPA 讓黃百鳴驚喜交加：他把施南生監製的《七劍》帶到內地試水，收得的票房是香港的十倍之多，「讓我看到合拍片的巨大市場，第二個黃金十年終於到來」。其後，他簽下甄子丹，連續出品了《龍虎門》（2006）、《導火線》（2007）、《葉問》（2008）三片，為東方打響市場。

自言「我又可以開始做電影（來）賺錢了，其實還是愛電影更多些，股票、上市都不是我的興趣」的黃百鳴，此後退出東方，與兒子黃子桓組建天馬電影，繼續征戰影壇。他為東方構建的港式明星賀歲片的模式，並捧出多位台前幕後的人才，無疑是香港電影一筆寶貴的財富。

● 高志森影業：在雅俗情趣之間走鋼線

高志森 ▶ 1958—

廣東中山人。早年在麗的擔任編劇，後於無線擔任編導，後來加入新藝城。1981 年編寫首個電影劇本《不准掉頭》，翌年憑《檸檬可樂》獲第十九屆金馬獎「最佳原著劇本」的提名。1984 年執導《開心鬼》（1984）一炮而紅後跳槽德寶。1989 年自創高志森電影有限公司，編導、監製了二十多部電影。

1989 年高志森自創高志森製作有限公司，從早期的《偷情先生》（1989）、《發達秘笈》（1989）、《我未成年》（1989）等片來看，影片的風格皆延續自其於新藝城及德寶時期的製作，以小人物為主角來創作都市類型的喜劇，兼雅亦俗，鬼馬風趣。

加盟新藝城後，高志森先後參與了《小生怕怕》（1982）、《少爺威威》（1983）及《陰陽錯》（1983）等片的編劇工作。創作的題材跨越驚慄、喜劇、愛情等，初露其多面的才華。1984 年高志森得到執導處女作《開心鬼》的機會，結果這部不僅沒有巨星加持，且成本只花 200 萬港元的影片「爆冷」，不足一個月已狂收 1,700 萬港元票房，截至落畫當日，麗聲戲院的七點半及九點半場仍然全院滿座，而其手下敗將則是由麥當雄、洪金寶、岑建勳聯手合作的《省港旗兵》（1984）。由高志森執導的《開心鬼》不但讓「開心鬼」的形象深入人心，也令李麗珍、羅明珠、林姍姍三位青春靚麗的女孩成為「開心少女組」的首批成員，繼而更成為新藝城的王牌組合。同年年底，高志森拍出《聖誕快樂》，又以 2,500 萬港元票房高踞全年賣座亞軍之位，令其名聲漸響。

1985 年高志森為「開心鬼」執導續集《開心鬼放暑假》，以 1,600 多萬港元票房成為該年新藝城最賺錢的影片。但不久他被德寶以十倍薪酬挖走，專門執導搞笑的現代片，其中著名的「富貴」系列就是在此時誕生：《富貴逼人》（1987）及續集《富貴再逼人》（1988）除了着力反映小人物的心態外，又加入六合彩、銀行倒閉等當時的社會熱話，對主人公

既有善意的批判，亦有細膩的關懷，結果兩片票房合計達 5,300 多萬港元，堪稱為八十年代小市民喜劇的一大代表。高志森在德寶時期，還執導了《癡心的我》（1986）、《鬼馬校園》（1987）。1990 年他成立的高志森影業有限公司，拍攝了《開心鬼救開心鬼》（1990）、《洪福齊天》（1991）等影片。

1991 年黃百鳴成立永高，邀請高志森開拍創業作，最後兩人攜手打造的賀歲片《家有囍事》（1992）大受歡迎，也擦亮了永高的招牌。黃百鳴再組東方後，高志森執導的《花田囍事》（1993）及《大富之家》（1994）也繼續賣座，高志森由此成為港式賀歲喜劇的代表人物之一。九十年代初三級片興起，高志森抓住這風潮，一方面監製了《李麗珍蜜桃成熟時》（1993），票房達 1,200 萬港元；另一方面又開創由黃霑主演的「不文」系列，拍出《不文小丈夫》（1990）、《不文小丈夫之銀座嬉春》（1991）、《不文騷》（1992，與愛徒谷德昭、張肇麟，好友于仁泰、李力持及執行導演陳學人合力以「陳奧圖」之名拍攝）及《大咸濕》（1992）四部作品。相比同期單純地賣弄女性胴體的影片，高志森的「蜜桃」片和「不文」系列則融入很多性文化和性趣事，其趣味接近邵氏李翰祥執導的風月喜劇。對此高志森亦自道：「我們就把三級片作為發揮空間，我們不是賣肉體，我把它看成是一個幽默的事情。」

九十年代中期，香港影業受到盜版的衝擊，高志森將精力轉移到舞台劇界，並與著名編劇杜國威一起創辦「春天舞台」。其創業作《我和春天有個約會》在香港連演 70 場，觀眾達 7 萬多人次。同年，「春天舞台」的姊妹品牌春天影業有限公司誕生，屢屢推出講述香港本土歷史的佳作，如《我和春天有個約會》（1994）、《伴我同行》（1994）、《人間有情》（1995）、《南海十三郎》（1997）等。其中，《我》片先後在香港上映了四個多月，並以 2,100 萬港元票房躋身到全年十大賣座電影行列，更在第十四屆香港電影金像獎上獲得「最佳編劇」等三個獎項。三年後，《南》片為春天影業再下一城，連奪第三十四屆台灣電影金馬獎「最佳男主角」、「最佳改編劇本」和「最佳剪輯」，及第十七屆香港電影金像獎「最佳編劇」等殊榮，成就巔峰。

然而，儘管春天影業的作品在影評人界獲得口碑，票房卻極不穩定。隨着春天電視業務的開展，高志森也逐步減少電影界的發展。

　　在香港影壇中，高志森雖然以拍攝喜劇甚至三級片而聞名，但他認為其喜劇不流於低俗，即便是他主導的三級片，也沒有着力賣弄肉體。在九十年代香港電影的低谷期，他轉而從事舞台劇創作，可謂是能於香港電影的雅與俗之間遊刃有餘的一位導演。

● 許鞍華：千言萬語

> # 許鞍華 ▶ 1947—
>
> 於遼寧鞍山出生。為新浪潮導演，曾六次獲得金像獎「最佳導演」，是金
> 像獎史上獲獎最多的導演，並三擒金馬獎「最佳導演」。2011 年獲亞洲電
> 影大獎頒發「終生成就獎」。

　　許鞍華曾笑言希望可以死在攝影機旁邊，可見她是一個真正深愛
電影的人。許鞍華出生於遼寧鞍山，她拍攝的半自傳電影《客途秋恨》
（1990）就是以她與母親的關係為故事藍本的：許在兩個月大時移居澳門
跟祖父母同住，5 歲時到香港，中學時就讀於聖保祿學校，與母親的關係
疏離，直到 15 歲才知道母親是日本人。1972 年她於香港大學畢業後，赴
倫敦電影學校進修電影。

　　這個典型的書院女生回港後曾是胡金銓的助手，後於香港無線電視
的菲林組擔任編導，憑着其探索本土的敏銳觸覺成為新浪潮的推手之
一。她在電視台時相繼拍攝了《奇趣錄》（1975）、《CID》（1976）等作
品，在《北斗星》（1977）和講述反貪污的電視劇《ICAC》（1977）中，
以尋根角度來拍攝香港面臨「九七」歷史轉型的社會。1978 年她轉入
香港電台，拍攝紀錄片及短篇電視劇，其中「獅子山下」系列中一齣的
16 厘米電影作品《來客》（1978）以七十年代末越南船民偷渡來港為題
材，便成為她後來拍攝的「越南三部曲」之首。

　　1978 年，眼見同樣出自於香港電台的徐克和嚴浩相繼轉拍電影，許
鞍華便與陳韻文合組班底，經胡金銓的推薦及得胡樹儒的支持，拍出了

取材自真實案例「龍虎山雙屍案」的驚慄片《瘋劫》（1979），被業內評為「香港第一部自覺地探討電影的敘事模式、手法和功能的電影」。影片上映後狂賺二百萬港元票房，成功脫穎而出。許鞍華執導了《撞到正》（1980）後，1981年再導演了《投奔怒海》（1982），該片展現了不同的電影風格：成熟大膽的電影語言，真摯細膩的人文關懷，對敏感冷峻的時局的把握，簡潔有力的畫面效果。該片更令她首獲金像獎「最佳導演」，影片也獲「最佳電影」。

但《投奔怒海》中的政治敏感令許鞍華之後沒有電影可拍，邵氏遂邀她簽約，起初她滿心感激地加入，卻走進了一個最不適合自己的環境。在匆匆完成《傾城之戀》（1984）後她便離開了邵氏，並經歷了一段藝術上的「失語期」。後來，她赴內地拍攝武俠片《書劍恩仇錄》（1987）。

在拍攝了數部不痛不癢的作品後，她執導的《女人，四十。》（1995）反映了女姓在現實生活中的處境，令她再獲金像獎「最佳導演」。其後，佳作不斷，其中《千言萬語》（1999）讓她獲得金像獎「最佳電影」、金馬獎「最佳劇情片」，以及再次擒得金馬獎的「最佳導演」。拍畢兩部褒貶不一的合拍片《玉觀音》（2004）和《姨媽的後現代生活》（2007），她又拍出一部關於香港本土的《天水圍的日與夜》（2008），該片平和韻味深長，令「窮途末路」的她再三獲金像獎的肯定，她自言是「學習台灣電影新浪潮二十載的功課有的結果」。2011年的《桃姐》，通過寫實的細膩手法盡顯香港長者的世故家常與人情冷暖，令她成為金像獎上獲獎最多的導演。然而，《桃姐》和《女人，四十。》則同為在金像獎上獲得大滿貫的兩部作品；2014年的《黃金時代》和2017年的《明月幾時有》兩部近作，又再為她帶來金像獎「最佳電影」及「最佳導演」，改寫了其獲獎次數的紀錄。

許鞍華創作的電影着重內心體驗，李道新更說她既有知識份子的敏銳、犀利，又有女性導演的細膩、含蓄，尤其是在處理個人身份與國族認同之間的關係時，頗具幽遠的境界與深廣的情懷。

方育平 ▶ 1947—

生於香港，是香港電影史上最傳奇的導演之一。執導的《父子情》（1981）
及《半邊人》（1983）非但多次入選「十大香港電影」之列，甚至只要有
機構評選「百大華語電影」或「百大香港電影」，這兩作都幾乎從未落選，
堪稱奇跡。

在香港電影金像獎史上，有一位導演曾創下令人目瞪口呆的獲獎紀
錄：在整個八十年代僅執導過三部影片，卻三次奪得「最佳導演」的殊
榮。其後雖有杜琪峯與之打成平手，亦有許鞍華以兩獎之數超越了他，但
與這位導演那高達百分之一百獲獎的命中率比起來，依然頗有距離。

這位導演就是許多觀眾影迷眼中是很神秘的方育平。稱其「神秘」，
是因其 30 年來僅執導過六部影片，且完整觀看過其電影者更是屈指可
數，加上其作品既無大明星參演，又沒有武打動作、瘋狂幽默甚至暴力色
情等當時的賣座元素，他因而被奉為讓人摸透不清的傳奇人物。但絕不
能否認的是，正因香港影壇曾經有過方育平，香港電影在藝術創作及類
型題材上才擁有更多彩的面貌。

早在未進入影圈時，方育平已開始建立獨特的個人風格，如為香港
電台製作的《獅子山下》拍攝單元劇《野孩子》（1977），便是以寫實手法
包裝的倫理題材，以貼近生活的真實面貌，關懷社會底層人士，在光影
中展現人性的價值與意義。結果，《野》片奪得當年亞洲廣播協會「最佳
青年導演獎」，非但為方育平未來的電影事業奠定了基礎，也揭開了他的
「得獎運」的序幕。

方育平在 1979 年加入鳳凰，並於兩年後推出處女作《父子情》
（1981）。在該片中，他大力發揮其寫實主義的風格，全片拍得溫馨質樸、
沁人心脾，非但成為第一屆香港電影金像獎的大贏家，亦確立了其導演
藝術片的穩固地位。

此時，香港電影已踏入繁花盛放的黃金時代，期間多位新浪潮導演

在短時間內陸續推出數部新作，但方育平卻逆此而行，在慢工細貨中完善創作，並作出更新穎的創作嘗試。1983 年他帶來被評論界盛讚的《半邊人》，該片運用「半實錄半戲劇」的拍攝手法及以起用非專業演員演出，堪稱為香港以至華語電影史上別具一格的傑作。此外，《半》片還讓方育平兩度奪得香港電影金像獎「最佳電影」及「最佳導演」。

然而，方育平終究是在愈發商業化的香港影壇進行創作，其作品遭到市場進一步的「邊緣化」，甚至被淘汰，註定是難以扭轉的客觀規律。1986 年在銀都機構的支持下，方育平導演了《美國心》再獲第六屆香港電影金像獎「最佳導演」。《美》片在普遍觀點上實非「錦上添花」之作，故在他三度奪魁後，諸如「評選保守」、「書生觀點」、「有失偏頗」等爭議便一度令金像獎的賽果尷尬起來。但從另一方面來看，一位導演竟能對金像獎的評選制度產生如此的影響力，也實屬難得。《美國心》在商業上而言是不成功的，票房僅得 113 萬港元，自此方育平的神話光環也漸漸暗淡起來。1990 年他以舞牛製作公司之名執導關於舞蹈工作者的《舞牛》，既不叫好又不叫座，票房低至 50 萬港元，在全年 121 部港產片中位居第 117 位！

《舞牛》的失敗令方育平從此成為香港電影風雲變幻中又一位「邊緣人」。九十年代開始，他僅執導了《一生一台戲》（1998）及紀錄片《藏道》（2000），而當時其事業的重心已轉至電視製作及戲劇導演上，包括曾編導舞台劇《美國酒店》及參與城市當代舞蹈團的多媒體創作。2000 年方育平移居加拿大，雖沒有再執導影片，但仍拍了多部錄影作品；2009 年香港電影資料館首次為他舉辦「熒影相隨：戲‧夢‧人生——方育平回顧展」，以肯定其藝術成就。

儘管從影多年方育平予人非主流導演的印象，但他為香港電影工業帶來的「另類」影響，可謂相當深遠。畢竟，在香港導演之中，即使王家衛亦難脫「商人」之名，但方育平絕對稱得上是迄今為止唯一一個絕不從俗，卻能以冷門藝術題材來打動人心的大師級導演。綜觀香港電影百年史，他為電影界的貢獻更顯彌足珍貴。

譚家明 ▶ 1948—

為導演、編劇。七十年代在無線負責菲林組攝製工作，八十年代轉戰影壇。其代表作《名劍》（1980）、《烈火青春》（1982）先後在嘉禾和世紀完成。王家衛早年有句口頭禪用來「批評」以張叔平為首的朋友圈：「你們這班友，通通拿我當譚家明『愛的替身』。」半真半假的調侃，足見譚家明當年多麼為人推崇和珍愛。

　　譚家明出生於藝術氛圍濃厚的家庭，年幼時常與外婆、父母看西片，令他很早便接觸希治閣（Hitchcock）等大師的作品。中學時，他就讀於強調人文精神的香港華仁書院。1963 年，由一直追看《中國學生周報》再到寫影評投稿，期間結識了羅卡、石琪等前輩，曾撰寫了 11 篇「威震全界」的影評（張鍵語）。

　　1967 年譚家明在香港無線電視擔任場務並被分派到菲林組。他一星期有四天是在《歡樂今宵》，以及逢週六的《Star Show》，負責當中的統籌藝員等工作，在忙碌的工作中磨練出極佳的節奏。其後他擔任電視節目《雙星報喜》和《七十三》的外景導演。從 1973 年開始，他以菲林拍攝《群星譜》（1975）、《奇趣錄》（1975）等劇集，其中《七女性》（1976）因題材敏感，曾引起大眾的非議。1975 年他被派往美國進修電影製作，歸來後拍攝《CID》（1976）等劇集。

　　1977 年譚家明離開了無線，先跟隨梁淑怡轉到佳視任外景導演，後來嘉禾邀請他拍戲，便有了「玉籠金鎖脫穎而出」（石琪語）的處女作《名劍》（1980）。該片剪接細碎，攝影雅致，被視為香港電影新浪潮代表作之一。及後他執導了林青霞主演的奇情片《愛殺》（1981），該片亦是香港首部設立美術指導職銜的電影。在片中他大膽地以紅、白、藍三色帶出色彩的碰撞，營造出強烈的風格形式和疏離感，展現了愛情的絕望與殘酷。不久，他拍出代表作《烈火青春》（1982），片中對反叛青年行為的描述及其中一幕在電車上做愛等大膽場面，不但行走於時代的前端，亦嚴重挑

戰了香港電檢處的尺度，令影片在上映後須再度送檢，此為史無前例。此外，由於《烈火青春》籌拍緩慢、耗資驚人，影片在拍攝中途便被投資方緊急叫停，而他遂找來邱剛健、方令正等五位編劇和導演唐基明迅速救場，因而形成了片末突兀的結局，可見他在商業方面計算不精。其後譚家明接連拍攝了幾部商業元素較重的影片，但票房均不理想。在執導了《殺手蝴蝶夢》（1989）後他便轉至幕後。而作為王家衛的半個師父的譚家明，先後曾為王家衛的《阿飛正傳》（1990）及《東邪西毒》（1994）剪接。

1996 年譚家明前往馬來西亞 HVD 製作公司編劇部任職，2000 年獲香港城市大學創意媒體系邀請回港任教電影製作課程。蟄伏 17 年後，他帶來新作《父子》（2006），載譽連連。石琪更評價他的電影「即使（是）失敗作仍比很多人的成功作燦爛」，可見其深厚的功力。

● 于仁泰：驚慄鬼才

于仁泰 ▶ 1950—

生於香港，成長於美國，在愛荷華大學攻讀管理學。曾在香港多家電影公司輾轉任職，包括先後在新藝城、德寶擔任導演，後進軍荷里活。

1983 年林嶺東在新藝城導演了《陰陽錯》後，便被陳勳奇的永佳電影公司挖角為《君子好逑》（1984）執導，而該片的導演原是于仁泰，卻在開拍前數天慘被撤換。幸運的是，因永佳與新藝城的辦公室均在同一幢大樓，黃百鳴得知于仁泰正為被撤換一事而情緒低落，便邀請他為公司執導新片《靈氣逼人》（1984）。最終，在重陽節公映的《靈》片票房超過 1,200 萬港元，非但成為周潤發首部衝破千萬票房的電影，更令于仁泰揚眉吐氣。

于仁泰早年在外國留學時曾修讀電影課程，1974 年年底，他回到香港，成為較早一批擁有西方影視製作專業學位的青年才俊。1976 年于仁

泰加入葉志銘的繽繽影業有限公司，在梁普智執導的《跳灰》（1976）及《狐蝠》（1977）負責策劃。1978 年他與陳欣健及嚴浩合組影力電影公司並出品了《茄喱啡》，該片聚焦於臨時演員的辛酸生活，細緻的人物刻劃和清新又不失幽默的風格，上映後在影壇引起不少的哄動，更被譽為香港新浪潮的開山之作。而于仁泰的導演處女作《牆內牆外》（1979）亦在此時誕生。

踏入八十年代，于仁泰陸續導演了《救世者》（1980）、《追鬼七雄》（1983）這兩部驚慄風格的影片，以及講述民國革命故事的《巡城馬》（1982），自此確立個人的導演風格。

1985 年于仁泰為新藝城執導《四眼仔》後，與好友高志森、馮世雄一同跳槽至德寶，並以「三人組」的身份進行創作。不過，此階段的于仁泰並未企及他在新藝城時期的成績，除了在高、馮二人執導的影片擔任策劃，也僅導演了《龍在江湖》（1986）及《猛鬼佛跳牆》（1988）兩部作品。前者雖邀得李小龍之子李國豪主演，但嚴格來說也只是英雄片風潮下的一部跟風作，票房口碑亦屬平平而已。九十年代初，于仁泰與高志森先後參與了黃百鳴組建的永高與東方，起初以「于製高導」的方式合作，直至 1993 年于仁泰終憑由張國榮和林青霞主演的《白髮魔女傳》再登事業高峰：他將驚慄片的經驗運用到武俠片中，以絢爛詭譎的燈光和佈景，以及不落俗套的人物造型，締造了一個帶有奇幻色彩的武俠世界，從而奪得第十三屆香港電影金像獎「最佳攝影」及「最佳美術指導」兩個獎項。

其後，于仁泰與北京電影製片廠合作，並翻拍中國早期的經典恐怖片《夜半歌聲》（1995）。這個題材已是第四次被搬上華語銀幕，于仁泰執導的版本，無論在攝影、佈景上均堪稱唯美，傾力展現西洋歌劇風情的舞台設計。影片亦減卻了原版中的恐怖和控訴的主題，轉而展示華麗和浪漫的愛情故事。

于仁泰亦在此時萌生衝出香港的想法。1996 年他在一個華裔醫生家族的支持下開拍首部英語片《五行戰士》（*Warriors of Virtue*，1997），但票房不理想。但于仁泰在駕馭魔幻題材的才能仍獲得環球公司所青睞，逐獲邀執導《娃鬼新娘》（*Bride of Chucky*，1998）及《鬼王再生》（*Freddy vs. Jason*，2003），結果票房及口碑均大獲成功，後者在北美票房更達 8,200

多萬美元，從而令于仁泰一躍成為荷里活最搶手的恐怖片大導演。2006年于仁泰拍攝了《霍元甲》以回歸華語影壇，2013年又執導了《忠烈楊家將》，並與當年的伯樂黃百鳴合作。

● **黃志強：野獸導演**

> # 黃志強 ▶ 1949—
>
> 出身於時裝界，曾在英國學習服裝設計，後研修舞台劇製作、電影拍攝、電視劇製作等專業。1978年回港，在無線電視擔任劇集及節目編導，1981年執導處女作《舞廳》。

在芸芸港產片中，觀眾總能看到不少導演或因戲癮大發，或友情助力，或因無奈上陣而在自己或他人的作品中客串一角，但提到每次演出皆兇相畢露的，且能以「惡人」身份予人深刻印象的，綜觀整個香港影壇，也僅為人稱「野獸導演」的黃志強一人 —— 單是看他於《省港旗兵第三集》（1989）、《雙龍會》（1992）中飾演的黑幫大佬，或在《濟公》（1993）中飾演的「九世惡人」袁霸天等，便知所言非虛！

與其他新浪潮成員一樣，黃志強既有留洋的學歷，又有電視台的製作經驗，後來受獨立製片公司之邀執導處女作。他在運應有限公司老闆邱達成的支持下先後開拍黑幫片《舞廳》（1981）及科幻功夫片《打擂台》（1983），雖然票房不算突出，卻在口碑上大放異彩：前者以衣着光鮮、位居上流的古惑仔為主角，從而改變了過往這類型片一概以「爛衫爛褲」兼打「爛仔架」的市井「飛仔」的形象；後者則構建出一個充滿詭異頹廢氣息的末世廢墟，它以西式科幻結合中國功夫的元素甚至比荷里活的《22世紀殺人網絡》（*The Matrix*，1999）還早了十多年，因而被譽為港產「Cult」片的重要名作。多年來，《舞》與《打》兩片皆曾入選香港電影金像獎、香港電影評論學會及《電影雙周刊》等機構評選的「100部最佳港片」及「百大最具代表性華語電影」等榜單，由此可見黃志強的電影功

力。然而，這兩部影片也呈現了其「野獸風格」電影的形成：無論是充滿陽剛氣息的暴力元素、令人喘不過氣的剪接節奏，還是鏡頭運用，以及畫面構圖所營造的空間感，或是對音響效果的巧妙運用，均成為影片充滿強烈的感官刺激及劇力衝擊的原因。

《舞》與《打》兩片未能令黃志強的事業更上一層，而後來他為世紀執導的《狂人》因公司倒閉而胎死腹中，其後他加入新藝城，只拍了《鴻運當頭》（1984）及《英雄正傳》（1986），也談不上有甚麼成績。他與徐克的電影工作室合作的《天羅地網》（1988），票房失利，更被不少觀眾批評是抄襲西片《義胆雄心》（The Untouchables，1987），但該片對黃志強而言，卻是他多年來最具個人特色的作品。1990年，黃志強再為曾志偉、泰迪羅賓的友禾執導了於美國取景的《買起曼克頓》，但影片卻被「雪藏」至1992年才獲公映。

1990年4月10日，香港發生轟動一時的「王德輝綁架案」，黃志強遂決定以此為藍本籌備新戲。該片原名《野獸刑警》，並找來剛憑《黃飛鴻》（1991）翻身的李連杰擔任主角，其後卻因李氏與嘉禾發生糾紛而擱置，後來黃志強參演《雙龍會》時與成龍一拍即合，最終將之拍成《重案組》（1993）。

然而，黃、成二人此番合作卻並不愉快：黃志強欲全片走寫實警匪的路線，成龍卻堅持在片中加入大量展示個人身手的情節，兩人因而多次產生矛盾，結果後期改由陳志華接手，但雙方甚至在剪接版本和導演署名上都出現分歧。事實上若非黃極力堅持，《重案組》最終很可能淪為一部他只是擔任執行導演的「成龍片」！

幸好黃志強的努力沒有白費，《重案組》上映後票房超過2,700萬港元，更讓成龍蟬聯金馬影帝，黃志強則再度（上一次是《打擂台》）獲金像獎「最佳導演」提名。但作為創作者，黃志強認為影片沒有大「卡士」，也不能沒有自由發揮的空間，因此在1994年，他轉與李修賢合作《重案實錄O記》後，成立了天平電影投資有限公司，執導了《省港一號通緝犯》（1994）。這兩部警匪片相比《重案組》而言無疑更為得心應手。雖然這些影片未能為黃志強帶來獎項及提名，但重溫這兩部作品，卻可發現是其「野獸風格」的全面回歸。

1998 年黃志強赴荷里活發展，執導的《無字頭 4 殺手》（*The big hit*）除取得不俗的口碑及票房之餘，還令他成為第一個首拍西片便獲成功的香港導演。不過，其後十多年，黃志強卻一直沒有新作問世，而早前籌拍的《五毒》亦不了了之。近年他雖有拍攝新片的計劃，但對觀眾而言，昔日的「野獸導演」能否重振雄風，才是最令人期待。

● 冼杞然：最擅長行政管理的「新浪潮導演」

冼杞然 ▶ 1950—

香港新浪潮導演。八十年代後期被潘迪生委以重任，取代岑建勳，成為德寶公司的掌舵人。

香港新浪潮導演的經歷大多有一相似，都是在「五台山」（電視台）運轉出來，隨後被電影公司羅致旗下而獲得拍攝大銀幕作品的機會。冼杞然先後在無線和佳視嶄露頭角，後與方育平、許鞍華一樣受到左派公司的賞識。當年台灣是港產片主要的市場，若為「長鳳新」拍攝電影，便會被台灣封殺，但這也不是不可以規避的，冼杞然就是在長城老前輩傳奇的支持下，另組公司開拍《冤家》（1979）。冼杞然並非片場學徒出身，作為初生之犢的他經常即興創作，想到甚麼便嘗試，「舉個例子，也算笑話了，傳奇的太太石慧，當年可是大明星，她把退休之前的電影交到我手上拍，我從來沒有受過這方面的訓練，不知道拍一個明星跟拍一個普通演員有甚麼分別。其實明星（對電影是）有要求在裏面，這是片場傳承下來的，但我們這幫人沒有接觸過。她說，導演，我不太適應，你們沒有預先把燈光做好。」

《冤家》之後，冼杞然進到香港電台擔任監製。1986 年他為德寶執導江湖片《兄弟》，該片在有限的預算下拍出不俗的水準，於是引起老闆潘迪生的注意，其時岑建勳已經準備離開德寶，冼杞然遂在潘迪生的力撐之下，接管公司的行政管理及創作業務。上任伊始，便迎來高志森在加拿

大拍戲罷工一事，冼杞然冷靜地處理了這一危機，最終電影亦如期完工，令潘迪生對他更加信任。冼杞然主政德寶期間，除了縮減預算，投資拍攝影片為旗下的院線補充片源外，更親自主理創作，且執導了《三人世界》（1988）等反映中產階級生活的喜劇，獲得極大的成功。德寶由《皇家師姐》（1985）開始發展女性動作片就是被冼杞然「發揚光大」的，而他力捧新人梁錚打造的「黑貓」系列則借鑒自法國導演洛比桑（Luc Besson）的《墮落花》（Nikita，1990），影片噱頭新奇，亦有不俗的成績。

　　在德寶任職執行董事期間，冼杞然一直與銀都的關係藕斷絲連：「在德寶我負責整個公司的營運，要承擔很大的責任。雖然很忙，實際上我還用另外一個名字給銀都做一些策劃工作。我跟傅奇很好，尊重他是叔叔，有時候他講，給我做監製也好，推薦一些導演過來，那時候我看劉國昌是不錯的導演，就推薦他拍《童黨》，傅奇做監製，但其實整個電影都是我來搞，我用的化名是沈紀元（字幕署名為執行監製）。《童黨》是很好的電影，我們把一個很現實的題材拍出來，不論在票房方面，還是在影響方面，都特別好。特別是『童黨』兩個字是我們創造出來的，全香港 13 至 15 歲的這些問題少年，就都叫做『童黨』了。」

　　1992 年德寶停產，但冼杞然想繼續拍電影，遂與銀都達成合作。1993 年冼杞然拍了三部低成本的電影，包括《黃飛鴻》（1991）的跟風作古裝功夫片《武狀元鐵橋三》（1993）、《白蓮邪神》（1993）、《壯士斷臂》（1993）（內地將三片冠以「晚清風雲系列」來公映），隨後開始籌備《西楚霸王》（1994）。在今天來看，《西楚霸王》的陣容堪稱豪華，編劇為冼杞然、施揚平與何冀平，演員有呂良偉飾項羽，張豐毅飾劉邦，鞏俐飾呂雉，關之琳飾虞姬。能夠拍成這部大製作，冼杞然歸功於擔任監製的張藝謀：「他的魅力把很多人組織起來了。我記得當時他也很忙，在山東拍《活着》（1994），所以我每次找他都要開車跑很遠，找他談劇本，談人物，談特技」。《西楚霸王》於 1994 年上映，在中港台也很轟動。後來冼杞然卻一度銷聲匿跡，重出江湖時已是銀都的運營總監，並正埋首為《西楚霸王》進行修復。

● 方令正、羅卓瑤：前衛另類的夫妻編導

方令正 ▶ 1953—

為香港電影編劇、導演。與羅卓瑤合作的《我愛太空人》（1988）、《潘金蓮之前世今生》（1989）、《川島芳子》（1990）、《誘僧》（1993）等片都是由泰迪羅賓監製的，並先後由羅的公司好朋友、友禾、泰影軒攝製。

羅卓瑤 ▶ 1957—

香港知名女導演。生於澳門，其後在香港讀書、工作，及成為導演，後移居澳洲。

　　香港影壇有不少夫妻檔，但男女雙方同為編導的不多，除了張婉婷和羅啟銳，最知名的就是方令正和羅卓瑤這一對了。但相比前者在大學時代便萌發的「同窗情」，後者是在工作中發展出「戰友情」。

　　方令正與羅卓瑤都有英國留學的背景和在電視台工作的經驗，只是男方先在電視台任編劇，然後才赴英國學習；女方則是由英國回來後才進入香港電台工作。相比之下，方令正出道更早，八十年代初，他已開始在世紀電影公司擔任編劇，曾參與撰寫新浪潮名作《山狗》（1980）、《殺出西營盤》（1982）和《烈火青春》（1982），個人處女作是為邵氏執導的《唐朝豪放女》（1984）。《唐》片因情色尺度而引起全城爭議，然而這與香港電影新浪潮的前衛大膽的藝術旨趣是一脈相承。整個八十年代，方令正對重塑歷史和人物傳奇大感興趣，他還執導了《郁達夫傳奇》（1988）和《川島芳子》（1990），兩片獨特的藝術審美在業內頗受矚目。

　　1988年方令正以編劇身份首次與羅卓瑤合作《我愛太空人》。該片由好朋友製作，泰迪羅賓監製，劇情以八十年代後期的香港移民潮為背景。電影反映了長期分居兩地的男女的寂寞感情，上映後獲得頗佳的口碑。此後，方令正與羅卓瑤結成工作夥伴，並在泰迪羅賓的大力支持下先後開拍《潘金蓮之前世今生》（1989）、《愛在別鄉的季節》（1990）、《秋月》（1992）、《誘僧》（1993）和《非常偵探》（1994）。前四部影片由羅卓瑤執

導，《潘》和《誘》這兩片均改編自李碧華的同名小說，《愛》片是移民情殺題材，《秋》片則是與日本合拍的低成本都市愛情片。四部電影的題材雖然不同，但同樣滲出前衛另類的氣質。即使《潘金蓮之前世今生》有王祖賢、曾志偉出演，而《愛在別鄉的季節》有張曼玉、梁家輝，《誘僧》有陳沖等影星，但電影的類型始終非常小眾。而方令正執導的《非常偵探》雖然試圖突出當中的幽默奇情，但因過分糾結於政治寓意，終未能在市場上取得成功，這都與羅卓瑤執導的影片頗為相似。

毫無疑問，方令正和羅卓瑤是香港影壇比較另類的導演，其影片有着必要存在的影響。九十年代中期，這對夫婦移居至澳洲並繼續拍攝電影，拍出《浮生》（1996）、《遇上1967年的女神》（2000）等片。2010年羅卓瑤與方令正攜《如夢》重返華語影壇，該片一如兩人以往的影片，風格獨特，但也注定曲高和寡。

● 張之亮：兩奪金像最佳

張之亮 ▶ 1959—

生於香港，祖籍廣東順德，是香港影壇多面手之一。在導演、編劇、監製、策劃等方面皆獲得了不同程度的成就。曾以《籠民》（1992）榮膺第十二屆金像獎「最佳導演」。由2000年開始陸續執導了《慌心假期》（2001）、《墨攻》（2006）、《車票》（2008）、《龍門飛甲》（2011，與徐克合導）、《肩上蝶》（2011）、《白髮魔女傳之明月天國》（2014）等片。

1992年11月12日，香港影壇爆出一個大新聞：由影幻製作公司出品的新片《籠民》在上映前夕被香港電檢處劃為三級片，原因是片中人物對白夾雜了部分粵語粗口！電檢處的審查結果令該片導演的張之亮哭笑不得。在他看來，《籠民》本應成為一部讓年輕一代認識低下階層的勞苦與社會境況的言志之作，但一經印上「三級」，則意味着影片會失去大批青少年的觀眾。非但如此，《籠民》因「粗口」而遭評為「三級」，令張

之亮記起香港實施電影分級制度其中一項條例 ——「檢查員決定一部影片應屬第二級或第三級時,應考慮影片內這類語言令人厭惡的程度」,這令張之亮深感委屈:加入一些較粗俗的語言,無非是借此表達草根階層在發洩情緒時的真實性情,這又怎能與那些遍佈粗言穢語的影片相提並論呢?雖然《籠民》的審查風波讓不少影圈中人大感不忿,但也無法改變電檢處的結果。同年 11 月 19 日《籠民》在銀都院線公映,但該片仍被打上名不副實的「三級」評級標誌,結果票房僅得 170 多萬港元,在商業而言可謂慘敗而歸!但在翌年的第十二屆香港電影金像獎上,《籠民》一舉斬獲包括「最佳電影」、「最佳導演」、「最佳編劇」及「最佳男配角」在內的四個獎項,而當張之亮以監製身份上台領獎那一刻,由其主掌的影幻製作亦隨之讓眾人留下深刻的印象。

出身第十期無線藝員訓練班的張之亮,八十年代初加入新藝城從事製片工作,其後又獲曾志偉引薦而在洪金寶的寶禾負責策劃,並在 1987 年執導處女作《中國最後一個太監》(1988),而這影片是洪金寶極力游說鄒文懷答應投資而成。《中》片在票房與口碑上皆獲成功,也奠定了張之亮的導演地位,但當時的他並不滿足於為電影公司打工,而是希望自己創辦公司,製作一些具個人特色的作品。與此同時,正值銀都機構大力扶植青年導演,但為免被台灣地區封殺,銀都以「不具名」的方式來支持這些導演成立新公司,並為影片提供拍攝資金。

1989 年張之亮在銀都的支持下成立了夢工廠電影製作有限公司並兼任董事經理,同年執導創業作《飛越黃昏》的成本不高,亦展現了張之亮的電影風格:着重劇情發展,着墨於小人物的喜怒哀樂。影片上映後贏得一致好評,更在第九屆香港電影金像獎上一舉奪得「最佳電影」等殊榮,更入選為當年的「十大華語片」。

1990 年張之亮再獲銀都的支持成立影幻製作有限公司,創業作為描繪香港特技人生涯的《亡命雙雄》。1991 年影幻製作推出第二部影片《婚姻勿語》,但這次張之亮僅擔任監製,編導之職則落在李志毅身上。《婚》片票房雖不算成功,卻為女主角葉童贏得第十一屆香港電影金像獎影后桂冠,而李志毅在片中打造的新派中產階級的風格與當時走同類路線的

陳可辛可謂不謀而合，這亦成為日後他加入 UFO 的起點。

　　不過，影幻製作前兩部影片皆屬文藝題材，在本地票房及海外市場的反響有限。在 1992 年，張之亮執導了首部警匪片《誓不忘情》，全片於深圳取景，在當年而言無疑是很特別，但因不善拍攝通俗槍戰，《誓》片的成績只能說是失敗。而實情是其時的張之亮將精力傾注到《籠民》上：起初，一位社會新聞記者向時任銀都副總經理張鑫炎提供了有關香港籠屋居民的生活狀況作素材，張鑫炎遂將之轉予張之亮。對這深感興趣的張之亮非但決定將「籠民」搬上銀幕，更與編劇吳滄洲、黃仁逵多次探訪籠屋，而演員陣容亦破天荒以全男班演出，沒有一個女角色。

　　1992 年 4 月，《籠民》在香港國際電影節上首映，席間大獲好評，其後更參展多個國際電影節，可謂當年香港電影的代表作之一。然而，在《籠民》屢獲褒獎期間，早已於同年 6 月送審的版本卻得到電檢處「必須刪去 33 處夾有廣東粗言穢語的片段方可做二級放映」的回覆，儘管張之亮多次據理力爭，仍無法改變結果。但如今看來，影片雖被劃為「三級」，卻保留了較完整的篇幅，對《籠民》而言，又未嘗不是一件幸事呢？

　　1993 年 4 月，當《籠民》贏得金像大獎時，張之亮已不再堅守影幻製作，而是選擇加入 UFO，在數年間執導了《搶錢夫妻》（1993）、《記得……記得香蕉成熟時 III 為妳鍾情》（1993）、《等着你回來》（1994）、《仙樂飄飄》（1995）等片。而他與影幻製作最後的關係，僅是在 1994 年監製了一部《正乞兒》（1994）後，該公司便宣告正式終結。

　　儘管影幻製作的產量不多，但於張之亮而言，此時無疑是其電影生涯中一段相當重要的歷程，由他導演的《飛越黃昏》及《籠民》等片取得的藝術成就及影壇地位來看，是銀都機構扶持下的衛星公司的一大成功典範。

● 許冠傑：鬼馬風流

許冠傑 ▶ 1948—

祖籍廣東番禺。昵稱阿 Sam，為香港知名歌手、演員。自 1982 年以高片酬出演《最佳拍檔》之後，許冠傑成為新藝城的當家小生，主演所有「最佳拍檔」系列電影。此外，許冠傑還參演了數部金公主的電影，如《打工皇帝》（1985）、《笑傲江湖》（1990）等。六、七十年代，香港經濟復甦，到戲院觀影成為階層市民的主要娛樂，而反映小市民心態的電影、歌曲也成為市場的新寵。開創草根喜劇之先的便是許氏兄弟。許冠傑更憑其鬼馬不羈的性格、風流瀟灑的形象成為萬千少女追逐的偶像。

　　許冠傑的走紅於 1972 年無線一個農曆新年的特別節目 ——《雙星報喜》（後因廣受歡迎逐漸成為每週一次的節目）。在節目中，「冷面笑匠」許冠文負責搞笑，風流倜儻的許冠傑則將草根市民的心態作詞編曲演唱。此前，許冠傑已是樂壇薄有名氣的「蓮花樂隊」的主音，1967 年他加入無線電視主持每週五次的音樂節目《Star Show》。

　　1973 年嘉禾看到許冠文出演邵氏的《大軍閥》（1972）叫好叫座，便邀請他加入嘉禾，後來再邀許冠傑出演《馬路小英雄》（1973）、《龍虎金剛》（1973）、《小英雄大鬧唐人街》（1974）、《綽頭狀元》（1974）等片，其中在泰國拍攝的《龍》片為許冠傑與張艾嘉首次合作，《綽》片則是他首次擔正演出，飾演富正義感的騙子伍德全。許冠傑憑高大英俊的外表、開朗可愛的性格，以及在音樂界的人氣，使這部質素原屬一般的喜劇收得 168 萬港元票房，名列 1974 年香港票房榜的第六位。

1974 年許冠傑與已轉投嘉禾的許冠文聯手，以「許氏」招牌拍出《鬼馬雙星》，結果以 680 萬港元票房創香港開埠賣座的紀錄。其後，許氏兄弟（加上許冠英）又陸續合拍《天才與白痴》（1975）、《半斤八両》（1976）、《賣身契》（1978）及《摩登保鑣》（1981），皆成為全年票房的冠軍，風頭一時無兩。在這些影片中，許冠傑飾演的往往是英明神武的新潮青年，負責談戀愛及武打場面，同時更包辦了片中的配樂和主題曲，並在電影上映前先推出同名專輯，這做法往往令影片和專輯一同大賣。不出數年，許冠傑亦幾乎成為當時唯一一位歌影雙棲發展的天皇巨星。

1982 年新藝城以 200 萬天價片酬邀請許冠傑主演《最佳拍檔》，該片複製海外大熱的「007」系列電影，佐以本土笑料、飛車特技。瀟灑不羈的「金剛」許冠傑配搭拍檔光頭神探麥嘉、「男人婆」張艾嘉上演一齣齣精彩刺激的冒險場面，最終票房獲得歷史性的 2,600 萬港元，許冠傑也隨之成為新藝城的當家小生，隨後他主演的多部續集的票房亦屢屢大收。迄今為止，「最佳拍檔」仍是香港電影史上最成功的系列電影之一。期間，許冠傑亦主演了新藝城的《全家福》（1984）及《打工皇帝》（1985）。1987 年許冠傑以監製和主演身份開拍科幻片《衛斯理傳奇》，卻在赴尼泊爾拍外景時患上高山症，電影事業因而受阻。1989 年再演《新最佳拍檔》，反響下滑了不少。1990 年徐克籌拍《笑傲江湖》，大膽邀請年屆 42 歲的許冠傑飾演令狐沖一角，而此時的他亦已恢復神采奪人的狀態，撫琴高歌的形象更成為影迷心中永久的回憶。

1990 至 1993 年，許冠傑在時裝（《紅場飛龍》，1990；《新半斤八両》，1990）及古裝（《花田囍事》，1993；《水滸笑傳》，1993）類型片中繼續其鬼馬風流的本色，風彩依然。但在《水》片之後，他便引退娛樂圈，多年來觀眾只能偶爾在某些電影，如高志森 2000 年執導的《大贏家》中窺得其吉光片羽，從而勾起對那個黃金時代的諸多悵惘。此情可待成追憶，只是當時已惘然！

● 張國榮：風華絕代

張國榮 ▶ 1956—2003

祖籍廣東梅縣。原名張發宗，英文名 Leslie，為歌手、演員。1977 年參加歌唱比賽進入歌壇，八十年代參與電影演出，參演的作品多為金公主／新藝城的作品，如《英雄本色》（1986）、《倩女幽魂》（1987）、《新最佳拍檔》（1989）等。九十年代多演出黃百鳴的東方電影，如《白髮魔女傳》（1993）、《夜半歌聲》（1995）等。

　　第二十二屆香港電影金像獎或許是歷史上笑容最少的一屆頒獎禮。「SARS」的陰霾還未完全散去，香港的房地產指數從 1997 年的 100 點下跌至史無前例的 30 點。張堅庭「香港電影已經完成它的歷史任務」的論斷言猶在耳。其時的五天前，張國榮在文華東方酒店 24 樓的健身中心一躍而下，於瑪麗醫院不治身亡。在「哥哥」的遺作《異度空間》（2002）中，他飾演始終無法擺脫潛意識裏少年噩夢的心理醫生，片中有多幕他在高樓前徘徊，意圖跳樓解脫的場景，孰料一語成讖！在真假莫辨的遺書中，「哥哥」寫道：「Depression！我一生無做壞事，為何會這樣？」

　　一直模仿荷里活明星制的香港從來不乏演藝巨星，卻唯獨是張國榮配得上「風華絕代」這四字。黃霑口中的他是濁世的翩翩佳公子；在影迷心裏，他是最後一個優雅的貴族。對於溺愛他的香港人而言，他被公認香港第一個青春動感的偶像，其活力陽光的形象，擅長把苦情的歌曲唱得歡快昂揚。2001 年他獲亞洲電影影迷會「Cine City」評選為「最佳男演員」，該獎項舉辦了 11 年，當中有 10 年也是由張國榮奪冠的。2005 年金像獎協會評選「中國電影百年百部最佳華語片」，由他主演的電影便有八部入選，他亦被選為「中國電影一百年最喜愛的男演員」。或許，如果沒有最後那個結局，我們會在他散發的光環中停留得更久。

　　張國榮自小與父母分開居住，由傭人六姐撫養成人。13 歲時赴英國升讀中學，及後考入列斯大學紡織系，大學一年級時因父親中風便輟學回港，後來與父母關係惡化而搬離自住，曾為生計當過鞋履及牛仔褲的

銷售員。曾有記者問及日後離開娛樂圈會做甚麼時，張國榮調侃道：「可以做時裝店生意，因為對這個行業，自己略有興趣和心得。」

　　1977年張國榮參加麗的電視亞洲業餘歌手大賽，獲香港區亞軍，《華僑日報》當時評他為最有前途的新人；他出演第一部電影——風月片《紅樓春上春》（1978）。後陸續主演一系列新浪潮青春偶像的電影，如《喝采》（1980）、《檸檬可樂》（1982）、《烈火青春》（1982）等。其出演的角色大多是帶點反叛的文藝青年，其中譚家明執導的《烈火青春》更為其贏得演藝生涯中第一個金像獎「最佳男主角」提名，卻始終未見大紅。1983年推出歌曲〈風繼續吹〉之後，他的歌唱事業才開始平步青雲。八十年代後期，張國榮電影事業漸入佳境，1986年在《英雄本色》中與狄龍、周潤發同台演出。1987年張主演《倩女幽魂》至今，其飾演的寧采臣仍是華語影壇的「第一書生」。1988年張國榮演活了《胭脂扣》（1988）中為愛情放棄榮華，卻最終受不了貧賤之苦的「十二少」，原著作者李碧華在看到張國榮飾演的十二少之後，批了「荒淫無道」這四字。該片最後為張國榮帶來第三個金像獎影帝提名的同時，收得文藝片少有的1,500萬港元票房。1990年張國榮遇上王家衛，主演其電影《阿飛正傳》（1990），贏得一生中唯一一座金像獎影帝獎座。他成為王家衛電影中公認的催化劑外，亦成為香港電影歷史上最偉大的演員。2010年香港電影評論學會評選「十大香港電影」，《阿飛正傳》位列第一。

　　九十年代後，張國榮「封咪」，但參演了無數已成經典的電影作品，如《家有囍事》（1992）、《霸王別姬》（1993）、《東邪西毒》（1994）、《春光乍洩》（1997）等。曾獲奧斯卡影帝的美國演員賓京士利（Ben Kingsley）便曾評價張國榮在《霸王別姬》中的演出：「他在《霸王別姬》裏的演出讓我見識到甚麼是完美表演！」香港電影評論學會評論《東邪西毒》的「歐陽鋒」，說：「張國榮是華人演藝圈中罕見的能將反諷詮釋得很好的演員。影片的多種可能性是靠張國榮出色的表演才達到並臻完美的。」更難得的是，他生前死後仍獲得不少名譽。張國榮的耿直率真，以及對藝術的熱忱幾乎贏得所有人的尊敬。林燕妮曾寫道：「我喜歡這樣形容張國榮：他自戀，但不懂得保護自己，也不會傷害別人。身為演員，他怎麼不會作假？但是他不喜歡那樣做。」梁家輝說：「他在娛樂圈這麼多年還那麼單純。」

陳嘉上說他是專業的演員,但在生活上卻像個涉世未深的孩子。話說當年《霸王別姬》拍攝結束時,他對整個劇組戀戀不捨而再一次請所有人喝酒,席間難過得幾度落淚,又跟每個人對飲,喝了 12 杯白酒,素來不擅喝酒的他,回房間後嘔吐了四個小時也爬不起來。張豐毅和鞏俐勸他說以後還有相聚的機會,他說:「不同了,以後就算再見,也尋不到這份心情了。」

在 1990 年最後一場告別演唱會,他說:「我見到過去一些很光輝燦爛的明星前輩,在他們最光輝的時刻告別,令我們至今還記得他們。」張國榮在最光輝的時刻告別,我們至今還記得他。即使不用粉墨,他也是站到最光明的角落!

● 周潤發:由王入聖

周潤發 ▶ 1955—

曾是無線的當紅小生,八十年代轉攻大銀幕,憑《英雄本色》(1986)一躍成為影壇巨星,演藝事業從此步入巔峰,曾三獲金像獎影帝〔《英雄本色》、《龍虎風雲》(1987)、《阿郎的故事》(1989)〕。走紅後,周潤發的代表作多由金公主/新藝城旗下公司製作,如新藝城的《老虎出更》(1988)、電影工作室的《喋血雙雄》(1989)及新里程的《辣手神探》(1992)等。

1995 年在香港拍畢最後一部電影《和平飯店》後,周潤發決定赴荷里活發展,當時他 40 歲,距離他當初借錢報考無線藝員訓練班的時間已有 22 年。當年,發哥的表現讓大多的考官大搖其頭,唯得「香港話劇之父」鍾景輝力挺:「這是一個表演天才,只是現在他還不懂得如何收放自如。」

很多年後,這個年輕人終於學會了收放自如,他經常被人念叨的有三個角色,一是電視劇《上海灘》(1980)中的許文強,雖然《狂潮》(1976)中的邵華山已讓周潤發紅遍香港,但「許文強」卻是讓人第一次見識到周

潤發身上那種溫潤如玉的梟雄氣概。「我喜歡《上海灘》的許文強，現在的我可能做不了那種滿腔熱血的大學生形象，演不出那種書卷氣及那種清秀的味道。當時人較瘦，眼睛也大一點，有神采一點」。多年後，周潤發說第二個讓人深刻的角色是《英雄本色》（1986）中的 Mark 哥，作為香港電影史上最為成功的角色之一，Mark 哥的痞，Mark 哥的癡，Mark 哥那份雖千萬人吾往矣的決烈，不僅讓他擺脫了初進電影圈時「票房毒藥」的惡名，也讓他成為吳氏暴力美學的最佳代言人。

在《英》片殺青時，周潤發說：「子雄你看，拍完了這部戲，有多少年才能拍（出）這麼一部電影。」翌年金像獎，他緊攜獎盃，像 Mark 哥般感慨道：「三年，這個獎，我等了三年！」第三個令周潤發深刻的角色就是《秋天的童話》（1987）中的「船頭尺」。周潤發一生演繹了無數的經典角色，或殺手，或大盜，甚或國王，唯船頭尺是個一無所有的小人物，唯有船頭尺讓他剝離了明星的光環，令人不禁想起那個成長於南丫島，自幼家境貧窮，12 歲前還被喚作「細狗」的貧家少年。周潤發在豪氣干雲之外散發出英雄味道，正是憑那份出自本色的落拓讓人動容，觀眾在《英》片中看到 Mark 哥跛着腳跳來跳去伺候阿成會感心疼；看到《縱橫四海》（1991）中被推下台階的「缽仔糕」會感心酸，彷彿他是古龍小說中那個無用的阿吉。

1995 年，香港電影繁花落盡，周潤發與金公主的合約也即將到期，《和平飯店》中暴戾的殺人王，不免有一份力不從心的落寞，他孤獨地守着亂世中的桃源，卻掙不掉人在江湖的命運，或許正如他在《喋血雙雄》中飾演的小莊不甘心地歎惋：「我們都不再適合這個江湖，因為我們都太念舊了！」此去經年，周潤發以殺人王的身份遠去，卻以李慕白的身份歸來；曾念念不忘「我要告訴人家，我失去的東西一定要拿回來」的阿 Mark，如今卻仙風道骨地說理講禪「我們能觸摸到的東西沒有永遠」、「我並沒有得道的喜悅，相反地，卻被一種寂滅的悲哀環繞」，可以說是李慕白淡化了 Mark 哥身上的殺戮之氣。別過吳宇森，周潤發漸漸擺脫了那種英雄式的恣肆激烈，演技漸趨平實內斂。在 2007 年《姨媽的後現代生活》中他已徹底洗去舊時的光環，他會在局促骯髒的樓梯間用手挖着西瓜吃，他會做作地對人老珠黃的女人唱說「平生唯有兩行淚，半為浮生半美

人」。對比布衣落拓但仍難掩風華的船頭尺，小混混潘知常的卑賤猥瑣得甚至會讓人忽略周潤發的明星身份，但依然讓人過目不忘，只因他是個出色的演員。除《姨媽的後現代生活》中的潘知常外，周潤發近年被人記住的角色還有《滿城盡帶黃金甲》（2006）中的「王」，《孔子之決戰春秋》（2010）中的至聖先師，《讓子彈飛》（2010）中的黃四郎等，都是霸氣外露的角色。

從郵局的速遞員、照相機推銷員、計程車司機到無線藝人，從衙差龍套到長劇之王，從票房毒藥到片酬達到 1,300 萬美元的荷里活明星，周潤發在無形之中已成為港人奮鬥的典型人物，正如《喋血雙雄》中的小莊被美國《娛樂週刊》列入電影史上「十大最受歡迎殺手角色」。周潤發被記住的，是銀幕上一個個鮮活的角色，並隨光陰流轉，荏苒百年。

● 鄭則仕：肥貓正傳

鄭則仕 ▶ 1951—

生於香港，祖籍廣東潮州。圈中人稱肥 Kent 或 Kent 哥，觀眾影迷則愛將他喚為「肥貓」。鄭則仕從影至今，曾先後憑《何必有我？》（1985）及《3 個受傷的警察》（1996）奪得兩屆金像獎影帝。

1986 年第五屆香港電影金像獎頒獎典禮，令人意外的是該屆的金像獎頒了一個特別的獎項 ——「評選團大獎」，而該獎的份量與「最佳電影」無異。「評選團大獎」在金像獎史上就只有這一屆，增設這獎項的目的是為了「安撫」評選團。當年，擔任評選團主席的李翰祥因其心目中的最佳電影落選提名而炮轟金像獎只在影評人的提名名單中選片，有感這對第二輪評選的成員並不公平，結果令籌委會不得不增頒此獎，並將評選團認為有資格獲「最佳電影」提名的三部影片一同進行「小圈子選舉」，以減卻評選團與影評人之間的分歧。如此風波，多少反映出早期金像獎提名制度的不成熟。如今看來，一部電影能促使金像獎增頒獎項，意義着實

非凡，或屬「好事多磨」。該片除了在頒獎當晚毫無懸念地摘取了「評選團大獎」，更一舉奪得「最佳男主角」的殊榮，這就是鄭則仕自導自演的《何必有我？》（1985）。

成長於木屋區的鄭則仕自幼生活貧苦，身為長子的他有六個弟妹。為幫補家計，鄭則仕在中一後便輟學出來社會謀生，後於珠寶店打工，從學徒做到技工，收入日漸穩定。1972 年他考入張徹的長弓影業公司第一期演員訓練班，1974 年的《少林子弟》（張徹導演）是他的銀幕處女作，同年他在《方世玉與洪熙官》中跑龍套。

1976 年鄭則仕在無綫舉辦的「聲寶片場之演技比賽」中奪得總冠軍而成為無綫簽約藝員，月薪為 400 元港幣。在無綫期間，鄭則仕既演出劇集，又參與綜藝節目，不出數年便已有名聲。七十年代末，他重返電影行業，並陸續參與邵氏、珠城及其他獨立公司出品的多部影片，雖不是主角，但已令他下定決心主攻大銀幕。

1981 年吳思遠開拍喜劇《阿燦當差》，邀得鄭則仕與當時正憑阿燦一角而紅遍香港的廖偉雄做拍檔，這亦令鄭則仕首次真正走上男主角的位置。該片上映後票房收入近 470 萬港元，在全年最賣座的 20 部港產片中名列第 12 位，鄭則仕亦因而在影壇走紅。翌年，他和廖偉雄分別與吳思遠和李修賢合作的《摩登雜差》（1982）及《Friend 過打 Band》（1982）皆獲可觀的票房，而首次與新藝城合作的驚慄喜劇《夜驚魂》（1982）更逾千萬港元票房，至 1985 年的《鬼馬飛人》（票房 1,000 萬港元）為止，《夜》片成為鄭則仕主演的最賣座之作。

此外，1981 年亦是鄭則仕參與幕後創作的一年，他先在王鍾執導的《踩線》擔任副導演，1983 年又參與《叔姪·縮窒》的編劇工作。1984 年他首次自導自演了《失婚老豆》，在片中飾演與兒子相依為命的單親爸爸毛花果，而該片除了讓鄭則仕的導演才能獲得認可，更令他首獲第四屆香港電影金像獎「最佳男主角」的提名。

1985 年鄭則仕身兼策劃、編劇、導演、主角四職，在新藝城拍出他的代表作《何必有我？》。起初，老闆黃百鳴交給鄭則仕的劇本名為《夕陽武士》，講述福利社工救助老年人的故事，鄭則仕認為若拍長者則會太感傷，他希望達到的是「笑中有淚」兼讓觀眾有所思考的效果，終將劇本

改為扶助弱智人士的題材，並將髮型剪成平頭裝，剃去鬍鬚，於片中親自飾演命運淒慘的「肥貓」一角。

《何必有我？》可謂鄭則仕的心血之作，上映後票房不俗，口碑亦相當好，甚至有福利團體專程組織員工觀看。更重要的是，眼神木訥、一說話就抽動上身，但心地善良、擁有樂天性格的肥貓也因此成為鄭則仕的代表形象，其後的電影《肥貓流浪記》（1988）、《低一點的天空》（2003）及電視劇《肥貓正傳》（1997）、《肥貓尋親記》等，鄭則仕都樂此不疲地延續着「肥貓」的招牌演技。

奪得影帝後，鄭則仕事業如日中天，尤其在 1988 至 1989 年，他一口氣接拍了十多部影片，平均片酬為六、七十萬港元一部。期間他又執導了《飛躍羚羊》（1986）、《心跳一百》（1987）、《肥貓流浪記》、《瀟洒先生》（1989）等片，並提攜盧堅、葉偉信等後輩影人。但鄭則仕亦有「走寶」的時候，當年在新藝城仍是月薪編劇的王家衛，就因遲了交出由鄭擔任導演的電影劇本而被老闆黃百鳴罵了一頓，交出的稿子更被鄭則仕稱為「廢紙一疊」，結果王被新藝城解僱而轉投影之傑。

1991 年鄭則仕在麥當雄的《跛豪》中飾演陰險狡詐的黑幫大佬肥波一角，非但獲第十一屆香港電影金像獎「最佳男配角」提名，亦成功扭轉他過往的喜劇形象。1993 年他在《重案組》中飾演其身不正的老差骨洪爺，先後獲得第三十屆金馬獎「最佳男主角」及第十三屆金像獎「最佳男配角」的提名，為其演技錦上添花。

這一年，鄭則仕與友人合資創辦匯川影業有限公司拍片，又開辦演員訓練班招收新人，而張衛健正是其公司的藝人之一。但匯川的大手筆創業作《一九四九之劫後英雄傳》（1993）及其後的《機密檔案實錄火蝴蝶》（1993）均票房失利，加上不善運作且盲目擴展業務，最終令公司欠下巨債，單是鄭則仕一人需要償還的債務便達千萬港元！結果，鄭則仕被迫四出接拍影片，又北上內地演出多部電視劇，近十年來嚐盡人情冷暖，方將債務逐步還清。雖身處低谷但他仍有不俗的成績，1997 年鄭則仕憑《3 個受傷的警察察》榮膺第十六屆金像獎影帝，成為香港回歸前最後一屆影帝。特別的是，鄭則仕兩次折桂皆有「特殊背景」，實在稱得上是最「傳奇」的影帝了。

● 譚詠麟：不老歌王

> # 譚詠麟 ▶ 1950—
>
> 生於香港，祖籍廣東新會。父親為已故著名球員譚江柏。六十年代後期以組建「Loosers」樂隊（「溫拿」前身）加入樂壇，1973 年組建「溫拿樂隊」，七十年代後期開始獨立發展。於八十年代成為全港最紅的流行男歌手。

　　1981 年 10 月 30 日，第十八屆台灣電影金馬獎頒獎典禮在高雄舉行，當晚由王童執導的《假如我是真的》獲得「最佳劇情片」、「最佳改編劇本」及「最佳男主角」三項殊榮，而 31 歲的譚詠麟也因此成為第一位奪得金馬獎影帝的香港歌手。該屆金馬獎對他的電影事業發展而言是另一個新開始：當晚，一眾新藝城核心成員專程來台灣參加頒獎禮，在頒獎結束後，譚詠麟便獲邀加盟新藝城。

　　當時，距離譚詠麟上一次在台灣拍戲已有數年，他雖在當地積累了不少人氣，但隨着其在香港的歌唱事業愈發成功，若能夠在自己熟悉的環境唱而優則演，無疑會有更大的發展空間，於是，他決定回港簽約新藝城。

　　1982 年 10 月 21 日，譚詠麟第一部在新藝城擔任主角的鬼怪喜劇《小生怕怕》上映，取得 1,300 多萬港元的票房，比同期嘉禾與邵氏雙線聯映對打的《八彩林亞珍》（1982）收入多近 900 萬港元，他的號召力亦隨之而起。1983 年新藝城又邀譚詠麟主演《少爺威威》及《陰陽錯》，後者的票房更超過 1,400 萬港元。短短兩年間，譚詠麟已晉升為香港演藝圈最賣座的男星之一。

　　然而，在 1984 年他成為樂壇「一哥」，這預示了日後他將以音樂為事業的重心。1985 年譚詠麟挑大樑演出新藝城的賀歲喜劇《恭喜發財》，影片票房超過 1,800 萬港元，雖成績仍屬理想，但與對手嘉禾的《福星高照》（1985）打破紀錄的 3,000 萬港元相比實在相去甚遠；而同年的《四眼仔》（于仁泰導演）已是譚詠麟主演最後一部新藝城的影片〔他與新藝城的最

後一次合作則是演出由黃百鳴監製、曾志偉執導的《開心勿語》(1987)〕。

1986年譚詠麟在好友張國忠、葉偉忠等人撮合下，參與投資成立藝能集團，而旗下的藝能影業公司的創業作是由他投資300萬港元製作的《歌者戀歌》(1986，柯星沛導演)。其後，譚詠麟參演的包括《愛的逃兵》(1988)、《龍之家族》(1988)、《富貴兵團》(1990)、《至尊計狀元才》(1990)、《驚天12小時》(1991)、《雙城故事》(1991)等影片，皆由藝能影業出品。

1987年譚詠麟與成龍合演的《龍兄虎弟》以3,500萬港元刷新香港電影票房紀錄。同年在黃玉郎的支持下，他又與曾志偉、泰迪羅賓合作組建好朋友影業有限公司，並親自監製兼主演創業作《用愛捉伊人》(1987)。

其後，譚詠麟已沒有參與好朋友的運作，公司出品的影片基本上都由其他兩人操刀，何況好朋友自成立以來盈利也不太可觀，最終僅營運了短短一年便告解散。

在整個八十年代，譚詠麟雖出演了不少賣座影片，但由於他飾演的大多是搏人一笑的喜劇人物，對他已頗有基礎的演技帶來了負面的影響，甚至一度限制了他在角色上的發揮。如《龍之家族》(1988)中的「冷面殺手」是譚詠麟回港演出以來第一個嚴肅的角色，豈料上映後觀眾笑得很厲害，令他鬱悶不已。翌年，他又在《至尊無上》(1989，向華勝、王晶導演)裏飾演一個嚴肅的賭徒，所幸這回觀眾顯然比較接受，《至》片票房超過2,300萬港元，更成為港產賭片風潮的先聲之作。

踏入九十年代，譚詠麟仍以歌唱事業為重，因此不斷減少電影產量，雖不乏擔綱主角的作品，但大多是玩票性質。當然，從《脂粉雙雄》(1990)、《黃飛鴻笑傳》(1992)、《黃飛鴻對黃飛鴻》(1993)、《廣東五虎之鐵拳無敵孫中山》(1993)、《嫲嫲帆帆》(1996)、《醉街拍檔》(1997)及《左麟右李之我愛醫家人》(2006)等來看，他出演的影片佔大多數的依然是喜劇片。近年，譚詠麟也陸續參演過《財神到》(2010)、《英雄·喋血》(2011)、《與時尚同居》(2011)等片，但對觀眾而言，他的身份已是德高望重的樂壇巨星，而非演員了。

● 楊紫瓊：「皇家師姐」揚威荷里活

楊紫瓊 ▶ 1962—

生於馬來西亞，為香港著名動作女星。因出演德寶公司的「皇家師姐」系列而一炮而紅，後來以《警察故事 III 超級警察》（1992）、《新鐵金剛之明日帝國》（*Tomorrow Never Dies*，1997）、《臥虎藏龍》（2000）蜚聲國際。

　　楊紫瓊是國際最知名的香港動作片女星之一，但走上這條電影路之前，她是習舞蹈出身，兼是馬來西亞小姐的冠軍。1984 年楊紫瓊應邀來港與周潤發合作一個手錶廣告，被該手錶品牌的老闆潘迪生力捧拍戲，演出的第一部電影《貓頭鷹與小飛象》（1984）便是德寶公司創業作，她在該片中飾演的是一個文弱女生的角色。第二部作品《皇家師姐》（1985）已是為她度身訂做，且促使其向打星方面發展。經過洪金寶、元奎、林正英三位武術指導的加強訓練下，再加上其擁有畢業於芭蕾舞專業的動作基礎，令楊紫瓊的功夫突飛猛進。在洪金寶、岑建勳、吳耀漢及徐克一眾明星護航下，一炮打響了《皇家師姐》，楊紫瓊與另外一位女主角 —— 來自美國的世界女子武術冠軍羅芙洛（Cynthia Rothrock）同時晉身為當紅的「打女」。

● 林子祥：「中產階級」電影代言人

林子祥 ▶ 1947—

香港著名歌手、影星。參演德寶的「三人世界」系列大獲成功，亦成為其影壇的代表作。

　　在香港樂壇，林子祥因作風低調被譽為「歌隱」，但在電影界，林子祥最初卻是以誇張的搞笑風格而聞名。早在 1979 年，許鞍華已找林子祥

演出《瘋劫》，後來又找他在《投奔怒海》（1982）中飾演日本記者，林子祥亦憑此片獲香港金像獎「最佳男主角」提名。但這些影片還是不及他演出邵氏拍攝的《摩登土佬》（1980）、為新藝城主演的《鬼馬智多星》（1981）等一系列喜劇更深得觀眾的歡心。然而，行事儒雅的林子祥對這些胡鬧片的誇張角色並不感興趣。

1985 年林子祥在新藝城賀歲片《恭喜發財》中飾演搞笑大反派後，決定不再接演太過漫畫化的誇張角色，同時轉到德寶，在張艾嘉執導的《最愛》（1986）中飾演身陷兩個女人之間的中產階級的丈夫，結果頗受好評。1988 年，冼杞然開拍中產階級喜劇《三人世界》，並誠邀林子祥加盟，該片上映後票房達到 2,000 萬港元，成為了林的代表作。冼杞然認為《三》片的成功林子祥的貢獻是最大：「這部戲百分之百是林子祥式幽默。我跟他認識那麼長時間，覺得他挺幽默的，但當時總是讓他做一些很誇張的東西。不是誇張不好，誇張戲可以很大眾化，很普及，但是幽默必須要有一點中產的痕跡，才能體會到幽默感在哪裏。」

《三人世界》大獲成功，林子祥與冼杞然再接再厲開拍《三人新世界》（1990）、《三人做世界》（1992），林子祥延續了「白領代言人」的雅痞形象，同時還接演德寶的《富貴吉祥》（1991）、《一咬 OK》（1990）等片，成為德寶最重要的影星。在九十年代，相對於樂壇成就，林子祥在電影方面減少了產量，代表作有根據梁鳳儀的財經小說改編的《抱擁朝陽》（1997）和講述同性戀出櫃糾結經歷的《基佬 40》（1997）。2000 年後，因身體原因，林子祥多以客串影片為主。毫無疑問，他依然是飾演中產階級或儒雅名流的不二人選。

● 董驃、沈殿霞：小市民喜劇的「富貴」組合

董驃 ▶ 1934—2006

人稱驃叔，原名朱文彪，為香港著名馬評人及知名演員。

沈殿霞 ▶ 1947—2008

人稱肥肥，為香港金牌主持人、演員。她與董驃因出演德寶的《富貴逼
人》（1987）成為最受香港觀眾歡迎的銀幕組合。此後她為德寶演出的一
系列「富貴」喜劇，獲得不俗的票房成績。

　　香港電影有過很多家喻戶曉的經典組合，董驃、沈殿霞就是八十年
代最受歡迎的銀幕拍檔，二人主演的「富貴逼人」系列傳神地刻劃了香港
小市民通俗的生活。

　　在合作《富貴逼人》（1987）之前，沈殿霞與董驃已是極具知名度的
藝人。沈殿霞是無線最早期的藝員之一，因長期主持《歡樂今宵》，並以
風趣幽默的風格成為金牌司儀。董驃則從六十年代後期就開始在電視台
擔任主持人和馬評人，以辛辣批評著稱，八十年代一直為亞視服務。香港
藝人多是影、視、歌多棲發展，而沈殿霞和董驃也是此中好手。在六十年
代，沈殿霞以電影童星出道，八九十年代拍過數十部及上百集電影和電
視劇，其中以電影《七十二家房客》（1973）最受歡迎。董驃於七十年代
末開始涉足影視演出，代表作有「警察故事」系列。但在這些影片中，他
倆基本上都是演配角為多。

　　直至高志森開拍《富貴逼人》並邀請沈殿霞、董驃領銜主演，兩人在
片中演活了發夢都想着中六合彩的香港小市民夫婦，結果該片大賣，而
兩人也隨之成為香港小市民的代言人，受歡迎程度更勝從前。高志森曾
說當初為何選董驃、沈殿霞出演《富貴逼人》：「因為都是小人物，一定要
觀眾覺得可愛，不要覺得他們是八姑八婆，不要反感。所以我選的兩個都
是電視演員，一個是沈殿霞，一個是董驃，董驃還不算演員，講馬經的。
他們的形象就是小市民，很可愛。」《富貴逼人》之後，董驃、沈殿霞成

為「最佳拍檔」，除了為德寶繼續演出《富貴再三逼人》（1989）、《雙肥臨門》（1988）、《富貴吉祥》（1991）之外，還為嘉禾演出了《富貴開心鬼》（1989），為大都會演出《南北媽打》（1988），為永高演出《富貴黃金屋》（1992），皆廷續了「富貴」系列的角色，足見其小市民夫婦形象深入人心。

董驃最後一部電影作品是 1996 年的《警察故事 4 之簡單任務》。他於 2006 年病逝，享年 72 歲。沈殿霞的息影作是 2004 年的《我的大嚿父母》，亦是高志森導演的市民喜劇，只不過故事的背景已移至廣東。她於 2008 年因病過世，終年 61 歲。

● 梁家輝：香港情人

> # 梁家輝 ▶ 1958—
>
> 為演員。八十年代初入影壇即憑《垂簾聽政》（1983）獲香港金像獎「最佳男主角」，後於電影工作室擔任演員、編劇，曾四獲香港金像獎影帝，兩次獲「最佳男配角」。梁家輝用這樣的話來概括自己的前半生：「平步青雲，善感多愁，幻想童年，婚姻如戲，虛偽情人，無奈人生，唯演是賢。」

梁家輝是第十屆無線演員訓練班的學員，與劉德華同期。1982 年自香港理工學院畢業後，他任職雜誌編輯，因與「封面女郎」李殿朗的關係，令他獲得其父李翰祥的垂青：他先隨劇組在北京做了一年多助理，後被哄騙剃頭，主演了《火燒圓明園》（1983）與《垂簾聽政》（1983）裏的咸豐皇帝。26 歲的他便成為金像獎最年輕的影帝。可惜隨光榮而至的是台灣文化局的一紙封殺令，令他失去主要的市場和資金來源而「失業」，便與同學當無牌小販度日，同時為香港《文匯報》撰寫專欄文章以換取生活費。而受到同樣遭遇的李翰祥則滯留在內地拍戲，期間再找來梁家輝於《火龍》（1986）中飾演戰戰兢兢、如若喪家之犬的溥儀。後來因籌拍《末代皇帝》（*The Last Emperor*，1987）而與李翰祥鬧原著版權糾紛的貝托魯奇（Bernardo Bertolucci）在此時也看中梁家輝，但念及李導的知遇

之恩，梁家輝放棄了成為國際巨星的機會。

　　其後，周潤發去台灣宣傳《英雄本色》（1986），向台灣文化局官員介紹其「小弟」梁家輝，梁因此而獲「解凍」，接連出演《監獄風雲》（1987）、《表姐，你好嘢！》（1990）等片，並因《愛在別鄉的季節》（1990）獲封金馬獎影帝。1991年貝托魯奇將梁介紹給尚積葵阿諾（Jean-Jacques Annaud），因而演出了《情人》（*The Lover*，1992），他的性感翹臀，加上其「身體的每個部分都可以參加演出」的表演格言，令他閃耀影壇。影片上映後的三個月內，他接到如雪片般的「情人」劇本。期後他在《新龍門客棧》（1992）裏飾演的郭淮安、《阮玲玉》（1992）裏的蔡楚生，都是個儻深情的角色，後來對此感到厭倦的他，故意出演瘋狂喜劇《92黑玫瑰對黑玫瑰》（1992），在片中破格演出「娘」氣十足的瘋癲怪人，令他再獲封金像獎影帝。自此，便開始了他所謂的黑暗時期，轉型為諧星的他，一年試過拍攝13部戲，而為影迷所津津樂道的「真心人」（《射鵰英雄傳之東成西就》，1993）、「林教頭」（《水滸傳之英雄本色》，1993）、「大飛刀」（《神經刀與飛天貓》，1993）紛紛誕生。在UFO出品的系列溫情喜劇中，他成功塑造了一系列優皮士的角色。在演畢《人約黃昏》（1996）後，身心俱疲的梁家輝便不再接拍影片，並當起全職父親。後應邀出演麥當雄《黑金》（1997）裏的台灣黑幫大佬周朝先，他提前一個月到台灣翻看八卦雜誌了解黑幫背景，並為角色寫下十多萬字的小傳，為此多了計算，少了即興的表演。這種表演方式在《江湖告急》（2000）中得以延續，成就了任因久這個另類經典的大佬，令其感歎：「有了這部戲，總算對得起子孫後代了。」三年後，向《江湖告急》中的「九叔」（角色任因久）致敬的《大丈夫》（2003）令梁家輝獲得金像獎「最佳男配角」，其後在《黑社會》（2005）中飛揚跋扈的「大D哥」，令他再獲金像獎影帝。而黑幫大佬自此便成為他後期表演中最具代表性的角色。

　　早與內地結緣的梁家輝，近年接拍了數部合拍片，也頗獲讚譽。在2012年，他以《寒戰》中霸氣外露的警界高官一角，令他榮獲香港電影金像獎影帝。始終認為「演員是導演的工具」的他說：「我想，我的假想敵就是我自己。」

● 程小東：百搭武指、唯美導演

程小東 ▶ 1950—

原名程冬兒，安徽省壽縣人，為香港著名導演及武指。以《奇緣》（1986）、《笑傲江湖》（1990）和《英雄》（2002）獲金像獎「最佳動作設計」，更兩摘金馬獎〔《新龍門客棧》（1992）及《我的野蠻同學》（2001）〕。早年與徐克合作《倩女幽魂》（1987）、《笑傲江湖》等多部代表作。

「我年輕的時候當過男主角，但此後我就對人說千萬別找我演戲，我最喜歡的還是動作導演這個職業」。喜歡自我挑戰是程小東的最大樂趣，而以簡單的手腳動作足已使功夫變化無窮，亦基於對動作設計的熱愛讓他走到今時今日。如今，他不單是能配合任何一位導演的百搭武指，亦是位對動作追求唯美且近乎理想化的導演。

作為邵氏導演程剛的兒子，習北派武術的程小東畢業於香港東方戲劇學院。17歲時已任龍虎武師，後於麗的、佳視、無線等電視台工作，《天蠶變》（1979，麗的）和《射鵰英雄傳》（1983，無線）等電視劇便是出自他之手。七十年代初，他在程剛的名作《十四女英豪》（1972）中擔任副武術指導而開始涉足電影圈，其後很快便獨挑《成記茶樓》（1974）等影片的大樑。但直至1980年的《名劍》和《第一類型危險》橫空出世，他展露了其俊逸瀟灑的動作風格。三年後，程小東執導了處女作《生死決》（1983），片中兩大高手在海邊斷崖的生死決戰，劍嘯、濤吼、鳥驚，盪氣迴腸，他一出手便獲得當年金像獎「最佳動作設計」和「最

佳剪接」的提名，其風格化的美學亦因而大震天下。由他執導的《奇緣》（1986）更令他首捧金像獎「最佳動作設計」。而與徐克的電影工作室合作，除了為他帶來擔任《刀馬旦》（1986）等片武指以外更多的執導機會，其中「倩女幽魂」及「笑傲江湖」系列更接連掀起香港武俠電影的浪潮。1990 年程小東憑《秦俑》、《笑傲江湖》、《倩女幽魂 II 人間道》三片入圍金像獎，並最終憑《笑傲江湖》折桂「最佳動作指導」。

除了契合徐克劍走偏鋒的炫目風格外，程小東還能配合不同導演的要求，甚至多次臨危受命，故被行內公認為「百搭武指」和「最佳救火員」。他與王晶合作的「鹿鼎記」系列，當中飛天鑽地的奇思妙想層出不窮；而《我的野蠻同學》（2001）則為他再添金馬獎。他和杜琪峯合作的作品以《東方三俠》（1993）和《現代豪俠傳》（1993）為代表，締造了英姿颯爽的後現代俠女傳奇。而在張藝謀的《英雄》（2002）、《十面埋伏》（2004）、《滿城盡帶黃金甲》（2006）中，程小東所打造合拍片中的大場面、大氣派無不令人歎為觀止。難得的是，素有「威也王」之稱的程小東，在與陳可辛合作《投名狀》（2007）時更達到導演的要求，為了讓武打場面貼近真實而在片中不用「威也」，更完全拋棄了其飄逸的動作風格，讓觀眾重回兵荒馬亂的蠻荒時代。

程小東的動作設計着重氣氛營造，經常出現違背自然定律的誇張場面設計。他善於把大量舞蹈要素融入打鬥中來製造美感，讓張曼玉、林青霞、梅艷芳等沒有武術功底的女星，也能在大銀幕上呈現出驚心動魄的動作視覺效果，其中獲金馬獎肯定的《新龍門客棧》（1992）便是最佳的證明。

● 黃霑：滄海一聲笑已渺

黃霑 ▶ 1941—2004

原名黃湛森，人稱霑叔，為司儀、配樂、填詞人和演員。曾四獲香港電影金像獎「最佳電影配樂」。其配樂的電影接近 50 多部，但最經典的作品大多在金公主時期，如「倩女幽魂」系列（1987－1991）、「黃飛鴻」系列（1991－1997）、《笑傲江湖》（1990）、《青蛇》（1993）等。

與肺癌鬥爭了三年後，2004 年 11 月 24 日黃霑在香港瑪麗醫院逝世。黃霑一生喜動不喜靜，讀書時期所作的研究一直與大眾流行文化離不開關係。梁文道曾說：「他喜歡群眾，需要他們的目光、掌聲和喝彩。如果失去了大眾的欣賞，他會很寂寞。」

很多內地影迷對黃霑的印象大多源自〈滄海一聲笑〉和〈男兒當自強〉這些電影歌曲，卻不知他在六十年代於夜總會結識顧嘉輝後，便開始為《青春玫瑰》（1968）等粵語電影填詞作曲。1973 年由他操刀製作的勵志歌曲〈獅子山下〉更成為香港精神的象徵，被傳唱至今。翌年，他自組寶鼎電影公司，自編自導創業作《天堂》（1974），該片成為當年十大賣座的電影。同年，他撰寫的《不文集》，再版有 61 次，創下香港暢銷書重印的最高紀錄，黃霑也因此得名「不文霑」和「不文教父」。

1975 年技癢難耐的他，執導由「溫拿樂隊」主演的電影《大家樂》，片中 14 首曲詞也是他一手包辦。1976 年，電影《跳灰》的主題曲〈問我〉讓黃霑紅遍全港，也因此與林燕妮結緣。而〈問我〉中「願我一生去到終結，無論歷盡幾許風波，我仍然能夠講一聲，我係我……」便成為許多香港媒體在緬懷黃霑時最愛引用的歌詞。當然，黃霑的填詞創作事業達至巔峰，是在簽約無線並成為金牌司儀、專業詞曲作者之後。當時萬人空巷的電視劇集如《家變》（1977）、《楚留香》（1979）、《上海灘》（1980）、《大俠霍元甲》（1981）、《射鵰英雄傳》（1983）、《鹿鼎記》（1984）等幾乎所有主題曲的歌詞都由他一手包辦。黃霑以文言筆法入詞，一手將粵語歌曲推至流行文化的巔峰，成為香港公認的詞壇教父。

八十年代中後期，香港電影進入黃金期，黃霑的事業也轉移向電影傾斜，先後為《英雄本色》（1986）、《倩女幽魂》（1987）、《笑傲江湖》（1990）、《武狀元蘇乞兒》（1992）、《鹿鼎記 II 神龍教》（1992）、《青蛇》（1993）等電影配樂作詞，屢奪金像獎、金馬獎「最佳電影音樂」。其中與徐克在合作中拼出無數火花的〈滄海一聲笑〉被公認為俠義精神的最佳解讀，而黃霑、羅大佑和徐克三人略帶酒氣的演繹更成為影迷、樂迷心中永遠的經典。樂評人曾讚歎，如果說許冠傑演唱的〈滄海一聲笑〉是灑脫不羈的令狐沖版本，那麼黃霑所演繹的則是地地道道的曲洋版本，頗具豪爽狂傲的大師風範。「寫〈滄海一聲笑〉時，四十幾歲了，老頭的腦袋，少年的心，更老的身體，很差勁，很慘。我心裏總是有點滄桑感，江山未改，英雄已經淘盡」。直至〈黎明不再來〉，黃霑的妙筆輔以葉倩文空靈飄渺的聲線完全唱出了〈倩女幽魂〉陰森的鬼氣、淒艷的浪漫；《青蛇》中的〈莫呼洛迦〉更讓人大呼過癮，而熟讀佛經的黃霑在歌詞中運用形意結合的手法，借古箏、木笛、琵琶和簫等民間樂器，用短短百餘字寫盡紅塵的貪、嗔、癡。

而一向不可開着的他亦不喜歡長時間待在幕後，故不時會在銀幕前客串演出，不論角色大小，但一定要好玩熱鬧，如《歌舞昇平》（1985）的音樂製作人、《長短腳之戀》（1988）中王祖賢的父親、《花田囍事》（1993）中貪得無厭的縣官、《唐伯虎點秋香》（1993）中迂腐呆笨的華太師等。其後他更赤身出演《不文小丈夫》（1990）、《不文小丈夫之銀座嬉春》（1991）、《不文騷》（1992）、《大咸濕》（1992）等一系列三級片，並在片中介紹各國娼妓文化，於嬉笑怒罵中大談禁忌話題，其「不文」本色盡顯無遺。

黃霑一生與詩、酒、俠、影結緣，他說自己喜歡讀書，於港大中文系畢業 20 年後再攻讀碩士，後又獲博士學位。「老師都喜歡我，因為我比大多數學生勤勞，他們講的東西我都明白，而且我有錢請他們吃飯。」他說，「我是一個非常寂寞的人，不過我寂寞的時候，我躲。從前一個農夫在田裏幹活，一天見不到一個人也不會感到寂寞，因為他覺得跟天地非常地融合。我寫的歌曲跨度為 30 年，許多影星、歌星都已老去，但是我

的歌還在。這種感覺，很好」。

　　「天不假年，天壤之大，度無有再如先生之學之年為續之者也」。紅
塵路苦，霑叔珍重！

● 胡大為、麥子善、林安兒：奪命剪刀

胡大為 ▶ 1952—

師從郭鴻廷。是電影全才，代表作有《蝶變》（1979）、《笑傲江湖》
（1990）。

麥子善 ▶ 1951—

有「香港金牌剪接師」之稱，師從郭鴻廷，擅長快速剪接，代表作有《黃
飛鴻》（1991）、《野獸刑警》（1998）。

林安兒 ▶ 1975—

有「江湖第一剪」之稱的女剪接師，師從麥子善，代表作有《太極張三豐》
（1993）、《功夫》（2004）。姜興隆與郭廷鴻被視為邵氏的「至尊剪接」，
二人在邵氏任剪接主任多年，培養了不少優秀的剪接技術人員，如姜興隆
培養了張耀宗、梁永燦，郭廷鴻則培養了麥子善、胡大為，麥子善再傳林
安兒，讓香港剪接這一脈得以代代傳承。

　　胡大為 17 歲時經姜興隆面試後正式被錄取進入邵氏，其後師從郭鴻
廷，並在多部由郭署名的作品中操刀，如張徹的《洪拳小子》（1975）、劉
家良的《洪熙官》（1977）等。1976 年劉家良與張徹分家，胡大為為劉家
良剪接其導演處女作《神打》（1975），一出驚世。不久，胡大為加入無線
電視，直至 1979 年才回歸電影圈。

　　在為張徹的影片剪接過程中，胡大為結識了副導演吳宇森，兩人更
結成好友，皆對歐洲電影傾心。在後期的電影新浪潮中，胡大為包辦了眾

多名導的處女作，如徐克的《蝶變》（1979）、蔡繼光的《喝采》（1980）、黃志強的《舞廳》（1981）、唐基明的《殺出西營盤》（1982）等。徐克建立電影工作室後，胡大為剪接了《倩女幽魂》（1987，剪接署名為余燦峰，實為集體創作）、《英雄本色續集》（1987）、《大丈夫日記》（1988）、《笑傲江湖》（1990）、《辣手神探》（1992）等。值得一提的是，胡大為擁有多面的才華，除了剪接，他還曾擔任導演、監製、攝影和配音等工作。

至於，麥子善在 14 歲時於電影彩色沖印公司工作，在 19 歲時與胡大為一同考入邵氏，向郭鴻廷拜師。七十年代中期，小公司林立，麥子善輾轉多家電影公司，包括曾為第一影業、鄧光榮的大榮影業剪接了不少影片，隨後很快便脫離了邵氏。直到 1989 年，麥子善剪接了徐克導演的《英雄本色 III：夕陽之歌》，其行雲流水般的剪接技術，完全切合徐克要求的暴風與快速的節奏，二人從此展開了長期合作，麥子善亦因而聲名鵲起。二人合作的代表作有《秦俑》（1990）、《梁祝》（1994）、《金玉滿堂》（1995）、《花月佳期》（1995）、《新上海灘》（1996）、《蜀山傳》（2001）等。1999 年麥子善轉向導演行列，執導了《行規》（2000）、《黑白森林》（2003）、《散打》（2004）、《臥虎》（2006）等影片。

林安兒，在 1989 年在寶禾電影事業有限公司任職後期製作聯絡，後入行剪接，師從麥子善，首部署名作是跟隨師父剪接的《妖獸都市》（1992）。由於麥子善長期與徐克合作，林安兒在「黃飛鴻」系列、《方世玉》（1993）等影片中署名為第二剪接。她繼承了麥子善那充滿速度與大氣的剪接風格，並憑首部獨立剪接的《太極張三豐》（1993）獲得台灣金馬獎「最佳剪接」的提名，從此正式出師。出師後她獲得崔寶珠的賞識，為一系列李連杰的影片擔任剪接，代表作有《洪熙官》（1994）、《中南海保鑣》（1994）、《給爸爸的信》（1995）、《冒險王》（1996）等。2005 年 3 月，林安兒憑周星馳的《功夫》（2004）獲得第二十四屆香港電影金像獎「最佳剪接」。

● 賀歲片

　　賀歲片一說源自戲曲傳統,本為臨近農曆新年,名角名家不計報酬搭台匯演以回饋衣食父母 —— 觀眾一年來的支持。香港電影亦延續了這一傳統,泛指於農曆新年前後,群星薈萃出演闔家歡喜劇(也有非喜劇的賀歲片)。由於賀歲片往往會不俗的票房成績,故成為各大電影製片公司的必爭之目標。八十年代,新藝城推出的賀歲片可謂戰績顯著,其中「最佳拍檔」系列便是首位。後來成龍、洪金寶、周星馳等人皆相繼加入戰團。在香港電影的黃金年代,賀歲片算得上是導演和演員的票房試金石,能經得起考驗者,才算真正修煉成功。有趣的是,香港賀歲檔本是指農曆春節的檔期,不過在內地,則是指從元旦之前到春節之後的長檔期,不再純粹只有賀歲的意義,且更多時候成為發行方的宣傳手法。

● 午夜場

　　午夜場始自七十年代,是電影進行市場推廣、主創人接受觀眾回饋意見的電影放映場次。導演為了第一時間了解觀眾的反應,大多會出席午夜場。午夜場影院多分佈在鬧市,時段安排在週末晚十一點半。觀眾主要為香港年輕一代,如學生、青年夫婦、夜遊者,他們會對影片進行最直接的好惡回饋。午夜場是創作人檢驗電影水準的試金石,從中往往可預測到影片票房的前景如何。根據觀眾的回饋,導演會重新剪接影片、更改對白以投觀眾所好,而香港電影娛樂大眾的特性於此亦表露無遺。當

時有許多電影人會根據午夜場的座上率，即可推算出電影大概的票房成績。對於午夜場，很多導演都有着愛恨交織的切膚之感，如黃志強曾回憶：「他們有甚麼不喜歡，便向你喝倒彩，他們認得你就是導演。我曾在午夜場親眼看到觀眾很光火，站起大喊：『到底誰是導演？給我站出來！』或者喊：『到底是誰寫的劇本？把那飯桶揪出來！』但他們看到好戲，會歡呼拍掌，像暴動一樣。因此，你一做導演，便得捱過這關……你會變得戰戰兢兢，知道自己遲早要面對那些人。」有很多導演也不敢出席午夜場：徐克曾被監製吳思遠強迫抬進午夜場，剛到戲院門口撒腿就跑；袁和平則絕少進午夜場。在爾冬陞導演的《色情男女》（1996）中，就對午夜場有生動的描繪，可見場面是異常火爆。

隨着港產片情勢走落，午夜場的光芒萬丈亦歸於平靜，與之相隨的是香港電影黃金年代一去不返，午夜場亦被優先場取而代之。

●「打女」電影

所謂「打女」電影，即是以女性功夫明星為核心的影片。雖然蕭芳芳、陳寶珠等女俠形象很早便出現在神怪武俠片之中，後又陸續出現了以戲曲或舞蹈出身的俠女徐楓、鄭佩佩、上官靈鳳、元秋、惠英紅等，但受胡金銓和張徹武俠電影的風格影響，她們的演繹雖突出但都是俠義精神而非拳腳技巧。直至八十年代中期，德寶電影公司出品了「皇家師姐」和「霸王花」兩個系列的「打女」電影，這一類型電影才開始獨立出來。「皇家師姐」系列令當時寂寂無名的楊紫瓊一炮而紅，又培養出楊麗菁這位後起之秀。美國「打女」羅芙洛則引發了「外援熱」，高麗虹、大島由加利、西脇美智子、胡凱莉等功夫強勁、容貌靚麗的外籍「打女」大批在港產片中亮相。而「霸王花」系列則令出道已久的胡慧中、惠英紅成功轉型，也捧紅了吳君如、陳雅倫、柏安妮等新人「警花」。

●「兩傻」喜劇

「兩傻」喜劇是指由兩位男諧星為主要角色的喜劇。港產片中的「兩傻電影」相對於荷里活而言可謂自成體系。最早的粵語電影吸收了粵劇中的「兩傻」鬥趣的人物設置，誕生了大量喜劇拍檔。這類電影大多以詼諧搞笑的喜劇演員掛帥，橋段不外乎「大鄉里出城」、「癩蛤蟆想食天鵝肉」之類的故事，新馬師曾和鄧寄塵就是其中最成功的一對，其代表作有「兩傻」系列和「世界」系列。

七十年代許冠文與許冠英或許冠傑拍檔演出的諷刺喜劇，明顯吸收了早期粵語片的精髓：一個看似精明，一個徹底愚笨。其代表作有《鬼馬雙星》（1974）、《半斤八両》（1976）等。踏入八十年代，新藝城出品了麥嘉與石天拍檔的《瘋狂大老千》（1980）、《歡樂神仙窩》（1981）。八十年代中期，則是岑建勳與吳耀漢拍檔的「德寶兩傻」時代，代表作有「神勇雙響炮」系列。

● 度橋／偷橋

「度橋」，原是戲劇界的行內術語，後過渡至電影界，一般是指構思橋段、策劃電影情節。當年新藝城七人組便常常在「奮鬥房」裏集體「度橋」，黃百鳴因才思敏捷、點子多被譽為「度橋大王」。其他如劉鎮偉、周星馳和谷德昭等都是喜劇「度橋」的高手。所謂「偷橋」，則是借用和參考經典的電影場面、情節的意思。王晶就因經常「偷橋」被譽為「偷橋王」。

● 暴力美學

暴力美學是八十年代中後期，伴隨着吳宇森的「英雄電影」系列而出現的電影美學風格，代指通過詩意的、舞蹈化的鏡頭處理，令暴力場

面充滿煽動性的美，而非僅僅表現血腥殘暴。如吳宇森電影中極具標誌性的白鴿和教堂，就是其電影暴力美學的顯性元素之一。作為電影的一個重要流派，暴力美學的電影同時在世界影壇產生了廣泛的影響，更一度成為美國三大電視網討論的熱點，且影響了後來許多年輕導演及動作電影。追溯起來，其實對暴力之美的表現早在張徹時期便已初現端倪，至吳宇森的《英雄本色》（1986）成為主流，在《喋血雙雄》（1989）與《奪面雙雄》（Face／Off，1997）時達至高峰並獲舉世公認。美國導演昆頓·塔倫天奴（Quentin Tarantino）、羅拔·洛迪格（Robert Rodriguez）等都是暴力美學的狂熱追隨者，他們將其推廣到世界各地，為大眾所認識。

●「暴風」剪接

「暴風」剪接，指剪接頻率遠高於其他地區電影的超快節奏，這等港產片特色的剪接風格。多以快切為主要剪接方式，每個鏡頭在觀眾視野中停留的時間很短；此外，整部影片有大量資訊，令人眼花撩亂。如龍剛的《英雄本色》（1967），平均每個鏡頭持續 5 秒，但到了八、九十年代，這一數字已被大大超越：1990 年許冠文的《新半斤八両》平均一個鏡頭只有 4 秒、李小龍主演的《精武門》（1972）中高潮的決鬥場面，每個鏡頭短至只有 2.7 秒，而陳嘉上《精武英雄》（1994）的對應場面則只有 1.6 秒。港產片中的形體和動作在快剪之下，變得極為精細，令世界影人望塵莫及（1987 年的《倩女幽魂》在閨房躲避的一幕，五分鐘多的戲份，卻有 170 個鏡頭，平均每個鏡頭不到 2 秒）。

● 強姦口型

香港電影多為後期配音，可讓導演在後期製作時大幅修改對白，有時，即使演員沒有張嘴說話，亦可照加對白。因此，出現的畫面，可能是

演員被配音但嘴並沒有張動，或口型與對白出現很大的「時差」，這一現象被戲稱為「強姦口型」。由於早期港產片較少採用現場收音，香港導演只依賴畫面來傳遞資訊，故剪接時也毋需考慮對白的銜接，而隨意插入畫面。為了保證劇情前後的銜接，於是有了「強姦口型」這一自然而然的補救措施。徐克可謂這箇中的高手，《上海之夜》（1984）中張艾嘉和鍾鎮濤之間炙熱的感情對白被改，《女人不壞》（2008）中張雨綺有些對白也被修改了。

卷
8

風雲
本紀

九七前後的
香港電影

1982 年開始，「九七回歸」的影響便紮根於港產片的每一領域。在此環境及形勢下，香港電影不但經歷了各種創作上的轉變，也承載及紀錄了香港人的種種心態與感受。因此，無論何時，只要提及香港電影的歷史，關於「九七」的記憶都是不可磨滅且是濃墨重彩的一筆！

●「九七」前途下的香港電影

　　1982 年 9 月 24 日，鄧小平與戴卓爾夫人在北京會談，拉開了中英政治談判的帷幕，對香港民眾而言，關於香港的前途問題也由此成為其日常生活中最重要的「符號」之一。

　　香港影壇也明顯受到「九七問題」的波及，而最鮮明的例子便是《投奔怒海》（1982）——影片以 1978 年越共統治下的越南為背景，越南百姓受盡極權管治的苦難，片中一個被日本攝影記者相助的越南少女，及一個被送往新經濟區挖地雷的越南青年，便各自尋找方法登上難民船，以「投奔怒海」來追求自由。

　　事實上，在《投》片創作及拍攝期間，香港的前途問題尚未被搬上枱面的，監製夏夢也表示自己拍的是商業電影，導演許鞍華更堅稱「冇諗過要影射大陸……真是無此用心」，但由於影片在中英談判期間的 10 月 22 日公映，自然會第一時間被港人「對號入座」，認為自己以及整個香港都是片中描繪的越南百姓，命運起伏不定，前景有如「難民」，加上七十年代後期大批越南難民逃離至港，其慘況叫港人歷歷在目，因此進一步加劇了這種心理的認同感。

　　結果，《投》片在排於院線反響較弱的「左派」雙南線上映，在映期尚不足 15 天的情況下，票房竟超過 1,500 萬港元，其中在利舞台首映時，觀眾更坐滿戲院內兩旁的樓梯！結果，《投》片不僅打敗了同期上映的新藝城出品的喜劇《小生怕怕》（1982），更刷新港產文藝片的賣座紀錄，如今看來，可謂時勢造英雄。

　　1983 年「九七」的憂慮愈發籠罩港人，甚至有人將該年稱作「被中英談判包圍的一年」。其時的香港影壇同樣緊隨民眾心理，開始出現一

些直面「九七」的電影。其中，敬海林執導的《家在香港》（1983），除在宣傳句中「第一部關心香港問題的電影」，劇情有影射而寫實（香港青年為前途依靠富有太太，又與偷渡來港的女孩產生感情）。就主題上而言，《家》片亦算是港產「恐共」電影的先行作（尤以「香港有今日的成就全憑香港人自己的努力，他們憑甚麼坐享其成？」的對白表達排斥之意），對影壇而言，多少有特殊的意義。

但是，這類電影對港人而言無疑等於「戳」痛處，雖不否認，卻很難直接承認這種尷尬，所以《家在香港》票房僅收 480 多萬，自屬一般；由於影片內容涉及政治，儘管仍獲電檢處通過，但據稱「刪減了部分『殘暴鏡頭』及『影射香港前途不明人心惶惶的片段』，約七百英尺，共八分鐘」。

當然，1983 年對香港電影來說，只是被移入「九七」心理的一個開始。到了 1984 年，中英關於香港前途問題談判已進入了最後的階段，但一日塵埃未定，港人每一日也不得安定，且情願借笑罵來逃避現實，因此回顧全年電影市場，最賣座的 20 部港產片中竟只有《停不了的愛》（1994）及《省港旗兵》（1994）是在意義上非真正的喜劇片，堪稱影壇前所未有的一次「奇觀」！當年電影票價雖整體有 13.33% 左右的增幅，但只要影院上映喜劇片，觀眾往往仍樂意捧場，因此映期普遍較長；另一方面，該年影壇亦有幾家新電影公司相繼成立，而創業作如德寶的《雙龍出海》（1994）、永盛的《大小不良》（1994）及電影工作室的《上海之夜》（1994），無一不是喜劇類型；而如《聖誕快樂》（1994）、《全家福》（1994）及《開心鬼》（1994）等適合全家大小去影院觀看的闔家歡式喜劇，也在很大程度上帶動了票房的走勢，因此《開》片的票房能凌駕同期上映的《省港旗兵》六百多萬，是絕非僥倖。

除了港人以逃避現狀的心態來支持本土喜劇，該年影壇還因「九七」而催生幾大現象：其一是《省港旗兵》這類「大圈仔」題材開始受歡迎。創作者將出身紅衛兵集體偷渡來港的行劫者塑造得兇殘無情，恰好反映出市民的恐共心理；其二是有更多的「借舊喻新」之作，如《等待黎明》（1984，其英文名為「Hong Kong 1941」，片頭還以畫外音說出「英國是不會放棄香港，本港各界人士對英廷這項保證表示歡迎，認為有助安定人心」的對白）、《上海之夜》、《傾城之戀》（1984）等片，本是過往只停留

在 200 至 300 萬票房的題材，但面對不明朗的前途，港人亦普遍產生了「彼時的香港（上海）就如當下的香港」的自我暗示心理。因此，這些隨香港前途問題而興起熱潮的「懷舊電影」，在面對「九七」恐懼下進行自我反省和正視的態度，如《傾》片能在「賣相」有限的情況下仍取得超過 800 萬港元票房，就折射出當時港人存有共鳴的意識。

三則是以內地來客為主角的電影，除了「阿燦」和「大圈仔」外，也開始涉及一批「綠印者」（即經合法手續來港居住者），當中有《城市之光》（1984）為代表，當年的票房收入有 724 萬。影片描寫新移民的家庭來港後遭受到各種挫折和打擊，最終富貴夢碎並決意返回內地。從觀念來說，這也多少能迎合港人對內地來客的某種排斥的態度；但是，雖然他們未必接受內地來客來港，但面對兩地在生活文化的差異，依然能引起港人的重視，畢竟「九七」在即，在這之前更需要了解，而《似水流年》（1984）正是在這種心態下的另一部代表作。

凡此種種，皆反映出香港在前途待定之時，影壇內外的微妙變化。

1984 年 12 月 19 日，中英雙方在北京正式簽署《中英聯合聲明》，聲明訂於 1997 年 7 月 1 日將香港地區交還予中國政府，中國政府於同日對香港恢復行使主權，自此，香港既進入了為期 12 年的「過渡期」，在中國官方「馬照跑，舞照跳」的承諾下戰戰兢兢地前進。

其後，「九七」依然對香港電影產生各種影響：一方面，港府於 1985 年 9 月正式解禁 1958 年的內地舊片《林則徐》，並改名《鴉片戰爭》上映，此舉無疑是其願意將這段歷史公開的重要信息，而《鴉》片在港放映了一週，票房收 139 萬港元，尚算有反響；另一方面，同年由台灣中影出品的三段式電影《阿福的故事》，在審查時雖只刪了片中涉及內地的部分，但香港部分也同樣涉及港人對「九七」的擔憂問題，影片直至 1988 年才獲放映完整版。

當然，此時大多創作者都不樂意將已「塵埃落定」的香港前途再搬出來說，所以回顧 1985 年上映的港片，真正帶有「九七」寓意者就唯有《補鑊英雄》（梁普智導演）。

1986 年 12 月 5 日，港督尤德在北京猝逝，由衛奕信接任。但是，由於被批評「討好中方，出賣港人利益」，衛奕信政府一度被港人嘲諷為

「跛腳鴨」。

在衛奕信政府掌權期間，香港電影中一些關於「九七」的元素卻開始變得緩和。以麥當雄出品的《省港旗兵》二、三集為例（皆由麥當傑導演），已不同於首集的煽動與對抗，而是開始出現互相包容的心態；在《省港旗兵第三集》，兩個來自內地的軍人在香港化解原本的對敵狀態，真正作惡的反而是香港的「地頭蛇」，在某些方面來說，正是意味着一種接納。

至於 1989 年由許冠文主演的《合家歡》，雖然主角仍帶有「阿燦」的性格，但相比以往慣有的歧視眼光，已變為一家人（象徵中港的民族及文化血緣），最終樂融融。由此可見，「都是中國人」在八十年代後期既成為香港電影對於「九七」前景的一個創作方向，也成為香港人對身份認同的一個自我寫照。

但與此同時，如《亡命鴛鴦》（1988，張堅庭導演）、《城市特警》（1988，金楊樺、杜琪峯導演）及《省港旗兵第三集》（1989，麥當傑導演）等片，也依然涉及恐共移民、內地政治滲透香港及「九七」來臨前香港的治安危機等問題。可見八十年代的香港電影，就在這種既接受又頗憂慮的心情下，「代表」香港市民演繹這種「九七」命題。但這種局面很快又被另一件大事打破了。

●「六四」事件影響港產片市道

1989 年 4 月 15 日，胡耀邦的逝世在中國大陸引發一場巨大的民主浪潮，從大學生擴散到社會各階層人士，皆走上街頭遊行示威，從反官倒到要求民主自由，短短幾個月內，便引起全世界的關注。

內地民運的熱浪，無疑觸動港人內心對國家身份的最大認同，隨之即演變成一場全民支持的壯舉。而在電影圈，亦以相關舉動呼應北京民運，如在 5 月 4 日首次解禁了《假如我是真的》（於 1981 年在台灣上映），在港公映一週票房為 426 萬港元；其後，除發動演藝圈集體參與的「民主歌聲獻中華」外，香港導演界共計 62 名導演還聯合發表了一篇「香港電

影導演向全國學生致敬」的聲明。在聲明中留名的導演包括有徐克、林嶺東、麥當雄、成龍、洪金寶、楚原、吳宇森、許鞍華等。事實上，這亦是導演會成立後發起的首個電影人集體聲援的行動。

「六四」之後，全港影院一度門可羅雀，籠罩在陰雲下的港人難拾觀影熱情，當然也直接影響了港產片的票房。大可簡單舉一例子，「六四」後的整個 6 月，影院僅公映了《捉鬼大師》（6 月 8 日）、《我未成年》（6 月 15 日）、《至尊無上》（6 月 22 日）及《皇天后土》（6 月 7 日首次解禁公映，6 月 22 日再次公映）四部影片，前兩部票房皆未超過 800 萬港元，可謂反響冷淡；到了 7 月，整個香港電影市場也依然愁雲密佈，因整個月只有一部《喋血雙雄》（吳宇森導演）賣座超過千萬，全港四條華語片院線（嘉樂、麗聲、新寶及德寶）連上個月計算的票房數字，累計也僅得 7,700 多萬港元，較去年同月足足下跌了百分之二十，可謂八十年代港產片市道最低落的時期之一，但是誰讓港人渡過這最難過的兩個月呢？

但或許是物極必反，對前途的失落很快便被港人轉化為對觀影類型的需求和渴望，最明顯的有兩者，就是賭片大行其道 ——《賭聖》（1990）及《賭俠》（1990）皆收得超過 4,000 萬港元票房，前者更打破香港電影票房紀錄，兼成就周星馳的「無厘頭」時代；及所謂「老表片」登堂入室 ——《表姐，你好嘢！》（1990）可謂當中最典型的創作產物。

影評人卓伯棠曾將「表姐」系列稱為「公安電影」的早期代表作，因這些影片的主題都是「寫他或她們不單在中國大陸，甚至越境到香港查案和執法的故事」。但事實上，《表姐，你好嘢！》在初時並未受出品方嘉禾的器重，豈料上映後票房持續上升，結果一直從 6 月底映到 8 月初才落畫，票房更超過 2,000 萬港元，期間更有傳此片一度令中方駐港單位不滿，又要求中資報刊勿宣傳此片。但無論如何，《表姐，你好嘢！》在「六四」後「九七」前的「後過渡期」中，讓港人化悲為喜，對內地人士減少歧視及增添諒解的心理，無疑是有一定的影響。

《表姐，你好嘢！》的成功，隨即令香港影壇大加跟風，短短兩年間，銀幕上遍地「老表」，除其後的三部「表姐」的續集，如《賭霸》（1991）、《老表，你好嘢！》（1991）、《表姐，你玩嘢！》（1991）、《老表發錢寒》（1991）、《洪福齊天》（1991）、《丐世英雄》（1992）等皆走類似的創

作路線，甚至文雋與周曉文合導，赴內地取景的《大路》（1993，內地名《狹路英豪》），亦着重描寫內地公安（姜文）與香港嫌疑犯（萬梓良）從敵視到互助的轉變過程。

總之，到 1992 年前後，中港關係似乎在電影中經歷了一段「緩衝期」，而這段時期過去，「老表片」便也迅速退潮，但倒算是港產片所獨有的一種特殊類型。

●「九七」前香港與港產片的最後風雲

同樣在 1992 年，另一場中英之間的矛盾卻再度使「九七」問題變得波折重重。當時，末代港督彭定康發表施政報告，稱將對香港現行政制進行大幅調整，並將於 1995 年在香港進行直選，此舉自引來中方的反對，稱這是對《中英聯合聲明》和《基本法》的挑戰；但直至 1993 年，中英的外交之戰不但沒有結束，反而愈發激烈，先是時任國務院港澳辦公室主任魯平聲稱若彭定康不收回政改方案，中方也將「另起爐灶」，繼而彭定康又於該年 3 月在《香港憲報》公佈其政改方案，結果從 4 月開始，中英雙方圍繞香港政制問題開始談判，直至 12 月宣告破裂。

當時的香港，正經歷着「九七」前最後一場風雲。

由政治掀起的風浪，令香港影壇也同樣前路茫茫。如今回溯，1992年已是港產片市道極盛而衰的分水嶺，在這之後，荷里活大片壓境、台灣片商抵制港片、黑社會勢力愈發猖獗等等，漸令其蒙上一層陰影。更何況，行將離港的港英政府更不會有任何政策扶植香港電影產業的發展，因此在腹背受敵之下，港產片自不可避免地走向衰落。

但值得一提的是，當時港產片依然不時存有剪不斷、理還亂的政治筆觸，因六四而起的偏激和騷動已歸沉寂，更多的反是身份的自我認同、對中共的抗拒及進一步將內地執法者形象融入商業題材的影片。

當中，內地與香港警察聯手辦案的情節，是當時電影創作者用於「弱化」（不論是否有意）觀眾面對「九七」恐慌的手法之一，從《警察故事III：超級警察》（1992）的楊紫瓊配搭成龍；到《中南海保鑣》（1994）與《給

爸爸的信》（1995）中李連杰分別配搭鄭則仕及梅艷芳；以至《省港一號通緝犯》（1994）中吳興國聯合黃秋生，皆可算是中港關係在「九七」前千方百計欲「化悲為喜」的銀幕延續。同時，一些帶有明顯政治諷喻的影片雖已告減少，但仍有《妖獸都市》（1992）、《國產凌凌漆》（1994）等作品問世，而刷新票房紀錄的《賭神2》（1994）也同樣有各種涉及中港關係的政治笑話的內容。而《港督最後一個保鑣》（1996）則是將「政治橋」玩弄得最瘋狂的一部，片中將中英關係、香港前途、民主黨派等都炒得熱熱鬧鬧。此外，這樣看下來，以上影片中的內地人的形象不但沒有被框在「阿燦」、「大圈仔」和「老表」的形象裏，反而愈發英明神武，各方面都足以跟香港人分庭抗禮，從某種程度來說，或許正與九十年代中英對壘時，中方的強硬立場有關，即使是害怕也好，接受也罷，此時港人顯然逐漸接受了「九七」回歸的事實。

此外，在「九七」之前，如嘉禾、永盛、東方等電影公司也陸續與內地合作。相比之下，黃百鳴的東方為打開內地市場，還將梁鳳儀的原著小說改編成《衝上九重天》（1997）及《抱擁朝陽》（1997）等片，前者以香港回歸前夕，中國長征火箭承載通訊衛星「香港之星」發射升空為劇情，其主旋律意味更加明顯。

當然，類似《衝》片這類於「九七」前獻禮的影片，即使是回歸臨近，也始終缺乏觀眾緣，正如同於「九七」前後上映的《信有明天》（1995）及《囍氣逼人》（1997），皆近乎成了內地官方宣傳回歸的「官樣文章」，對比《衝》片能有百餘萬的票房，已經算是可觀了。

相比之下，一批反映「九七」恐慌、迷茫與舉步不定心態的影片，反而更能投射出當時港人面對回歸的真實感受，其中最重要的包括陳果的《香港製造》（1997）與《去年煙花特別多》（1998），後者的同名主題曲中有句歌詞「燦爛的煙花也是一場空」，就投射出一種失落的心態；此外，由銀河映像出品或攝製的《恐怖雞》（1997）、《兩個只能活一個》（1997）、《一個字頭的誕生》（1997）、《暗花》（1998）及《非常突然》（1998）等片，也有着不同程度的「九七」意識，加上杜琪峯為大都會執導宣揚港人同舟共濟、齊度難關的《十萬火急》（1997），可以說杜琪峯與韋家輝這個電影組合是「九七」回歸前後最具本土情意結的創作力量。

此外，其他如《甜蜜蜜》（1996）、《高度戒備》（1997）、《玻璃之城》（1998）及《千言萬語》（1999）等片，更先後在「九七」回歸的節點內，對香港實踐了一番「保存」的任務，即通過菲林將香港曾經的人、事、物「記載」下來。因此，觀眾能在《高》片中看到如紀錄片般呈現的香港街道，也能在《玻》片與《千》片中記起香港人曾經歷的大事（包括保釣運動與六四衝擊），更能通過《甜》片感受香港在時代與文化衝擊下展現的不同面貌。

總而言之，將近「九七」最後數年及回歸後一兩年內，香港電影市道雖今不如昔，但在歷史的轉捩點中，卻成為獨一無二的「紀錄者」，為香港電影留下了屬於「九七」的記憶和情結，且對香港電影歷史而言，是在一場風雲中能順利過渡。

1997 年 7 月 1 日，香港正式回歸中國，香港電影也如整個香港，踏入了另一個時代。

● 永盛／中國星：最後的霸主？

向華勝 ▶ 1955—2014

為出品人、製片人。八十年代與兄長向華強創建永盛，製作了多部賣座電
影。九十年代一度息影，後重出江湖，到內地攝製《唐伯虎點秋香 II 之四
大才子》（2010）和《龍鳳店》（2010）。

向華強 ▶ 1948—

為出品人、監製、演員。七十年代開始演出電影，八十年代創建永盛，
九十年代中期與向華勝分道揚鑣，自組永盛娛樂製作有限公司，後重組為
中國星，成為 2000 年後香港電影製作的主力。

八十年代中期，香港電影迎來一個輝煌的黃金年代。

實行大片場制度的邵氏王國土崩瓦解，換來了更「順應民意」的嘉
禾、新藝城、德寶等這實行新制度的公司平分天下。風起雲湧間，各路豪
強相繼殺入戰圈，但與所有行業一樣，到頭來能成就一番霸業的始終屈
指可數，而永盛則是為數不多的霸主之一。

成立於 1978 年的永盛前身為永勝影業，創始人是向氏兄弟，當時純
屬小打小鬧，創立之初曾跟風拍攝兩、三部功夫喜劇。為了節省成本，老
闆之一的向華強甚至會出演影片中的男主角。由於出品的影片大多票房
失利，公司後繼無力很快便偃旗息鼓。直至八十年代中期，眼見電影業市
道活躍，向氏兄弟便更換旗號重振回來，而新名字也透着向華勝寄語的
一份成熟：「公司剛創業時年輕，就希望永遠勝利；到 27、8 歲的時候知
道人不可能永遠勝利，就改成「茂盛」的「盛」，希望『永遠茂盛』就好

了」。雖然「永遠」是個理想，但八十年代末、九十年代初影壇百花齊放，永盛的確是開得最茂盛的一朵。

永盛的迅速崛起，首先得益於其題材的選擇和準確的市場把握。綜觀當時影壇，永盛是香港唯一一家沒有拍製過文藝片的大電影公司。事實上，其商標打出的宣傳口號已經明確地表明了態度——「永盛出品，充滿娛樂性」。與其他大公司，諸如邵氏的「邵氏出品，必屬佳片」、嘉禾的「嘉禾貢獻，最佳影片」、新藝城的「新藝城出品，觀眾有信心」等追求影片品質、追求影片水準的口號比較，永盛顯然有着更清晰的類型定位。

這一切都是從模仿「跟風」開始的。

八十年代紮根本土的新藝城推出了娛樂性十足的《追女仔》（1981）和《最佳拍檔》（1982），票房大賣。而新藝城大獲成功，令向氏兄弟看到市場，於是迅速瞄準方向，從 1984 年開始，永盛開始製作一系列娛樂影片。試水之作《大小不良》（1984）出爐便獲過千萬票房，令向華勝信心大增，隨後到處尋覓人才的他找到王晶這匹「良馬」，兩位野心勃勃的娛樂大亨一拍即合。王晶拍攝了「魔翡翠」、和「精裝追女仔」系列、《最佳損友》（1988）等作品，迅速為永盛打開局面，並佔領了市場，令同行刮目相看。

向華勝說：「我們的資訊很快很準，看到別人拍的題材受歡迎，就知道它現在肯定賺錢，所以不等它下檔，我就以最快的速度把幕後班底召集過來完成它。因為觀眾的口味是會變的」。正因為如此，1986 年《英雄本色》轟動全港，永盛緊密鑼鼓地炮製了《英雄好漢》（1987）及前傳《江湖情》（1987），更成為英雄片熱潮中的票房代表。1991 年麥當雄製作的《跛豪》（1991）為傳記片創下 3,800 萬港元的驚人紀錄，永盛便再次如法炮製，以有限的製作週期緊扣熱門題材打造出《五億探長雷洛傳 I 雷老虎》（1991），結果依舊傲視群雄，創出上、下集以隔日公映的新現象。《五億探長雷洛傳 I 雷老虎》（3,000 萬港元票房）與《五億探長雷洛傳 II 父子情仇》（1991，2,300 萬港元票房），票房總計已超越票房冠軍《逃學威龍》（1991）的千萬港元！

永盛非但是追隨熱門題材的佼佼者，亦令冷門題材變成主流，如《至尊無上》（1989）及《賭神》（1989）推出前，賭片始終徘徊在市場的邊緣，但通過向華勝與王晶的合作，賭片終於成為大熱的題材，亦令港產片一度成為「逢賭必勝」的局面。當年《賭神》以近 3,700 萬港元的收入高踞全年冠軍，令永盛繼邵氏、嘉禾、新藝城後第四家穩居票房榜首的電影公司。1990 年永盛又趁熱打鐵製作了《賭俠》及《至尊計狀元才》，其中《賭俠》與跟風《賭神》的《賭聖》（吳思遠公司）一同刷新了全港的票房紀錄，甚至成就賭片包攬全年票房冠、亞軍的影壇奇觀！除了有明確的題材類型和擁有準確的市場判斷外，永盛另一成功因素便是重視人才。永盛眼光獨到，早早以低廉的價錢簽下在未來擁有極強市場號召力的當家巨星。當年「雙周一成」是香港影壇的票房支柱，永盛經常合作的就有當中的周潤發及周星馳。除此之外，永盛先後有王晶、黃炳耀、蕭若元等幾位足智多謀的鬼才軍師出謀劃策。人才智庫可謂一時無兩。

劉德華在電影圈剛上位便成為永盛的開路先鋒；在周星馳勢頭最猛的 1990 至 1994 年，永盛與他簽了 12 部戲，而周潤發則有 4 部。九十年代初，永盛在《賭神》之後再以《逃學威龍》（1991）打破港產片的票房紀錄。在 1991 年出產的八部電影，平均每部的票房高達 2,600 萬港元。而 1992 年出品的《鹿鼎記》、《逃學威龍 2》、《武狀元蘇乞兒》等七部電影，單是一部片其平均收入已超過 2,000 萬港元，共累積了 1.5 億港元的總票房，成功蟬聯業內的冠軍！

六年期間永盛四奪香港票房榜冠軍，難怪向華勝回憶起來也一臉驕傲表示「當年永盛電影在年度賣座影片中佔了四分之一，一年 10 億票房有 2.5 億是我的，台灣的是三分之一，差不多一年電影票房的第一、二名都是我的。以前我們國片都輸給外國電影，沒贏過一次，我說過兩年後你看看，結果把他們打到第三、第五名！」

當時，嘉禾、新藝城、電影工作室、德寶等背後有着強大的發行系統和院線的支撐，而在沒有根據地的前提下，永盛則以連年傲人的戰績達到了製作公司所能達到的最高峰。

假如把八九十年代的香港電影圈看成「三國」的話，嘉禾就像曹家，兵強馬壯，地盤廣闊，實力最為雄厚；新藝城像劉家，靠的是虎將開道，

奮鬥起家；德寶為孫家，繼承版圖（邵氏院線），聯盟豪傑；而以製片人為核心並走製片人制度的永盛就如早期的呂布，亂世而出，戰三英而不懼，硬生生殺出條血路，一時間所向披靡，雄霸一方。

1993年周星馳主演的《唐伯虎點秋香》成為當年的票房冠軍。1994年周潤發的《賭神2》再度發威，榮登榜首；同年周星馳的《國產凌凌漆》、《九品芝麻官白面包青天》叫好叫座。三部電影加起來票房過億，實在令其他電影公司望洋興嘆。

此時，香港電影已開始陷入衰落的尷尬境地，雖然永盛的成績尚屬驕人，但面對如此不濟的形勢，永盛亦漸漸無心戀戰。隨着當家明星周星馳、劉德華相繼約滿，軍師幕僚王晶自立門戶，蕭若元轉戰行商退出江湖，兄長向華強亦分道揚鑣成立了永盛娛樂，後來永盛老闆向華勝大病一場，兩年方癒，其時眼見盜版滿街，市場一片淒涼……

假如說永盛時代是兄弟班的話，那麼永盛娛樂時代一開始實行的卻是夫妻檔組合。向華強、陳明英（陳嵐）夫婦一個主內一個主外，相得益彰，把公司管理得井井有條。永盛娛樂憑着向華強在電影圈的地位，很快與劉德華、李連杰、周星馳、王晶等達成深度的合作。

與向華勝主導時期不同的是，向華強的永盛娛樂基本上以純投資出品專案為主，並不參與或干涉導演的創作，再加上永盛娛樂出品並不局限於A級大片製作，這樣一來便放開了手腳，影片產量也由永盛時代一年七、八部，變成了一年十多部。期間，新公司打出的口號是「永盛娛樂，電影新感覺」，一個「新」字也成了公司的核心思想。圍繞此核心，永盛娛樂不斷嘗試，因而令與之合作者甚多，從王晶至陳嘉上，至爾冬陞再到徐克、麥當雄等。作品題材不拘，風格各異，既有喜劇《百變星君》（1995）、《大內密探零零發》（1996），也有動作武俠片《黑俠》（1996）、《黃飛鴻之西域雄獅》（1997），還有黑幫題材影片《新上海灘》（1996）、《黑金》（1997），甚至有三級片《滿清禁宮奇案》（1994）、《慈禧秘密生活》（1995）等，一時間為影壇帶來了熱鬧的景氣。

就在永盛娛樂異軍突起並活躍於影壇的時候，在華人地區頗具規模的星光娛樂集團卻遭遇連年虧損而被迫賣盤，在星光董事邱漢雄的引薦下，向華強動用4,000萬港元收購星光。若說向華強在開初自行創業時仍

需借助前公永盛的招牌的話，那麼經過幾年來的打拼，他已經構建了更強大的平台。永盛娛樂購入星光之後，改名中國星，並合併永盛娛樂和永盛音像，一舉成為影壇的「巨無霸」。此後，中國星娛樂集團於1996年7月18日在香港聯合交易所正式註冊成為上市公司，市值一度達十億港元。充沛的資金令向華強的實力大增，雄心勃勃的他準備大展拳腳，打造自己的理想帝國。

正所謂時勢造英雄。到了九十年代末，香港電影開始走下坡，嘉禾、德寶、永盛……在這場「風暴」中相繼陣亡，能維持正常運轉的大製片公司蕩然無存，令這個昔日的「東方荷里活」顯得尤其孤苦伶仃、底氣不足。歷史把向華強推到舞台中央，率眾衝鋒陷陣。

此時的向華強頗有前輩邵逸夫、雷覺坤等大製片家的風範，不但帶領永盛娛樂繼續積極投片，還相繼扶持了杜琪峯的銀河映像、羅守耀的影視點等公司，並與嘉禾娛樂合組 Lucky Access（為香港電訊互動電視直接提供片源），甚至大手筆地聯同杜琪峯、林嶺東、徐克、陳嘉上等多位香港大導演，成立一百年電影有限公司，連續拍攝了《蜀山傳》（2001）、《大隻佬》（2003）、《黑社會》（2005）等大製作的電影，期望能重樹港產片的輝煌。為了更有效地推動電影專案，向華強會直接邀請專業的電影人才，比如杜琪峯、韋家輝直接進入中國星管理專案。杜琪峯說：「2000年，我進入中國星做 COO。進中國星的時候，我覺得一定要用眾多人才，只有這樣才能把電影抬起來。然後我就和徐克講能不能幫忙一下，徐克說好。剛好那時電影一百年，那就叫『一百年』啦。一百年電影公司成立後，有很多製作公司都在裏面，資金都是向華強的」。

單靠香港市場，其實已無法支撐公司運作，所以除了香港電影業務外，中國星集團多管齊下，早已開始拓展內地市場和海外市場（內地業務則發行電影和連續劇，還有影音產品零售店）。在這些大動作下，中國星一舉成為九十年代末、新世紀初香港最活躍也最重要的投資出品公司。事實上，中國星市場也愈做愈大，並迅速打開了東南亞市場，需求因而廣闊，中國星一下子與星空衛視簽下「三年100部電影」的計劃，已讓電影圈興奮不已。向華強的態度明確，不肯為追求數量而放棄品質，他說：「三年一百部其實壓力很大，而且訂金不少，我不可以隨便拍一些垃圾出

來。」對於這種不計成本的投入，杜琪峯回憶說：「向生很喜歡電影，很支持我們，他說你喜歡的電影一定可以拍。我們在中國星時很自由，大部分投資都是我們一說項目題材，向生就會給錢了。」

可是，由於市場低迷，再加上投資的《蜀山傳》、《無限復活》（2002）、《柔道龍虎榜》（2004）等多部大製作也入不敷支，虧損嚴重，電影業務沒有形成良性迴圈，向華強的理想國終究是功虧一簣。

雖然市場失意，但中國星投資的《忘不了》（2003）、《大隻佬》、《黑社會》等多部品質上乘的影片在金像獎等頒獎禮中亦得到不俗的回報，如助劉德華及張柏芝獲封影帝、影后，杜琪峯取得「最佳導演」、「最佳電影」。此後，中國星收窄業務，並主攻澳門博彩業，而為了完成與星空衛視簽的「100部電影」合同，每年仍繼續由韋家輝或羅守耀的影視點承包拍攝一些小製作電影來交予星空衛視。

近年，向華強投資的博彩業生意興旺，恢復元氣，傳聞中國星將重整旗鼓殺回電影圈。

● 藝能：金牌經理人張國忠轉戰出品製作

張國忠 ▶ 1955—

為經理人、出品人。早年在梁李少霞的珠城影業任職，後擔任周潤發的經理人。八十年代創立藝能影業有限公司，旗下藝人有劉德華、譚詠麟、莫少聰等。曾與永盛公司合作攝製多部影片。

　　八十年代正是香港電影的黃金時期。作為香港第一代金牌經理人，張國忠擁有得天獨厚的明星資源，周潤發、劉德華、譚詠麟等諸多明星與他無論在公與私，親密程度都足以令旁人艷羨。為邀請他旗下藝人演出電影，他遭到黑勢力威脅的傳聞亦不絕於耳。如此說來，由他主持的藝能影業有限公司該令不少大公司投下羨煞的目光了。

　　藝能影業雖只是張國忠龐大娛樂事業的一環，但卻在其事業的版圖中佔據了重要的地位。1986 年在出品由柯星沛的導演處女作《歌者戀歌》後，藝能與向華勝名下的永盛進入了「蜜月期」，這兩家公司在當時尚屬新公司，充滿拼搏、具創意和效率，喜劇加上明星「卡士」這明確的定位，並由永盛出品、藝能攝製，以及王晶導演這固定模式，使其在三年內相繼推出《魔翡翠》（1986）、《精裝追女仔》（1987）、《精裝追女仔之 2》（1988）、《最佳損友》（1988）四部票房力作。

　　1988 至 1990 年是藝能影業的多產期，三年便出品 22 部電影，可想而知那是個讓人感慨的蓬勃年代。《精裝追女仔之 2》後，藝能與永盛的合作暫告一段落。同時，商業上的成功，令張國忠這樣一位精明者再明白不過，故此藝能由此全面成為「出品」影片的角色。此後，僅有 1989 年的《福星闖江湖》是藝能僅以攝製身份參與的。

張國忠為藝能選擇的合作者，是擅長美澳電影市場的蕭景輝，雙方一改喜劇創作的方向，轉而跟風《英雄本色》（1986）掀起的黑幫動作片風潮，可惜大多影片在票房上慘敗，只有譚詠麟和張曼玉主演的愛情喜劇《愛的逃兵》（1988）收得過千萬票房。同時，影壇另外一位獨立製作的高手麥當雄也開始與藝能合作，專門拍攝有市場保證的續集電影為主，「法內情」系列（1988-1989）以及麥當雄揚名的「省港旗兵」系列的第三集（1989），三部作品都由張國忠的愛將劉德華主演，均有不俗的成績。

　　1990年藝能聯合郎亨投資有限公司出品的《富貴兵團》，由鄭則仕導演，洪金寶、劉德華、梅艷芳、譚詠麟等大「卡士」主演，是彰顯了張國忠這位金牌經理人的成功力作。或許基於台灣學者有限公司的老闆蔡松林邀請張國忠與向華勝一起製作《異域》（1990）的緣故，藝能和永盛在1990年又合作了喜劇《至尊計狀元才》（1990）。

　　在這部電影中，張國忠罕有地既沒有擔任出品人，也沒有任監製，反倒由向華勝擔任導演，1,900多萬港元的票房再次擦亮了「永盛＋藝能」這面招牌。九十年代以後，藝能影業轉為獨立出品、獨立攝製，而在影片發行方面，張國忠一如既往選擇了新寶娛樂。一向重視培養明星的張國忠，這一時期更成功支持了陳木勝、柯受良、陳可辛等人，而三人的處女作均是藝能出品的。1990年為了向恩師王天林盡孝，杜琪峯、林嶺東以及王晶等人策劃拍攝一部電影作為禮物，藝能則擔起出品人的角色，並放膽由百嘉峰影業製作公司攝製，而來自電視台的陳木勝更因此得到執導電影的機會。同年，柯受良受邀初執導筒，執導了由陳可辛監製的《壯志豪情》（1990）；陳可辛也完成了處女作《雙城故事》（1991），他和曾志偉等人創立的電影人製作有限公司更得到藝能支持，雙方亦曾合作過《亞飛與亞基》（1992）等電影。

　　在電影市場獨霸一時的邵氏、嘉禾均不能避免受到市場衰落的打擊，更何況是藝能？在經歷了香港電影的黃金時期後，這家多產量的獨立公司也漸漸淡出了製片業，隨後也鮮有新作問世。

王晶 ▶ 1955—

原名王日祥，父親是著名導演王天林。為導演、監製。王晶在 1977 年創作第一個電影劇本《鬼馬狂潮》（1978），1981 年執導處女作《千王鬥千霸》（1981），票房大賣，成為邵氏幹將，八十年代後期主要與永盛合作，九十年代先後成立王晶創作室有限公司、晶藝電影事業有限公司、影王朝有限公司。至今產量無減。

離開邵氏加盟永盛之後，年輕的王晶愈發風生水起，其導演的《賭神》（1989）、《鹿鼎記》（1992）等一系列電影票房理想，更連破紀錄，不但成就了永盛一代霸主的地位，也讓王晶在影壇上風光無限。雖然此時王晶在永盛的地位已經舉足輕重，但畢竟是在他人屋簷下打工，無疑令野心勃勃且更有想法的王晶大感束手束腳，沒有更好的發揮。他一直認為低成本製作是大有可為、大有市場。向華勝執掌的永盛由於有周星馳、周潤發、劉德華等大「卡士」明星，為了不壞其金漆招牌，永盛只出品 A 級的娛樂大製作電影，故對王晶擅長拍攝的喜劇以外的血腥暴力、兒童不宜的創作想法並不支持。

於是，1992 年在台灣學者有限公司老闆蔡松林的支持下，王晶終於打造出屬於自己名字的品牌 —— 王晶創作室。而為了避免與主公司永盛有衝突，王晶創作室拍攝的影片會另闢蹊徑，選擇的都是永盛不會開拍的題材。王晶說：「我（在）1991 年已經開始搞自己的事，可是我想盡量拍一些跟永盛的題材有區別的，所以王晶創作室製作的電影就會讓觀眾覺得有些不一樣。而且拍片從頭到尾都跟永盛無關，都是我一個人的。」

王晶創作室的一大特色是幾乎全走 B 級片路線，如在國外被譽為「Cult」（邪典）片經典的《赤裸羔羊》（1992）、驚慄的《人皮燈籠》（1993）、三級暴力的《香港奇案之吸血貴利王》（1994）等，彷彿為香港本土拔地

建造了一座強大的 B 級片工廠。王晶說：「當時每一部戲我都是總導演，而且我相信 B 級片的風險會比 A 級片小，永盛很少 B 級片，我就全拍 B 級片，大家沒有衝突。」然而，創作室出品的作品影響力甚大，更一度令整個影壇大跌眼鏡，也令不少影人及觀眾由始重新判斷其創作理念。

　　無論如何，不容忽視的事實是，王晶創作室為一眾年輕影人帶來機會，扶持了如劉偉強、張敏、葉偉民等新晉導演，王晶說：「當時就是跟他們長期合作，當時我已經覺得我應該去培養新人，無論台前幕後我都會培養，他們才是香港電影界未來的棟樑。」

　　王晶創作室主要以港台聯手的運作方式，一開始幕後金主是學者有限公司的老闆蔡松林，他表示「從 1992 年開始就跟嘉禾合作比較密切了，因為嘉禾也加入了投資，而且條件很好，差不多整個製作費都是嘉禾拿出來的。然後就分錢，賺了就分」。創作室還出品了朱延平的《逃學戰警》（1995）、《蠟筆小小生》（1995）等影片，至於院線公映及電影發行業務則交由嘉禾負責。王晶表示「當時與嘉禾有很多種不一樣的合作方法，因為它分兩條線，一條線是發行公司，一條線是製作公司。發行公司是蔡永昌先生在主導，蔡永昌先生是我很尊重的一位老先生，他就看準了我們這一條線很厲害，所以他一直在投資」。台灣投資、香港製作，無疑是當年香港影壇尤為熱衷的產業經營手段，也成為了王晶在電影領域多元化的一個縮影。

李連杰 ▶ 1963—

武術運動員出身。為動作演員、監製、武術家、慈善家。1982 年主演
《少林寺》後一炮走紅，1991 年與徐克合作《黃飛鴻》開創新派武俠片潮
流。1993 年自組正東製作有限公司，多與永盛合作，如《黃飛鴻之鐵雞
鬥蜈蚣》（1993）、《倚天屠龍記之魔教教主》（1993）。後赴荷里活發展，
後回內地主演了《霍元甲》（2006）、《龍門飛甲》（2011）等片。

崔寶珠 ▶ 1948—

為監製、製片人。六十年代於國泰擔任場記，七十年代升任副導演，八十
年代為《撞到正》（1980）、《胡越的故事》（1981）、《八兩金》（1989）
擔任製片，九十年代擔任《黃飛鴻》的製片時與李連杰相識，後來二人合
組正東製作有限公司。除監製旗下電影《太極張三豐》（1993）、《霍元甲》
等片外，還曾監製《臥虎藏龍》（2000）、《功夫》（2004）、《孔子之決戰
春秋》（2010）等片。

　　1993 年「黃飛鴻」系列的票房大賣，為李連杰重新打造了功夫巨星
的形象，更一舉打破了李於八十年代末因《中華英雄》（1988）、《龍在天
涯》（1989）等作品失利而造成的事業樽頸。然而，偌大的名氣並未為李
連杰帶來相應的成就感，加上無法自由掌控其銀幕形象令他開始反思未
來該何去何從？1990 到 1991 年間，李連杰自立門戶的念頭便日漸強烈，
無奈受嘉禾合約的束縛和羅大衛花言巧語的游說下，脫身尚且不易，何
況是創辦公司？

　　在好友蔡子明的幫助下，最終令李連杰得以擺脫嘉禾，但這時李連
杰已把獨立的念頭暫時擱置，而與對方聯手共創一番事業，可惜蔡子明
卻意外離世，創業的計劃因而再被擱置。但蔡子明的死卻成為李連杰組
建新公司的加速器，其創辦的正東製作有限公司應運而生，其名是來自
李連杰曾用的名字「李正東」，而李還得金庸賜名為李陽中，作為他擔任
監製時的化名。

在尋找合作夥伴時，李連杰首先想到曾在《黃飛鴻》（1991）中合作的崔寶珠。當時，《黃》片擔任製片的崔寶珠僅以短短 20 天就令本已耗費了九個月籌拍的片子正式開機，其行事之幹練令李連杰留下深刻印象。加上，因拍攝受傷的李連杰在休息期間不是思索創立公司的事情，就是向崔寶珠取經。正東在誕生前大部分的藍圖內容是與崔寶珠有很大的關係，為她的加盟變得更順理成章。

事實上，在正東成立之初最沒有壓力的一環就是創作，基於崔寶珠掌舵下，她與元奎、李連杰組成了穩定的鐵三角，令影片品質有了最基本的保證；然而，令公司身陷困境的卻是資金、宣傳及發行這一環。

雖然李連杰已經躋身於巨星票房的行列，但正東作為新公司，其號召力可說幾乎是零。賣不出片花便等於找不到投資，而且大部分金主都希望李連杰能簽到自己公司旗下以賺取更多的收益。

所幸，正東不久便迎來楊登魁和蔡永昌，前者的新峰一度參與了影片的投資，後者以嘉禾身份獲得三部影片的發行權，為正東解決了燃眉之急，也為發展打下穩固的根基。面對業內普遍對「黃師傅」這一題材抱有信心的態度，崔寶珠於是便大膽地確定創業作的方向，並將故事延伸至黃飛鴻的祖師爺輩的方世玉，從喜劇動作的角度講述功夫皇帝的「小子時代」。

《方世玉》（1993）除了有導演元奎和策劃許鞍華，又得到正在趕拍《射鵰英雄傳之東成西就》（1993）的劉鎮偉協力幫忙，抽出時間為影片撰寫劇本，而李連杰對「方世玉」這一傳統武俠角色的全新演繹，加上與趙文卓兩人在戲中精彩的動作戲，使影片大獲全勝，最終收得 3,000 萬港元的票房，而下集《方世玉續集》（1993）也超過 2,300 萬港元，為正東出品打響了招牌！

1993 至 1994 年，正東先後出品《太極張三豐》（1993）、《中南海保鑣》（1994）及《精武英雄》（1994）三部影片。雖然這些影片始終不離維護和發揚李連杰其大俠和英雄形象的創作宗旨，但勝在穩中有變，亦不斷隨着市場對類型、題材的反應作出調整，甚至具有為動作片開創新風潮的野心。此外，經歷古代到現代的轉變，儘管《中》片與《精》片的票房口

碑無法比肩《方世玉》，卻成功打破了李連杰「古裝」形象的桎梏，也為他日後進軍荷里活埋下伏筆。

正東的巔峰期來得很快，1993 至 1995 年迅速搏盡風光。除了讓李連杰過足演員「戲癮」外，亦令他體會到擔任監製以至老闆的成功滋味。但隨着港產片的衰退，加上從香港本土到台灣、東南亞也無一倖免的盜版問題日益氾濫，讓輝煌不再的票房雪上加霜。於是崔寶珠便建議李連杰暫緩正東發展的步伐，而此時李連杰亦正有意西征。

1997 年後，李連杰應邀到荷里活發展，臨行前特意拜託崔寶珠將正東維持下去。在獨自支撐正東期間，崔寶珠先後在 1998 年及 2002 年拍攝了《碧血藍天》（1998）及《夕陽天使》（2002）。直至 2005 年，李連杰「回歸」正東，演出了于仁泰導演了最後一部武術電影《霍元甲》（2006）。轉眼已是六年，《白蛇傳說》（2011）雖無掛名正東，但是崔寶珠和李連杰再次聚首，也算是正東的「嫡傳」。雖然影片品質不復當年正東出品般精彩，但作為如今已很少主演武打影片的李連杰來說也算是難得。

正東製作有限公司在短短幾年的輝煌時刻見證了港產片的黃金時代，正東以監製為核心的創作模式，尤其是在面對市場變化隨機應變的同時，依然保持創作的活力，不啻為觀眾的福音。未來，正東或許依然會在路上。

● 銀河映像：杜琪峯、韋家輝挑起港產片大旗

杜琪峯 ▶ 1955—

為導演、監製。七十年代加入無線電視擔任編導。1980 年導演處女作《碧水寒山奪命金》，八十年代末以《八星報喜》（1988）、《阿郎的故事》（1989）奠定賣座導演的地位。1996 年與韋家輝成立銀河映像（香港）有限公司，製作具有個人風格的港產電影。2000 年憑《鎗火》（1999）奪得金像獎、金馬獎雙料「最佳導演」，其後又奪得兩屆金像獎「最佳導演」〔《PTU》（2003）、《黑社會》（2005）〕及兩屆金馬獎「最佳導演」〔《大事件》（2004）、《奪命金》（2011）〕，是當今影壇最具代表性的導演之一。

韋家輝 ▶ 1962—

為編劇、導演、監製，曾是無線電視的金牌編劇，如《義不容情》（1989）、《大時代》（1992）等經典劇集皆出自他之手。1985 年編寫首個電影劇本《青春差館》，1990 年首次與杜琪峯合作《愛的世界》，1995 年執導處女作《和平飯店》，後與杜琪峯合組銀河映像。2003 及 2007 年先後憑《大隻佬》及《神探》獲第二十三屆及第二十七屆香港電影金像獎「最佳編劇」殊榮。

　　作為一家獨立製作公司，銀河映像自 1996 年成立後發展至今，最大的特色便是紮根本土，影片凸顯作者本色，創作力求推陳出新，類型多樣，積極求變，同時又擁有一個才華橫溢的幕後班底。正因如此，它非但在香港電影工業舉步維艱的惡劣時期生存下來，亦撐起一面金光閃閃的大旗，當然，這也應了銀河映像那句經典的宣傳語：「銀河映像，難以想像。」

　　若追溯銀河映像成立緣起，可從九十年代初期杜琪峯被老闆要求及疲於追求票房時說起。其時，在杜琪峯執導的名作中，《八星報喜》（1988）、《阿郎的故事》（1989）、《審死官》（1992）連續創造了票房佳績，但在港產片迴光返照的瘋狂年代，杜琪峯發現自己逐漸陷入類型片的流水線的複製模式。作為一名有所追求的電影導演，若果不能令創作的樂

趣與名利的豐收成正比，那必定是個危險的信號，故他對這是十分警惕的。1994 年杜琪峯決定暫時把自己「放逐」，全年沒有拍攝電影，並跑去專心製作唱片。

人在江湖，只要肯闖，未必身不由己。1995 年杜琪峯執導《無味神探》（1995）時，首次嘗試不再顧忌老闆和明星。在常規的類型片模式下，生動寫實地講述一個深陷職責與婚姻雙重危機的警察故事。這新鮮的處理手法令杜琪峯終於找到創作的樂趣，「那時候我才忽然覺得自己像一個真正的導演，第一次有了建立自己的電影公司的想法」。

一年後，象徵銀河映像團隊組建的大都會電影《十萬火急》（1997）正式亮相。其後，杜琪峯與剛執導《和平飯店》（1995）不久的韋家輝一拍即合，銀河映像便正式創業。

創立之初，銀河映像選擇以「劍走偏鋒，另類怪雞」為其創作方向，繼而着力製作具風格化的非主流題材影片。綜觀其 1997 年出產的數部影片，除創業作《一個字頭的誕生》，其他如游達志的《兩個只能活一個》、曾謹昌的《恐怖雞》、趙崇基的《最後判決》等，皆是典型的「重口味」之作，雖然票房收入不高，但這種創意和風格特色無疑是予人耳目一新，因而能夠脫穎而出，更在那個特殊時期樹立了良好的口碑。1998 年經過「練手期」的銀河映像調整了策略，在堅守本質的原則下，轉拍一些較得觀眾喜愛的類型題材，如製作的警匪片《暗花》（1998）、《非常突然》（1998）與英雄片《真心英雄》（1998）雖屬傳統類型，但拍攝手法卻有別於主流元素，亦從而進一步拓展市場，為品牌打響了聲譽。

值得一提的是，此階段的銀河映像亦形成第一批創意力量：掌帥的杜琪峯既擔任導演，又是監製，題材與創作則出自韋家輝，游乃海及司徒錦源則將之轉化為完整的劇本，還有執行的游達志及御用副手羅永昌。

1999 年無疑是銀河映像成立最重要的一年，這一時期出品的《暗戰》與《鎗火》迄今仍為影迷所津津樂道。前者除了成為公司的首部千萬票房（1,400 萬港元）的作品，亦為劉德華帶來金像獎影帝；而後者不單僅用 250 萬港元成本在 18 天內火速完成，亦可堪稱為杜琪峯成功過渡至「作者導演」的重要之作。他能贏取金像獎及金馬獎雙料「最佳導演」，實非浪得虛名。

2000 年世道開始逐漸好轉，向華強的中國星集團崛起，因看好杜琪峯，遂主力投資銀河影像，並建立起「我管公司，你來拍片」的合作方式，更邀杜、韋二人於旗下的一百年電影公司擔任行政職務。

其後，在向華強「你喜歡的電影一定可以拍，但有些電影也要顧票房」的建議下，杜琪峯決定放緩以風格為主的創作走向，轉為拍攝主流商業題材影片，自《辣手回春》（2000）後，又先後推出《孤男寡女》（2000）、《鍾無艷》（2001）、《瘦身男女》（2001）、《我左眼見到鬼》（2002）、《嚦咕嚦咕新年財》（2002）、《向左走向右走》（2003）及《百年好合》（2003）等片，叫好又叫座。其中《孤》片還以 3,500 萬港元票房高踞全年賣座冠軍，《瘦》片更衝破 4,000 萬港元大關，由此令銀河映像一躍成為業內首屈一指的電影公司！

當然，此時的銀河映像亦不乏得獎之作。在第二十三屆香港電影金像獎頒獎典禮，杜琪峯與韋家輝合導的《大隻佬》（2003）便奪得「最佳電影」、「最佳編劇」及「最佳男主角」殊榮，而杜開琪峰獨立執導的《PTU》（2003）還為他贏得第二個「最佳導演」，風頭一時無兩。

2004 年後，杜琪峯離開中國星，重新執導其熱衷的創作風格，如《大事件》（2004）、《黑社會》（2005）、《黑社會以和為貴》（2006）及《放‧逐》（2006）等，雖沒有韋家輝助力，但此時銀河映像擁有由游乃海、歐健兒及葉天成等人組成的編劇陣容，繼續保持其創作水準。而韋家輝則留守中國星，執導了《鬼馬狂想曲》（2004）、《喜馬拉亞星》（2005）、《最愛女人購物狂》（2006）等賀歲喜劇，成績只能說是不過不失。期間，為了籌集更多資金，銀河映像還先後經歷了上市、賣盤等狀況，杜琪峯最終還是咬牙把公司買回手中。此後，投資人紛至遝來，銀河映像也逐漸重歸正軌，漸入佳境。

2007 年正值銀河映像成立十周年，杜琪峯與「最佳拍檔」韋家輝聯手打造了《神探》，該片非但票房理想，口碑更喜人，因而被視作銀河映像的回潮之作。其後，杜琪峯亦先後擔任游乃海執導的《跟蹤》（2007）、鄭保瑞執導的《意外》（2009）、《車手》（2012），以及羅永昌執導的《每當變幻時》（2007）、《機動部隊——同袍》（2009）、《報應》（2011）等片的監製，同時也不忘起用馮志強等青年編劇，參與《文雀》（2008）等銀

河映像的創作工作。

2009 年杜琪峯再與法國影星約翰尼哈利戴（Johnny Hallyday）合作一部走國際路線的《復仇》。到了 2011 年，銀河映像更出品了以金融股市為題材的《奪命金》，該片再為其創作的類型贏得突破。一時間，「銀河」上下人才濟濟，發展蓬勃，好不熱鬧。

近年，隨着香港電影行業的萎縮，內地電影迅猛發展，香港許多製作公司紛紛選擇北遷。銀河映像之前的作品的投資規模小，又有着海外市場的優勢，有一段時間仍可選擇不進軍內地，但如今大勢所趨，觀望多時的杜琪峯，經過不斷調整，也開始了他真正的遠征路：諸如《單身男女》（2011）、《高海拔之戀 II》（2012）、《毒戰》（2013）等，皆代表了銀河映像進軍內地的誠意，亦反映了銀河未來的發展，任重道遠。

● 無限映畫：爾冬陞真心拍戲多元嘗試

爾冬陞 ▶ 1957—

人稱小寶，出身演藝世家。為演員、導演、編劇、監製，是香港全能型的電影人。四歲時已在電影《黑狐狸》（1962）中演出李麗華的兒子，十歲在台灣電影《玻璃眼球》（1969）中以藝名秦朗演出。1975 年簽約邵氏，憑《三少爺的劍》（1977）一炮而紅，成為邵氏當家小生。1986 年執導處女作《癲佬正傳》，1993 年成立無限映畫電影製作有限公司，創業作為《新不了情》（1993）。除了導演作品外，還曾監製多部電影。

對於早年的演員生涯，爾冬陞從不留戀。演慣大俠，從邵氏出來後予人感覺像個古代人，直至執導處女作《癲佬正傳》（1986）後才不再覺得自己與社會脫節。他謹記師傅楚原的教導，拍電影必須收集數據做功課，所以爾冬陞的電影強調寫實，細節豐富，《再見王老五》（1989）、《人民英雄》（1987）皆在此列。日後《門徒》（2007）對販毒製毒的描寫之精細讓人不寒而慄，但爾冬陞說其實他也沒見過真正的製毒場面，只是在資料的基礎上想像而來。

常說演而優則導，但爾冬陞在高中時期便已有自編自導的念頭。他當時寫了一個校園片劇本給哥哥姜大衛，但「被他扔了！」1981年爾冬陞以化名爾小寶，在姜大衛執導的「無厘頭」武俠喜劇《貓頭鷹》擔任編劇。《新不了情》（1993）是許多影迷念念不忘的經典，也是爾冬陞自編自導的代表作。談起當年的拍攝感受，爾冬陞依然心有餘悸，九十年代是古裝武俠和「無厘頭」喜劇的天下，如《新不了情》這類都市愛情的題材根本乏人問津。為了可以把這部戲拍成，爾冬陞甚至抵押了房子，亦早已有心理準備，假若票房慘敗就去台灣拍電視劇還債。結果《新不了情》單是香港票房便超過3,000萬元港幣，更斬獲香港金像獎多項大獎。有過這段有驚無險的經歷，爾冬陞此後亦陸續自資投拍一些電影，這種特立獨行的大膽行為在香港電影導演中，可說是屈指可數。

　　1995年爾冬陞籌拍《烈火戰車》，影片以叛逆賽車偶像的題材的定位，獲得永盛娛樂老闆向華強首肯投資。有趣的是，雖然爾冬陞是有參賽經驗的業餘賽車手，但主演劉德華在現實生活中卻連賽車的駕駛執照都沒有。在這部被外界譽為導演夫子自道的電影中，賽車只負責提供故事背景，影片核心卻是一部勵志片，爾冬陞通過重塑劉德華的偶像形象，傳達了勸人懂得珍惜的主題。影片上映後旗開得勝，香港的入帳不僅衝破3,000萬港元，更在台灣市場奪冠，實是不枉影片在拍攝時遇上重重的困難。

　　爾冬陞拍攝「三級片」的計劃，早在《烈火戰車》宣傳期時便公之於眾，不過這「不是為了荷包，是因為現在香港沒人看電影，要搞出噱頭才能吸引觀眾進戲院」。《色情男女》（1996）因此成為首部探討香港影業衰敗的電影。一直有意向導演發展的張國榮，更為片中「客串」執導了戲中戲最後一段的「蒙太奇」。在接連捧紅袁詠儀、梁詠琪後，爾冬陞又令「脫星」舒淇憑此片連奪金像獎「最佳新演員」和「最佳女配角」兩項大獎，使其成功轉型。

　　《色情男女》後，除了在1999年執導愛情片《真心話》外，爾冬陞還嘗試為無限映畫和其他公司擔任監製。2000年在張國榮和方中信主演的《鎗王》中，爾冬陞扶植了副手羅志良獨立執導，此外，亦監製了張同祖導演的《對不起，多謝你》（1997）、李仁港導演的《我愛你》（1998）和

《阿虎》（2000）、趙良駿導演的《月亮的秘密》（2000）、許鞍華導演的《男人四十》（2001）及羅志良導演的《異度空間》（2002）等多位名家的誠意之作。

2003 年爾冬陞開拍《忘不了》（2003），採用了由李厚頌撰寫的小巴司機的原創故事，由方晴與阮世生共同編劇。此片令張柏芝成功晉身金像獎影后，亦展現了爾冬陞挖掘女明星演技的能力。2004 年的《旺角黑夜》再次找來張柏芝主演，這部來自警察朋友經歷的故事，被爾冬陞賦予「有緣必能相見，有孽亦可」的主題，而且一改以往其電影「對白多又拍得太明白」的風格。

2005 年無限映畫攝製了《千杯不醉》和《早熟》，前者是他事隔十餘年再拍的喜劇片，而後者用較為輕鬆的筆觸探討了性早熟的論題。這兩片與之前的《新不了情》、《真心話》皆為爾冬陞自資拍攝，「都是在市道差的時候，沒人相信就自己拍」。

2007 年爾冬陞與陳可辛共同投資拍攝的毒品題材《門徒》在兩岸三地大獲成功之後，無限映畫接連攝製了《新宿事件》（2009）、《鎗王之王》（2010）、「竊聽風雲」系列（2009－2014）、《大魔術師》（2012）、《消失的子彈》（2012）等，爾冬陞或導或監，繼續其創意無限的映畫之旅。

● 天幕／映藝：劉德華永不言退，助力港產片

劉德華 ▶ 1961—

為歌手、演員、出品人。出身於無線藝員訓練班，主演過《神鵰俠侶》（1983）等劇集。從影第一部作品為《彩雲曲》（1982），八十年代至今演出電影超過 100 部，其中與永盛及中國星合作的影片超過 40 部，憑《暗戰》（1999）、《大隻佬》（2003）、《桃姐》（2012）三獲香港電影金像獎「最佳男主角」，是華人演藝界最知名的明星之一。1991 年劉德華自組天幕製作有限公司，後改組成映藝娛樂有限公司，曾出品《打擂台》（2010）、《桃姐》等多部叫好、獲獎的電影。

八十年代末，因無線雪藏令劉德華斷了電視劇之路，轉而主力向大銀幕發展。在香港電影的黃金歲月，僅 1988 年劉德華便演出了 13 部電影，令「劉十三」這個綽號開始在業內叫響。到了 1991 年，名為天幕的製作公司更開啟了劉德華當老闆的創業發展。

創辦天幕時，劉德華擁有一個頗具實力的團隊，該團隊包括有陳佩華、黎大煒、余偉國等。此外，在八十年代便與劉建立了良好合作關係的蔡松林更成為天幕在台灣等地的發行商。劉德華雖是天幕的老闆，公司開戲卻非由他一人決定，而是由所有人共同拍板，若遇意見分歧，會以投票方式通過。故在劉眼中，天幕更像是一個能夠聽取其個人創意的平台，畢竟做演員時，往往只有老闆或導演說了就是，而作為演員的他是沒有出謀劃策的份。

其後，天幕推出了創業作：都市漫畫奇俠片《九一神鵰俠侶》（1991）。劉德華對此可謂全力以赴，除了領銜主演外，還找來梅艷芳、郭富城、鍾鎮濤、劉嘉玲同台演出。至於該片充滿奇思妙想的創意，則交由導演元奎、黎大煒，編劇王家衛及動作指導元德負責，此外還有既為劇本出力又不掛名執導的劉鎮偉。影片上映後，市場上總算叫好叫座，雖然 2,000 萬港元的票房收入七除八扣後只賺數十萬元港幣，但獲得兩尊金像獎小金人（「最佳攝影」和「最佳美術指導」）的榮譽，也總算打響了天幕的招牌。

1992 年天幕乘勝追擊，推出三部力作，但反響卻不太符合劉德華所盼：《九一神鵰俠侶》續集《九二神鵰之痴心情長劍》，除了再由元奎和黎大煒操刀，又找來仝人製作社的陳嘉上等人幫忙構思劇本，但票房僅 900 多萬港元，顯然並不理想。與此同時，天幕另開拍黑幫動作喜劇《機 BOY 小子之真假威龍》，期間原本參與編劇的劉鎮偉因與影片導演陳嘉上領銜的八人編劇團發生爭議而退出，影片上映後收得 1,500 多萬港元的票房，也算是不過不失。同年年底，華仔還借個人號召力集合洪金寶（導演）、羅啟銳（編劇）、張婉婷（策劃）、程小東和元奎（動作導演）五位聯手打造的武俠片《戰神傳說》，僅收 1,300 萬港元的票房，便令人有些失望。

　　退出天幕創作的劉鎮偉在 1992 年導演了《92 黑玫瑰對黑玫瑰》，這部向粵語長片致敬的低成本製作，一上映便受到觀眾追捧，成為香港電影上映週期之最。此時有感天幕出品的三部影片不甚成功的劉德華，遂再將劉鎮偉「據為己有」，並拍攝了《天長地久》（1993）。影片故事源自與王家衛閒聊《阿飛正傳》（1990）時的創意，劉鎮偉於是將未被王家衛使用的片段以技安（劉鎮偉筆名）之名重新編劇，並化名為劉宇鳴執導。然而，影片雖則有懷舊氣息卻少了劉鎮偉那招牌式的天馬行空的創意，顯然，這部影片沒有為天幕再創下票房成績。同年，另一部天幕作品的《赤裸狂奔》更是慘澹，只勉強過百萬票房。

　　為一掃頹勢，劉德華邀請學者老闆蔡松林入主天幕，並重新規劃事業的發展。1994 年劉德華與永盛合拍大製作《天與地》，不料再次遭遇票房滑鐵盧，令天幕雪上加霜。實際上，正如王晶所說：「天幕時候，劉德華有太多想法，這是一家滿足自己的公司，並不是做生意。」即便劉德華在天幕早期已邀請蔡松林幫忙，也未能挽救票房連續失利帶來的重創。到 1995 年，天幕累計已虧損四、五千萬港元，無力回天的劉德華只能將公司抵償給蔡松林。

　　身陷困境的天幕，卻無意中成全了陳果。這位幾乎與劉德華同一時期入行的「老電影新人」用天幕的廢舊菲林，接連拍攝了《香港製造》（1997）、《去年煙花特別多》（1998）。雖然兩片的票房平平，但陳果那極寫實的影像特質迅速引起業內的關注。《香港製造》更成為天幕獲得獎項

最多的作品，包括在香港金像獎、台灣金馬獎、瑞士盧卡諾電影節、韓國釜山電影節、西班牙傑桑國際青年電影節、法國南特電影節等，斬獲近20個重要獎項。

1999 年經人介紹下，劉德華得麥紹棠出資重組天幕，創業作便是他入行的第 100 部電影《阿虎》，隨後又相繼拍攝《愛君如夢》（2001）、《全職殺手》（2001）等，在市場不景氣的情況下，2,000 萬左右的票房一度令天幕重現生氣。然而，由於在經營理念等方面存在分歧令兩位合作者對簿公堂，劉德華最終慘被踢出天幕。

2003 年，在支持邱禮濤拍攝了《給他們一個機會》後，天幕便成為了歷史。

結束天幕後，劉德華逐漸走向下一個創業階段，繼續為香港以至華語電影獻策獻力，並在 2002 年創辦映藝娛樂有限公司。

劉德華成立映藝後，除與其他公司合作拍片，亦旨在扶植新銳導演，如 2004 年支持黃精甫的《江湖》，2005 年支持好友余偉國的《再說一次我愛你》，兩片都取得不俗的票房。而在 2006 年，映藝還發起了「亞洲新星導」的青年導演扶植計劃，為來自多地的新導演提供拍片資金，雖然當中只有寧浩執導的《瘋狂的石頭》（2006）叫好叫座兼取得金馬獎「最佳原著劇本」，但劉德華仍然不遺餘力。2007 年映藝參與投資製作《兄弟》（2007），作為老闆的劉德華除了親自演出，還拉來無線時期的「三虎」（除梁朝偉）合作，影片最終獲千萬票房，更成為全年十大賣座電影之一。而近年如《打擂台》（2010）及《桃姐》（2012），先後讓映藝以出品方的身份登上香港電影金像獎「最佳電影」的台上，而後者還以 2,000 多萬港元的票房為港產文藝片再創佳績，映藝也因此實現了票房與藝術領域的雙贏。如今，劉德華仍在影壇耕耘奮鬥，而映藝之名也承襲自天幕的歷史，延續着他對香港電影的熱忱。

周星馳 ▶ 1962—

為演員、導演、編劇、監製。是香港首席喜劇巨星，主演的影片屢破香港
電影票房紀錄。1994 年組建彩星電影公司，後改名星輝海外有限公司。曾
憑《少林足球》（2001）和《功夫》（2004）兩獲香港金像獎「最佳電影」。
現又重組比高影業，製作的《西遊・降魔篇》（2013）在華人地區大賣。

　　周星馳是香港以至整個華人世界著名的喜劇巨星，在百年香港影
史，若論喜劇的成就和影響，難有人能出其右。香港才子蕭若元評價他是
「自卓別林之後，最偉大的喜劇演員」，上升至國際的高度。但這麼一個喜
劇天才，小時候喜歡的卻是動作片，且夢想成為一代動作明星。

　　周星馳為了進入影視圈，將偶像李小龍化為他的精神激勵，且於
1982 年拉好友梁朝偉一同報考無線訓練班，畢業後二人在無線擔任兒童
節目主持人。那幾年，為了得到演出的機會，周星馳主動提出調到戲劇
組，但都不過是在一些「不鹹不淡」的單元劇集裏演出，並無太大起色。

　　1988 年周星馳在夜店偶遇李修賢，兩人一番細談後，李修賢力邀
其參演《霹靂先鋒》（1988），最後周星馳亦沒有令李失望，一舉獲得台
灣金馬獎的「最佳男配角」。此後，他在電視台獲得主演《蓋世豪俠》
（1989）、《他來自江湖》（1989）的機會，其「無厘頭」的演出風格亦開始
獲得注意。

　　而真正讓周星馳一舉成名走上神壇的是主演了劉鎮偉執導的《賭聖》
（1990）。1989 年周潤發的《賭神》上映後轟動全城，劉鎮偉趁此良機立
即順借東風，為周星馳度身打造一個擁有特異功能的「賭聖」，結果周星
馳的「無厘頭」演出為影片取得空前的成功，更打破香港的票房紀錄。眼
見周星馳脫穎而出，眼光獨到的永盛公司更搶在其他公司之前，火速與
他簽了多部影片的合約。

　　《賭聖》後，周星馳的電影事業變得一發不可收拾，他幾乎全盤退出
了電視台的工作，全心投入發展電影事業。在永盛和大都會的力捧之下，

周星馳主演了《賭俠》（1990）、《整蠱專家》（1991）、《逃學威龍》（1991）、《鹿鼎記》（1992）、《唐伯虎點秋香》（1993）、《國產凌凌漆》（1994）、《九品芝麻官白面包青天》（1994）等多部作品，並且擁有不俗的成績。只要由周星馳主演的電影，便有了票房保證，其主演的電影更連續四年奪得香港電影票房冠軍。其中在 1992 年更在香港全年票房排行榜位居前五名。而由他主演的影片在前十名中便已了七個。

1994 年周星馳與永盛約滿後便成立彩星電影公司，頭炮作是《西遊記第壹佰零壹回之月光寶盒》（1995）、《西遊記大結局之仙履奇緣》（1995）。當時周星馳和導演劉鎮偉野心甚大，但事與願違，影片票房並不理想。但此片後來被重新發掘，並於內地網路世界流行起來，失之東隅收之桑榆，令周星馳在 2000 年後在內地保持着高企的人氣。

1994 年周星馳開始嘗試擔任編導——這是因為他認為作品始終只屬於導演一個人。到了 1999 年，他對幕後的興趣愈發不可收拾。除了再次成立星輝海外有限公司，更逐漸不再接拍他人導演的電影，繼而連番製作了個人色彩濃烈的《喜劇之王》（1999）、《少林足球》（2001）、《功夫》（2004）、《長江 7 號》（2008）等電影，成績已不在話下。但由於星輝是屬於他個人的獨立製作公司，一切以服務於周星馳本人為主，所以其生產緩慢，一直以來出產的作品寥寥無幾，頗令影迷感到煎熬。

近年來，周星馳再成立比高影視，打算在攝製、投資以外亦參與影院建設。2013 年他只導不演的《西遊·降魔篇》內地票房突破 12 億元人民幣，成績驚人。

● 仝人製作社：陳嘉上經營「飛虎」與「小男人」

陳嘉上 ▶ 1960—

> 為導演、編劇、監製。1980 年加入電影公司特技組工作，1983 年起擔任編劇，1988 年起執導影片，為永盛及中國星執導了《逃學威龍》（1991）、《武狀元蘇乞兒》（1992）、《錦繡前程》（1994）、《戀戰沖繩》（2000）等作品。1990 年與陳慶嘉、鄭丹瑞合組仝人製作社。曾憑《野獸刑警》（1998）獲得香港金像獎「最佳電影」、「最佳導演」及「最佳編劇」。

　　1988 年 8 月 25 日，林子祥連袂鄭裕玲、周海媚、關之琳、劉嘉玲、羅美薇等一眾美女主演的《三人世界》上映。負責出品的德寶起初並不看好這個劇本，故只拿出 600 萬港元製作費。令人驚喜的是，本片公映後便技壓群雄，收得 2,400 萬元票房，更打入當年十大賣座影片的行列。擔任編劇兼執行導演的陳嘉上因此一舉揚名，不僅奪得職業生涯第一座重要獎盃（第八屆香港電影金像獎「最佳編劇」），亦為自己贏得往後執導的機會。

　　1989 年受鄭丹瑞邀請，陳嘉上改編並執導了處女作《小男人周記》。這部自 1986 年開播的廣播劇，大受聽眾喜歡，風靡程度正如羅志良在專欄中的回憶所說「我從前，一邊聽鄭丹瑞的節目一邊做功課的；我從前，一口氣買了《小男人周記》小說回家看，不眠不休」。電影上映後，不負眾望，票房 1,600 萬港元。幾位合作無間的搭檔，更在 1990 年攜手創辦仝人製作社有限公司。

　　仝人製作社由鄭丹瑞、陳嘉上、陳慶嘉、葉廣儉等人主導創作，且各有分工。實際上，陳嘉上與鄭丹瑞、陳慶嘉等人早在邵氏出品的《緣分》（1984）中已有合作，後兩者都是《緣分》的最初編劇，而出任場記的陳嘉上則因協助編劇而得黃泰來的賞識，被提拔為副導演；葉廣儉也是陳嘉上的老拍檔，兩人曾因《三人世界》共同登上金像獎的舞台，葉則是該片的創作主任。四位老闆為仝人製作社招聘的第一位員工就是曾在新藝城做過暑期工，後在廣告界摸爬滾打磨練才藝、並成為日後港產片重要

的血脈，且近年先後成就兩位影帝的林超賢。

全人的創業作選定《小男人周記》的續集《小男人周記 II 錯在新宿》（1990）。由於首集故事已經包含愛情和友情，負責策劃的陳慶嘉在一次逛書店時，偶然從《辦公室政治》的書名中獲得靈感，令主人公「小男人」阿寬進入大公司，從而開展一段新故事。此後，全人製作多與嘉禾合作，亦拍攝了一系列小男人喜劇——影片大多由陳嘉上擔任導演，鄭丹瑞參演，陳慶嘉和葉廣儉則擔任編劇、策劃、監製等各種幕後重要的職務，林超賢亦開始擔任副導演。1995 年前，在香港影壇，全人製作已可與同樣創製白領喜劇的高志森、張堅庭等人相比肩。此外《神探馬如龍》（1991）、《吳三桂與陳圓圓》（1992）、《姊妹情深》（1994）都是這一時期的代表作。

特別的是，全人製作在創立初期會承接後期製作的業務，而接來製作的電影類型則有別於旗下的作品，如《少女情懷總是詩》（1993）、《機密重案組致命誘惑》（1994）、《血戀 II》（1995）均是三級片，唯一一部非三級作品的《驅魔警察》（1990）則是殭屍片。

由於全人製作的作品的票房成績理想，加上陳嘉上在執導了「逃學威龍」系列（1991－1993）、《武狀元蘇乞兒》（1992）、《精武英雄》（1994）等大片後，其在市場的知名度不斷提升，甚至開始將創作觸覺延伸向他最愛的題材——「飛虎隊」。1994 年全人製作最後一次與嘉禾合作，就是由陳嘉上編導的軍事槍戰片《飛虎雄心》（1994）。他以反英雄主義的基調一反港產警匪片的套路，不單在影片中營造了與紀錄片類似的真實感，更大膽邀請王敏德以英文原聲說對白：一個全新的警察形象亦因而誕生了。

時隔一年，全人製作轉與寰亞合作，而鄭丹瑞和葉廣儉開始不再創作。雙方合作推出的第一部影片便是《飛虎雄心》的續集《飛虎》（1996），陳嘉上在片中為飛虎隊「安排」了美國海豹突擊隊作為對手，並拍出港產警匪片中少見的叢林作戰大場面，該片票房直衝 1,700 多萬港元。1997 年陳嘉上扶正林超賢，林執導了處女作《G4 特工》（1997）。翌年，兩人聯合導演了《野獸刑警》（1998）。影片拓闊了港產警匪片的主題，展現社

會底下層及黑白道之間的人性刻畫，此片亦令陳嘉上時隔十年再次登上金像獎的大舞台，而且勇奪「最佳電影」、「最佳導演」、「最佳編劇」、「最佳男主角」、「最佳男配角」五項大獎，成為當晚金像獎的大贏家。然而，生不逢時，影片票房表現平平，只有 800 多萬港元。為改變這一局面，仝人製作先後拍攝了《天旋地戀》（1999，林超賢導演）和《公元 2000》（2000，陳嘉上導演）兩部商業片。後者由吳彥祖、郭富城、呂良偉等人主演，票房突破 1,300 萬港元，超越了仝人與中國星聯手拍攝的《戀戰沖繩》（2000，陳嘉上導演）300 多萬。

2002 至 2004 年，陳嘉上暫時休整，並轉往英皇擔任創作總監。此時，仝人製作多由陳慶嘉掌舵，出品和發行則改與寰宇合作，先後監製並編劇了《我老婆唔夠秤》（2002，阮世生導演）、《安娜與武林》（2003，葉偉民導演）、《炮製女朋友》（2003，葉偉民導演）、《重案柴孖 Gun》（2004，林超賢導演）四部作品，但依然未能為陷入困境的仝人打開局面。

2004 年陳嘉上回歸仝人，與鍾繼昌聯合導演了以新聞報道題材創作的《A-1 頭條》，雖為仝人製作挽回了口碑，卻與票房無緣。後來不得不回歸喜劇題材的仝人製作，在 2006 年一連推出兩部由鄭中基主演的喜劇《至尊無賴》和《3 分鐘先生》。陳嘉上雖有心改革，但已無力回天。高票房的滋味，要待兩年後他赴內地執導《畫皮》（2008）方才能再次體會。

如今，陳慶嘉有了自己的尚品電影有限公司，林超賢亦已獨當一面，陳嘉上則把重心投放內地，仝人製作也漸漸形同虛設了。

王家衛 ▶ 1958—

為導演、編劇。早年在永佳和影之傑擔任編劇，1988 年執導處女作《旺角卡門》，1990 年完成《阿飛正傳》。其後與劉鎮偉合組澤東電影有限公司，憑《重慶森林》（1994）、《春光乍洩》（1997）等作品蜚聲國際影壇，並連奪國際大獎。近作為《一代宗師》（2013）。

1990 年年末，上映僅 13 天便收得 970 多萬港元票房的《阿飛正傳》粉碎了鄧光榮的票房夢，卻成全了仍是新導演的王家衛。託好友劉鎮偉所說的吉言，本來擔心票房的王家衛果然在金像獎上勇奪五項大獎，由此聲名鵲起。不僅可繼續導演影片，時隔兩年後，他甚至一手創辦澤東電影有限公司，從此亦不會再因編劇進度太慢而被「炒魷魚」。澤東聽起來難免令人有所遐想，不過它其實只是英文名「Jet Tone」的音譯，這來自劉鎮偉夫人的創意：像飛機的引擎。

王家衛曾經是不甚起眼的編劇，僅憑處女作《旺角卡門》（1988）便成為香港影評人的新寵，儘管《阿飛正傳》票房不理想，但是其個人的名氣依然高漲。澤東生逢其時，「賣片花」的制度足以為其帶來不俗的投資。王家衛自然不會浪費這美好時代的饋贈，「群星大卡士＋武俠＋金庸小說」的包裝，而他與劉鎮偉在酒店閒聊時的創作尤其吸引。王家衛走馬上任，執導了澤東創業作《東邪西毒》（1994），而最初的計劃，是以《東邪西毒》來打開市場，然後再推出喜劇《射鵰英雄傳之東成西就》（1993），以實現雙豐收。然而，王家衛高估了自己的效率，最終影片拍攝進度嚴重落後，因而不得不請劉鎮偉提前拍攝《射鵰英雄傳之東成西就》。此外，自《東邪西毒》開始便確定了澤東往後拍攝的基本班底，美術指導為張叔平，攝影為杜可風，演員有梁朝偉、張曼玉，剪接為譚家明等，配樂則交王家衛在永佳時的老闆陳勳奇，從幕後到台前，多個組合簡直羨煞旁人。1994 年 9 月 7 日，《東邪西毒》上映後，結果不為王家衛所料，他對武俠類型的文藝化闡述引來幾乎一面倒的惡評，張國榮、張曼玉、梁朝偉、劉嘉玲、張學友、林青霞組成的豪華陣營也未能帶來相應的

票房。反而輕裝上陣的《重慶森林》（1994）有更好的成績。

1994年《重慶森林》在羅卡洛、多倫多等國際電影節上廣受好評，在斯德哥爾摩電影節上更獲得評審昆頓·塔倫天奴（Quentin Tarantino）的厚愛，後者對該片推崇備甚至最終說服米拉麥克斯影業（Miramax Films）買下該片的北美發行權。而緊隨塔倫天奴的《危險人物》（Pulp Fiction，1994）上映的《重慶森林》令王家衛迅速在北美走紅，因而被冠上「香港的昆頓·塔倫天奴」的美譽。翌年，具相同氣質的《墮落天使》（1995）又被英國《視與聽》（Sight and Sound）雜誌讚譽為「1995年度最令人興奮的電影」，這讓原已陷入票房困境的王家衛及澤東獲得了新生機。澤東的作品無不具有王家衛濃厚的個人印記，甚至由王家衛監製的作品中已可見其「影子」，由葛民輝導演的《初纏戀後的2人世界》（1997）處處向王家衛致敬；劉鎮偉執導的《射鵰英雄傳之東成西就》和《天下無雙》（2002）也時刻閃現着對王家衛的諧擬；馬偉豪導演的賀歲片《地下鐵》（2003），也「難逃」受到王家衛那文藝、清新風格的影響。西方影評人霍華德·漢普頓（Howard Hampton）的評價基本概括了澤東作品的特點：「王家衛作品的特點正是其藝術上的不純，像《東邪西毒》既別樹一幟又是徹頭徹尾的港產片——只有在香港，才會有人把黑澤明與阿倫·雷奈（Alain Resnais）扯在一起，拍出一部『七俠四義在馬倫巴』。」

此後，澤東的作品在香港始終未改「票房不過千萬，獎項專業戶」的命運。而在國際上，王家衛愈發純熟的創作和經營，不僅為他陸續贏得康城國際電影節「最佳導演」〔《春光乍洩》（1997），王家衛是贏得此項大獎的第一個華人〕、康城影帝〔梁朝偉，《花樣年華》（2000）〕的榮譽，而且在國際市場上的表現也愈來愈優秀，《花樣年華》甚至在美國收得比《重慶森林》多六倍的票房。

2000年後，王家衛的創作速度一再減慢，只出品了《2046》（2004）和《藍莓之夜》（My Blueberry Nights，2008）〔《東邪西毒終極版》（2009）除外〕兩部影片。最新作品《一代宗師》（2013）從籌備到上映便花了十年時間。影片2013年1月上映後，雖備受爭議，但在兩岸三地的票房為王家衛影片創造了最高的紀錄。

除了出品電影外，澤東在發展中成立了經紀公司，現今與其簽約的

藝人包括有劉嘉玲、張震、範植偉、董潔、張智霖、張榕榮、柯佳等。此外，澤東的廣告事業也異常紅火，王家衛先後為寶馬、Dior、Lacoste 等品牌拍攝廣告，劉嘉玲、張震等人均是不少大品牌的代言人。

有近 20 年歷史的澤東，幾乎是當今香港絕無僅有出品藝術片的電影公司，但王家衛終將老去，誰來接班或許是澤東未來迫切需要解決的問題。

● 影藝創庫：世紀末最後的「無厘頭」

劉鎮偉 ▶ 1952—

為導演、編劇。早年在世紀電影公司出任總經理，八十年代中期轉任電影編導，處女作為《猛鬼差館》（1987）。九十年代與王家衛合組澤東電影有限公司，後主動退出。代表作有《92 黑玫瑰對黑玫瑰》（1992）、《射鵰英雄傳之東成西就》（1993）、《西遊記大結局之仙履奇緣》（1995）。

元奎 ▶ 1951—

原名殷元奎，「七小福」成員之一。早年曾擔任龍虎武師，後晉升為武術指導及導演。1982 年執導處女作《龍之忍者》，後陸續導演了《皇家師姐》（1985）、《執法先鋒》（1986）、《皇家女將》（1990）、《方世玉》（1993）、《中南海保鑣》（1994）、《馬永貞》（1997）等片，近年多擔任動作指導。1994 年憑《方世玉》獲第十三屆香港電影金像獎「最佳動作指導」。

黎大煒 ▶ 1952—

於麗的擔任編導出身。1982 年導演處女作《靚妹仔》一鳴驚人，獲香港電影金像獎「最佳導演」提名，後為麥當雄電影公司的主要導演。1991 年參與劉德華的天幕，執導了《九一神鵰俠侶》（1991）、《九二神鵰之痴心情長劍》（1992）、《天與地》（1994）等片，並曾在《赤裸狂奔》（1993）中演出。

1998 年香港影壇有一部很奇特的「無厘頭」片《超時空要愛》，非但以現代人穿越古代並化身為三國人物為故事的劇情，更將各種瘋狂笑鬧

甚至古怪離譜的素材共冶一爐，可謂創意頗高又別樹一幟，甚至被影評人稱為世紀末最後一部「無厘頭」的代表作。而這部奇片是由劉鎮偉、元奎及黎大煒合作成立的影藝創庫電影有限公司所出品的。

說到三人的情誼，或可從 1989 年說起：當時在寶禾任監製的元奎經人介紹下認識了劉鎮偉，二人繼而合作了《屍家重地》（1990）。1990 年兩人再為吳思遠創作了《賭聖》，影片以 4,000 萬港元的票房刷新香港電影賣座紀錄，由此聲勢大起！

1991 年這對賣座組合繼續發功，一方面再與吳思遠合作《賭霸》，另一方面又為好友左頌昇的浚昇影業公司籌劃《新精武門 1991》：兩人擔任影片的監製，由元奎參演兼任動作導演，劉鎮偉則負責撰寫劇本。《新》片上映後，以 2,400 多萬港元票房成為浚昇最賣座的影片，而其後劉鎮偉也監製了《志在出位》（1991）及《漫畫威龍》（1992）。此外，該年兩人還參與了天幕的創業作《九一神鵰俠侶》（1991），並與黎大煒結成「導演三人行」。

在《九一神鵰俠侶》後，三人繼續保持合作。1993 年元奎受李連杰之邀為正東執導創業作《方世玉》及其續集，該片上下集皆由劉鎮偉寫劇本，黎大煒負責《方世玉續集》的策劃，是三人第二度合作。到 1994 年，他們暫時分道揚鑣：黎大煒回天幕執導《天與地》（1994），劉鎮偉與王家衛合創澤東，元奎則為李連杰的《中南海保鑣》（1994）及《給爸爸的信》（1995）擔任導演，各有所忙。

1997 年為大都會完成《馬永貞》（1997）的元奎及劉鎮偉再找來黎大煒一同創業，影藝創庫由此應運而生，幕後資金是來自馬來西亞的一家財團，而影片的發行工作則交由嘉禾負責。整體來說，影藝創庫是一家獨立製片公司。在合作上，三人亦一如往昔，元奎設計動作，黎大煒主理劇情，創意橋段則由劉鎮偉負責。在成立影藝創庫之初，劉、元、黎也稱不上是野心勃勃，其創業作《麻雀飛龍》（1997）以蕭芳芳配搭趙文卓、柯受良、盧惠光等人的陣容說不上是大片，而六百多萬港元的票房算是勉強及格。其後，影藝創庫又開拍《黑玫瑰義結金蘭》（1997），儘管片中有懷舊奇趣、黑色幽默，以至流行文化嫁接拼貼等「無厘頭」元素，但只

收三百多萬港元票房，顯然並不成功。但值得一提的是，甄子丹在片中客串了武館宗師一角，是基於其時劉鎮偉曾找甄子丹合作《葉問》，既簽了合同又付了訂金，但影片最終胎死腹中，專案亦轉讓了澤東，故讓甄在《黑》片中出場客串。直至十年後，《葉問》轉成為《一代宗師》（2013）面世，當然，這已是後話。

　　一年後，隨着《超時空要愛》的票房失利，加上同年與嘉禾合作的另一部大製作《渾身是膽》（1998，元奎執導、劉鎮偉編劇、黎大煒策劃）也並不賣座，影藝創庫終在不理想的成績下結束，而三人更一度淡出影圈，直至四年後才在《夕陽天使》（2002）中再度合作，但這亦是他們迄今為止的一次合作。

● 陳果：香港製造

陳果 ▶ 1959—

為導演、編劇。曾擔任多年副導演、憑《香港製造》（1997）獲第十七屆
金像獎「最佳導演」及「最佳電影」。

　　陳果是典型在片場中打磨成為導演的影人。學生時代的他，曾在戲
院當暑期放映員。中學畢業後，他參加了香港電影文化中心舉辦的電影
編劇及製作課程，後加入影圈由場務、燈光組小工做起，再晉升至副導
演。1984 年他加入嘉禾，在《夏日福星》（1985）等片擔任副導演及在《龍
的心》（1985）任製片，是香港擁有豐富經驗的副導演之一。1991 年利用
借來的佈景，陳果以香港五十年代一個街知巷聞的真實事件為題材，導
演了第一部電影《大鬧廣昌隆》（1993），期間因頻頻修改劇情而被監製區
丁平斥責，影片擱放了三年後才終見天日。然而，在影片中其超前的意識
和另類風格已初露鋒芒。

　　以 50 萬成本、8 萬尺廢舊菲林、全片起用非職業演員，以及總計五
人的劇組，《香港製造》於 1997 年就此誕生。影片帶着原生態的簡陋和先
鋒的風格，對「九七」作出頗具張力的象徵性描述，於青春片與社會寫
實片間找到介質，令他獲得瑞士羅卡洛影展評審團特別大獎，陳果自此
在香港電影中找到其發展的「座標」。《香港製造》開了「前九七三部曲」
的先河，其後的《去年煙花特別多》（1998）及《細路祥》（1999）仍繼續
沿這一題材創作。前者將鏡頭轉向香港回歸慶典中，在煙花燦爛背後的
港英政府所遺留下的軍人，影片入選柏林影展評審團大獎；後者較前兩

部的悲切無望而言，則相對溫馨得多，以兩個小孩的視角勾勒出香港底層社會在「九七」浪潮中的變遷。

《細路祥》中偷渡女童阿芬跟着家人被遣返內地的題材，開啟了陳果的下一部作品的創作——以回歸後的香港為背景的「妓女三部曲」（也稱「後九七三部曲」）的首部《榴槤飄飄》（2000），影片主要講述在香港旺角砵蘭街「紅燈區」謀生的「北姑」阿燕的故事。影片以平實的鏡頭講述人物的悲歡離合、喜怒哀樂，令主角秦海璐捧得金馬獎影后及「最佳新演員」。次作《香港有個荷里活》（2002）則有着超現實主義及黑色幽默風格，主演的周迅同樣成功演活出賣肉體的「北姑」，展現了她與住在木屋區的港人迷亂的情欲關係。陳果亦憑此片再獲金馬獎「最佳導演」，然而影片難以在戲院上映令他感歎「乘機逼上梁山，早日回歸主流」。

在完成數碼電影《人民公廁》（2003）後，陳果拍了數部獨立作品，在 2004 年以商業驚慄片《三更 2 之一：餃子》抬頭，五年後的《成都，我愛你》（2009）更成為他北上試水內地市場的大膽嘗試。

張燕在《映畫：香港製造——與香港著名導演對話》中給予陳果確切的評價：「香港人哀愁與美麗交織隱現的歷史感覺，深刻而真實地被陳果以影像的方式記錄和呈現出來。他以系列電影的方式分別建構了聚焦回歸前的社會生活的『前九七三部曲』和側重回歸後的社會生活的『後九七三部曲』。」

● 邱禮濤：「Cult」片之王

邱禮濤 ▶ 1961—

為導演、攝影師、編劇。1984 年畢業於浸會學院傳理系，1987 年執導處女作《靚妹正傳》（1987），迄今已拍出近 60 部類型各異的影片。

1994 年 4 月 22 日，第十三屆香港電影金像獎頒獎典禮當晚，「最佳男主角」竟落在了《八仙飯店之人肉叉燒包》（1993）的黃秋生手中，成

為金像獎史上首位「三級」影帝！當然，《八》片非但是黃秋生演技的分水嶺之作，該片的導演邱禮濤亦得以顯露鋒芒，迎來事業的新起點。

提到邱禮濤的電影生涯，其實有一個頗高的起點：1987 年，26 歲的他不僅已成為攝影師，並執導了處女作《靚妹正傳》（1987），後得黃泰來提攜，二人以「一導一攝」的方式合作了《法內情》（1988）、《我在黑社會的日子》（1989）、《三狼奇案》（1989）、《愛人同志》（1989）、《魔畫情》（1991）、《明月照尖東》（1992）、《女黑俠黃鶯》（1992）等片。多年後，邱禮濤依然稱黃泰來為「師父」，且深覺在黃身上學到很多關於電影內外的知識。

1991 年黃泰來與片商廖建發成立永發電影製作公司，並以監製身份邀邱禮濤執導《中環英雄》，甚至為他找來劉德華及梁朝偉的「卡士」。結果《中》片上映後票房超過 1,300 萬港元，令邱禮濤堅定了做導演的信心。1993 年邱禮濤與李修賢的萬能合作新片，當時李正因《羔羊醫生》（1992）大賣而欲增開奇案片一脈，故找來一批真實事件為藍本供一眾導演選擇，最終邱禮濤揀選了澳門的「八仙飯店滅門案」，並將之改編為《八仙飯店之人肉叉燒包》。

其時的邱禮濤已顯出他執導的一大優勢：速度快、節省成本。《人肉叉燒包》只花了八成預算便告完成，同年另一部影片《的士判官》（1993）更在 20 天內便神速殺青。此外，他在《八》片中建立了日後其擅長的 B 級片風格，即在人物歇斯底里的變態惡行，以及不加節制的血腥暴力場面中，表達了「無政府主義」的殘酷傾向，這並非局限於賣弄血腥暴虐的噱頭，其作品往往帶有不同程度的社會批判性。

《人肉叉燒包》上映後，非但不足一月便以 1,500 萬港元票房而成為全年三級片賣座之首，且幾乎令港澳兩地的叉燒包銷量下滑，影片更成為部分食客到茶樓吃叉燒包時掀起茶餘飯後的話題。對影壇而言，該片的成功也令奇案片熱潮達到巔峰。當然，也令邱禮濤在行內的地位今非昔比。

其後，邱禮濤繼續嘗試不同類型的影片，除了在王晶支持下拍出「Cult」味更濃的《伊波拉病毒》（1996），亦與南燕合作了走驚慄情色路

線的《驚變》（1996）、以「移魂」為題材的《奪舍》（1997）及開闢低成本恐怖片路線的「陰陽路」系列〔（1997－2003），邱執導了前六集〕。1994年竇唯、張楚、何勇及「唐朝樂隊」來港開演唱會，搖滾樂迷的邱禮濤更將此拍成紀錄片《搖滾中國樂勢力》（1995），該片至今仍被廣大樂迷奉為經典。此外，他也繼續為多部影片擔任攝影師，在1998年於吳鎮宇首部自導自演的《9413》（1998）擔任監製，同時又為香港電台執導電視劇集，兼為多位歌手拍攝MV，堪稱為香港電影低迷時期一位獨特而多面手的影人！

2000年後，邱禮濤在電影產量上有進一步提升，除了繼續保持題材的多元化，亦出品了《等候董建華發落》（2001）的代表作。《等》片令他首獲香港電影金紫荊獎「最佳導演」提名，也被香港影評人學會選入當年「十大華語片」。邱禮濤與徐克合作了香港首部3D真人動畫片《老夫子2001》（2001），票房達1,800多萬港元，是他這十多年來最賣座的影片。在2003年，邱禮濤又憑《給他們一個機會》獲金紫荊獎「最佳導演」提名，事業再有突破。

值得一提的是，近年邱禮濤的作品雖並非部部出色，但當中如警匪片《黑白道》（2006）、寫實片《性工作者十日談》（2007）、黑幫片《同門》（2009）及驚慄片《頭七》（2009）等都是口碑之作。而《性工作者2：我不賣身·我賣子宮》（2008）則令劉美君成為金馬影后，甚至他受僱趕工的《Laughing Gor之變節》（2009）都以1,500萬港元的票房成為全年十大賣座片之一。如今，邱禮濤依然是香港影壇最多產的導演，而他的《人肉叉燒包》及《伊波拉病毒》更早已成為海內外影迷一致推崇的華語「Cult」片經典。

● 馬偉豪、馬楚成：類型片工匠

> # 馬偉豪 ▶ 1964—
>
> 以編劇入行，師從高志森，代表作有《新紮師妹》（2002）。
>
> # 馬楚成 ▶ 1957—
>
> 為攝影、導演。曾憑《甜蜜蜜》（1996）獲金像獎「最佳攝影」，憑《玻璃之城》（1998）獲金馬獎「最佳攝影」，從《幻影特攻》（1998）開始擔任導演。代表作為《東京攻略》（2000）。

　　香港一向不乏由編劇或攝影師轉投導演行列的影人，知名的如王家衛、韋家輝、劉偉強等，當然還有馬偉豪和馬楚成。

　　在執導電影之前，馬楚成已是香港知名的攝影師，由他掌鏡的影片包括劇情片《海上花》（1986）、《川島芳子》（1990）、《黑金》（1997）等，動作片《方世玉》（1993）、《紅番區》（1995）等，以及陳可辛在 UFO 時期大部分的愛情小品，甚至有科幻片《急凍奇俠》（1989），稱得上是包羅萬象。

　　直到 1998 年，馬楚成執導了第一部電影《幻影特攻》，隨後的《星願》（1999）、《東京攻略》（2000）、《夏日的麼麼茶》（2000）等更是高舉「動作」、「煽情」、「搞笑」三面大旗。這三片更打入當年十大賣座片的行列。試水成功之後，馬楚成開始批量複製與隨機組合，例如《韓城攻略》（2005）之於《東京攻略》，《夏日的麼麼茶》之於《夏日樂悠悠》（2011），其中雖不乏《九龍冰室》（2001）、《生日快樂》（2007）這類較為深挖細耕之作，但總體而言，對馬楚成來說，電影之於觀眾其實不過是冰淇淋或者搖搖椅而已。在這一點上，他和一直熱衷都市愛情喜劇的馬偉豪倒是頗為相似，均自覺是屬於類型片導演。

　　馬偉豪則以編劇身份入行，中學六年級時以舞台劇本《朱秀才》被擔任評委的黃百鳴、高志森賞識，黃百鳴還買下劇本，將其改成後來頗為賣座的「開心鬼」系列（1984－1991），高志森則收他為徒，對他言傳身教，

教授他一整套愛情喜劇的「度橋」手段。馬偉豪第一部作品是高志森監製的《何日金再來》（1992），在片中黃霑飾演一位「鹹濕」老師，成奎安依舊保持「大傻」的形象。該片的票房和評論皆平平無奇，一直到三年後的《山水有相逢》（1995），馬偉豪才真正稱得上聲名鵲起。該片以邵氏的「八卦」為媒，嬉笑怒罵、調侃飆淚之外，再如觀眾所願奉送一個大團圓的結局，最終獲得過千萬票房。隨後的「百分百」系列（1996）、「新紮師妹」系列（2002－2006）紛紛叫好叫座，可見馬偉豪已頗得其師的真傳。此外，馬還成立了小馬歌製作室有限公司，並為美亞擔任監製，提攜了葉偉信和鄭保瑞等新銳導演。

值得一提的是，近年來馬楚成、馬偉豪分別到內地拍片，前者執導了《花花型警》（2008）、《武俠梁祝》（2008）、《花木蘭》（2009）等，後者則執導了《我的野蠻女友2》（2010）和《奮鬥》（2011），不過無論是票房還是口碑，皆不盡如人意。看來，在如何將香港類型片成功的模式移植到內地市場這個問題上，兩位馬導演仍需要努力。

● 梁朝偉：電眼影帝

> ## 梁朝偉 ▶ 1962─
>
> 祖籍廣東台山。先後獲八次金像獎及金馬獎影帝，以及兩獲金像獎「最佳男配角」。憑《花樣年華》（2000）成為法國康城影帝，因與王家衛合作而建立了默契，遂簽澤東為經紀人。

「無需語言，靠眼睛便能傳達一切」。王家衛盛讚的這位演員，便是獲金像獎與金馬獎影帝最多次數的梁朝偉。

梁朝偉的童年並不美好：好賭且酗酒的父親與母親離異，梁朝偉及妹妹跟隨母親長大。15 歲輟學，當過報童，賣過冰箱、洗衣機等家電……灰色的成長記憶造成他內斂寡言的個性。與母親相依為命的他，受母親嚴謹作風的影響，「對任何事都投入百分百的認真」（侯孝賢語）。

1981 年對演藝圈本無興趣的他，在好友周星馳的慫恿下報名參加，怎料一試即中，並加入無線電視藝員訓練班。六年的電視劇生活（包括受訓期間），令梁朝偉愛上了演戲「我發現這樣我就可以躲在角色後面，角色就是我」。被金庸激讚演出角色到位的《鹿鼎記》（1984），梁朝偉為了演好「韋小寶」這個角色，據傳他反覆看了原著超過 20 次，看了三次劇本，甚至每晚通宵達旦去試演。然而，周潤發出走、「五虎將之決裂」等系列事件，作為當時無線「碩果僅存」的當紅「炸子雞」的梁朝偉同時開拍三組戲，亦曾連續幾天都沒有合眼睡覺，因而陷入困惑：「既不知道工業流水線一樣地表演是為了甚麼，也不明白演技突破口在哪裏。」後來時刻自省的他說，演戲的信心是自己給自己的，演戲好不好也是由自己判

別。不少人稱他為「香港影史上最自卑的影帝」。而將所有注意力傾注在演出中的梁朝偉，很快便在銀幕上散發光芒。1986 年他先後出演《癲佬正傳》和《地下情》。《地》片中那個滿懷青春之傷的張樹海，讓 25 歲的他首獲金像獎「最佳男主角」提名。其後的《人民英雄》（1987）和《殺手蝴蝶夢》（1989）令他兩奪金像獎「最佳男配角」。在首映禮上看到自己在《喋血街頭》（1990）中過猶不及的演出時，便把自己關在家中哭了三天，思索了一星期後，求變之心，刻不容緩。

就在這個時候，他遇上了王家衛。

在拍攝《阿飛正傳》（1990）的前五天，梁朝偉因反複「NG」而被王家衛斥責。到了第六天，王家衛給他撲克牌、梳子等一大堆小道具，在拍了三個「Take」後，梁朝偉有一段頗長的時間，認為這就是自己最完美的表演。王家衛後來對他說：「就在那一刻我知道，我一定要跟你合作，我必須給你這個角色創造所有可能的外部環境。」演繹由外而內的梁朝偉自此找到演出的方法。其後他在演《倩女幽魂 III 道道道》（1991）時堅決剃光頭，拍《辣手神探》（1992）的爆炸戲時他拒絕用替身，在《無間道》（2002）中他梳着凌亂的髮型，在《2046》（2004）中他蓄起鬍子……這些都是演員的自我修煉。在演出時全情投入的他，在拍《色，戒》（2007）時更瘦了逾 20 磅，更差點「精神分裂」。

八個沉甸甸的影帝獎座都成為他的殊榮，《花樣年華》更讓他成為唯一一個獲得康城國際影展「最佳男主角」的香港男演員。近年來，梁朝偉減少了接片，《大魔術師》（2012）、《聽風者》（2012）和《一代宗師》（2013）接連上映，他喻為是巧合。而在《一代宗師》中刪掉角色葉問大量對白的王家衛，則形容梁朝偉：「他坐在那裏聽，他就可以把對方所有的氣場都吸掉。」

在無線的文案裏有句話「演員的說服力和明星光彩，在梁朝偉身上協調地並存」。梁朝偉是一個擁有複雜魅力的放射體，無論是文藝片中的溫文爾雅、暴烈沉鬱，抑或商業片中的嬉笑怒罵、跳脫頑劣，他都能信手拈來，令觀眾信服，並擁有強大的票房號召力。

● 郭富城、黎明：歌影雙王

郭富城 ▶ 1965—

生於香港，祖籍廣東東莞。為歌手、演員。曾憑《三岔口》（2005）及《父子》（2006）先後獲第四十二、四十三屆金馬獎影帝。

黎明 ▶ 1966—

生於北京，客家人，祖籍廣東梅縣。為歌手、演員。四歲隨父母移居香港。憑《三更之回家》（2002）獲第三十九屆金馬獎影帝。

　　與許多明星一樣，郭富城和黎明都曾簽約無線，亦曾出演電視劇，但對那時仍懵懵懂懂的兩位年輕人而言，電影只不過是炫亮舞台的另一種形式而已。

　　1990 至 2000 年間，郭富城的事業重心主要投放在歌壇上，雖曾主演電影，但一直難脫其賣酷耍帥的天王偶像身份，如《九一神鵰俠侶》（1991）中的銀狐、《風雲雄霸天下》（1998）中的步驚雲：「那時候自我感覺很敏銳，會一直想鏡頭在哪裏，你要怎麼去爆發。」

　　唯一稍有不同的是 1993 年杜琪峯執導的《赤腳小子》，郭富城在片中飾演一貧如洗，至死都沒有穿上鞋子的少俠關豐曜，後來他在電影中表現的草根本色在此時已可一窺端倪。

　　與此同時，黎明卻憑木訥執着的文藝小生形象深入人心，無論是《甜蜜蜜》（1996）中純情溫柔的異鄉人黎小軍，《半生緣》（1997）中儒雅沉悶的沈世鈞，或是《墮落天使》（1995）中陰鬱冷酷的殺手一號，《真心英雄》（1998）中優雅冷峻的古惑仔阿 Jack，都不失為經典形象。然而，黎明本人無論對角色的定位還是演技的拿捏，卻依然停留在大眾心目中的「靚仔」偶像的水準，未獲得評論界的認可。也許正如郭富城所說，對於當時的「四大天王」來說，最重要的只是那個「型」。然而，轉機就發生在千禧年之後，郭富城取下第三個「最受歡迎男歌手」：「十年的演唱生涯已無遺憾，我希望做一個真正演員」。2005 年郭富城出演陳木勝執導的

《三岔口》（2005）時，遇上了張叔平：「他要我留鬍子，不准化妝，把眉毛弄髒，剪一個從來沒做過的髮型，給我穿很鬆的衣服，這個時候才知道那個的狀態，才會把機器忘掉。」《三岔口》中的郭富城徹底拋棄了以往的偶像身份，片中他咬着漢堡包得知女友意外喪生後，失聲大哭，倒車、撞車、翻滾、流血，然後悲從中來沉默，演繹入木三分，最終該片為他帶來人生中第一個演技的獎項 ── 第四十二屆金馬獎影帝。隨後他出演譚家明《父子》（2006）中的周長勝，郭富城成功詮釋了角色可憐可恨可笑的複雜性，再度令他蟬聯金馬獎影帝。

而同一時期黎明在演藝事業也獲得顯著的突破。2002 年黎明第一次出演恐怖片《三更之回家》，角色雖然仍是深情款款的木訥小生，但片中他近似瘋狂地不停用中藥為已死去的妻子擦身，當他慌不擇路追趕着將被火化的妻子，然後被疾駛的車子撞倒時，他的木訥已經徹底與他在片中飾演的情癡中醫融為一體，最終該片令他贏得第三十九屆金馬獎影帝。

隨後郭富城繼續在大銀幕上拼搏，在《殺人犯》（2009）中他為新銳導演周顯揚交出五十多種猙獰的眼神的演出，在《最愛》（2011）中更穿起破棉衣飾演農民，「我想把自己 40 歲至 50 歲這個最精華的年齡段獻給電影」。黎明則在出演《梅蘭芳》（2009）及《十月圍城》（2009）時，已漸漸向幕後傾斜（早在 1998 年他便曾執導 MV〈酸〉，2003 年監製〈大城小事〉），2010 年他投資懷舊電影《為你鍾情》（2010），他更表示「我對導演這個職業很好奇，希望可以好好學習」。

劉青雲 ▶ 1964—

祖籍廣東三水。為演員。憑《我要成名》（2006）獲得金像獎及金紫荊獎「最佳男主角」，憑《奪命金》（2011）獲封金馬獎及華語電影傳媒大獎「最佳男主角」。

2007年劉青雲43歲，六度跌宕後，終憑《我要成名》（2006）捧起金像獎。「大家也知道我搞這個搞了十幾年」，從每次參加頒獎禮的鬱悶，到現在大方自嘲「看到場刊寫着『薪火相傳』，就知道得獎的應該是我」。他說：「我至今記得《新不了情》（1993）裏的一句話：『我承認自己運氣不好，但我從來沒有懷疑過自己的才華』我相信自己有一天會拿獎。」儘管這不是他最好的電影、最好的表現、最好的年月，但他的沉默、韌力和絕佳的表現力，終於讓他摘掉了「無冕之王」，也終於讓他不至於他所說「到死的那一天，由太太代領終身成就獎」。

未入行前，劉青雲是個郵差。臉黑眉粗的他，並未想過要當演員，但在工作時曾連續有兩位女士問他：「你長這麼高，為何不去當演員？」到中環郵局時亦有員工說：「當時周潤發也在這裏工作過。」一次吃飯時，他看到無線的招考廣告，其父親便鼓勵他去報名，抱着姑且一試的心態的他最後報名參加。陰差陽錯下，訓練班的通知信被寄失，在截止報名的最後一日他竟「一反常態」的打電話去詢問，就這樣奇妙地加入第十二期藝員訓練班。

受外形限制，劉青雲在小熒幕的發展平平，大多都是「領飯盒」的角色，而令他走進大銀幕的踏腳石便是主演《聽不到的說話》（1986）中的釋囚一角。但此片經歷票房失利後鮮有片商再找他拍戲，不斷「跑龍套」的他唯得「勤奮」這二字，並在不同的角色中磨練演技。直到1992年，他迎來電視劇揚眉吐氣之作《大時代》，方展博一角大受觀眾歡迎，亦令他獲得進入電影圈的「貴賓門票」，為了證明自己的價值，劉青雲自此轉戰大銀幕，開始另一個輪迴。

九十年代是香港電影的極盛期，趕上鮮花盛放期的劉青雲，在 1993 至 1996 年的三年間，出演了 39 部電影。後來，他憑《新不了情》（1993）和《七月十四》（1993）的精彩演繹，獲得金像獎雙料影帝的提名，由此開啟了漫漫的金像獎之路。

　　他認為每件事情都有過程，那時候的他，對電影充滿新鮮感與好奇，亦期望在電影界展現自己的能力，所以甚麼都會想嘗試「覺得自己甚麼都能演，這個戲來也說行，那個來也說行，某種程度上也是在嘗試不同的東西」。除了不適合古裝扮相外，警探、憨仔、江湖人物等角色他均信手拈來，資深影評人登徒曾說他「化平凡為神奇，又將神奇變得平易近人」。1995 年劉青雲主演的《無味神探》上映，飾演婚姻瀕臨破裂的警探，讓他獲得首屆金紫荊獎影帝的提名，對他而言更重要的意義則是，他開始了與杜琪峯及銀河映像班底的無間合作。《攝氏 32 度》（1996）、《十萬火急》（1997）、《一個字頭的誕生》（1997）、《最後判決》（1997）、《暗花》（1998）、《非常突然》（1998）……在香港電影逐漸低迷的時期，於橫空出世的銀河映像裏摸爬滾打了近十年的劉青雲，就像「不成蟲便成龍」的「黃阿狗」，攀上大展拳腳的舞台。杜琪峯稱他「好使好用，實而不華」。積累形成變化，不實驗便不會知道結果。減少了產量的劉青雲，找到自己真正喜歡且想要走的路，正如他所說：「直到我發現這種東西我試得太多了，不想再演了，那就要重新去建立，才會發現我可能喜歡演這樣或那樣的。我的表演某種程度上也代表了我的想法，於是又要慢慢地選擇，挑來挑去差不多了就可以試一下，不行了，再換別的。」

　　從林嶺東的《高度戒備》（1997）到游達志的《暗花》，劉青雲開闢了冷酷陰鬱的演技路數，隨後便有了《目露凶光》（1999）。直至現在，仍有不少影迷認為這是他最出色的演繹之一。在這部與愛妻郭藹明難得合作的電影中，從痛苦絕望到崩潰後的煩躁癲狂，其忘我演出令影片充滿寒顫感。此外，他還於片中獻出了背面全裸。

　　踏入新世紀，喜劇片佔據了劉青雲作品的「半壁江山」。他說，多拍喜劇是想在電影院目睹旁邊的人笑至滾在地上。演得多了，他又覺得其實不怎麼搞笑，轉身便跑去出演《神探》（2007）。近年來，在合拍片中，

劉青雲屢屢有上佳的表現,並領着古天樂、吳彥祖、謝霆鋒等一眾後輩,他感歎「香港好像謝霆鋒以後,沒有甚麼演員出來了」。

2011 年《奪命金》上映,劉青雲飾演打拼多年的黑道小人物三腳豹,冥冥中,彷彿是 14 年前的「黃阿狗」兜兜轉轉而來,他將角色處理得出神入化。因而被香港電影評論學會讚許「從形體、語調到壞習慣、小動作,劉青雲將三腳豹轉化為愛面子、有義氣和『頂硬上』的蠱惑佬,擺壽酒、「籌旗」和炒期指,越過碧水寒山,忽然捲入金融漩渦,幕幕搶眼出色」。2012 年劉青雲憑此片首度獲封金馬影帝,而榮升雙料影帝。

劉青雲說「我演戲,只選擇自己想做的去做,不是選擇人家喜歡我做的類型」。他更認為:「走不出罩在自己身上的框最可怕」。在《我要成名》中,他飾演的潘家輝曾說:「無論你們覺得我行不行都好,我就是行」,為他的演藝生涯落下真正的注腳。

● 任達華:亦正亦邪

任達華 ▶ 1955—

祖籍廣東東莞。憑《PTU》(2003)和《黑社會》(2005)兩度問鼎金紫荊獎「最佳男主角」,後憑《歲月神偷》(2010)贏得金像獎「最佳男主角」。

荷里活影星傑克遜曾大讚任達華的演技:「如果你看了任達華從影最初的角色和他現在的角色,那麼你將見證一場表演的革命。」從前的任達華,還需以淫笑和鮮血來妝點角色的癲狂,如今他愈發內斂,西裝革履地微笑低語,已讓人感震顫。

任達華自幼家貧,他的父親搬來一台黑白電視機,請很多人來家觀看「從那時候起我就覺得電視裏的人物很吸引我,希望長大後能當明星」。在他 14 歲時,任職警察的父親逝去,媽媽帶着三個孩子擠在貧民區中,他除上學外,要幫忙做手工串珠與塑膠花來幫補家計。直到中

一時，他看到招收模特兒的廣告便報名，透過任職模特兒和拍廣告來賺錢。期間，任達華幸運地被無線看中，參與拍攝刑偵題材的劇集《CID》（1976）。作為從未有過演出經驗且未受過訓練的他「心裏很慌啊，講對白的時候手一直在發抖」。但他很用心，影評人羅卡回憶說：「他很拼命，曾經拍戲跑到口吐白沫。」任達華在該片演一個剛加入警隊的警察新人，一圓了想當警察的心願。其時的他還不知道，日後他會在銀幕上一次又一次穿上警服演出。其後他膽子大了，在第二部電視劇《家變》飾演同性戀者。「當時社會不接受同性戀，可我家人都很包容我，知道我喜歡就讓我做。我是演員嘛，一說演戲甚麼都忘了，我太愛演戲了」。同年，他正式接觸電影圈，出演了《入冊》（1977）和《出術》（1977）兩部影片，並於1979年簽約為繽繽電影公司成為基本演員。那時候的任達華只是電影裏的小龍套，而在無線電視台，他經常被安排置放到不是很好的位置，故他只好不斷看電影和學習英文。他並不介意演配角，但介意在流水線式的過場演出，幾乎讓他沒有發揮的機會。

其時台灣新電影運動正如火如荼地進行，陳坤厚邀請任達華去台灣，並引薦他拍攝《桂花巷》（1988）、《陰間響馬吹鼓吹》（1988）、《校樹青青》（1988）等片，為他留下開心的回憶「他們是很有誠意地拍電影……相比台灣電影的生命力，只能靠鎗靠黑社會、靠打鬥靠警匪片來維持的香港電影，根本沒有生命力」。回港後，擁有文藝片演出經驗的任達華身價倍增，但忙着糊口的他根本沒有時間考慮，一口氣接拍了大量低成本的商業片。因參演了林德祿導演的《再見媽咪》（1986），他由此與林德祿繼續保持合作。1990，任達華出演的情色片《香港舞男》（1990）票房大賣，自此他踏上風靡一時的「舞男」之路，並成為最炙手可熱的「三級男星」。

繼情色片後，1992年任達華出演《羔羊醫生》，將變態殺人司機演繹得入木三分，隨後在《烏鼠機密檔案》（1993）中飾演殘暴不仁的殺手，更成了大衛·波德維爾（David Bordwell）所舉證港產三級片血腥的佳例：「程峰火燒小女孩，還強迫他爸爸肥祥目睹整個過程，及後把燒焦的屍體搬到肥祥面前，還扮小女孩道：『爸爸，我曬得這麼黑，你還認不認得我？』反胃場面，進一步演變成難以忍受的低級趣味。」在色情和暴力的

雙重噱頭令任達華成為與黃秋生齊名的「Cult 片王」，當然他也有想轉向演出其他類型片的想法。在《俠盜高飛》（1992）中他飾演的判官，心狠手辣又娘娘腔十足；《賊王》（1995）裏的「雌雄大盜」輕佻機敏；《醉生夢死之灣仔之虎》（1994）和「古惑仔」系列（1996－1998）裏的龍頭蔣天生，成為他飾演「大佬」角色生涯的一個高峰。然而，任達華那臨危不懼的沉穩氣質逐漸令他擺脫「變態殺手」角色的陰影。

回顧這段歲月，任達華表示「演技是（在）一部部電影沉澱出來的」。九十年代末，他邂逅了杜琪峯，二人合作的第一部電影是《非常突然》（1998），在拍攝的第一個星期，杜琪峯沒有給他任何劇本，只是讓他在鏡頭前走來走去「讓我猜想他（杜）想要我說的話，做他（杜）想做的動作」。任達華因而讀出了杜琪峯的密碼，於是他在片中飾演了一個不苟言笑的重案組督察。而他最喜歡的警察角色，是《PTU》（2003）中的何文展。劇本的對白不多，亦首次讓任達華得到活在角色裏的機會。於是他每天走到街上觀看警察的日常，看他們怎麼走路、怎麼吃飯，而這部影片更讓他首度獲獎。

「演戲不是我的天賦，我需要用百分之一百的努力來做。幸好我懂得觀察，我是在觀察中學習表演的」。任達華就是在亦正亦邪間自由發揮。他在《黑社會》（2005）裏展現了隱忍陰沉暴虐的演技；《跟蹤》（2007）中為角色增重 20 磅；《文雀》（2008）中苦練將刀片放入舌下的秘技；在天水圍待了三星期，四處跟人聊天尋找《天水圍的夜與霧》（2009）的演出靈感；《歲月神偷》（2010）中實打實學習做皮鞋的傳統工藝和技巧，同時把自己對爸爸的想念投放到電影中。真實可感的情懷，終於實現了他入行 20 年來的金像影帝的夢。

就像任達華在金像獎台上說「用心做人，用心去喜歡這個職業」，其演藝道路就如同他所說「一半難一半佳，堅持自己的選擇，難完了就會是佳，一定會夢想成真的」。

● 邱淑貞、張敏：性感雙姝

邱淑貞 ▶ 1968—

祖籍廣東番禺。為演員。處女作為《撞邪先生》（1988），曾是王晶御用
女星，演出多是永盛電影的作品，代表作有《赤裸羔羊》（1992）、《慈禧
秘密生活》（1995）等。

張敏 ▶ 1968—

祖籍上海。為演員。處女作為《魔翡翠》（1986），是永盛的當家花旦，
曾與周潤發、周星馳、劉德華、李連杰合作多部賣座片。

商業界有一句話，一個好的平台成就一個新的人生。在九十年代的
香港電影界，邱淑貞和張敏的經歷就頗體現到這一句說話。

九十年代初，邱淑貞幾乎就是性感女星的代名詞，其由來正是她演
出一系列深入人心的電影角色。1987年她參加香港小姐選美，本為當屆
熱門，結果中途因被指整容而憤然退出比賽，隨後被無線看中並簽約加
入電視台且得到重用。

1988年邱淑貞遇上電影生涯中最重要的一個人——王晶導演。王晶
領她進軍電影行業。在王的力捧下，邱淑貞參演了永盛一系列的電影，迅
速脫穎而出。

在《最佳損友》（1988）、《最佳男朋友》（1989）數部喜劇中，邱淑貞
演出的角色都是惹人憐愛的青春少女、白領佳人等花瓶角色。直至1992
年，在王晶的安排下，邱淑貞放棄了青春活潑的少女形象，改行大膽的性
感路線。《赤裸羔羊》橫空出世，使邱淑貞一舉成名，甚至還獲得當年香
港電影金像獎「最佳女主角」的提名，奠定了其性感女星的地位。

此後，邱淑貞跟隨王晶參演了永盛、王晶創作室、永盛娛樂等眾多
電影公司出品的電影。在王晶積極的打造下，其性感有之，深情有之，
搞笑有之，如《鹿鼎記》（1992）中的建寧公主、《慈禧秘密生活》（1995）
中的慈禧、《偷偷愛你》（1996）中的嚴東東……她塑造了多個令人深刻的

角色，其早年的花瓶形象也在其努力下掃蕩一空。

1998 年邱淑貞與關錦鵬合作《愈快樂愈墮落》，嘗試出演悲情的文藝角色，不但令人耳目一新，亦得到多方的認可。其後，邱淑貞與經營時裝生意的沈嘉偉結婚，從此退出影壇。

同在永盛起家的張敏，童年隨父母移居香港，青年時期報考亞洲電視訓練班。1986 年正值向華勝的永盛公司大舉進軍電影業，急需羅致藝人的他看中張敏。經過一番考慮後，在訓練班還未畢業的張敏最終加盟了永盛公司，更成為公司力捧的頭號女星。

九十年代初，永盛風生水起，旗下猛將如雲，與周星馳、周潤發、劉德華片約不斷，而張敏又是永盛簽約重捧的頭號女星，因而得以頻頻出鏡。永盛為其塑造的冷艷形象亦逐漸深入人心，堪稱為電影公司被捧的影星典範。

她與周星馳曾合作《賭聖》（1990）、《逃學威龍》（1991）、《新精武門1991》（1991）、《鹿鼎記》、《九品芝麻官白面包青天》（1994）等影片，因而成為周星馳的最佳女拍擋。從 1986 年的《魔翡翠》到 1995 年的《十兄弟》，十年間永盛發展從興到衰，張敏由始至終都親歷其中，而張敏也幾乎出演了永盛出品的所有電影。1995 年後，向華強離開永盛自立門戶，向華勝大病一場，公司分崩離析，電影拍攝亦隨之叫停。對娛樂圈漸生厭倦的張敏，其電影事業亦隨之停滯，也逐漸退出影壇。

● 黃秋生、吳鎮宇：影壇雙癲

黃秋生 ▶ 1962—

憑《八仙飯店之人肉叉燒包》（1993）、《野獸刑警》（1998）及《淪落人》（2019）三獲香港電影金像獎影帝，及憑《無間道》（2002）和《頭文字 D》（2005）兩獲金像獎「最佳男配角」。

吳鎮宇 ▶ 1961—

原名吳志強，祖籍廣東番禺。憑《鎗火》（1999）獲台灣金馬獎「最佳男主角」，憑《公元 2000》（2000）獲香港電影金像獎「最佳男配角」。

　　黃秋生曾這樣形容自己和吳鎮宇，一個是丘處機，另一個是內功高手，可以正也可以邪。而吳鎮宇是黃藥師，是純粹的邪派高手。這兩個銀幕的「瘋子」在演藝生涯中曾數度合作，而現實中二人則是經常以吐槽對方為樂的摯友。

　　自認有表演天賦的吳鎮宇，連續四次投考才考入 1982 年香港無線藝員訓練班，與梁朝偉、周星馳等人同期。一年後，自嘲其童年故事可以拍成一部精彩電影的黃秋生，在兩次投考亞洲電視藝員訓練班失敗後，因而進入電視圈。然而幸運的人永遠只有幾個，和大部分同學一樣，吳、黃兩人出道多年一直跑龍套，在小熒幕經常為他人作嫁衣裳。

　　1985 年黃秋生演出了銀幕處子作《花街時代》，那個幾乎是為他度身訂做的叛逆不羈、不明身世的混血兒，對白不算太多，卻讓他深感自己的演技不足，便借錢到香港演藝學院深造。此時，吳鎮宇從訓練班畢業，在首部參演的劇集《生命之旅》（1987）中扮演奸角而一舉成名，隨後在無線待了近八年，勉強能在熒幕的演員表上署名。

　　渴望有一大片天空的吳鎮宇，於 1992 年與無線解約後正式進軍電影圈。不久便在《絕代雙驕》（1992）裏出演陰毒的頭號反派江玉郎一角，為他一炮打響名號，其後在《白髮魔女傳》（1993）中他臨死前一句近乎享受的呢喃「原來躺着睡覺是這麼舒服啊」，瞬間便奪去了主角的光芒。

飾演一個個變態的角色已初見吳氏表演風格的端倪:「死都不允許重複。」同年,把學院派理論運用到各種「爛片」裏的黃秋生,抱着當參加萬聖節節目的「阿Q」心態,接拍了讓不少女生看到他會尖叫逃走的《八仙飯店之人肉叉燒包》(1993)。這部賣弄色情和血腥的三級片帶來了巨額的票房收入和轟動一時的回響,同時讓黃秋生登上金像獎影帝的寶座。於是,接下來有許多「爛片」和爛角色找上他。黃秋生在數年間接連出演了變態狂角色後,因心情抑鬱和工作辛勞,令他患上甲亢。後赴倫敦學習戲劇回港的黃秋生,接拍了《野獸刑警》(1998)而再度問鼎金像獎影帝,他才有感徹底走出《人肉叉燒包》帶給他的陰影與表演的限制。至於,被稱作「嘅坤」的吳鎮宇則遇上最明白他的導演葉偉信,由「神經刀」蛻變為「離別鈎」(《爆裂刑警》,1999),1999年年底終憑《鎗火》取得金馬影帝。

　　黃、吳在世紀的交替下迎來了好運,隨後一切可謂順風順水。他們仍舊不時在「爛片」中出現,卻較以往有了更廣泛的選擇。前者在《千言萬語》(1999)、《太陽照常升起》(2007)中展現出文藝的風範氣息,後者在《朱麗葉與梁山伯》(2000)中情意綿綿。在「無間道」系列(2002-2003)中,在銀河映像《鎗火》(1999)、《放‧逐》(2006)中,一個自省,一個狂猂,兩人合作起來火花四射,吳鎮宇甚至曾說杜琪峯出品經典的影片都是由他們二人完成這樣的話。而兩人的交情也為影迷所津津樂道。至今《鎗火》流傳最多的一幕,是黃秋生生日那天,吳鎮宇背着鏡頭,一面唱着生日歌,一面給他耳光作為禮物。他們用自身經歷告訴別人只有小演員,沒有小角色;他們演過爛片,卻沒演過爛角色。

● 吳孟達、林雪：黃金配角

吳孟達 ▶ 1953—

九十年代香港影壇人氣極盛的黃金配角，後因與周星馳拍檔多部經典影片而被觀眾影迷將他們奉為「黃金拍檔」。

林雪 ▶ 1964—

1986 年首次在杜琪峯執導的《開心鬼撞鬼》（1986）擔任雜務，而與之相交，其後在本職之餘，亦在數十部影片中兼任跑龍套的角色。由九十年代末至今，他已成為杜琪峯的御用班底之一。

1990 年，大都會的高層劉天賜眼見杜琪峯與新藝城合作的《阿郎的故事》（1989）以 3,000 萬港元打破港產文藝片的票房紀錄，遂讓他執導另一部同類風格的新作《愛的世界》（1990），企圖再續其「悲情」。

當年，《愛的世界》僅有 500 多萬港元票房，顯然並不成功，但如今看來影片卻別具紀念性，皆因片中有兩位配角在往後的 20 年間成為了香港電影「黃金配角」的翹楚，分別是在片中飾演劉松仁好友的吳孟達，以及飾演在片場派盒飯的雜務林雪，而兩人更是首次出現在同一部影片中。

值得一提的是，其時的吳孟達與林雪的電影生涯多少也因杜琪峯而帶來轉變。前者於同年參演由杜琪峯監製的《天若有情》（1990），最終擊敗了張學友、爾冬陞及劉洵，奪得第十屆香港電影金像獎「最佳男配角」，這亦是他從影以來唯一一個演技獎項；後者則是首次在杜琪峯執導的影片中亮相。在九年後，林雪在《鎗火》（1999）中的戲份非但今非昔比，更獲得第十九屆金像獎及第三十七屆金馬獎「最佳男配角」的提名。如今林雪猶如當年的吳孟達那樣，在多部港產片中敬業地演出戲份不多的角色，令觀眾一見其出鏡，便覺熟悉且感到親切。彷彿冥冥之中，有「傳承」之意。

相比「野路子」出身的林雪，1974 年畢業於第三期無線藝員訓練班的吳孟達非但與周潤發、林嶺東、任達華、盧海鵬等是同學，更是班上成

續前五名的尖子學生，而畢業於第四期的杜琪峯更是他的師弟。畢業後，吳孟達首次參演的劇集為「民間傳奇」系列。

儘管成績甚佳，但吳孟達的星運卻被比他俊氣的周潤發掩蓋：1976年周潤發已憑《狂潮》大紅，吳孟達卻只能在《小李飛刀》（1978）、《陸小鳳》（1976）及《書劍恩仇錄》（1976）等劇集中屈居為配角，直至1979年飾演《楚留香》裏的胡鐵花，他才真正讓觀眾留下印象。這期間，吳孟達雖然參演了不少影片，但基本都是一些跑龍套的角色。八十年代初，他更因嗜賭成性而一度破產，若非痛定思痛戒賭奮鬥，如今影壇無疑會少了一位經典影星。

1983年吳孟達憑劇集《新紮師兄》裏的嚴肅教官葉昌華名聲再起，同年《射鵰英雄傳》裏的彭長老則讓不少內地觀眾記住了他。1985年始，吳孟達的電影片約也愈來愈多，但他在《打工皇帝》（1985）、《英雄本色續集》（1987）、《特警屠龍》（1988）、《賭神》（1989）、《殺手蝴蝶夢》（1989）等片中，他出演的往往是一些擠眉弄眼、不得好死的反派。除了令觀眾覺得臉熟，也無突破可言。

或許真有「時來運到」的說法。1989年無線製作的兩部劇集《蓋世豪俠》及《他來自江湖》非但令吳孟達大紅大紫，更為他揭開與周星馳結成「黃金拍檔」的帷幕。兩人在《他來自江湖》中合演一對本是父子，實為兄弟引人發笑的拍檔，成為兩人日後演出一系列經典電影的先聲。

1990年對賭片熱潮審時度勢的吳思遠開拍《賭聖》，再找來周星馳與吳孟達一同演出。吳孟達將趣怪誇張又「鹹濕」猥瑣的三叔一角演繹得「笑料」十足，並首獲金像獎「最佳男配角」的提名。相較之下，在《天若有情》中吳孟達飾演膽小的洗車佬的演出則更為精彩，結局中他豁出一切捅死仇家後張狂而笑的表現叫人難忘，此片更為他帶來一座金像獎，可謂實至名歸。

同年年底，吳孟達成為向氏兄弟的永盛電影公司簽約的藝人，除了繼續與周星馳拍檔演出《賭俠》（1990）、《鹿鼎記》（1992）、《武狀元蘇乞兒》（1992）、《逃學威龍2》（1992）等票房大賣的影片；也與劉德華合作演出《五億探長雷洛傳I雷老虎》（1991）、《與龍共舞》（1991）、《絕代雙驕》（1992）、《機BOY小子之真假威龍》（1992）等賣座影片；而1991年

及 1992 年他與周星馳合演永盛的《逃學威龍》（1991）及大都會的《審死官》（1992）更兩度打破票房紀錄，令其事業步入全盛時期。

吳孟達雖多演配角，戲路卻頗寬廣，在喜劇領域上有一派特色，不但曾飾演囂張跋扈的老大（《跛豪》，1991）、親切有情的老兵（《異域 II：孤軍》，1993），甚至是外冷內熱的老父（《都市情緣》，1994）。而《異》片則是他首次憑非搞笑角色獲金馬獎「最佳男配角」的提名，由此證明了其演技水準。

九十年代後期，香港電影市道走下坡，吳孟達一度轉赴內地、台灣演出電視劇，期後在港產片中也愈來愈少其身影。而在這期間，觀眾卻記住了在《再見阿郎》（1999）、《暗戰》（1999）、《鎗火》（1999）等片中表現出眾的林雪，尤其《鎗火》中那個愛剝花生的殺手，彷彿已註定他將一舉成名。事實上，林雪的走紅與他「厚臉皮」地向杜琪峯求角多年不無關係的，為演出《再見阿郎》，他甚至主動向杜琪峯提出不要片酬和兼任演員劇務兩職，最終成功從幕後走到幕前。

儘管在杜琪峯的電影擔任場務多年，林雪在演出時仍無法立刻獲得認同。在演出《鎗火》時，吳鎮宇更在他面前對黃秋生說，真不能跟這傢伙一起拍戲，會連累你的！但林雪總會將自己放在「有對白就很滿足了」的起點上飾演角色。因此雖是半路出家的「神經刀」，但隨着演出各種各樣的角色，他的演技也逐漸成熟起來，從而躋身到「黃金配角」之中。

2000 年以來，香港電影工業不斷衰退，林雪卻先後參演了六、七十部影片。若從產量而言，不僅較吳孟達有過之而無不及，更堪稱是香港影星之首。其中《PTU》（2003）更令他奪得金紫荊獎「最佳男配角」的殊榮。如今，林雪已是一個能勝任各路古今忠奸角色的演員，更得杜琪峯、爾冬陞、王晶、馬偉豪等導演頻頻向其招手。更有趣的是，因這十多年來與杜琪峯合作了不少影片，林雪早已成為觀眾及影迷眼中杜氏作品的御用配角，故當 2011 年杜琪峯導演的《高海拔之戀 II》（2012）及《奪命金》（2011）中不見其身影時，很多觀眾竟不其然的問為甚麼沒有林雪的演出？甚至期盼杜琪峯下部作品會有他的演出。

不少演員會經常將「戲如人生」一說掛在嘴邊，相比多出演主角的大明星，配角顯然需要演繹更多各式各樣的角色，甚至比主角更需要體驗

生活的不同層面。故《喜劇之王》（1999）的一句對白：「我比那些所謂的演員更加專業，更加高尚，更加有技巧，因為我每天的生活都在演戲」，非但可用來形容吳孟達與林雪，相信這也是他們得以成為「黃金配角」的重要原因。

● 鄭秀文：港女傳奇

鄭秀文 ▶ 1972—

生於香港。為歌手及演員。曾憑《孤男寡女》（2000）榮獲香港電影評論學會「最佳女演員」。她所演出的大多是都市職業女性，樂觀獨立，為事業拼搏，令她成為銀幕上「港女」的代表人物。

　　要說香港職業女性的銀幕代表，可追溯到陳寶珠的「工廠妹」時代，而鄭秀文塑造的一系列女性形象，可謂是千禧年代辦公室女郎的最佳代言人。鄭秀文的電影事業發展遲於音樂界，在獲得新秀歌手大賽季軍四年後，20歲的她參演了電影處女作《飛虎精英之人間有情》（1992）。在追求多棲發展時出演了這部投石問路之作，鄭秀文雖然在片中與張學友拍檔，但這部製作略顯粗糙的影片，迅速被淹沒在大量的「飛虎隊」系列之中。此後的八年間，鄭秀文僅出演了四部電影，且保持着歌手的身份，期間以玩票性質來參演電影。

　　2000年由杜琪峯執導的《孤男寡女》便改變了鄭秀文在影壇的命運。在這部堪稱為「港男」、「港女」的電影中，鄭秀文飾演的小職員Kinki，性格有點傻大姐，拼命工作，與劉德華飾演的華少發展出一段辦公室戀情。無論是人物設定還是情感基調，這部電影都把一眾香港青年觀眾深深吸引。影片最後以3,500萬港幣票房成為當年市場的冠軍，鄭秀文亦因此而成為「港女」的代言人。

　　自此，鄭秀文與劉德華便成為杜琪峯鏡下的銀幕情侶，《孤男寡女》與《瘦身男女》（2001）及《龍鳳鬥》（2004）成為了香港2000年代的「港

女傳奇」。她與劉德華的演出亦深入人心,甚至在「無間道」系列中,鄭秀文的客串也只是為成全觀眾期待的情侶標記。

與這系列相似的是鄭秀文在 2000 年主演了由馬偉豪執導的《夏日的麼麼茶》。她飾演的 Summer 彷彿是將《孤男寡女》中的 Kinki 改頭換面,而這次她愛上的對象換了任賢齊。片中講述香港都市事業女性遇上浪漫愛情,加上馬來西亞的美麗海景在片中發揮了重要的作用,「逃出香港」亦成為香港觀眾購票進場觀看的一個重要元素。《夏日的麼麼茶》最終收得 2,000 多萬港幣票房,可說是成功複製了《孤男寡女》。而其姊妹篇《嫁個有錢人》(2002)在《夏日的麼麼茶》後迅速出爐,鄭秀文再與任賢齊拍檔,片中外景由馬來西亞升級為米蘭,票房亦衝破 2,000 萬港元。

2003 年杜琪峯將鄭秀文與古天樂「編排」為新銀幕情侶,演出賀歲片《百年好合》。電影中規中矩,後來更催生了延續這對情侶檔的跟風作《戀上你的床》(2003)。其時鄭秀文的「港女」形象似乎已略被「透支」,後輩楊千嬅亦正重複着她走過的路。此後,鄭秀文與劉德華合作的《魔幻廚房》(2004)、《龍鳳鬥》(2004)在票房上表現平平,觀眾似乎已經對「港女」愛情題材已失去興趣。

2005 年鄭秀文在轉型作《長恨歌》中,飾演她甚為陌生的老上海交際花王琦瑤一角,在出演這部女性悲劇後,鄭秀文因個人原因息影。近年復出主演《大搜查之女》(2009)、《高海拔之戀 II》(2012)和《盲探》(2013)。

● 賭片

　　賭片指以賭博以及參與賭博的人為主要表現對象的電影，這可追溯到七十年代末的《打雀英雄傳》（1981）和《千門八將》（1981）等片。此類作品有着濃厚的市民生活文化的共鳴。在賭片中，最著名的有 1989 年王晶導演、周潤發主演的《賭神》。此後賭片風行，翌年劉鎮偉和周星馳的跟風作《賭聖》（1990），票房首破 4,000 萬港元，同時亦開啟了周星馳的喜劇時代，緊接着《賭俠》（1990）等一批賭片推向市場。賭片繁盛的年代，各類型的賭片可謂層出不窮，其變種有動作和喜劇等形式。而多位賭片導演中，王晶可算是一大代表，皆因他是拍攝賭片次數最多的導演，他亦曾坦言偏好此類題材。無奈近十年來賭片為口徑審查所不容，數量已日漸減少，或出現《嚦咕嚦咕新年財》（2002）這種借賭言志的變種賭片；而王晶的《我老婆係賭聖》（2008）等作品是搞笑嬉鬧多於展示賭術。賭片元素的電影雖不至絕種，但也很難再有昔日的光采。

● 無厘頭

　　「無厘頭」源自廣東俗語「無厘頭尻」，意指沒頭沒尾，讓人摸不着頭緒。但「尻」字粗俗，多省去不用。作為一種次文化，「無厘頭」指代的毫無邏輯關聯性和嬉鬧性，順應了當時香港在歷史轉折期大眾的心理訴求，以胡鬧與搞笑來追求快感的集體情感出口，在一定程度上也反映了當時港人的消極態度，亦可以說，自溺娛樂式消費是「無厘頭」時代的基礎。「軟硬天師」和周星馳是「無厘頭」的代表人物，他們將街頭巷尾的

市井語彙和獨特表現方式相結合，加上劉鎮偉、王晶、谷德昭等導演的打造，為香港喜劇鑄造了新形態。九十年代中後期，周星馳與「無厘頭」文化一同成為電影市場上的重磅炸彈。其致命一擊是劉鎮偉導演、周星馳主演的《西遊記大結局之仙履奇緣》（1995），影片更在內地激起連鎖效應，「無厘頭」文化自此登堂入室。但是，隨着時代的變化，香港「無厘頭」文化的土壤已不復存在，周星馳電影也隨之轉型。與之不同的是，近年內地電影中反而出現不少「無厘頭」式的山寨喜劇，「無厘頭」電影大有死灰復燃之勢。

● 賣片花

「賣片花」是指在影片開拍前以片名、「卡士」來吸引發行商或院商，預先出售電影製成後的版權或上映權的融資方式。此起源於二戰後，其時星馬的華僑思鄉情切，令充滿中國傳統文化的粵劇電影需求量大增，電影雖未曾開拍，但只需許諾影片由紅伶出演便可賣埠。至五、六十年代，邵氏和電懋兩家公司在東南亞建立完整的發行網和院線，「賣片花」制度亦隨粵語片的狂潮而愈演愈烈。1965 年東南亞政局不穩，新加坡在脫離馬來西亞後推行華語政策，令港產粵語片的市場收縮，戲院的營業額一落千丈。七十年代「賣片花」制度崩潰，粵語電影失去了賴以生存的東南亞市場。八、九十年代，香港電影市道欣欣向榮，「賣片花」制度捲土重來，並主要依託台灣地區市場或借不同國際電影節的機會賣予國際片商。其實 UFO 所製作的香港都市白領喜劇都以香港為主要的市場，其中如《風塵三俠》（1993），台灣片商初時以為這是古裝武俠片，當知道這是香港都市喜劇後便出價很低。更多的公司則依賴「賣片花」來迅速募集資金，以小博大。這堪稱是港產片靈活機動的一大特徵。但隨着粗製濫造、黑社會勢力入侵電影市場，及港產片走弱而使「賣片花」制度走到末路。「九七」過後，在外受荷里活限制，在內受審查制度督導，在創作劇本前往往要接受嚴格的審視，因而令依靠「卡士」、故事大綱甚至一張海

報的「賣片花」制度已風光不再。可以說,「賣片花」制度一方面盤活了資金;另一方面,卻滋生了一種不健康的拍攝傾向。香港電影的繁榮,有一份功勞是歸於「賣片花」;其衰敗,也一份的責任是歸咎於「賣片花」。

● 飛紙仔

「飛紙仔」是將指拍攝當天或前一晚才撰寫完成的對白,在拍攝現場發給演員,因與讀書時候的飛紙條相似,故將其形象化稱為「飛紙仔」。由於資金或演員檔期等原因,許多電影在開拍時雖然已有劇本大綱和方向,但對白仍未落實,只得如此倉促上馬。於是,一張張手寫、難以辨認字體的對白紙,便成為全劇組翹首以盼的救命稻草。如果編劇身處異地,便透過傳真把劇本從世界各地「飛」傳到導演和演員手中。其中文雋就是「飛紙仔」的高手,他經常在飛機上寫劇本,下機後會再找傳真發送,「古惑仔」系列(1996-1998)的對白就是出自他的「飛紙仔」。文雋認為,創作不一定要有規範,沒有劇本並不等於沒有想法。陳果、王家衛的劇本通常僅是一張紙,並透過與演員溝通以說話來交待電影內容而著稱。王晶更是可以一邊「飛紙仔」,一邊看馬經的典範。「飛紙仔」的方便、快捷成就了香港電影拍攝的高效率,然而其帶來不連戲、低品質等弊端也成為某些香港電影粗製濫造的罪魁禍首之一。

● 茄喱啡

香港電影界將臨時演員或無關重要的角色統稱為「茄喱啡」,該詞部分的意思是由英文「Carefree」直譯而來。作為「人肉佈景板」的臨時演員大多不受重視。但是經過大量出演「茄喱啡」的歷練,好些演員得以積累演技,日後更有機會躋身至主角行列。香港電影中大多數閃耀的名字都曾有過「茄喱啡」的經歷。在周星馳拍攝的《喜劇之王》(1999)中,對此便有過生動貼切的描寫。

● 香港電影界反黑幫暴力大遊行

　　1992 年 1 月底，因發生《家有囍事》底片被劫事件，全港共計三百多位演藝界人士合力發起「香港電影界反黑幫暴力大遊行」，參加的包括有成龍、徐克、吳思遠、許冠文、周潤發、周星馳、曾志偉、劉德華等，目的是抗議影圈此起彼伏的暴力行為，而這亦是世界電影史上首次反對影圈涉及黑勢力而發動的大遊行，成為震驚一時的國際新聞。遊行期間，一眾明星更派出代表親赴警局與警方開會，並發表聲明，懇請港英當局保障演藝人士的權利。

卷
9

風雲本紀

合拍片

● 舊源頭 ── 香港電影的頹敗

　　欲說合拍片，必談其源頭：1993 年西片《侏羅紀公園》(*Jurassic Park*) 在香港狂收 6,000 多萬港元票房，不僅刷新歷史票房紀錄，更首次凌駕港產片〔該年冠軍《唐伯虎點秋香》(1993) 為 4,100 萬票房〕，成為香港電影盛極而衰的標誌。

　　1993 年港產片總票房為港元 1,146,149,208，較往年下跌 7.58%，如今看來，實為不祥的預兆：1994 年港產片總票房跌至港元 973,496,699，只及 1989 年的水準，跌幅達 15.06%；1995 年為港元 785,270,344，下跌 19.34%，1996 年為港元 686,363,824，下跌 12.60%。連續四年滑落，竟比 1969 至 1992 年間所有跌市年（1974、1975 與 1989 年）還要多，觀影人次也分別下跌至 17,450,452（人）及 13,837,980（人），只屬七十年代的水準，港產片的頹態已顯見。1997 年港產片產量僅 88 部，總票房收港元 545,875,933，首次跌穿 20%，對比西片 383 部的總產量，及《鐵達尼號》(*Titanic*，1997) 賣座達 1.1 億，「九七末世」已然發生在香港電影身上！

　　市道的不景氣，定有內外原因。首先西片在《侏羅紀公園》後聲勢大盛，《真實謊言》(*True Lies*，1993)、《生死時速》(*Speed*，1994)、《天煞地球反擊戰》(*Independence Day*，1996)、《職業特工隊》(*Mission Impossible*，1996) 等片的賣座都超過港產片全年的百分之八十以上，期間僅只有「雙周一成」能夠與之抗衡；其次，台灣和東南亞市場接連失守，如前者受台灣片商抵制風波及西片的票房夾擊，隨之狠削港產片的版權費，如以往有賣座明星的影片，出價可達一百萬以上，如今只會出價 30 萬左右，如要求片方提供拷貝，最終實收僅及總成本的十分之一，既不能為任何主流類型的港產片提供充裕的資金，而此現象與當年粵語片「片花潮」崩潰而導致衰落是不謀而合；再者，盜版情況嚴重，尤其 VCD 進入市場後，面對戲院平均票價的上漲（1993 至 1996 年已由 35.5 元增至 49.6 元，最高票價為 60 元），觀眾寧願花 20、30 元去買盜版碟，從而直接打擊票房；加上許多港產片通過翻錄、盜錄等方式進入內地，版權方因一分錢也收不到而損失更慘重；此外，因永高和東方院線先後結業，1996 年全港戲院的數量急劇下跌，從最高峰的近 200 間下跌至約 100 間，1997 年更創

89 家新低數字，故若非院線紛紛調低票價（平均 36.1 元），港產片的票房收入可能會更低；而 1997 年亞洲金融風暴襲港，港產片的製作費也一再銳減，若沒有大明星參演，則難以有超過 600 萬的製作成本。

至於港產片本身，一大「禍源」是五條院線並存，各院線要有片源來維持運作，故院線最後要排映許多粗製濫造之作，不但對票房無甚幫助，也損壞了港片的名聲；港產片製作成本萎縮，而資金主要用來邀請一線紅星演出，其他範疇顧不上，自然令水準下降；此外，1996 年後成龍、李連杰、周潤發、徐克、吳宇森、林嶺東、唐季禮等人赴荷里活發展，周星馳減產，其他影星除了劉德華外大都不夠號召力，令電影演員市場出現斷層情況。凡此種種，「香港電影已死」之聲甚囂塵上。

當然，九十年代末港產片並非死絕，畢竟中國星、寰亞、澤東、安樂、銀河映像、最佳拍檔等仍顯活力，美亞、寰宇等憑錄影帶發跡者也在製作領域上立起聲勢，英皇、星皓等新力量更是異軍突起；2000 年科網熱潮興起，一班影人又合資成立「東方魅力」，通過股市來吸納大量資金開拍電影，但當面對對岸龐大的合拍片市場，這些都不過是小巫見大巫了。

● 奠定期——合拍片的前世

香港與內地合拍影片，可追溯至五、六十年代「長鳳新」與北上廣製片廠的合作，但真正以機構為主體長期運作，仍以 1979 年成立的中國電影合作製片公司為始。

當時內地仍處於計劃經濟，故對合拍片實施統一歸口管理，合製公司便是入口，基本流程是先將片方的合拍片申請與劇本呈交電影局，電影局則將劇本及片方的業績及資信情況逐一審查，獲得通過後才可立項。而影片完成後，製片廠、合製公司及電影局都要嚴格審查內容，且只有電影局通過的版本才能在海內外發行，片方不可私自剪接。

而最便利仍是左派公司。據 1981 年《進口電影管理辦法》規定，左派公司到內地拍片只須審查劇本大綱，且可繞過合製公司直接由國務院

港澳辦出面協調相關事宜，發行上也享有國產片的待遇。

　　不過，此階段的合拍片更應稱作為「協拍」，因香港公司多是整個團隊參與，內地主要提供外景、設備及群演場口，直至《少林寺》（1982）需要懂真功夫的演員，才從武術隊挑選隊員擔綱主演，李連杰亦因而脫穎而出；同時，自《投奔怒海》（1982）邀得奇夢石參演後，陸續有更多內地演員在港產片中擔綱要角，如劉曉慶、斯琴高娃、潘虹、于榮光、達式常等。

　　八十年代，不少合拍片在港的賣座都頗有成績，如五部「少林片」累計便有港元 $79,804,486，李翰祥的「清宮三部曲」累計有港元 $35,552,252，《投奔怒海》、《火龍》（1986）與《海市蜃樓》（1987）都超過 1,500 萬票房，《中華英雄》（1988）有 1,200 萬票房，《黑太陽 731》（1988）有 1,100 萬，1990 年合拍片賣座之冠《秦俑》票房更近 2,100 萬，比許多本土製作還受歡迎。其後熱錢流入香港，台灣片商亦在香港成立公司，形成「台灣資金，香港製作，內地場景」的影片，及以內地版權換中方勞務投資的模式，尤以湯臣（徐楓監製，嚴浩導演）的《滾滾紅塵》（1990）便先開紀錄。九十年代初，台商也投資內地導演拍攝的影片，如張藝謀的《大紅燈籠高高掛》（1991）就有年代國際（香港）有限公司（邱復生）的資金；後再發展到以內地影人為幕後團隊，香港與內地影星組成演員陣容，如湯臣的《霸王別姬》（1993）和《風月》（1996）均屬此例，而它們都以港產片身份參加國際影展。

　　香港公司亦然，如九十年代銀都出品的《秋菊打官司》（1992）、《炮打雙燈》（1994）等都在國內外獲獎，另如《愛在草原的天空》（1994，寰亞）、《變臉》（1996，大都會）、《過年》（萬科）、《背靠背，臉對臉》（1994，森信）、《秦頌》（1996，大洋）等，也皆屬港資的國產片。

　　九十年代前期，合拍片熱鬧紛呈，1992 年達 21 部，較 1988 至 1990 年的總量更多，1993 年更達 56 部。有趣的是，內地與香港的合拍片的兩段分水嶺多少都與「新武俠」類型有關：1980 年宙斯影片製作公司（鳳凰支持）製作的《碧水寒山奪命金》是合拍片政策下的早期代表，台前幕後許多工作人員（包括導演杜琪峯）皆非真正的左派影人；1987 年許鞍華在內地取景拍攝《書劍恩仇錄》及《香香公主》，亦為具武俠片的特色

之作。但當時武俠類型在香港反響有限，故以上三片的票房均屬一般。

1992年「新武俠」復熱，徐克、吳思遠與瀟湘廠合作的《新龍門客棧》（1992），及與北影廠合作的《黃飛鴻之三獅王爭霸》（1993）都大受歡迎，前者在內地賣出377個拷貝已是紀錄，後者更打破出售拷貝的發行行政壟斷局面而首開分賬模式：片方與發行在影片達到某個標準線便可按6：4比例來分賬，若超過此票房者則可提高比例。最終《獅》片僅是上海便創下十天收70萬人民幣的奇跡，北影、片方及發行都獲利甚豐。

得益於此，由1992至1994年，古裝片遂成合拍之首，除各製片廠前赴後繼，其中永盛和正東猶為積極，前者的《武狀元蘇乞兒》（1992）、《唐伯虎點秋香》（1993）、《倚天屠龍記之魔教教主》（1993）、《新天龍八部之天山童姥》（1994）、《九品芝麻官白面包青天》（1994）等，及後者的《方世玉》及續集（1993）和《太極張三豐》（1993）等皆是經典，其他如《誘僧》（1993）、《青蛇》（1993）、《西楚霸王》（1994）等亦叫好或叫座，走勢甚佳。

為何當時內地製片廠會有那麼多機會？事因此前國產片普遍市道不景，作為公營機構的製片廠在政策與資金扶持上有限，導致拍攝成本不足，影片鮮有觀眾，連拷貝量也最多只賣幾十個，何以談投資？雖然1988年電影局制定《關於調整中外合作攝製電影管理體制的意見》，允許製片廠在合拍片上獨立攬活，但仍未見樂觀；直至1991年有關部門開放合拍片生產指標控制，1993年再出台關於內地電影機制改革的「3號文件」，製片廠轉為自負盈虧的企業化經營，並擁有影片的自主發行權，形勢遂現轉機。

在成本上，因合拍片能與外方合資，且後者的出資額一向甚高（有時會全額），故製片廠除了花費甚少，在人員、器材及場租環節都能賺錢，加上，享有票房利潤的分帳，營業額自然可觀。所以在九十年代，製片廠紛紛轉虧為盈，合拍片實是功不可沒。

但1994年後，合拍片卻再陷低谷，其一是遭荷里活進口的分賬大片搶市，其二則因《誘僧》、《藍風箏》（1993）等違規參賽放映，及出現只買廠標的「假合拍片」，導致內地遂收緊合拍片的政策，並提出「以我為主」的原則，包括嚴格審查劇本，菲林須在境內沖洗等。結果1994年合

拍片立刻下降至 26 部；1996 年在長沙會議上加重電影產業計劃經濟部分的「9950」計劃及頒佈《關於國產劇情片、合拍片主創人員構成的規定》等出現，尤其後者「主創人員除導演、編劇、攝影師應以我境內居民為主」、「擔任主要角色的我境內居民一般不少於 50%」之條款，對向來以港台為主的合拍片造成很大的限制，何況港產片已市道疲弱，加上部分片商北上拍片也蝕本收場（如中國星和學者），如《西遊記第壹佰零壹回之月光寶盒》（1995）即使有周星馳主演也無助於票房收益，大製作《宋家皇朝》（1997）的反響亦一般，故令片商對合拍片意興闌珊。到九十年代後期，合拍片竟只有一部《風雲雄霸天下》（1998）尚算理想。

　　但此期間，港產片仍有成龍電影能以進口片身份在內地獲得不俗的賣座成績：《紅番區》（1995）票房達 8,000 萬人民幣，亦為電影市場打響了「賀歲檔」的概念，其後的《警察故事 4 之簡單任務》（1996）、《一個好人》（1997）等也獲得成功，貫穿了兩地市場。

● 新時代 ── 合拍片大潮流

　　1998 年港產片總收入為港元 423,907,097，跌幅達 22.34%，是 1969 年後最大一次的跌幅。其時全年十大賣座片第十名的票房也僅有 1,000 萬，全年為 89 部影片，超過 60 部影片的票房是低於 500 萬；1999 年產量回到 136 部，總收入卻僅港元 345,711,713，只有 17 部影片的票房是超過 500 萬，加上周星馳和成龍演出的賀歲片《喜劇之王》（1999）及《玻璃樽》（1999）（兩片分別是該年票房冠、亞軍）都不到 3,000 萬，實在慘不忍睹！

　　同時，台灣與東南亞的市場亦雪上加霜，港產片即使「賤賣」版權都乏人問津，退路乃斷，內地因而成為香港電影的最後希望。

　　但這之前，港產片在本地也有反彈的跡象：周星馳和成龍仍有號召力，前者的《少林足球》（2001）更是史上首部 6,000 萬之作；劉德華與鄭秀文這對組合大熱，兩部「男女」片合計達港元 75,650,547，而兩、三年間兩人各自主演的影片票房也大都穩在 1,700 萬以上；楊千嬅成為新生代喜劇明星的代表；當然更少不了港產片救市作的「無間道三部曲」（2002─

2003）累計港元 110,191,743，可謂絕境反擊。

總而言之，即使沒有選擇，以上這批影人／片從 2000 至 2004 年期間為港產片創造約 8.5 億港元的總票房收入，對熬過香港電影市道「轉折期」可謂貢獻良多。

2002 年張藝謀的《英雄》以 2.5 億人民幣票房開啟華語大片的時代，香港也收達 2,600 多萬票房，迄今仍是內地導演在香港最賣座的影片。更重要的是，直至《英雄》出現，沉寂數年的合拍片才真正回潮，且仍以武俠片為先。

2003 年 CEPA 落實簽署，許多限制都獲開放，令合拍片產量從 18 部飆至 45 部，佔全年國產片總量的 32.1%，其後每年都保持在 35 至 40 部以上；到 2012 年，合拍片年產量已達 62 部，總產量 293 部，總票房達 37.7 億元，是 2003 年的 14.5 倍；2008 及 2009 年內地十大賣座影片更皆由合拍片所包攬，2006、2007 及 2010 年亦各佔九席，其核心地位不可動搖！

合拍片的蓬勃發展，首先在於票房。過往影片以進口分賬進入內地，不僅受配額限制，利潤比例只有百分之十五，但簽署 CEPA 後合拍片與國產片對等，分賬比例便升至 35%，合拍片在票房亦按倍數翻升，如 2004 年《功夫》在香港收得 6,100 萬票房，內地則達 1.2 億，兩地都破票房紀錄；2005 年《七劍》在香港有 700 萬票房，內地卻是其十倍；《神話》（2005）香港收 1,700 萬，內地票房則近億；2006 年《滿城盡帶黃金甲》香港收 1,900 萬，內地達到 2.9 億；且自《無間道 III 終極無間》（2003）後，合拍片若製作精良、陣容吸引，在內地都能達 3,000 萬票房；值得一提的是，從 2003 年至今，香港十大賣座華語片冠軍中，僅 2011 年的《那些年，我們一起追的女孩》不屬合拍片，而同期內地十大賣座華語片冠軍中，全都是合拍片了。

其次在於兩地電影公司的資本與模式的融合。內地尤其改變了以往以勞務投資為重的結構，並成為合拍片的主要資方，最多可佔總額的百分之七十，同時移入荷里活式的融資手法（全球的版權預售及貸款），令運作上更為靈活，加上如博納（從保利博納到博納影業）、華誼兄弟、新畫面等內地民營公司的崛起，其影響不遜於中影集團等公營機構，尤其博納，迄今為止拍合拍片的比例是最高的。

另在於題材的包容。在合拍片中，如功夫、武俠、動作、喜劇、警匪皆是過往港產片的主要類型，且從早期（2002 至 2005 年）的《英雄》、《老鼠愛上貓》（2003）、《無間道 III 終極無間》（2003）、《功夫》（2004）、《新警察故事》（2004）、《七劍》等；到中期（2006 至 2010 年）的「葉問」系列（2008－2015）、《寶貝計劃》（2006）、《導火線》（2007）、《門徒》（2007）、《長江七號》（2008）、《狄仁傑之通天帝國》（2010）等；再到近年（2011 至 2013 年）的《龍門飛甲》（2011）、《十二生肖》（2012）、《寒戰》（2012）、《西遊·降魔篇》（2013）及《一代宗師》（2013）等，一直在迎合此形勢，這當然亦與內地民眾普遍從港產片身上建立對華語片的欣賞概念有關，何況一眾北上的香港導演對這些類型已早有經驗，故拍攝風格及手法上並沒有隔閡；而且，近年香港導演亦極力將類型品牌化，兩部「葉問」在香港及內地分別累計獲 6,900 萬及 3.3 億票房後，又發展出「狄仁傑」及「竊聽」系列，除貫穿古、近、現代，亦平衡了兩地觀眾的口味，如兩部「狄仁傑」於古裝片在香港的號召力滑落時仍合收近 2,000 萬票房，內地更達 8.8 億；「竊聽」作為「無間道」後最賣座的警匪系列，兩部影片在港收 3,900 多萬，內地更合共超過 3 億，足見「系列化」乃成合拍片的未來重點；還有，不少導演將一些經典影片翻拍，因這些影片早有觀眾群，即便水準良莠不齊，亦有市場，如《十月圍城》（2009）、《錦衣衛》（2010）、《東成西就 2011》（2011）、《新少林寺》（2011）等，而《西遊·降魔篇》更達 12.5 億票房。

當然，內地在資金、技術、設施及人力方面的優勢，也令香港電影公司或影人有機會參與更多史詩大片的拍攝項目，《投名狀》（2007）與《赤壁》（上集，2008；下集，2009）便是代表，《建國大業》（2009）也有寰亞及英皇的資金，《龍門飛甲》更實現武俠的 3D 化，這些項目即使在港產片黃金時期也難以企及。總而言之，在合拍的背景下，如今大製作的電影已普遍由香港導演操作。

但是，合拍片雖挽救了香港電影工業，但仍受制於審查上的各種方面，如情色、鬼怪與賭博題材被拒，黑幫片遭受「大動手術」，以本土文化為重的題材亦有水土不服之感，結果導致「港味流失」一直為兩地觀眾、影評人及業內人士所詬病；而長期對港產片奉行「盡皆過火，盡是癲

狂」原則的香港影人，北上後更用了近七、八年才學懂如何既「不踩界」，並在類型上兼顧兩地的口味，當中發展較為成熟的是警匪片，如《寒戰》（2012）在的香港票房有 4,200 萬，內地有 2.5 億票房就是例證。

此外，近年三級片回歸本地，實質也與對岸有關。以情色片為例，2007 年《色，戒》香港票房達 4,800 多萬，因內地觀眾為了一看該片的原版而來港觀看；2011 年《3D 肉蒲團之極樂寶鑑》的熱潮更甚，票房也達 4,100 萬，片商遂把握機會，於「五一」、「十一」等內地公眾假期在港上映三級片，故此《一路向西》（2012）、《飛虎出征》（2013）、《豪情 3D》（2014）等票房能超過 1,500 萬，對岸的功勞實質也不少。

但要認清的是，香港觀眾對合拍片的接受程度始終很割裂：如馮小剛的《唐山大地震》（2010）在港票房有 1,500 萬，就完全是買這題材的帳，而此前的《天下無賊》（2004）即使有劉德華演出也只收 500 多萬；且香港電影人拍內地故事也鮮有觀眾，如《毒戰》（2013）的內地票房有 1.5 億；《聽風者》（2012）有 2.1 億，香港卻只有 400 多萬；《中國合夥人》（2013）內地票房收 5 億，香港有 500 多萬，《警察故事 2013》（2013）更只有 160 多萬；而《建國大業》（2009）、《建黨偉業》（2011）即使有許多港星合演，港人也對這種主旋律的題材從不買賬，更別說《集結號》（2007）、《一九四二》（2012）等由內地影星主演的電影，能收二三百萬已經算不俗。

而且，近年內地與香港的關係矛盾頻生，港人除了支持本土意識為題材的港產片，也樂於看「醜化」內地人的影片，如在《新宿事件》（2009）、《低俗喜劇》（2012）、《一路向西》、《飛虎出征》等片中，「北姑」、人蛇、大陸土佬等角色皆而有之。

如今，合拍片已發展了十多年，既愈見蓬勃，也愈發複雜，雖則市場穩定，但從整個形勢而言實際上會更多元素，尤其如今「合拍大潮」與「港產片回歸」已在融合大勢下出現明顯的分離，是否將逐步影響未來的「大華語片」的市場結構，尚待揭曉。

● 寰亞／英皇：「後九七」時代的娛樂帝國

林建岳 ▶ 1957—

為商人、出品人,是香港著名企業家林百欣次子。八十年代隨父親轉戰娛樂界,收購亞視;2000 年入股寰亞電影成為大股東,投資拍攝「無間道」系列（2002－2003）、《投名狀》（2007）等巨製,成績斐然。

莊澄 ▶ 1957—

為監製、編劇。1994 年與馬逢國、馮永等聯合創辦寰亞綜藝集團有限公司。後擔任寰亞電影的總裁,是寰亞戰略和具體專案的實施者,任職 18 年後離開寰亞,並加盟黃百鳴父子的天馬電影。

楊受成 ▶ 1944—

為商人、出品人。九十年代成立英皇娛樂集團（EEG）,2000 年後開始大規模投資及攝製電影專案,代表作有《千機變》（2003）、《情癲大聖》（2005）、《門徒》（2007）、《新宿事件》（2009）等。近年與成龍、姜文有頗多的合作,作品有《新警察故事》（2004）、《十二生肖》（2012）、《太陽照常升起》（2007）、《讓子彈飛》（2010）。

　　「桃花謝了春紅,太匆匆,無奈朝來寒雨晚來風」。如果說八十年代末、九十年代初的香港電影無論是藝術和工業化,甚至審美都迸發着「東方荷里活」最後的光榮與驕傲,那麼九十年代,尤其是「九七」之後則面臨着最大的挑戰。邵氏、嘉禾、德寶相繼衰落,曾經風頭無兩的中國星也在「後九七」的陰影下,其製片業也全面萎縮,滄海橫流,手執香港電影業牛耳者為林建岳的寰亞與楊受成的英皇。

也許因寰亞的創始人大多出身於電影發行和投資行業，其製片模式更傾向於嘉禾（鄒文懷曾為邵氏製片部經理）這走大導演、大明星的衛星制路線，而旗下附屬的工作室相對獨立，如劉偉強的基本映畫、杜琪峯的銀河映像、黎明的 Amusic，以及於 2011 年吸納的黃曉明和周迅的個人工作室。而傾向於明星制的英皇則與邵氏一樣由自己培養新人，如曾與無線攜手舉辦「英皇超新星大賽」（林峯就是由此出道）、在香港和北京分別設立演藝學校和培訓班，更在全港遍植星探以發掘有潛力的新人（如 Twins 及從英皇出走的梁洛施）等，可說如今的英皇已成為香港當紅偶像的造星工廠。

成立於 1994 年的寰亞，由莊澄、鍾再思等七人創辦，創業作為改編自音樂劇的《我和春天有個約會》（1994，高志森導演）。《我》片依賴口碑行銷來試水，其發行、宣傳、放映的模式至今還是業內所津津樂道。莊澄表示那時在香港上映電影，主要是找一條院線來放映，但他們卻找了五家電影院只在每星期六上映一場。五個星期後，市場反響愈來愈好，之後公司就擴大到院線上映，而他們在拍電影的時候，也每天同步改變其廣告宣傳。（最終該片以 300 萬成本博得 2,200 萬票房，同時奪得香港金像獎「最佳原創劇本」。

隨後寰亞開拍《伴我同行》（1994）、《飛虎》（1996）、《野獸刑警》（1998）、《半支煙》（1999）等精良之作，其中陳嘉上執導的《野獸刑警》更在第十八屆香港電影金像獎連奪「最佳電影」、「最佳導演」、「最佳編劇」、「最佳男主角」、「最佳男配角」五項大獎。因財力所限，寰亞初時大多只能開拍中小型製作的電影，而彼時對香港電影失去信心的觀眾卻是非大明星不看，所謂人窮氣短，生性保守的執行主席鍾再思亦生不出開疆拓土的壯志。

可是 2000 年迎來了轉機。在成龍的引薦下，地產大亨林百欣次子林建岳攜 6 億港幣入股寰亞。在家族雄厚資金的支持下，2001 年林建岳再次從鍾再思手中購得股權，控股 35.1%，成為寰亞新任掌門人。林建岳從一開始便篤信大明星大製作才會有大回報，認為與其培養新人，倒不如為有一定基礎的藝人提供機會。2001 年寰亞第一部由巨星出演的電影《愛君如夢》（梅艷芳、劉德華、吳君如主演）上映，票房位列年度十強。

2002 年莊澄把麥兆輝一個賣不出去、關於臥底的劇本放在林建岳面前，彼時臥底題材已被香港導演拍得盡爛，然而在經歷盜版問題、金融危機後，低迷的電影市場令莊澄預計該片的票房大約可以達到 2,000 萬港元，雖不能保證 4,000 萬港元的製作成本可回本，但卻可作為寰亞的轉型之作。「我對他說，林先生你進來以後公司沒有甚麼大變化，我覺得這應該可以成為一部你到寰亞之後可標誌公司變化的作品」。最終林建岳決定豪賭一把，開拍《無間道》（2002），演員陣容滙集了劉德華、梁朝偉、曾志偉、黃秋生，最終該片竟奇跡地收 5,600 萬港元票房，並於金像獎中包攬「最佳導演」、「最佳電影」、「最佳編劇」、「最佳男主角」、「最佳男配角」、「最佳剪接」、「最佳原創電影歌曲」，同時美國華納公司更花 170 萬美元買下《無間道》的劇本改編權，打破香港電影版權賣埠的紀錄。2003 年寰亞開始將業務擴展到海外，並將日本知名動漫改編的《頭文字 D》（2005）搬上銀幕，最終僅是日本票房便達到 476 萬美元，香港票房更以 3,700 萬港元奪得 2005 年中西片票房的冠軍。隨後劉德華主演的《童夢奇緣》（2005）、梁朝偉主演的《韓城攻略》（2005）也不乏觀眾捧場，公司傾向以大明星、大製作的轉型普遍取得成功。

與寰亞主要側重於電影製作及發行不同，英皇娛樂從一開始便集唱片製作、藝人管理、演唱會籌辦、舞台劇製作、電影電視製作、多媒體業務、商品特許經營及零售等業務於一身。楊受成的父親楊成是英皇集團創辦人，業務涵蓋鐘錶、酒店、銀行、金融、地產等，1986 年於百慕大註冊英皇娛樂。楊受成 1997 年創辦飛圖電影，該公司曾與日本公司合作《案山子》（2001）、《殺手阿一》（2001）等。1999 年楊受成入主英皇集團，同年整合其親手創立的飛圖唱片、飛圖電影為英皇多媒體集團。2001 年英皇娛樂收購英皇多媒體。

而與寰亞不同的是，英皇一直以來都着力打造旗下的明星陣容以青年學生為主要消費群，如先後誕生了 Twins、謝霆鋒等偶像。與寰亞類似的是，英皇從成立之初便將市場定位至全球。2001 年英皇依託成龍的國際品牌，投資電影《飛龍再生》（2003），不久楊受成與成龍聯手成立成龍英皇影業有限公司，並負責成龍所有電影的海外發行。2003 年英皇娛樂電影事業步入正軌，推出集愛情、驚慄、喜劇、特技等元素的新型殭屍

片《千機變》（2003）在港大賣。對英皇而言電影很多時候只是推銷旗下藝人的方式之一，因此英皇電影多是為 Twins、謝霆鋒等青春偶像度身訂做，也大多與公司對其偶像的包裝形象不謀而合，如謝霆鋒的叛逆冷酷、阿嬌（鍾欣桐）的甜美清純、阿 Sa（蔡卓妍）的古靈精怪，而藝人專輯和演唱會也往往會伴隨電影同步推出。與此同時，英皇的第一波造星運動更初見奇效，「四大天王」後的香港年輕新一代的當紅巨星有大半是出自英皇。

2004 年杜琪峯攜銀河映像簽約寰亞。同年，其執導的《大事件》入圍康城電影節，並被俄羅斯、荷里活買去版權。與此同時，林建岳將寰亞電影在新加坡分拆上市，不久便組建東亞唱片、紅館藝人管理集團有限公司，更力邀劉德華、鄭秀文、楊千嬅等加盟。同時，寰亞影帶發行、電視台播映等業務也成為其重要的盈利來源，以電影業為中心的林氏娛樂王國亦由此建立。

正如王家衛在《東邪西毒》（1994）在末尾的「矢星當值，大利北方」，在香港電影市場已不足以支撐製作成本後，愈來愈多的香港影人開始北望神州。與一直固守香港本土，寧以「引進片」形式進入內地的中國星不同，寰亞、英皇從成立開始便積極拓展與內地的合作。寰亞成立之初則投拍過內地第四代導演謝飛執導的《愛在草原的天空》（1994），而在 2003年 CEPA 出台、內地電影市場回暖後，寰亞更是最早與內地展開合作的香港電影公司之一。2003 年寰亞公司進軍內地音像製片銷售行業，與中影集團合作發行音像製品〔首部電影為《無間道 II》（2003）〕。同年投資第一部合拍片《無間道 III 終極無間》，並安排三部《無間道》在內地上映，為了適應內地的審查制度還特意修改了結局。2004 年寰亞與華誼兄弟聯合投資馮小剛的《天下無賊》（2004），此後寰亞將工作重心完全向內地傾斜，並投資了馮氏的每一部電影，如《夜宴》（2006）、《集結號》（2007）、《非誠勿擾》（2008）、《唐山大地震》（2010）等，票房接連破億的同時，寰亞也對內地的審查政策、觀眾審美取向有了最深切的了解。此後寰亞出品的絕大多數電影哪怕要大作修改（如杜琪峯電影）也要極力保證能在內地成功上映。莊澄便說過：「我們有一半以上的電影市場在亞洲，而亞洲市場裏內地又是最主要的。」據悉，寰亞還將在內地一線城市建立影

院，其中北京的影院專案已與合作方簽訂了協議的框架。

　　相對完全轉向內地市場的寰亞，依託「成龍國際」賣片的英皇則相對發展遲滯。其第一部合拍片還是 2005 年由劉鎮偉執導的《情癲大聖》，內地票房過 5,000 萬元人民幣。2007 年以後，受內地影視連年的刺激，英皇北上神州的腳步便逐年加快，同年投資 8,000 萬開拍《太陽照常升起》（姜文導演），雖最終只斬獲 1,300 萬票房，但依然沒有阻擋其合拍片的步伐。2008 年的《功夫之王》（*The Forbidden Kingdom*）、《功夫灌籃》；2009 年的《刺陵》、《赤壁決戰天下》、《十月圍城》；2010 年的《讓子彈飛》，以及內地主旋律電影如《建國大業》（2009）、《建黨偉業》（2011）等，均不乏英皇的身影。

　　至 2012 年，寰亞已製作華語電影超過 60 部，在電影節中獲得約 350 次提名，贏得超過 140 個獎項。英皇則捧紅了 Twins、謝霆鋒、容祖兒等藝人，並與博納聯手成立英龍演藝經紀有限公司，包括出品發行了 2004 年後所有由成龍演出的電影，更將張家輝、謝霆鋒捧上影帝寶座，讓林超賢取得「最佳導演」。而楊受成、林建岳是繼邵逸夫、鄒文懷、向華強、向華盛之後成為香江電影的「大鱷」。

　　2012 年年底，英皇出品成龍第 101 部戲，或許《十二生肖》是最後一部成龍功夫喜劇。眼見年過半百的成龍依然很賣力地複製「陳家駒」（「警察故事」系列）時代的種種，不覺又對那個終將逝去，或者已經逝去的黃金時代懷念起來。

　　過去之人不可追，現在之心不可安，未來之事不可知，相信是存在於很多香港影人與香港影迷心中，始終是揮之不去的悵惘。

● 安樂／百老匯：江志強榮膺「亞洲最佳製片人」

江志強 ▶ 1953—

為製片人、影院投資經營人,被荷里活評為「亞洲最佳製片人」。接掌父親江祖貽的安樂影片有限公司後,除了將旗下院線經營至佔香港市場百分之四十外,更積極進軍製片領域,曾製作《臥虎藏龍》(2000)、《霍元甲》(2006)、《色,戒》(2007)、《寒戰》(2012)等片,同時在海外發行了《英雄》(2002)、《十面埋伏》(2004)、《滿城盡帶黃金甲》(2006)等大片。

安樂影片是香港電影史上歷史最長的獨立製片公司之一,也是少數集製作、發行、放映於一身的電影公司。安樂影業由江祖貽於 1950 年在香港創立,起初從事影片發行及影院經營業務,現擁有百老匯、AMC 戲院電影院線,其中百老匯為當前香港最大的院線,在全港擁有 12 家影院、54 塊銀幕,佔香港電影市場的百分之四十。

安樂影片於 1980 年投入電影製作,首部作品為江志文在原有西方紀錄片基礎上剪接推出的《慘痛的戰爭》(1980),以編年史的手法描述日本侵華戰爭的殘酷性。由於同時受到嘉禾、邵氏院線的推崇,該片上映一個月便取得將近 600 萬港元票房,最終票房近千萬港元,刷新了香港電影票房紀錄。隨後安樂還推出了《田雞過河》(1983)、《性,命知多少?!》(1983)、《冷血屠夫》(1985),但反響不大。後來江氏重新把工作重心轉移到影院經營上,並逐漸將影院業務擴展到內地,早在 1983 年便與中影合作,更在深圳成立南國戲院。

1989 年江志強接手安樂,除了繼續擴張影院以外,還投資製作了《天

國逆子》（1995，嚴浩導演）、《藍風箏》（1993，田壯壯導演）、《飲食男女》（1994，李安導演）等文藝片，並在香港成立百老匯電影中心。千禧年後，安樂出品的武俠電影《臥虎藏龍》（2000）在海外大獲成功。不過回想當初投資 600 萬美元開拍《臥虎藏龍》時的豪賭，江志強至今仍心有餘悸。據李安、徐立功與美國哥倫比亞影業的約定，該片的回收金額須達投資金額六倍以上，雙方才會開始分紅。江志強說：「那時候錢是一個問題。我們不是拍到一半沒錢，是從頭到尾都不夠錢。因為拍《臥虎藏龍》的時候，大經濟環境不是很好，電影市場也不是很好，那是一個很悲哀的時代。不過愈不好的環境愈容易出現機會，沒有『危』那會有『機』呢？而且，那時候我們也沒有退路，我們除了電影甚麼都不懂，也不會做其他的，我們只會做電影。」最終該片全球票房超過 2 億美元的同時，更獲得奧斯卡四項大獎，迄今仍是全球票房最高的華語電影。

隨後，古裝武俠大片成為安樂影片的重點投資，江志強先後與張偉平聯合出品張藝謀的《英雄》（2002）、《十面埋伏》（2004）、《滿城盡帶黃金甲》（2006），同時投資李連杰主演的《霍元甲》（2006）和袁和平執導的《蘇乞兒》（2010）。其中《英雄》在美國 2,000 家電影院同時公映，蟬聯北美票房榜兩周冠軍後，最終以 5,370 萬美元收結，而在此前缺乏到影院觀影習慣的內地更狂收 2.5 億元票房，實是開了華語大片的先河。隨後的《十面埋伏》、《滿城盡帶黃金甲》等影片的票房也大賣，僅是《十面埋伏》的版權便在康城國際電影節賣出 2 億元人民幣。江志強被評為「亞洲最佳製片人」，《時代》雜誌更稱他為「亞洲英雄」。隨着近年內地市場的回暖，安樂影片也將事業重心逐漸傾向內地，不過與大多公司的大片路線不同，近年安樂影片開始傾心於文藝片的製作及發行，曾出品岸西執導的《親密》（2008）及《月滿軒尼詩》（2010）。在《滿城盡帶黃金甲》後明顯更傾心於低成本文藝片的製作，如《海洋天堂》（2010）、《最愛》（2011）等。江志強說：「我從來都不喜歡去跟風。今天這麼多人去拍武俠片，我為甚麼也要跟着去拍？這麼多人去搶甄子丹，我為甚麼也要跟着去搶？我喜歡自己去開拓一些東西。觀眾口味隨時都會變，所以我會開拓一些新的東西來滿足觀眾的口味，譬如說南非的電影、西班牙的電影、伊朗的電影，我們甚麼類型都會嘗試發行」。

● 美亞：垂直整合多媒體

李國興 ▶ 1958—

為電影出品人。1984年成立美亞，主要經營錄影帶及影碟發行業務。後來成立天下影畫有限公司負責電影製作，美亞則負責影片發行的業務，迄今為止，美亞共製作了近80部電影。

　　學者鍾寶賢在《香港影視業百年》裏說：「九十年代後期，媒介日新月異，電影放映形式亦經歷革命性改變，電影傳統的播映流程和回本週期出現了戲劇性變化，影片從戲院獲得的盈利持續下跌，從影碟、影帶、電視版權獲得的收益反而持續上升，推翻了戲院作為『第一窗戶』的優勢；戲院商作為電影投資人的優勢亦隨之動搖，影業市場不再是以戲院放映為主導」（鍾寶賢：《香港影視業百年》）。在這背景下，為穩定片源，原本以錄影帶及影碟發行為主要業務的美亞也開始投資電影製作。1990至1995年間，美亞先後與新藝城、德寶、銀都合作了《快樂的小雞》（1990）、《正紅旗下》（1991）、《黃飛鴻之男兒當報國》（1993）等。其首部獨立製作的電影是1994年由徐寶華執導的《終極危情》（1994）。不過該片並沒有在院線上映，只以錄影帶的形式發行。美亞第一部引起廣泛關注的電影為1999年李仁港執導的《星月童話》，該片在對白、音樂、色調的處理上細膩靈動，頗得小清新電影的精髓。隨後美亞推出《爆裂刑警》（1999，與寰亞合作）、《目露凶光》（1999）、《朱麗葉與梁山伯》（2000）等口碑上乘的作品。2002年美亞推出馬偉豪執導的警匪喜劇《新紮師妹》，該片以低成本博得1,100萬港元的票房，位列當年票房排行榜第14位，成為了楊千嬅代表作的同時，亦成為美亞屢拍不竭的系列電影。2003年美亞推出杜琪峯執導的《PTU》，並在金像獎上連獲10項提名及金馬獎11項提名，杜琪峯也憑此片獲得金像獎「最佳導演」；而在同年的金紫荊獎頒獎禮上，該片更斬獲「最佳導演」、「最佳影片」等八項大獎。

　　早在九十年代，美亞便已投資內地經典影片如《開國大典》（1989）、《大決戰：遼沈戰役》（1991）、《大轉折》（1997）、《生死抉擇》（2000）等

在海外的發行業務。隨着絕大部分香港電影公司先後北望神州，美亞也逐漸將其製片業務轉向內地。2010 年美亞簽下內地人氣明星楊冪，以極低成本推出驚慄片《孤島驚魂》(2011)。該片雖被影評人大罵糟爛，最終卻奇跡地斬獲 9,000 萬元人民幣，亦開了「粉絲電影」的先河。

2012 年 3 月 11 日，天津美亞影城開幕，標誌着美亞集團在影視文化產業鏈上一個全新的延伸，也反映了美亞集團全面進軍內地影院市場的速度。總裁唐慶枝表示，上海、揚州、成都、撫順四地的美亞影城也在 2012 年至 2013 年陸續投入營運。「集團計劃於五年時間在內地開設 50 家影院，屆時座位總數將達到 5 萬個」。加上之前美亞注資成立的美亞電視有限公司所推出的美亞電影頻道，以及互聯網「中華萬年網」，美亞新媒體時代的影視產業鏈基本已成型。

正如鍾寶賢在《香港影視業百年》中提到的，絕大多數香港電影公司其實都極欲建立一個垂直整合架構，包攬製作、發行及上映這三個環節，「只是在九十年代，所謂垂直整合中的上映環節已不單指於戲院上映，所謂『上映』的含義已變得很複雜了」。

● 星皓：文藝起家，3D 當道

> ### 王海峰 ▶ 1973—
>
> 為製片人、電影投資人。2000 年成立星皓娛樂有限公司，是集影片製作、發行於一身的香港電影公司，先後於內地和台灣成立分公司，至今出品約 40 部電影。

星皓娛樂有限公司是罕有以文藝片起家的香港電影公司。星皓初期由爾冬陞主導，創業作為張之亮 2001 年執導的《慌心假期》，該片由梅艷芳、純名里沙、任達華主演。影片中昏黃流溢的畫面，法國、摩洛哥的街道，獨自遊蕩的癡男怨女的身影，頗有幾分王家衛的味道；片中呈現女性主義的視角更頗得《自梳》(1997) 的精髓，放在男性荷爾蒙濃烈的香港

電影中的確稱得上是異數。該片最終獲得第二十一屆香港電影金像獎「最佳男配角」、「最佳原創音樂」兩項提名,梅艷芳更憑此提名金馬獎影后。隨後,星皓推出許鞍華執導的《男人四十》(2001),講述男人的中年危機,被公認是張學友演技最佳之作,而剛剛出道的林嘉欣更憑此片獲得金像獎「最佳女配角」和「最佳新演員獎」。

2003 年星皓開始進入內地市場,首部合拍片為黎妙雪執導的《戀之風景》,依舊由林嘉欣主演及主打文藝情懷。隨後星皓在內地成立分公司,簽約內地導演阿甘、張揚,開拍低成本電影為主,如張揚執導的《落葉歸根》(2007)、劉奮鬥執導的《一半海水,一半火焰》(2008)、阿甘執導的《高興》(2009)等。僅就市場表現而言,除了阿甘的低成本喜劇電影《高興》斬獲 1,900 萬元票房外,星皓的內地文藝電影之路整體而言頗為坎坷。與此同時,星皓先後投拍的香港導演作品,在票房市場也難有作為,如李仁港執導的《少年阿虎》(2003)、黃精甫執導的《阿嫂》(2005)、鄭保瑞執導的《怪物》(2005)、羅志良執導的《綁架》(2007)、彭浩翔執導的《出埃及記》(2007),票房最多的也不超過 700 萬港元。

2008 年星皓台灣分公司成立,首部作品為方文山、九把刀、黃子佼、陳奕先聯合執導的四段式愛情電影《愛到底》(2009),投資 5,000 萬台幣,最後收得不到 100 萬港幣的票房(2011 年借九把刀大熱的東風在內地重映也僅收得 1,100 萬港元)。

2009 年 3D 電影《阿凡達》在內地掘金 13.2 億元人民幣,令 3D 熱潮席捲華語電影,似乎在從中看到契機的星皓宣佈以後將只拍 3D 電影。不久之後,星皓斥資 7,000 萬港元的全亞洲第一部全 3D 拍攝的《魔俠傳之唐吉可德》(2010)上映,影片最終雖以 3,650 萬港元票房慘澹守關,但星皓雄心依舊。2010 年 10 月 11 日號稱投資超過 4 億港元的《西遊記之大鬧天宮》(2014),是星皓至今已開拍了一共三集的「西遊記」系列。

● 陳木勝、林超賢：警匪片創作悍將

陳木勝 ▶ 1961—

在無線時期是杜琪峯的助理編導。1987 年在《呷醋大丈夫》中擔任執行導演而進入電影圈，導演處女作為《天若有情》（1990），曾四次獲金像獎「最佳導演」提名。迄今為止，陳木勝為英皇執導了六部電影，包括《新警察故事》（2004）、《寶貝計劃》（2006）、《保持通話》（2008）、《新少林寺》（2011）等。

林超賢 ▶ 1965—

1989 年在《不脫襪的人》中擔任副導入行，九十年代追隨陳嘉上合作《野獸刑警》（1998）等多部電影，曾獲第十八屆香港電影金像獎「最佳導演」。近年林超賢多為英皇執導電影，其代表作品有《証人》（2008）、《綫人》（2010）、《火龍》（2010）、《逆戰》（2012）等。

　　陳木勝喜歡稱自己為「雜工小子」，這與他早期的經歷不無關係。1981 年，20 歲的陳木勝進入麥當雄執掌的麗的電視台當場記，後於 1983 年跟隨蕭笙轉投無線，並從杜琪峯的副導演做起。1987 年他離開無線後，為黃百鳴導演的《呷醋大丈夫》任執行導演，後再到珠城拍製錄影帶劇集。直到入行十年之後，他才執導首部電影 —— 為王天林拜壽的《天若有情》（1990）。

　　與之經歷相似的還有林超賢，迄今為止他已入行 23 年，做過策劃、演員、動作設計，而最初他其實是陳嘉上的副導演，並從 1990 年的《小男人周記 II 錯在新宿》開始至 1997 年的《天地雄心》，於六部電影中擔

任副導演，此外還曾是陳友（《不脫襪的人》，1989）和鄭丹瑞（《噴火女郎》，1992；《黃蜂尾後針》，1993）的助手。

另一方面，陳木勝自稱「雜工小子」則源於對技術主義的迷戀。陳木勝熱衷拍攝槍戰、追逐、爆破場面，他或許是學習荷里活最成功的香港導演。天翻地覆的佈景、無休無止的飛車、不加節制的連環爆炸場面，後來也漸漸成為陳氏動作片不朽的標籤。「我一直熱衷於實拍（不用特技），我相信我們，尤其是香港拍動作片的導演，不單單是我，還有許多幕後工作人員，在設計方面都是很好的，可以用很少的錢拍出很好的效果。荷里活就是用一些音響，很大型的特技，去幫助鏡頭，鏡頭剪得很短，很不實在」。

林超賢則癡迷槍械，這令他與陳嘉上結緣。「（與陳嘉上合作）我主要負責場口設計、動作。很多注意力會放在怎麼樣做一些令別人很欣賞的技巧」。後來在《証人》（2008）、《綫人》（2010）中屢屢被人稱道的手提攝影技巧，或許可以看作為其功力的集中爆發。

再者，「雜工小子」一詞也可歸納陳、林二人對諸多類型主題的涉獵。陳木勝拍過「古惑仔」電影《天若有情》、《旺角的天空》（1995）；武俠電影《新仙鶴神針》（1993）；UFO 小品《歡樂時光》（1995）；警匪電影《衝鋒隊怒火街頭》（1996）、《我是誰》（1998）、《雙雄》（2003）、《保持通話》（2008）等。如果說陳木勝的電影多少也圍繞着動作的話，林超賢的作品則明顯遊移與駁雜得多，其作品的履歷表上赫然有警匪片《G4 特工》（1997）、《重裝警察》（2001）、《証人》、《火龍》（2010）；情色勵志片《豪情》（2003）；愛情奇幻片《戀愛行星》（2002）；動畫片《風雲決》（2008）、《閃閃的紅星之孩子的天空》（2007），以及調侃江湖片的黑色幽默電影《江湖告急》（2000）、《走投有路》（2001），所謂「雜家」，誠不我欺。

不過在拍攝《衝鋒隊怒火街頭》後的陳木勝與《証人》後的林超賢已明顯有了「萃雜提純」的自覺。陳木勝表示「1996 年，我拍完《衝鋒隊怒火街頭》之後，就決定了自己的電影路向。嘉禾老闆何冠昌跟我說，你不要再選其他類型的電影了，你拍過愛情也拍過古裝，可是時裝動作片應該是你最好的選擇。我就聽他的，決定往後都拍這個類型，直到現在都沒

有改變」。而林超賢則要到 2008 年才開始逐漸化繁為簡，「《神槍手》之前我有兩年沒拍戲，花了兩年停下來重新對自己批判，後來那幾部戲我會集中於講故事以及和戲裏的人物溝通」。隨後《証人》、《火龍》、《綫人》面世，林超賢開始有意在晃動的鏡頭（大多是手提攝影）、快速的剪接中謀求一種緩慢而足以醞釀情緒的平衡；同時積極在人物的背景和性格上着墨，盡量從細微處着眼。例如《証人》中張家輝的居所惹人煩躁的電鑽聲，《火龍》中黎明的妻子死後，便給陌生人剃頭的動作。「你不會見到很新潮的鏡頭，我只是想很平實地拍人」。

與陳木勝、林超賢最後一個關鍵字是「衣缽」。陳木勝的電影中其充滿血性陽剛是承襲自邵氏與李小龍：「從前香港沒甚麼好做，就是去看電影。我小時候，是邵氏動作電影最蓬勃的年代，每個星期一定去看。影響最大的還是李小龍，最喜歡的是《精武門》，看完特別開心，回家就亂踢，又學李小龍叫，晚上睡不着。哥哥說，你再亂踢，下一部我就不帶你去看，一下整個人就靜下來，乖乖的了，這就是電影的力量。」林超賢則說：「林嶺東是我最喜歡的導演，《學校風雲》是我最喜歡的一部戲，所以《綫人》的最後一場戲我用了屯門一間小學的教室。」如果說，陳嘉上從技術層面教會林超賢運鏡、調度與剪接的話，林嶺東則賦予林超賢寫實、陰暗、絕望、撕裂的內核。然而，林超賢鏡頭下的廟街、老歌廳、老電影，在不經意間帶出了一份昨日的味道。

● 鄭保瑞、葉偉信：少壯派雙雄

鄭保瑞 ▶ 1972—

香港新生代導演代表，以驚慄片《恐怖熱線之大頭怪嬰》（2001）、《熱血青年》（2002）打出名堂，後加盟銀河映像導演了《意外》（2009）、《車手》（2012），近作有《西遊記之大鬧天宮》（2014）。

葉偉信 ▶ 1964—

1985 年入行，1995 年開始獨立執導電影，2000 年後以《朱麗葉與梁山伯》（2000）、《殺破狼》（2005）以及「葉問」系列（2008－2015）哄動華語影壇。

　　鄭保瑞、葉偉信都是在類型片場由小工入行。高中畢業的鄭保瑞，因喜歡畫畫而誤打誤撞進入電影圈：「那個時候我 19 歲。一開始在現場做一些零散的小工、場務之類的工作。在現場會有一些很有意思的事情，開槍、放火、殺人，我覺得很有趣。這樣過了一年，就覺得不能一直做小工，於是第二部電影就跑去當了場記，後來又做了副導演，然後一直幹到現在。」

　　至於自中學輟學便一心想賺大錢的葉偉信是看到報紙上電影公司招人的廣告，於是興致勃勃地進入了電影圈。他的第一份工作是在新藝城片場「打雜」，送信、影印資料、買盒飯。後來鄭則仕提拔他當場記，後又讓他當副導演。

　　鄭保瑞做了九年類型片的副導演，先後跟隨王晶、林嶺東、馬偉豪，1999 年才依靠一個小公司投資的 8.8 萬港幣拍了第一個 90 分鐘 DV 作品《第 100 日》（1999）。「拍攝時間只有五天，整個劇組裏我是唯一的電影工作者，其餘全是學生，拍它就是為了求證我能不能處理一個 90 分鐘的故事。單是想，不行，你得拍出來，你才知道你到底能做甚麼事情」。隨後的《水著青春救生》（1999）、《摩登姑婆屋》（1999）也明顯是實驗成分居多。「一開始我和馬偉豪談，但他預算沒有那麼多，我就離開他的公司，

自己找了 100 萬拍了一個 DV 一樣的地下作品 ——《發光石頭》（2000）。電影首映時，我想一定要找馬偉豪過來看。放映結束亮燈的時候我起身尋找馬偉豪，我看到他舉起手說，好，拍得好。我突然覺得很內疚，後來他就開始給我機會，說你不要再拍地下電影，過來拍真正的電影吧。他問我要多少預算，我說 300 萬吧。結果他說，300 萬，不行啊，400 萬吧。於是我拍了我真正意義上的第一部電影《恐怖熱線之大頭怪嬰》（2001），之後他又贊助我拍了《熱血青年》（2002）」。

而同樣當了副導演十年的葉偉信，捱到 1995 年才有了執導鬼片《夜半一點鐘》的機會，「從那時起，鬼片、三級片、喜劇片、動作片甚麼都拍，平均每年一部。「為了生活，實在沒有氣力想甚麼理想。香港電影不景氣的年代，只能這樣維持生活」。據說每次有人找他拍片，葉偉信都會先存下一年的房租，以免「傾家蕩產」。

鄭保瑞、葉偉信的初期作品雖在故事、調度、運鏡之下翻不出太多新意，亦嚴格地恪守類型電影的金科玉律，但細味之下，還是能摸出一些作者的意味。譬如鄭保瑞的偏執冷酷，《大頭怪嬰》與《發光石頭》將心理驚慄推向極致，從頭至尾散發出一種絕望的恐怖味道。葉偉信執導的《爆裂刑警》（1999）與《朱麗葉與梁山伯》（2000），其作者意識則要明顯得多。《爆裂刑警》中一群小人物組成一個奇特的家庭，然而，一點溫暖敵不過無常的命運。《朱麗葉與梁山伯》則講述了一個古惑仔和一個女招待之間有缺陷的愛情，在剛有起色之時，卻滑向苦澀的尾聲。

最終這種聚焦小人物命運的「偽類型電影」大受好評，《爆裂刑警》獲得當年香港電影評論學會的年度推薦電影和「最佳編劇」；《朱麗葉與梁山伯》則讓葉偉信第一次獲得香港電影金像獎「最佳導演」提名。但當他準備開拍第二部電影時，公司卻不打算投資這種叫好不叫座的電影。

明白到拿取薪酬時，就要為人賺錢，而且拍出來的電影總要對得起老闆、對得起觀眾、對得起自己的葉偉信開始向商業片「折中」，《殺破狼》（2005）、《龍虎門》（2006）、《導火線》（2007）、《葉問》（2008），自此令不少人漸漸習慣將葉偉信與甄子丹扯在一起，並稱其為「文戲導演」。至於鄭保瑞在執導《古宅心慌慌》（2003）、《愛‧作戰》（2004）等明顯具

商業氣息的類型片後便愈走愈「邪」，《怪物》（2005）、《狗咬狗》（2006）、《軍雞》（2008）依次面世，尤其是用 20 天拍攝的《狗咬狗》營造出其獨有的昏黃粗糲、暗黑血紅的視覺奇觀。「這是一部非常忠於我自己的片子，我嘗試用陳冠希那個角色的角度來看香港，造型是髒髒的，他在香港走動的時候一定也是在髒髒的地方，我們一起尋找這些景，我們用燈光、色彩把那個髒髒的感覺帶出來。日本的投資商對我非常放心，也不用想國內市場，我想拍甚麼就拍甚麼。我的想法和觀眾總有一點距離，有變態，有暴力，我一直在平衡。如果讓我拍一個純商業電影，我會壓力很大」。也許這也解釋了鄭保瑞加盟到同樣風格鮮明的銀河映像的原因；而葉偉信卻簽約了黃百鳴的東方。不過以風格化著稱的鄭保瑞近年的作品卻是充滿魔幻的「西遊記」系列。

鄭保瑞說：「林嶺東改變了我對電影的想法。原來我和別人是不同的。」葉偉信說：「我最崇拜的導演是吳宇森，他能做到雅俗共賞，拍出叫好叫座又有自己風格的電影，這是每個導演的夢想。喜歡的題材，如果市場好的話我就有選擇了。我可以去拍《羅密歐與祝英台》。我想，再等上兩年就會有這個市場了。」

● 李仁港：武俠第三代，孤獨一枝

李仁港 ▶ 1960—

八十年代以副導演和美術指導身份進入影壇，九十年代以《94 獨臂刀之情》（1994）和《黑俠》（1996）蜚聲影壇，2000 年後作品有《阿虎》（2000）、《三國之見龍卸甲》（2008）、《鴻門宴》（2011）。

李仁港很記得一件事，一天，張徹在家舉行小型記者會，他給徐克寫紙條：「你，跟我，跟仁港，是武俠片的老中青三代，其實咱們可以一起拍部片子。」此後很多年有人把「浪漫武俠第三代掌門」的旗號遞予李仁港。

李仁港是名門出身，十歲起跟國畫大師范子登習國畫，又學書法、柔道，亦對武術兵法及中國文化宗教有濃厚的興趣。1984年他自加拿大溫莎大學畢業回港後，進入亞洲電視台當助理編導。凡事努力的他，在第二部劇後便升上副導演，一年後正式當上導演。經劉松仁介紹下，1986年他離開亞視，以副導演之位跟隨許鞍華到內地拍《書劍恩仇錄》（1987），期間收穫頗豐，隨後陸續為《今夜星光燦爛》（1988）、《追日》（1991）等片擔任美術指導。

1992年無線監製潘家德找李仁港拍武俠劇，他認真執着的工作態度，受到他人欣賞。在執導姜大衛有份出演的台慶劇《射鵰英雄傳之九陰真經》（1993）時，他用別具新意的剪接手法把殘酷淒美的個人風格推到極致，因而贏得 New York Film Festival 頒發的電視製作獎。但此時出現一封發給全台高層的匿名信，稱一家如此規模及制度的電視台，怎可容忍這樣一個導演橫行霸道，其矛頭更直指李仁港。於是，他離開無線，在姜大衛的力薦下，獨立執導了首部電影《94獨臂刀之情》（1994）。

李仁港雖然在執導首作後即被張徹讚賞，稱其為「新一代最重要的武俠電影導演」，但卻得不到觀眾的支持。徐克後來找他導演由李連杰主演的《黑俠》（1996），他戰戰兢兢地闖進了電影工作室，每日在現場以四組去拍攝。在完成中國星的第一部大製作後他成功打入歐美動作片市場。接下去的兩部愛情片《我愛你》（1998）和《星月童話》（1999），前者悲觀晦澀，票房遇冷；後者溫暖柔美，在日韓公映時大受歡迎。而周比利一句「你一踏入這個四四方方的框之中，就有得走沒得匿」。對這個「擂台」不能忘懷的他，拍攝了兩部有關擂台的電影《阿虎》（2000）及《少年阿虎》（2003）。

2005年李仁港推出當年被視為突破之作的《猛龍》，該作雖成為中國國家博物館確定永久收藏的第一部電影，但口碑及票房卻不盡如人意。其後作為「三國迷」的他，導演的《三國之見龍卸甲》（2008）被指顛覆歷史，他卻始終堅持將電影當作歷史書來翻並沒有意義的想法，更堅持對自己整個人生觀負責而不妥協。在拍畢《錦衣衛》（2010）後，他的新作《鴻門宴》（2011）再次打造了一個充滿悲憫情懷的私人世界，借歷史人物一圓其理想浪漫主義的武俠夢。

李仁港的電影短於故事，以凌厲剪接、明快動作、精良美工見長，他把自己比作推銷員，在臣服默認規則之際，仍望凡事力求出新。

● 麥兆輝、莊文強：從「鐵三角」到雙人舞

麥兆輝 ▶ 1965—

畢業於香港演藝學院，入行一度擔任陳木勝的副導演，後以《無間道》（2002）榮膺香港金像獎「最佳導演」。

莊文強 ▶ 1968—

畢業於香港浸會大學，為編劇、導演。自 2001 年《別戀》開始，麥兆輝與莊文強結成黃金拍檔。

2002 年的《無間道》在一定程度上以香港電影救世主的身份出現，除劉偉強之外，麥兆輝、莊文強也漸漸被業界熟知。其實在《無間道》之前，莊文強已是香港知名的編劇，《東京攻略》（2000）、《愛君如夢》（2001）等或叫好或叫座的作品便出自其生花妙筆。「香港編劇的最高片酬是 50 萬港元，我在《無間道》前已經拿到 30 萬了。能排在五六位吧，王晶、韋家輝、岸西這些人比我高。我覺得我的工作態度配得上我的酬勞，我可以不斷地改，一個劇本可以寫 5 五次，每次都是完整的故事，很多人做不到我這樣」。而彼時的麥兆輝卻陷入失業的邊緣，「那時我導演了《願望樹》（2001）和《別戀》（2001，兩片皆由莊文強編劇），票房和評論都差，恰逢電影業也走入低谷，製作驟減，更沒有人找我談劇本、談拍戲。打擊很大，感到或許不能留在電影圈工作的危機」。

在一次偶然的機會下，麥兆輝將腦中醞釀已久卻被多家電影公司拒絕的《無間道》故事大綱拿給剛憑《愛君如夢》在寰亞站穩了腳的劉偉強看。「劉偉強看完，馬上電召我回公司，說這將是一部 A 級製作。兩人合作導演，主角由劉德華、梁朝偉來演。當時我的反應是疑慮多於高興，本打算拍中級製作，演員用級數次一檔的，即使輸了損失也不會太大」。而

剛與劉偉強合作《愛君如夢》並建立了默契的編劇莊文強則被拉來負責撰寫具體的劇本。多年後，莊文強回憶起當時的情形，依然心有餘悸：「決定開拍已經『犯法』了，去年最安全的類型是喜劇、愛情小品（2001 年香港電影票房冠、亞軍分別是《少林足球》和《瘦身男女》）。如果這部 A 級片慘敗，整體香港電影業亦將一蹶不振，將證明一種類型（警匪片）走到盡頭，香港電影可用的法寶又少了一件。」

結果出乎所有人意料，《無間道》票房高達 5,500 萬港元，並且榮獲金像獎「最佳電影」、「最佳導演」，並入選評論學會推舉的「十大香港電影」。隨後《無間道 II》（2003）、《無間道 III 終極無間》（2003）開拍，劉偉強在鏡頭和節奏上的造詣，麥兆輝對人性的刻畫，以及莊文強在劇情上的強項，不僅打造出「九七」後港產警匪片獨一無二的金漆招牌，《終極無間》更以「第一批合拍片」的身份在內地攬獲 3,000 多萬元人民幣的票房，這無疑讓萎靡不振的香港電影重新看到了希望。隨後的《頭文字 D》（2005）、《傷城》（2006）亦每部大賣，劉、麥、莊也公認為香港電影的「鐵三角」。「劉偉強攝影方面真的很強，但在片場不大會和演員溝通，麥兆輝則懂得跟演員溝通並且能把不現實的劇本變成具有可操作性的東西。我負責故事和創作的部分」（摘自與莊文強的採訪）。

《傷城》之後，「鐵三角」拆夥，麥、莊二人則把「蜜月期」一直延續了下去，無奈滿懷憧憬的《大搜查之女》（2009）因審查問題，在進軍內地時，不得不補拍一些展現內地警察正面光明的戲份，影片無論在評論還是票房也紛紛慘敗。2009 年，飽受審查制度困擾的麥、莊遇上了繼劉偉強之後的第二位伯樂——爾冬陞。曾憑《門徒》（2007）在內地大獲成功的爾冬陞建議麥、莊在保全其構思中故事完整性的同時，加上善惡有報的結尾，而爾冬陞更親自為他們之後的影片捋刀監製。最終《竊聽風雲》（2009）票房高達 9,000 萬元人民幣，刷新了內地華語警匪片的票房紀錄。兩年後推出的《竊聽風雲 2》（2011）更是突破 2 億元人民幣的票房。

莊文強的父親曾經是戲院的經理，故他小時候可常看免費的電影，光是周潤發的《英雄本色》（1986）便已看了一個暑假。麥兆輝卻出身警察世家，從小對警察辦案充滿興趣，這無疑為其將來的電影之路奠定了

基調。麥兆輝說:「電影像一篇故事,或是一幅圖畫,魅力在於不言而喻、意味深長。」客觀而言,由麥、莊創作的電影卻始終欠缺一點氣候,譬如《飛砂風中轉》(2010)及《關雲長》(2011)。但僅就警匪電影而論,麥兆輝、莊文強無疑是創造了在吳宇森、杜琪峰、林嶺東以外,香港警匪電影的另一種可能。莊文強負責劇本構思,麥兆輝負責場面調度,依託有巨大商機的內地市場,這對最佳拍檔的前途仍是個未知數。

● 郭子健、彭浩翔:謝幕時代的幸與不幸

郭子健 ▶ 1975—

為導演、編劇。2007 年編導首部電影長片《野。良犬》,憑《打擂台》(2010)獲得香港金像獎「最佳電影」。

彭浩翔 ▶ 1973—

為作家、導演、編劇。2001 年編導首部電影長片《買兇拍人》,近年以《志明與春嬌》(2010)、《低俗喜劇》(2012)主攻香港本土創作,曾引起不少爭議。

我進來(投身電影業)之前已經有很多人說香港電影已經完了,很多前輩跟我說:「你在這個年頭進入了電影業,真的沒運氣。」但是我想,要是有萬分之一的機會能讓我拍到電影,當上導演,我的世界是否會完全不同?

—— 郭子健

念編劇班的時候,我聽前輩說,八十年代香港電影景氣的時候,投資人常帶編劇去夜總會,這是我入行一個很大的誘因。直到今天,我都很傷心,因為我一次都沒有去過。像我這一代,「九七」以後出來工作,會覺得生不逢時,在舞台上甫登場,原來已是謝幕時。

—— 彭浩翔

1986 年，13 歲的郭子健背下《英雄本色》（1986）的所有對白。九年後，郭子健從美術設計專業畢業，第一份工作是每天對着電腦用最鮮艷的顏色把「大減價」的標牌設計得最搶眼。兩年後聽聞有電影編導班開辦，後來有個同學還當上了場記，於是郭子健也滿懷憧憬地瞞着家人入讀編導訓練班。

在編導訓練班時，郭子健曾執導過一個十分鐘的短片《100》，故事講述世界末日之後，一對夫婦被困屋中，男主角陷入漫無目標的恐慌之中，其灰暗、黑色的主題預示了他日後作品風格的同時，也在無形之中契合了其當時的生存狀態。「那時我住深水埗，樓上燒死過人，樓下是一個應召女郎站，我挨着窗寫劇本，突然間電筒光照進來，整隊衝鋒隊在外面，問我有沒有看到有人爬上去。很多這種光怪陸離的事情」。

1998 年郭子健正式入行，並在第一部電影《對不起，隊冧你》（1997）中擔任美術指導。隨後成為葉偉信的助手並師從司徒錦源，曾在《神偷次世代》（2000）、《5 個嚇鬼的少年》（2002）任編劇，及在《龍虎門》（2006）中任副導演。在拍攝《神偷次世代》時，郭子健看到自己草草所寫的兩行劇本便勞動了武師、攝影師、替身、司機、燈光、機工、助手、演員近 300 個人去完成劇本要求的效果，第一次真切地感受到拍攝電影的巨大魅力。

而作為一個業餘音樂愛好者的郭子健無意中結識了泰迪羅賓，「我經常跟泰迪羅賓聊一些故事，說我想開拍哪些題材，後來他說找到曾志偉集資，讓我幫他想一個故事，我當真把劇本拿給曾志偉看，那便是《野。良犬》（2007）」。電影甫一推出，便以極具個人獨立意識的黑色童真引起評論界的關注，更獲得日本亞洲海洋電影節最高榮譽，那年邵音音也憑該片獲得金像獎「最佳女配角」。

2008 年郭子健執導第二部作品《青苔》，由《野。良犬》而來延續了余文樂所說的污穢式浪漫，使郭子健獲得第二十八屆香港電影金像獎「新晉導演」。不久，郭子健聯同好友鄭思捷將一個原本被擱置、講述老樂手的故事改編成遲暮武師的英雄史。正在拍攝《葉問》（2008）且希望轉型至幕後的林家棟看過劇本後很興奮說：「我感覺到了劇本裏有團火。」於是決定擔任該片的監製，並為他向劉德華爭取 800 萬港元的投資，同時延

請陳觀泰、梁小龍、羅莽等昔日武打巨星出演。影片在向功夫片致敬的同時，也在香港電影陷入一潭死水時，以一句「不打就不會輸，打就一定要贏」的對白提振了無數影人的士氣。

同樣受夢想蠱惑的還有彭浩翔。幼時因母親有表演慾，經常借來攝像機要求彭浩翔為其拍攝跳舞畫面，彭浩翔由此與電影結下不解之緣。1歲時，彭浩翔與弟弟自編自導自演短片《智勇雙雄》：「當時沒法剪接，我們就逐個鏡頭順序拍，拍完了，不中意，就回帶重拍。」19歲時，彭浩翔的小說集《進攻女生宿舍》引起編劇林超榮的關注，後入讀其開辦的編導班。

在訓練班畢業後，彭浩翔被林超榮引薦進入亞視，負責為喜劇節目《週末大為營》編劇，彭浩翔的勤勉聰明頗得前輩的器重。「有時我們創作了橋段，叫他馬上寫，他會通宵趕稿交給你。以編劇來說，在創作佳、文字佳之前必先要苦幹。他這麼刻苦耐勞，很快就有外快了」。除擔任編劇之外，彭浩翔還在林超榮的「逼迫」之下參演過一些小角色，亦報讀過詹瑞文的戲劇表演課，更與其結下忘年之交。1999年彭浩翔拿了長篇小說《全職殺手》的全部版稅拍攝的短片《暑期作業》，入圍第三十六屆台灣金馬獎「最佳創作短片」。該片集各種炫技於一身，敘事極盡複雜。彭浩翔後來也承認，「自己當時過分渴望通過這個短片告訴人家，我能掌握各種拍攝技巧」。在出席頒獎禮時，天性「鬼馬」的彭浩翔還攛掇同伴一同染了金髮，算是當年頒獎禮的一個小噱頭。

2001年彭浩翔一直不肯賣出且堅持親自執導的《買兇拍人》終於等到投資方。在這部處女作中，彭浩翔盡情傾訴了自己曾遭遇的諸多困境，以及成為一個導演的渴望：「我曾經做的每一件事，走的每一步路其實都是為了向電影導演這個崗位移近一點。」最後，《買兇拍人》憑荒謬怪異、反諷揶揄、自嘲反省的影像語言一鳴驚人，並獲金紫荊獎「最佳編劇」。

與大多珍惜機會、力求穩妥的年青導演不同，成為導演之後的彭浩翔有着從來沒有複製別人，甚至不會複製自我的覺悟，綜觀彭其後多部作品，《大丈夫》（2003）借黑幫情誼講偷食，《AV》（2005）借年輕人拍色情片講勵志，《維多利亞壹號》（2010）借血腥殺戮講置業艱難，題材化簡

為繁、小題大做、上綱上線。彭浩翔說：「一個導演一年只能拍一到兩部電影，一生只能拍四五十部，我把一年時間押在一個專案上面，希望能夠做多些有趣的創作，是其他電影沒出現過的。」

然而在某程度上，郭子健和彭浩翔是不幸的。年幼時被黃金時期的香港電影挑得心癢難耐，入行後卻遭逢電影人最難堪的困窘。但與許多鬱鬱不得志的文藝青年相比，郭、彭二人又幸運得多，更何況，如果沒有電影，郭子健或許只是一個二流的美工技師，彭浩翔也不過是一專欄作家而已。人生歷史的際遇總是出乎意料的奇妙。在郭子健 13 歲那年，因看到《英雄本色》而背下了所有對白；彭浩翔在 12 歲那年，擁有了第一部攝像機。或許從遇上電影那一刻開始，他們的命運便已經不同了。

2011 年《打擂台》獲第三十屆香港金像獎「最佳電影」。在接受媒體採訪問時，郭子健不無沮喪地說：「我只希望這個獎能夠給我一個繼續拍片的機會。」谷德昭說，彭浩翔本來有個英文名字，但他一直不用，因為他希望將來到外國領獎的時候，能夠被人叫出其中文譯名 ——「Pang Haoiang」。

● 吳彥祖、馮德倫：美少年突圍

吳彥祖 ▶ 1974—

知名演員，憑執導偽紀錄片《四大天王》（2006）獲得香港金像獎「新晉導演」。

馮德倫 ▶ 1974—

1995 年與雷頌德組成「Dry」樂隊而入行，後成為演員、導演，並與吳彥祖合組突圍電影有限公司。

1998 年一部《美少年之戀》讓兩個初出道的演員闖進了觀眾的視線，一個溫潤如玉，一個落拓不羈，卻又是一般的翩翩濁世佳公子。連林青霞

也念念不忘地在專欄裏寫：「在麻將桌上，楊凡拿了一張穿警察制服少年的照片給我們看，我驚為天人，要他馬上錄用。那位少年就是現在的大明星吳彥祖」（林青霞：〈淚王子楊凡〉，《蘋果日報》「果籽名采」，2009年6月15日）；另一個則是剛滿24歲的馮德倫，並在美國密西西比大學修讀電腦繪圖專業畢業，其主要身份是搖滾樂隊的主音。

在那個娛樂至上、英皇專門生產製造帥哥型男的年代，有一段很長的時間，吳彥祖、馮德倫不得不跟謝霆鋒、陳冠希、余文樂一同成為偶像派的花瓶，更先後在《特警新人類》（1999）、《半支煙》（1999）、《千機變》（2003）、《2004新紮師兄》（2004）、《千杯不醉》（2005）中成為萬千少女花癡的對象。

不同的是，或許是以同性戀美少年的角色出道，由吳彥祖和馮德倫出演的多個角色，在一段頗長的時間都帶着一定程度的「情欲氣息」，如《美少年之戀》（1998）中吳、馮二人的禁忌之吻；《野獸之瞳》（2001）中吳彥祖裸露的上身、繃緊的肌肉，又或《偷吻》（2000）中馮德倫穿着只扣上兩顆鈕的白襯衫。不同的是，除了在一些商業片中擔演賣酷耍帥拗造型的主角外，吳、馮二人還酷愛劍走偏鋒，選擇出演的角色口味之「重」讓人嘖嘖稱歎，彷彿總有意無意刻意避開陽光正面的「乖乖仔」形象。從以「腐女」稱道的同性伴侶〔《大佬愛美麗》（2004）、《妖夜迴廊》（2003）〕到精神失常、陰狠暴戾的太子〔《特警新人類》、《新警察故事》（2004）中的吳彥祖〕，再到有精神錯亂的殺妻詩人〔《顧城別戀》（1998）中的馮德倫〕，吳彥祖、馮德倫每每讓人大跌眼鏡的同時，亦讓人感到驚艷不已。

吳彥祖的演技全面爆發源於2004年遇到爾冬陞。《旺角黑夜》（2004）中，吳彥祖飾演操着蹩腳的普通話狼奔豕突的內地殺手來福一角，展現了這個角色充滿荒誕及宿命感，影片中充滿着殺手、妓女、逃亡、警察、緣與孽等元素，令人百感交集。在最後一幕，那個「村口傻傻的來福」發狂地在垃圾箱裏找着剛扔下的槍，摔倒、怒吼、開槍，狂躁地咆哮：「你追我幹嘛，不要追我！」嘶吼得像受傷的獸。而他在《門徒》（2007）中糾結於黑白之間的緝毒臥底則讓人看到另一種張力，他對張靜初、劉德

華那種複雜莫名的情緒，一動一靜間引起了觀者頗多的思緒。此時的吳彥祖已慢慢從邊緣偏鋒的刻意中走出，於無聲處聽驚雷。而 2011 年的《竊聽風雲 2》則可看作是他對早期邊緣角色的一次回歸，對比 1999 年的《特警新人類》，甚至 2004 年的《新警察故事》，不難看出吳彥祖已漸漸懂得收斂姣好外形所帶來的「火氣」，有所謂的重劍無鋒。「以前我拼命想控制人物，但你一開始想角色的動作心態，如何合適，怎樣好看，你便已經跳了出來。人生本來就無法預料開始和結束，你要讓角色有生命力，給他鮮活的感覺，而不是排練很多次，得到一種很乾淨的表演。人生本來也不是那麼乾淨」（摘自吳彥祖訪談）。

與吳彥祖不同的是，馮德倫一直努力由台前轉向幕後，先後執導《戀愛起義》（2001）、《大佬愛美麗》、《精武家庭》（2005）、《千變魔手》（2006）、《跳出去》（2009）、《太極 1 從零開始》（2012）等。2011 年馮德倫簽約華誼而成為華誼力捧的新導演之一。值得一提的是，2006 年吳彥祖也執導了唯一一部電影《四大天王》（2006），這明顯與馮德倫傾向商業類型片不同，吳彥祖顯然是「文藝」得多。《四大天王》以偽紀錄片的形式拍攝，在嬉笑怒罵、論盡娛樂圈的八卦之間，不經意地折射了香港娛樂事業與人性的錯綜複雜，最終令他獲得第二十六屆香港電影金像獎「新晉導演」。

「其實我一直在躲。大部分導演想把我拍得很陽光，偶像派。我一直在躲偶像派這條路。我不怕大家看到我的不同面，我只怕大家看到我是一個 3D 的白馬王子」。吳彥祖此言或許可以看作是吳、馮二人迄今為止仍投入很多努力的一個小小的注解。

2011 年吳彥祖、馮德倫合組電影製片公司 —— 突圍電影有限公司，創業作為馮德倫執導的動作電影《太極 1 從零開始》，並分上、下兩部上映，影片攬獲過億票房的同時，也頗獲影評人讚賞。

● 甄子丹：宇宙最強

甄子丹 ▶ 1963—

為演員、動作指導。八十年代進入袁家班，九十年代嘗試自導自演《戰狼傳說》（1997）等。曾到荷里活發展，以《英雄》（2002）、《七劍》（2005）回流華語影圈，後簽約黃百鳴，以「葉問」系列（2008－2015）躋身功夫巨星的行列。憑《千機變》（2003）、《殺破狼》（2005）兩獲香港金像獎「最佳動作設計」。

　　甄子丹在 16 歲，經從香港回美國時，遇上袁和平，於是拍了首部電影作品《笑太極》（1984），從而展開演藝事業。

　　1985 年，甄子丹在主演第二部電影《情逢敵手》，帶他入行的袁和平則簽了新藝城並成立衛星公司。這部電影之後，袁和平出走台灣，甄子丹則簽約德寶。雖與旺盛期的新藝城失之交臂，然而，踏入新世紀後，甄子丹參演的主要作品，如《七劍》（2005）、《導火線》（2007）、《葉問》（2008）、《最強囍事》（2011）等，均為黃百鳴的東方影業出品，可謂山水有相逢，總算彌補了許多年前的遺憾。

　　在整個八十至九十年代，甄子丹雖然屬二線的武打明星，但他擁有極強的個人動作風格。他首次參與動作指導的《特警屠龍》（1988），帶來煥然一新的動作風格，更徹底摒棄了功夫小子式的傳統武學招數，其偏向實戰的腿功亦在此時初露端倪。當時德寶更攜此片參展康城，令甄子丹首次在國際上備受推崇。

　　甄子丹那標誌性的「凌空三腳」於《洗黑錢》（1990）中首次亮相，在狹窄小巷內，以助跑飛騰接連踢倒三人的一幕，展現了他一氣呵成的

功架威力。三年後，這一招數更在《少年黃飛鴻之鐵馬騮》（1993）中發揮得淋漓盡致，「凌空三腳」甚至脫離了角色本身，成為甄子丹所主演的電影中不可或缺的動作元素──即使在亞視劇集《洪熙官》（1994）和《精武門》（1995）中這亦成了他展示的焦點招數。

1992年甄子丹受徐克之邀出演了《新龍門客棧》，出演陰鷙大反派曹公公一角，後來隨着該電影在內地大獲成功，甄子丹亦首次讓內地影迷認識；1997年甄子丹開始執導電影《戰狼傳說》；1998年甄子丹自導自演的《殺殺人·跳跳舞》陷入財務泥沼，事業因而跌入低谷；2000年前後，甄子丹轉投幕後，以擔任動作指導為主。

其後，甄子丹與新晉導演葉偉信合作《殺破狼》（2005）、《龍虎門》（2006）、《導火線》三部現代動作片，令甄子丹的形象品牌有「回暖」的跡象。2008年後，甄子丹進軍內地並拍攝了一系列動作電影，其中以《葉問》（2008）成為代表作，更正式躋身到動作巨星的行列，該片更帶動了往後長達數年的詠春風潮。此外，這一時期的他參演的作品大多是古裝動作片，如《江山美人》（2008）、《畫皮》（2008）、《錦衣衛》（2010）、《關雲長》（2011），這時其招牌式的實戰型動作已退居第二，兵器反而卻成為武打的主體。他與陳可辛合作的兩部影片《十月圍城》（2009）、《武俠》（2011）則着重動作上的獵奇性，如將極限運動（Parkour）融入動作設計中。

與李小龍、成龍、李連杰等早年已發跡的功夫巨星相比，甄子丹屬於大器晚成。在動作風格上，他打破了傳統武術在電影中一統江山的局面，更是繼李小龍後將實戰型格鬥術引入電影中，其動作設計風格力求新變，為香港動作電影增添了一抹亮色。

● 古天樂：黑馬王子

古天樂 ▶ 1970—

曾是無線當紅小生，進軍影壇後先憑南燕（監製）與黃百鳴合作的「陰陽路」系列（1997－2003）走紅，後簽約黃百鳴，2000 年後的代表作有《黑社會》（2005）、《門徒》（2007）、《竊聽風雲》（2009），主要與杜琪峯、爾冬陞、麥兆輝及莊文強合作。

　　1995 年無線電視劇《神鵰俠侶》紅遍兩岸三地。劇中那個顏如冠玉、風流不羈的楊過就是由古天樂飾演，並迅速走進入觀眾的視線。兩年後，這個無線炙手可熱的玉面小生，突然以黝黑陽剛的形象出現，並開始在大銀幕發展，其主演的「陰陽路」系列（1997－2003）、《極度重犯》（1998）、《爆裂刑警》（1999）、《新家法》（1999）、《甜言蜜語》（1999）等八部電影接連出爐，在金融危機的大潮中宛如逆勢旺場般，昭告着自己的存在。

　　然而，這一切都與古天樂的經歷不無關係。他從小在香港旺角一帶長大，嘗遍了人生的苦澀與掙扎，他知道俊美的外表不能為他帶來一切。廣告模特兒、MV 男主角、電視劇裏的路人甲乙丙丁、模特兒經理人……24 歲的他，從無線最低層的藝員一步步走來，他告訴自己：「香港電影圈是個很殘酷的地方，演員要在各種電影裏煎熬，沒有運氣就熬不過去。」

　　古天樂的成功非靠運氣，是源於努力，源於堅持，也源於敬業，即使有時收到的劇本不盡如人意，但再三考慮後，他還是會選擇接拍。「那時候我會告訴自己，不能停下來，要珍惜每一次拍片的機會」。2001 年他離開無線，與中國星簽了三年電影合約，並在《絕世好 Bra》（2001）中首次嘗試喜劇演出。翌年，杜琪峯開始欽點他出演賀歲喜劇《嚦咕嚦咕新年財》（2002）、《百年好合》（2003）、《鬼馬狂想曲》（2004），同一時期這一系列喜劇片〔另有《我家有一隻河東獅》（2003）等〕的市場大好，但客觀而言這對他並沒有帶來更多個人的發展空間。古天樂需要有一部電影

來證明自己，這就是《柔道龍虎榜》（2004）。從昔日風光無限的「柔道小金剛」墮落到債務纏身、嗜賭酗酒的小混混，再到後來重新正視自我、找回自信的盲眼司徒寶，古天樂在片中的精彩演繹令人刮目相看。隨後在「黑社會」系列（2005－2006）的 Jimmy 仔一角，他成功演繹了一個黑幫小子從溫潤儒雅到狠辣陰冷的心理轉變，把人在江湖的無奈刻劃得絲絲入扣。2007 年在《門徒》中飾演醜齪可憎的癮君子，令他入圍金像獎與金馬獎的「最佳男配角」，其後，他憑《一個好爸爸》（2008）、《竊聽風雲》（2009）、《意外》（2009）等屢成為各大獎項的青眼。為演繹片中的角色他不惜增肥、染白頭髮等，一再挑戰自己的銀幕形象和角色定位。

2009 年，入行 15 載的古天樂年屆四十，憑《竊聽風雲》、《家有囍事2009》（2009）、《大內密探零零狗》（2009）、《撲克王》（2009）、《鎗王之王》（2010）等電影，在票房明星後繼無人之說幾乎成蓋棺定論之時，古天樂修煉成票房金童。他的成功，一是在於少炒作新聞、多做事的踏實態度；二是源於他參演的電影大多有不俗的口碑。然而，他的成功，是值得每一個青年演員借鑒。

● 張柏芝：多面夏娃

張柏芝 ▶ 1980—

1999 年被周星馳發掘演出《喜劇之王》，2004 年憑影片《忘不了》（2003）斬獲第二十三屆香港電影金像獎「最佳女主角」。

在女星們普遍被調侃缺乏演技的當代，張柏芝一度成為美貌與演技兼具的代表。她在 2006 至 2010 年息影期間，香港影壇鬧「女星荒」的情況已到了無以復加的地步。

相比磨礪多年方出頭的前輩，張柏芝顯然幸運得多。17 歲時拍攝了一個檸檬茶廣告令她成為眾多電影公司相爭的寵兒。其後周星馳力邀她

出演《喜劇之王》（1999）的女主角，在這部看似是周星馳自傳成分的影片，張柏芝飾演個性單純、行事豪邁的舞女柳飄飄，與周星馳飆戲亦毫不示弱。影片最後收得近 3,000 萬港元，成為當年票房的冠軍，張柏芝可謂是一戰成名。

此後的一兩年內，張柏芝成為了「玉女掌門人」，外界將她清麗的容貌與《窗外》（1973）時期的林青霞相提並論，媒體更以「小林青霞」來稱呼這位明日之星。隨後，張柏芝接連演出了嘉禾出品、馬楚成執導的《星願》（1999）與韓國電影《白蘭》（2001）。前者，張柏芝飾演一個突然痛失愛人的護士，其柔弱的演繹令觀眾因憐生愛；而後者則令她在韓國市場一炮而紅。與此同此，與其他美麗的女星無異，出演一些毫無個性的角色讓張柏芝落入「花瓶」的僵局。2001 年張柏芝在徐克的《蜀山傳》中飾演「孤月大師」一角，導演的偏愛沒能為她帶來許多叫好聲，反而令人更易聯想到「小林青霞」這個毫無特色的指代。

《我家有一隻河東獅》（2003）與《老鼠愛上貓》（2003）則為張柏芝打開了另一扇門。「柳月虹」與「錦毛鼠」白玉堂這兩個角色並非淑女，一個是有名的潑婦，一個則鍾情反串。張柏芝在這兩部商業片中，練就成專屬於她的倔強、癡情、孤傲的女子形象。隨之而來的《大隻佬》（2003）及《忘不了》（2003）則成為張柏芝表演事業上的高峰。在前者，張柏芝是因果報應、前世輪迴的承載者，而她那自然的演出，令她其每次出場都猶如一陣清風，為觀眾在沉重的觀影體驗中帶來片刻的歡愉。而為張柏芝迎來首個金像獎影后殊榮的《忘不了》，她則一改以往的靚麗風格，素衣素顏扮演慈母角色，為角色注入倔強、爭強好勝等性格特徵。隨後的《旺角黑夜》（2004）是張柏芝一次演技的嘗試，在這部爾冬陞導演的作品中，她飾演與玉女形象有很大反差的妓女角色，將一個青年女子在生活上的走投無路，以及在愛情中的反覆游移，表現得淋漓盡致。

謝霆鋒 ▶ 1980—

為歌手、演員。16 歲時簽約英皇，迄今為止共參演了 12 部英皇出品的電影。1998 年獲第十八屆金像獎「最佳新演員」，2010 年獲金像獎「最佳男配角」，2011 年獲金像獎「最佳男主角」。

電影《証人》（2008）中有句貫穿片中的對白：「老天爺就是這樣，一會兒要要你，一會兒幫幫你。」命運的無常與吊詭或許真的如上帝的骰子會翻轉不停，也因為有些人一直生活在眾目睽睽之下，而樂於八卦的凡人不由感歎一句「人生如戲」。

作為香港最受矚目的「星二代」，童年的謝霆鋒予人最深刻的印象就是每逢年初一，謝氏一家老小穿戴整齊擺出喜慶的樣子為各大雜誌拍賀歲封面照。13 歲的他終於厭倦了在眾目睽睽下的成長，在拍攝時拒絕合作，被痛打一頓後才爭取到「不露面」的自由。謝霆鋒在 16 歲時，由父親謝賢出面與飛圖唱片（英皇前身）為他簽下「賣身契」，坊間更有傳聞緣於其父資不抵債。因入行並非初衷加上童年的陰影，令謝霆鋒在初出道時對娛樂圈充滿敵意。飛圖唱片索性以叛逆青年的形象為其包裝，但觀眾並不買賬。「那時我一開口，或者主持人介紹謝霆鋒，就開始有噓聲起。站在舞台上，我想我做錯了甚麼讓你們那麼討厭我。但是還得唱，同時避開四處亂丟的螢光棒，唱完了，謝謝，鞠躬，回去後台」。

1998 年謝霆鋒出演第一部電影《新古惑仔之少年激鬥篇》，獲得金像獎「最佳新演員」，這個過往以負面形象示人的「少年陳浩南」首次以其敢搏敢拼的形象引來諸多前輩的側目，以至於多年後謝霆鋒回憶起這段往事都夾雜着一份不經意的得意與自豪：「有次拍攝時我右腳很疼，鞋子脫下來全是血，導演說趕緊去醫院，我跟導演說我負責，你給我繼續開機，又跟武術指導說，你幫我弄好，他（武指）說你骨頭都凸出來了。我說甭管，死不了。他拿一些類似酒精的東西，開始消毒，然後每隔四十五分鐘脫鞋，丟一次血膠布，換膠布再綁一次。其實我是在鬥氣，我做這些

不是要去做甚麼英雄，我只是拼給你們看。」

1999 年謝霆鋒在葉錦鴻執導的《半支煙》中，飾演幼時喪父的古惑仔，謝霆鋒卻表現出叛逆外表下的柔腸百轉、青澀情真，其中與曾志偉為慶祝女孩的生日而偷鋼琴、在琴下躲雨那一幕，「煙仔」對親生父親的懷念、怨恨，與曾志偉近似父子的相濡以沫，以及少年人對愛情的天真嚮往、不管不顧，由謝霆鋒演來，生動自然又不着痕跡，一眉一眼都是年輕人的羞澀、快樂、煩惱的模樣，為他帶來第三十六屆台灣金馬獎影帝的提名。

此後三年，因「頂包案」（涉嫌撞車事件作假），謝霆鋒被判 14 天社會服務令，亦因而被香港學生選為「2002 年風雲人物之首」及「最負面人物」。隨後因出演《新警察故事》（2004）、《男兒本色》（2007）令演藝事業獲得重生。在謝霆鋒為兒子慶生拍攝的 DV 中，就收錄了在《新警察故事》的一段花絮：謝霆鋒在香港會展中心完成驚世駭俗的跳躍動作，然後他便對鏡頭說：「兒子你看，世界上能夠從這地方跳下來的人，除了成龍，就是你老爸」！

其後五年，謝霆鋒第一次讓觀眾看到他那多層次的演出。《証人》中的警察唐飛，性格暴躁乖張雖略顯刻意，但抱着小女孩玲玲痛哭的一場，溫柔與恐懼集於一身，迷惘與負疚融於一體，是影評人和觀眾公認的一場好戲。隨後兩年，謝霆鋒憑《十月圍城》（2009）獲得第二十九屆金像獎「最佳男配角」，不少人更發現以往光芒萬丈的謝霆鋒竟罕有地收斂了明星的光環，將《十月圍城》的阿四演繹得樸實、忠誠，還有一股草根式的懵懂與純真。

2011 年謝霆鋒憑《綫人》細鬼一角封帝，在獲獎感言中他鄭重感謝當初逼他入行的父親。如今，曾經的叛逆少年已過三十而立之年，亦是兩個孩子的父親。除了演員這個身份外，謝霆鋒還成立了後期製作公司「PO 朝霆」，時至今日，「PO 朝霆」經已成為目前中國最具實力的後期製作公司之一。

● 張家輝：堅持「搏命」演出好戲

張家輝 ▶ 1976—

祖籍廣東番禺。憑林超賢導演的兩部作品《証人》（2008）與《激戰》
（2013）獲兩屆金像獎影帝，及台灣金馬影帝。

　　在圈內已摸爬滾打了 25 個年頭的張家輝，其最新頭銜是「兩屆金像
獎影帝」。對於這個其貌不揚、低調內斂的演員，陳嘉上一度評價他並沒
有自信。但 2009 年 4 月 19 日，42 歲的張家輝站在頒獎台上篤定地說：
「拿到這個獎，當然要感謝我的堅持，但是我覺得，也是實力。」

　　張家輝年幼時家住石硤尾木屋區，在單親家庭長大，長大後曾當四
年警察。後來經舊同學介紹，他在李修賢的萬能影業任幕後，碰巧《壯
志雄心》（1989）開拍，他便走到鎂光燈下，亦曾在劉偉強處女作《朋黨》
（1990）中演「飛車仔」家輝。後轉至亞洲電視，五年後約滿，於 1995 年
轉投無線，他表示直至拍電視劇《天地豪情》（1998）才發現自己的演繹
模式阻礙了發揮，明白到要怎樣去演繹，於是便對演出有了更新的想法。
他在該劇中飾演大反派甘量宏是他職業生涯的首個肯定，亦令他得到貴
人王晶的賞識。1998 年張家輝以一身撲克牌裝束在《賭俠 1999》（1998）
中出場，令人笑至噴飯，且獲金像獎「最佳男配角」的提名，翌年於《化
骨龍與千年蟲》（1999）擔正演出化骨龍一角。

　　而被人戲諷為「爛片王」的王晶，張家輝對他的評價是「快靚正」。
在所謂的「爛片」時期，他是王晶為首的一系列喜劇中的「萬年老二」。
其時他身兼數職，甚至曾在對戲時不知不覺地睡去。他感謝這時期有過
的緊張氛圍，讓他練成了「快得不能再快」的反應。王晶形容他有很高的
可塑性，且是個很有立場和堅持的演員，而他履行的不過是黃秋生那句
「只有爛片，沒有爛角色」的名言。他在《賭聖 3 無名小子》（2000）中，
飾演賭徒無名，在其中假扮瞎子，眼睜睜看着女朋友被強暴，而一邊聽着
電視機大笑着流淚，也就是這一年，他終狠下心決心轉型。

兩年內，張家輝推掉了 11 部喜劇片約，終於等來了杜琪峯。他不諱言《大事件》（2004）是個絕好的轉型機會，但在這部電影飾演警察張志恒一角卻沒有為他帶來太多的發揮。他從中獲得更大的信心，他亦表示這可更強化他對正劇、對戲劇性的演技方向。隨後他在「黑社會」系列（2005－2006）中飾演的飛機，《放‧逐》（2006）中五個殺手中唯一有家室的阿和等角色。杜琪峯是塑造演員的高手，張家輝說杜琪峯與他兩人能夠互相閱讀對方：「其實我們所有演員，在杜琪峯的電影裏，都是在演我們本人。他的眼光很毒，他總是把我們的性格，拿來放大到他的電影裏，做得很極致。」然而杜琪峯對他的觀察是很大膽且單純，而這兩個特質其後亦被無限放大，並以各種變體成就了張家輝在日後的輝煌。

　　2001 年的《走投有路》，為張家輝與林超賢開展了長久的合作。2008 年的《証人》，他飾演在人性邊緣掙扎的綁匪洪荊。在片中他戴着玻璃假眼，臉上有着深重的疤痕，暴戾陰冷的氣質與《黑白道》（2006）中的他一脈相承。該片讓他橫掃了多個獎項，最後斬獲了七個影帝。在該年金像獎後，他曾在一天內推掉五個劇本。在他看來，電影最基本在於角色的靈魂，接着他在文藝片《紅河》（2009）裏飾演討生活的小人物，現實和電影含糊地混在一起，他渴望為觀眾呈現不一樣的張家輝，因而令他患上抑鬱症。而他在《激戰》（2013）為角色瘋狂健身而練成「絕世肌肉男」之前，他早已在《大追捕》（2012）中，為片首那短短兩分鐘的浴室血戰鏡頭，已開展長達七個月的「自我改造」，瘋狂健身，以及只吃水煮雞胸肉的他造就了精瘦兇悍、不發一言的犯人「4338」一角。

　　2013 年《激戰》裏莊諧並重的過氣拳王程輝，令他再擒得金像影帝，而他出演落拓小人物格外有親和力，除了那極具震撼性的形體轉變外，亦展現了細膩的表演；這個「貼地」而極具爆發力的角色，在同年的《掃毒》中，在由他出演的張子偉身上再現，諸如「大家不要打了，吃了飯再聊吧」這樣的即興演出也被他發揮得手到擒來，頗具神采。

　　成長於香港偶像明星的工業鏈下，張家輝踏踏實實地盡展演員的本份。他曾說，人心裏始終要保有一份尊嚴，無論輸贏都要抬起頭做人。「我想過，演戲這個東西，可能直到我死的時候，都不捨得離開」。

香港電影

【大事記】

年份	香港電影大事記 ●●
1897 年	4 月 26 日，薩維特在香港放映電影，電影傳入香港。
1898 年	愛迪生派出遠東攝影隊，在香港拍攝風光紀錄片。
1899 年	由美國電影行商麥頓開始，香港出現了商業性電影放映活動。
1900 年	電影第一次在香港戲院公映（重慶戲院在上演粵劇後加放電影，當時被稱為「奇巧洋畫」）。
1901 年	出現第一間電影院「喜來園」，放映美國風光紀錄片。
1904 年	港人余豐順開始經營電影租賃生意，並參與戲院電影放映，標誌着電影發行業進入香港。
	香港基督教青年會開始多次放映免費電影，以香港青年為主要對象。
1905 年	9 月 18 日中環街新填地影戲竹棚失火，是最早見於《華字日報》有關放映場地失火的消息。
1906 年	香港第一次放映人工着色的法國彩色電影《公主長睡》
1907 年	9 月 4 日，比照戲院開業，成為香港第一個專門放映電影的電影院。
	12 月 5 日，李璋和李琪共同創辦香港影畫戲院，是第一間完全屬於華人資本的電影院。
1909 年	賓傑門・布拉斯基於上海開辦亞細亞影戲公司，在香港攝製《瓦盆伸冤》和《偷燒鴨》。《偷燒鴨》導演為梁少坡，由黃仲文、黎北海、梁少坡演出（另有資料指拍攝時間為 1913 年）。
1911 年	香港建成第一間豪華電影院域多利電影院（座落於德輔道中）

年份	香港電影大事記 ••
1913 年	布拉斯基轉讓亞細亞影戲公司，來港開設香港第一間電影製片公司 —— 華美影片公司，並邀黎民偉編劇、黎北海導演攝製了香港首部故事短片《莊子試妻》，飾演婢女的嚴姍姍成為香港第一個女演員。
	香港大會堂第一次放映了蠟盤發聲的實驗性有聲電影
1915 年	世界第一間亦是二十年代全球最大的電影機械和電影膠片生產商和供應商 —— 法國百代公司，在香港皇后大道中 12 號開設分店。
1916 年	九龍郵政局空地與建香港第一個露天電影院，當時稱為「無頂戲園」。
	9 月 2 日，電影放映中出現「解畫人」，即在電影放映時高聲講解影片劇情的人。首家配有解畫人的影院為香港影畫戲院。
1917 年	布拉斯基在美國羅省大華戲院公映香港出產的《偷燒鴨》和《莊子試妻》，並把香港拍攝的第一部劇情片介紹到海外。
1918 年	香港嶺儀女學塾為籌遷校經費，在域多利戲院「報效影畫兩場」，是香港電影史上第一次電影籌款。
1919 年	香港有了影畫片檢查員，出現了官方審查制度。
	香港建立第一間獨立的電影院 —— 廣智戲院
1921 年	7 月，黎氏三兄弟（黎海山、黎北海、黎民偉）投資創建的新世界戲院開張，是香港第一間全華資的新型電影院。
1922 年	香港第一個露天電影攝影場在銅鑼灣（現為天后銀幕街）設立
	香港新比照電影院發起香港電影史上第一次名片選舉活動，揭開了中國電影史上電影評獎的序幕。
	香港出現了第一家影片發行代理公司明達公司

年份	香港電影大事記 ●●
1923 年	7 月 14 日，黎氏兄弟成立民新製造影畫片有限公司，為香港第一間全由港人投資創辦的製片公司。
	香港出品第一部新聞紀錄片《中國競技員赴日本第六屆遠東運動會》，攝影師是黎民偉和羅永祥。同年，兩人冒險拍攝攻打惠州城的戰火鏡頭，實現了中國第一次航拍。
	據《黎民偉日記》記載，他與羅永祥等人於 10 月 13 日夜車晉京攝梅蘭芳影片，計有《黛玉葬花》、《木蘭從軍》、《上元夫人》、《天女散花》、《霸王別姬》五片，但據梅蘭芳的回憶記載與其誤差一年。無論如何，這也是香港電影史上開創中國戲曲片先河。
	2 月 17 日，孫中山展開最後一次對香港的訪問，黎民偉和彭年等人為其攝製紀錄片。
1924 年	民新在廣州開設香港第一間電影演員養成所 ——— 民新演員養成所
	香港《華字日報》出現第一個電影專欄「影戲號」
	香港第一本電影刊物《新比照映戲錄》出版，為新比照電影院贈閱的刊物
	彭年和陳植庭創辦香港第一間代人攝製影片的代製作電影公司 ——— 大漢影片公司
	第一間香港人開設的一片公司 ——— 兩儀製造影戲公司成立，創辦人是盧覺非、龐勳祺和蔣愛民。該公司唯一一部電影是委託大漢影片公司代攝的故事短片《金錢孽》（10 月 18 日上映），為香港首部有童星參演的電影，也是第一部由港人投資、港人拍攝、在香港上映的香港電影。
	製片公司「光亞電影公司」由陳君超、盧覺非、彭年等十餘人合作組建，先後出品五部故事短片，是當時出片最多的電影公司。
	黃仲文主事的四鑰畫片公司成立

年份	香港電影大事記 ●●
1925 年	2 月 23 日，香港第一部故事長片《胭脂》在新世界戲院首映，黎北海成為香港電影史上集編、導、演於一身的第一人。5 月 4 日，民新解散。
	陳皮等人組建的滿天紅映畫公司成立，出品香港第一部大型新聞紀錄片《滿天紅時事畫》上海發生的「五卅慘案」引起全國各地聲援，同年 6 月 20 日開始，共有 25 萬香港工人開始參與為期 16 個月的省港大罷工，香港停止了所有娛樂活動，電影被迫停映，令剛起步的香港電影工業中途受挫。
1926 年	2 月，黎民偉在杜月笙和珠寶商李應生等人資助下，組建上海民新影片公司，從此主要在內地發展。
	11 月，香港電影文藝互進社出版《銀光》（後易名為《香港畫報》），為香港第一本正規的電影雜誌。
1928 年	黎北海創辦香港影片公司及演員養成所
	彭年承接國民影業公司的電影機械設備，合組創建香港第一間電影製片廠、香港製片場。
1929 年	香港街頭出現一些收費極廉價且簡陋的「平民化電影場」，盛行一時。
1930 年	10 月 25 日，聯華影業製片印刷公司在香港正式註冊成立，創辦人羅明佑、黎民偉，何東為第一任董事長。
1931 年	3 月 14 日，香港影片公司創業作《左慈戲曹操》公映，標誌香港電影業復甦，被許多論者稱為香港第一部古裝長片。
	3 月 26 日，黎北海拍攝的香港第一部改編自民間故事和粵劇南音的同名作《客途秋恨》首映。
	聯華港廠即「聯華三廠」創立。廠長黎北海，基本編導關文清、梁少坡和黎北海，攝影師羅永祥，基本演員有吳楚帆和黃曼梨，此外亦開辦了聯華演員養成所。
	11 月 29 日，聯華港廠創業作《鐵骨蘭心》公映，是香港第一部使用手提攝影機拍攝的影片，也是香港第一部反對封建買賣婚姻、爭取婚姻自由的影片。
	中國 17 省水災，聯華將聯華露天電影場七天的放映收入義演救災。

1932 年	以培養編劇人才為主的中國電影藝術學院開設在九龍彌敦道,主事人為梁少坡。
	第一部有粵語出現的電影《最後之愛》在香港公映;第一部有粵語對白的電影《無敵情魔》在香港公映;第一部全片有粵語對白的電影《戰地兩孤女》在香港公映。
	5 月 19 日,聯華港廠出品的香港首部農村題材的電影《古寺鵑聲》公映。
	5 月 29 日,聯華港廠出品的香港首部偵探片《夜半槍聲》公映。
	聯華港廠宣告結束,在其舊址處,胡藝星創辦了國聯影片公司。
1933 年	香港政府正式成立電影「檢查局」,頒發「檢查影片及標貼則例七條」。
	1 月 8 日,香港第一部在境外(越南)拍攝的電影《落花飛絮》首映。
	香港第一間出產有聲電影的電影公司 —— 中華製造聲默影片有限公司成立。9 月 20 日,其出品的全粵語對白有聲片《傻仔洞房》公映,標誌着本土粵語片的誕生,以及粵劇伶人進入電影界,亦開創香港電影進入有聲電影時代。
	11 月 28 日,香港第一部局部有聲電影《良心》公映。
	盧根創辦代理世界各國電影機械的振業公司,為全中國電影院採購各種電影器械和配換零件。
1934 年	1 月 15 日,香港第一部體育片《破浪》公映。
	邵醉翁在香港開設天一港廠,創業作為粵語電影《泣荊花》。
	1 月 21 日,香港第一部社會紀實片《洞房雙屍案》公映。
	胡藝星創辦的國聯影片公司處子作、香港首部恐怖片《盜屍》公映。2 月 6 日,該公司出品的香港第一部抗戰劇情片《戰地歸來》公映。
	香港最後一間生產默片的華藝電影公司成立,創辦人石友于。8 月日,香港出品的第一部社會問題片《婚後的問題》公映,該片是香港出產的最後一部默片,也是香港首部探討社會問題的影片。
	香港第二間出產有聲電影的全球影片公司誕生。總經理朱箕如,廠長兼編導主任蘇怡。於 9 月 5 日上映的創業作《夕陽》是香港第一部改編自外國文藝作品的電影。

年份	香港電影大事記 ●●
1935 年	趙樹燊將在美國創辦的大觀影片公司總部移師香港,並改組為香港大觀影片公司。出品的愛國電影《生命線》曾一度被香港當局禁映,最終影片以原裝版本公映,獲得廣州戲劇電影審查會頒發嘉許狀,又獲中國第一軍團陳總司令給予五百元獎金以示鼓勵。
	2 月 1 日,社會教育片《昨日之歌》熱映,並加開十二點特別場,成為香港電影院第一次有十二點正場的場次。
	盧根投 200 萬巨資創辦香港首間建有攝影棚的鳳凰影片公司,還開辦了大規模的演員訓練班。
	竺清賢與王鵬翼創辦南粵影片公司,創業作是《梁天來告御狀》。
	3 月 8 日,全球出品的香港首部歌舞片《紅伶歌女》公映。
	5 月 16 日,天一港廠出品香港第一部大型新聞紀錄片《英皇銀禧大典,香港會景大會》。
	香港華僑教育會發起第一次電影清潔運動,主要針對武俠神怪片。
	11 月 15 日上映的《摩登新娘續集》是香港第一部附設中文歌詞字幕的電影
1936 年	天一港廠兩次失火,打擊沉重。
	黃笑馨投資創辦良友電影公司,成為香港電影史上第一個女製片人。
	12 月 10 日,香港唯一一部雜誌式大型新聞紀錄片《大觀雜誌》上映,共收錄了七個短片。
	邵醉翁導演的《廣州一婦人》獲廣州市戲劇影畫審查委員會頒發嘉許狀,《蘆花淚》獲華僑教育會頒發獎狀,全港八百餘間學校校長更一致簽名讚揚,《新青年》獲廣州電影戲劇歌曲審查會明令褒獎。
	香港政府為維護英國電影事業,下令香港所有電影院每月放映的電影數量,當中英國電影要佔百分之二十。

1937 年	1 月 1 日，邵逸夫編導的唯一一部影片《鄉下佬探親家》公映。
	5 月 11 日，香港第一部歌唱片《神秘之夜》首映。
	《回祖國去》獲「中央電影檢查委員會」嘉許
	林坤山及鄺山笑發動全球、南粵、大觀、南洋、合眾和啟明六間愛國電影公司合組華南電影界賑災會。
	年初，「中央電影檢查會」明令從當年 7 月 1 日起執行禁止粵語片拍攝的法令，且凡在香港拍攝的粵語片，禁止進入內地發行。引起香港粵語電影人強烈反對，關文清等人赴南京抗議請願。
	天一港廠改名南洋影片公司，由邵邨人代替邵醉翁主持業務。
1938 年	2 月 12 日上映的《賣化女》中出現香港第一隻狗明星
	3 月 2 日，華南電影界為抗日義拍的《最後關頭》上映，邀得汪精衛及港商何甘裳現身銀幕，場場滿座。
	6 月 15 日，香港第一部國語片《貂蟬》公映。本片原在上海開拍，但由於戰事關係，最終在香港完成。
	羅明佑和黎民偉等發起第二次「電影清潔運動」
	12 月 7 日，香港第一部功夫片也是第一部有武術指導的電影《方世玉打擂台》公映令廣州淪陷，一時間湧入香港的內地人激增。
1939 年	2 月 1 日，香港第一個女導演伍錦霞拍攝的首部全由女演員演出的《女人世界》公映。
	8 月 4 日，香港第一部 16 毫米彩色片《廣州一婦人續集》（又名《破鏡重圓》）上映（亦有說在 1938 年首映）。
	10 月 1 日上映的《女鬼洞房》是香港電影史上第一部被禁映、被檢控、被罰款的影片。

年份	香港電影大事記 ••
1940 年	年初，發起第二次「粵語片革新運動」，提出「先決問題在於根本把影片的品質提高」、「先從劇本入手，有了好劇本才能產生好影片」等觀點。
	3 月 3 日，全片在美國製作的《華僑之光》首映，曾在美國大中華戲院連映六天，破國片在美上映的票房紀錄。
	8 月 3 日，香港第一部由兒童演員擔當要角的電影《小英雄》公映。
1941 年	2 月 4 日，香港第一部有外籍演員參演的電影《賽金花》公映。
1942 年	在日寇威逼利誘下，部分迫於壓力的香港電影人成立「香港電影協會」（不久後改名為「華南電影協會」），由南下影人洪仲豪主持。
	大觀公司在抗戰期間於美國分廠攝製完成香港第一部彩色 16 毫米電影《金粉霓裳》，1947 年在港公映。
	11 月 19 日，日佔時期唯一在香港拍攝的電影《香港攻略戰》上映，香港演員紫羅蓮參演了此片。
1945 年	香港光復，一些製片公司和發行公司相繼複業，逃難的香港影人陸續返港，香港電影史上第二個中止期結束，香港電影業開始復甦。
	邵仁枚與邵逸夫在戰後開始重建南洋院線，年底恢復運作，發行上海與香港出品的影片。
1946 年	香港光復後第一間製片公司 —— 大中華影業公司成立，創辦人為蔣博英。
1947 年	1 月 1 日，香港第一部彩色 16 毫米全彩色電影《金粉霓裳》公映。
	1 月 21 日，戰後香港第一部粵語電影《郎歸晚》問世。
	李祖永投資的永華影片公司及永華製片廠成立，總經理為張善琨，創業作為《國魂》。
	6 月 27 日，香港出品第一部廈語電影《相逢恨晚》。
1948 年	9 月 3 日，香港第一部 35 毫米彩色劇情片《蝴蝶夫人》上映，也是大觀第一部七彩巨製。

1949 年	張善琨離開永華後成立長城影業公司（即舊長城），袁仰安、胡晉康分別被委任為總經理及經理，同年 7 月推出創業作《蕩婦心》。
	4 月，蘇怡、吳楚帆、黃曼梨等 164 名香港粵語片從業人員發表《粵語電影清潔運動宣言》，號召「停止拍攝違背國家民族利益，危害社會，毒化人心的影片」，發起第三次電影清潔運動，同年 7 月 10 日，成立香港第一個專業電影團體 —— 華南電影工作者聯合會（簡稱「華南影聯」）成立，莫康時被推選為第一任理事長。
	6 月 23 日，香港第一部改編自「天空小說」的電影《夢斷殘宵》公映。
	10 月 8 日，香港第一部黃飛鴻電影《黃飛鴻傳》（上集）首映。
1950 年	長城影業公司改組易名為長城電影製片有限公司，改組後首作為《說謊世界》，逐漸呈現「左轉」趨勢。
	南洋影片公司更名為邵氏父子公司，在港攝製國語片，旗下的南洋片場改為邵氏製片廠。
	費穆等創辦龍馬影片公司，創業作《花姑娘》。
	3 月 31 日，香港首部木偶電影《大樹王子》上映。
	8 月 1 日，長城主辦的電影雜誌《長城畫報》創刊。
1951 年	劉瓊、舒適等人成立五十年代影業公司，是香港鳳凰影業公司的前身，開山之作為《火鳳凰》，採取集資運作、上映後分紅的模式。
	年底，張善琨成立香港新華影業公司，創業作是同《月兒彎彎照九州》。
	關家柏、關家余兄弟建立大成電影公司，以拍攝粵語戲曲片為主，創業作為《唔嫁》。
	李祖永的永華拖欠工資，「讀書會」組織員工罷工時被發現，「讀書會」人員全部被解僱，即為永華工潮事件。

年份	香港電影大事記 ●●
1952 年	年初，港英當局逮捕司馬文森、舒適、劉瓊等左派電影人，並分兩次將他們驅逐出境。
	2 月 29 日，盧敦、鄧榮邦、陳文等創辦新聯影業公司，創業作為《敗家仔》。
	10 月，朱石麟將「龍馬」及「五十年代」合併成鳳凰影業公司，創業作為《中秋月》。
	11 月，粵語影人吳楚帆、白燕、吳回、秦劍等組建成立中聯影業公司（簡稱中聯），創業作為《家》，更成立「三人委員會」，推選吳楚帆為董事長。
	年底，以吳楚帆為首的影人發起「伶星分家」運動。
	邵氏父子公司官方雜誌《電影圈》（港版）出版
1953 年	星洲國泰機構在香港成立子公司國際影片發行公司，由歐德爾執掌，朱旭華協助，負責在港購片往新馬上映。同年（一說是 1954 年），國際成立「粵語片組」，以試驗性質開拍粵語片《余之妻》。
	6 月，中聯遷址並易名為中聯電影企業有限公司。
	6 月 28 日，中國首部正式立體電影《玉女情仇》公映。
	長城出品的《寸草心》獲印尼政府頒發獎狀
	10 月 26 日，香港電影之父黎民偉在香港病逝。
1954 年	5 月 13 日上映的《玫瑰玫瑰我愛你》是香港首部於弧形大銀幕放映的影片
	7 月 22 日，香港第一部寬銀幕電影《新玉堂春》公映。
	中聯開辦新人訓練班，由吳楚帆擔當主任導師。

1955 年	8 月，何啟榮家族投資成立以拍攝粵語片為主的光藝製片公司，由秦劍出任總經理，創業作為《胭脂虎》。
	國際接管永華片廠及其製片業務，陸運濤任董事長。
	邵氏成立粵語片組
	由桑弧執導的越劇電影《梁祝》在香港熱映，影響了後來香港黃梅調電影的創作。
	9 月 29 日，香港第一部潮語片《王金龍》在泰國首映，1958 年 6 月 13 日始在香港上映。
	為紀念一代笑匠尹秋水，12 月 7 日，香港影劇界聯合推出由上百名演員參演的粵語片《後窗》（改編自希治閣同名作），全港專映粵語片的二十多家戲院同時聯映該片，打破香港開埠以來戲院聯映的記錄。
	電影雜誌《中聯畫報》出版
1956 年	國際與永華正式合組，國際電影懋業有限公司（簡稱電懋）成立，總經理鍾啟文，陸運濤任董事長，宋淇任製片部經理，創業作《金蓮花》。
	電影雜誌《國際電影》由新加坡遷到香港出版
	趙一山創辦華文影片公司，是香港第一家以攝製大型中國內地風光紀錄片為主的製片公司。
	張瑛和謝益之在何賢支持下成立華僑影業公司，為粵語片四大公司之一。
	張善琨、王元龍等人成立港九電影從業人員自由工會（簡稱「自由總會」）。
	9 月 16 日上映的《碧海浮屍》（電懋出品）是香港首部全外景攝製的影片
	華龍公司攝製香港首部英語片《太平山下》

年份	香港電影大事記 ••
1957 年	1 月 7 日，張善琨逝世。
	「自由總會」改名為港九電影戲劇事業自由總會，與長城、鳳凰等左派電影公司展開數十載的分家抗爭。
	邵氏父子公司首次與韓國合作製片，拍攝劇情片《異國情鴛》，由西本正（即賀蘭山）擔任攝影。
	《南國電影》雜誌創刊
	電懋創業作《金蓮花》公映，女主角林黛首獲第四屆亞洲電影節影后。
	12 月 7 日上映的《芙蓉仙子》（長城出品）是中國電影史上第一部彩色木偶戲
1958 年	邵氏兄弟（香港）有限公司成立，邵逸夫擔任總裁，邵氏父子公司改為在香港經營戲院及影片發行業務。
	5 月 15 日，長城出品首部彩色故事長片《借親配》，是香港首部黃梅調電影。
	10 月 23 日，由邵柏年和林炎創辦的峨嵋電影公司上映創業作《射鵰英雄傳》，峨嵋公司是香港第一家專拍武俠片的電影公司。
	關山因主演《阿 Q 正傳》（長城出品）獲第十二屆瑞士羅卡洛國際電影節「最佳男演員銀帆獎」，成為香港首個國際影帝。
	電懋的《四千金》在第五屆亞洲影展斬獲「最佳影片」、「最佳導演」及「最佳男女主角」等在內的十一項特別金禾獎
	邵氏出品的《貂蟬》讓林黛在第五屆亞洲影展上再奪影后桂冠，李翰祥拿下「最佳導演」，黃梅調電影因而成為熱點。
	聯藝出版社創辦《銀河畫報》

1959 年	何啟榮創建嶺光影業公司，邀黃卓漢籌拍粵語片。
	鄒文懷加入邵氏兄弟為宣傳主任
	2 月 1 日，由胡鵬斥資的首部全彩色黃飛鴻電影《黃飛鴻義貫彩虹橋》上映。
	尤敏加盟電懋的首作《玉女私情》在第六屆亞洲影展獲「最佳女主角」
	邵氏出品的《江山美人》在第六屆亞洲影展獲「最佳影片」、「最佳導演」（李翰祥）、「最佳女主角」（林黛）、「最佳男主角」（趙雷）等十二項金鑼獎。
	9 月 15 日，粵劇編劇唐滌生逝世，令粵劇尤其是「仙鳳鳴劇團」損失慘重。
	12 月 23 日，李祖永病逝。
1960 年	香港電影產量首次超過三百部
	邵氏出品、李瀚祥導演的《後門》參加第七屆亞洲影展獲得「最佳影片」、「最佳導演」（李翰祥）、「最佳女主角」（蝴蝶）、「最佳男主角」（王引）等十二項金鑼獎，又摘得日本文部大臣「特別最佳影片獎」，創下中國電影獲獎之最。
	電懋出品的《家有喜事》在第七屆亞洲影展獲「最佳導演」（王天林）、「最佳女主角」（尤敏）及「最佳編劇獎」。
1961 年	羅斌成立港聯影業公司，創業作《仙鶴神針》大賣，公司遂更名為「仙鶴港聯」，並開辦仙鶴訓練班。
	邵氏出品的香港第一部綜藝體弧形寬銀幕彩色影片《千嬌百媚》公映，獲第八屆亞洲電影節「最佳女主角」（林黛）等五項獎。
	南國實驗劇團成立，顧文宗任團長，為邵氏培訓演員。
	12 月 6 日，邵氏影城落成並正式啟用。

1962 年	電懋改組，陸運濤任董事長兼總經理。

李翰祥導演的《楊貴妃》在第十五屆康城國際電影節獲「優秀技術」獎，且獲首屆台灣金馬獎「優等劇情片」、「最佳剪輯」、「最佳錄音獎」。

《千嬌百媚》贏得首屆金馬獎「最佳導演」（陶秦）和「最佳音樂獎」，電懋出品的《星星・月亮・太陽》獲「最佳劇情片」、「最佳女主角」（尤敏）等獎，邵氏出品的《手槍》獲「最佳男主角」（王引）。

邵氏出品的《不了情》贏得第九屆亞洲影展「最佳女主角」（林黛）及「最佳主題曲特別獎」。

香港第一個電影文化組織「第一影室」成立

《長城畫報》與《中聯畫報》合併，改為刊有長城、鳳凰、新聯、中聯等電影公司宣傳內容的《娛樂畫報》。

10 月 31 日上映的《神秘兇殺案》為首部於夜間拍攝外景的粵語片

1963 年	港英政府規定所有電影必須配以英文字幕以便審查政治內容，同時為表公正又要求配國語字幕。

4 月 9 日，吳楚帆成立的新潮影業公司創業作《大富之家》公映，為香港第一部粵語綜藝體闊銀幕彩色電影。

陸運濤宣佈支援台灣國際影業公司做電懋的台灣製片基地，以新台幣一千萬元支持其與香港電懋的周邊公司大量合作拍片，另合共投資五百萬美元支持李翰祥在台灣地區成立國聯，李翰祥隨即離開邵氏往台灣自組國聯公司。

邵氏搶拍的《梁山伯與祝英台》在港台兩地屢創賣座紀錄，掀起黃梅調電影熱浪。同年，獲得第二屆金馬獎「最佳劇情片」、「最佳導演」（李翰祥）、「最佳女主角」（樂蒂）、「最佳演員特別獎」（凌波）等七項大獎，以及在第十屆亞洲影展獲「最佳彩色攝影」等四項技術獎。

邵氏出品的《武則天》、《為誰辛苦為誰忙》分別獲第二屆金馬獎「優等劇情片獎」及「最佳編劇獎」；《花團錦簇》獲第十屆亞洲電影節「最佳喜劇金禾獎」。

1964 年

3月 5 日，惡性競爭已久的電懋和邵氏在港九影劇自由工會主席胡晉康主持下，簽訂「君子協定」，承諾互不惡意損害對方的利益。

3月 26 日，電懋衛星公司及由秦劍主持的國藝影業公司推出創業作《大馬戲團》，此片是秦劍首部執導的國語片。

6月 20 日，陸運濤夫婦赴台參加第十一屆亞洲影展，回途時飛機失事，陸氏夫婦與電懋高層王植波、周海龍等 58 人均遇難，電懋從此一蹶不振，加上年底清水灣影城擴建完成，邵氏製片業蒸蒸日上。

香港電影製片家協會成立，每年代表香港挑選影片參加「亞太影展」及角逐美國「奧斯卡最佳外語片」。

12月 17 日公映的《金鷹》（鳳凰出品）是香港第一部票房過百萬的影片，曾赴內蒙古取景。

邵氏出品的《花木蘭》獲第十一屆亞洲電影節「最佳女主角」（凌波）

影星林黛自殺身亡，粵劇名伶馬師曾、半日安逝世。

1965 年

7月，電懋改組成為國泰機構（香港）有限公司，董事長職位由陸運濤的妹夫朱國良繼承。

邵逸夫安排張徹為編劇主任，邵氏官方電影雜誌《南國電影》以「彩色武俠新攻勢」為標題，介紹邵氏已製成和投產的七部新派武俠片，更提出新派武俠電影的概念。

3月 3 日，鴻圖公司出品、攝影師兼導演羅君雄的紀錄片《東江之水越山來》上映。繼《金鷹》之後，再創百萬票房紀錄。

電懋出品的《人之初》獲第三屆金馬獎「最佳劇情片」及「最佳女配角」（王萊），《諜海四壯士》獲「最佳發揚民族精神特別獎」及「最佳編劇」，《深宮怨》獲「最佳劇情片」等三項獎；邵氏出品的《新啼笑因緣》獲「最佳女主角」（李麗華）及「最佳男配角」（井淼），《血濺牡丹紅》獲「優等劇情片」。

邵氏出品的《魚美人》獲第十二屆亞洲電影節「最佳女主角」（李菁）、「最佳才藝」（凌波）及「最佳錄音」，《萬古流芳》獲「最佳影片」。

2月 7 日，著名粵劇丑生李海泉病逝。

年份	香港電影大事記 ●●

1966 年

荷里活電影《聖保羅炮艦》(*The Sand Pebbles*)來港拍攝外景，亦為香港電影工業引進新製作技術。

邵氏的《藍與黑》獲第十三屆亞洲影展「最佳影片」及「最佳女配角」（于倩），並追贈林黛特別紀念獎。

11 月 29 日，《文素臣》引起佛教界人士不滿，中國佛教協會向有關單元陳情禁演。

邵氏出版官方雜誌《香港影畫》

胡金銓執導的《大地兒女》獲第四屆台灣金馬獎「發揚民族精神特別獎」；國泰發行、李翰祥導演的《西施》（上集）獲「最佳劇情片」、「最佳導演」、「最佳男主角」（趙雷）、「最佳彩色攝影」及「最佳彩色美術設計獎」。

8 月 17 日，影星梅綺病逝。

1967 年

張徹導演、王羽主演的《獨臂刀》上映，票房超過一百萬港元，開創以男演員主導的陽剛路線。

3 月，銅鑼灣京華戲院首設午夜場。

黃卓漢的自由影業公司改建為第一影業機構有限公司，在香港註冊，在台灣拍片，七十年代發展成港台地區的第四大電影機構。

中聯正式結束

受文化大革命影響，長城、鳳凰、新聯等基本停產。

羅明佑、朱石麟在香港病逝

邵氏的《何日君再來》獲第五屆金馬獎「優等劇情片」及「最佳音樂」，《藍與黑》獲「優等劇情片」；國聯的《幾度夕陽紅》獲「最佳女主角獎」（江青）；國泰的《蘇小妹》獲「優等劇情片」、「最佳編劇」及「最佳錄音」。

11 月 19 日，電視廣播有限公司（無線）及旗下的翡翠、明珠台同時啟播，提供免費電視服務，令香港觀影人次急劇下降。

1968 年	粵語片票房失利，逐漸沒落，產量銳減，演員紛紛轉入電視界發展。
	胡金銓執導的《龍門客棧》在港公映，票房收入 220 萬，破中外影片香港票房記錄，並獲第六屆金馬獎「優等劇情片」及「最佳編劇」（胡金銓）。
	邵氏的《珊珊》獲第十四屆亞洲影展「最佳影片」及日本文部省大臣頒予「最高文化藝術獎」
	12 月 27 日，影星樂蒂服藥自殺
	邵氏的《烽火萬里情》獲第六屆金馬獎「優等劇情片」、「最佳女主角」（凌波）、「最佳男配角」（井淼）、「最佳女配角」（歐陽莎菲）、「最佳音樂」（王福齡）獎；國泰的《太太萬歲》獲「優等劇情片」。
	邵氏的《三笑》獲第十五屆亞洲影展「最佳喜劇」
1969 年	方逸華加入邵氏，初在採購部工作，後逐漸成為邵逸夫的左膀右臂。
	國泰改變製片路線，以民初動作片為主。同年，經理俞普慶去世，令其製片業務再度收窄。
	邵氏開辦「龍虎武師訓練班」，武行逐漸成為香港正式的電影行業。
	兩本電影雜誌《影畫情報》和《今日映畫》誕生
	邵氏的《珊珊》獲第七屆金馬獎「優等劇情片」及「最佳錄音」
	邵氏的《報仇》獲第十六屆亞洲影展「最佳導演」（張徹）及「最佳男演員」（姜大衛）
	導演秦劍、陶秦去世
1970 年	10 月 10 日，鄒文懷離開邵氏公司，成立嘉禾電影（香港）有限公司。何冠昌為副總裁，宣傳為梁風、蔡永昌，創業作為《天龍八部》。
	電影雜誌《銀色世界》創刊
	邵氏的《新不了情》獲第八屆金馬獎「優等劇情片」

年份	香港電影大事記 ●●
1971 年	3 月，粵語片全面停產。
	國泰停止拍片，片廠為嘉禾收購管理。
	李小龍自美返港後拍的第一部電影《唐山大兄》，創下香港開埠以來的電影最高票房紀錄，達 300 萬港元。
	邵氏與香港電視廣播有限公司合作，成立演員訓練中心取代南國實驗劇團，由孫家雯主持。
	邵氏於 11 月發行股票，正式成為上市公司。
1972 年	李小龍成立協和，這是嘉禾的第一家衛星公司。同年底，協和推出創業作《猛龍過江》。
	雜誌《嘉禾電影》出品
	李翰祥重返邵氏，首作《大軍閥》發掘了電視紅星許冠文，為香港粵語喜劇片走出重要的一步。
1973 年	7 月 20 日，武打明星李小龍暴斃，享年 32 歲。
	9 月 18 日，邵氏影業董事長邵邨人因心臟病去世。
	楚原導演的《七十二家房客》叫好叫座，令已衰落的粵語電影重新興起。
	吳思遠組建思遠影業有限公司
1974 年	因片中李小龍的頭髮太長，新加坡因而禁映《龍爭虎鬥》。
	許冠文離開邵氏，在嘉禾支持下自創許氏影業有限公司，創業作《鬼馬雙星》票房喜人。
	呂奇創辦金禾影業公司，為邵氏包拍影片，並專走色情片製作路線。
	張徹代表邵氏赴台，組織「長弓」開始拍片。
	導演卜萬蒼在香港逝世

年份	香港電影大事記 ●●
1975 年	2 月 17 日，邵醉翁逝世。
	無線成立菲林組，吸納譚家明、徐克、許鞍華等一班從外國回流的影人，當中有些電視劇如《CID》、《大丈夫》採用了電影製作的拍攝方法。
	唐書璇創辦電影雜誌《大特寫》，每兩星期出版。
	《俠女》獲第二十八屆康城電影節「技術大獎」
1976 年	許氏出品《半斤八両》，掀起喜劇片開始與武打片抗衡。
	蕭芳芳自主的繽繽影視公司推出創業作《跳灰》（與梁普智合導），被視為新浪潮電影的先驅。
	陳冠中、丘世民、鄧小宇等人創辦《號外》
1977 年	香港市政局創辦香港國際電影節，負責籌劃每年一度之國際電影節事宜，為國際電影製作協會聯盟所認許，是亞洲地區展出規模最大的非競賽性影展。
	年底，蔡繼光、羅卡、徐克等人發起成立香港電影文化中心。
	梁醒波獲頒 MBE 勳銜
	鄧光榮與其兄鄧光宙成立大榮電影公司，主推黑社會題材的電影。
1978 年	8 月 18 日出版的《大特寫》發表題為〈香港電影新浪潮：向傳統挑戰的革命者〉的文章，首次用「新浪潮」一詞來介紹香港的新電影。
	嚴浩與陳欣健、于仁泰合組影力電影公司，創業作《茄哩啡》正式揭開香港新浪潮電影序幕。
	新馬師曾獲頒 MBE 勳銜
1979 年	徐克、許鞍華、章國明的個人處女作《蝶變》、《瘋劫》、《點指兵兵》上映，掀起香港新浪潮電影的熱潮。
	《電影雙周刊》、《中外影畫》出版
	夏夢創辦青鳥，共出品了《投奔怒海》、《自古英雄出少年》和《似水流年》三部電影。
	香港電影製作發行協會成立

年份	香港電影大事記 ••
1980 年	麥嘉、石天、黃百鳴創辦新藝城,創業作為《滑稽時代》。
	成龍導演的《師弟出馬》成為香港第一部突破千萬票房的電影,紀錄片《慘痛的戰爭》名列年度票房榜第二。
	徐克執導的《第一類型危險》上映,引起社會爭論。香港電影文化中心為此舉辦相關研討會。
	洪金寶成立寶禾,創業作為《鬼打鬼》。
	余允抗和劉鎮偉創辦世紀影業公司,創業作為《邊緣人》。
1981 年	麥當雄創辦麥當雄電影公司,創業作《靚妹仔》掀港片爭拍「問題少女電影」的潮流。
1982 年	農曆新年,新藝城公司出品的動作喜劇片《最佳拍擋》上映,票房勁收 2,700 萬,是迄今香港最高入場人次的港產片,基本確立了賀歲片這一檔期。
	邵氏出品、丁善璽導演的《辛亥雙十》獲第十九屆金馬獎「最佳影片」
	《電影雙周刊》創辦第一屆香港電影金像獎,方育平執導的《父子情》獲「最佳電影」和「最佳導演」。
	長城、鳳凰、新聯合併為銀都機構有限公司
	李翰祥創辦新崑崙公司,返內地拍攝《火燒圓明園》和《垂簾聽政》。
1983 年	李連杰主演的《少林寺》在香港和內地熱映,引發各地少年投奔少林寺學藝。
1984 年	譚家明導演的《烈火青春》上映一日後便引起社會人士指責而被敕令停映,出現重檢風波。
1985 年	成龍成立威禾電影製作有限公司,邀來林青霞、張曼玉等主演其自編自導的創業作《警察故事》,奪得第五屆香港電影金像獎「最佳電影」及「最佳動作指導」。
	3 月 2 日,邵仁枚逝世。
	邵氏大幅度減產、裁員、院線租予德寶,基本停產。

年份	香港電影大事記 ●●
1986 年	8 月 2 日，吳宇森執導的《英雄本色》上映，掀起「英雄片」潮流。
	方育平執導的《美國心》獲意大利都靈國際影展「特別獎」
	影片發行商黎筱娉、馬逢國等成立香港影業協會
	林小明與妻子趙雪英創立寰宇
1987 年	香港專業電影攝影師學會成立
	鄧光榮邀劉鎮偉、王家衛組建影之傑製作有限公司，創業作為《江湖龍虎鬥》。
	李修賢成立萬能影業有限公司，創業作是自編自導自演的《鐵血騎警》。
	向華勝兄弟成立永勝影業
	5 月，邵氏宣佈正式停止所有電影生產。
1988 年	香港電影導演會成立，吳思遠為第一任會長。
	11 月 10 日，香港實行電檢三級制。12 月 1 日，香港第一部被評為 III 級片的《黑太陽 731》公映。
	關錦鵬的《胭脂扣》獲意大利都靈影展「評審團大獎」。
	陳榮美、馮秉仲成立新寶院線
	清水灣無線電視城全面落成啟用
1989 年	高志森自創高志森製作有限公司，創業作為《我未成年》。
	11 月 29 日，任劍輝去世。
	香港電影電視學院成立，是香港第一所私立電影專科學院。
	向華強創辦中國星
1990 年	香港武師協會成立，由劉家良、洪金寶、柯受良擔任主席職務。
	吳宇森自組吳宇森電影公司，開山作《喋血街頭》獲第三十五屆亞太影展「最佳電影技術」。
	周星馳主演的《賭聖》是香港第一部票房收入超過 4,000 萬港元的港產片，揭開周星馳影片票房奪冠的序幕。
	張之亮成立影幻製作有限公司

年份	香港電影大事記 ●●
1991 年	香港電影編劇家協會成立，創辦人包括南燕、彭志銘等。
	香港演藝界舉行多場賑災義演，並拍攝《豪門夜宴》，以援助內地華東水災。
	羅傑承與黃百鳴成立永高，並建立香港第四條港片院線 ── 永高院線。
	王家衛憑《阿飛正傳》獲第三十六屆亞太影展最佳導演
	3 月 25 日，鄧碧雲病逝。
	黃百鳴成立東方電影
	劉德華自組天幕，創業作為《九一神鵰俠侶》。
	香港浸會大學正式成立，為香港大學中第一個電影電視系。
1992 年	香港電影導演會主辦的「第一屆海峽兩岸暨香港電影導演研討會」召開，此後每兩年舉辦一屆。
	香港演藝界發起「香港電影界反黑幫暴力大遊行」
	銀都機構與北京電影學院青年電影製片廠聯合攝製的《秋菊打官司》獲威尼斯電影節「金獅獎」
	張曼玉憑《阮玲玉》奪柏林國際電影節及芝加哥電影節影后桂冠
	李連杰拉崔寶珠合組正東，創業作為《方世玉》。
	王家衛和劉鎮偉聯合成立澤東
	爾冬陞與陳望華創辦無限映畫，創業作為《新不了情》。
	陳可辛與曾志偉、鍾珍聯合成立 UFO

年份	香港電影大事記 ••

1993 年

香港演藝人協會成立，許冠文任會長，是兩岸三地大中華地區的第一個演藝人工會。

5 月，台灣八大片商與香港電影從業員協會就如何抑制港產片製作成本、壓低演員片酬進行協商，特別提及「目前共有 250 多部台資港片未如期交貨」。

香港影業協會建立第一個影片登記註冊、認證及發證制度。同年，獲中國國家版權局指定為香港電影作品的唯一版權認證機構。

湯臣出品與發行的《霸王別姬》獲第四十六屆康城電影節「金棕櫚獎」

張之亮執導的《籠民》獲第三十六屆亞太影展「最佳影片」

2 月 23 日，吳楚帆在溫哥華病逝。

10 月 25 日，陳百強逝世。

1994 年

嚴浩導演的《天國逆子》獲第七屆東京國際電影節「最佳影片」和「最佳導演」

莊澄、鍾再思等七人創辦寰亞，創業作為《我和春天有個約會》。

香港影業協會組織 40 人代表團赴京，國務院港澳辦公室主任魯平在會見代表團成員時表示：「九七」回歸後，香港電影現狀不變。

湯臣出品與發行的《霸王別姬》獲美國金球獎與日本影評人協會大獎「最佳外語片」，張國榮獲日本影評人協會大獎「最佳外語片男主角」。

港產片本土票房普遍下滑，年度票房只有約 9.73 億港元，其中有近一半影片的票房低於 400 萬港元。電影界代表不斷呼籲成立電影發展局。

年份	香港電影大事記 ●●
1995 年	「香港電影評論學會」與「香港影評人協會」分別於 3 月、7 月成立，後者從第二年開始每年都舉辦金紫荊獎。
	「香港電影剪輯協會」和「香港電影美術學會」成立，會長分別為周國忠和奚仲文。
	劉偉強與文雋、王晶合組最佳拍檔電影公司，翌年漫畫改編的「古惑仔」系列大獲成功，開啟了古惑仔電影熱潮。
	11 月 17 日，《電影檢查條例 1995》（即：兒童不宜）正式生效。
	蕭芳芳憑《女人，四十。》獲柏林電影節「最佳女演員銀熊獎」
	第十四屆香港電影金像獎頒授「終身成就獎」予黃曼梨
	導演關文清、演員林翠病逝
1996 年	杜琪峯、韋家輝共創銀河映像，成為後期最具活力與創造性的香港電影公司。
	嚴浩憑《太陽有耳》獲柏林電影節「最佳導演銀熊獎」
	蕭芳芳憑《虎度門》獲亞太影展「最佳女主角」
	在第十五屆香港電影金像獎上，許鞍華導演執導的《女人，四十。》是首部實現大滿貫的影片（即同一部電影包「最佳電影」、「最佳導演」、「最佳編劇」、「最佳男主角」和「最佳女主角」）。
	5 月 17 日，《電影 VCD 分級 1996 條例草案》正式生效。
	導演吳回、李翰祥，演員關德興、尤敏先後去世。
1997 年	香港貿易發展局首次主辦香港國際影視展
	王家衛憑《春光乍泄》獲康城電影節「最佳導演」
	蕭芳芳獲 MBE 勳章
	導演胡金銓，演員新馬師曾去世。
	南燕推出邱禮濤導演的「陰陽路」系列，後連拍六集，成為世紀末港產恐怖片的重要代表。
	香港電影年產量只有 89 部，是自 1985 年來首次跌破一百部。

年份	香港電影大事記 ●●
1998 年	影視及娛樂事務管理處成立電影服務統籌科，協助和支援香港本地電影製作與推廣，改變了以往港英政府對電影業放任自流的狀況。
	電影服務諮詢委員會成立，為政府與電影業提供溝通管道及工作建議。
	香港政府修改了電影外景拍攝條例、批予電影業專門的拍攝用地、表彰電影界有特殊貢獻或成就的人士、嚴厲打擊盜版，以促進香港電影的復興。
	香港電影界組團訪問北京，取得三方面實質性成果：一是對香港於內地合拍片審查可作彈性處理，如對香港版本可以較為寬鬆；二是與內地合拍的影片，內地演員、工作人員比例可不作硬性規定；三是與內地合拍影片的沖洗及後期製作，不硬性規定在內地進行，可拿回香港沖洗及做後期製作。
	劉偉強拍攝的《風雲之雄霸天下》成為年度票房冠軍，特效電影初顯崢嶸。
1999 年	邵氏以六億元將七百多部電影版權售予馬來西亞財團 Usaha Tegas SdnBhd（該財團稍後在香港成立天映娛樂有限公司）
	香港政府以 1 億港元成立電影發展基金會，並撥款 2,350 萬港元資助培訓、頒獎典禮、研討會、海外影展等 15 個電影項目。
	根據以往《電影檢查條例》的民意調查，修訂了電影檢查的檢查員指引，及電影評級的決定可由審核委員會複審等。
	楊受成入主英皇集團，將其創立的飛圖唱片、飛圖電影整合為英皇多媒體集團。
	導演桂治洪、演員喬宏逝世

年份	香港電影大事記 ●●
2000 年	杜琪峯攜銀河映像加入中國星，與徐克等導演組建一百年電影有限公司。
	梁朝偉憑《花樣年華》奪康城電影節影帝桂冠，張叔平、杜可風、李屏賓榮獲「最佳藝術成就大獎」。
	王海峰成立星皓，由張之亮、爾冬陞主導。
	《娛樂特別效果條例》（香港法例第 560 章）通過，主要是為確保公眾安全、煙火特別效果物料的保安，及兼顧電影和娛樂業界製作特別效果的需要。
	由香港國際電影節協會和香港貿易發展局、香港影業協會公司聯合主辦的第一屆香港亞洲電影投資會（HAF）舉行。
2001 年	香港電影服務統籌科舉辦了香港電影融資研究會，探討籌資的新管道與方式。
	邵逸夫與方逸華成立電影動力有限公司，創業作為《絕色神偷》。
	香港電影資料館正式啟用
	《少林足球》以 60,739,847 港元的成績刷新香港電影最高票房紀錄
	白雪仙獲香港電影金像獎「終身成就獎」
2002 年	在成龍的倡議下，香港電影工作者總會成立，成員包括香港電影導演會、香港演藝人協會、香港電影編劇家協會、香港動作特技演員公會、香港專業電影攝影師學會、香港電影美術學會、香港電影剪輯協會、香港電影燈光協會及香港電影製作行政人員協會。同年，舉辦振興香港電影工業會議並推出「振興香港電影工業政策報告」。
	寰亞出品的《無間道》成為該年香港電影市場救市之作，並再掀警匪片熱潮。
	周星馳憑《少林足球》成金像獎史上同獲表演和導演獎的第一人
	天映娛樂將七百多部邵氏作品修復及數碼化，重新推出市場。
	《買兇拍人》DVD 問世，是香港第一張附帶導演評論音軌的港產片 DVD。
	11 月 3 日，香港演藝團體遊行抗議《東周刊》刊登劉嘉玲裸照，老闆楊受成被迫下令停刊。
	6 月 22 日，導演張徹病逝，演員陳寶蓮、羅烈相繼去世。

年份	香港電影大事記 ●●
2003 年	沙士肆虐期間，香港電影工作者總會發動「1：99 電影行動」，拍攝了十一條勵志短片為香港人打氣。
	6 月 29 日，中央政府和香港特區政府簽署《內地與香港關於建立更緊密經貿關係的安排》（CEPA 協議），將香港電影進一步納入到國家體制認同的範疇內，標誌着香港電影進入新時期；同年 9 月 29 日簽署《安排》附件，隨後頒布《關於加強內地與香港電影業合作、管理的實施細則》，刺激香港電影進入內地合拍影片的積極性。
	邵氏與中國星合作投資 11 億港元，於將軍澳工業村興建「香港電影城」。方逸華表示影城落成後，邵氏將再與演員簽約，開拍新戲。
	總承擔額為 5,000 萬港元香港電影貸款保證基金成立，旨在向參與計劃的香港貸款機構作出貸款保證。
	羅劍郎、張國榮、柯受良、梅艷芳相繼離世，震撼香港影壇。
2004 年	香港電影工作者總會設立「片名及劇本登記服務」，同年創辦電影專業培訓計劃，為行業培訓新血。
	4 月 27 日，位於尖沙咀的香港星光大道開幕。
	非牟利的慈善組織 —— 香港國際電影節協會成立
	張曼玉憑《錯過又如何》（*Clean*）獲康城電影節「最佳女演員」
	著名音樂人黃霑病逝
2005 年	第一屆香港影視娛樂博覽舉行，是集電影、數碼娛樂、音樂、電視於一體的亞洲跨媒體盛事。
	香港國際電影節協會開始負責舉辦「香港國際電影節」
	為紀念中國電影誕生 100 年，香港電影金像獎協會邀請香港 101 位電影工作者、學者投票選出「最佳華語電影一百部」，《小城之春》（費穆導演）、《英雄本色》（吳宇森導演）、《阿飛正傳》（王家衛導演）分列前三名。
	李小龍獲第二十四屆金像獎「中國電影世界光輝之星」
	章子怡憑《2046》獲金像獎「最佳女主角」，成為 20 年前斯琴高娃憑《似水流年》獲得金像獎影后後的第二位內地演員。
	《七劍》、《神話》和《如果·愛》在內地成績喜人，加劇了香港電影人將工作重心「北移」發展。

年份	香港電影大事記 ••
2006 年	香港電影商協會成立，成員包括中國星、英皇、星皓、東方、寰亞、美亞、橙天嘉禾、銀都和寰宇九家電影製作及投資公司。
	劉德華領銜的映藝娛樂有限公司發起的「亞洲新星導計劃」，首期發掘出寧浩《瘋狂的石頭》、林子聰《得閒飲茶》等，獲釜山電影節組委會頒發「年度最有貢獻電影人」。
	金培達憑《伊莎貝拉》獲柏林電影節「最佳電影音樂」，是第一位在柏林電影節獲得技術獎項的華人。
	根據《無間道》改編的電影《無間道風雲》(*The Departed*) 在美國熱映，引發荷里活製作公司購買香港電影劇本的熱潮。
	江志強獲邀成為美國電影藝術和科學院會員
	香港電影製片家協會宣佈由《夜宴》代表香港參加角逐奧斯卡最佳外語片
	邵逸夫獲第五十一屆亞太影展「終身成就獎」
	電影學者余慕雲、演員董驃、關海山及鮑方逝世
2007 年	1 月，創辦 28 年的香港《電影雙周刊》宣佈停刊，共出版 714 期，其為早期香港電影金像獎主辦單位。
	香港國際電影節協會主辦亞洲電影大獎，首屆於 3 月 20 日在香港會議展覽中心舉行。
	4 月 15 日，香港電影發展局成立，負責就推廣和發展電影業的政策、策略和體制安排等工作。
	5 月，杜琪峯攜銀河映像團隊從中國星分家，且開始和寰亞合作。韋家輝回歸銀河映像後，與杜琪峯合作完成的銀河十周年紀念電影《神探》上映。
	10 月 15 日，《香港電影》雜誌創刊。
	10 月 31 日，橙天娛樂購入鄒文懷以及其女兒的全數嘉禾集團股份，成為嘉禾最大單一股東。
	邵逸夫獲第二十六屆金像獎「世紀影壇成就大獎」
	演員曹達華、陳思思，著名詞作家及電影劇作家陳蝶衣逝世

年份	香港電影大事記 ●●
2008 年	1 月 27 日，艷照門事件爆發，震驚全球華人社會，牽繫陳冠希、鍾欣桐、張柏芝等香港藝人。
	12 月，香港電影發展局推出「香港電影 New Action」計劃，旨在向中國內地及新加坡和馬來西亞等東南亞國家推介港產片和香港本土新世代導演。
	鄒文懷獲第二十七屆香港電影金像獎「終身成就獎」
	《赤壁》（上）成首部內地票房破 3 億的華語片
	演員沈殿霞、汪禹逝世
2009 年	2 月，陳可辛的人人電影公司在北京成立，成為首位把工作室定於北京的香港導演。
	數碼電影交換平台試驗計劃獲得撥款進行，以協助香港本地電影院透過互聯網直接下載海外電影，減少發行成本及時間。
	8 月 17 日，吳思遠、成龍、劉德華和譚詠麟號召香港演藝界舉行「8・8 水災關愛行動」，為台灣八八水災籌款。
	蕭芳芳獲第二十八屆香港電影金像獎「終身成就獎」
	11 月，《阿童木》虛報票房一事曝光，驚動國家電影專項資金辦公室。
	演員石堅、成奎安、林蛟、陳鴻烈逝世
2010 年	2 月，《歲月神偷》勇奪柏林國際電影節「水晶熊獎新世代最佳影片獎」，成為首部獲得該獎的港產片。
	3 月，香港電影發展局與香港電影後期專業人員協會聯合舉辦名為「香港 3D 電影 New Action」的一連串活動，旨在鞏固香港作為亞洲 3D 電影中心的地位。
	《打擂台》、《前度》、《月滿軒尼詩》、《分手說愛你》等多位新導演新作推出，有影評人稱之為「特區新浪潮」。
	劉家良獲第二十九屆香港電影金像獎「終身成就獎」
	方盈、狄娜、王天林病逝

香港電影大事記 ⊕